ISBN 978-0-484-62696-5
PIBN 10410425

GLORIAS

DE SEVILLA.

EN ARMAS, LETRAS, CIENCIAS, ARTES, TRADICIONES, MONUMENTOS, EDIFI-
CIOS, CARACTERES, COSTUMBRES, ESTILOS, FIESTAS Y ESPECTÁCULOS.

DEDICADA

AL EXCMO. AYUNTAMIENTO

DE ESTA MUY NOBLE Y MUY LEAL CIUDAD.

y escrita por el antiguo publicista

D. VICENTE ALVAREZ MIRANDA,

colaborador filólogo de varios establecimientos tipográficos, sócio de diferentes empresas
literarias, y primer redactor, que fué, del gran Diccionario Clásico de Dominguez.

=SEVILLA.—1849.=

Càrlos Santigosa editor, calle de las Sierpes num. 81.

No se reconocerán como legítimos los ejemplares que no lleven la contraseña de su editor.

AL ESCMO. AYUNTAMIENTO

de la muy noble y muy leal ciudad de Sevilla.

La historia de los pueblos verdaderamente grandes, cultos y generosos, como el de la ínclita Sevilla, á nadie puede ser dedicada con mas justicia y honor que á las corporaciones municipales, representativas de la grandeza é ilustracion de aquellos.

Por tanto, el editor de la obra titulada *Glorias de Sevilla* espera que V. E. se digne acojer bajo sus patrióticos auspicios esta publicacion, que tiene la honra de dedicarle, aunque solo figure recomendable por la sublimidad del objeto, fundado en que la historia, como Ciceron ha dicho, es la luz de la verdad.

Escmo. Sr.

B. L. M. de V. E.

El Editor.

GLORIAS DE SEVILLA.

PRIMERA PARTE

SEVILLA HISTORICA.

PRIMERA PARTE.

CAPÍTULO I.

De la fundacion de Sevilla; con el resúmen histórico de sus primitivos monarcas.

Quien dió cimiento á la ciudad heróica, desde remotos siglos levantada en las orillas del famoso rio Tartésus, Bétis, y Guadalquivir? ¿Cuantos lustros memora de existencia la colosal metrópoli, de cinturon turrígero guarnida? ¿Cuantas dominaciones ha sufrido? ¿Porqué cambió de nombres inconstante? ¿Quienes fueron sus dueños ó sus reyes? ¿Cual la cercó de poderosos muros? ¿Es posible saber sus muchas glorias, fases vicisitudes y altos hechos? ¿Podrán surjir sus ínclitos mayores del fondo de las tumbas á ilustrarnos?

Sí que podrán, en lucidas memorias de antiquísimos tiempos conservadas. Sevilla, cuna de tantos héroes, santos y varones famosos, ciudad la mas antigua de España, y origen de este nombre celebérrimo; Sevilla debe los cimientos suyos al sin rivales Hércules de Libia (no Livio Hércules, como dicen otros); al sin igual armipotente principe, hijo del grande Osiris, hijo á su vez de Cam, hijo del antediluviano patriarca Noé, segundo padre Adan del género humano re-

1

ducido á una sola familia por la esterminadora catástrofe del diluvio
universal.

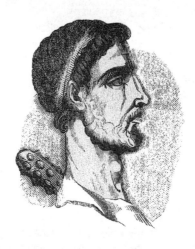

Hercules Libio.

De modo que la inmemorial poblacion sevillana (prescindiendo de
ruinas y reedificaciones), puede gloriarse de contar al presente cerca
de cuatro mil años, ó sean cuarenta siglos de existencia; edad tan
sorprendente, que se reputaria fabulosa, á no garantir el hecho·pro-
fundos cronologistas. Hércules primero, el *egipcio* á diferencia de Hér-
cules *tebano*, fué el verdadero protagonista de tantas célebres esce-
nas y aventuras ruidosas graciosamente adjudicadas al hijo de An-
fitrion y de Alcmena, por equivocacion de los poetas y mitólogos.
Gobernaba la Escitia, como lugar–teniente de su augusto padre, cuan-
do pereció este á manos del ambicioso fratricida Trifon secretamente
coligado con muchos reyezuelos feudatarios del siempre victorioso con-
quistador Osiris, entre ellos los tres hermanos Geriones, déspotas de
nuestro pais, imperio entonces de la gran Tubalia, fundado por los
descendientes de Tubal, esclarecido nieto de Jafet.

Veloz é irresitible como rayo el gobernante príncipe de Escitia,
despues de haber batido, arrastrado y decapitado á su inhumano tio,
lo mismo que á sus cómplices de la traidora liga; movió las hues-

tes fieras contra la gran Tubalia, venció y mató á los Geriones, hízose absoluto dueño de la tierra y decidiose á recorrerla toda.

Ubérrima en delicias, cual ninguna, la siempre encantadora Andalucía (Tartesia á la sazon denominada), sedujo desde luego al vencedor; y muy singularmente en estos sitios, amenos y apacibles, donde relumbra el sol aun mas radiante, donde mas puro y limpido es el cielo, mas espléndida y pródiga Natura, mas salubres los céfiros y brisas, mas verdes y aromáticos los campos, mas sabrosos los frutos y esquisitos, mas bellas y odoríferas las flores. En este paraiso compendiado cuyas auras balsámicas embriagan, quiso el hijo de Osiris haciendo elogios del templado clima, perpetuar de sus triunfos las memorias, edificando una ciudad magnifica en la florida márgen del Tartesus, como reina salida de sus aguas, para asentar un trono indestructible.

Él en persona dirijió las obras; y por el grande amor á su hijo Hispalo, dió á la ciudad naciente el nombre de Hispalis (segun otros Hispala) constituyéndola capital del reino, residencia y corte de los monarcas, que de su dinastia precediesen, y dejando en ella coronado al hijo muy querido; ya á los cuatro lustros de su fundacion.

Asi Tartesia vino á ser Hispalia, á los veintidos siglos de la creacion del mundo.

Hércules de Libia, ávido siempre de conquistas nuevas, dirijióse á los campos de la Italia, fundando alli sus armas otros reinos. Era, empero, su sino volver con gloria al suelo sevillano, de su predileccion y su esperanza; como mas adelante referimos.

El jóven Hispalo, príncipe de caracter pacífico, reinó tranquilamente diez y seis años, dejando la corona á su hijo Hispan, habido en la princesa Iliberia; que tambien por algun tiempo diera su nombre al pais.

Hispan figura en las leyendas como un monarca magnánimo, dotado de virtudes y talentos, mereciendo el aprecio y la admiracion de sus vasallos, que de su nombre llamaron Hispania á la tierra; denominacion estensiva á toda la Tubalia, y que, respetada por tantas generaciones, consérvase aun en la actualidad, como vocablo de la lengua madre. De cuyo innegable precedente resulta demostrado que Sevilla dió nombre á la nacion; verdad que no desmiente y sí prohija el erudito historiador Mariana. Despues de haber reinado treinta y

seis años, murió Hispan, sin dejar hijos de su mujer Egurvinia.

Entonces el gobierno residente en Hispalis, mandó con la mayor premura embajadores al glorioso Hércules, abuelo del principe recien finado, que aun imperaba en italianos reinos. El cual dejando por lugar-teniente á su valido Italo Atlante, regresó á España, trayendo en su compañia á un hermano de aquel, llamado Hespero, tambien valido y capitan famoso.

Todavia reinó Hércules en la region hispánica diez y nueve años, haciendo venturosos á los pueblos, y enseñándoles muchas cosas conducentes al mejor modo de pasar la vida. Poco antes de morir, nombró por sucesor al digno Hespero (de donde se originó la voz Hesperia); y puso en los asuntos del gobierno el mas atento cuidado, á fin de que la desastrosa anarquia jamás osára levantar cabeza.

No hubo un monarca mas llorado que el sin segundo Hércules egipcio, á quien erijieron templos y tributaron culto agradecidos los hispalenses.

Hespero, el valeroso, secundando las filantrópicas miras de su antecesor, marchaba sobre sus huellas y hacia dichosa á la nacion hispana; pero su hermano Atlante, rey de Italia, codiciando para un hijo el poderoso cetro de Hispalis, movióle injusta guerra, é invadió sus estados con formidable ejército y bravura.

Dividiéronse en bandos enemigos los alentados hijos de este suelo, hostilizándose encarnizadamente por la vez primera: hubo civiles luchas fratricidas; triunfando al cabo el invasor caudillo, interin el destronado Hespero buscaba fugitivo algun oscuro albergue á su infortunio, donde murió de pena á los diez años de su vencimiento.

El vencedor para eternizar su hazaña legándola á la posteridad en asombroso trofeo, creyó oportuno fundar á la otra márjen del rio Tartésus, y no lejos de la populosa Hispalis, una nueva poblacion, que compitiese con esta y acaso la superase en deslumbradora magnificencia. Tal fué el oríjen de la famosa Itálica, llamada así del nombre del fundador Italo Atlante (y hoy *Sevilla la vieja*, por un vulgar error irreflexibamente generalizado). Tampoco es cierto que la hayan fundado los romanos, aunque sí lo es que aumentaron mucho su ya considerable poblacion; de todo lo cual hablaremos mas adelante.

Tres años permaneció en el teatro de su conquista el orgulloso rey de Italia; hasta que viendo ya completamente asegurado en el

trono á su hijo Sicoro, volvióse satisfecho á sus dominios, no sin partir cargado de incalculable botin y de las maldiciones de cien pueblos.

Cuarenta y seis años imperó Sicoro, sin otra circunstancia digna de notarse, que la gran duracion de su reinado; y el haber ocurrido durante él, acontecimientos estraordinarios en otros paises; como el nacimiento de Moisés, en Ejipto, libertado de las aguas por la hija de Faraon. Cuyo suceso especificamos para que se admire la antigüedad de Sevilla; puesto que existia ya 128 años antes de Moisés, y 170 antes de que este incomparable legislador del pueblo hebreo empezase á redactar los sagrados libros, que revelaron al mundo las eternas verdades de divino oríjen, llenándonos de asombro y de entusiasmo por el Dios creador de cuanto ecsiste.

Sucedió á Sicoro en el reino, su hijo primojénito el renombrado principe Sicano; que juntando poderoso ejército, invadió la Italia, consiguiéndo memorables victorias en no pocas batallas donde se distinguieron muchísimos soldados españoles, sobre todo los tercios hispalenses. Bien podia, á fuer de respetado conquistador, fijar su residencia en aquel suelo, sobremanera rico y ponderado. Mas no le era posible al rey Sicano borrar de su mente el recuerdo de su querida patria; por lo cual, y lleno de riquísimos despojos, regresó á España, haciendo su entrada triunfal en Hispalis, victoreado por inmenso pueblo.

Conviene advertir que por este tiempo habia llegado la ciudad de Hércules al apogeo de su maravillosa grandeza, de su esplendor y su gloria, de su magnificencia y su pujanza. No bajaba entonces de cuatrocientas mil almas la poblacion hispalense; descollando altiva entre las demás de España, como el cedro entre los hisopos, ó el ciprés entre los viburnos.

Murió Sicano con grandisimo sentimiento de la nacion, á los treinta y un años de rejir el cetro; sucediéndole su hijo, el hazañoso é impertérrito Sicíleo, príncipe de ánimo liberal, muy querido de los pueblos y adorado de sus ejércitos. Reinó con general aplauso durante el largo período de cuarenta y cuatro años, falleciendo de muerte natural en una espedicion á Italia.

Siguiole su hijo primojénito, el muy piadoso principe Luso, especialmente dado al culto de los dioses, sin descuidar por eso las co-

sas del Estado. A los treinta y tres años de un reinar tan próspe-
pero como pacifico, murió dejando el cetro á su hijo Siculo, el cual
reinó cuarenta, sin hechos dignos de especial mencion. No dejando
herederos, ocurrió un interregno de largos meses, disputándose el po-
der diferentes señores; hasta que triunfó de sus émulos el famoso ca-
ballero sevillano Gulnerio Testatriton, que gobernó con sabiduria, du-
rante veintisiete años, muriendo sin sucesion.

No menor fama de sabio y justiciero mereció á falta de Gulnerio,
el ilustre principe Romo, oriundo de Italia, casado con una dama his-
palense, de peregrina hermosura, rara discrecion y nunca desmentida
bondad, llamada Helgueria; señora de tan poderosas relaciones, que
le grangearon á su marido una corona. Reinaron felices diez y siete
años; y fué caso singular que ambos muriéran en el mismo dia; co-
mo deseosos de compartir en imperecedera vida, el siempre fino y
jamás tibio amor que los uniera en esta. Sucedioles aclamado como
heredero de sus virtudes, el escelente principe Palátuo, hijo único
de tan esclarecidos progenitores; que reinó·cerca de sesenta años, sin
legar un sucesor. Pero como se hubiese distinguido bastante en varias
épocas de su gobierno un pariente suyo llamado Eritreo, natural de
Cádiz, tuvo esta ciudad la honra de dar un príncipe soberano á Se-
villa.

Estan contestes las crónicas en aseverar que fué Eritreo uno de
los reyes mas dignos, clementes y benéficos; si bien de carácter apá-
tico y nada á propósito para las marciales empresas. Robusto y de
intachable conducta, reinó mas tiempo que ninguno de sus coronados
predecesores, puesto que no bajan de sesenta y ocho los años de su
imperar. No habiendo dejado hijos de su mujer Abogarda; recayó el
cetro en el ingenioso principe Gargoris, segun otros Gálgoles, por elec-
cion unánime de los ciudadanos hispalenses. Este inmejorable monar-
ca, apellidado el *Melícola*, por haber enseñado el primero á criar abe-
jas y tener colmenas, inspirando á los hombres el gusto por la indus-
dustria agricola y pecuaria; descuella entre los pocos que fueron, con
simultaneidad gloriosa, á un tiempo soberanos y maestros. Así vió flo-
recer en progresion continua sus dominios, durante los sesenta y cua-
tro años que brilló sobre el trono, tiernamente querido y respetado,
como amoroso padre de sus pueblos. Bien se puede asegurar que ha-
brán sido completamente estraños á los vicios, unos príncipes favore-

cidos con tan admirables reinados; y son por cierto escasas las his-
torias donde solo hay que consignar acciones generosas, al referir las
vidas de los dominadores prepotentes. Plácenos, por ende, que haya
cabido tan escelsa gloria á los pristinos reyes de Sevilla.

Pero si grande figuró Gargoris, ínclito y preclaro deslumbra, como
genio mirifico, á las mentes, su ilustre nieto el incomparable sobe-
berano Abídis, tipo único de perfecto monarca, especie de ley viva,
bello ideal tangible como dotado de hermosísima corporeidad, pauta
emblemática y simbólica maravillosamente reguladora, personificacion
magnifica de la virtud y del saber. Enteramente dedicado á promo-
ver el desarrollo de la civilizacion, que hizo estensiva á todos sus es-
tados, en parte montaraces hasta entonces; domesticó sin número de
pueblos semibárbaros, hechos á vivir sin leyes en lo mas fragoso de
ásperas é incultas sierras, como tribus erráticas salvajes. Hízose oir
querer y respetar de los mas feroces de estos montañeses, obligándo-
les á dejar sus riscosas moradas, consistentes en pobrísimas chozas y
naturales grutas, cuevas ó galerías subterráneas, á modo de madri-
gueras propias de los brutos. Obedeciendo humildes á la imperiosa
voz del gran monarca, descendieron en grupos de sus cumbres y acre-
centaron las poderosas fuerzas del estado, fundando nuevas entusias-
tas poblaciones por toda la marina, guarniendo el litoral de vasto
muro. Después labraron los feraces campos, recogiendo pingüísimas co-
sechas y habituándose al sabroso alimento del pan, el mejor de los fru-
tos, que les era absolutamente desconocido; lo cual parécenos que so-
bra para dar una idea de su ignorancia y secular barbarie; como tam-
bien del mérito que tuvo un principe capaz de reducirlos. Pués esos
mismos tan agrestes pueblos, fueron luego los mas civilizados, de-
biéndoles el mundo no pocos eminentes varones. ¡Honor al genio, que
ilustrarlos pudo, trocando en sociedad los desiertos, en vergeles los
páramos y eriales, en criaturas útiles, laboriosas, hospitalarias y be-
néficas, á los indómitos habitadores de inaccesibles montañas, com-
pletamente sordos por muchos siglos á los clamores de sus conciencias,
que les pedian civilizacion! Tal fué el milagro que operára Abidis,
dando á sus convertidos instituciones regeneradoras, enseñándoles á
beneficiar las tierras, é imponiéndolos en todo lo conducente al mejor
sostenimiento de la vida. Reinó treinta y cinco años; siendo aquí de
advertir una coincidencia histórica notable, y es que el mismo dia de

su sentida muerte en Hispalis, comenzó en Jerusalen el reinado del santo profeta David.

Estallaron, á la muerte de Abidis, revueltas y desórdenes tan graves, que bien se echó de ver la justiciera mano del Altisimo castigando á los poderosos de la tierra insolentados y desvanecidos por los muchos años de cási fabulosa prosperidad. Todos los magnates de la córte del mejor de los reyes, considerándose individualmente bastante dignos de reemplazarlo, ambicionaron ocupar un puesto superior á sus merecimientos y reducidas luces. El pueblo, en un principio, se mantuvo espectador pasivo y silencioso de la entablada lucha; suspirando incesantemente por el sublime legislador recien finado; y conociendo de instintiva manera que semejante rey era irreemplazable; por cuya razon surjirian males sin cuento de las empeñadas contiendas. El pueblo, sin embargo, no podia continuar en inaccion perjudicial á sus comprometidos intereses, forzado á decidirse por unos ó por otros, y habituado ya de largos siglos al paternal gobierno de los reyes. Buscando, pués, un pálido trasunto del que habia perdido, fraccionose en opuestas banderías, precursoras de luchas intestinas; y llegó, por desgracia, el triste caso de venir á las armas los partidos. Corrió la sangre por el reino todo, sin esperanza de feliz arreglo; tal vez mediando treguas y armisticio, mas no definitivas transacciones.

Así las cosas, llegó al poder supremo el célebre Turdetano, que si bien no pudo estender su dominacion allende las comarcas andaluzas, provincias y colonias de Hispalis metrópoli; logró al menos poner órden en los negocios de este fertílisimo pais, recabando á duras penas que no lo devastásen horribles guerras civiles. Los pueblos agradecidos á sus esfuerzos, le confiaron la direccion de los asuntos públicos y el nombramiento de las autoridades subalternas, aunque sin conferirle el titulo de rey, como temiendo profanarlo si lo dában á otro, después de haberlo enaltecido Abidis. No era, por cierto, indigno el nuevo jefe, de tan glorioso dictado; pués supo tener á raya sus hábitos viciosos, y aun distinguirse en términos de merecer que de su nombre se llamase algun tiempo Turdetania la siempre incomparable Andalucía. De modo que esta provincia debiole paz y ventura, ínterin las otras luchaban entre sí, lo cual no es de nuestro propósito narrar; llegando Turdetania á ser tan conocida por su esplendor y riquezas, que, como dice Strabon, cuando los cartagineses se hicieron dueños de ella, hasta

los pesebres encontraron de plata. Y no se crea destituída de funda_
mento semejante especie; porque siendo Híspalis la ciudad de mas con-
sideracion y nombradía, donde radicaban esencialmente las industrias
y florecian las artes, enriquecíase de prodigiosa manera con los me-
tálicos raudales de todos los puntos de España, que confluian en su
seno, á cambio de primorosos y bien elaborados artefactos. Hubo ade_
más una época desastrosa, pero fecunda en argentíferos torrentes, que
describiremos mas adelante; aun sin necesidad de recordar la omni-
moda abundancia de este suelo, fecundo por ventura en minas de oro
y plata; así como lo es en copiosísimas producciones de todo gé_
nero.

Después de Turdetano, que gobernó por mas de medío siglo, pa-
rece que los libres hispalenses ensayaron la forma democrática, con-
firiendo el poder ejecutivo á un consejo de ancianos respetables, ele-
gidos entre los mas sobresalientes por su sabiduría y sus virtudes.
No incumbiéndonos, empero, por razones especiales ocuparnos de esta
forma politica, en las dificiles circunstancias de nuestros dias; nos re-
ducimos á indicarla de paso; aunque sí debemos consignar, á fuer
de historiadores imparciales que Hispania entera floreció dichosa mientras
duraron puras las patriarcales épocas de aquellas democráticas instituciones.

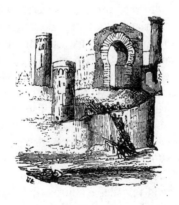

CAPÍTULO II.

lara y sucintamente hemos llegado á uno de los periodos mas interesantes, críticos y dramáticos de nuestra compendiosa narrativa, que habremos de recorrer con especial detenimiento, por referirse á cosas estraordinarias y cási de todo punto increibles, á no garantir contestes la exactitud del hecho todos los cronistas é historiadores, *némine discrepante*, por supuesto en tan calamitosa materia.

Hablamos de la espantosa universal sequia (sin ejemplo antes ni después en los fastos nacionales y estranjeros), que hizo gravitar sus mortíferas consecuencias sobre la desolada España, no menos que por espacio de veintiseis años, hácia el de mil setecientos treinta y seis de la fundacion de Sevilla, cerca de once siglos antes del nacimiento de nuestro Señor Jesucristo.

Debió sin duda alguna sufrir alteracion el gran sistema por superiores causas dirigido en lo invisible é inmenso del espacio; pués el templado clima de la region hispálica, cambió de pronto vomitando fuego. Calores insufribles, mas que los de canícula estivales, volcanizaron

la revuelta atmósfera, cuyos efluvios ígnicos en ráfagas candentes sintiéndose vagar diseminados, abrasaban perdidos los cerebros, aun huyendo los hombres á ocultarse en profundas guaridas subterráneas. Cundió el terror por la ciudad mirífica, cuyos horripilados moradores pensaron en salvarse con la fuga, buscando en otros climas fresco ambiente, cual primer elemento de la vida. Viose emigrar en número infinito familias españolas, como esas nubes de aves espantadas, que oscurécen la bóveda del cielo, cuando se lánzan á cruzar los mares en busca de otras tierras, sirviéndoles cual móvil poderoso, de su conservacion el fino instinto.

. Parecia en efecto, que á la region hispánica amagase ignívomo el diluvio de Pentápolis; del valle escandaloso, cuyas cinco ciudades corrompidas, revolcándose en el inmundo fango de los mas atroces vicios, y de su perversion haciendo gala, provocaron la cólera divina. ¡Horror y mas horror por donde quiera! En vano las familias fugitivas pugnaban por ganar otros países; abriéndose de pronto enormes grietas intercéptan las comunicaciones. Ruedan no pocos á lo mas profundo de improvisadas simas, por tocar á sus piés las hendeduras; desplómanse tambien los edificios, arráncanse los árboles de cuajo; por todas partes ruinas, catástrofes, terremotos; cual si la tierra próxima á pulverizarse para siempre, aguardára tan solo la esplosion del postrer cataclismo, desencajándose cadavérica en convulsivos estremecimientos.

A fin de que ninguno crea que exageramos, se nos permitirá alegar el testimonio de un autor antiquísimo, con sus mismas palabras, que son estas: «afirman todos los autores, que no quedó rio, ni fuente en España, que de todo punto no se secase; sino fueron los rios Ebro y Tartésus (hoy Guadalqnivir). En los cuales corria muy poca agua. Abriose tambien la tierra por muchas partes, con grandes hendeduras y grietas; especialmente en las tierras mas apartadas del mar. Y asi pereció multitud increible de gentes. Porque no quedaron caminos por donde se pudiesen salvar las personas. Y lo mismo sucedió á los demás animales brutos, sin que su instinto los escapase de la muerte.»

Aqui pudiéramos esclamar con el melancólico profeta Jeremias, deplorando la ruina de Jerusalen: «¿cómo está sentada sola la ciudad antes populosa?» Faltándonos, empero, el estro divino de aquel elocuentísimo vate, tomaremos un ejemplo vivo y palpitante (digá-

moslo así), de la moderna historia contemporánea, para que se forme
una idea de cómo quedaria Sevilla bajo el mortal influjo de tan hor-
ribles é insubsanables trastornos.

Sabido es que el capitan del siglo, el incomparable Napoleon Bo-
naparte, dejándose llevar de un ciego arrojo, internára sus huestes
vencedoras hasta en el mismo corazon de Rusia. Pues bien: al en-
trar en Moscou, no pudo menos de sobrecojerle el sepulcral silencio
que reinaba en la ciudad inmensa de los Zares; sus calles y sus pla-
zas aparecian desiertas: las puertas y ventanas de los edificios notá-
banse cerradas: sus templos alumbrados, como en lúgubres dias de
oficios generales por difuntos, pero sin sacerdotes, ni guardianes, ni
fieles. Aquel imponentísimo espectáculo era la solemne protesta de
una generacion exasperada contra los audaciosos invasores; protesta,
en su mudez, mas elocuente que los terribles gritos bélicos de un mi-
llon de cosacos; protesta, en fin, que suscitó en el alma del mismo em-
perador de los franceses algun afecto pávido, semejante al presenti-
miento de una irreparable desgracia (poco despues realizada por el
incendio general); obligándole á dudar de sí propio y desconfiar de
su monstruosa fortuna, bajo las doradas cúpulas del Krémlin y á la
cabeza de quinientos mil hombres!

Así estaba Sevilla de imponente, al emigrar sus tristes habitan-
tes, no menos numerosos y mas ricos que los vecinos de Moscou un
dia! Así habia de estar Sevilla, y así estuvo en efecto, mil setecien-
tos sesenta años despues de la gran seca, el dia fatal en que los in-
vasores africanos la entraron sin capitulacion, abatida la insignia del
cristiano ante las orgullosas medias-lunas!

Pero si bien quedó desierta la poblacion sevillana, al rastrallar la
cólera celeste en la espantosa época aludida, salváronse muchísimas
familias en diferentes puntos refugiadas, que á los 26 años del terri-
ble conflicto, volviendo á sus hogares, dieron animacion y nueva vida
al esqueleto de su amada patria. Con ellas vinieron innumerables
gentes de otros climas, atraidas por la curiosidad y por las mismas
relaciones que de la riqueza de su patria habian hecho los hispalen-
ses refugiados. Estos, no pudiendo olvidar la catástrofe de que habian
sido victimas tantos millares de compatriotas, dieron en llamar *Svilia*
á la tierra, vocablo que en el idioma de entonces significaba pais de
fuego y sitio abrasador; voz que corrompida con el trascurso de los

siglos, como tantas otras, vino á degenerar en la palabra Sevilla, que han respetado y probablemente respetarán los tiempos hasta el fin del mundo, pues ni Julio César, ni los árabes (á pesar de sus quinientos treinta y tres años de tiránica dominacion), pudieron conseguir hacer llegar hasta nuestros dias los nombres con que quisieran designarla á las generaciones venideras. ¡Tan impresa habia quedado la aterrante memoria del primer suceso, que dió márgen á este capítulo! (1)

Es de advertir que Itálica padeció mucho mas que Hispalis, por no tener tan sólidos y colosales cimientos; resultando desde entonces en estremo deteriorada, hasta la venida de los romanos (de lo cual hablamos en el capitulo cuarto). Y al verla tan sumamente ruinosa los muchos forasteros á quienes cupo repoblarla, dieron en llamarle tambien *Svilia*, pero añadiendo, en su idioma, el epíteto de *vieja*. Cuya tradicion se ha conservado hasta el dia, si bien con ignorancia ó terjiversacion del verdadero motivo original; pués muchos hijos de este suelo créen y refieren que las ruinas de Itálica no son otras que las de Sevilla la antigua ó primitiva. Para desvanecer semejante error, bastará recordar los malos versos de la inscripcion coloçada sobre una de las puertas de Sevilla, despues de su conquista por los cristianos:

«HÉRCULES ME EDIFICÓ:
JULIO CÉSAR ME CERCÓ
DE MUROS Y TORRES ALTAS;
UN REY GODO ME PERDIÓ;
UN REY SANTO ME GANÓ,
CON GARCI PEREZ DE VARGAS.»

De los cuales se infiere que no hay en España ciudad mas antigua, como que es la primitiva metrópoli fundada por Hércules de Libia. Pero hay mas: los que afirman que donde está Santiponce, estuvo la primera Sevilla, atribuyen la fundacion de esta (Itálica) á los romanos; es así que Julio César (decimos nosotros por via de silo-

(1) No falta un erudito historiador que deriva el nombre de Sevilla de la voz Spali, corrupcion de Híspalis, dando antes una idea de otras alteraciones debidas á los árabes, en la siguiente nota á la palabra Tolaitola: «asi desfiguraron los árabes el nombre de Toledo, depravacion de «urbs toletana» que oirian á los cristianos; lo mismo que de Astigi hicieron Estija por Écija; y de Cæsaraugusta Saracusta por Zaragoza; y de Spali Esbilia por Sevilla.» (Nota del autor).

gismo), arengando á los sevillanos despues de la famosa batalla de Munda, ofreció cercar de murallas á la ciudad de Sevilla, como uń tributo pagado á la memoria del grande Hércules, luego ya existia la poblacion sevillana mucho tiempo antes que la de Itálica. A mayor abundamiento se sabe tambien que esta pertenecia á la jurisdiccion de Sevilla, declarada colonia romana por César (lo cual era entonces un grandísimo honor); siendo así que Itálica no mereció el titulo de colonia romana hasta la época del emperador Adriàno, hijo suyo, como lo fueron Trajano antes y Teodosio después.

Terminada esta digresion, necesarísima como lo es todo cuanto contribuye á esclarecer materias complicadas y disipar errores, anudemos el hilo de nuestra interrumpida narracion.

Léese en las crónicas mas antiguas que cuando las familias españolas, refugiadas en diversas partes del globo, regresaron á su patria, noticiosas de las grandes lluvias que superabundantemente refrescaban la tierra, no hallaron desde luego árbol ni cosa verde utilizable, sino algunos granados y muy pocos olivos en la grata ribera del Tartesus, hoy Guadalquivir, con especialidad á las inmediaciones de la ciudad de Hispalis. Lo cual prueba la fecundidad de este pais, que espontaneaba sus frutos, aun después de tantos años como la mano del hombre habia estado sin prodigarle el necesario cultivo.

Repoblada enteramente la ciudad por los nuevos moradores, que en su mayor parte eran de los antiguos ó de sus hijos, solo se ocuparon de reparar los desastres ocasionados, dedicándose á recomponer los edificios, labrar los campos y garantir el órden público, como primera base de la paz, alma de la existencia social, para tranquilidad y bienestar de las familias reunidas bajo el amparo y salvaguardia de las leyes. No descuidaron tampoco el culto de los dioses, lo cual prueba sus sentimientos religiosos; porque si bien la idolatría reinaba entonces por el mundo todo, no en todas partes era tan absurda, ridícula y estravagante como la de aquellos gentiles del Egipto que adoraban los puerros y cebollas, los sapos y culebras, las piedras y las plantas, los rios y las fuentes, y, sobre todo, al buey seudosagrado de irrisoria execrable remembranza. Los habitantes de Sevilla, mucho mas cultos y entendidos que los de otras cíudades, adoraban al sol, la luna y las estrellas, y dirijiendo al ámbito infinito preces fervorosas, creían que sobre la inmensa cúpula de la celeste

bóveda estribaba el solio inderrocable del Ente necesario é incomprensible, Dios de los dioses, árbitro omnipotente de los mundos; regulador eterno del curso de los astros, príncipe de los mares, que presidía á las nubes, lluvias, vientos; y cuya voz sonando en la tormenta, prolongaba ó acortaba sus efectos. Adoraban tambien al grande Osíris y á su hijo Hércules, en especial á este, como fundador de Sevilla, tributándole culto público en varios templos á su grata memoria levantados.

Por este tiempo, es fama que ascendiera al supremo poder un sacerdote del templo principal erigido á Hércules; á causa de los grandes méritos contraidos en la azarosa época de la emigracion, exhortando siempre á sus compatriotas á llevar con paciencia el infortunio, pués seguramente no los olvidaria el héroe divinizado, sabiendo hacerse dignos de recobrar sus plácidos hogares. Este sabio sacerdote, llamado Ildebran, estuvo largos años al frente del gobierno, logrando cimentar la teocracia, que solo vino á ser aborrecible por los escesos de sus indignos sucesores.

Así las cosas, sobrevino de pronto una nueva calamidad de tan deslumbradoras consecuencias, que impórtanos y cúmplenos mentarla, aunque no se refiera privativamente á la historia de Sevilla. Su muy considerable trascendencia dió motivo sobrado á consignarla como el segundo de los acontecimientos, que constituyen la principal materia de este capítulo. Nada hay de exagerado en nuestro aserto; y para que no se dude, citaremos las mismas testuales palabras de uno de los mas antiguos historiadores sevillanos, tratando del suceso á que aludimos.

«Y fué, que los pastores vecinos á los montes Pirineos, encendieron fuego sobre lo postrero dellos: solo procurando guarecerse de los frios, que padecian: empero la llama emprendió de tal modo, que muy gran parte de las montañas ardieron muchos dias; y de tal forma, que no se podrá declarar cosa mas espantable ni temerosa. Pués se vieron las llamas desde la mayor parte de España, y se sintió su calor, casi en toda ella. Y no solamente se quemaron los árboles, piedras y yerbas; sinó tambien las venas de los metales se derritieron á toda parte, y formaron grandes arroyos de plata, que corrieron por toda la tierra; con abundancia maravillosa (forzados del calor que penetró los mineros), pero no increible. Porque, como di-

cen los historiadores y cosmógrafos y claramente lo vemos: todas las tierras españolas son una pasta de metales y de pedreria preciosa.»

No haremos comentarios sobre un hecho, que asombra desde luego por sí solo, bastando su sencilla narracion para admirar los altos juicios del soberano Autor del Universo, que tales cosas permite, pués nada ocurre en el Orbe sin que intervenga en ello su augusta mediacion, como es sabido. Por eso en el capítulo anterior hablamos de una época fecunda en argentiferos torrentes; como que siendo á la sazon Sevilla la mas civilizada capital, á este brillante renaciente emporio de varia ilustracion y hermosas luces, singularmente en el comercio, industria y artes, acudian solicitos los naturales de todos los puntos de la Peninsula, cargados de oro y plata, no porque tuviésen gran valia (desconociéndose entonces el dinero), tan preciosos metales; sinó por la tersura esplendorosa de su ductil materia, propia para la fabricacion de vistosísimos artefactos. Y tan cierto figura el enunciado motivo, que hay memoria de haberse construido con aquellas pastas riquísimas muchos objetos y utensilios del comun uso, ahora fabricados donde quiera de materia pobrísima y sin costo.

Jamás se vió pais alguno, ni á verse tornará seguramente, con tal riqueza en prodigiosa copia por su vasto recinto derramada. Los raudales auriferos sin precio, con los de plata líquida mezclados, que brotando del seno de los montes, abrasáran los bosques centenarios, los vejetales y las mismas piedras; compactáronse luego en masas sólidas, sobremanera duras, aunque á poder de fuego activísimo é intenso maleables.

Las faldas de los altos Pirineos, como los hondos valles de sus inmediaciones y contornos, cubriéronse de enormes trozos de incalculable valor, entonces no apreciado por los indigenas, al menos sin ser tenido en preferente estima, hasta que codiciosos estranjeros, á cambio de mercancias y bagatelas con que ávidos brindaban unas veces, cual por violencia bárbara no pocas, vinieron á recabar de los incautos españoles, lo mismo que los descendientes de estos, muchos siglos despues, habían de reproducir insaciables con los sencillos é inofensivos indios de la América.

CAPÍTULO III

Los Fenicios. Nabucodonosor II. Los Cartagineses.

stimando conducente á nuestro propósito el prescindir de la venida de los Celtas (porque no escribimos la historia de España,) pasaremos á la de los fenicios. Estos industriosos habitantes de la opulenta Tiro y de la celebrada Sidon, aportaron con júbilo estremoso en naves de anchurosas dimensiones á la ciudad fundada por el biznieto augusto de Noé. Recibidos en ella como hermanos, por ser hospitalaria cual ninguna la poblacion del hispalense suelo; sacaron á la orilla los fardos de sus géneros, dando á entender que recorrian las costas para vender á cambio de oro y plata sus muchas mercancías, por mas adelantados en las artes. Asombráronse al ver tamaña copia de preciosos metales, como les prodigaron satisfechos los desinteresados españoles. Y al cabo despidiéronse corteses, con la secreta mira de volver sin retardo á plantear colonias en la region aurífera, que rellenó sus naves de cuantiosas riquezas, no ya sin esponerlas á zozobrar y hundirse por el estraordinario peso á que no estaban

4

hechas, cual se entiende. Cuéntase que los afortunados nautas, ledos surcando el caudaloso rio, á cuyas aguas debieron las mas brillantes épocas de su comercio, le llamaron Bétis, esto es, rio de oro; Bética apellidándose, por ende, la tierra que despues fué Andalucia. (1) Tiro y Sidon oyeron admiradas de sus absortos hijos el relato, y al rápido cundir de tales nuevas, apréstanse las flotas de comerciales géneros henchidas; con pueblos de marinos avidosos. Cubriose el Betis de flotantes casas, y sus riberas de vendibles bultos; alcanzando, sobrando para todos, los inmensos tesoros de Sevilla. Después trataron de fundar colonias; aunque sin internarse tierra adentro; pero se sabe que estas no progresaron de manera alguna; tal vez porque los confiados españoles comenzáran en tiempo á abrir los ojos sobre los ulteriores planes de sus nuevos y oficiosos amigos, penetrando sus miras de engrandecimiento á costa del pais; lo cual les seria facil de conocer, y mucho mas hallándose dotados de esa celebrada perspicacia y admirable sagacidad ó lógica natural, previsoramente discursiva que siempre ha distinguido á los graciosos hispalenses. No menos agradó á los fenicios el festivo carácter de los sevillanos, constantemente generosos y joviales, que les sedujo la magnificencia de su deslumbradora metrópoli, prodigalizando ubérrimos, sus dones exhuberantes bienes y pingüisímos productos, por la seguridad de inacabables.

Bien hubieran querido los fenicios, popularizándose á fuer de ilustradores, desnacionalizar á la sencilla Bética, tornándola provincia de su patria. Empero, si á los tirios y sidonios de ninguna manera les fué dado aclimatar odioso el poderío de una dominacion usurpadora, ni con poner en juego artes mañosas, ni con inaugurar colonias varias; sábese al menos que estrechar lograron vinculos de amistad en esta tierra y hasta obligarse, para las eventualidades del porvenir, por medio de una alianza ofensiva y defensiva, con los espléndidos hijos de la famosa Turdetania. Bien echaron de ver el belicoso genio que los animaba en el entusiasmo con que referian las tradicionales proezas de sus antepasados, y muy especialmente las glorias de los notables tercios hispalenses, que fuéran con el principe Sicano á la conquista de la Italia un dia.

No trascurrió, por cierto, mucho tiempo sin que los fenicios recordasen á los sevillanos sus mútuos compromisos, reclamando anhelantes con perentoriedad de urgencia suma el cumplimiento de amisto-,

sos pactos! Y fué el caso, que vino sobre aquellos, invencible hasta entonces por doquiera, Nabucodonosor segundo al frente de innumerables masas babilonias. Todo cedia al poderoso arranque de aquel conquistador sin resistencia, que al presentarse fiero en todas partes acogia desdeñoso á las autoridades de los pueblos sumision ofreciendo y obediencia, cual si debido fuérale el tributo de un universal vasallaje Pero ¡ay, de los rehacios en abrirle las puertas de sus amedrentadas poblaciones, ó morosos acaso en hacerle la entrega de sus llaves! ¡De esos pueblos quedaba... la memoria, sobre escombros y ruinas y cenizas, legando á los demás un escarmiento!

Tal era el colosal atlético jigante que sitiaba á Tiro, maravillado en sus adentros de que sustentase la tierra algun pueblo capaz de resistirle. Y Tiro, al fin, hubiéra sucumbido, si los valientes hijos de Sevilla, con su marcialidad y su bravura no acudiesen veloces al primer aviso del inminente riesgo que corrían sus infelices aliados.

Al llegar á este punto de nuestro veridico relato, debemos espresar la admiracion que nos infunde el ver á los antiguos hispalenses tan prácticos surjir en la marina. Está probado que posible no era por tierra socorrer á los de Tiro; y autores respetables aseveran, que juntando una escuadra numerosa los bravos de la Bética impertérritos, socorrieron á Tiro sin tardanza, introduciendo víveres, armas y refuerzos de tropas escogidas en la plaza. Tan grande fué el contento de los sitiados, como el furor y la desesperacion de los sitiadores, que entonces redoblaron sus ataques intentando un asalto general. Rechazados con pérdida horrorosa, y en sus propias trincheras mal seguros, viéronse en el triste y afrentoso caso de levantar el sitio; jurando empero, el rey de Babilonia pulverizar un dia á la soberbia Tiro, y vengarse tambien de sus temerarios auxiliares, persiguiéndolos encarnizadamente hasta en el seno mismo de su patria, para entregar al saco, al hierro y al incendio las grandes poblaciones españolas.

Estalló tan ruidosa la alegría en la opulenta plaza vencedora y fué tan espresivo y entusiasta su reconocimiento á nuestros héroes, que estará demás el ponderarlo, pués mejor se concibe, que se espresa. Cargados de presentes y de elogios, de vitores, aplausos, bendiciones, laureles y coronas, regresaron los hijos de Sevilla, ufana de salir á recibirlos en triunfo, cual pudicra á semidioses. Hermosas ninfas en comparsas bellas, las guirnaldas de flores les prodígan; y á sus dulces me-

lódicos cantares de ardiente patriotismo y de victoria, se mezclan los
cordiales parabienes de familias sin número apiñadas.

No fué muy duradero el regocijo. No tuvo universario en su albo-
rozo, de la solemne entrada el fausto dia. A pocos meses desastro-
sas nuevas cundieron prontas, el terror sembrando. Espaciose la ciu-
dad tranquila. Nabucodonosor de Babilonia, óbices y distancias su-
perando, con un medio millon de combatientes y numerosa armada, en
persona la Bética invadia, feroz y ansioso de vengar agravios. Tran-
ce aquel era crítico y supremo. Su esterminio Sevilla columbraba, di-
visándose ya las huestes fieras en número infinito arrolladoras.

¿Qué hacer en tal ahogo, hasta de la esperanza deshauciados? ¿Des-
mayarán los nobles hispalenses? ¿Cuartel acaso pediran sumisos, vil ro-
dilla doblando ante el intruso? Nó, que luchar deciden hasta morir
con gloria en la demanda!

Los hechos hablaran, no mis elogios. Al campo sale la ciudad en
masa; los niños solamente y los ancianos, para guardarla quedan, por
inútiles. Cuantas personas con salud respiran, en ordenados pelotones
marchan. No ya el pánico reina y sí el silencio, que estrictamente en
las compactas filas á las voces de mando se obtempera. Va por cau-
dillo de la gente Hulnaro, que sobre todos descollára en Tiro.

Un confuso rumor hiende los aires, semejando del mar á los bra-
midos; y unísono responde el clamoreo que por una vez sola se per-
mite el patriótico ejército marchando «Ellos son!» fué la voz. Hul-
naro dijo: ¡nosotros somos! Adelante, bravos! Ni un gesto de temor,
ni un alharido; cáiga inmolado el que cobarde tiemble! «Maldito sea
el que á su patria falte!» Sevilla repitió: «¡maldito sea!» Y al aña-
dir el capitan: «¡bendito el que luchando por su patria fine, y hasta
Hércules de Libia escelso suba!;» Sevilla en masa prorrumpió: «ben-
dito!»

Empero, aquel sordo fragor que habia alarmado á las columnas
hispalenses, no era todavía el estrépito lejano de los bárbaros acau-
dillados por Nabucodonosor; era sí el venturoso anuncio del auxiliar
ejército fenicio, que habia desembarcado y avanzaba en socorro de
sus aliados, no solamente para corresponder á sus sacrificios y pagar
una deuda de gratitud; sinó tambien en cumplimiento de los tratados,
y por la propia seguridad de aquella nacion, ante todo, mercantil.

Perdiéronse en el ámbito sin límite los gritos de alegria consi-

guientes al plausible motivo inesperado, tan pronto como se generalizara el reconocimiento de ámbas huestes; y comunicándose reciprocamente el ardoroso entusiasmo que los animaba, todos convinieron en defenderse hasta morir. No tardó mucho en dejarse ver el formidable ejército de Nabucodonosor, como un mar de cabezas inundando la tierra y estendiéndose mucho mas de lo que la vista podía abarcar, allende los confines del lejano horizonte.

En dos terceras partes escedía al de los sevillanos y fenicios, quienes por el momento resolvieron hostilizarlo solo en retirada, cubriendo á la ciudad mientras pudiésen. Y hubieran sido envueltos sin remedio, á no sobrevenir la triste noche, oscura por demas y tempestuosa. Favorecidos por las densas sombras y por el desconcierto de los elementos, tuvieron tiempo suficiente para poner en salvo á todos los que habian quedado en la capital; continuando sin desórden su forzosa retirada, hasta que engrosándose con los refuerzos de otras poblaciones, no rayase en locura el temerario arrojo de hacer frente á un enemigo cuyas tropas se suponian innumerables, como las estrellas del cielo, como las arenas del mar.

Verificóse esta admirable. evolucion, tan bien concebida como hábilmente ejecutada en presencia del ejército contrario, hácia el año quinientos noventa antes de la venida del Mesías. Y cuentan que Nabucodonosor, entendido adalid para su tiempo y capitan famoso de su siglo, quedárase no poco estupefacto al ver el desempeño de aquella maniobra, con toda brillantez llevada á cabo, por la serenidad y disciplina de los firmes guerreros operantes. Este mismo Nabucodonosor es el que tanto figura en las sagradas pájinas, como un terrible azote del pueblo hebreo y de sus reyes.

Desierta la ciudad, entró en Sevilla, y prendado de su magnificencia, lejos de reducirla á escombros y cenizas, como á tantas otras, dispuso repoblarla de caldeos, eligiendo al efecto los mas nobles. Recorrió seguidamente toda la Andalucia, agradándole sobre manera su hermoso cielo, su templado clima, sus feraces campos; pero disgustándole de todo punto el hostil aspecto con que donde quiera se le recibia; y luchando sus tropas diariamente con varias divisiones de los aliados, que infatigablemente perseguían, hostigaban y acosaban á los desesperados invasores.

Duró la guerra á muerte algunos meses; hasta que convencido el

babilonio de ser, por cierto, irrealizable empresa reducir á los inclitos guerreros que con tanto valor y habilidad se defendian; noticioso ademas de las revueltas ocurridas en no pocos de sus vastísimos dominios; tomó el partido de volver al Asia con sus diezmadas huestes, aunque cargado de botin inmenso.

De suerte que la Bética famosa, independiente, indominable, libre, tríumfó, por la bravura de sus hijos, del coloso mayor del universo, del conquistador mas grande y fortunado que el mundo ha conocido antes de la venida de Alejandro.

Otra nueva invasion se preparaba, si bien no llegó á realizarse hasta muchos años después. Esta fué la de los cartagineses.

Hija y rival de la opulenta Tiro, surjiera poderosa la soberbia Cartago, patria de Anibal y de tantos héroes; que luchó contra Roma largos años, y que tal vez no hubiera sucumbido hasta morir borrada del catálogo de las naciones, si la animosidad de los dos bandos ó irreconciliables partidos en que se hallaba dividida, no la hubiese conducido al abismo, labrando sordamente su ruina, minando por los cimientos el esplendoroso edificio á tanta costa levantado, para suicidarse hundidas entre escombros aquellas ambiciosas banderías.

Cosa de siglo y medio había pasado desde la primera vez que arribó á estas regiones una flota fenicia. Hemos narrado compendiosamente los mas notables acontecimientos que surjieron después, hasta la época en que Nabucodonosor abandonó á Sevilla para siempre. Siguiéronse los años mas tranquilos de próspera bonanza y dulce paz; pudiendo reasumirse en los famosos disticos de Isla, traductor de Duchesne, la dicha que gozaba esta nacion:

«*Libre España, feliz è independiente,*
Se abrió al cartaginés incautamente.»

Así empieza aquella historia, que nada dice de los siglos anteriores, dejando en el tintero las admirables cosas de que hicimos mencion. Nada tampoco dicen otros historiadores sobre algunos de los sucesos referidos; de suerte, que aquellas épocas continuarian siendo de tinieblas, á no ahuyentarlas con sus luces un precioso manuscrito debido al eminente religioso fray Anselmo Portaceli, filólogo profundo, que hablaba el griego, el árabe y el hebreo, como su misma lengua nativa. Este doctísimo padre, de la órden del seráfico San

Francisco, fué una de las víctimas inhumanamente sacrificadas en Madrid, el 17 de Julio de 1834, por turbas de sicarios horrorosos, cuyos sangrientos crímenes no librarán impunes ante el tribunal del Eterno.

Cuando la autoridad política intervino en las consecuencias de la nefanda catástrofe, habíase ya malvendido innumerables libros, legajos, cuadernos y papeles sueltos, propiedad hasta entonces de los infelices religiosos. Pero aun fué posible salvar considerable número de obras escojidas, y entre ellas el voluminoso manuscrito á que hacemos referencia; el cual llamó justamente la atencion, tanto por su titulo, como por el nombre del autor. Titúlase: «Memorias y antigüedades curiosísimas de las mas célebres y primitivas poblaciones españolas, con noticias muy interesantes y generalmente ignoradas hasta nuestros dias.—Escribíalo el padre fray Anselmo Portaceli etc.

Este inapreciable libro fué depositado en la biblioteca de S. Isidro el real, donde radica, y he tenido la dicha de leerlo varias veces, con la avidez consiguiente al gran concepto de su mérito literario, el humilde escritor que ahora redacta las «Glorias de Sevilla.»

Aquel sabio anticuario, que ha debido beber en ricas fuentes el copioso raudal de sus nociones, afirma que los hijos del caudillo Hulnaro, jefe por muchos años del gobierno en la famosa Turdetánia, heredaron sucesivamente con título de padres de la patria el cargo de la magistratura suprema, sin mas derecho para honor tan alto, que el agradecimiento de los pueblos á las hazañas del mortal ilustre, que les sirvió de esclarecido tronco. Y parece ser que cuando los cartajineses abordaron á este pais, ocupaba el primer puesto de la administracion Pública el magnánimo Heleno, nieto del belicoso Hulnaro; siendo muy querido por su prudencia y la imparcialidad de su justicia.

Sucedió al principio con los hijos de Cartago, lo que ciento cincuenta años antes había acontecido con los fenicios. Vendieron, ganaron y admiraron. Pero mas sagaces, ó mas afortunados que aquellos, lograron que prosperasen sus colonias, capciosamente inaugaradas á título de factorias y como puntos de escala en sus marítimos viajes.

Sabido es que al cabo de algun tiempo se alzáran con el mando, mas por medio de maña que de fuerza, no bien de Hamílcar la guerrera flota arribó á estos parajes, para dar sin obstáculo el golpe decisivo. Y como al mismo tiempo hacíanse querer de los sencillos naturales, procurando no serles gravosos, para la cual beneficiaban mi-

nas, dejáronse regir los andaluces sin oponer activa resistencia á sus codiciosos esplotadores. Es de advertir que los cartagineses supieron conducirse tan hábilmente, que aun siendo ya los verdaderos amos, preciábanse de amigos verdaderos, y conociendo la susceptibilidad pundonorosa de los sevillanos, tenian buen cuidado de no herirla jamás antes lisonjeáronla oficios, por cuantos medios les era dable. Con el tiempo se hicieron populares, hasta conseguir organizar ejército, enteramente reclutado en el pais, y capaz de competir con los mejores del mundo; segun se vió cuando las guerras púnicas. Porque bien se puede aseverar que si el soldado andaluz á ninguno de otra tierra cede en gallarda y arrogante presencia, tampoco en valentia y denodado arrojo, siempre que llega el caso de ponerlos á prueba. Y esta verdad, nunca puesta en duda, fué tan conocida de los cartajineses como de los romanos, de los godos como de los sarracenos, de los britanos como de galos; preciándose aquellas naciones de contar en sus ejércitos columnas españolas, á cuyo bizarrísimos guerreros Anibal llamó héroes, Julio César atletas, Bonaparte leones!

Mas de doscientos años dominaron en España los cartagineses; lo cual de ninguna manera es de nuestro propósito historiar. Baste decir que las provincias andaluzas debieron á sus gobernantes especial predileccion. Anibal, sobre todos, fué tan apasionado por la Bética que hizo largas estancias en su hermoso suelo; donde se habria fijado con delicia, si la guerra con Roma y su fatal estrella no le obligáran á abandonarlo para siempre, teniendo al fin que suicidarse el héroe, víctima de sus implacables enemigos.

Tampoco nos incumbe la tarea descriptiva del larguisimo y espantoso drama representado por las dos naciones rivales, Cartago y Roma, en el teatro de nuestro pais, al resplandor de las siniestras llamas de Sagunto y Numancia abrasadoras. Fecundo en peripecias de aterrador efecto, á otras plumas debiose aquel relato; al cual añadiremos, como especie de apéndice lacónico, que harto cara pagó la Andalucia, prodigando la sangre de sus hijos, esas mismas ventajas con que naturaleza la distingue y que la hicieron siempre codiciable á los ojos de ávidos intrusos: obligándola á satisfacer deudas nunca contraidas, y á desgarrar el pátrio seno, fiera en opuestos campos, por unos ó por otros contendores, fenicios ó romanos capitanes, y todos sin derecho pretendientes!

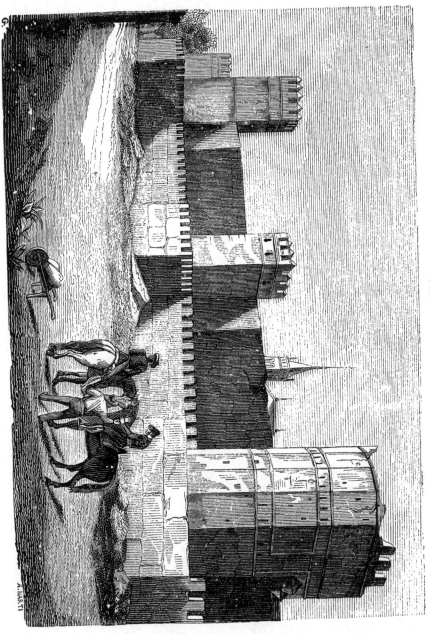

MURALLAS ROMANAS.

SEVILLA.

A. MARTI

CAPÍTULO IV.

Desde los romanos hasta los godos.

n el año de doscientos diez y seis antes del nacimiento de nuestro Señor Jesucristo, vinieron á estas costas los romanos, vencedores de casi todas las naciones conocidas. Por este tiempo habíanse hecho bastante aborrecibles los dominadores de Cartago, que oprimían cruelmente á los pueblos de la Bética, cometiendo diarias estorsiones motivadas del inmundo vicio de la avaricia, que los devoraba.

Así fué recibido con júbilo el poderoso ejército romano, cuyos capitanes con fortuna varia sostuvieron la guerra contra los cartagineses; hasta que decididamente contribuyó á terminarla el famoso Escipion el Africano, caudillo incomparable, de ejemplarísimas virtudes y altas prendas.

Este celebrado capitan, del cual se ha escrito mucho, porque su heróica vida presta campo á tan estensas como veridicas relaciones, fué el que trató de engrandecer á Itálica, por entonces ruinosa y medio despoblada. No tardó en recobrar su primitivo floreciente aspecto aquella poblacion, qué ya no existe; pero que descolló fecunda en grandes hombres; habiendo dado á Roma, y de consiguiente al mun-

5

do, tres emperadores celebradísimos por sus virtudes y proezas, Trajano, Adriano y Teodosio; personajes tan dignos, que el primero mereció los honores de la apoteosis, ó sea divinizacion gentílica, dispensada á sus mortales restos, unánime votándolo el senado; y los otros figuran en la historia á él solo comparables en valia. Tambien produjo Itálica varones eminentes en la letras; y mártires gloriosos dió á la Iglesia; entre ellos San Cornelio, San Rómulo y San Geroncio, su obispo.

Ninguna parte de España agradó tanto á los nuevos dominadores como la deliciosa Andalucia, pero muy singularmente Sevilla, su capital; tanto que los procónsules fijaban su residencia en ella, procurando hermosearla por todas las vías imajinables. Y á consecuencia del inmenso prestijio, del realce sin limites que esta preferencia comunicaba á la ciudad de Hércules, acrecía su poblacion en términos de competir un día con la de Roma. Muchos de los patricios, ó nobles romanos, que Escipion habia dejado en Itálica, despues avecindáronse en Sevilla, siendo causa de la decadencia de aquella el siempre progresivo engrandecimiento de esta.

Pero el que mas simpático anuncióse con nuestros distinguidos sevillanos, el que mas pruebas dió del grande afecto que su hermosa ciudad le merecía, fué, sin disputa alguna, Julio César.

Con su afabilidad y sus larguezas hízose tal partido en este pueblo, el

capitan romano de mayor nombradia en las historias, que algunos años des-
pués, cuando sus luchas con Pompeyo, pronunciábase á favor de aquel
caudillo toda la Andalucía; aun con estar sujeta á las lejiones pompe-
yanas, rejidas por Afranio, Terencio y Petreyo, personales enemigos de
César, como hechuras de su orgulloso competidor. Estos tenientes de
Pompeyo, conociendo el entusiasmo de las poblaciones españolas por
Julio. César, que tan dulces recuerdos les dejára en su primera veni-
da; no se saciaban de castigarlas con vejaciones de todo género. Es-
pecialmente Marco Terencio Barron, que mandaba en esta parte, for-
zó á los hijos de Sevilla y Cádiz á trabajar en la construccion de nu-
merosas galeras, arrebatándoles además inmensas cantidades de dinero
y obligándoles á proporcionarle considerables acopios del mejor trigo;
como tambien á alistarse en las banderas del odioso procónsul, que as-
piraba á la soberania de la república.

No duró mucho en el poder Barron; pues en cuanto se tuvo no-
ticia de que César regresaba á España, pronuncióse Carmona á su
favor, plaza entonces la mas fuerte y bien murada de cuantas se
conocian, espulsando á la guarnicion compuesta de soldados pompe-
yanos. Alarmado Barron por el suceso, dirigióse apresuradamente á
Cádiz; pero tuvo noticia en el camino de haberse pronunciado asi-
mismo, cerrándole sus puertas desde luego. Varió de ruta enderezan-
do á Itálica, y supo que tampoco le abriria las suyas, como que en
su recinto resonaban vivas á César, á Pompeyo mueras. Completa-
mente amostazado, resolvió encaminarse á Sevilla; pero antes de lle-
gar á la ciudad, se le pasó una legion entera, cuyos soldados per-
fectamente acogidos por los sevillanos, disponíanse con furia á hosti-
lizarlo. Llególe al mismo tiempo la mala nueva de que César estaba
en Córdoba, recibiendo las felicitaciones de muchos comisionados an-
daluces; todo lo cual descorazonó á Barron en términos de rendirse
al victorioso caudillo, dándole cuentas y haciéndole entrega de todo
lo recaudado, lo mismo que de la armada y del ejército de tierra;
sin otra condicion que el permiso de volverse á Pompeyo, solo y des-
pojado, como lo verificó. Y en este noble rasgo consignára un raro
ejemplo de fidelidad que, á fuer de imparciales, celebramos.

El vencedor se personó en Sevilla, cuyos moradores lo recibieron
con entusiasmo entre deslumbradoras ovaciones. De aqui partiera á
Cádiz, embarcándose luego para Italia. Pronto sobrevinieron aun mas

sangrientas luchas que todas las habidas, armándose los hijos de Pompeyo, con vengativo encono exasperados. Desembarcando en Cartagena, con numeroso y aguerrido ejército, posesionáronse rápidamente de Andalucia, poniendo en fuga á Trebonio, que la gobernaba por César; interin este en Roma celebraba cuatro gloriosos triunfos, por otros tantos hechos de remembranza incuestionable dignos.

Noticioso, por fin, del grave caso, y de que las legiones de sus tenientes no alcanzaban á poner remedio; llamado por los suyos, y conociendo que sin su presencia era perdida para siempre España; vino directamente á Andalucia.

Supo entonces una nueva, que afectó dolorosamente su corazon. Y fué que los sevillanos, seducidos por las altas prendas de Pompeyo el mozo, habían jurado defenderlo contra las pretensiones del enemigo de su padre. Resolviose, por ende, á dar una accion decisiva, que anonadase los restos del poder pompeyano, con grandes esperanzas renaciente. Tal fuera la batalla de Munda, donde se peleó con desesperacion de una y otra parte, no menos que por el imperio del mundo; jugándose al azar en solo un dia, todo cuanto Roma, señora del universo, habia conquistado en siete siglos.

No hubo lid mas reñida, no hubo contienda mas encarnizada; y si nos tocára describirla, habriamos menester algunas páginas en que de propósito nos pusiéramos á detallar horrores, proezas y heroicidades. Todos los autores encarecen cuan dificultoso le fué al vencedor alcanzar tan brillante resultado, sufriendo largas horas de mortales angustias al verlo problemático y dudoso; tanto que solia decir á sus mas favorecidos: «muchas veces hê peleado por mi honra; pero en Munda lo hice ya por salvar la vida.»

Treinta mil pompeyanos sucumbieron, pasados á cuchillo sin piedad. Los pueblos aturdidos enviaban presurosos sus embajadores al capitan mas afortunado, disculpándose humildes y pidiéndole gracia. No desmintiera aquel su gran clemencia; empero, al ver llegar los de Sevilla, le costó mas trabajo dominarse; vivamente resentido de que le hubiese faltado la ciudad de Hércules, á él que la llamaba su segunda Roma, colmándola de beneficios años antes.

Sin embargo, los embajadores consiguieron desarmar su enojo, alegando especiosas razones, que como gran politico aparentó creer; y no tuvo poca parte en el feliz suceso el muy considerable donativo que

la ciudad remitía en oro para el ejército de César, imponiéndose á sí misma, como espontánea punicion de su ligero proceder, cuantiosos sacrificios pecuniarios en nunca reintegrables desembolsos.

Verificó despues su entrada en Sevilla, como triunfador, que perdona sin olvidar, empero, el inferido agravio. Así es que juntando al pueblo en la mañana del siguiente dia, les hizo un largo razonamiento, reprochándoles su ingratitud en la indigna manera con que habia correspondido á sus favores. Este discurso enérjico, que se conserva al fin de los comentarios redactados por él mismo en muy correcto y elegante latin, merecia ser insertado íntegro, para dar una idea del sentimiento que le causaba á tan grande hombre la defeccion de una ciudad magnífica, á cuyos habitantes atribuye (con testuales palabras) «pechos nobles y entendimientos sutiles.» Pero ya que no convenga á nuestra reducida historia un documento de estension tamaña, copiaremos algunos trozos ó periodos de la peroracion entresacados.

«Ni en manera alguna podeis ignorar, Sevillanos, mi reportacion, ni poner jamás en duda la moderacion de mi proceder; pués claramente comprendereis, que con las mismas victoriosas armas con que hé sembrado vuestros campos y poblado vuestras riberas de los despedazados cadáveres de mis enemigos; pudiera hoy tambien inundar de sangre vuestra esas calles y cubrir de cabezas esas plazas.

«Bien os acordareis (ó á lo menos teneis obligacion de acordaros) que desde el primer dia de mi entrada en España con el cargo de Questor, tomé vuestra provincia tan á mi cuidado, que ninguna cosa se ofreció de vuestro bien, que no la hiciese, ó procurase hacer con todas mis fuerzas. En cuanto ascendi á la dignidad de Pretor, solicité que él Senado os exonerase de las imposiciones y gavelas, con que Metelo os habia gravado. Y con mi industria os dejé muy mejorados de libertad y de hacienda, que son las dos cosas mas preciosas de esta vida.»

«Ni me contenté con esto, ni con el patrocinio general de lo demás, que tocaba á vuestro bien público; sinó que tambien acudí á todos los negocios que cada uno de vosotros me encomendó etc.»

«Una vez obtenido el consulado, no hay para que decir lo mucho que hice, pudiéndose inferir etc.»

«Habeis obligado al pueblo romano á tener aseguradas con presidios y guarnicion de soldados vuestras ciudades etc» .

«Aqui vino huyendo Pompeyo, un mancebo particular; al cual vosotros recibisteis y tratásteis de tán distinguida manera, que le infundió bastante atrevimiento para usurpar la majestad y jurisdiccion del Imperio.»

A esto, que era el principal agravio y resentimiento de César, podían contestar los hijos de Sevilla disculpándose satisfactoriamente con su misma generosidad. Porque de almas grandes y nobilísimas es compadecerse del proscripto y dar desinteresada hospitalidad al desgraciado; especialmente tratándose de aquellos ilustres vástagos del infeliz Pompeyo, cuyas ruidosas hazañas y no menos conocidas desventuras movían en favor de sus valientes hijos á todos los corazones generosos. Lo cual no podía ocultarse de manera alguna al clarísimo talento del mismo Julio César, aunque por otra parte le cegase la ambicion y lo dominase el miserable egoismo. Así es que perdonó gustoso á los sevillanos, haciendo colonia romana á esta ciudad; lo cual era en aquel tiempo lo mismo que otorgar un privilejio de singularísima honra y preeminencia. Eligiola ademas por convento juridico, especie de chancillería general, donde se determinasen las causas movidas en los pueblos pertenecientes á su jurisdiccion, que era muy vasta, comprendiendo muchas ciudades, villas y otras poblaciones de menor importancia. Estas gracias acordadas por el César, prueban hasta la evidencia, que nada habian perdido en su animo los sevillanos, por haber favorecido á la infortunada familia de Pompeyo. Porque si desde entonces los hubiera tenido en menos, de ninguna manera declararia colonia Romana á Sevilla; lo cual significaba que todos sus vecinos eran ciudadanos romanos, rijiéndose por leyes igualmente romanas, y representando en todo y por todo un verdadero retrato de la ciudad de Roma, indudablemente la mas privilejiada del mundo.

No quiso Julio César partir de Sevilla sin dejar indelebles recuerdos de su estancia en ella y de los triunfos que le habian asegurado su codiciada posesion. Mandó, por tanto, renovar los casi derruidos muros, cercándola complétamente, tal vez con el designio de sujetarla, como quien conocia el orgulloso españolismo de sus moradores y la independencia de su noble carácter. Sirvióle de pretesto la necesidad de preservarla contra las repentinas invasiones que motivar pudiese su cercanía al mar; y otra razon nacida del decoro, por la conveniencia de dar importancia, poderío y fuerza á la ciudad cabe-

za de tantos municipios, ó colocada al frente de tantas subalternas poblaciones. Dió tambien á entender que lo mandaba en honra y gloria de Hércules el Libio, al cual debiéran su primer cimiento aquellas antiquísimas murallas. Reedificadas estas, y guarnidas á trechos de altas torres, recibió Sevilla el nombre de Julia Rómula, de duracion efimera, por cierto, aunque era en honor del mismo Julio César y de Rómulo. Tambien media una rancia tradicion, que no debo pasar en silencio, porque bien pudo ser causa de conservarse el nombre de Sevilla, y no el que quiso ponerle el reedificador de sus murallas, aunque se sabe la había embellecido con muchos y muy notables edificios.

Cuéntase que al salir de esta poblacion el conquistador romano, se le presentó una vieja muy súcia y andrajosa, la cual sin andarse en cumplimientos empezó á gritarle que se detuviese, quedándose de pronto el caballo del célebre guerrero absolutamente inmóvil, como, si lo hubiesen clavado. Preguntada quien era y qué pretendia, respondió con acento fatídico: «soy una Sibila, de espíritu profético animada; vengo á decirte que no vayas á Roma, donde esperan por tí muchos puñales!» Dichas estas palabras, desapareció, sin ser posible hallarla por mas diligencias que se practicaron al efecto.

No se sabe que impresion produciria en Julio César el pronóstico sibilítico, porque aquel grande hombre poseia en alto grado el arte del disimulo. Pero mas adelante, cuando el porvenir justificó la siniestra profecía, con la muerte violenta dada á César en el mismo senado, por varios conspiradores, entre ellos Bruto y Casio; naturalmente recordaron todos la misteriosa anécdota de la profetisa Sevillana; y para conservar la memoria de tan admirable suceso, dieron en llamar *Civitas Sibillæ* (Ciudad de la Sibila) á la moderna Julia Rómula; de donde con el trascurso del tiempo, se originó la palabra Sevilla; en séntir de algunos etimologistas.

Sea de ello lo que quiera, hay de cierto que los sevillanos sintieron mucho la deplorable muerte de su protector, al cual quisieron erigir estátuas en prueba del fino agradecimiento por la consideracion y especial afecto, que siempre le merecieran.

Siguiéronse gravísimos disturbios á la perpetracion de aquel crímen. El poder de los conjurados estrellose para siempre en la sangrienta batalla de Filippos. Murió la libertad con Bruto y Casio. Sem-

bró el terror en Roma, y sus provincias (hoy naciones) el vengativo triunvirato de Marco Antonio, Lépido y Octaviano. Este con mas prestijio, como sobrino del difunto César, idolo del ejército, suplantando á sus cólegas y competidores, apoderose del poder supremo, siendo universalmente saludado como segundo emperador de Roma. Cansado el mundo de contínuas guerras, entregose á una paz de cuarenta años, convirtiendo el nombre del jefe del Imperio en un epíteto ó adjetivo, que la proverbializase á las generaciones venideras, para nunca sumirse en el olvido esta frase feliz: «Paz Octaviana.»

¿Qué era entonces Sevilla? Numerosas inscripciones en muchisimas piedras encontradas, y especialmente las que descifró el docto y erudito Rodrigo Caro, atestiguan que esta renombrada ciudad habia llegado al apogeo de su gloria, al pináculo de su grandeza, á lo sumo de su esplendor.

Podia, en fin, emular, rivalizar ó competir con la maravillosa suntuosidad de su preponderante metró poli, cuya magnificencia llegó á rayar en fabuloso limite; si bien contribuyendo por desgracia á la disolucion de sus costumbres, que desmoralizando al pueblo todo, acabara por fin con la república, incapaz de sostenerse sin virtudes.

No filosofaremos sobre cosas harto ajenas de nuestro cometido. La historia universal se encarga de eso.

El pueblo de Sevilla, mucho mejor que el de la corrompida Roma, no estaba desmoralizado. Exento de ambicion, vivia tranquilo al amparo de leyes protectoras. Era una colonia romana, que había heredado la sobriedad, la templanza, la buena fé y otras virtudes de los antiguos republicanos; sin los vicios que á ellas se siguieron por ese loco afan de las conquistas. El amor al trabajo, principal elemento de la prosperidad de las naciones, y sobre todo de la paz social, que descansa en el órden, hacia mas felices á los sencillos y laboriosos sevillanos, que lo eran sus opulentos dominadores con las grandes riquezas usurpadas, cual por la fuerza bárbara adquiridas. La fama de su próspera ventura, de su engrandecimiento y su valía, llamó no pocas veces la atencion de Augusto; haciéndole sentir hácia este paraiso del Occidente la misma predileccion y afecto con que lo habia mirado su glorioso tio, el vencedor de Munda y de Farsalia.

CAPÍTULO V.

Continúa la materia del precedente.

evilla romana se distinguió notablemente por los suntuosos edificios, de que hablaremos en la parte monumental.

A los cuarenta y dos años del imperio pacifico de Augusto, siendo cónsules en Roma Léntulo y Mesala, nació en Belen el Redentor del género humano. Iban trascurridos cerca de ocho siglos de la fundacion de Roma, y unos dos mil años de la de Sevilla, cuya magnificencia deslumbraba.

«En aquel tiempo, dice Strabon, era Sevilla la mas esclarecida colonia de romanos; insigne emporio del comercio, donde radicaba la mas famosa y concurrida lonja, siendo universal su trato é innumerables sus relaciones con todos los mercaderes de la tierra, al menos en sus partes conocidas.» Y añade el mismo autor: «el rio Bétis llevaba entonces fama de tan profundo y navegable, que venian hasta el pié de las fuertes murallas de Sevilla embarcaciones de todas clases, portes y dimensiones, admirándose surtos en sus aguas navíos de alto bordo.»

6

Acuñábase entonces, por órden de Octaviano, moneda varia en la ciudad de Hércules, con los bustos de aquel y de su esposa, el del emperador en el anverso y el de la emperatriz en el reverso. Aun ecsisten monedas de aquel tiempo, casi todas de bronce.

De ninguna manera exageramos en cuanto aqui decimos; para alejar, empero, todas dudas, copiaremos algunos renglones del docto Espinosa, respecto de este asunto. Aquel sábio escritor del siglo XVII, después de llamar á Sevilla «madre del mundo» (lo cual nos parece algo hipórbelico, sea dicho de paso,) dice: «y cada vez se le ajusta mas (el título citado) pues en aquellos siglos le venian á reconocer, y pagar parias, todo lo descubierto del mundo, y de las provincias que en él tenian los romanos, que eran en Europa, Italia, Francia, Alemania, Istria, Iliria, Livonia, Macedonia, Panonia, Misia, Epiro, Peloponeso, Acaya, Arcadia, Tesalia, Magnesia, Tracia, Dacia, Sarmacia, Inglaterra, Irlanda, Escocia, y Flándes. En África, Mauritania, Numidia, Libia, Cirene, Etiopía, Ejipto, y las Arabias. En Asia, Siria, Palestina, Samaria, Judea, Galilea; todas las gentes de las riberas del Jordan, y de los pueblos de los Capoleos, Tiro y Sidon; de los montes, Líbano, y Cáucaso, Cilicia, Nicaonia, Panfilia, Capadocia, Trapisonda, las dos Armenias, Carmania, Mosopotamia, Caldea, con su gran ciudad de Babilonia. A todas las cuales recibía la gran Sevilla en su amplisimo regazo: y en recompensa de lo que le traían les daba de sus riquezas de oro y plata, con tantas ventajas, que se echaba bien de ver, que eran dádivas de madre.»

Esto afirma el licenciado D. Pablo Espinosa, en su historia de Sevilla, edicion de 1627, á que nos referimos.

¿Puede darse un panegirico mas completo ni mas merecido de la admirable ciudad á cuyos gloriosísimos anales hemos consagrado los débiles esfuerzos é incompetentes rasgos de nuestra pobre pluma? ¿Existe en España, en Europa, en las cinco partes descubiertas del mundo, alguna poblacion riquisima y espléndida hasta el punto de competir con la Sevilla romana?

Pués si tantos elogios merecía la ciudad gentílica, que habremos de contestar negativamente á esa pregunta; mayor aun relumbrará su gloria con ser de las primeras que abrazaron la fé del salvador catolicismo.

Desde la última entrada de Julio César en Sevilla, acontecimiento

de tanta trascendencia que, segun Ambrosio de Morales, hállase anotado por celebérrimo su dia en uno de los mas antiguos calendarios romanos y grabado ó esculpido sobre diversas lápidas en Roma, como se puede ver en la antiquísima ortografia de Aldo Manucio; desde la dicha entrada, repetimos, parecia punto menos que imposible se franquease tan pronto aquella puerta á mas esclarecido personaje. Y sin embargo, antes que trascurriera entero un siglo, dejóse ver en el recinto de esta poblacion un nuevo personaje mucho mas notable que César, un gran conquistador, que sin ejército se lanzase á ganar la España toda.

Ese hombre era el apóstol Santiago, al cual tocó en suerte la predicacion por España, en el repartimiento que los Apóstoles hicieron de las provincias del mundo, para esparcir la luz del Evangelio.

Si Zaragoza mereció el insigne honor de que en ella erigiese» Santiago el primer templo católico de España, dedicándolo á la Virgen María, nuestra Señora, que alli en carne mortal se apareciera; Sevilla tiene la gloria de que en su recinto se levantase el segundo templo y oratorio á la majestad de la reina de los ángeles.

Segun el erudito Flavio Destro, en el año treinta y siete de la era católica, á los dos de la muerte de Cristo, recorría las provincias españolas el hijo del Cebedeo, haciendo innumerables prosélitos y seguido de muchos discipulos, si bien los principales éran doce, á imitacion del apostolado, que llevaba el divino Maestro. El primero de estos doce discípulos escogidos, se llamaba Pio, y fué consagrado Obispo de Sevilla por el mismo Santiago. Acerca de tan fausto suceso. dice Flavio Destro lo siguiente:

«Notable grandeza, que dos años despues que Cristo nuestro Redentor murió, tuvo esta ciudad Prelado. El cual fué tan insigne, que en su tiempo sucedieron en ella, las cosas mas particulares y grandiosas, que hasta nuestros tiempos han sucedido: y que cada una de ellas bastaba para ennoblecer á toda una provincia, cuanto mas á una ciudad. Y para que se vea, que fundamentos tan profundas tiene en Sevilla nuestra santa Fé, y como estan fundados sobre montes altos para que como ciudad puesta encima de ellos, desde lejos se eche mas bien de ver su grandeza. Digo ahora, porque toda la redondez de la tierra lo sepa, la merced tan singular que le hizo la Reina de los ángeles, Señora nuestra, á la gran Sevilla; pués fué servida su so-

berana Majestad, estando viva en carne mortal, de que se le erigiese templo en ella, que fué el segundo que tuvo en el Orbe.»

Pero si grande surje la distincion é inapreciable el privilegio con que favoreció el Señor á esta ciudad, eminentemente cristiana; tambien supo ella hacerse digna del amor divino, sellando con la sangre de numerosísimos mártires la inquebrantable fé de sus creencias. Desde Claudio Neron, primer perseguidor de los cristianos, hasta la miraculosa conversion de Constantino, estuvo dando Sevilla miríficos ejemplos de sobrenatural valor, que edificaban á los católicos de todas las poblaciones, asi indigenas, como estranjeras. Respetables autores aseguran que comenzó en Sevilla la primera persecucion contra los fieles, y que ninguno de sus hijos cedió al rigor de los innumerables variados tormentos cruelísimos, que en juego se ponían para hacér desmayar la asombrosa constancia de los mártires.

Apesar de tan sangrientas y bárbaras persecuciones, nada perdió Sevilla de su esplendor y riqueza en lo temporal; como lo atestigua el muy docto y elocuente poeta Silo Itálico, una de las glorias de Andalucia, que subió por sus talentos y vastísimas luces á los primeros cargos del Imperio, siendo cónsul en Roma, precisamente en el mismo año del suicidio de Neron; y obteniendo después el proconsulado del Asia.

Tampoco el ejercicio de las letras había desmerecido con las persecuciones enunciadas. Pués el licenciado Rodrigo Caro, clérigo doctísimo, afirma que por los años ciento y ochenta y cinco de Cristo, existian en pié brillante muchos colegios en varias partes de España, para enseñanza de su juventud, fundados y dotados á espensas de diferentes obispos y arzobispos, distinguiéndose entre aquellos por su mayor mérito y nombradia los establecimientos cientifico-literarios de Zaragoza, Tarragona y especialmente Sevilla, á la cual ninguna ciudad podia compararse sin salir perjudicada en el temerario paralelo.

Pero si de ningun modo se descuidaba la instruccion relativa á las temporales conveniencias; donde mas celo debidamente se ponia era en inculcar los regeneradores principios de la evangélica doctrina, que tiene por esclusivo objeto la salvacion de las almas. Así desde el glorioso San Pio, la mira principal que se llevaron·sus dignisimos sucesores en tiempos tan dificiles y borrascosos, era el inspirar á los

fieles un absoluto desprendimiento de los bienes terrenales, y una santa impaciencia por merecer la inmarcesible palma del martirio. Acompañaban los ejemplos á las palabras, muriendo sucesivamente á manos de los verdugos, que comisionaba el paganismo, los tres ínclitos arzobispos de Sevilla, Juan, Carpóforo y Sabino, cuya santidad celebra la Iglesia, orlando sus sagradas frentes de imperecederas aureolas celestiales.

Con semejantes maestros y espirituales guías, ninguno en la ocasion se acobardaba; y hasta el mismo bello sexo, triunfando de su natural flaqueza, resistia con increible heroismo los mas agudos tormentos; sin ceder tampoco á las mas halagüeñas y tentadoras seducciones. Loor eterno á las innumerables vírgenes hispalenses, bárbaramente inmoladas por los estúpidos sicarios, que desgarraron sus delicadísimos cuerpos! Entre ellas figuran esplendorosas las dos purísimas hermanas santa Justa y santa Rufina, adorables hijas de esta ciudad, que han merecido tener por coronista al doctísimo Prelado San Isidoro.

No vamos á trazar martirologios, que ya perfectamente compilados abundan; pero hemos debido indicar de manera breve, como cumple á nuestro propósito, aquellas sublimes glorias de la Sevilla Romana; asi como seguiremos indicando todos los hechos que redunden en su mayor prestijio, fama y honra.

Afirmado en el sólio Constantino, empezára la Iglesia á respirar. Poco después de su exaltacion al imperio del mundo, ocupándose con particular interés de las cosas de España (tan célebre por la nunca desmentida lealtad de su acrisolado catolicismo) distinguió notablemente á Sevilla, haciéndola cabeza de una de las seis grandes demarcaciones arzobispales, en que había repartido á la vasta Península española. Con tal motivo acrecentose la magnificencia y religiosa pompa de esta favorecida metrópoli eclesiástica, siendo, por muchos siglos, sufragáneos de ella los doce obispados de Córdoba, Itálica, Eliberis ó Ilíberis, (hoy Granada), Málaga, Écija, Medina—Sidonia, Peñaflor, Cabra, Asta (hoy despoblado entre Jerez y el Puerto), Marcia (hoy Marchena); y Cádiz.

Véase, pués, como ya en tiempo de los romanos era Sevilla, por todos conceptos, asi en lo terrenal como en lo espiritual, en lo profano, como en lo sagrado, una de las capitales mas distinguidas, florecientes y deslumbradoras del Universo.

Su misma celebridad habia de serle perjudicial; pués dió motivo

á que los terribles moradores de la sombría Escandinavia, multiplicándose de exhuberante modo, codiciasen la posesion de una ciudad tan rica, fecunda en producciones de todo género, rodeada de feracísimas campiñas y contando como auxiliar de su grandeza, como elemento indestructible de su prosperidad, al caudaloso Bétis.

Acercábase una época desastrosa, superando en calamidades á todas las precedentes, si se esceptúa la de la gran sequía. Sevilla era feliz y poderosa desde los tiempos de Constantino el Grande, y aun en los reinados de los emperadores que le sucediéran. Mas como nada existe duradero en este valle de miserias y dolores, para probarnos que no es aqui donde radica la verdadera felicidad; llegó con sus horrores el año 412 de la era católica, en el cual desbordándose como rios que salen de su álveo, los pueblos septentrionales de la Gotia, inundada la España de torrentes de bárbaros, conocidos con los nombres de vándalos, alanos, suevos y silingos, asentaron al cabo su dominacion los godos, tambien denominados *visigodos*, á diferencia de los *ostrogodos*, que se estacionáran en Italia.

Para dar una idea de la pujanza gótica, al fin preponderante en toda la península española, bastará citar las siguientes palabras del célebre Paulo Orosio. «Alejandro (dice) no se determinó á acometer á los godos; Pirro los temió con espanto; y Julio César se escusó de tener guerra con ellos.»

Los nuevos invasores, después de sangrientas luchas con los romanos y los españoles, se repartieron las provincias conquistadas, tocándoles por suerte á los vándalos y á los silingos toda la tierra de Andalucía que parece se llamó así de la voz Vandalia ó Vandalucia, corrompiéndose á vueltas de los siglos, como tantos otros usuales vocablos.

Semejante division entre insaciables usurpadores á perentorio término llevada, fué natural origen é incesante móvil de contínuas guerras, acompañadas de todos los horrores imaginables, de todas las desgracias consiguientes. El hambre y la peste, inexorables azotes de la humanidad, afligieron á los hijos de este privilegiado pais, hasta entonces tan dichosos y favorecidos del cielo con los inapreciables dones de la libertad y la salud. Las artes y las ciencias empezaron á decaer en la atribulada Sevilla; paralizóse su comercio, y muchisimas familias desampararon sus hogares, buscando en estranjeros climas un

refujio contra semejantes plagas y contra la rapacidad de sus nuevos dominadores. El saqueo y el incendio estuvieron largo tiempo á la órden del dia; particularmente en el año de 421, en que Gunderico rey de los vándalos, trató de esterminar á los silingos, persiguiéndolos hasta en su misma capital Sevilla, que destruyó en gran parte después de haber robado, talado y arrasado los pueblos y los campos de su vastísima jurisdiccion y antiguo término, quedando sus moradores reducidos á la mas espantosa indigencia en tan desoladora correría. Y acaso entonces hubieran arruinado los vándalos completamente á Sevilla, segun la intencion de su monarca, que parece juró al invadirla no dejar piedra sobre piedra; si un manifiesto milagro, poniendo en evidencia la intervencion divina, no los hubiese retraido de tan bárbara resolucion. Ocurrió el prodigio en la Iglesia del glorioso mártir San Vicente, delante de cuya puerta cayó muerto el feroz Gunderico, súbitamente atormentado del demonio, en el momento de profanar el sagrado recinto con inauditas violencias, desmanes y escandalosos sacrilegios, lanzándose iracundo espada en mano. Refiere este admirable caso el insigne prelado hispalense San Isidoro; y lo confirma Ambrosio de Morales, doctor é historiador bien conocido.

Pero si terribles fueron los desastres y horrorosos los males importados por déspotas intrusos; no fué menor, antes sí mas trascendental en lamentables consecuencias, el contagio introducido por las heréticas doctrinas de los godos, que profesaban la secta del execrable Arrio. Y sin embargo, aunque cundió por toda España su sistema, no hizo al principio grandes progresos en Sevilla, privilejiada residencia y corte de los nuevos conquistadores, que antes la tenian en la Galia gótica. Si fuera dable prescindir de la ruina espiritual, que acarrearon, alarmando las conciencias de los buenos católicos; no se podria negar que la dominacion de los godos engrandeció considerablemente á Sevilla, haciéndole olvidar con mil restauradoras disposiciones las muchas pérdidas causadas por vándalos y silingos. Todos los reyes de la raza goda esmeráronse á porfia en dispensar á la ciudad favorita de Hércules y Julio César, los mayores privilejios, como insignes testimonios de su marcada é inequívoca predileccion. Lo cual si se considera bajo el aspecto puramente profano y del siglo, no hay duda que es un bien; pero con relacion á las cosas mas importantes

en cuanto conciernen á la salud de las almas, no hay duda que era un funestísimo mal. Porque siendo los monarcas residentes en Sevilla, acérrimos sostenedores del arrianismo, lograron que este echase hondas raices al impulso de sus perniciosos ejemplos; tanto que la poblacion en su mayor parte se hubiera *arrianizado*, sin los prodigiosos esfuerzos de sus infatigables arzobispos, entre ellos S. Máximo, S. Laureano mártir, S. Leandro y S. Isidoro; si bien estos últimos, que fueron hermanos, alcanzáran el inefable consuelo de ver en el trono príncipes religiosísimos, como el inmortal Recaredo.

Pero antes de lucir para Sevilla la época mas venturosa de sus anales, antes de convertirse Recaredo con la mayoria de los arrianos y abrazar la fé católica en su augusta pureza; ocurrieron gravísimos dolorosos sucesos consignados en varias historias, llamando sobre todos la atencion el martirio de una adorable testa coronada. Cualquiera conocerá que aludimos al muy glorioso principe Hermenegildo, que figura en el catálogo de los santos, y cuya devocion es popularísima en esta ciudad, surjiendo inolvidable su memoria del abismo del tiempo, cual ninguna, y á través de los siglos siempre viva. Por esta razon deberemos estendernos algo mas que de costumbre, refiriendo uno de los episodios mas interesantes de la historia de Sevilla.

Leovigildo, rey de los visigodos, invencible guerrero y hábil político, que brillaría como principe completo, á no haberlo cegado el arrianismo; tuvo dos hijos, Hermenegildo y Recaredo, en su primera mujer, respetabilísima y piadosa matrona, de singular belleza; hermana (segun varios autores, entre otros Valclara, Turonense y Vasco), de los cuatro esclarecidos santos Leandro, Fulgencio, Isidoro y Florentina virgen, todos sevillanos, como lo fueron sus afortunados padres Severiano y Teodosia. Á poco de enviudar Leovigildo, casó en segundas nupcias con la reina Gosvinda, arriana furiosa é implacable, viuda del rey Atanagildo, predecesor de aquel. Corria el año quinientos setenta y nueve de nuestra era, cuando el príncipe real de España, por influjo de Gosvinda se casó con Ingunda, nieta de aquella, como vástago de su hija Brunequilda, á quien Atanagildo habia enlazado con Sigiberto, rey de una parte de Francia. Poco antes de consumarse dicho matrimonio, Leovigildo, que amaba estraordinariamente á su dignísimo primogénito, lo hizo Rey de Sevilla, dándole muchas ciudades, villas y lugares; como quien conocia á fondo las

elevadas prendas de gobierno, que en tan escelso principe brillaban. Así las cosas, parecía imposible que se turbase la paz doméstica de tan ilustre y bien arreglada familia, triplemente unida por vínculos de sangre, de gratitud v de afecto. Pero habiendo entendido la reina vieja que su nieta era católica, y no pudiendo *arrianizarla* ni con halagos y sujestiones de todo género, ni con amenazas de crueles martirios, dicen que se dejó llevar de su furor hasta el punto de arrastrar á la princesa Ingunda por las hermosas trenzas de sus cabellos, ensangrentando el peregrino rostro de la inocente niña. Noticioso del caso Hermenegildo y apreciando debidamente las necesarias consecuencias, salióse con su esposa de Toledo, adonde se habia trasladado la corte, viniéndose á Sevilla, capital de su reino y fortificándola en defensa del catolicismo. Es de advertir que ya mucho antes del suceso habia abjurado el arrianismo y héchose ardientísimo cristiano, por los consejos de su mujer y las elocuentes lecciones de su tio S. Leandro. Por eso á las intimaciones de su augusto padre, que le mandaba volver á la secta en que habia nacido, respondió con respetuosas pero enérjicas negativas, prefiriendo, en caso necesario, perder la corona y la vida, ántes que el alma y su |salud eterna. Tres años se invirtieron de este modo en tan infructuosas negociaciones, porque al padre y al hijo les dolia romper hostilidades mutuamente. Por fin estalló la guerra en el de 583. Hermenegildo, lidiando por la Fé, pero contra la poderosa secta dominante, tomó á Córdoba y otras ciudades, fortalezas y castillos. Leovigildo, peleando por lo que llaman razon de Estado, cuya religion, aunque errónea, defendia; batió al ejército cristiano y puso estrecho sitio á la entusiasmada Sevilla.

En este memorable cerco perdió la vida el rey de los suevos, llamado Miro, que desde Galicia habia venido al socorro de Leovigildo; sucediéndole en el reino su hijo Evorico.

Los sevillanos se defendian con un valor heróico; pero tenían que habérselas con el capitan mas célebre de su siglo. Para dar una idea de lo hábil y alentado que era el monarca godo, bastará decir que concibió y realizó el asombroso proyecto de quitar el rio á los de la ciudad, por los grandísimos recursos que les proporcionaba. Y porque no se crea invencion nuestra, citamos con el Abad Valclara y con el docto padre Juan de Mariana; copiando al pié de la letra lo que sobre el caso relata otro antiguo historiador.

«Tenian (dice) los cercados grandes comodidades con, nuestro rio Guadalquivir, no pudiéndose estorbar por alli del todo las entradas y salidas. El rey lo atajó, y lo hizo correr por otra parte, para quitárselo á los de la ciudad; esto parece podia hacerse abriendo canal desde el Algava, ó por alli, llevándola derecha hasta lo mas bajo del campo de Tablada, para que vertiendo por allí el rio dejase en seco toda la gran vuelta que dá, rodeando por una gran parte á Sevilla y esto fué hacer que dejase de correr por la circunfereucia del semicírculo, y corriese por su diámetro. Y esto era tan dificultoso, que espanta el pensar como se acometió.»

A pesar de todo, los sevillanos, valientes como ellos solos, resueltos en último trance á figurar en el catálogo de los mártires del cristianismo, se hubieran resistido hasta morir: si su magnánimo rey, conociendo lo inútil de semejante resistencia, no se hubiese rendído al sitiador, para economizar la generosa y noble sangre de tan amados súbditos.

Reducido á prision Hermenegildo, aun procuró sn padre atraerlo al arrianismo, haciéndole las mas lisonjeras proposiciones por boca del príncipe Recaredo, dulce y cariñoso mensajero, que procuró persuadirlo. Últimamente solo le exijía que, disimulando al menos su creencia, comulgase por mano de un obispo arriano, enviado cerca del augusto preso con tan estraña comision. Y habiéndose negado el principe á semejante bajeza, indigna de la relijion y del espiritu de sus apóstoles, que murieron por no faltar en lo mas minimo á lo que habían sostenido; ciego de cólera Leovigildo, mandó matar al santo mártir; no sin arrepentirse bien pronto de un arrebato frenético, que le privó del hijo mas querido.

Ingunda y su tierno niño Teodorico, hijo de Sevilla, hallaron en Constantinopla la favorable acojida, que Hermenegildo previsor habia solicitado de antemano para ellos; sin que hayan vuelto á ver el sol de España!

CAPÍTULO VI.

Mas sobre los godos. Invasion de los árabes.

estruida para siempre, como es fama, la paz del corazon de Leovigildo, ante el ensangrentado y fijo rostro del invencible mártir sevillano, que alarmaba su mente y su conciencia; tornóse de carácter intratable, persiguiendo sin tregua á los católicos. Venerables prelados sufrieron la prision ó el ostracismo; entre ellos S. Leandro, valeroso arzobispo de Sevilla. Muchas iglesias fueron destruidas; sus temporalidades ocupadas; reducidos á la mendicidad sus sacerdotes. Mas Dios no permitió que esto durase. Enfermo Leovigildo, arrepintióse, mandando reparar los templos derruidos y devolver sus bienes á la Iglesia; poniendo en libertad á los pastores espirituales, y alzando su destierro á los injustamente confinados. Poco antes de morir, abiertos á la luz evanjélica los ojos de su claro entendimiento, previno á Recaredo que se hiciese católico al frente de sus pueblos, los cuales no vacilarían en seguirle; ya que él, por la fatal razon de Estado, columna figuró del arrianismo. Algunos dicen que murió en su secta; pero es creible que espiró cristiano, por los

merecimientos de S. Hermenegildo, y por las eficaces persuasiones de nuestro S. Leandro; quien no dejó de orar un solo instante junto á la cabecera del moribundo monarca.

Sucedióle Recaredo, príncipe incomparable, y una de las mas esclarecidas glorias de Sevilla, que tiene la honra de contarlo en el número de sus hijos. Reuniendo en Toledo un concilio de todos los prelados españoles, presidido por S. Leandro, abjuró públicamente el arrianismo; y el reino en masa, de entusiasmo lleno, á ejemplo de su rey se hizo católico.

Este maravilloso y nunca bastantemente ponderado acontecimiento, que cambió la faz herética de los españoles dominios, en la esplendente semblanza de la mas cristiana de todas las naciones; tuvo lugar en el año de 589, cuarto del reinado de Recaredo. Es inesplicable el júbilo con que por todas partes cundiera recibida la determinacion de aquel monarca; y el entusiasmo con que los prelados, las autoridades, el pueblo y el ejército se apresuraban á cumplirla, segun dando las salvadoras medidas adoptadas por el glorioso hermano de San Hermenegildo. Siguió este príncipe ocupándose asiduamente del bien de aquellos pueblos á quienes habia franqueado las puertas del Paraiso, cerradas por la heregía de sus mayores con escàndalo de los pontífices romanos, que en vano pretendieran hasta entonces triunfar de las heréticas doctrinas. Era papa en su tiempo S. Gregorio, que recibió inequívocas pruebas del amor y respeto de nuestro soberano; contestándole aquel en los términos mas dulces, espresivos y satisfactorios, al paso que le enviaba diferentes inapreciables reliquias.

Con la dichosa paz que subsiguiera á las importantisimas reforformas indicadas, volvió á reinar la próvida abundancia cicatrizando inveteradas llagas en todos los estados españoles. Florecieron las letras y las artes; singularmente la arquitectura, que ha legado recuerdos indelebles en muchos edificios de remembranza gótica herederos. Pero ciudad ninguna rivalizó soberbia con Sevilla, fecunda siempre en sàbios, en artistas y en piadosos varones de celestial aureola coronados. Al inclito arzobispo S. Leandro, sucediéra su hermano San Isidoro, versado en cuantas ciencias hasta entonces ilustraban al mundo conocido. Su vasta erudicion no tuvo límites; su gusto por las artes fué estremado; debiéndole Sevilla eternas glorias. Para arreglar las cosas de la Iglesia celebrára concilios hispalenses; y autores respeta-

bles aseguran que el célebre arzobispo sevillano era entonces prima-
do de todas las iglesias españolas, como hoy el arzobispo de Toledo.
Sea de ello lo que quiera, no cabe ya mayor grandeza que la de
Sevilla gótica, pues casi llegó á eclipsar sus deslumbradores timbres
del tiempo de los romanos.

Por esta causa los monarcas godos solían visitar de cuando en
cuando á la ciudad famosa, donde sus renombrados predecesores ha-
bian tenido por largos años el principal asiento de su corte; y todos
prodigáronle favores, embelleciéndola á porfía. Asi viera feliz volar
dos siglos, que llevan alas cuando son dichosos; y así insensiblemente
se acercaba para ella la mas espantosa de las invasiones habidas y
por haber; como que no solo trajo consigo catástrofes sangrientas y
sin número; sinó tambien la pérdida de la nacionalidad y el triunfo
de la odiosa media–luna sobre la misma Cruz del Salvador.

No es de nuestro propósito enumerar las causas dolorosas que con-
currieron á tan lamentable como inconcebible desastre. Diremos solo
que los muchos desórdenes y vicios, del ocio y la abundancia pro-
cedentes, debilitando la pujanza gótica habian afeminado á los gue-
rreros bastante poderosos, siglos antes, para triunfar de ejércitos ro-
manos por corrupcion idéntica vencidos. Rodrigo aunque valiente y ani-
moso, que entonces ocupaba el trono ibero, cuando quiso recordar del
letargo de su pereza y precindir de la torpísima lujuria, rompiendo
las cadenas de placeres que lo tenian voluptuosamente esclavizado; ha-
llóse con un ejército sin bríos, como el de Aníbal al salir de Capua,
por haber sido bastante imprevisor el héroe de Cartago, para esta-
cionarse en las delicias de aquella poblacion embriagadora; en vez de
dirigirse á Roma misma y acabar para siempre con sus horripilados
enemigos, pocos después verdugos de su patria, por haberse dormi-
do en los laureles el capitan mas grande que produjo.

¿Para qué echar la culpa de la invasion mas fiera y terrorífica,
á una débil mujer y á un padre loco? ¿Es creible siquiera, por muy
vengativo que se suponga al conde don Julian, cuando supo la des-
honra de su hija Florinda violada por Rodrigo; es creible, repetimos,
tratase de vender á España toda, que ningun mal le había hecho; en-
tregando al acero de los bárbaros á una generacion inofensiva y de la
cual tambien formaban parte sus parientes, sus deudos, sus ami-
gos, sus muchas relaciones y dependencias, su mismo porvenir de vida y

honra? Pero aun cuando sea cierto que abrió las puertas de su patria á los feroces sarracenos? no les quedaba aun á los cristianos la probabilidad de la victoria, luchando y reluchando con esa desesperacion del que se bate por la defensa de su propia casa?

Convengamos mas bien en que los vicios fueron las verdaderas causas del triunfo de las huestes mahometanas, como que minaban desde largo tiempo el no muy arraigado cimiento de la monarquia de los godos, desmoronándose insensiblemente en progresiva decadencia. Tambien el clero estaba corrompido; no pocos principes de la Iglesia prevaricaban de inaudito modo; habian escandalizado al mundo obispos como el heresiarca Gregorio, venido de Siria á Sevilla; arzobispos como el renegado Teudiselo; y habian de escandalizarlo mucho mas, apóstatas de escelsa jerarquía, prelados como el sacrilego D. Opas, traidor á su monarca, á su pais y á su fé.

Por todas estas cosas y otras muchas que omitimos, en gracia de la concision histórica ofrecida; bien se puede afirmar que la entrada de los árabes fué un castigo del Cielo; así como Dios había permitido varias veces que el pueblo hebreo, de su predileccion, fuese saqueado y llevado cautivo á Babilonia; y permitió, siglos después, que la misma Roma fuese invadida, profanada, robada y acuchillada, en castigo de sus grandes pecados, por aquellos mismos pueblos bárbaros á quienes orgullosa en otros tiempos habia dado la ley, cual amo á esclavo.

No es posible dar una idea de la disolucion de costumbres generalizada en nuestro suelo, hácia el año 714 de la era católica, que fué precisamente el de la ocupacion por los árabes. Así es que al cundir la infausta nueva del espantable caso, pocos fueron los millares de brazos que estuvieron prontos á resistir sin desmayar; no encontrando en sí misma la mayoria de los habitantes el nervio y la pujanza de sus belicosos antepasados, ni aun para defender, en cuestion de vida ó muerte, las mas queridas prendas, que iban á serles en muy breves dias desgarradoramente arrebatadas. En vano D. Rodrigo, sacudiendo alarmado su habitual molicie y su indolencia, reunió apresuradamente cuantas falanges pudo; España entera deberia haberse desencajado (digámoslo así) en sus hondos cimientos conmovida, lanzándose compacta sobre los trescientos mil tigres, leones y otras rabiosas fieras de los desiertos arenales de la Arabia, de las cuevas

de la flamígera Libia y la incivilizada. Mauritania. Conviene advertir que era ya la seguuda venida de los moros; pués el año anterior habia hecho terribles escursiones el mismo Tarif, volviéndose después al África, donde Muza, representante del soberano Miramamolin, lo autorizó pnra invadir definitivamente nuestro rico pais, á la cabeza del numeroso ejército, que semejante empresa requeria.

Dióse la batalla de Guadalete el dia 9 de setiembre del año 714, fatal, como ninguna, para los desdichados españoles. No faltan autotores que aseguran duró aquella ocho dias contínuos, esto es, de un domingo á otro. Lo cual (sea dicho de paso) nos parece un solemnísimo disparate; porque ni hubo, ni hay, ni habrá batalla alguna que, después de empeñada con el furor y el encarnizamiento consiguientes, pueda durar siquiera dia y medio, cuanto mas el espacio de 192 horas consecutivas. Además, en todas las acciones de guerra hay momentos dados, que las deciden y concluyen, por no previstos incidentes muchas veces; entrando el pánico en las filas de unos, para que del desórden se aprovechen otros. Tampoco deja de haber historiadores que atribuyen la pérdida de tan memorable batalla al arzobispo Opas y á los hijos de Witiza, antecesor de Rodrigo; quienes en lo mas recio y empeñado de la lucha se pasaron á Taric, arrastrando en pos de sí toda el ala derecha del ejército cristiano, que por desgracía mandaban. La persona del último monarca de los godos no pareció jamás, aunque se hallaron sus insignias reales y su famoso caballo de batalla, Orelia, á orillas del Guadalete, cuyas aguas tiñéronse de sangre.

Siglos después, hallóse una lápida en Viseo (Portugal), que recuerda su mísera memoria con la inscripcion siguiente: «Aqui yace Rodrigo, último rey de los Godos.»

Contra tales antecedentes y fundadas suposiciones, menos depresívas del honor nacional, que las de otros; se atraviesan diversos narradores árabes, mereciendo sus parcialísimos relatos mucha mas fé que los de nuestros cronistas á algun español preciado de concienzudo filólogo. Y como la batalla de Guadalete sea uno de aquellos raros y escepcionales acontecimientos, que forman época ruidosa, porque cambian la faz de algun pais, reducido, de señor independiente que antes era, al papel de siervo miserable en el teatro de las naciones asombradas; no estará demás que nos ocupemos detenidamente de tan

terrible caso, dando á conocer la opinion de los autores muslimes acerca del proverbial valor de los cristianos, á quienes se lo niegan, segun se infiere de la historia de la dominacion de los árabes en España traducida de la muslímica lengua, por don José Antonio Conde. Este profundo sábio, despúes de recorrer con vasta erudicion las obras españolas concernientes á la materia, tildándolas en su mayor parte y despreciando muchas, parece atenerse á los dichosos manuscritos arábigos hiperbólicamente apologéticos de los vasallos del califa Walid, conquistadores del Africa y de España. Dice asi:

«Llegó Ruderic (¿no era mas propio traducir Rodrigo?) á los campos de Sidonia, con un ejército de noventa mil hombres con toda la nobleza de su reino. No intimidó á Taric esta numerosa hueste, que parecía un mar agitado; pués aunque sus Muslimes eran muy inferiores en el número, tenían gran ventaja en las armas, destreza y valor. Venían los cristianos armados de lorigas y de pespuntes en la primera y postrera gente, y los otros sin estas defensas, pero armados de lanzas, escudos y espadas, y la otra gente ligera con arcos, saetas, hondas y otras armas, segun su costumbre, hachas, mazas y guadañas cortantes. Los caudillos árabes reunieron sus banderas, y se congregaron las tropas de caballería, que corrían la tierra. Juntos los Muslimes, ordenó Taric sus escuadrones, los preparó y llenó de confianza para dar batalla á los cristianos. Avistáronse ambas enemigas huestes en los campos que riega el Guadalede un dia domingo, dos dias por andar de la luna del ramazan. Temblaba debajo de sus piés la tierra y se estremecia, y resonaba el aire con el estruendo de los atambores y añafiles, y con el sonido de guerreras trompas, y con el espantoso alarido de ambas huestes. Acometiéronse con igual ánimo y saña, aunque muy desiguales en número, pués había cuatro cristianos por cada muslin.

Principió la batalla al rayar el dia, y se mantuvo con igual constancia por ambas partes, y sin ventaja alguna duró la matanza hasta que la venida de lo noche puso treguas á los sangrientos horrores. Pasaron ambas huestes sobre el campo de batalla, y esperaban con impaciencia el punto del alba, para renovar la atroz pelea. Venido el dia, con enemigo furor empezó la batalla, el horno del combate permaneció encendido desde la aurora hasta la noche.

Como al tercero dia de la sangrienta lid viese el caudillo Taric,

que los Muslimes decaian de ánimo y cedian campo á los cristianos, se alzó sobre los estribos, y dando aliento á su caballo les dijo: «O Muslimes; vencedores de Almagreb, ¿á donde vais? ¿á donde vuestra torpe é inconsiderada fuga? El mar teneis á las espaldas, y los enemigos delante; no hay mas remedio que en vuestro valor y en la ayuda de Dios; haced, caballeros, como vereis que haré.» y diciendo esto, arremetió con su feroz caballo, y atropellando á derecha y á izquierda cuantos se le ponian delante, llegó á las banderas de los cristianos, y conociendo al rey Ruderic por sus insignias y caballo le acometió y le pasó de una lanzada, y el triste Ruderic cayó muerto, que Dios lo mató por su mano, y amparó á los Muslimes: á ejemplo de su caudillo rompieron y desbarataron á los Cristianos, que con la muerte de su rey y de otros de sus principales caudillos se desordenaron y huyeron llenos de terror. Los Árabes siguieron el alcance con su caballería, y la espada muslímica se cebó en ellos por mucho espacio y murieron tantos, que solo sabe cuantos Dios que los crió: acabóse la batalla y alcance de Guadalede dia cinco de la luna de jawal, y quedó aquella tierra cubierta de huesos por largo espacio de tiempo.

«Tomó Taric la cabeza del rey Ruderic, y la envió á Muza, dándole parte de sus venturosos sucesos, así en el paso de Alzacac, como en las victorias sucesivas; y largamente le refirió la sangrienta y peligrosa batalla de Guadalede, en que había vencido todo el poder del rey y de los godos y sus numerosas huestes; y le contaba como el rey entraba en la batalla los primeros dias en un carro bélico adornado de marfil, tirado de dos robustos mulos blancos, que llevaba su cabeza ceñida de una corona ó diadema de perlas, con una clamide de púrpura bordada de oro: que en el tercero dia de la sangrienta pelea Dios habia dado á sus Muslimes cumplida victoria, y él habia muerto por su mano al rey Ruderic, cuya cabeza le enviaba. Decíale asimismo los caballeros Muslimes que mas se habían señalado en los dias de batalla, y como se habia seguido el alcance otros tres dias sin que se alzase la espada de los Muslimes, de sobre ellos.

«El caudillo que llevó estas nuevas al wali Muza ben Noseir, le dió las cartas de Taric, y de palabra le refirió el suceso del paso del estrecho para llegar á tierra de España, como habian desembarcado en Gezira Alhadra, y á pesar de los cristianos se habian apoderado del monte grande de Gebal Alfeth, que ya llamaba Gebal Ta-

ric del nombre inclito caud.llo que habia derrotado la gente que de-
fendía el paso y monte, en quien esperaban los cristianos: que alli era
su caudillo Tadmir que habia pedido socorro al rey de los cristianos,
Ruderic, informándole de las gentes que habian llegado á sus tierras:
que el rey habia venido en su ayuda con noventa mil cristianos: que
Taric habia salido contra ellos, y que en la delantera de la caballe-
ría estaba el caudillo Mugueiz el Rumi, siervo de Walid: que la ba-
talla fué bien mantenida por ambas huestes tres dias: que el tercero
vió Taric á cuantos hombres estaban con él: que ya les faltaba es-
fuerzo, y que les habló á caballo, y los alentó á pelear con valor, y
les exhortó á morir peleando como buenos Muslimes, ofreciendo á to-
dos grandes premios; y que entonces les dijo: «¿Dónde pensais tener
asilo? el bravo mar (Taric, como Escipion, habia mandado quemar sus
naves) detrás de vosotros, los fatigados enemigos delante: no hay
para nosotros mas remedio que valor: haced como haré yo: Gualá
(Por Dios) que acometeré á su rey, y si no le quito la vida, yo mo-
riré á sus manos.» Que se afirmó en su caballo, y rompiendo los ene-
migos, como conocía el caballo y las insignias del rey Ruderic, hizo
como decia, y Dios mató á Ruderic por su mano, y después hicieron
cruel matanza en los enemigos, y de los Muslimes no murieron mu-
chos, que los cristianos huyeron en desórden, y los siguieron tres dias:
que Taric mandó cortar la cabeza de Ruderic, y que se la enviaba.
Muza oyó estas nuevas con mucho placer (en otro capitulo se le su-
pone roido de envidia de las glorias de Taric,) y dijo que enviaria
al califa Walid la cabeza del triste rey, que tal desgracia aviene á
los reyes que toman lugar señalado en las peleas.»

 ¿Puede darse una relacion mas depresiva del honor cristiano y de
la dignidad española y del proverbial valor de los godos, por muy
dejenerados que estuviesen los hijos de una raza, terror del romano
imperio, que habia hecho temblar al mundo? ¿Qué significa la absurda
proposicion de que en la batalla de Guadalete habia cuatro cristianos
para cada árabe ó muslin? Pues qué ¿noventa mil hombres en tres
dias de lucha á muerte no habrian podido envolver al cortísimo nú-
mero, respectivamente considerado, de árabes, que del modo mas
gratúito se supone? ¿Que significa la muerte de Rodrigo á manos de
Muza, traspasado de buenas á primeras, como si no llevara sólida
armadura, como si no pensara en resistirse, cuando era indudable-

mente uno de los mas fuertes y diestros capitanes de su tiempo; y cuando ningun historiador, ni crónica, ni leyenda rezan de tal fracaso, y antes bien se cree que no murió en la lid? Pués qué, los mu-chos millares de fugitivos, si se hubieran desordenado á consecuencia de semejante muerte, dejarian de haberlo dicho así hasta para disculpa de su cobardía, á causa del pánico repentino que los sobrecojiera al ver rodar mortalmente herida la descollante persona del monarca godo? ¿Hubo uno siquiera que tal dijese? Ni uno solo, porque no habia sucedido, porque es una invencion de los árabes para deprimirnos; y parécenos bastante estraño que sin comentos ni notas haya publicado el erudito D. J. A. Conde semejantes manuscritos, solo por lucir sus conocimientos en el árabe, teniendo por mas veridicos á aquellos infieles, con harta mengua de nuestros mas respetables y autorizados historiadores. Por otra parte, si los árabes hubiesen sido un puñado de intrusos, como su compatriota miente; ¿es creible que el rey Rodrigo abandonase las delicias de su opulenta corte, yendo en persona á combatir lo que no merecia la pena ni el honor de semejante resolucion, bastando con enviar á cualquiera de sus generales? Además el mismo autor arabigo se contradice respecto del corto número de sus compatriotas invasores; pués ya sobre la primera vez que entraron (y cuenta que la segunda era con muy considerables refuerzos) cita las palabras de Tadmir, general de Rodrigo en Andalucía, copiando (no sabemos de donde) la carta que escribió á su soberano, concebida en los términos siguientes.

«Señor, aqui han llegado gentes enemigas de la parte de África, yo no sé si del cielo ú de la tierra: yo me hallé acometido de ellos de improviso: resistí con todas mis fuerzas para defender la entrada; pero me fué forzoso ceder á la muchedumbre (tal seria ella) y al ímpetu suyo: ahora á mi pesar acampan en nuestra tierra: ruégoos, Señor, pués tanto os cumple, que vengais á socorrernos con la mayor diligencia y con cuanta gente se pueda allegar: venid vos, Señor, en persona, que será lo mejor.»

¿No se infiere de esta carta que la muchedumbre de los invasores era, sinó inmensa, considerabilísima, cuando tales socorros y con tanta premura reclamaba el general de Rodrigo? ¿Y habrá alguno bastante cándido para creer que cuando aquellos iban á jugar el todo por el todo en la jornada de Guadalete, cuando no tenian mas re-

curso que vencér ó morir, por carecer de simpatías en un pais que devastaban, y de naves en que reembarcarse, habian de presentarse al frente de un ejército cuatro veces mayor, llevando á su cabeza la flor y nata de la brillante aristocracia goda, fecunda en nobilisimos caudillos y en ultra–denodados paladines, que así pueden calificarse los que en temerarios rayaban por la heroicidad de sus empresas?

Se dirá que estaban desesperados los árabes, cuya circunstancia quintuplicaria sus fuerzas. ¿Y los godos? ¿Hay cosas mas sagradas que las defendidas por ellos? ¿No eran sobrado asunto para comunicarles el ciego valor de la desesperacion, sus vidas, sus haciendas, sus mujeres, sus hijos, su patria, su religion, su honor, sus conquistas y glorias, prez de siglos, librado todo junto, y sin recobro en caso de perderse, al éxito de una batalla?

Convengamos en que los godos tenían, por lo menos, razones tan poderosas como sus enemigos para lidiar hasta morir; y que su sangrienta derrota fué debida á la traicion por una parte y á la superioridad numérica por otra, militando ambas causas en favor de los creyentes del Islam. Debemos creerlo así, mayormente cuando sobran datos y motivos para tan justa credibilidad. En el caso contrario sería forzoso abochornarse del nombre de cristiano y de español. Pero nó, es inexacto, no fué un puñado de árabes el que conquistó á la España goda y católica; sabido es que los propagadores del Islamismo ganaban las batallas á fuerza de gente. Y vaya, por conclusion, otro argumento de autoridad; el venerable D. Lucas, obispo de Tuy, afirma que murieron mas de diez y seis mil moros en aquellos dias de espantosa lucha. Ahora bien: si el ejército árabe era tan escaso y tuvo una baja de cuatro quintas partes, cuando menos: ¿como pudo seguir la conquista de un pais tan vasto, alzándose doquiera en contra suya los mismo fugitivos de Guadalete? Y no se diga que esperó refuerzos, pues Tarif siguió avanzando sin acatar las órdenes del envidioso Muza, que le prevenía aguardase su próximo desembarco; por lo cual mas adelante estuvo preso aquel caudillo; hasta que el mismo Califa de Siria mandó á Muza que lo pusiese en libertad, devolviéndole el mando de unas tropas que habia guiado siempre á la victoria. Resumiendo: cayó la Iberia gótica y cristiana, ante el fanático poder de los Califas árabes; pero cayó por la infame traicion, por el inmenso número de los invasores, y por haberla abandonado el Cielo en ley de espiacion á tantos vicios!

CAPÍTULO VII.

Sevilla resistiéndose á los árabes.

e propósito nos hemos detenido en el cuadro de la corrupcion de costumbres, que tanto contribuyó á la pérdida de España; para deducir con sana lógica una merecida escepcion en obsequio de los sevillanos. Y decimos merecida, porque no sólo envió Sevilla poderosos contingentes en hombres y dineros al ejército del rey Rodrigo; sinó que se dispuso á reluchar aislada contra los sarracenos vencedores; lo cual equivalía á sepultarse viva entre sus ruinas, antes de reconocer por dueños á los viles sectarios de Mahoma.

Esto prueba hasta la evidencia que solo aquí se conservaban puras las antiguas costumbres nacionales; y qué el valor de los heróicos hijos de Sevilla, era tan invencible é inquebrantable como lo ha sido, lo es y lo será su fé, que tales santos, mártires, confesores y virgenes ha dado, para esplendor eterno de la Iglesia.

La imaginacion se pierde al querer figurarse presenciadas las horrorosísimas consecuencias del triunfo conseguido por los árabes. Si grandes eran las culpas de aquella generacion, pués como dice un autor antiguo: «Las cosas de España, de sus príncipes y gobernadores, parece que daban gritos al Cielo en estos años»; no fué menor su castigo; en prueba de lo cual copiaremos las sentidas frases del concienzudo historiador Espinosa, tratando de aquella época.

«Las maldades (dice) que se cometieron por los infieles en esta ocasion, fueron increibles. No tiene relacion ni encarecimiento su estrago. Qué de matronas, qué de vírgenes dedicadas á Dios perecieron afrentadas á su furia; qué de monasterios destruidos; cuantos obispos tratados ignominiosamente, y muertos: cuanta sangre de sacerdotes vertida; qué de iglesias derribadas y reducidas á escombros: cuantas otras despojadas de preciosísimos tesoros; qué de nobilísimas y santas reliquias abrasadas: y por ser los templos en que se veneraban suntuosos, no arruinados por tierra (que fuera gran ventura,) sinó hechos infames mezquitas, donde el culto divino se trocaba con la abominable supersticion de Mahoma; y sus altares hechos pesebres de caballos. Finalmente (aunque no hay fin á sus miserias,) qué de muertes injustas y de sangre inocente derramada!»

Tales eran las hórridas proezas del furibundo ejército conquistador, que habiéndose apoderado de todas las poblaciones de Andalucia, ensangrentándose particularmente en Écija y Carmona, por habérsele opuesto resistencia; avanzaba feroz sobre Sevilla, blandiendo las tajantes cimitarras. Desde Nabucodonosor II, no se había visto amenazada la ciudad de Hércules, por un ejército mas formidable; aun con haber mediado entre ambos hechos trascurso abarcador de trece siglos. Mandaba en jefe el orgulloso Muza, recien venido de África, por envidiar la gloria de Taric, que entonces proseguia la conquista, llevando al corazon de la Peninsula sus armas victoriosas dondequiera, si se esceptúan las riscosas cumbres en que salvó Pelayo, por ventura, la nacionalidad agonizante. El segundo de Muza era su hijo Abdalasis, primer monarca árabe de Sevilla.

Intimada la rendicion y contestando negativamente los de la ciudad, cuyo gobernador era Sarmato, intrépido caudillo estraño al miedo; comenzose un ataque general rechazado con ventaja en todos los puntos de tan estensa linea. Así continuó Sevilla defendiéndose por

espacio de muchos meses; hasta que viéndose sus moradores enteramente faltos de recursos, sin víveres ni esperanzas de socorros, muriéndose no pocos de una terrible peste orijinada de las mismas privaciones y males consiguientes á tan desesperada resistencia; determinaron sucumbir con gloria, ó salvarse á través de la morisma. Fabulosa pareceria la hazaña que intentaron, á no estar confirmada por autores graves; y fué reunir toda la jente de armas disponible en dos columnas ó masas cerradas, una de vanguardia y otra de retaguardia, llevando en el centro las mujeres, los niños, y los ancianos, de todo punto cubiertos por laterales filas eslabonadas con los trozos del frente y de la espalda. En esta disposicion y animados por muy edificantes sacerdotes, que empuñaban cruces exhortando á los guerreros á la defensa de sus familias y á merecer en caso necesario la envidiable aureola del martirio; ejecutaron la mas impetuosa y rápida salida de que hay memoria en todos los sitios, incluso el de Numancia la impertérrita, quemada por sí propia y no vencida. Los moros aturdidos y en parte soñolientos, por haberse verificado la evasion hácia las altas horas de la noche; huían despavoridos creyendo se les venia encima un ejército de fantasmas y vestiglos; de suerte que si los cristianos no hubieran tenido que protejer constantemente al sagrado depósito, que constituía la parte débil de sus masas, tal vez la aurora del cercano dia alumbrára su triunfo y su venganza sobre los innumerables cadáveres de sus enemigos. Pero harto hiciéran con salvar la gente y seguir protejiendo tan admirable retirada.

Cuéntase que cuando Muza, asombrado del hecho sorprendente, entró á posesionarse de la ciudad abandonada; tan solo halló la poblacion judía (que ocupaba entonces una estensa calle con tiendas de comercio) y muchísimos enfermos tocados de la peste reinante, muriéndose por horas varios de ellos. Temiendo entonces el caudillo moro que el contajio mortifero diezmara sus huestes, comunicándose instantáneamente al grueso de las masas invasoras; y receloso del infecto ambiente, como de pútridos miasmas impregnado; mandó evacuásen la ciudad sus tropas, dejando solo en las inmediaciones un respetable cuerpo vigilante. Tomadas estas disposiciones, propias de los hábiles y previsores capitanes, dirigiose presuroso á la conquista de Mérida, en aquellos tiempos plaza de primer órden, y que lo entretuvo algo mas de lo que á su fama y á sus intereses convenía.

Noticiosos de la referida evacuacion y de un abandono, que de ninguna manera podian prometerse, tomaron los sevillanos el partido de volver á su patria, arrollando á los millares de agarenos permanentes en columna de vigilancia. ¡Pluguiese al cielo que no hubiéran adoptado semejante resolucion, evitándose de ese modo las horribles consecuencias que debia acarrearles! Nada les fué mas fácil y hacedero que volver á Sevilla, limpiarla de cadáveres, apoderarse de las abundantísimas provisiones acopiadas en el campamento de los africanos, y batir completamente á estos, que avisados del caso, regresaban de una escursion á los pueblos comarcanos, jurando no dar cuartel á ninguno de los españoles recien venidos. Duró el combate muy reñido cerca de doce horas; hasta que los moros, enteramente cercados, ofrecieron rendirse si se les acordaban condiciones. Mandó entonces Sarmato, como jefe prudente, suspender el ataque; deseandó sin duda evitar el derramamiento de rios de sangre, que tan cara había de costar, en cuanto Muza tuviese noticia de la derrota de los suyos. Mas por una fatalidad de aquellas que éntran en el destino de las naciones, en el momento de adelantarse el caudillo español hácia la hueste mora, envainando su acero y haciéndoles señal de querer acordarles lo que pedían, viose súbitamente rodeado y fué alevosamente muerto por los mismos á quienes trataba de salvar. La indignacion que semejante villania escitó en los cristianos, no se puede esplicar, si se comprende; baste decir que lanzando un espantoso grito de dolor y de rabia, arrojáronse sobre los doce mil fementidos sarracenos pasándolos á todos á cuchillo; pués solamente alguno que otro jinete debió su salvacion á la velocidad de su caballo. Habían creido los moros que con la muerte de Sarmato, se pondrían en fuga los hijos de Sevilla, siéndoles entonces fácil derrotarlos; pero sucedióles muy al revés de lo que se figuraban, pagando con sus vidas la traicion.

Celebró la ciudad sin regocijo tan sangrienta victoria, porque arrancaba lágrimas á todos la muerte del magnánimo Sarmato, pérdida absolutamente irreparable, como se vió despues. Habia algo de siniestro en el natural entusiasmo que infundiera al pueblo tan completa victoria; pués era de temer lo que efectivamente sucedió, cuando informado Muza, que sitiaba á Mérida, y no queriendo venir en persona, acaso por temor de la peste, hizo jurar á su hijo Abdalasis que.

vengaria el hecho ignominioso para las armas del omnipotente Miramamolin, con la muerte de todos los guerreros sevillanos. Vino Abdalasis con furor tan grande que en la misma noche de su llegada asaltó á la ciudad, cuyos defensores perecieron matando á muchos de sus implacables verdugos; aunque bien se echára de ver en tan pocas horas de lucha que ya no los mandaba el gran Sarmato. Fueron pasadas á cuchillo todas las familias de los nobles, cometiéndose inanditos atropellos con las infelices mujeres. La luz del nuevo dia alumbró un espectáculo de los mas espantosos que háyan podido verse en guerra alguna; las murallas, las calles, las plazas, las casas, el vastísimo recinto, aparecian cubiertos de cadáveres de hombres, mujeres, ancianos, jóvenes y niños, muchos de ellos horrorosamente mutilados, demandando venganza al sordo cielo. Y aun no saciados los perpetradores de tantos crimenes, aun no hartos de sangre y de esterminio, continuaban sus execrables tropelías y su abominables violencias en cuantos domicilios conservaban algunos habitantes escapados á la horrenda matanza general!

Entonces Abdalasis, recordando que la ciudad mas grande y mas hermosa iba á quedar enteramente despoblada, y él solo reinaría sobre ruinas, en la capital de los dominios que le cediera su padre; mandó cesar la general matanza, salvándose por ello una gran parte de la poblacion, especialmente las familias pobres, cuyas casas de mísera apariencia no habian escitado la codicia de los frenéticos esterminadores.

Asi fué tomada y sacrificada Sevilla por los estúpidos adoradores de Mahoma, mas despiadados y feroces que los mismo vándalos cuyas proezas consistian en degollar á los indefensos é inofensivos habitantes de las poblaciones abiertas, circunvalando con sus cadáveres las poblaciones muradas, hasta obligarlas á rendirse ó sucumbir al pestilente influjo de una putrefaccion contagiadora. Asi cayó con la ciudad de Hércules el floron mas brillante, espléndido y hermoso de la diadema gótica, ávidamente recojido por el sobervio vástago de Muza, para ceñir su frente ensangrentada, haciendolo servir de rejio emblema en la reconstruccion de un trono hecho pedazos. Así pasaron á poder del moro las riquezas sin cuento atesoradas en largos siglos de ventura y paz. Así vinieron á ser esclavos y como tales arrastrar cadenas, los que antes libres figuraban dueños. Y asi, finalmente, ondeó sobre las cú-

pulas de los edificios sagrados el ominoso pendon de la media-luna,
mientras hollaban con sus pies inmundos la cruz de Jesucristo aque-
llos bárbaros!

Tocaba ya á su fin el lúgubre año de 416, cuando quedó Sevilla
definitivamente sujeta al dominio de los arabes, después de haberse
resistido tanta tiempo desde el fatalísimo desastre de los cristianos en
la batalla de Guadalete, ocurrida, como hemos dicho, en Setiembre
de 414.

En casi toda España habia caido, como enorme coloso derrocado
el poder que los godos cimentáran sobre grandes victorias y conquis-
tas. Conservase solo el gran Pelayo con muy escasos restos del
ejército, lidiando noche y dia en las gallegas y asturianas cumbres, para
servir de tronco á los monarcas que restaurasen el poder antiguo.

Tarif y Muza habíanse vuelto al Africa, llevando desde alli al ca-
lifa de Siria, vulgo Miramamolin, supremo jefe suyo por mahoma, con
tales nuevas los inmensos tesoros usurpados. Abdalasis prendado de Egi-
lona, mujer que fué del infeliz Rodrigo, la había sacado de entre
los cautivos para ofrecerle un trono con su mano, casándose con ella
desde luego, vencido por su fascinadora belleza. Y contribuyendo sobre
manera á humanizarlo la estraordinaria ternura con que amó siempre
á Egilona, preciárase de culto y tolerante, dejando que no fuesen de-
molidos algunos pocos templos, donde se reuniesen los católicos. Ha-
biendo decidido fijar su residencia en Sevilla y hacerla corte suya,
asiento del ímperio árabe español, cual merecia; mandó se edificase
á toda costa ese sobervio alcázar, palacio suntuoso á tantos reyes, cuya
magnificencia conservada hasta nuestros dias, redunda ciertamente en
honra y gloria de la ciudad donde se quiso desplegarla. Con tal objeto
hizo venir del Asia los mas famosos arquitectos de su época, cu-
yós nombres (como dice un autor contemporáneo) no nos ha conservado
la tradiccion; y teniendo presentes los modelos de los del Cairo y Ba-
galad, llevó á grandioso término la obra de este palacio, célebre aun
entre los mulsumanes, no tanto por la suntuosidad, que le (digámoslo
asi) caracteristica, como por las delicias que proporciona á sus mora-
dores, construido bajo un cielo tan hermoso y en un suelo tan fértil
y apacible.

De este modo volvieron á lucir para Sevilla soles que diesen brillo
á su grandeza, con tanta esplendorosidad y fulgidez como en los dias

de su pristino encumbramiento. No así para la infortunada Itálica, cuya gloriosa resistencia le acarreó su ruina, quedando ya de poblacion tan célebre la memoria no mas en restos fúnebres.

Imperando el espléndido Abdalasis, parece ser que floreció en Sevilla el famoso arzobispo Juan Segundo, santisimo varon de inmensas luces, honra y prez de la silla muchos años. Este docto prelado, infatigable en el asiduo desempeño de su mision apostólica, no perdonó diligencia ni trabajo alguno para conservar en toda su pureza la fé de sus perseguidos diocesanos, que tan á riesgo estaban de perderse exasperados con la esclavitud y con el trato de los sarracenos. Observando el arzobispo Juan, que los naturales iban olvidando la nativa lengua y acostumbrándose al idioma arábigo, trasladó y vertió en este los sagrados libros, la doctrina católica, los decretos de los concilios, y cuanto conduce á la buena instruccion, sólida piedad y eterna salud de unas ovejas encomendadas al mas celoso de los pastores. Sus preciosos manuscritos consérvanse originales en el archivo de la Sta. Iglesia Catedral de Sevilla, en un libro de pergamino, forrado de terciopelo carmesi, con chapas de plata. Fué tan admirable la vida de este piadosísimo prelado, que hasta los mismos infieles lo tuvieron siempre en particular estima, concepto y veneracion.

Con tan robusto apoyo, y con el favor de la reina Egilona, á quien los árabes llamaban Ayela, hacíase mas tolerable y llevadera la esclavitud de los cristianos de Sevilla, índirectamente protegidos hasta cierto punto por el mismo jefe del gobierno, que reunia en su persona muchas altas cualidades de principe escelente, rigiendo obedecido y bien amado. Pero semejante dicha augurábase induradera, como suelen serlo todas las de este mundo, cuyos efímeros goces van siempre acompañados de acerbos desengaños. El califa Suleiman, sucesor de Walid, mandó cortar la cabeza al generoso Abdalasis, hijo del célebre Muza, bien fuese por ódio á este, bien porque cundiera el rumor de que Abdalasis aspiraba á coronarse rey de la península española, con independencia del soberano de Damasco, Señor de vidas y haciendas, é interprete sagrado de las voluntades del Profeta.

Por ser tan curiosa como veridica la narracion que de este infausto suceso hacen los escritores árabes, la insertamos cási íntegra, esceptuando los nombres mas dificultosos, y advirtiendo que ellos dominan Abdelaziz al malogrado principe finante en brazos de la viuda de Rodrigo,

«En España (dicen) adelantó Abdelaziz la conquista hasta los es-
tremos de Lusitania á la costa del gran mar Océano, y sus caudillos
corrieron toda la tierra Alguf (esto es, toda la parte del Norte), y
Pamplona y montes Albaskenses; y allegaron muchas preciosidades.
Órdenó Abdelaziz enviar las rentas de estos pueblos de España á Si-
ria, y noticia del estado de las conquistas: nombró para esto á Mu-
hamad &c. (segun los nombres de varios embajadores ó comisionados),
con otros principales caudillos, en todos diez varones: solían juntarse
las rentas de las provincias de España con las de África, y en una
sola caja debia todo recaudarse por los respectivos encargados de cada
provincia. Állegose en esta conducta de España inmensa suma, que
llevaron á Siria estos diez diputados. Fueron bien recibidos del cali-
fa, y mandó volver á España á ocho de ellos, con órden secreta para
que luego que llegasen al África, depusiesen de sus gobiernos. á los
hijos de Muza y despues les quitasen la vida. Lo mismo previno en
sus cartas á los cinco principales caudillos de las tropas de España:
receloso del poder de la familia de Muza, que consideraba ofendida,
no quiso dejar ninguno de ella. Estraño premio dió la suerte á los
distinguidos servicios de esta noble gente.»

«El primero que abrió y leyó estas crueles órdenes en España,
fué el fiel amigo de Muza ben Noseir, y compañero de Abdelaziz su
hijo, el caudillo Habib ben Obeida el Fehri, y lo mismo se prevenia
al caudillo Zeyab ben Nabaa, que era tambien amigo de ambos: que-
daron suspensos, y las cartas con el temblor les cayeron de las ma-
nos, y dijo Habib: ¿Es posible que tanto pueda la envidia y enemis-
tad de los contrarios de Muza, que hacen olvidar tan gloriosos ser-
vicios, tan felices empresas? Pero Dios es justo y nos manda obede-
cer á nuestros soberanos?»

«Estaba entonces Abdelaziz en una alqueria cerca de Sevilla, que
se llamaba Kenisa Rebina, donde habia mandado edificar una mezqui-
ta, y en ella se congregaba el pueblo á la oracion. En esta alquería
pasaba el tiempo con su familia el wali Abdelaziz. Recelosos los en-
cargados de cumplir las órdenes del califa, temiendo que las tropas
se alborotarían, y defenderian á Abdelaziz, que era muy amado de
ellas, para evitar que resultase inquietud ni division entre los Mus-
limes, acordaron de calumniarlo de mal muslim, y por influjo de la
mujer goda Ayela favorecia mucho á los Cristianos, y aun el vulgo

añadió, que su mujer queria hacerlo rey, y que le ceñia diadema, y que los cristianos confiaban en que por su medio se alzarían con la tierra. Esparcidas estas hablillas.... ya todo fué fácil, se hicieron públicas las órdenes del califa, y á todos pareció muy justa providencia, y todos querian tener el mérito de la ejecucion. Con todo eso querian algunos oponerse á esta resolucion, y fué necesaria toda la firmeza y valor del caudillo Zeyad el Temimi, para contener á las tropas mas afectas á Abdelaziz, que intentaban á todo riesgo defenderlo. Era la hora de la oracion del alba, y estaba Abdelaziz en ella cuando entraron en confuso tropel en su estancia, y lo asesinaron á porfía: cortaron su cabeza, y el cuerpo fué sepultado en el patio de su casa. Hubo algun movimiento y disgusto entre sus guardias y algunos de sus parciales; pero la voz general y la órden del califa sosegó á todos.»

«Cuando los comisionados que llevaban la cabeza de Abdelaziz á Siria, la presentaron al califa Suleiman, canforada y en una preciosa caja, tuvo la crueldad de manifestarla á Múza ben Noseir, que con otros caudillos habia entrado á visitarle; y descubriéndola delante de todos ellos, le dijo: ó Muza, ¿conoces esta cabeza? y respondió Muza sinceramente y con indignacion, apartando su cara: si, bien la conozco, la maldicion de Dios sea sobre quien asesinó á quien era mejor que él» y sin decir otra cosa se salió del palacio, lleno de dolor, y luego se partió á Merat Dheran, ó á Wadilcora, y alli falleció de gran melancolia en aquel año de las muertes de sus hijos.»

Tal fué el desgraciado fin del mejor principe árabe que puede recordar Sevilla, la cual quedó sin amir, wali ó gobernador nombrado por el califa, cerca de un año, siéndolo interino el caudillo Ayub, prímo hermano del desventurado Abdalásis, elegido de comun acuerdo por los otros capitanes y principales muslimes, en fuerza del gran concepto que á todos les merecia su acreditado valor y consumado saber. Trasladó Ayub la residencia del poder central desde Sevilla á Córdoba, por estar mas en lo interior para atender al gobierno de las demas provincias de España.

Vana empresa sería y ajena de nuestro cometido, trazar la historia de los dominadores musulmanes, que residieron en Sevilla cuyo poder supremo ha pasado por las manos de inumerables walis, emires ó gobernadores especies de lugar-tenientes generales de los Califas de

Siria, pocas veces con titulo de reyes. Su autoridad era análoga á la de los procónsules romanos, ó á la de los famosos exarcas de Rávena representantes de los emperadores de occidente. Cuando las crónicas mas antiguas y acreditadas, lejos de aparecer contestes, ni aun en los nombres convienen (harto dificiles de suyo) tratándose de aquellos personajes, arbitrarios unos, justicieros otros, con hidrópica sed de mando y de riquezas casi todos;\ ¿á que conduciría recorrer lijeramente los contradictorios y complicadisimos anales de la dominacion arábiga en España? ¿que adelantariamos respecto de Sevilla, engolfados en ese maremagnum de opuestos pareceres, absurdas tradiciones, apócrifos escritos y mentidas leyendas? Para arrojar alguna luz sobre tan confusos antecedentes, y deducir con lógico criterio algunas glorias de hechos tan oscuros; era forzoso, cuando menos, abordar muy en lato las áridas materias de cuatro ó cinco puntos históricos que requieren volumenes enteros; á saber: la sucesion cronológica de los infinitos caudillos mahometanos, gobernadores de Iberia por los Califas de Oriente; los peregrinos acontecimientos que dieron base á la cimentacion de la monarquia de los Beni Omeyas; el catálogo biográfico de estos reyes; las hondas guerras civiles, ocupacion de siglos, y el fraccionamiento de reinos consiguiente á ellas, en toda la peninsula ó en gran parte; la venida de los moros. Almoravides y Almohades; y la sucesion de estas dinastías, hasta el último periodo de la dominacion sarracena, hundida para siempre con la gloriosa toma de Granada.

Habremos, pués, de circunscribirnos á generalidades históricas sobre el indefinible pasado de la Sevilla mahometana; presentando en la escena de nuestro reducido teatro el mayor número de aquellos, que nos sea dable, exactamente copiadas de los originales aludidos.

CAPÍTULO VIII.

Sevilla Mahometana.

l nuevo imperio de la media–luna, sobre cimientos al parecer tan sólidos basado, ostentaba apariencias de duracion sin limite, sonriéndole hermoso el porvenir. Pero las escisiones ocurridas entre los mismos jefes agarenos, que todos querían ser reyes, para destronarse mútuamente, debilitándose en continuas luchas; minaban por su base el soberbio edificio de la dominacion de los intrusos. Subdividiéndose y fraccionándose en pequeños estados, como parodias de otros tantos reinos, abrieran ancho campo á las individuales ambiciones procazmente desapoderadas, porque soñaban fácil el engrandecimiento de sus respectivos dominios, á costa de los limítrofes ó confinantes, si eran menos robustos que los propios. Uníanse los fuertes contra los débiles, repartiéndose leoninamente la presa, sin perjuicio de procurar arrancarse después unos á otros el trozo palpitante de la victima despedazada.

Asi la negra discordia iba devorando á los corifeos del islamismo; lo cual tambien habia de suceder mas adelante entre los mismos príncipes católicos, siendo ominosa causa de no pocos disturbios, como de prolongarse enteros siglos el odioso poder de la morisma.

Hemos dicho que al magnánimo Abdalasis sucedió su primo Ayub; pero como este era tambien de la familia de los Muzas, fué reemplazado á los siete meses de su instalacion en Córdoba, por el tirano Alhaur ben Aderraman el Caisi, de órden del califa Omar, sucesor de Suleiman.

Jamás se vió ni se verá en el mundo un hombre mas cruel que el mencionado Alhaur, aborrecidos de los suyos tanto por lo menos como de los cristianos. Persiguió á los católicos por un estilo, á los musulmanes por otro. Saqueaba los pueblos y tenia sin pagas á sus soldados. Una queja, una falta levísima, una mirada de indignacion, que sorprendiese, costaba la vida al desgraciado comprometido en el hecho, fuese árabe ó español, cristiano ó muslin. A ejemplo de Dracon, no hallaba desliz sobrado imperceptible y microscópico para no merecer la última pena. Su ocupacion era dictar continuas ordenes de asesinato; su palabra favorita la muerte. Neron, Heliogábalo, Caligula, Caracalla, Herodes, Cosroes, Atila, y tantos otros *humanitarios* príncipes... son cual niños de teta comparados con el bárbaro Alhaur, tercer wali, amir ó gobernador de la escandalizada Sevilla. Todos temblaban en su presencia. Al cabo fué destituido, pero no castigado; hiciéronle salir de España, pero no del mundo. El; maldito de Dios y de los hombres, halló gracia delante de un Califa. Un tigre no despedaza á otro; y el tigre Alhaur era portador de tesoros inmensos.

Vino á Sevilla el caudillo Alsama, termino medio entre lo bueno y lo malo. Reunió considerable ejército contra los cristianos de la Galia Narbonense, y murió con millares de los suyos en la primera batalla. Inundose de sangre sarracena el hórrido teatro de la pugna. El destino se dignaba comenzar á vengarnos.

Jamás se vió ni se verá en la tierra un principe mejor que el ínclito caudillo Abderahman ben Abdala el Gafechi, sucesor de Alsama. Era el tipo de la virtud, de la caballerosidad y del valor. Pródigo con los soldados, nada se reservaba para si. Sevilla lo adoraba, y el correspondia á su adhesion sin limites. Pero la negra envidia lo destituyó.

A nada seguramente conduciria seguir eslabonando nombres .pa-
recidos y diseñando en rápido bosquejo biográfico los hechos principales
de tantos gobernadores ó caudillos, que constituyen serie inacabable.
Es de advertir que trascurrieron siglos sin alcanzar Sevilla reyes pro-
pios, sujeta á los monarcas de Córdoba, cuyos lugar-tenientes gober-
naban con titulo de Walles. .Entre aquellos soberanos cuéntanse cinco
que llevaron el muy famoso nombre de Abderraman; cuatro el de
Muhamad ó Mahomad; tres el de Hixen; dos el de Alhaken; dos el
Suleiman (vulgo Soliman) y varios que fueron únicos en la deno-
minacion personal sin trascendencia dinástica. Algunos de aquellos prin-
cipes persiguieron inplacablemente á los cristianos; mientras otros, pre-
ciandose de tolerantes les concedieron regular .apoyo, singularmente
á los que sobresalian en las artes, llamando la atencion por sus in-
ventos.

Tambien tuvo Sevilla monarcas árabes y moros, que llegaron á dominar
en Cordoba, dando la ley á. la orgullosa corte, que á titulo de me-
trópoli, por espacio de siglos la habia dado, desde que Ayub trasladó
á ella la residencia del consejo y el principal asiento del Senado ó
especie de divan, con todas sus dependencias, que los árabes entien-
den colectivamente reasumidas en la palabra *aduana*.

A este propósito se lée en las crónicas de los árabes, que el rey
de Sevilla Abucacin ó Almotadid Muhamad Aben Abed, fué el mas
poderoso de los reyes de España en aquellos tiempos de guerra civil.
Era (dicen) magnifico, ambicioso, voluptuoso, timido, superticioso y
cruel.» Murió de sentimiento por la temprana pérdida de su hija Taira
doncella de maravillosa gracia y hermosura. sin par; espiró florida
en los brazos de su padre, que entrañablemente la amaba, y creyó
apagado para siempre el sol de la magnifica Sevilla, falleciendo de
pena en breves dias.

Hablan tambien confusamente de los monarcas sevillanos Abu Amru
Muhamad Almotamed y el desgraciado Aben-Hud último rey moro
de Sevilla, destronado en 1248.

El historiador Alonso de Morgado halló tambien dificilisimo arries-
garse en las inumerables vueltas y revueltas del laberinto arábigo-
morisco, limitándose á la brevisima mencion de uno ó dos reyes. Y
como de ello resulta gloria, por haber nacido en su sobervio Alcázar
la inolvidable Princesa Zayda, despúes reina católica, por cierto ejem-

10. '

plarisima; nos permitimos copiar testualmente la relacion del buen Morgado, publicada en 1587.

«Al sobredicho Almucamuz Abentment rey moro de Sevilla (dice) sucedió su hijo segundo del mismo nombre, que fué tambien rey de Córdoba, y de la mayor parte de Andalucía, y vino á ser el mayor principe de los moros de su tiempo. Reinó en Sevilla veinte años, y tuvo una hija llamada Zaida, en valor, nobleza y hermosura muy estremada, y sobre todo muy católica cristiana; y tanto como esto, que se preció de casarse con ella el rey don Alonso el sesto, que ganó á Toledo, que por fin y muerte del sobre dicho rey don Fernando Primero, y de sus dos hermanos don Sancho, y don Garcia, era Rey de Leon y de Castilla. El cual estaba en aquella sazon viudo de otras cinco reinas, y la sesta fué esta doña Zaida. Y como luego la llevasen á bautizar, mandó el Rey, que no la llamasen Maria, porque no queria (segun la general) tener ayuntamiento carnal con muger de tal nombre, y esto porque Dios naciera de María siempre vírjen nuestra Señora. Mas ella era tan devota deste soberano nombre, que se hizo llamar María en el bautismo diciendo, que después la llamase el Rey como quisiese. Y asi le pusieron nombre Maria, haciendo entender al Rey, que se llamaba Isabel. Con esta señora hubo el Rey en dote en el reino de Toledo, y otras partes, las fuerzas y ciudades siguientes.» (Siguen los nombres de varios pueblos y continúan.) «Y tuvo en ella al príncipe don Sancho Alfonso, al cual mataron los moros sobre Ucles, por defenderla de Halí Miramamolin, que la tenia cercada y á su suegro el Rey de Sevilla Aben Amet habian muerto mucho antes los moros Almoravides, en cuya venganza puso el Rey don Alonso cerco sobre Córdoba. Y habiendo en su poder al moro que lo mató, llamado Abdallah, lo hizo hacer piezas, y quemarlas á vista de los moros; que lo pudieron ver y juntamente con él, á muchos de los principales moros, que fueron presos con Abdallah. Y habiéndosele rendido el mismo Rey de Córdoba Hali Abenase, le perdonó, porque le dió muchas riquezas. La reina doña Zayda fué siempre muy católica cristiana, y así murió bienaventuradamente fué sepultada en Leon en el Monasterio de su muy devoto San Isidoro.»

«Y pues todo lo demas que se podria decir de Sevilla de tiempo de Moros, se halla con esta misma confusion, pienso dejarlo todo aparte, y decir de la manera que el Santo Rey don Fernando se

la; ganó, y restituyó al gremio de nuestra Santa madre Iglesia Católica de Roma y á la Corona Real de Castilla, para siempre jamás con el divino favor de Dios nuestro Señor.»

Poco mas añadió don Pablo de Espinosa á la brevísima narracion de Morgado, convencido sin duda, como aquel: de la inutilidad de una tarea nada fecunda en luminosos puntos. Habla de las sangrientas persecuciones promovidas por los moros contra los cristianos y cita entre las victimas de aquellos á la nobilísima Santa Áurea, perla de los mártires sevillanos. Estiéndese en relaciones análogas acerca de varios campeones de la fé martirizados en otras poblaciones andaluzas, y nada dice finalmente acerca de asunto principal. Las crónicas antiguas tampoco valen mucho, como plagadas de inexactitudes.

Pero aun en medio de las tinieblas que rodean aquellas épocas lejanas, oscureciéndolas ó desfigurándolas en términos de no saber á que atenerse los historiógrafos de mejor criterio; resplandece innegable una verdad altamente consoladora. Tal es la proteccion que los árabes dispensaron á las ciencias, artes, industrias y especulaciones mercantiles. Sevilla fué por ellos ilustrada de cuantos requisitos en su manera de policia constituian una ciudad cabeza de império, cual esta siempre descolló admirada, aunque no siempre en si contuviese la suprema silla. Agradaron y robustecieron su alcázar, fortaleciéndolo en diversas épocas; y si profanaron su catedral templo, levantaron en su lugar una de las mas grandiosas y suntuosas mezquitas, que tuvo la morisma; ennobleciéronla con la escelsa torre, digna de añadirse al número de las maravillas del mundo; como dice nuestro analista; fabricaron el estenso, y sólido acueducto (vulgo caños de Carmona) que mas adelante describimos; reedificaron los muros, haciendo en los antiguos mas frecuentes las torres como se nota en la diversidad de la obra. Pero tambien es cierto que afearon las calles estrechándolas ó angostándolas considerablemente y haciendo que en el ámbito de sus murallas, que gira casi dos leguas castellanas, cupiese aun mas numerosa multitud de casas. Finalmente en quinientos treinta y tantos años, que la señorearon bien poco será lo que no hayan reducido á la norma de sus poblaciones, haciendola despues humillar á varios cetros, cual fué siempre la mudanza de ellos en esta inconstante nacion, notable por el lujo de su reformador orientalismo. A el, sin embargo, debió Sevilla mahometanas escuelas

celebérrimas, famosísimas cátedras frecuentadas de todas las naciones cundiendo poderoso su renombre, por florecer en ella la doctrina de las artes liberales con eminencia, y doctísimos maestros, consumados profesores en muchos ramos del saber humano. Distinguíanse principalmente en la medicina, astrología, matemáticas, botánica, filosofía y literatura, especialmente en el cultivo de la poética y la retórica como que no hay estilo mas florido, correcto y elegante que el de sus obras científicas y literarias.

Pero donde mas lucieron su habilidad y talento los hijos de Sevilla sarracena, fué en el estudio teórico y en la aplicacion práctica de su originalísima arquitectura, cuyo magnífico desenvolvimiento y progresivo desarrollo en rápidos adelantos ostentára lo profundo del genio creador. Los árabes lograron dar á su arquitectura un caracter especial. (como dice el erudito publicista contemporáneo Amador de los Rios.) que la distingue de todas, por sus graciosos arcos de herradura, por la variedad y desigualdad de ellos en sus *Alfagías* ó patios, por sus bellos y delicados *eximeses*, ó ventanas de dos ó tres arquitos, por la belleza de sus *axaracas* y finalmente por sus pomposos *Alfarjes* ó artesonados, brillantes de mil colores, que á veces semejaban en su esplendidéz una hermosa ascua de oro.»

Añade dicho escritor; que en aquel género de arquitectura, de que tantos monumentos se conservan aun en nuestra patria, hállase profundamente esculpida la índole peculiar del pueblo árabe con todo el orientalismo de sus costumbres y con toda la estension de sus creencias; en él se advierte cual fué el vuelo de su lozana y rica imaginacion y comparándolo con su literatura y especialmente con su poésias barómetro una y otra de la civilizacion de los pueblos, se viene en conocimiento del estado de cultura en que se hallaron los agarenos, al producir tan celebrados y suntuosos monumentos, de que en otro lugar nos ocupamos.

«Aun se levantan (continúa) por todas partes en Andalucia grandiosos fragmentos de arabescas formas, que recuerdan á cada paso la dominacion de los sarracenos y que existen para probar á los siglos venideros cuanta fué la alteza de su ingenio y cuan grande la injusticia con que entre nosotros han sido juzgados, generalmente hablando. La Andalucia puede gloriarse de haber abrigado en su seno á ese pueblo que, cuando toda Europa yacia en la mas profunda ignorancia,

cultivaba con grande utilidad y esmero todas las ciencias, y de cuyas escuelas, como observa un historiador respetable, salió la aurora del saber y brilló en la literatura moderna.»

En otra parte dice: «Mas si el árabe huyó proscripto de Sevilla, no por eso desapareció de ella el sello de su caracter, y aun arde la sangre sarracena en los pechos de los Sevillanos, aun se honra la capital de Andalucía con los nombres de los Ben-Assur, Ben-Arath, Ben-Tará, Ben-Zeidum, Ben-Tarkat, y Ben-Jardun, y por todas partes se levantan los delicadísimos monumentos de su ingenio.»

Tambien nosotros podríamos hacer honorífica mencion de infinitos sabios, á ejemplo del Sr. Amador de los Rios, que tan corto anduvo, porque no era ese su principal magnífico propósito, con tanta lucidez y erudicion artística llevado á término en la hermosa «Sevilla Pintoresca». Considerando, empero, que seria cosa de nunca acabar semejante catálogo, solo citaremos, por notabilísimos, los sugetos siguientés: Abdalla Ben Cassem, varon doctísimo y eruditísimo, con especialidad en las cosas de España, cuya historia escribió; como igualmente un crecido volúmen del orígen de las familias, y una biblioteca de los escritores españoles. Este sabio sevillano murió de sentimiento el mismo dia que se rindió Sevilla á las triunfantes armas del glorioso Rey San Fernando. Abu Aljezat, insigne astrónomo, cosmógrafo, matemático, é ilustre ascendiente del célebre publicista Leon Africano. Ben Alcarabi, imparcial y concienzudo biógrafo; Ben Scherez, dulcísimo y elegante poeta; Abu Alcaissi, profundo jurisconsulto y celebérrimo vate, que tuvo la humorada de redactar en mil versos una obra sobre los fundamentos de la jurisprudencia; Ben Baca, sublime poeta lirico; Almonkhol, eminente filólogo, con inagotable caudal de preciosísimas nociones, casi universales; Alsabuni, príncipe de los trovadores de su florida epoca; Ben Zoar, originalísimo númen y soberbio retórico; Abulkair, escritor sin segundo en materias de agricultura; Giamáa, príncipe de los aritméticos; Ommiat Abdelaziz, príncipe de los literatos árabes contemporáneos; varios Abulcassem notables por sus vastísimos conocimientos en diferentes ramos del saber; los renombrados Abdalla Mohab, Abdalla Mohamad, Abdel-Malek-Zhar, Abi Omar, Abulthaher, Abulsac, Abu Saphita, Avicena, Meruan, Khaled; sin contar otros hombres científicos de europea fama, porque su sola nomenclatura, una sin calificaciones análogas á las emitidas, ocuparía centenares de folios.

Bien pueden enorgullecerse y vanagloriarse con justísimo funda-
mento los hijos de Sevilla, al recordar los nombres de tan esclareci-
dos compatriotas; y bien pueden indignarse contra las calumniosas
vulgaridades depresivas de tan gloriosos recuerdos, propagadas por
los satélites del oscurantismo y la supersticion.

Sobrada mengua fuera para la civilizacion de nuestros dias dejar
cundir sin el saludable correctivo de la critica tan indignas especies
únicamente propias de las horribles épocas inquisitoriales. Lejos de
apadrinar rancios abusos, hemos aducído las preinsertas reflexiones, al-
gunas de obra tan elocuentemente redactada como la «Sevilla Pinto-
resca,» para dar una idea á los que no la tengan ya formada, de lo
era el culto pueblo árabe, hoy desgraciadamente reducído á triste nu-
lidad. Y de ninguna manera conceptuamos superfluo el vindicar á
unos compatriotas (pues tambien los espulsados eran españoles) que
tuvieron la desgracia de nacer muslimes, como nosotros la dicha de nacer
católicos; cuando fijamos mientes en la no disculpable intolerancia de
ciertos escritores cuyas luces parecian garantir regulares fallos, antes
que ridiculas suposiciones, tratandose de la Sevilla mahometana. Y
duélenos bastante que sea del numero de los ilusos y de los fanáticos in-
tolerantes el buen D. Pablo Espinosa, á quien mas de una vez hemos
citado, como juicioso y grave historiador. ¿Quien creerá que este docto
eclesiástico haya incurrido en la fragilidad de escribir (quizá por un
lapsus plumæ) que los muslimes sevillanos (cuya ilustracion fué supe-
rior á la nuestra) eran «infame canalla, indigna de pisar los términos
y riberas del antiguo Bétis, mereciendo solo ser encerrada en incul-
tos montes, morada propia de su salvaje natural y bestiales costumbres?»

¡A qué estremo tan deplorable suele conducir la intolerancia reli-
giosa! Aquel sabio, en un acceso de fanatismo, olvidó que se contra-
decia lastimosamente, pués poco ántes habia escrito ponderando las fa-
mosas escuelas cientificas de los moros, á que concurrian muchas per-
sonas de diferentes partes del mundo; lo cual prueba que los cate-
dráticos eran omniscios, al menos respeto de otras naciones mas atra-
sadas en ilustradora doctrina. Por otra parte, asevera el mismo Es-
pinosa, que los moros recibian benignamente á los cristianos en sus
estudios, y los honraban, y se honraban de tenerlos por discipulos.
Y añade que, segun el doctor Gonzalez Yllezcas, en su Historia Pon-
tifical, libro 5.° cap. 12; un tal Gilberto, griego de nacion, siendo mon-

je benedictino en Francia, vino á Sevilla deseoso de aprender las dichas ciencias, en que salió muy eminente; lo cual aconteció por los años de 998; y nada tendría de particular el suceso, si aquel mismo Gilberto no hubiese llegado á ser con el tiempo cabeza visible de la Iglesia supremo pontífice romano, vicario, en fin, de Jesucristo, con el nombre de Silvestre II, segun costumbre que tienen los papas de mudarlo en su coronacion, desde el pontificado de Sergio II, caballero romano, que se llamaba Rostros de Puerco (al decir del erudito Pedro Mejía,) y no tuvo por muy decente cosa lucir la tiara con semejante dominacion. Resulta de lo espuesto, que hemos tenido nada menos que todo un papa discípulo de los moros de Sevilla, quienes sabian bastante para comunicarle superiores luces, coronadas de éxito magnífico y venturoso. Pero hay mas todavia: pues el mismo Espinosa advierte: que el mencionado Papa Silvestre recabó de los moros la autorizacion competente para que los cristianos pudiesen tener Iglesia en Sevilla, y Sacerdotes que le celebrasen misa. Es decir que fueron mucho mas tolerantes que nosotros; puesni aun en este siglo de las luces (como por autonomasia se le llama) hemos consentido ni consentiremos cosa que, no ya á mezquita, pero ni aun á moro remotamente huela. Ahora bien; ¿merecían los hijos de Sevilla agarena tolerantísimas que el tàl don Pablo, presbítero y licenciado del siglo XVII, los apostrofase de «canalla infame,» lindeza ó piropo soberanamente gratúito, con el modesto apéndice de «salvaje natural y bestiales costumbres?» ¡Cuanto ciega el odioso fanatismo!

CAPÍTULO IX.

Últimos hechos de Sevilla mora.

 ya por este tiempo érase trascurrido medio siglo desde que naciera en el antiguo reino de Leon un niño de régia estirpe, cuyo venturoso porvenir, tan fausto para la Iglesia, habia de asombrar al mundo con sus heróicos hechos de armas, no menos que con la fama. de sus esclarecidas virtudes. Cualquiera comprenderá que hablamos de D. Fernando III, el Santo, cuya gloriosa vida no es de nuestro propósito historiar, mas que en la parte relativa á la conquista de esta poblacion. Hijo de D. Alonso IX de Leon y de Doña Berenguela de Castilla, contaba unos 50 años de edad en el de 1247, cuando llegó al frente de Sevilla y le puso estrecho cerco, despues de haber reconquistado notables poblaciones andaluzas, entre ellas Córdoba y Jaen. Trajo por entendidos generales del valeroso ejército á sus órdenes, no pocos esforzados caballeros, terror de la morisma y prez de España; sobresaliendo el nunca bastantemente ponderado Garci Perez de Vargas, cuyo nombre mereció ser inscrito con los de Hércules, Julio César y San Fernando, sobre la puerta de Jerez, una de las mas célebres de la populosa Sevilla; y cuya espada se conserva en la biblioteca de su ilustre cabildo.

San Fernando.

Prolijo empeño fuera, aunque digno, como alega Zúñiga, mencionar las personas principales que por las historias, el repartimiento y otros veridicos datos consta figuraron en tan ruidosa conquista. Empero ya que de todas sea casi imposible, hácese preciso al menos los claros nombres consignar de algunas, empezando desde luego por las de régia progenie. El rey D. Jaime de Aragon, si bien guardando riguroso incógnito, por no dar, con su ausencia, ocasion á disturbios en sus dominios; los infantes de Castilla, D. Alonso, primogénito (despnés monarca décimo del nombre, con el brillante epiteto de *sabio*); D. Henrique, D. Fadrique, D. Felipe, D. Sancho, D. Manuel; el infante D. Alonso de Molina, hermano legítimo del Santo Rey; Don Rodrigo Alonso, hermano bastardo del mismo, como hijo natural del rey D. Alonso de Leon, militando heróicamente á las inmediatas de su soberano, con el empleo de adelantado mayor de la frontera; el gallardo infante D. Alonso de Aragon; el de Portugal, D. Pedro, conde de Urgel; el rey de Granada, Mahomad, Aben–Alhamar, con qui-

14

nientos escogidos caballeros; el hijo del rey moro de Baeza, Aben-Mahomad, que mas adelante se hizo cristiano, con el nombre de D. Fernando Abdelmon, y cuyo cuerpo está enterrado en la catedral de Sevilla; el ex-rey de Valencia y de Caravaca, Seit–Abuceit, que cristiano se llamó D. Vicente Velbis, conocido en las historias nacionales, y aun en las estranjeras, por el milagroso aparecimiento de la cruz venerada en Caravaca; los tres nobilisimos cuñados de S. Fernando, casados con hijas naturales de D. Alonso IX de Leon, á saber: D. Diego Lopez de Haro, celebérrimo Señor de Vizcaya: Don Nuño Gonzalez de Lara: y D. Pedro Nuñez de Guzman. Los prelados asistentes eran: D. Gutierre, obispo de Córdoba, arzobispo electo de Toledo; D. Pedro, obispo de Astorga; D. Rodrigo, obispo de Palencia; D. Mateo, obispo de Cuenca; D. Benito. obispo de Ávila; D. Sancho, obispo de Coria; D. Fray Lope, obispo de Marruecos; con otros muchos preeminentes eclesiásticos, sobre todos el muy noble D. Raimundo, chanciller mayor de S. Fernando, luego obispo de Segovia, Gobernador del arzobispado de Sevilla, y por fin arzobispo de esta diócesis. Concurrían asimismo muchisimos regulares de las religiones de S. Benito, Sto. Domingo, S. Francisco, la Merced y la Santísima Trinidad. Los maestres de las órdenes militares, á saber: de la de Santiago, el perínclito y renombrado señor D. Pelai Perez Correa, cuya memoria será eterna por sus proezas; el de Calatrava, D. Fernando Ordoñez; el de Alcántara, D. Pedro Yañez; D. Fernan Perez, gran prior del hospital de S. Juan de Jerusalen; D. Gomez Ramirez, prior de los Templarios, con muchos caballeros y comendadores de todas sus órdenes. Muchísimos infanzones, ricos-hombres y caballeros de cási todos los dominios de la cristiandad, atraídos por la magnitud de la empresa y por las hazañas del conquistador español; pudiendo asegurarse que acudió toda la flor de España, toda la nobleza capaz de tomar armas en Castilla y Leon, mucha de Navarra, Aragon, Valencia, Cataluña, Portugal, Italia, Francia y otras naciones, cuyos emprendedores guerreros no seria fácil reducir á catálogo.

Iba por adalid mayor ó maestre de campo general de la cristiana hueste el famoso Domingo Muñoz, ilustre ganador de Córdova, alcaide de Andújar, despues primer alguacil mayor de Sevilla. Distinguíanse por su bravura, en las diarias lides vencedores los Suarez, Figueroas,

Gallinatos y Meneses; los Tellez, los Gonzales Giron, los Dávilas, Ponces, Lopez, Garcias, Manzanedos, Mendozas, Laras, Herreras, Maldonados; los Alvarez, Diaz, Nuñez, Floraz, Ordoñez, Sanchez y otros muchos preclaros apellidos, que honraron de aquel tiempo los anales. Pero tal vez haríase imposible la toma de Sevilla, metrópoli grandiosa y bien murada, de todo ricamente abastecida, con doscientos mil hombres, lo menos, armados para defenderla, sin contar otro tanto de poblacion dispuesta á resistirse y confiando en refuerzos poderosos esperados del África, además de los muchos recibidos; haríase, decimos, imposible su rendicion omnimoda en tan pocos meses consumada; sin la eficacísima cooperacion de algunas fuerzas navales.

Conocía S. Fernando que era esencial para tan árdua empresa la adquisicion del elemento bélicamente maritimo, que ocupando á Guadalquivir cerrase la puerta á los socorros del Africa, por cruceros de monta interceptados. Asi multiplicó los sacrificios para facilitar recursos competentes al insigne marino Ramon de Bonifaz, cuyo nombre trasmite vinculados á la posteridad el arte y el valor triunfando juntos, vencedores siempre. Decorado con la dignidad de almirante, nuevamente instituida en su persona cuando se ofreció al rey en Jaen, para ser supremo en todo lo maritimo; llegó aquel célebre capitan á la entrada del Guadalquivir con trece naves gruesas ó de alto bordo, mas algunas galeras y embarcaciones menores; de cuya armada, muy notables para aquellos tiempos, el historiador Mariana da toda la gloria á la gente vizcaina, tan resuelta como industriosa en el mar, entendida cual ninguna en el dificil arte de la navegacion, y que puede preciarse de haber dado al mundo los mejores pilotos.

Entonces fué cuando admiraron moros y cristianos la estraordinaria capacidad y la nunca desmentida imperterritez del almirante católico. No bien hubo llegado á la entrada de Guadalquivir, columbró los muchisimos bajeles sevillanos y africanos de la enemiga armada, auxiliados en la costa por considerables grupos de guerreros, que cubrian las playas hasta mas allá de lo que era dado alcanzar con la simple vista, perdiendose en el lejano horizonte. Surcaban orgullosos las mismas aguas aquellos enormes bultos al parecer echandosele encima con el natural propósito de embestirle y entrar al abordaje, garantidos y confiados en la superioridad numérica, que les

brindaba en su favor preponderante la posibilidad de la victoria. Era tan escesiva la concurrencia de enemigos buques y tal la dotacion de sus tripulaciones y soldados, sin contar el apoyo de los de tierra; que el almirante Bonifaz determinó pedir socorro al santo rey, á la sazon en Alcalá del rio activando las obras de defensa, como punto de importancia recien tomado al mismo Axataf, que lo habia defendido en persona, retirándose despues á Sevilla. Sin perder momento, envió el rey tropas al socorro de Bonifaz, mandadas por D. Rodrigo Floraz y D. Fernan Yañez, poderosos ricos homes (como dice la cronica); los cuales no llegaron á tiempo de batallar auxiliando, y si de celebrar los asombrosos triunfos, que con sus solas fuerzas alcanra el invencible marino. Atacado con impetu por treinta y tantas galeras coronadas de escogidos soldados, hizo breve arenga á los suyos, que ni aun le dejaron concluir impacientes por ?pelear, portándose como leones, en terminos de arrollar y desbaratar á los contrarios, despues de muy reñida y porfiada lucha, tomándoles tres galeras, quemándoles una y echandoles á fondo seis ó siete, Ensangrentose el rio; y un alarido inmenso resonó en la playa, de donde huyeron espantados los moros espectadores de la derrota de su armada, sin que las tropas cristianas hallasen por entonces enemigos á quienes perseguir y hostilizar.

Fué de tal consecuencia este suceso, que franqueó la entrada del Guadalquivir, llenando de terror á la marina berberisca, y augurando los triunfos consiguientes. Pero el rey, que ignoraba lo ocurrido ansioso de ayudar al almirante, dirigióse en persona á socorrerlo y pasando el rio por el vado de las estacas, cerca del Algava, donde hubo de penoctar; marchó el siguiente dia quince de Agosto á la torre del caño, despues llamada de los Herberos, y llegó el 16 al sitio en que segura descansaba su armada victoriosa, que habiase avanzado muy adentro. Sobremanera alegre el buen monarca, abrazando al intrépido almirante, otorgole mercedes desde luego para el y sus marinos valerosos; y pasando revista á los bajeles, como tambien disponiendo que se acercasen todavia mas á Sevilla, regresó al cuartel real de Alcalá del rio. En el camino recibió la nueva de otra victoria conseguida por sus armas á las órdenes del muy bizarro caballero D. Rodrigo Alvarez, el cual habia derrotado á los escuadrones moriscos que por las marismas de Lebrija iban á reanimar el postrado

valor de los vencidos; poniendolos en vergonzosa fuga y acuchillándolos en todas direcciones, á seguirles con ímpetu el alcance.

Estas primeras glorias y bienandanzas, que presagiaban futuras prosperidades, abreviaron el término fijado para estrechar el cerco de Sevilla, tan poderosa entonces, que bien fueron necesarios semejantes precedentes y costosísimos preparativos de todo género, si no había de fracasar la empresa de su conquista.

El dia 20 de Agosto de 1247, acampose el ejército cristiano, mas formidable por su heróico esfuerzo, que por su número inferior al de los moros. Y se acampó tan cerca de Sevilla, que estubo el cuartel de S. Fernando en la llanura intermedia desde la Ermita de S. Sebastian hasta el rio; si bien á pocos dias hízose preciso retirarlo de allí, porque la demasiada proximidad era causa de irreparables daños, con las frecuentes salidas de los sitiados, quienes teniendo siempre la espalda segura y contando con la facilidad de refugiarse aceleradamente á la ciudad antes de ser cortados, acometian con ímpetu á los sitiadores, cogiéndoles tal vez desprevenidos, matando y cautivando en ocasiones; lo cual era sobrado motivo para estar continuamente sobre las armas, sin descansar un punto los cristianos. Antes de trasladarse el Real á mejor posicion, el célebre maestre de Santiago, don Pelai Perez Correa, con doscientos setenta caballeros (número que designa la Crónica), atravesó el rio, para atacar el castillo de Aznal-Farache, que hoy se domina de S. Juan de Alfarache, cuya ruinas atestiguan su inespugnable fortaleza, situado en una eminencia próxima al Guadalquivir. Defendíalo Aben Amafon, rey de Niebla, con un poder tan grande por basado en infinito número de moros, que, sin favor del Cielo, era imposible librar con vida, cuanto mas con gloria, el maestre y sus bravos compañeros, para cada uno de los cuales había lo menos una docena de contrarios. Y sin embargo, aunque estos pocos valientes no dejaban de pelear [dias enteros, jamás eran vencidos, ni á retirar se vieron obligados. Pero acreciendo por instantes el espantoso número de los agarenos, San Fernando justamente alarmado les envió un refuerzo de trescientos caballeros; á las órdenes de Fernan Yañes, Rodrigo Floraz y Alonso Tellez, quienes incorporándose con los otros por entre un mar de infieles arrollados, sostuvieron la lucha ventajosa, al mando del maestre referido. Así lo cuéntan crónicas é histórias, á que es preciso

ajustarse, faltando otros materiales; pero, como dice Zúñiga, «ó mucho tuvo de milagrosa guerra, que hacia caudillo Santo, ó mucho falta en términos naturales á la noticia.»

Siguieron el maestre y sus auxiliadores posesionados de aquellos sitios, que fueron palenque de sus contínuas proezas, desde donde ganaron á Gelbes, con riquisimo botin de armas, cautivos y preseas. Justamente envalentonados, con semejantes triunfos, acometieron tambien varias veces el castillo de Triana, cuya poblacion, menor entonces, solo es creible que era la que podian cubrir sus defensas; obra de los moros, como parece demostrar su traza y materia, sirviendo asimismo de guarda al Puente, que se amarraba á sus torres. Acaso no hubo otras mas bien defendidas, ni con mayor denuedo atacadas; disputándose del modo mas sangriento su importantísima ocupacion, durante casi todo el plazo de tan famoso sitio, y señalándose heróicamente el maestre y sus caballeros; sin que la imparcialidad historiaca niegue su parte de merecida gloria á los distinguidos moros que las guarnecian.

Cúmplenos ahora volver á ocuparnos de la retirada del cuartel real á posicion mas propia y estratégica; cuyo no fácil movimiento á vista del enemigo, que de todo se aprovechaba, ejecutose con admirable militar, lateralmente protejido por el bravo Gomez Ruiz de Manzanedo, con la hueste del consejo de Madrid. Acometido de flanco por dos columnas moras, que al principio acasionaron alguna confusion y la muerte de varios caballeros, supo vengar el inferido agravio rechazando vigorosamente á los agresores, muchos de los cuales pagaron con sus vidas tal audacia.

Asentóse de nuevo el real donde ahora está la Ermita de nuestra Señora del Valme, disponiendo San Fernando que se rodease todo el ámbito de aquel con un profundo foso ú honda cava, para evitar sorpresas, y porque el número de los agarenos, lejos de disminuirse con las diarias pérdidas, aumentábase considerablemente con africanos refuerzos. Empero ya el ejército católico íbase tambien engrosando progresivamente, sobreviniendo á cada instante nuevas tropas alistadas por diversos prelados, ricos hombres y concejos: con lo cual se hizo aquel tan poderoso que segun el rey don Alonso en su historia de España, «nunca se habia visto otra tal hueste en ningun cerco de ciudad.» Y lo mas digno de admiracion es que llegó á re-

presentar una populosa y bien ordenada ciudad, á que concurrieron artífices y mercaderes, formaban militar república, tan llena, tan abastecida, que no acaban de exagerar las historias su policia, su abundancia, su gobierno, su justicia, su esplendor prodigioso, efecto del soberano talento de san Fernando. Muchas familias de los sitiadores habíanse establecido en los reales, como si hubieran de permanecer alli toda su vida, porque el santo rey habia declarado terminantemente que no levantaria el sitio por ningun concepto, hasta rendir la ciudad y posesionarse de ella. Esta valerosísima resolucion, que por sí sola desafiaba á todo el poder de la morisma española africana y asiática, es mas que suficiente para dar una idea del corazon de nuestro héroe. Dividia estrictamente su tiempo peleando, legislando, administrando, oyendo en justicia, sin prescindir ni un solo dia de algunas horas de oracion ante la Virgen de los Reyes, á cuya imágen habia erigido un suntuoso templo y oratorio, magnificamente adornado, como que era la estancia favorita y la mas privilegiada de aquella poblacion campamental.

Apesar del imponente aspecto y del magnifico aparato de los cristianos Reales, esforzábanse los sitiados á reproducir desconcertadoras salidas, sin que les aprovechasen gran cosa los continuos escarmientos. En una de ellas, no obstante, armaron tal celada á los maestres de Calatrava y Alcántara, y al comendador de Alcañiz, que solo desplegando un valor y un poder cási increibles, sobrehumanos cási, lograron salir libres y además victoriosos. Surjían por todas partes diversos géneros de encarnizadas hostilidades, que daban márgen á infinitos rasgos, verdaderamente heróicos; sin que desmayase jamás el teson de los sitiadores, y reduciéndose por último los de la plaza á no salir como antes, por los repetidos y sangrientos desengaños que llevaban. Entre los hechos que ponen mas en evidencia el arrojo de los católicos paladines, sobresale como muy decantado el suceso de la cofia de Garci Perez de Vargas (desmentido por algunos criticos, que lo suponen apócrifo), é historiado por el erudito escritor Ortiz de Zúñiga, caballero sevillano, que lo narra en los términos siguientes:

«Los herberos, que la milicia moderna llama forrageros, salian cada dia escoltados de tropas, á que se alternaban caudillos: fuelo en uno el famoso Garci Perez de Vargas, acompañado de otro caballero, que, inferior en intrepidez, no osó esperar siete moros, que huyeron

á Garci Perez ya solo, conociéndolo al enlazarse la celada, y cobrar con repetida bizarría una cofia que al ponérsela se le habia caido, de que usaba de ordinario, por ser muy calvo: mirábale S. Fernando desde su tienda eminente á la campaña, y sin conocerlos los mandaba socorrer; pero conoció á Garci Perez en las armas D. Lorenzo Suarez, y advirtió al rey que para siete moros no necesitaba de socorro tal caballero, cuya valentia exageró S. Fernando; y mas su modestia, cuando rehusó decir quien era el que lo acompañaba, guardándole con el silencio el honor de que él cuidó tan poco. Esta es la primera ocasion en que en esta empresa mencionan los historiadores dos héroes tan principales Garci Perez de Vargas y D. Lorenzo Suarez Gallinato, conformes en amistad, competidores en valentia.»

Frecuentemente acostumbraban salir de la ciudad espias varios á reconocer el ejercito sitiador esplorando como linces sus alrededores. Y un dia en que la mayor parte de jente habia ido á diversas facciones ó urjencias del servicio, un vijilante moro echó de ver la soledad del campamento. Volviéndose imediatamente á la poblacion propuso una salida vigorosa, en que seria muy facil saquear y destruir el real. Pero sus compatricios, tantas veces escarmentados, no se fiaron del informe y perdieron la ocasion, que no podia ser mas oportuna para inferir irreparable daño á sus enemigos. Empero Dios no estaba de su parte, y mal pudieran acertar sin luz. Asi cuando otra vez salieron con igual motivo, capitaneados por Axataf en persona hallándose los reales guarnecidos de muy poca gente, á cargo del Infante D. Henrique, de D. Lorenzo Suarez y D. Arias Gonzalez de Quijada; llevaron tan horrendo desengaño, que les quedó gana de volver á intentar sorpresa alguna. Únos fueron echos trizas, otros perecieron ahogados, interin los que mas corrieron á encerrarse, temblaban al abrigo de los muros, creyendo todavia sentir los fieros golpes de sus invencibles contrarios. Terrible para ellos fué aquel dia de estrago incalculable, cubriendose de gloria D. Henrique y añadiendo mas timbres á la suya los dos bravos caudillos, antes que el rey volviese con el grueso de las tropas, para galardonar mérito tanto.

De no menos sangrientas y repetidas colisiones eran amovible teatro las aguas del Guadalquivir, entre las armadas infiel y cristiana, de que á veces desembarcaba gente para surtidas por sus riberas con suceso vario; si bien generalmente vencian los marinos cristianos,

mediante el valor y la destreza de su almirante Bonifaz. En vano pretendieron los moros con infatigable perseverancia, fecunda en todo género de ardides, quemar la armada de aquel héroe, valiéndose de grandes balsas ígnicas y de otras invenciones sutilmente ígnívomas, capaces de abrasar buques de piedra. El almirante, que jamás dormía, neutralizaba al momento los instantáneos efectos de sus diabó- licas combinaciones, alejando las máquinas flamígeras, no sin estrago y muerte de los audaciosos incendiarios, y sembrando el rio de ca- dáveres sarracenos, con desesperacion, rabia y espanto de sus corri- dos hostilizadores. Hasta que llevando en todo la mejor parte los cris- tianos, y tomadas á viva fuerza unas embarcaciones moriscas, · por nombre *zambras*, que eran las mas temibles para el caso; no osaron ya los barcos enemigos acercarse á los bajeles de Bonifaz, cuya in- dustria les pareció tan peligrosa, como indefectible su asídua vigilan- cia, é incontrastable su estremoso denuedo. ¡Desventurados imbéciles! Todavía les faltaba presenciar, y aun presenciándolo no creer, el pro- digioso rompimiento del puente de Triana, rompimiento que fué, es y será la admiracion del mundo, y el mas glorioso de los blasones con- quistados por el genio inmortal del almirante, como que decidió la suerte de Sevilla.

Continuaba sin interrupcion la série de encuentros y lances mas ó menos terribles, á medida que estrechándose progresivamente el ase- dio, surjían nuevas necesidades y situaciones críticas, fecundas en desgarradoras escenas. Teatro de no pocas fueron los arrabales de Ve- nahoar (hoy de S. Bernardo), y de la Macarena, saqueados por los sitiadores á las órdenes del Infante D. Henrique, los maestres de Ca- latrava y Alcántara, y el bizarrísimo D. Lorenzo Suarez. Sacaron mucho ganado, ropas, alhajas y preseas; no sin derramamiento de san- gre, por estar dichos arrabales muy fortificados, y rodeados de hondas cavas. A muchas semejantes empresas dieron ocasion los opulentos contornos, que cuajados de ricas alquerias, brindaban diariamente con delicioso estimulo á las tropas.

CAPÍTULO X.

Mas sobre el sitio de Sevilla.

espués un fausto acontecimiento vino á mul-
tiplicar las probabilidades de no lejano triunfo.
Habiéndose cumplido la tregua de seis meses
pactada con los moros de Carmona, entregá-
ronse garantidos por favorables condiciones.
Suceso próspero, como dice un autor, porque respecto de su fortaleza
pudiera ser muy embarazosa ó muy sangrienta su espugnacion. In-
mediatamente fué á encargarse de ella D. Rodrigo Gonzalez Giron,
primer alcaide de su alcázar; á tiempo que la reina doña Juana ve-
nía de la ciudad de Córdoba. Salió á recibirla el mencionado caba-
llero, con quien entró en Carmona la augusta esposa de S. Fernando,
sin detenerse mas que lo preciso para descansar, siguiendo luego á
incorporarse con el rey en el ejército; lo cual no se sabe que haya
hecho otra reina, hasta doña Isabel la Católica.

Ocurrieron notables incidentes y raros hechos en la continuacion

del cerco de Sevilla, trabándose muchísimos combates cási á las mismas puertas de tan estensa ciudad. Algunos temerarios caballeros llegaron hasta golpear aquellas con los cuentos de su poderosas lanzas; haciendo morder el polvo á los enemigos que desesperados salian ávidos de vengar tamaña burla. Hubo choques sangrientos en diferentes puntos al pié de las murallas circunvaladoras de tan vasto recinto, singularmente hácia la puerta Macarena, cerca de la cual radicaban los cuarteles del señor de Vizcaya, que llegó de los últimos con muy lucidas tropas; y de don Rodrigo Gonzalez de Galicia. A estos bizarrisimos campeones creyéran aislar los sarracenos, envolviéndolos completamente por tener sus campamentos á considerable distancia del Real de S. Fernando. Y aunque en varias envestidas fueron rechazados los moros con desalentadora pérdida é ignominia, no por eso cejaron en su atrevido propósito, llegando á reunirse tantos y cargar con tal furia y ciega rabia, que cundiendo la nueva del apuro en que estaban los célebres caudillos, hubo de volar á su socorro el infante don Alonso en persona, recien venido de Murcia con muy gallardas y aguerridas tropas, que desde luego puso en vergonzosa fuga á los contrarios no sin causarles infinitas bajas.

Hácen tambien las crónicas mencion justísima de un señalado triunfo debido á la fortunosa temeridad de Garci Perez de Vargas, secundado en su arrojo por don Lorenzo Suarez, siendo de notar que ambos nombres suenan juntos en las mayores hazañas de aquella época. Y fué el caso que habiéndose metido solo Garci Perez entre millares de moros por el puente de Guadaira; contra la órden que había para detenerse en la entrada; el pundonoroso Suarez, al verlo tan comprometido, precipitose en su ayuda con un puñado de valientes, prefiriendo una muerte cási segura, á la mengua de abandonar en semejante conflicto al primer caballero del Real. Pero en vez de sucumbir aquellos bravos, solos entre un sin número de moros, hicieron tal destrozo en los contrarios, que con muerte de mas de tres mil infieles, llegaron persiguiéndolos hasta la misma puerta del Alcázar, tapiada despues de la conquista (segun la crónica,) entre las de la Carne y Jerez. Desde entonces parece que cesaron enteramente las muchas salidas por semejante punto ejecutadas, como el mas apropósito para ellas, á causa de la segura y pronta retirada que ofrecía su inmediacion al puente de Guadaira, cuyo paso era uno de los

muy fortificados y defendidos á prueba de combates y sorpresas.

Pero aunque la morisma escarmentada circunscribiose con prudencia suma al estenso recinto de los muros, todavia á traves de lances tan sangrientos y horrorosos, íbase reconociendo que si no se quitaba á los moros la comunicacion de Triana y el Aljarafe, seria cási imposible ganar á Sevilla. Socorrida esta sin cesar por aquella parte, renovaba diariamente sus fuerzas, prolongando así de indefinida manera una costosa lucha y una desesperada resistencia susceptible de durar años enteros. A mal tan grande y arraigado no se le vislumbraba otro remedio que romper el puente fortísimo de Guadalquivir, lo cual era dificil en estremo y aun de exito improbable así por su fortaleza como por su vigorosa defensa en que forzosamente habian de hechar el resto los sitiados, para no dejarse arrebatar la última áncora de salvacion, y de fundada esperanza. «Tenían los moros de Sevilla (dice la Crónica) un puente de madera fecho sobre barcas, amarrado con muy recias cadenas de hierro, por do pasaban de Sevilla á Triana, y á toda aquella parte del rio.»

«Su sitio (añade Zúñiga) el mismo en que hoy le vemos; que aunque Alonso de Morgado y el bachiller Peraza en sus historias dicen que se amarraba á torre del oro, advirtieron mal los · mismos testos de la crónica y de la general, que es´ preciso seguir, pués no tenemos de aquellos tiempos otras historias mas fidedignas: por ellas consta que estaba dentro del arenal, que no fuera: asi estando junto á torre del oro, en que el arenal comienza, bien· que desde la torre del oro hasta la parte opuesta del rio atravesaba una gruesa cadena de maderos eslabonados con argollas de hierro, que á la parte de Triana se afianzaba en un murallon, del que aun se ven los cimientos; pero desde esta cadena hasta el puente habia la misma distancia que hoy se conoce, y aun esto no lo dice la crónica, y es menester creerlo de antiguas memorias en que se refiere. El castillo de Triana, al ángulo de cuyos muros vá á parar, la servía de corona y de defensa; y la compuesta trabazon de los maderos que la componen, estribando sobre el plan de las barcas, estaba afianzada con gruesas cadenas, como lo espresa la crónica.»

Antes de acometer tamaña empresa, recurrió S. Fernando á la oracion segun solia; y sintiéndose inspirado en ella, como quien está seguro de conseguir por mediacion sobrenatural el objeto de sus vo-

tos; propuso el árduo caso á su almirante y á otras notabilidades del ministerio de marina. Despues que hablaron en diversos sentidos, Ramon Bonifaz hasta entonces callado, cuyo parecer aguardaba el rey con impaciencia, manifestó su plan sencillo y breve, dejando atónito al consejo, tanto por lo temerario y peregrino de la idea cuanto por la asombrosa serenidad y sangre fria con que determinóse á realizarla. Consistía el indicado plan en armar dos naves, las mas gruesas y fuertes, y esperando tiempo en que á popa les soplase viento vehemente, embestir con ellas á romper las cadenas y maderos por el violento empuje de sus chocantes proas, guarnecidas de enormes planchas férreas, para que resultase irresistible el estruendoso golpe, siguiéndose la ruina del punto acometido por tan formidable y despedazadora colision. Designio raro, y que (como dice un distinguido publicista) tiene mucho de prodigioso, y aun de milagroso su efecto no pocos visos: pues aunque la violencia de un bajel ajitado de rápido viento sea grandisima, no parece bastante á romper con el choque de su proa tan robusta resistencia, como supone la encadenada trabazon de este puente. Prevenidos los bajeles, que como todos los demas de aquel tiempo, eran de vela y remo, entró en el uno el mismo Ramon Bonifaz; y poniendo en ambos gentes de su satisfaccion, esperaron viento favorable, que no sin particular misterio les sobrevino dia de la Invencion de la Cruz, á 3 de Mayo, cuya sagrada insignia mandó el santo rey que se arbolase en sus gavias. Volaban los navios llevados del poderoso impulso del viento, que, para dar mas visos al prodigio, calmó repentino, y repentino en breve volvió á soplar mas furioso, rehaciendo su repeticion los desmayos que causó su pausa; y sin que á resistirlo bastase la robustisima trabazon que construian tantos unidos maderos y tantos repetidos lazos de las cadenas: al duplicado choque de uno y otro bajel, cedió roto en el puente todo el mayor estribo de la esperanza de los moros, pasando de la otra parte las dós vencedoras naves, contra las que en vano desde el puente mismo, desde el arrabal todo, y desde el castillo de Triana se fulminaron inumerables rayos de arrojadas armas: bajel uno y otro dignos de eterna memoria mas que la decantada nave Argos de los Griegos, donde el intrépido Jason y compañeros de aventuras improvisándose nautas, se embarcaron á la fabulosa conquista del ponderado vellocino de oro.

Cuanta fuese la oposicion del enemigo á lo que tanto le interesaba estorbar, nos parece superfluo encarecerlo. Pero el ejército cristiano avanzó á protejer la vuelta del almirante; siendo completa la gloria de aquel dia, uno de los mas faustos con que premió el cielo los piadosos afanes del santo conquistador.

El almirante, que por momentos se cubria de laureles, que no daba un solo paso sin resultar ventaja á nuestras armas fué justamente victoreado por todo el ejercito, cuyos capitanes acudian gozosisimos en vistosos grupos á darle merecidos parabienes, cumplimentándolo tambien los principes del modo mas cordial, y abrazándolo el rey en presencia de las tropas, honor que hizo llorar de gratitud y de alegría al que era prez de la marina hispana.

No, empero, desmayaron los hijos de Sevilla, entonces mora, ó al menos no desmayaron tanto como era de esperar al verse destituidos del socorro de Triana y privados de la comunicacion del Aljarafe. Y la prueba de que no se desanimaron mucho es, que habiendo sobrevenido la destruccion del puente á principios de Mayo, Sevilla continuó resistiendose con estraordinario valor hasta el 23 de Noviembre, no sin gravisimo riesgo de los sitiadores.

Al dia siguiente, 4 de Mayo, pasó el rey con su ejército á combatir á Triana, cuya resistencia fué tan estremosa, que no pudo ser tomada, aunque por la parte del rio ayudaba tambien el almirante. Quedó, pues, el primogénito D. Alonso con gallardas tropas y alentados caballeros á proseguir la espugnacion, que requeria tiempo, como que era imprescindible minar los fuertes muros del castillo.

Llegó entonces al cerco de la valerosa ciudad don Juan Arias, arzobispo de Santiago, con lucida compañía de gallegos paladines. Pero habiendo enfermado gravemente por la insalubridad del campamento, hubo de obedecer, en retirarse, el precepto del Santo rey, que le mandó regresar á su tierra.

Entre los varios lances desgraciados, que tambien hubo muchos para el Real, cuéntase la muerte del esclarecido Rico Hombre don Sebastian Gutierrez, librándose milagrosamente don Diego Sanchez de Fines. Regularmente acontecian siniestros casos cuando habia que dar escolta á los forrageros; faccion del servicio peligrosísima porque siempre eran atacados y á veces muertos los que por su turno la desempeñaban. Esto prueba sin género de duda cuan bien se defendia den-

tro y fuera, aun despues de no pocos escarmientos, la opulenta Se-
villa mahometana.

Entre los mas briosos y denodados caballeros árabes, descollaban
apuestos los Gazules, cuyo esclarecido linaje en todas epocas diera
arrogantes campeones á su patria. Tal vez sin esta raza generosa, mar-
cial y siempre noble, la resistencia hubiera sido débil y, sobre to-
do, menos prolongada. Bien lo conocia Axataf, que confiaba en ellos
por ventura, su corazon abriendo á la esperanza. ¿Y quién sabe si
esta resultara fallida á no mediar la intervencion del cielo en favor
de las armas sitiadoras?

Lo cierto es que llegó á cundir el desaliento entre los españoles,
y que el mismo Santo rey hallose algo apurado, no solo para contener la
murmuracion, sino para conservar vivo el espíritu y estricta é in-
quebrantable la disciplina en las cansadas filas del ejército. Lo cierto
es que no pocos renombrados caudillos tuvieron que valerse de todo
su prestigio y ascendiente para atajar las perjudicialísimas y trascen-
dentales murmuraciones del mayor número. Lo cierto es que los mi-
nistros celebraban con frecuencia consejos de muchas horas, presidién-
dolos el rey, no sin llamar para emitir sus juicios á los esperimen-
tados capitanes. Aburrida la soldadesca por la escasez de víveres y
de metálico, qne se empezó á notar iba en aumento, desahogábase en
contínuas quejas y peligrosas pláticas, acaso fomentando el general
disgusto traidores que se ingieren en los grandes ejércitos, vendidos,
pór supuesto, al oro del contrario. Para suplir la falta de numerario,
habíase labrado moneda de inferior ley, sirviendo de garantía á su
mal vista circulacion ámplias seguridades de rehacer por cuenta de
la Real Hacienda la comun forzosa quiebra, una vez terminados los
apuros del momento, fáciles de discurrir en tan prolongada guerra,
que no podia dejar de ser costosa á los pueblos, por mucho que el
rey Santo se escusase de gravarlos. Así su corazon se contristaba, lle-
gando á conturbarse y abatirse en los desconsuelos comunes; al paso
que su espiritu fortalecíase con las mas fervorosas oraciones, acom-
pañadas de ayunos, disciplinas y maceradores cilicios. Certifícalo la
tradicion, por nunca desmentida, respetable; y afianzalo tambien el
Suplemento vulgar del arzobispo D. Rodrigo, trasmitiéndolo ademas
como seguro el entendido analista Ortiz de Zúñiga. Escribió S. Fer-
nando á las ciudades en demanda de brazos y dineros; pero con ma-

yor interés y confianza escribió simultáneamente á las iglesias y á las órdenes religiosas pidiendo rogativas y plegarias, que le alcanzásen la piedad divina.

Y por entonces ocurrió un milagro circunstanciadamente referido en la corona gótica, lo mismo que en otras obras de no menor crédito. Parece que, habiendo llegado á su colmo la mal reprimida exasperacion del ejercito no solo por las diarias privaciones de todo género sino tambien por las muchas enfermedades que lo diezmaban, amagando convertirse en devoradora epidemia; tuvo san Fernando que arengar á sus tropas, las cuales contestaron, como siempre, con unánimes aclamaciones al virtuoso monarca en unísonos vivas reiterados. Pero aunqne el muy amado caudillo no dudaba de la lealtad de sus valientes, temiendo que los males no atajados resfriasen de nuevo tan heróico entusiasmo, menoscabando el gran prestigio que conservaba pura la omnimoda adhesion á su sagrada persona; retirose á su tienda mucho mas afligido que otras veces hasta llegar el caso de atribularse su invencible espíritu. Eran las altas horas de la noche: todo en silencio sepulcral, profundo: la mitad del ejército dormia: la otra mitad, si muda vijilante: de rodillas orando el rey velaba, ante la hermosa Virgen de los Reyes, cuyos benignos ojos se animaron de repente mirándolo espresivos, y sus púdicos lábios sonrieron, clara y distintamente articulando, con dulcísimo acento, estas palabras: «no temas, que en mi imágen de la Antigua, por quien tu devocion está probada, tienes una segura intercesora. Prosigue y vencerás.» Dijo y volviera sagrada efigie al estado normal callada é inmóvil.

Atónito Fernando del suceso y sintiendose arrebatado en estásis sublime saliose de su tienda llegando presuroso hasta Sevilla; y en la puerta llamada de Córdoba antiguo degolladero de los mártires, encontró un hermoso mancebo, que precisamente deberia ser un ángel, pues lo introdujo en la ciudad sitiada, guiandolo por sus sombrias y solitarias calles hasta la mezquita mayor, donde el santo rey adoró un buen rato á la milagrosa Imagen de nuestra señora de la Antigua; volviéndose despues sin el menor obstáculo á sus reales por la Puerta de Jerez.

Aunque varios autores de cuenta entre ellos Espinosa, refieren como auténtico el milagro, copiaremos para mayor confirmacion, las

testuales palabras del doctísimo Zúñiga; si bien nos duele fatigar al lector con el estilo de aquel sábio, que para cualquier relacion usa de muy largos periodos, olvidándose de los puntos, cosa tan socorrida como imprescindible para tomar aliento.

«Desde el tiempo de los Godos (dice) duraba en la Mezquita mayor una efijie de nuestra Señora, de pintura, mayor que el natural, uso de la primitiva Iglesia, en que significaban lo superior á lo humano. No permitió la providencia divina que los moros la borrasen, aunque lo pretendieron, quedando á su despecho siempre mas hermosa y resplandeciente; con que no pudiendo deshacerla, la ocultaron, levantando delante otra pared; aunque nunca la olvidaron los fieles que vivían en Sevilla, que sin verla la adoraban hasta pocos años antes de esta conquista, que improvisadamente quedó patente, y que despedía rayos de resplandor, que los moros interpretaban presagios de su ruina; así lo afirma el Bachiller Peraza, antiguo escritor de Sevilla, cuyo original no impreso guarda la libreria de los duques de Alcalá; y que nunca pudieron mas esconderla; y que siempre que osaban mirarla los hacía arrodillar, impulso que no resistían. Esta soberana imájen, de que San Fernando tenia noticia, con vivos deseos de adorarla presente, entró en Sevilla á buscar una noche: saliendo de su tienda, y arrebatado de éxtasi que le llamaba enagenados los sentidos en profundísima contemplacion; y habiéndola adorado, escoltándolo divina guarda, volvia á salir por la puerta de Xerez, cuando cayéndosele la espada, al tropezar en ella, volvió en sí, y conoció donde se hallaba, y el soberano favor que había recibido, al tiempo que echado menos por don Rodrigo Gonzalez Giron, que le asistia de mas cerca, y por Fernan Yañez y Juan Fernandez de Mendoza, hermanos de sus mas intimos familiares, salian cuidadosos á buscarlo; acaecimiento prodigioso tan recibido de la tradicion, que dudarlo parecería temeridad á cualquier fino y devoto sevillano, y mas cuando se refiere en sugeto, cuya santidad hiciera creibles mayores prodigios: añádase, que juntos en su busca con otros estos caballeros, entraron en Sevilla, y cerca de la Mezquita tuvieron con los Moros terrible refriega, volviendo á salir con felicidad igual al temerario, arrojo, de que dijo bien Gerónimo Gudiel en el compendio de los Gironés, que si es supuesto, eligió muy bien su autor en don Rodrigo Gonzalez Giron, para poner en su nom-

bre tal bizarria. Pero sabemos, que en la conquista de Granada Fernando del Pulgar emprendió, y logró no desemejante osadia. La imájen es la que persevera en la Santa Iglesia con advocacion de la Antigua.»

Desde tan fausto acontecimiento hiciérase ostensible la proteccion divina, marchando ya las cosas con próspero curso á un feliz desenlace. Por parte de los infieles, absolutamente desesperanzados, movianse pláticas de entrega, si bien proponiendo exhorbitantes partidos. Entre otras disparatadas exigencias, pedian que se les permitiese derribar la Mezquita mayor y la torre. Oíalos S. Fernando por medio de don Rodrigo Alvarez; y al entender semejante propuesta, esclamó el infante don Alonso, dejándose llevar, sin duda, de su amor á las artes: «por un solo ladrillo que quiten á la torre, todos los habitantes serán pasados á cuchillo.» Verdad es que el príncipe tenia motivos para creerse particularmente resentido y agraviado, porque los moros habían tratado de engañarlo y apoderarse de su persona, ofreciéndole dos torres y aun la toma de Sevilla; todo por consejo del alfaki Orias, cuyo ardid no surtió efecto, gracias á la prevision del sábio infante, quién envió en su lugar á don Pedro de Guzman y unos cuantos caballeros, salvándose aquel y estos, con muerte de uno solo, ya casi rodeados por la morisma, que pedia sus cabezas.

Aun estuvieron rehacios los sitiados, confiando en recibir socorros del astuto Orias, que habia pasado de la parte de Triana; pero impedida del todo la comunicacion por la armada del almirante Bonifaz, que se atravesó en medio, hízose imposible la vuelta de aquel y la introduccion del suspirado auxilio. En vano proyectaron incendiar las naves con candentes proyectiles y asustar á las tripulaciones con horrísonos alharidos, tocando á rebato, haciendo retumbar los contornos con la estruendorosa vibracion de innumerables añafiles y trompetas, amagando desesperadas salidas; agitando millares de rojizas teas, como en señal de pretender quemarse entre las llamas de la ciudad, que abrasarian, si no se les acordaba honrosa y ventajosa capitulacion; armando, en fin, tal ruido, estrépito, confusion y atronadora barahunda, que parecía hundirse el Universo. Tódo fué inútil, pues los sitiadores, muy lejos de espantarse con tan frenéticas demostraciones, propias de energúmenos, reíanse á mas no poder, batiendo palmas unos y silbando no pocos las trágicas escenas de aquel

drama de grande espectáculo, mimico–grotesco, ridiculo é irrisorio.

Entonces los de la plaza, reconociéndose perdidos, aceptaron humildes las mismas condiciones antes rechazadas, estipulándose en ellas salir libres con vidas y haciendas, quedando algunas familias, si tal era su gusto, sujetas al dominio del rey cristiano, que les garantizaba, como á los demás vasallos, seguridades y paz. En cuanto á Axataf, ex–wali ó ex–amir, y Aventuc, arraez principal, se les dejó Aznalfarache, Niebla y Tejada, obligándose á parias; dándose finalmente á todos un mes de plazo, en que habiendo entregado el Alcázar y demas puntos fortificados, se dilatase la entrada y toma de posesion definitiva, para que mas cómodamente dispusiéran su salida con escolta á los que partiesen á otras tierras, y á los que determinasen pasar al África, bajeles para el necesario trasporte; todo por cuenta del Santo Rey, en que dió clara muestra, como siempre, de su inagotable misericordia, de su infinita clemencia, del interés compasivo que le inspiraban los desgraciados próximos á emigrar sin esperanza de regreso, y del cariño fraternal que profesaba en Jesucristo á todos los hombres, prescindiendo de que fuesen mahometanos ó de cualquiera otras sectas enemigas de nuestra Religion Sacrosanta. Lo cual seguramente eleva la tolerancia de tan augusto monarca, á la mayor altura que puede conquistar esa noble virtud sobre la tierra.

CAPÍTULO XI.

Sevilla reconquistada.

ia de S. Clemente, Pontifice y Mártir, á 23 de Noviembre de 1248, se capituló esta famosisima entrega, habiendo mediado quince meses largos desde la inauguracion del cerco. Porque aunque comunmente se cuenta diez y seis meses (los escritores árabes sacan diez y ocho), es hasta el dia de la triunfante entrada; como dice nuestro docto analista.

Dispuso luego S. Fernando que el Infante D. Alonso de Molina, su hermano, se encargase de guarnecer la ciudad y tenerla bajo su inmediata custodia, entregándole la torre del Oro; otra que llaman de la Plata, al Infante D. Alonso, primogénito del Rey y su heredero presuntivo; y á D. Rodrigo Gonzalez Giron los palacios del Principe de la ciudad, diversos, segun parece, del Alcázar, y, en sentir de Alonso Morgado, los que se dedicaron á Convento de monjas de S. Clemente. En el Alcázar se instaló, como cumplia, el Santo Rey

mismo, y espresamente lo dice su crónica. Las puertas de la poblacion, que éran catorce, diéronse en guarda á varios principales caballeros.

Entretanto los moros iban disponiendo sus cosas para la próxima partida: y al cumplirse el fatal plazo, salieron de la ciudad no menos de cuatrocientos mil. La cuarta parte de estos infelices prefirió embarcarse para África, retirándose á Ceuta en los bajeles que el humanitario conquistador les proporcionó. Los demas se encaminaron á Jerez, [escoltados por el maestre de Calatrava; si bien muchos de ellos, aceptando los ofrecimientos del benéfico rey de Granada, que tanto habia coadyuvado á la conquista, fueron á aumentar la poblacion de sus dominios, acrecentando el número de sus felices vasallos. Porque es de advertir que el filantrópico monarca Aben Alhamar, adorado de sus pueblos y de cuantas personas lo conocían, cifraba su mayor gloria en la ventura de aquellos. Protegia las ciencias, las artes, las industrias, y sobre todo la agricola, madre de las otras, como que no hay persona ni cosa que, mas ó menos directamente, no dependa de ella. Era, en fin, un príncipe tan completo, que los granadinos, individual y públicamente consultados, hubieran dado la vida por él; pués cada vez que lo veian, enagenábanse de júbilo sus agradecidos corazones, bendiciéndolo con la efusion mas tierna y espansiva. Particularmente el dia en que regresó á su capital, despues de la conquista de Sevilla, donde se lució como cumplido caballero y esperimentado caudillo, con quinientos de los suyos, á las órdenes de S. Fernando, como lealísimo é invaríable aliado; particularmente ese dia, repetimos, Granada entera loca de alegria salió á recibirlo entusiasmada, apellidándolo *vencedor*; á cuyo glorioso dictado contestaba con el magnifico lema de sus armas: «solo Dios es vencedor». Tal era Aben Alhamar; y en sus principíos mismos educó á sus tres hijos, escelentes principes; y el dia en que murió (veintitantos años despúes), fué de espantosa desolacion para Granada, creyendo todos y cada uno de los moradores haber perdido á su padre, llorando atribulados sin consuelo, por calles, plazas, mezquitas, domicilios. Como los monarcas dignos escasean hasta el punto de creerse raros, bien se puede perdonar esta digresion en gracia del sublime objeto que merecidamente la motiva.

Y volviendo á la toma de posesion en solemne entrada, no po-

dríamos seguramente describirla con mas esactitud y verdad que lo hace el autor de los anales sevillanos; por lo cual nos permitimos trasladar integra la relacion, en obsequio de los lectores.

«El dia que fué lunes 22 de Diciembre, en que se celebra la traslacion de las reliquias de nuestro patron S. Isidoro de esta ciudad á la de Leon, fué con buen acuerdo, aunque acaso no sin misterio concurrió con el término del plazo señalado para la entrada, cuya victoria es fama que el mismo santo habia revelado á S. Fernando. Amaneció alegre, y dispuesto el triunfo que el religioso culto del santo rey convirtió en procesion devota, precedia el ejercito en órden militar tremolando las banderas vencedoras, y arrastrando las vencidas, y ostentando en el lucimiento el comun regocijo al compas de mil sonoros bélicos instrumentos: coronábanle sus principales caudillos, los Infanzones, Ricos-Omes, Maestres de las órdenes militares, y luego numeroso concurso de Seculares y Eclesiásticos, con los Arzobispos y Obispos, haciendo estado al trono portátil, que conducia una soberana imagen de nuestra Señora: no me atreveré á resolver si la de los Reyes ó la de la Sede, que pueden estar por una y otra muy verosimiles las conjeturas, aunque es mas recibido haber sido la de los reyes, que vemos majestuosamente colocada en la real capilla, pero la de la Sede, tutelar y titular de nuestra Iglesia, lo está en su altar mayor; y es tan antigua su respetuosa veneracion que nunca parece tuvo lugar segundo. Remataba S. Fernando con su mujer é hijos, hermanos y personas reales; y si hemos de estar á no mal fundadas memorias del convento de nuestra señora de la Merced, la mas soberana, el rey de Aragon D. Jaime el conquistador: que vino á hallarse personalmente á esta santa empresa, que aunque que pueda ser muy dudoso, no lo hé de olvidar no siendo imposible; luego numerosa corte de las reales famílias en concertada y grave marcha por entre la torre del Oro y el rio á la puerta de Goles (corrupcion de Hércules) segun es constante; y haciendo alto en el Arenal, salió Axataf, y arrodillado á los pies de S. Fernando, le entregó las llaves de la ciudad, que como el mayor de sus triunfos, es la mas ordinaria accion en que lo pintan y en que no puedo dejar de advertir que es impropiedad grande ponerlo como se vé en pinturas y estampas á caballo; porque constando que este triunfo tubo mucho mas de procesion que de marcha militar, y en que iban

tantos eclesiásticos junto á la santísima imajen, no es de creer que el relijiosìsimo rey fuese á caballo, si no á pié cerca del dí-vino simulacro de Maria, y débensele poner á su lado la reina doña Juana, que lo acompañó en la entrada, y los infantes sus hijos. Desde sus pies marchó Axataf con algunos moros principales que á asistirlo habian quedado: y dice un memorial antiguo, que llegando do al cerro de Buenavista, de donde se pierde la de la ciudad en el camino de la marisma, lloró tiernamente, y esclamó: «Que solo un rey santo hubiera podido vencer la gran defensa que habia hecho, y con tan pequeño ejercito á tanta multitud de poblacion; pero que se cumplieron los decretos del alto Alá, que á este tiempo tenian destinado que su jente perdiese esta ciudad, de que tenian muchos pronósticos.» Prosiguió luego su viaje lleno de lamentos, y poco después se pasó al Africa, donde mientras vivió fué siempre abo-rrecible su nombre, que hacian mas odioso las execraciones del Al-faki Orías.»

Nada nos habla Zúñiga del infortunado Aben--Hud, último rey de Sevilla, pues Ajataf era solamente el caudillo principal encarga-do del mando de las armas. Es de creer, que aquel principe ya sin prestigio ni poder alguno desde la gran batalla que le ganaron los cristianos en las inmediaciones de Jerez, se retirase tambien al Africa, finando oscuramente al poco tiempo.

«Llegados (continua) á la mezquita mayor, ya templo del Alti-tísimo, se celebró por el electo arzobispo de Toledo, misa la pri-mera vez, que refiero debajo de la misma advertencia que hay para dudarlo, solo porque asi lo dice la crónica, y quedó restituida á su culto cristiano con titulo de Santa Maria de la Sede, dejando en ella San Fernando la referida imajen, así intitulada, cuyo bulto es todo de plata, y está colocado en su altar mayor; y la de los reyes, en la que desde luego, segun es constante, se señaló Real capilla en la parte mas oriental de la misma Mezquita, y al mismo tiempo se arboló triunfante en su alta torre el estandarte real de la Cruz: y sin embargo que el Alferez mayor del Santo rey era el señor de Vizcaya D. Diego Lopez de Haro, que con tal título confirma sus privilegios, el que lo subió y tremoló el primero se afirma haber sido Domingo Poro, ilustre caballero, de orijen escocés y de su real san-gre, de quien procede en Sevilla el calificado linage de Santillan. Que

se celebró misa este mismo dia en los sitios ya señalados para los conventos de S. Benito y la Sántisima Trinidad, es tradicion suya: y hay memorias de que el Santo Rey á imitacion de sus progenitores, que usaban en tales dias para mayor celebridad armar caballeros algunos calificados vasallos, armó muchos honrando sus hazañas, y que en él dió órden de caballeria á Aben Alhamar, Rey de Granada: y por blason que quedó sucesivo á los reyes siguientes, *en campo rojo una banda de oro con dragantes ó cabezas de sierpes en sus estremos,* merecido de su odediencia y servicios.» Hasta aqui el concienzudo narrador, tal vez algo pesado, aunque disculpable en gracia de lo veridico.

Instalado en su nueva corte el venturoso conquistador, ocupóse del repartimiento debido á los que con tantas penalidades, riesgos y privasiones de todo género le habian proporcionado el mas bello floron á su corona. Requiriéndose, empero muchos dias para llevar á término felice, con modo equitativo y justiciero, la amplisima y dificil particion, en que era del caso interviniesen sujetos imparciales de acrisolada probidad y suma confianza; nombró una junta compuesta de cinco inmejorables caballeros, por él solo escogidos, y cuyos nombres trasmitió la historia. D. Raimundo, Obispo de Segovia, confesor y notario mayor del Rey, Gonzalo Garcia de Torquemada, Pedro Blazquez Adalid, Fernan Servicial y Ruiz Lopez de Mendoza fueron los encargados de comision tan grave por el sin número de clasificaciones; y es fama que llenaron dignamente los deberes de su árduo cometido.

Celebró S. Fernando córtes en Sevilla, con acuerdo de las cuales otorgó á la ciudad notables fueros, concediéndole enteros y aumentados los de Toledo, cuya grandeza sola pudo ser ejemplar digno de la que pretendía ennoblecer, como á ninguna inferior: Fueron tantos los privilegios concedidos y tales las mercedes acordadas, que en breve tiempo se pobló Sevilla totalmente de estimables familias españolas, además de las muchas que vinieron con los conquistadores á ocuparla. Las copias de los instrumentos en que se dispensan semejantes gracias, llenarian demasiado espacio, que no podemos destinarles en tan reducida obra: mas para que se forme una idea del superior concepto en que S. Fernando tenia á esta dignìsima poblacion, bastará citar algunas frases tomadas de aquellos privilegiadores papeles: ...«*tenemos que nos mostró* (Dios) *la su gracia é la su merced*

en la conquisia de Sevilla, que ficimos con la su ayuda é con el su poder quanto mayor es é mas noble Sevilla que las otras ciudades de España é por esto Nos rey D. Fernando. &c.

Estas pocas palabras dan á entender paladinamente el especialisimo aprecio en que S. Fernando tenia á su conquistada ciudad, cuyos asuntos arregló del modo mas justo, equitativo y ventajoso para la generalidad de sus nuevos pobladores. Después de poner el mayor órden en los repartimientos y dejar altamente satisfechas las inevitables reclamaclones, que acostumbran surjír de semejantes radicales arreglos; dotó con la esplendidez y prodigalidad caracteristicas de su religiosa munificencia á la Santa Iglesia y Silla arzobispal de Sevilla, que habia restablecido para siempre.

Viéndose ya el héroe cristiano sin enemigos á quienes combatir en España, porque todos los agarenos existentes en ella eran aliados ó vencidos, y de ninguna manera altivos pretendientes hostilizadores; imajinó la empresa mas dificil, que á termino llevar posible fuese, rayando en temeraria y audaciosa, si se prescindiese, al referirla, de la ardiente fé, que la promovía bajo los auspicios celestiales. Tal era el grandioso proyecto de llevar la guerra al Africa y atacar en sus propios dominios á los antiguos invasores, que cinco siglos antes habian deslustrado en Guadalete las glorias españolas, con mengua de los hijos dè este suelo y de su religion y de sus reyes. Pero cuando el esclarecido conquistador se preparaba á tan famosa empresa ultramarina, para cuyo logro contaba ya con recursos inmensos, le sobrevino la muerte, que atajó sus triunfos, evitándole acaso una derrota. Y decimos esto, porque recordamos la espantosa catástrofe ocurrida, siglos despues, en los inolvidables campos de Alcázar-Kubir ó Kibír donde el jóven é intrépido monarca lusitano D. Sebastian, pereció con todo su ejercito, en el cual iban muchos valientes de los heróicos tercios españoles, que tampoco volvieron de aquella malhadada espedicion. Y cuenta que ni aun entonces se decidió á vengar á los cristianos del incalculable descalabro sufrido por sus armas, la consumada prudencia de nuestro Felipe segundo, tio del desventurado principe portugués, victima del furor de los Africanos; quienes se defendieron como debian y como era justo, natural y patriótico, que lo hiciesen, acometidos en sus propias casas. Todas las escursiones hechas al Africa, han producido desengaños crueles; y tal vez la

misma empresa del santo rey hubiera fracasado, lo cual se puede colegir. de lo problemático del éxito de tales espediciones en general; de que nunca es bueno tentar á Dios, por lo mismo que ha concedido ya demasiados ó estraordinarios favores; y de que los moros habian engrosado innumerablemente sus tropas con los infinitos agarenos procedentes de España.

La mnerte de S. Fernando fué tan admirable como había sido su vida. Acerca de ella dice el precitado analista: «y agravándose la dolencia, pidió los Sacramentos, y recibió el de la Eucaristia por viático, de mano del gobernador de nuestra Iglesia, Obispo de Segovia, D. Raimundo su confesor, que se lo trajo solemnemente, acompañado de toda la corte: y viendo entrar á su criador, arrojándose de la cama, puesto un dogal al cuello con insignias de reo á su parecer, protestó la fé en que había vivido, y en actos de todas las virtudes, que como maestro de ellas, compendió en breve y fervorosa oracion, se dispuso á recibirlo; y despues en accion de gracias repitió afectos y esperanzas de filial amor y temeroso respeto; depuso desde este punto todos los aparatos de Monarca, y haciendo llamar á la reina doña Juana y á sus hijos, les dió en saludables documentos mejor herencia, encomendando los menores al mayor, y quien leyó leccion tan sabia, que si la hubiera sabido observar, lográra haber sido verdaderamente sapientísimo. Y sintiendo luego acercarse el último instante, pidió la candela encendida, simbolo de la fe; y con ella repitió fervorosos actos de amor y confianza, y humilde pidió á los presentes que en nombre de todos sus súbditos le diesen perdon de los defectos que entendía haber tenido en su gobierno, á que sucediendo en todos las lágrimas y sollozos, él entre alegría y suavidad, despues de un rato en que le juzgaron ya difunto, y de que volvió con mayores muestras de júbilo y regocijo, testimonio de la seguridad de su conciencia, cuando á su ruego los presentes cantaban el *Te Deum laudamus*, entregó á Dios el espíritu dichoso, jueves 30 de mayo, dia de S. Feliz Papa y Mártir, en el año á lo mas de no cumplido cincuenta y cuatro de su edad, y á los treinta y cuatro y nueve meses menos un dia de su reinado, que comenzó á treinta y uno de agosto del de mil doscientos y diez y siete: acabó en el Alcázar de esta ciudad, dejándolo santificado con haber sido su habitacion, y el lugar de su partida á la gloria, aunque no dura la no-

ticia de en cual pieza, que la devocion consagraría en capilla, ó fué de las que deshizo para su nuevo edificio el Rey don Pedro.»

Voló sentida y admirada la noticia de su gloriosísimo transito, así como la fama de sus virtudes y heroicos hechos, que lo tenía aplaudido en toda la redondez del orbe católico; y el pontífice Inocencio IV, grande apreciador de tan esclarecido soberano, recomendó á los fieles su gloriosa memoria, concediendo un año y cuarenta dias de indulgencia á los que visitasen la capilla y ofreciésen sufragios por el alma del mejor de los reyes. Sevilla entera lo lloró en un grito, aunque bien sabía que ganaba un santo y un nuevo poderoso intercesor delante del Altisimo. El dia de su entierro referíanse públicamente no pocos milagros, que dicen obró en vida, y que contribuyeron, despues de algunos centenares de años, á la deseada canonizacion del muy amado monarca. Dejando á la retórica del silencio (como dice Zúñiga), á veces mas ponderativa que la mayor elocuencia, las generales lágrimas en tan crecida pérdida, fué sepultado el regio cadáver (sin embalsamarlo, ni preceder cosa análoga preservativa de la corrupcion), en la Santa Iglesia Catedral de Sevilla, en la parte ya separada para capilla Real, donde estaba colocada la Santísima imágen de nuestra señora de los Reyes, á cuyos sagrados piés el moribundo príncipe había mandado lo sepultasen, y en cuyo sitio es tradicion que permanece milagrosamente incorrupto.

En el magnífico y merecidamente apologético epitafio cuatrilingue de las cuatro fachadas de su mausoleo, se engrandece la gloria de Sevilla, titulando á esta ciudad «cabeza de toda España.» Por lo cual nos creemos obligados á reproducirlo, sí bien corrigiendo el lenguaje antiguo y acomodándolo al moderno Dice así:

> «Aqui yace el muy honrado Fernando,
> Señor de Castilla, de Toledo, de Leon, de Ga-
> licia, de Sevilla, de Córdova, de Murcia, de
> Jaen; el que conquistó toda España; el
> mas leal, el mas verdadero, el mas
> franco, el mas esforzado,
> el mas apuesto, el mas
> granado, el mas sufrido,
> el mas humilde; el que

mas. temia y servia á Dios,
el que quebrantó y des—
truyó á todos sus enemigos,
el que alzó y honró á
todos sus amigos, y con—
quistó la ciudad de Sevilla,
QUE ES CABEZA DE TODA
ESPAÑA y pasó en el pos—
trimero dia de Mayo &c. &c.

Sentimos no poder estendernos mas sobre los hechos de un Rey,
de un héroe y de un Santo, á quien debió Sevilla amor inmenso!

CAPÍTULO XII.

Desde don Alonso X hasta don Alonso XI inclusive.

Aclamado en Sevilla rey de España el príncipe don Alonso, primogénito de San Fernando, un lunes 2 de Junio de 1252; hizo grandes mercedes á la ciudad héróica, que habia sido objeto de la predileccion de su augusto Padre. Asi continuó favoreciéndola constantemente y haciéndose querer del sevillano pueblo, que nunca le faltó cómo los otros en dias de terrible adversidad.

No incumbiéndonos historiar las vídas de los reyes, y sí tan solo hacer mencion de aquellos acontecimientos estraórdinarios que redúnden en gloria de Sevilla, pasaremos por alto la mayor parte del reinado de don Alonso, hasta las disensiones ocurridas entre él y su hijo don Sancho.

Este animoso príncipe habíase distinguido notablemente en la invasion de moros acaecida mientras don Alonso se ausentó de España, con motivo de sus pretensiones al imperio de Alemania. Creándose don Sancho un partido poderoso, compuesto de lo mas aristocrático,

rico y opulento de cási todas las poblaciones españolas, ocurriera valeroso á la calamidad pública, grangeándose la estimacion y el cariño del reino. Establecido sucesor en la corona, por muerte de su hermano mayor el malogrado Infante don Fernando de la Cerda; consiguió que el rey lo aprobase, teniendo en cuenta, como gran politico, la opinion general, á su regreso. Pero considerando algo mas tarde que no era justo escluír de la sucesion á los hijos de su primojénito, y que don Sancho usurpaba el incontestable derecho de sus sobrinos; volvió el rey por estos, retractándose del acta sancionadora, tal vez porque ya le inspiraba celos la estraordinarla popularidad del hijo, mas bien que por amparar la causa de los nietos, llamados los Cerdas, por una con que su padre nació señalado en el pecho. Conociendo sin embargo el sábio monarca, que no sería bien recibida la retractacion, porque don Sancho era generalmente querido y admirado, á consecuencias de sus hazañas contra los agarenos granadinos, que le valieran sobrenombre de Bravo; juntó cortes en Sevilla, para tratar de arreglos é indemnizaciones. «La conferencia de ellas (dice Zúñiga) fué gravísimas propuestas en el rey, y repugnancias en el Infante á alguna division en las coronas que queria entablar para los Cerdas, acabaron de enagenar sus ánimos: la severa proposicion del padre, y la arriscada respuesta del hijo, nada prometian que no fuese públicos males, que presto se declararon, al Infante, y haciendo cabeza á sus propuestas, vestidas de apariencia del bien público se opúso públicamente á su padre; y seguido de los que tenian su voz, se pasó á Córdoba, y en breve cundió la desconformidad por todas las provincias. Prevaleciendo empero la voz de don Sancho de tal manera, que casi sola Sevilla quedó enteramente por su padre.»

Entonces fué cuando el rey don Alonso el Sábio, agradecido á la generosa constancia de los Sevillanos, y á su incomparable caballerosidad é hidalguia, honró á esta ciudad con la significativa empresa y mote de la Madeja colocada entre los monosílabos No y Do, equivalentes á nudo ó union de voluntades conformes en estricta obediencia, resultando esta figura:

especie de geroglífico emblemático, que se traduce: No Madeja Do, esto es, no me ha dejado; igual á: no me desamparó por verme atribulado y sin fortuna, desobedecido de los mios á quienes hice mas favores; á esta ciudad debo la salvacion de mi decoro de monarca; es la mas noble, la mas digna, la mas española de todas!

Semejante proceder de parte del siempre adicto y pundonoroso pueblo sevillano, cuya nobleza de sentimientos es proverbial, afectó vivamente al sábio y anciano rey, quien no perdia ocasion de consignarlo así, con especialidad en documentos de privilegios acordados. Buena muestra de su gratitud, como de lo profundo de su pena por la general defeccion, han dejado las cartas de su puño; singularmente la que dirigió á su muy querido y fiel servidor don Alonso Perez de Guzman, solicitando por su mediacion socorros del rey de Marruecos Aben Jucef, cuya notable carta concluye así: «fecha en la mi sola leal Cibdad de Sevilla, á los treinta años de el mio regnado, y el primero de mis cúitas. El Rey.»

He aqui una de las glorias mas dignas de ser celebradas que cuenta la ciudad de Hércules, de Julio César y de S. Fernando, á cuyo hijo conservóse adictas precisamente cuando todas las del reino negaban la obediencia al afligido monarca, tributándola á don Sancho, ya poseedor de cuanto no era el titulo de Rey, que afectó rehusar, aunque persuadíale á usurparlo tambien su misma madre y el Infante don Manuel y muchos Ricos-Omes y caballeros principales,

entre ellos diferentes prelados. Mediaron varias lides y hechos notables de armas entre los sevillanos, como partidarios de don Alonso y los que lo eran de su rebelde hijo, triunfando repetidas veces aquellos con su acostumbrada pericia y nunca desmentido valor. Pero agravándose el natural sentimiento del rey, murió en su leal Sevilla, el dia 21 de Abril de 1284; y fué enterrado en la capilla real junto al cuerpo de S. Fernando, su padre, con vestiduras imperiales y corona riquisima de preciosas perlas y piedras; si bien de esta lo despojó mas adelante el rey D. Pedro.

Sucediole en el trono su hijo don Sancho IV, que á la sazon residia en Avila, de donde partió á Toledo, haciéndose coronar por mano de su Arzobispo. Vino después á Sevilla, donde fué recibido con general aplauso, confirmando el monarca graciosamente todos los privilegios públicos y privados, como quien no podia desconocer que una ciudad tan noble y generosa para con su padre en la adversidad, tambien seria adicta y fiel al nuevo soberano. Por eso olvidó la resistencia que le había opuesto, y aun debió agradecer allá en el fondo de su corazon y de su conciencia, que los sevillanos diesen patriótico asilo á su desgraciado rey don Alonso; pues tal prerogativa merece la lealtad aun á los mismos que la esperimentan contraria. Celebró tambien córtes en esta ciudad: y agradábale mucho residir en ella, como igualmente á la reina doña Maria, que aquí dió á luz al Infante don Fernando, después Rey IV de este nombre, con estraordinario regocijo de la poblacion hispalense y de su estensa comarca.

Durante el breve reinado de don Sancho, que solo duró once años, no faltaron guerras con los moros de España y África, donde se hiciesen muchos caballeros sevillanos. Pero eclipsan seguramente los nombres de todos las dos famosas notabilidades hijas de este suelo y únicas en lo maravilloso del mérito, que fueron don Alonso Perez de Guzman el Bueno y su dignísima consorte doña María Alonso Coronel, matrona incomparablemente púdica y magnánima. Aquel heróico guerrero, que había sido favorito de don Alonso el Sábio, quien de su mano le escogiera esposa, estubo algunos años al servicio de Aben Jucef, rey de Marruecos haciendo increibles proezas como capitan de una especie de legion compuesta de caballeros cristianos. Aben Jucef, correspondió á los servicios del caudillo español, colmándolo de

honores y riqueza; pero su hijo Aben Jacob, que envidiaba las glorias de Alonso Perez y aun concebía celos de su privanza, dió varias veces á entender el mal reprimido despecho; por lo cual do- ña María, discurriendo prudentemente, creyó oportuno regresar á Sevilla, con anuencia de su ilustre marido, para poner en salvo los tesoros de su inmensa fortuna. El dia de su regreso, lo fué de júbilo para ésta poblacion que salió á recibirla y acompañarla co- mo pudiera á la familia Real. Con los tesoros que trajo, adquirió dicha señora muchos vasallos y heredades, principio de la opulen- cia de su casa; mas adelante engrandecida á consecuencia de las justísimas recompensas que dispensó el monarca al defensor de Tarifa.

Muerto Aben Jucef, necesitó Alonso Perez de Guzman poner en juego todo su valor é industria para no ser víctima de la mala vo- luntad reconocida en el nuevo soberano Aben Jacob, el cual feroz- mente exasperado al saber que el caudillo español, con mas de mil cristianos valerosos, habia conseguido regresar á Sevilla, juntó en instantes poderoso ejército, viniendo en persona al sitio de Bejel, mas habiendo salido el invencible don Alonso con la gente y pendon de Sevilla al socorro de Bejel, huyeron temerosos los africanos reem- barcándose sin lograr sus miras. Volvió al año siguiente (1294) el rey de Marruecos ansioso de vengar el anterior desaire; pero fué destruida su armada de veintisiete galeras, apresándole las mas, remolcando trece intactas por el Guadalquivir hasta Sevilla el al- mirante genovés Micer Benedicto Zacarias, al servicio de España. Lle- no de gozo por tan fausta nueva, vino á Sevilla don Sancho, cu- ya esposa parió entonces al Infante don Felipe, bautizado en esta Catedral por mano del arzobispo don García, así como el primogé- nito don Fernando lo había sido por mano del arzobispo don Rai- mundo. Y no es pequeña gloria para esta nobilísima ciudad el que en su seno hayan nacido tantos ilustres principes, lo cual se cree así mismo de los primeros que tuvo don Alonso el Sabio

Aunque no escribo la historia general de España, sinó en la parte referente á Sevilla, debemos hacer mencion del famoso he- cho de Alonso Perez de Guzman, que le valió el sobrenombre de Bueno, ocurrido en el año de 1294, penultimo del reinado de D. Sancho el Bravo. Siendo gobernador de Tarifa aquel incomparable

caudillo viose cercado por numeroso ejercito de moros á las órdenes del Infante D. Juan, que se refugiara en Marruecos, donde Aben Jacob lo habia acogido y tratado régiamente, esperando le reconquistase á Tarifa y lo vengase de Alonso Perez, á quien, como hemos dicho, mortalmente aborrecía el monarca marroqui. Resuelto D. Alonso á morir entre las ruinas, antes que capitular ó rendirse cerró los oidos á todas las proposiciones del sitiador rechazando sus ataques con muerte de muchisimos africanos. Entonces el traidor Infante, que tenia en su poder al primogénito de don Alonso, tomándolo consigo, hizo llamada á la muralla. Asomose el gobernador, y al oir la propuesta de entregar á Tarifa ó ver morir á su hijo, contestó imposible que no habia respeto humano capaz de hacerle faltar á sus juramentos, á lo que debia á su rey, y al homenaje que por aquella plaza le había hecho. Añadió que no solo sacrificaría, si necesario fuese, aquel hijo por tan justa causa, pero tambien otros muchos que tubiera, entregaria sin vacilar á la muerte y por último, que si faltara instrumento para el doloroso sacrificio, él mismo se encargaba de proporcionarlo, antes que vender lo que no era suyo, sinó del rey su Señor. Al acabar estas palabras, arrojó su puñal desde lo alto del muro, retirandose acto continuo sin muestra de alteracion, visible al menos, y sentándose á la mesa en compañia de su esposa, la cual (¡parece increible!) lo animaba y sostenía en tan heróico propósito. El infante D. Juan, mas barbaro y feroz que todos los ejercitos y todos los tigres africanos, hizo degollar al tierno niño, y lo mandó á sangre fria, para mengua eterna del principe mas indigno que haya nacido en España. Los soldados que coronaban el muro lanzaron gritos de dolor, sin poder reprimir un espantoso alarido á vista de tan horreńda crueldad. Alarmado el gobernador dejó la mesa y enterándose del motivo por sus mismos ojos, encogiérase de hombros esclamando: «yo creía que los moros asaltaban la plaza, pero ahora veo que me había equivocado» Y sin demudarse su semblante, tornose á mesa. Cuanto empero, sufrirían aquellas almas heróicas de padre y madre; sobreponiéndose á si mismas para disimular sus desgarradores tormentos!

No es ponderable cuanto creciese la fama de D. Alonso Perez de Guzman con semejante inaudito suceso; voló lucida gente de Sevilla á facilitar el descerco; pero es de creer que, aun

sin tales auxilios, los moros espantados de la grandeza de alma del gobernador de Tarifa, hubieránse decidido por la retirada como lo resolvieron después, llevando al Africa su ignominia y los remordimientos de su atrocísimo crimen el infame D. Juan, traidor maldito.

El inconsolable don Alonso Perez de Guzman, despues de recojer el cuerpo de aquel tierno mártir de su patriotismo; llamado por el rey pasó á Castilla, no sin recibir ántes el mas honorífico de los autógrafos, donde, entre otras, se lée las frases siguientes: «Supimos, y en mucho tuvimos dar la vuestra sangre, y ofrecer el vuestro primojénito hijo por el nuestro servicio, y el de Dios delante, y por la vuestra honra, en lo cual imitasteis al padre Abraham, que por servir á Dios le daba el su hijo en sacrificio, y en lo al quisistes su semejante á la buena sangre onde, onde venistis, por lo cual merecistis ser llamado el Bueno, y así os lo yo llamo, y os llamaredes de aqui adelante, é á justo es, que el que face bondad, que tenga nombre de Bueno, &c. Su fecha de Alcalá de Henares, á 2 de Enero de este Año.» (1295). En 4 de Abril hizo D. Sancho merced á don Alonso Perez de Guzman el Bueno, de toda la tierra que costea la Andalucia, desde donde Guadalquivir desemboca en el Océano, hasta donde Guadalete le tributa sus aguas, en que estan las cuatro poblaciones de S. Lucar de Barrameda, Rota, Chipiona y el Puerto de Santa María; diole tambien las Almadrabas, pesca de los atunes, desde Guadiana hasta la costa del reino de Granada, cuyos privilegios espresan sus crecidos méritos, con otros gloriosos timbres, que lo constituyen la mas ilustre y descollante notabilidad histórica de su época, proverbializada hasta nuestros dias como tipo del honor, del valor, del patriotismo y el nom plus de la lealtad española y muy especialmente de la nobleza sevillana.

Poco despues de haber tenido el gusto de abrazar á tan esclarecido servidor, y cuando se proponía acordarle mercedes mucho mayores, finó el valiente príncipe don Sancho, antes de cumplir los treinta y siete años de su hazañosa vida.

En edad muy tierna sucedió á su padre el rey don Fernando IV, conocido en la historia por el *Emplazado*; siendo sus tutores la reina viuda doña María, y el Infante don Enrique su tio, quien puso en

notable confusion y desconcierto las cosas públicas; lo cual no nos
atañe referir. Entre otros disturbios no fué pequeño el promovido por
el malvado Infante don Juan, que volvió de Granada, avivando sus
no olvidadas pretensiones de reinar en Andalucía; oponiéndose con
indignacion Sevilla, á cuya defensa vino el siempre noble don Alon-
so Perez de Guzman, ídolo del pueblo y del ejército. Con el bri-
llante cargo de Adelantado mayor de la frontera, continuó prestan-
do en Andalucia servicios de infinita trascendencia; tanto que Ga-
ribay lo compara al célebre romano Quinto Fabio Máximo, quien con
su pericia y su perseverancia logró salvar mas de una vez á la re-
pública.

Cási todos los caballeros que servían á las órdenes del Adelan-
tado éran hijos de Sevilla, señalándose diariamente por notables proe-
zas, que en gran conflicto ponían á los mahometanos granadinos.
Años corrieron de sangrientas luchas, mezclándose no pocas intesti-
nas reyertas, que no siempre pudo conjurar la innegable prudencia
cia y superioridad politica de doña María de Molina.

Por fin salido de tutela el rey, cuya turbulenta minoría surjió
fecunda en males infinitos, personose con júbilo en Sevilla, otorgan-
do mercedes y exenciones á la ciudad que mas lo había servido
pródiga de su sangre y sus tesoros. Aquí permaneció bastante tiem-
po, especialmente despues de la reñidísima campaña de 1309, en
que no fué posible apoderarse de Algeciras; si bien la gente de Se-
villa á las ordenes del bravo don Alonso Perez de Guzman había cer-
cado y tomado á viva fuerza la muy importante plaza de Gibraltar.
Y este fué el último hecho de armas de aquel caudillo inmortali-
zado en Tarifa; porque despues de haber rendido á Gibraltar inter-
nándose por la serranía de Gaucin en persecucion de moros, mu-
rió peleando heroicamente contra innumerables enemigos, sin que al
verlo caer desmayasen los invencibles tercios sevillanos, que á cos-
ta de prodigiosos esfuerzos consiguieron retirar su cadáver; El rey,
la nacion vistieron luto por Guzman el Bueno, llorándole muy par-
ticularmente Sevilla. Vivió el inolvidable don Alonso Perez 52 años
y pocos meses, en que abarcara siglos de indecible mérito; dejan-
do de su mujer doña Maria Alonso Coronel á don Juan Alonso de
Guzman, que le sucediera en sus estados, con titulo de señor de San
Lúcar; y á doña Isabel y doña Leonor de Guzman, casadas con don

Fernan Perez Ponce de Leon, y de don Luis de la Cerda; y no legítima á doña Teresa Alonso de Guzman á quien la dignísima viuda doña María Alonso Coronel casó despues con don Juan Ortega hijo del Almirante don Juan Mathe de Luna.

Siguió la guerra con suceso vario, distinguiéndose siempre en todas lides los bravos del concejo de Sevilla, la primera en llevar su pendon al servicio de los reyes contra la grey muslímica debeladora. Fernando IV. habitualmente enfermo, aunque brioso siempre y decidido á espulsar á los moros de sus últimos atrincheramientos, con la dificil toma de Granada (no rendida hasta 180 años despues;) hallábase á la cabeza de su ejército en agosto de 1312, junto á la villa de Martos, desde cuya famosa peña mandó precipitar á los dos célebres hermanos Juan Alonso y Pedro de Carvajal, caballeros de su meznada, teniéndolos por reos del asesinato cometido en la persona de un tal Benavides. Aquellos infelices pidieron ser oidos en justicia, y negándoseles inhumanamente los términos juridicos para el descargo, citaron al Rey á comparecer dentro del breve é improrogable plazo de treinta dias ante el indefectible tribunal del Eterno. Y precisamente al cumplirse el trigésimo dia y á la hora misma de la terrible citacion, murió el rey en Jaen, á 7 de Setiembre; no dejando duda de que acudía al emplazamiento, queriendo dar el juez supremo una leccion severa á los monarcas que se precipitan en sus fallos, tratándose de la vida ó de la muerte de sus mejores súbditos. Así los dicen las crónicas y los autores de mas nota, como son Mariana (que no peca de crédulo en demasía, pues supo negar milagros,) Ferreras, Colmenares y otros,

La prematura muerte don Fernando IV, hizo pasar la corona á las sienes de su hijo don Alonso el Onceno, que escasamente contaba un año y un mes de vida. Mas que ninguna ciudad lamentó Sevilla la temprana pérdida de aquel monarca, en cuyas fúnebres exequias quiso espender hasta tres mil doblas de oro, tanto por su innata lealtad, como por su singular amor al príncipe difunto, nacido en ella, y que la había honrado siempre con mercadísima predileccion y notoria benevolencia.

Bien pronto surjieron los acostumbrados males que acarrean las minorías, por los varios competidores á la tutela. Debíase ciertamente el gobierno á la esperimentada capacidad de la reina doña Ma-

ría, abuela del rey; pero no le placía á doña Constanza su madre; y ambicionaban su parte en el manejo de los asuntos públicos los Infantes don Pedro y don Felipe; sin que faltasen algunas poblaciones andaluzas que siguiesen al infante don Juan. Pero ya hemos dicho otras veces que no tenemos obligacion ni propósito de historiar semejantes ocurrencias, largamente referidas en las historias de España.

Lo principal de Castilla y Leon estaba por la anciana reina doña Maria, que apoyaba á su hijo el Infante don Pedro, cuya voz tomó Sevilla, solicitándolo el popularísimo don Juan Alonso de Guzman, que ocupó el Alcázar por la reina hasta conseguir prevaleciese esta, siendo nombrada tutora por las cortes, en compañía de dicho Infante. Vino entonces don Pedro á la ciudad de Hércules, afianzando en ella su partido y procurando atraer á su voz el resto de Andalucia. Continuabase la guerra con los moros, sobresaliendo entre las huestes sevillanas el arzobispo don Fernando que sabía tan bien manejar la espada como rejir el báculo pastoral; D. Juan Alonso de Guzman, don Pedro Ponce de Leon, Ruy Diaz de Rojas y otros muchos hijos, de este privilegiado suelo. Secundaba al ejército de tierra, la poderosa armada prevenida en Sevilla, á cargo del Almirante don Alonso Jufre Tenorio, recorriendo las costas de Africa, y hostilizando á los indígenas con repentinos desembarcos.

Tambien se distinguió notablemente la fuerza sevillana en la dolorosa catástrofe ocurrida algunos años despues, el de 1319, al entrar por la vega de Granada los Infantes D. Pedro y D. Juan que murieron en un mismo dia 25 de Junio, siendo lo mas particular y peregrino de tan sensible caso, el no haber recibido ni uno ni otro la menor herida de los contrarios. Y asi se cree generalmente que á D. Pedro lo mató el cansancio por haberse batido como un Leon en retirada de las mas sangrientas; y á don Juan lo hizo sucumbir el sentimiento inopinadamente orijinado por tan infausta nueva. Lo cierto es que el pendon de Sevilla, á cargo de su arzobispo y de su jente, impuso á la morisma granadina, logrando retirar con honra y gloria, que tambien se conquista en los desastres, tal vez con mas justicia que en los triunfos, cuando el valor y la presencia de ánimo salvan de su derrota á los campeones, por contrarios sin número circuidos.

Después de aquel desastre sobrevinieron lamentables discordias especialmente en el año de 1322, que fué muy azaroso para Sevilla, á cuyos vecinos tenían en perpétuas zozobras é inquietudes las disidencias entre familias principales. Jefes ilustres de opulentas casas, mas de una vez en declarada guerra, hicieron por precision teatro de sus rivalidades á la ciudad mas noble y generosa. Crecieron los disturbios con la sentida muerte de la reina doña Maria, matrona respetable, enérgica y sábia, de la cual dijo bien el docto Colmenares: reinó con su marido don Sancho, peleó por su hijo don Fernando, y padeció por su nieto D. Alonso, clarísimo ejemplo de matronas en todos estados, fortunas y siglos.» Breve, pero bien ponderado elogio, añade Zúñiga. Pero aunque la pérdida de tan elevada Señora hizo temer llegasen á lo sumo las públicas desgracias; pronto se echó de ver para consuelo que el valor y la cordura del rey se anticipaban á sus pocos años. Confirmó á Sevilla todos sus privilegios y exenciones, encargando su observancia al Adelantado mayor de estas fronteras, y prorogó por cartas plomadas las concesiones de la saca del pan, entrada del vino, y otras análogas, no sin honorífica ponderacion de la lealtad y servicios que premiaba con ellas. Llegó el rey á Sevilla en 1327, donde fué recibido con tal magnificencia, que los caballeros castellanos de su corte y séquito decian: *quien no vió á Sevilla no vió maravilla.* Y de entonces data igualmente el vulgarísimo adagio: *á quien Dios quiso bien, en Sevilla le dió de comer.* Estremadas fueron las galas; hubo máscaras, representaciones, arcos triunfales, fiestas de á pié y á caballo, como especie de justas ó torneos, juegos que á la sazon llamaban *bojordos de espada y lanza*, y eran sobremanera vistosos, entretenidos, marciales. «Estaba la ciudad (dice el analista) en grandísima opulencia, llena de nobleza y llena de pueblo; con la fertilidad de los campos, y con la ayuda del comercio de las naciones estranjeras, abundante y rica.» De aqui partió don Alonso el Onceno á debelar ejércitos de moros, llevándose la flor de los guerreros hispalenses, entre ellos los Guzmanes, Ponces de Leon, Yañez de Mendoza, Gutierrez de Tello, Gonzalez de Medina, Fernandez Coronel, Diaz de Rojas, Henriquez y otros muchos, que le ayudaron á tomar la bien defendida plaza de Olvera, trofeo de su primera campaña. Vuelto á Sevilla, enamorose perdidamente de doña

Leonor de Guzman, sevillana nobilísima, de tan aventajada y des-
lumbradora belleza, que, como dice la crónica: «era en hermosura
la mas apuesta mujer que habia en el reino.» Y aunque pocó tiem-
po después contrajo el rey matrimonio con doña Maria, hija de don
Dionis de Portugal, fué por razon de Estado, que, lejos de entibiar,
acrecentó el amor primero cuya llama había de durar inestinguible
tanto como la vida del monarca. Si doña Leonor no fué reina en
el nombre, como seguramente merecia, fuélo en el poder, de que
usó siempre blanda y comedida; pues de tal suerte habia cautivado
la régia voluntad con su discreta y cariñosa correspondencia, que
no hay memoria de mas finos amores, á estos comparables. Frutos
de union tan intima seis hijos: don Pedro, don Sancho; don Hen-
rique y don Fadrique, mellizos; don Fernando y don Tello. El
destino reservaba al tercero la corona de España, al cuarto, em-
pero, un hórrido verdugo, como tambien á su infelice madre.

No por estos amores descuidaba el activo don Alonso la direccion
de los asuntos públicos, ni menos las empresas contra moros. Como
legislador había dado un escelente ordenamiento á Sevilla, que le
debe cási toda la série de su gobierno, y sus mas acertadas forma-
lidades en el proceder de sus justicias y tribunales. Como batalla-
dor en defensa de la nacionalidad, quizá ningun monarca se ele-
vó á su altura. Baste decir que fué el héroe de la batalla del Sa-
lado, cuya celebridad pudo ser tan funesta para los cristianos como
la de Guadalete, si no la deparase gloriosísima aquel imperturba-
ble soberano. Todas las crónicas, todos los historiadores estan con-
testes en reconocer que jamás se vió ni se verá en España tal mu-
chedumbre de moros, frisando en el número de quinientos mil, co-
mo la que se reunió para inundar la Andalucía y ahogar de una vez
á la nacion católica mas grande y mas envidiada del Universo. Uni-
dos los reyes de Granada y Marruecos, habían jurado el esterminio
de los cristianos en venganza de la muerte de Abomelic, á cuya der-
rota contribuyeron poderosamente los invencibles hijos de Sevilla.
Ciento cincuenta y tantos dias consecutivos invirtieron los moros en
trasportar á España hombres, caballos, armas y pertrechos de todo
género, hasta formar el portentoso ejército á que aludimos, fuerte
de cuatrocientos veinte mil infantes y ochenta mil caballos, número
bastante á ocupar militarmente todas las poblaciones andalúzas;

con el cual pusieron sitio á Tarifa, defendida por Juan Alonso de Benavides, el 23 de Setiembre de 1340. Hé aqui el acontecimiento mas interesante y trascendental de que hay memoria en los históricos anales, pues á consecuencia de él quedó resuelta la gran cuestion de vida ó muerte para la nacionalidad española, con el definitivo triunfo del catolicismo, levantando sus cruces salvadoras sobre las medias lunas africanas!.

Sostúvose Tarifa á todo trance, sobresaliendo en su desesperada resistencia el famoso Rui Lopez de Ribera, insigne caballero sevillano. Halló el rey medios de hacer saber á los sitiados, que muy pronto serían socorridos. Pero entonces ocurrió una fatalidad, que parecía precursora de inminente catastrófe. La armada cristiana, cuyo caudíllo era don Alonso Ortiz Calderon, fué deshecha por un temporal horroroso, sumergiéndose algunos vasos, dispersándose otros, y ahogándose lo mas lucido, apuesto y valeroso de la española marina. Los moros atronaron á Tarifa con los gritos de júbilo lanzados desde el inmensurable campamento. La plaza, sin embargo, continuó resistiéndose, como resuelta á sepultarse entre sus ruinas. D. Alonso el Onceno, lejos de acobardarse, activó los preparativos sin descanso. El Rey de Portugal vino en su ayuda. Reunidas ambas huestes, hispana y lusitana, compuestas á lo sumo de veinticinco mil infantes y catorce mil caballos, en todo, treinta y nueve mil hombres; llegaron junto á la peña del Ciervo, entre Jerez y Tarifa, adonde tambien se aproximaban los moros, que creían imposible ser deshechos por tan escasas fuerzas, y aun el que estas resistiesen mucho tiempo al vigoroso empuje de sus innumerables batallones.

Amaneció el memorable dia 28 de Octubre de 1340 (era 1378,) ordenándose con su aventajada pericia el reducido ejército cristiano, en cuya vanguardia sobresalia, como siempre, el glorioso pendon de Sevilla, llevado por su Alguacil mayor don Alonso Fernandez Coronel, asistido de todos sus veinticuatros, segun la patriótica costumbre de aquellos tiempos de acendrado honor. No es decible cuanto contribuyese la brillante columna sevillana á la mas famosa y decisiva victoria, que hayan obtenido las nacionales armas, solo comparable (si cáben términos hábiles) con la de las Navas de Toloso, donde otro Alonso perínclito, octavo del regio nombre, supo conquistar la inmortalidad de los héroes.

Antes de principiarse la batalla, oyeron misa los reyes y comul-
garon por mano del arzobispo don Gil de Albornoz. Diferentes pre-
lados recorrieron las filas exhortando á la tropa y ofreciendo indul-
gencias. Trabose luego la espantable lucha con igual furor é impe-
tu por ambas partes, siendo el plan de los contrarios cercar entera-
mente á los nuestros. Pero don Alonso, que á todo atendía, hacien-
do veces de soldado impertérrito hasta rayar en temerario, de gene-
ral consumado y espertísimo, de príncipe invencible y al parecer in-
vulnerable, frustraba á cada instante los intentos del moro, arroján-
dose dende era mayor el peligro con muchos caballeros, entre ellos
no pocos sevillanos, y poniendo siempre en desordenada fuga á los ene-
migos por cualquier punto que acometia. Imitábalo como bueno el ani-
moso rey de Lusitania, que al frente del ála izquierda, con la flor
y nata de los caballeros portugueses, tuvo la gloria y la dicha, de
arrollar la derecha contraria, dirigida por el monarca granadino,
quien no pudo rehacerla, á pesar de multiplicados esfuerzos, para
conseguirlo. Hubo un momento de indecision suprema, como en la
mayor parte de las lides, y cási llegaron á creerse cortados los
cristianos; pués como era inmenso el número de los moros, entra-
ban continuamente las reservas suyas agotadas ya completamente
las de los católicos. Entonces don Alonso alzándose sobre los estri-
bos, esclamó con voz atronadora: «adelante, adelante! No hay mas
alternativa que triunfar, ó ser todos pasados á cuchillo! Hoy se
salvan la patria y la religion, ó sucumben perdidas para siempre!
La existencia de nuestras familias depende ya del éxito de esta ba-
talla! Santiago por nosotros, cierra España!» Dijo, y lanzándose en
lo mas recio y empeñado del combate, hizo tales proezas, que pa-
recia un semidios irresistible. Sus mágicos acentos electrizaron á
todos los cristianos, cuyo valor menudeó prodigios, nadando en san-
gre mora nuestras filas. Desde entonces solo fué el combate una
espantosa carnicería cuyas víctimas eran los agarenos, una matan-
za general de estos, cuyos cadáveres hacen subir los historiadores
al increible número de doscientos mil; lo cual creemos hiperbólico,
por no decir ridiculo. Sin embargo, á Ortiz de Zúñiga, sevillano
ilustrado, no le parece exagerado el número, antes muy al contra-
rio, puesto que en sus anales ha escrito las palabras siguientes:
«pocos de los cristianos murieron: pero al hierro vencedor tributa-

ron las vidas mas de doscientos mil moros, los presos otro número
crecido, entre ellos muchos de cuenta, principes, hijos de reyes de
África, con Fátima, hija del rey de Tunez,[1] y mujer del de Mar-
ruecos, con algunos hijos suyos, y de otros mahometanos principa-
les; y aun hubiera sido mayor el destrozo y el derramamiento de
sangre (¿le parece al señor Zúñiga, que derramarian poca todavia
las doscientas mil cabezas y pico?) si la riqueza del robo no detu-
viera á los vencedores.» Por respeto á la humanidad, y en obse-
quio de la civilizacion, quisiéramos que no se estamparan semejan-
tes exageraciones históricas; pero no podemos prescindir de citarlas
cuando dicen lo mismo sobre la materia diferentes autores, por
ejemplo; Zurita, Colmenares, Florez, Mariana, Ferreras y otros, sin
contar con el testo de la crónica, ni con algunas ampulosas relacio-
nes conservadas en manuscritos inéditos.

«Esta es la célebre batalla del Salado (añade Zúñiga), que jus-
tamente se tiene por milagrosa, por imposible al poder humano, en
tanta desigualdad de fuerzas, pero en que pelearon los cristianos to-
dos con valentia imponderable: de Sevilla no quedó persona noble,
capaz de manejar las armas, que no se hallase con los Ricos Omes
y Magnates, el arzobispo don Juan, don Juan Alonso de Guzman, se-
ñor de San Lúcar, don Juan Alonso de la Cerda, señor de Gibra-
leon, don Juan de la Cerda el mozo su sobrino, hijo de don Luis
de la Cerda, que al presente me persuado que estaba en Francia,
porque no lo nombra la crónica, don Pedro Ponce de Leon, señor de
Marchena, don Enrique Anriquez, que era caudillo mayor del obis-
pado de Jaen, don Alonso Fernandez Coronel, Alguacil mayor; que
llevó el pendon de esta ciudad con todos sus veinticuatros, sin cu-
ya asistencia nunca salia, y de cuyo número Guillen y Bartolomé de
las Casas, Nicolás Martínez de Medina, Guillen Alfonso de Villafran-
ca, Pedro Fernandez de Marmolejo, Juan Ortiz, Gonzalo Martínez de
Medina, Luis de Monsalve, Garci Gutierrez Tello, Alvar Diaz de Men-
doza, Juan García de Saavedra y Juan Fernandez de Mendoza
Alcaldes mayores, que son los que por escrituras hé podido des-
cubrir, de los muchos que se deducen, que tienen por testigo al
Rey mismo con generalidad en sus privilegios á la ciudad.»

Hemos copiado esos nombres dignos de pasar á la posteridad,
aunque no podamos estendernos mucho en tan reducida obra, para

que se vea como se batian los heróicos hijos y la esplendorosa mu-
nicipalidad de Sevilla, á cuyas glorias añadimos los inolvidables re-
cuerdos y los áuricos laureles de la batalla del Salado, que le con-
firmaron con merecidos elogios los dos monarcas vencedores al re-
gresar triunfantes con solemnísimo aparato, encaminándose desde lue-
go á su grandiosa Catedral para dar rendidas gracias al único poder
inderrocable que da ó niega á los reyes la victorias?

En todas las empresas que acometió el bizarro don Alonso Onceno
durante los diez años trascurridos desde la gran batalla del Salado,
supieron ayudarle los sevillanos esponiendo sus bienes y sus vidas. El
pendon de esta ciudad ondeó triunfante en muchas partes, especial-
mente sobre los muros de Algeciras, plaza entonces de primer órden,
cuyo sitio duró cerca de veinte meses; lo cual sobra para dar una
idea de su fortaleza como igualmente del número y bizarría de sus
defensores. No menos importante la posesion de Gibraltar, haciase
urjentísima su reconquista, como llave del Mediterráneo, quitando á
si á los moros de Africa todo baluarte protector en que apoyar sus
continuas espediciones á las costas hispánicas. Sobre esta plaza, y
combatiéndola esforzadamente, halló á D. Alonso el año de 1350,
último de su vida; en cuyo cerco le asistía como siempre, el pen-
don y Concejo de Sevilla, con regulares tropas de infantería y ca-
ballería. Defendíase la plaza con obstinacion: pero sin duda hubié-
rase rendido, á no venir en su socorro, invadiendo el campo de los
sitiadores, la terrible epidemia que continuaba diezmando á los pue-
blos de Europa, desde 1348, época en que murieron muchas perso-
nas ilustres. Constante el Rey en todos sus propósitos, ni á desistir
del asedio, ni á retirar su persona pudo ser persuadido; creia triun-
far al cabo, á fuerza de perseverancia, como en Algeciras le acon-
teciera. Privole, empero, de la vida golpe fatal para España, un
Viernes Santo á 26 de Marzo, con inesplicable sentimiento del pais,
y con respetuoso silencio por parte de los moros de la sitiada plaza.
Su cadáver conducido con marcial pompa por su ejército en retirada,
fué depositado en la Catedral de Sevilla. El único hijo legítimo que
dejaba, era don Pedro, que fué aclamado primero de Castilla á los
diez y seis años de su edad, y que, calumniosamente proverbiali-
zado como el Neron español, bien merece capítulo aparte, siquiera
por el especialísimo afecto que le debió la poblacion sevillana.

CAPÍTULO XIII.

D. Pedro el Justiciero.

esde la tierna infancia hemos oido deprimir á don Pedro de Castilla, como un verdugo coronado, que mataba á su antojo ó por capricho, confiscando los bienes de sus víctimas, enriqueciéndose á costa de crímenes y de la ruina de muchas familias. Contábannos horrores de aquel monarca, terror de nuestra niñez, que nos hacian execrar su memoria, asomando á la imaginacion cual sangriento fantasma de horripilantes formas. Andando el tiempo, cuando ya éramos jóvenes, no faltaron despreocupadas personas que, si bien reconocian imperdonables diferentes acciones de aquel principe, todavía nos probaron que no era tan culpable como lo pintaban inverases cronistas; y que muchos de sus errores habian sido efectos de la necesidad, ó de una especie de invencible fatalismo encar-

gado de ponerle delante cási siempre victimas espiatorias de propios ó de ajenos deslices. Luego que fuimos hombres, rayando en lo mejor de la virilidad, parecionos ver en don Pedro un rey demócrata, digámoslo asi, amparador constante de los pueblos, que para hacer justicia á sus vasallos duramente oprimidos por los feudales déspotas de entonces, tenia que habérselas con una aristocracia turbulenta, armada y pronta siempre á revelarse para satisfacer sus ambiciones; con una clerecia poderosa, opulenta, insaciable, acostumbrada á dominar en los campamentos, á ensangrentarse en los vencidos, á enriquecerse por cualquier medio, incluso el mismo escándalo, y fanatizar á las turbas con la retrospectiva divulgacion de mentidos prodigios en nunca limitado fraguamiento.

Tal era nuestra opinion antes de leer la obra del erudito jurisconsulto y publicista Montoto, titulada: «Historia del reinado de D. Pedro I de Castilla» cuyo moderno autor contemporáneo, arrostrando sereno preocupaciones de siglos, vino á robustecernos en la idea de que, si bien el príncipe citado no dejó de cometer algunos desaciertos, donde las circunstancias influyeron acaso tanto como sus provocadas pasiones y la viveza de su irritable temperamento; mereció no obstante el dictado de Justiciero en la mayor parte de sus hechos. Y en prueba de lo que aseveramos, permítasenos reproducir algunos trozos de la magnífica Introduccion redactada por el señor Montoto, como especie de prólogo á su historia.

«No inventaremos (dice) nuevos hechos, ni omitiremos tampoco los que otros hán referido; pero los presentaremos sin desfigurarlos, y bajo el verdadero punto de vista que en nuestro juicio les corresponde. No nos hemos propuesto el canonizar todas las acciones de don Pedro, que estuvo muy lejos de ser un santo; pero esperamos hacer ver que si no mereció este renombre, tampoco hay razon para aplicarle los dictados de Cruel, Neron de la edad media, Guadaña coronada y otros semejantes; que tanto se le han prodigado.

«Escribiendo Ayala la crónica del rey don Pedro, por órden de don Enrique el Bastardo, ó de los inmediatos sucesores de este, es preciso olvidarse de todas las reglas de la crítica para suponerle ímparcial. Si de alguna manera habian de quedar disculpadas las traiciones de D. Enrique y demás rebeldes, que no dejaron á don Pedro

un momento de reposo: si la usurpacion del trono, despues de uno de los crímenes mas atroces, no habia de legar á la posteridad con el caracter mas odioso la memoria no solo del usurpador, sino tambien de los que le ayudaron á arrebatar un cetro que jamás debiera empuñar, preciso era presentar á D. Pedro, como el hombre mas tirano y feroz hidrópico de sangre humana, y tan abominable en todo, que apareciese justificado cuanto con el hicieron, y como muy bien merecido el desastroso fin que tuvo. Para esto como si no permitir que se dijera cosa alguna en contra de sus aserciones, no fuese bastante para lograr el fin que se propusieron, juzgaron necesario que los Astrólogos creyesen claramente en las estrellas la suerte que á don Pedro tenía reservada el Ser Supremo, que lo anunciase un Angel, vestido de pastor, y lo supiese por revelacion divina un clérigo de Sto. Domingo de la Calzada. D. Pedro Lopez de Ayala no podía sobreponerse á las circunstancias. Por mas que la razon le dijese que el rey D. Pedro merecia ser alabado en algunas cosas, y disculpado en muchisimas, no estaba en su arbitrio hacerle justicia contra la espresa voluntad de sus amos. Esto, aun suponiendo las mejores intenciones en aquel cronista, y haciéndole tan generoso y tan caballero, , como dicen fué. Pasó Ayala al servicio de D. Enrique el Bastardo, abandonando el don Pedro, que se cree le dió por traidor, y que, sin embargo, habiéndolo cogido prisionero en la batalla de Nájera, le perdonó y puso en libertad.»

Con esta imparcialidad y clara lógica discurre el entendido señor Montoto, veraz, exacto, é ilustradamente crítico en toda su obra, que recomendamos á nuestros lectores, si quieren formar aproximada idea del carácter de don Pedro. Plácenos ver al hombre concienzudo, estudioso y filósofo disipar con sus luces las tinieblas del error y asi no creemos se atribuya á lisonja la fundada alabanza que merece el aventajado talento de aquel jóven historiógrafo.

Refiriéndonos como siempre á Sevilla, hallamos que ningun monarca la distinguió y amó tanto como el fogoso don Pedro. Aunque no era hijo de esta ciudad, pues habia nacido en Burgos á 30 de Agosto de 1334, la prefirió constantemente á todas las de sus reinos y procuró embellecerla por todos los medios imaginables; mandando tambien renovar gran parte del antiguo palacio de Abdalásis; obra magna y espléndida en que se invirtieron considera-

bles sumas durante el largo período de doce años. En ese alcázar magnífico tuvo por mucho tiempo privilegiada estancia y residencia el dulce objeto de todas las complacencias del rey, la hermosa y benéfica sevillana, doña Maria de Padilla, única dama que fijar pudo invariablemente el veleidoso instinto de aquel principe, harto enamoradizo y facil en rendirse á los seductores atractivos del bello sexo. Asi fué que nunca la olvido aun en medio de sus frecuentes infidelidades, llorándola inconsolablemente algunos años despues, cuando finara, y declarando en plenas cortes que habia sido su esposa, con el mas solemne reconocimiento y legitimacion de los varios frutos procreados en el clandestino matrimonio.

Durante los pocos ratos de tranquilidad y sosiego, que concedían al monarca las continuas turbulencias de sus reinos, cifraba sus esperanzas y hallaba sus delicias en regresar á Sevilla, donde con mano pródiga derramando mercedes, no siempre recogía cosecha de ingratitudes.

Numerosas eran las liberalidades del joven principe particularmente en favor de los necesitados. Tambien daba mucho á las Iglesias y á los conventos pobres. No aborrecía á el clero, como quisieron achacarle, sino á los malos sacerdótes. En prueba de su piedad véase lo que dice el Señor conde de la Roca, «traía hecho testamento años antes de su muerte, por donde consta que no vivia descuidado de los socorros del alma. Fundó en Sevilla una insigne capilla á la cual enriqueció de ornamentos; para las obras de San Salvador, cerca de Navamorquende, de S. Pablo, S. Francisco, La Trinidad, de S. Agustin, de la merced de Sevilla, y al convento de Guadalupe hizo liberales donaciones: dotó doce capellanías que continuamente sufragasen su alma y suntuosos aniversarios con opulenta porcion para todas las religiones: mandó cien mil doblas para redimir cautivos, cuidó de dar sátisfaccion á muchos lugares, á los que debió de reconocer algun cargo, y entre diferentes criados domésticos y sus hijas repartió asaz considerable cantidad, con órden de que les diesen estado de matrimonio ó relijion. Tambien fundó en Tordesillas el convento de santa Clara, y dotó largamente el sustento de ochenta monjas y doce relijiosos destinados al confesonario y el pulpito; y es harto testimonio de que este infeliz principe, si castigaba á algunos era por fuerza, y no por naturaleza, pues á los

de quien se hallaba fielmente servido, no solo los premiaba en vida, pero los encargaba á su heredero en muerte.

Puede dar idea mas sublime de la escelencia de su alma un joven soberano, que hacer un testamento tan piadoso en lo mas florido de su juventud sintióse lleno de robustez y de vida, cuando le sonrie porvenir inmenso, viendolo todo de color de rosa.

Al tender una mirada retrospectiva sobre la historia de este prin_

Don Pedro primero de Castilla.

cipe, desde luego se nos presentan muchos interesantes rasgos, que comunican á su regia fisonomia cierto caracter tipico de peregrina singularidad. Tales son las varias medidas que tomó en diversos asuntos para esclarecer la verdad y administrar justicia seca, con rectitud inflexible, sin aceptacion de personas. El último pechero, el vasallo mas pobre, el mas desamparado y desvalido podia llegar reclamando hasta los pies del jóven soberano quien oyendolo benébolo con la afabilidad de un tierno padre, daba luego segura y sábiamente satisfaccion cumplida á la demanda. Eran entonces innumerables las quejas de los pueblos contra sus nunca satisfechos esplotadores; y eran tambien sin número las reparadoras providencias por el severo principe dictadas. De aqui los muchos descontentos, que diariamente surjían entre las clases poderosas; y de aqui los imprescindibles castigos á consecuencia decretados. Algunos de estos presenció Sevilla; pero tampoco escasearon en ella los perdones, sin que respecto de otras partes aprovechasen gran cosa; pués entraba en el destino de D. Pedro que sus hermanos bastardos y los muchisimos nobles tantas veces acogidos á su real clemencia, tornaran presto á revelarse en cuanto hallaban ocasion propicia; como el que se acoje á indulto, porque no puede hacer otra cosa, si bien con ánimo resuelto de volver, en su dia á declararse contra el que generoso le perdona.

No faltaron, empero, sevillanos leales que ayudasen al rey en sus empresas, ya contra las facciones, ya en la guerra de Aragon á cuyo soberano hubiérale costado la corona, si no abrigase á la sazon Castilla tantos viles traidores de alto rango. Sevilla en diferentes ocasiones facilitó á D. Pedro poderosas armadas llenas de inmejorables guerreros que dieron á su patria dias de gloria, fieles siempre al caudillo coronado. Él mismo en fieras lídes los mandára, que jamàs le arredró temor alguno, distribuyendo premios entre todos; como testigos de sus grandes hechos. Por eso tuvo constantemente la mas absoluta confianza en los valerosos hispàlenses, habiendo puesto á inestimable prueba su arrojo y lealtad. No le faltó esta ni aun en largas ausencias que de la capital hizo; y en prueba de ello bastará recordar que el concejo de Sevilla se armó y salió á campaña contra su mismo Alguacil mayor don Juan de la Cerda, señor de Gibraleon, rebelde contra su rey; lo cual refiere Zúñiga de este modo:

«pero el Cerda mas atrevido; se encastilló en Gibraleon, de que era Señor, y no solo para defenderse, sino aun para ofender convocaba gente, hasta que salió en su contra el concejo y pendon de Sevilla, con el señor de Marchena Don Juan Ponce de Leon, y el Almirante Micer Egidio Bocanegra, y peleando entre las villas de Veleas y Trigueros, fué vencido y traido prisionero á la torre del Oro, segun se lee en memoria de aquellos tiempos; esta vez peleó el pendon de Sevilla contra su alguacil mayor, que era don Juan de la Cerda.» Este caballero, como era natural y consiguiente á su rebelion, pagó con su cabeza la enormidad del atentado. Famosa por mas de un concepto es la torre del Oro, donde ocurrió esta desgracia; y donde poco tiempo después, estuvo aposentada la hermosa Señora de Alvar Perez de Guzman, doña Aldonza Coronel, cuñada del Cerda, que viniendo á pedir indulto para su esposo, á la sazon emigrado, deslumbró con su belleza al único dispensador de tales gracias. Parece que al principio resistiase, como de su hermana se cuenta; mas luego cedió rendida á los halagos de seductor tan poderoso, olvidando la honra de su marido en los brazos del gallardo monarca. Sensible pero frecuente achaque, comun al fragil sexo, si ya no le es habitual é intrínseco; y sea dicho por vía de generalidad harto notoria, sin ánimo de agraviar ni zaherir á determinadas individualidades.

No menos famoso el Alcazar, antes infinitamente mas fecundo en sucesos históricos, conserva de aquel tiempo una memoria algo denigrativa para la de D. Pedro. Hablamos de la muerte de D. Fadrique, Maestre de Santiago, justificada en parte por sus varias traiciones y por su adulterino comercio con la infeliz doña Blanca. Lejos, muy lejos de nosotros el ruin pensamiento de mancillar en lo mas mínimo la reputacion de una señora tan desventurada como bella, pero cuando leemos en graves autores la causa principal de haberla aborrécido para siempre D. Pedro, á pesar, de sus gracias y atractivos por la casi tangible consecuencia de sus amores con el Maestre, que la acompañó desde la raya de Francia, unos tres meses antes del regio matrimonio; cuando eso y algo mas leémos nada tiene de estraño que nuestra oscura pluma reproduzca lo que otras muy brillantes y autorizadas consignaron. Entre ellas figura la del circunspecto y mesurado analista Ortiz de Zúñi-

ga (prescindiendo de su lijereza en . admitir ciertos ridículos mí-
lagros y hasta superticiosas tradiciones, acerca de las · cuales se
permite tildar de incrédulo al docto padre Máriana.) Y para ·que
no se⸗nos tache de lijeros insertaremos .el mismo irrrecusable tes-
to ·de dicho analista, tomando del libro IX, pájina 205, de su
obra. Dice asi.

El maestre de Santiago D. Fadrique, hermano entero· y melli-
zo del rey don Enrique II, tuvo á .D. Alonso, que por su tio el
rey usó el patronimico Henriquez, en la reina doña Blanca· de
Borbon, culpa que ya es público en historiadores y genealogistas,
haber sido causa de la muerte de ambos, que con menos publici-
dad no osara referir mi pluma: fió la reina el efecto de su de-
lito á Alonso Ortiz, caballero sevillano, camarero y valido dèl Maes-
tre, que tomando el niño con secreto, lo llevó á criar á la villa
de Llerena, dominio de la órden de Santiago, donde lo dió á criar
á una judia casada, que llamaban la paloma. Sigue Zúñiga hablando
de tan peregrino suceso en los términos mas ·esplícitos del mundo;
después como argumento de inducion genealógica, cita varias per-
sonas muy notables de la descendencia del D. Alonso Henriquez,
hasta sacar vástago ilustre de su esclarecido tronco á don Pedro
Henriquez, adelantado mayor de Andalucía, progenitor por varonia
de los Duques de Alcalá, y marqueses de Vílllanueva del Rio.

Cuando hombres tan graves y sesudos, aseveran tales cosas,
bien podemos reproducirlas nosotros, volviendo por la honra del
mas calumniado de los príncipes, á quien no solo llamaron fratri-
cida, sino verdugo de su misma esposa. Es de advertir que los muy
virtuosos y ejemplares obispos de Avila y Salamanca, declararon,
á instancias de don Pedro, nulo su matrimonio con áquella prin-
cesa, mediando entre otras razones las que el decoro nos impide
aducir, así como tambien por decoro hemos dejado de estampar to-
do lo que dice el mismo Zúñiga. Desmienten sin embargo la cul-
pabilidad de doña Blanca respetables autores, como Ferreras, Flores,·
y el Padre Mariana, lo cual á fuer de imparciales consignamos,
aunque no hallemos fuerza en sus argucias.

Resulta que la vida del siempre engañado monarca fué un te-
jido de infortunios, una cadena de eslabonados sinsabores, una sé-
rie fatal de calamidades, contratiempos, luchas y fatigas, repri-

miendo sin cesar conspiraciones, perdonando á ingratos, castigando
y vengandose, como no podia menos de hacerlo, por que nada
tiene de estraño que fascine, á los hombres la venganza, cuando es-
ta pasion, segun el príncipe de los poëtas, es el placer de los
dioses.» Y no necesitamos acudir á la mitologia para vigorizar esa
sentencia; toda vez que en la Biblia sobran ejemplos de venganzas
terribles ejecutadas por órden del altisimo, que costaron la vida
á muchos centenares de miles de personas. Aquellas tremebundas
puniciones hanse considerado como efectos de la divina justicia;
¿porqué, pués, los castigos de don Pedro no han de considerarse
como efectos de la justicia humana? Tambien su padre mereció
los dictados de vengador y justiciero; no sabemos los que habría
merecido el gran Alonso XI, si su progenitor Fernando IV le hubie-
ra dejado reconocidos como poderosos magnates, algunos bastardos
del genio y temple de sus hijos no legitimos, infatigables pertur-
badores del órden público; que por todas las vias imajiñables mi-
naron el reposo del infeliz D. Pedro quien nunca en paz rijiera
sus dominios.

Bien podemos establecer como verdad satisfactoria, cuya eviden-
ciacion surje de suyo paladina é inconcusa, que los únicos dias
gratos en la breve carrera de aquel monarca, fueron los siempre
hermosos de su residencia en Sevilla. Y jamás sus enemigos hu-
bieran conseguido enajenarle las simpatías de esta ilustrada pobla-
cion, si él tuviese cuidado de justificar las ejecuciones mas rui-
dosas, haciendo públicos los motivos, en lo que no pensó, tal vez
como seguro de la razon, que le asistía. No quiere esto decir que
en manera alguna aprobemos su modo de vengarse, antes nos pa-
rece bárbaramente despótico; pués por muy criminal que un hom-
bre sea, debe siempre ser oido en justicia; sin lo cual no se con-
cibe seguridad para ninguno, falseándose por su base la ley con-
servadora de todas las sociedades, que no pueden subsistir á no
garantizar colectiva é individualmente las vidas y los bienes de los
asociados, con el libre ejercicio de la magistratura en nunca des-
atendidos tribunales.

Como no es de nuestro cargo escribir la historia de don Pedro,
aunque tratemos de vindicarlo en lo posible y sin disculpar todas
sus acciones; prescindimos de las contínuas vicisitudes de la fortu-

na, que le hizo apurar hasta las heces el cáliz del desengaño. y del dolor. Bastará decir rápidamente que en 1366 vió perdido su reino y proclamado en su lugar como soberano de Castilla y Leon al odioso traidor don Enrique el Bastardo, Conde de Trastamara, tantas veces rebelde y perdonado. Que en 1367 recobró su corona auxiliado por los ingleses á las órdenes del príncipe de Gales, derrotando completamente á los insurrectos en la batalla de Nájera. Que en 1369, siguiéndolo el pendon de Sevilla y algunos esforzados caballeros, marchó nuevamente contra el mismo don Enrique, el cual traia ejército de franceses á las órdenes de Beltran Du Güesclin (alias) Claquin, Hugo de Caverley y otros célebres capitanes. Que sorprendido cerca del castillo de Montiel, peleó á la cabeza de la poca gente que alli tenía, contra todas las fuerzas del Bastardo; hasta que cediendo á la superioridad numérica de los contrarios, se encerró en dicho castillo. Que habiendo negociado con Beltran Claquin el modo de salvarse, fué cobardemente vendido por aquel mal francés, mal caballero, costándole traicion tan negra, la corona y la vida. Y conceptuando interesantísimo el veraz relato del historiador Montoto, acerca de aquel trágico suceso, creemos que nuestros lectores agradecerán lo insertemos íntegro, al menos los que no hayan visto la obra del enunciado publicista. Dice asi:

«Dispuso luego don Enrique que se cercase con una pared el castillo de Montiel, y que se tuviese suma vigilancia, á fin de que ningun enemigo pudiera escaparse. Había en el Castillo un caballero llamado Mendo Rodriguez de Sanabria, el cual era amigo de de Beltran Claquin, á quien viendo desde la muralla dijo que tenía deseos de hablarle en secreto. Conviniendo en ello el francés, fué á su tienda Mendo Rodriguez y le dijo de parte de don Pedro que ya veía el infeliz estado á que se hallaba reducido, y que si queria ponerle en salvo y unirse á él, le daría en recompensa las villas de Soria, Almazan, Atienza, Monteagudo, Deza y Seron, por juro de heredad para sí y sus descendientes, y ademas doscientas mil libras de oro castellanas. Añadia Sanabria que no dudase en aceptar aquel partido, porque ademas de la riquezas que le produciría, le traería al mismo tiempo mucha honra y celebridad en el mundo, por salvar á un tan gran Príncipe como era don Pedro, que le deberia el reino y la vida. Respondio Claquin que él

habia venido de órdén del rey de Francia á lidíar contra don Pedro, aliado de los Ingleses, con quienes la Francia estaba en guerra que se preciaba de caballero y hombre de honor, y que en suponerle capaz de faltar á su deber de la manera que se le proponía, se le hacía un agravio, que no podia disimular; y concluyó rogando á Mendo Rodriguez de Sanabria, que si queria ser su amigo, no volviese á decirle palabra sobre el particular. «Señor Mosen Beltran, replicó Sanabria: yo bien entiendo que vos digo cosa que vos sea sin vergüenza, é pídovos por merced que ayades vuestro consejo sobre ello.» Volvióse Mendo al Castillo, y Beltran Claquin al dia siguiente contó este suceso á varios caballeros y escuderos parientes y amigos suyos, consultándoles si convendria hacérselo saber á D. Enrique, y siendo todos de este parecer asi se efectuó. Mucho agradeció D. Enrique, el proceder de Beltran, á quien dijo que él desde luego le daba las mismas villas y dínero que don Pedro le ofrecía, pero que le rogaba dijese á Mendo Rodriguez de Sanabria que estaba pronto á poner en salvo á don Pedro, á quien hiciese ir á su tienda, avisándole en seguida. Dudó algun tiempo Claquin en cometer semejante felonia; pero se decidió al fin, persuadido de sus parientes, dejando que cayese sobre sus blasones una mancha, que jamás podrá borrarse. El Rey don Pedro, que se veia abandonado de la mayor parte de los que con él habían entrado en el castillo, que no tenía agua, víveres ni esperanza alguna de socorro, atúvose á la palabra y juramento de Claquin, para cuya tienda salió una noche con Mendo Rodriguez, don Fernando de Castro, Diego Gonzalez de Oviedo y otros. Luego que llegaron, apeose don Pedro del caballo en que iba y dijo á Beltran: «Cabalgad, que ya es tiempo que vayamos.» Nadie respondió, ni trató de ponerse en marcha, por lo cual sospechó don Pedro la infamia de sus enemigos. Trató entonces de volver á montar por si de alguna manera podia escapar de la celada en que inicuamente se le habia hecho caer, y uno de los parientes del traidor Beltran asió el caballo de las riendas, y dijo: «esperad un poco.» Se habia dado ya aviso á don Enrique; y se le esperaba de un momento á otro, por lo que solo se procuraba ganar tiempo. Llegó por fin armado de todas armas, y entrando en la tienda, quedó al pronto indeciso, porque como hacia tanto tiempo que no

veia á su hermano, ya no le conocía; pero luego .quiso sacarle de dudas un caballero francés, que señalando á don Pedro dijo: «catad que este es vuestro enemigo.» Todavía vacilaba el conde, cuando don Pedro, á quien en trance tan terrible no habia abandonado su gran valor y presencia de ánimo, dijo: «*yo so, yo so.*» Acometiole entonces don Enrique, hiriéndole con una daga en el rostro, y empezó entre los dos una lucha terrible en la cual vinieron uno y otro al suelo, cayendo debajo don Enrique, que pereciera en aquel instante, si don Pedro hubiese tenido armas, y si el vil Claquin, poniendo el colmo á su infamia, no hubiera colocado encima al usurpador.

Es tradicion, que al favorecer asi Claquin á don Enrique, dijo: «ni quito ni pongo rey, pero ayudo á mi Señor:» Este con semejante auxilio perpetró el fratricidio atroz, que centenares de aduladores y parciales cronistas no han podido justificar al cabo de cinco siglos. No contento con derramar la sangre de su hermano, con quitar la vida á su legítimo rey, llevó adelante su inhumanidad, cortando la cabeza á la víctima, y arrojándola á la calle. Puesto el cadáver del desgraciado Príncipe entre dos tablas, lo colocaran sobre las murallas de Montiel; después lo llevaron sin pompa alguna á la villa de Alcocer, en donde lo enterraron, y mas adelante fué trasladado por órden de don Juan II al Monasterio de Santo Domingo el Real de Madrid. Murió el Rey don Pedro el dia 23 de Marzo de 1369, á los 34 años y siete meses de edad y á los 19 de reinado.»

Asi en la flor de su vida dejára de existir vilipendiado aquel monarca célebre, cuanto mal comprendido, á quien, dos siglos después la ilustracion de un Felipe II mandó calificar de JUSTICIERO.

CAPÍTULO XIV.

Desde don Enrique II hasta Isabel la Católica.

a desastrosa y prematura muerte del infeliz don Pedro, fué la causa de que subiese al trono el bastardo, su asesino, don Enrique II de Castilla. Preciso es confesar que, á ejemplo del fratricida Eurico, el mas sábio de los reyes godos, procuró hacerse perdonar el espantoso crímen que incesantemente gravitaba sobre su dolorida conciencia. Prescindiendo de la guerra que tuvo con Portugal, cuyo soberano le disputaba la sucesion á la corona, comó pariente el mas cercano de la linea legitima; no halló en España rebelados nobles que obstaculizasen los designios de su inmerecido encumbramiento. Solo, sí, el esforzado caballero don Martin Lopez de Córdoba, maestre de Alcántara, Camarero y Repostero mayor, que habia sido, del di-

18

funto rey don Pedro, resistíase á todo trance en la inespugnable
fortaleza de Carmona, por haberle confiado aquel monarca sus hijos
y sus tesoros. Rechazando el intrépido maestre los partidos mas ho-
noríficos y ventajosos, porque esperaba auxilios de Portugal y de Gra-
nada; solamente decayó de ánimo cuando viera venir en contra suya
el pendon y consejo de Sevilla, que aclamara gozosa á don Enri-
que. Entonces Martin Nuñez de Marchena, ilustre caballero sevillano
y caudillo de las tropas que esta ciudad al sitio destinára logró con
sus proezas, unidas al esfuerzo de los suyos, que se rindiese á dis-
crecion Carmona. Habia, empero, capitulado el seguro de su vida
don Martin Lopez de Córdoba, que fementido el rey guardar no qui-
so, posponiendo su honor á su venganza; y aquel desventurado ca-
ballero, único fiel á su señor y amigo, fué decapitado en la plaza
pública de Sevilla, con placer del bastardo enaltecido, que usurpara
el tesoro de su víctima. Premió con largueza don Enrique á todos
sus antiguos servidores. Estuvo muchas veces en Sevilla, confirmando
y aumentando sus privilegios. Distinguió con particulares mercedes
á muchísimos nobles sevillanos, y muy especialmente á los Guzma-
nes. Hizo conde de Niebla á don Juan Alonso de Guzman, Señor de
San Lúcar, casándolo con doña Beatriz de Castilla, hija natural del
mismo don Enrique. Nombró Alguacil mayor de Sevilla á don Alonso
Perez de Guzman, Señor de Gibraleon, cuyo hijo don Alvar Perez fué
despues Almirante de Castilla. Sirvió, en fin, con mano pródiga á
cuantos por su causa habian sufrido, entre ellos el famoso don Per
Afan de Ribera, á quien mentaremos en el reinado de don Juan
Segundo.

Fué don Enrique II, no embargándolo sus crímenes como con-
de de Trastamara, uno de los monarcas mas prudentes é ilustrados,
gran politico, habil negociador y diplomático. Todo lo que pudo
recabar cediendo y arreglar sin ruido, no lo remitiera al proble-
mático éxito de las batallas fecundo siempre en desventuras y ca-
tastrófes. Para dar una idea de los talentos de aquel principe, bas-
tará recordarlos sábios consejos que dió á su hijo, don Juan I, po-
cos momentos antes de morir: «Tres clases de hombres (le dijo) hay
en nuestra España: unos, que han seguido constantemente la parcía-
lidad de tu tio, el desventurado rey don Pedro otros, que en todas
épocas y vicisitudes han sido fieles á tu padre; é infinitos, que no

han tomado parte con ninguno, esperando acatar al vencedor. A los primeros atiéndelos, como merecen y no permitas que se les despoje, su opinion respetando y su desgracia; ni temas que te falten, si los necesitas, pues noble es toda su vida quien nunca fué traidor á su bandera; á los segundos, cólmalos de mercedes sé indulgente con sus deslices y haz que vean en el hijo un digno heredero de la gratitud del padre; solo me resta prevenirte que de los últimos no hagas caso para nada, como no sea para castigarlos severamente cuando delincan; porque los pancistas, cuya gran masa decidiéndose por algunos de los partidos contendores, evitaría siempre las guerras civiles, son los entes mas despreciables, nulos é indignos de la sociedad; acuérdate, hijo mio, de lo que decía Solon: el ciudadano que no toma parte en las disensiones de la patria, inclinándose, segun su conciencia y modo de ver al lado en que milite la razon y la justicia, es indigno de la libertad, y acreedor á la muerte.» Tales debieron ser, en sustancia, las juiciosas y atinadas reflexiones que hiciera don Henrique moribundo, y que recuerdo haber leido, muchos años ha, aunque no todos los autores las mencionan. He querido consignarlas para que aparezca menos antipático aquel ambicioso príncipe, en gracia del constante amor que á Sevilla tuvo. ¡Lástima grande legislar manchando con sangre regia y fraternal á un tiempo! ¡Duélenos verlo simultáneamente fratricida alevoso y regicida!

Proclamando rey de España don Juan I, en el año de 1379, á los 21 de su edad; visitó á Sevilla á principios de 1780. En esta ciudad siempre generosa, que lo acojió con su habitual entusiasmo y magnificencia, dedicose sin levantar mano á prevenir poderosa armada de galeras. Realizado su objeto, dió el mando de la flota al almirante don Fernan Sanchez de Tovar, é instrucciones para dirigirse en auxilio del rey de Francia, su aliado contra, el de Inglaterra, su enemigo. Tomaron parte en espedicion tan arriesgada muchos caballeros de esta ciudad, embarcándose alegremente con direccion al Támesis, á cuyas aguas túrbidas llegaron no sin asombro del britano pueblo.

Desgraciado fué D. Juan I en casi todas sus empresas, particularmente en la guerra sostenida contra Portugal, llegando el triste caso de que la marina lusitana triunfase de la nuestra, con muerte

de dos almirantes, en dos distintas ocasiones. Perecieron muchos se-villanos en repetidos encuentros, con los portugueses, á la sazon mejor organizados y superiormente felices. Pero el desastre mas deplorable tuvo lugar en la batalla de Aljubarrota, dada el 14 de Agosto de 1385, donde la provervial jactancia portuguesa triunfó completamente del español denuedo, que tal vez despreciaba á sus contrarios. Volvió el rey á Sevilla, tan vivamente afectado, lleno de tan profundo sentimiento, que lo manifestara en luto y demos-traciones públicas análogas; y aunque la ciudad echó de menos á sus bizarros hijos, que allá en el campo del honor quedaron; lejos de acrecentar la réjia pena, procuró minorarla en cuanto pudo. Dice el padre Juan de Mariana, recibió el rey con lágrimas mez-cladas en contento, que si bien se dolian de aquel revés tan grande holgaban de ver á su rey libre de aquel peligro.» Proceder gene-roso, cual ninguno, que es otra de las glorias de Sevilla. Y sin embargo, esta lealisima poblacion habia sufrido por varios conceptos numerosas vicisitudes, singularmente en el año de 1383, trabajo-sísimo y sobremanera calamitoso para las familias hispalenses. Por-que durante él padecieron cruelísima peste, que los papeles mas antiguos mencionan como la tercera mortandad de este horrible gé-nero; habiendo precedido inundaciones, en que el Guadalquivir con espantoso desvordamiento amenazaba sumergir á la generacion de sus orillas; y siguiendose á las áterradoras avenidas no menos te-rribles hambres, sin contar las frecuentes colisiones y reyertas aris-tocráticas, que solían dividir en bandos ó fraccionar en parcialida-des á los apasionados moradores. Pero ni ese vivir inseguro é in-tranquilo, ni la escasez premiosa de los tiempos, fueron parte á menoscabar en un ápice la caracteristica grandeza y liberalidad de este pueblo. Asi cuando los Farfanes residentes en Africa, solicitáron de D. Juan I el permiso de venir á domiciliarse en Sevilla; la ciudad de Hércules supo corresponder á tan honrosa eleccion, abrien-doles sus puertas y franqueandoles sus casas gustosisima. Compo-nian aquellos Caballeros unas cincuenta familias descendientes de los godos españoles; y como su venida fué de tanta trascendencia, por el funestísimo suceso, que coincidió; parecionos oportuno cir-cunstanciarla instalando la narracion del analista Zúñiga.

«Los Farfanes de Marruecos (dice), cuyo deseo de venirse á Es-

paña y á Sevilla queda referido, llegaron á ella (1390) y fueron agradablemente recibidos: habíase dispuesto que nuestro rey los pidiese al de Marruecos Álboacen, que concediéndoles licencia, les dió carta en respuesta de la en que le fueron pedidos. Es larga particularmente en sus preambulos, uso de los moros; la cláusula que hace al proposito, dice: *Ya te envio á los que pedias, é á los de tu ley de gran linaje, é tiéneslos, estos son los cincuenta cristianos Farfanes, Godos de los antiguos de tu reino, asegurelos Dios, que son servidores, é valientes, é femenciosos, é arteros, é venturosos, è de castigo leal, é tales, que si tu quieres usar de ellos habrás pro, en la tu merced van encomendados, á los reinos que eran de sus abuelos los reyes Godos, buenos, perdónelos Dios, ahí te los envio, como tu los quieres, y Dios es en tu ayuda.* Asi en la traduccion, que del orijinal arábigo, se hizo en aquellos tiempos, eran por todos cincuenta familias, que quedaron avecíndados en Sevilla, y en poder de sus principales se guardaban esta carta y sus privilejios, de que corren copias auténticas y se han compulsado en las probanzas de su nobleza. Algunos pasaron luego á buscar al rey, á quien fué trajica su llegada.»

Habia después de las cortes de Guadalajara, que fueron prolijas por la ocurrencia de muchos negocios, dado muestras de querer venir á Andalucía, y se hallaba en Alcalá de Henares, donde le llegaron á besar la mano estos caballeros, y oyendo que eran muy diestros en la gineta, á versela ejercitar salió á caballo al campo, y á poco trecho quiso mostrar su gallardía, corriendo en un barbecho, donde tropezó el caballo, y la violencia de la caida fué tal, que dio muerte al rey tan improvisa, que aun no se le oyó la última invocacion. Infausta y lamentable trajedia Domingo 9 de Octubre.

Once años contaba don Enriqne III, cuando sucedió á su malogrado padre, por supuesto bajo la tutela de grandes señores, que mas adelante escandalizaron á España con dilapidar las rentas públicas y sus inauditas violencias. Sabido es que aquel monarca, apellidado el enfermizo ó el doliente, por sus habituales achaques; al salir de tutela halló exhausta de fondos la real caja, faltándole hasta lo mas preciso para el indispensable sustento. Tiénese por tradicion veridica que llegó á verse en el durísimo caso de empeñar su gaban para comer, precisamente el mismo dia en que los opulentos mag-

nates de su corte, celebraban el mas espléndido y opíparo de los banquetes, haciendo gala impunes de sus arbitrariedades y rapiñas. Pero el rey halló medio de sorprenderlos á todos en casa del arzobispo de Toledo, que presidía al báquico festin, y obligándolos á entregarle las llaves de sus fortalezas y castillos, los dejó reducidos de señores feudales, que eran, á simples individuos opulentos de aristocracia sin poder, no sin reintegrar al tesoro y pedir gracia humildemente ante la cuchilla del verdugo.

Algunos años antes de los sucesos que acabamos de indicar, y corriendo el de 1391, hubo en Sevilla un espantoso tumulto en que perecieron mas de cuatro mil judíos. Si del instinto popular naciese la idea de tan bárbara matanza, ella sola bastaria á deslustrar no poco las glorias adquiridas en centenares de años. Pero el sensato pueblo sevillano nunca se hubiera dejado arrastrar aun alboroto, que degeneró en la mas horrorosa carnicería, sin las continuas y escitadoras predicaciones del fanático Arcediano de Écija, don Fernando Martinez, clérigo intolerante, como tantos otros; el cual escogia siempre por tema de sus furibundas peroratas la usura de los logreros del barrio de la Judería, como si faltasen católicos hipócritas ávidamente especuladores en manejos análogos. Ya habian ocurrido escenas trágicas algunos meses antes por igual motivo: y aun se vieran en inminente riesgo de perder sus vidas el alguacil mayor de esta ciudad y el mismo conde de Niebla, sugeto popularísimo, saliendo juntos á contener el generalizado desórden. Parecia natural que el indiscreto sacerdote, arriba mencionado, se hubiese reducido al silencio, en vista de las hostiles disposiciones del pueblo contra los judíos, y del grave peligro que corrieran aquellas filantrópicas autoridades. Mas como el fanatismo religioso es una especie de locura frenética, que en nada repara y por todo atropella; siguió el tal Arcediano predicando á su sabor contra los indefensos hijos de Israel, mientras estos infelices asistían con el mayor recojimiento á sus tres sinagogas sin citar para nada las comerciales transacciones, profundamente embebidos en los misterios y prácticas de su bien observada religion, Llegó, por fin, un mártes 6 de junio en que desfrenándose provocada una gran parte de este pueblo, cayó sobre la Judería, saqueándola vandálicamente y asesinando, como hemos dicho, á mas de cuatro mil israelitas, garantidos por las leyes, entre ellos los mejores

comerciantes, cuyas tiendas eran la admiracion de nacionales y estranjeros. El mismo Zúñiga, que llama al antedicho clérigo Martinez, *varon de ejemplar vida* (y Dios se lo perdone), dice hablando de tan atroz suceso: «Créese que fué la causa la predicacion del Arcediano, que los quería convertir casi por fuerza: pocos quedaron, y de esos temerosos los mas se fingieron convertidos, ocasion de prevaricar despues. Quedó yerma lo mas de la Judería, y al ejemplo padecieron igual estrago todas las mas de esta provincia, delito á que no se lee que se impusiese algun castigo al pueblo.»

Retrogradando hasta ponernos á la altura de aquellas épocas, en que se llegó á creer que la muerte violenta dada á un judío podía ser acepta á los ojos de Dios; y recordando aquellos siglos en que con pocos maravedís de multa se dejaba ímpune al cristiano perpetrador de homicidio en la persona de cualquier israelista; hállase disculpa ciertamente para una poblacion siempre instigada por un feroz ministro del Altísimo. Nosotros hubiéramos hecho un ejemplar solo con el virulento instigador, al cual por entonces nada se le dijo. Pero algunos años despues, el Rey, que era verdaderamente justiciero, hallándose en el pleno goce de su soberanía, vino á Sevilla, donde mandó prender al arcediano Martinez *y castigolo* (dice Gil Gonzalez de Ávila) *porque ninguno con apariencia de piedad no entendiese levantar el pueblo:»

Otros muchos actos de verdadera justicia hizo don Enrique, especialmente castigando á los jefes de las banderias escandalizadoras, cuyos arbitrariedades turbaban á cada instante la paz y el órden público en Sevilla. Sabidos son los prolijos bandos entre la casa de Niebla y Arcos, que desmolarizaron á un considerable número de vecinos. Llegó tambien el caso de que habiéndose desprestigiado completamente las autoridades, mudase por sí misma la corona el popular gobierno de Sevilla destituyendo de sus oficios á los veinticuatros poniendo en ella un digno representante del poder real con título de Corregidor.

Despues de haber superado innumerables óbices, hecho justicia á sus vasallos, socorrido con mano benéfica á la poblacion sevillana, en terribles épocas de peste y hambre ínexorablemente diezmadoras y reinado, en fin, diez y seis años, gobernando con prudencia, rectitud y enerjía suma; murió don Henrique III, gran monarca. Sucedió-

le su hijo el tierno príncipe don Juan segundo, en edad de veintiun meses; cuya nueva minoría no dió entonces, como casi todas, ocasion á disturbios, por haberse dividido la tutela entre la reina viuda doña Catalina, su madre, y el Infante don Fernando su tio. Este magnánimo príncipe, después rey de Aragon, pudo alzarse con la corona de Castilla, como le aconsejaban sus parciales, citándole el' pernicioso ejemplo histórico de don-Sancho el Bravo; pero su contestacion fué convocar los Grandes y Procuradores, empuñar el pendon real y aclamar el primero por doquiera á su sobrino como rey de España. Vino luego á Sevilla el príncipe don Fernando, porque le era muy grata la memoria de tan noble ciudad, siempre querida desde donde con rápidas conquistas abatiera el orgullo de los moros, hasta que fué llamado á la corona de Aragon, lo cual no es de nuestro propósito historiar. Quedó, empero, Castilla, con su auséncia espuesta á peligrosas novedades, que mas adelante, salido el rey de tutela, crecieron por desdicha, en la casi fabulosa prívanza del célebre don Álvaro de Luna. Pero antes de que partiera el muy amado príncipe á coronarse en Zaragoza; habíanse cubierto de laureles los nobles sevillanos en no pocas acciones conducentes al aumento de glorias historiadas. La espada del santo rey tornara á fulgurar en graves lides, recibida con entusiasmo y júbilo indecible por el Infante don Fernando, á quien se le entregó el famoso adelantado mayor de Andalucía, don Per Afan de Rivera, que de la real capilla la tomára. El pendon de Sevilla figuró nuevamente victoreado asi en Zahara como en Antequera, sosteniendo su reputacion de siglos los mas apuestos paladines de la época; entré ellos los generosos Arias de Saavedra, los Monsalbes, Melgarejos, Narmolejos, Medinas, Mejías, Cáceres, Esquiveles, Cerones; sin contar, por ya mencionadas en otras pájinas, los Ponces de Leon, los Guzmanes. etc.

Durante el larguísimo reinado de D. Juan, que ófreciera al mundo el ejemplo de un valido y ministro poderoso decapitado despues de treinta años de absoluta ilimitada privanza; mereció Sevilla el epíteto de Muy Leal, sobre el de Muy Noble, por su fidelidad en varios trances, especialmente de intestinas luchas. Apesar de ellas, «había llegado Sevilla (dicen los anales) á la mayor opulencia de vecindad, de comercio y de riqueza que tuvo desde su conquista,

llena de numerosísimo pueblo, en que floreçiendo las industrias mecánicas, eran muchas las fábricas de todo género de ropa, que no solo á España, sino á Italia y Francia comerciaban sus mercaderes: Todo género de sedas, brocados y telas ricas; abundaba de cosechas de aceite, vino y lanas que á Inglaterra, Francia y Flandes se conducian con gran útil; la nobleza opulenta de rentas de sus heredades y tierras, en ellas ejercia la labranza por sus mayordomos, haciendo abundar la tierra de frutos y ganados: asi se fundaron opulentos mayorazgos: asi sustentaban lucidas tropas de escuderos hidalgos, los caballeros mas ricos, que ya al servicio de los reyes ya á sus propias pasiones daban alientos y fuerzas: sus casas llenas de armas, y sus caballerizas pobladas de caballos, en breve vestian de acero, y montaban á los de su séquito, á quienes en vida amparaban, y en muerte hacian gruesos legados, de que en testamentos de los principales de aquel tiempo hay ilustres testimonios. Y si bien en los tiempos siguientes del rey don Henrique, se abusó notablemente de todas estas felicidades, á la grandeza de la ciudad conduce bien su memoria.» Por eso la insertamos.

Muerto don Juan II en 1454, entró á rejir el cetro su hijo don Henrique IV. A las varias conmociones públicas de su tiempo sucedieron tambien las de Sevilla, fatigada de bandos y discordias civiles, que la hicieron teatro de lastimosos dramas fecundos, en desgarradoras escenas. La ciudad sin embargo, fiel siempre á su monarca, á veces poco justo, continuó prestándole relevantes servicios, hasta el año de 1465, undécimo de su infausto reinado, en que se hizo partidaria del Infante don Alonso, á quien los grandes del reino ofrecieron la corona, cuando aun no contaba doce años de edad. Volvió después á la obediencia del rey, sin que por eso dejasen de reproducirse los sangrientos choques entre las dos parcialidades ó banderias dominantes, cuyos opuestos jefes, irreconciliablemente enemístados, eran el duque de Medina—Sidonia y el conde de Arcos.

Aparte de esto, lo mas notable que se advierte respecto de Sevilla en los cuatro lustros de la dominacion henriqueña, es haber creado el famoso cargo del Asistente, ó por mejor decir, haber dado este nombre al empleo de corregidor. Con aquel título gobernaron la poblacion hispalense Juan de Lujan, el Doctor Pedro Sanchez

del Castillo, Diego de Valencia, Pedro de Segobia y el conde de Tendilla; hasta que últimamente, el año de 1478, los reyes católicos establecieron este oficio con perpetuidad, siendo el primero que nombraron para él á Diego de Merlo, el valiente, en quien empieza la cronologia de esta autoridad.

Los bandos acaudillados por el conde de Arcos, luego marqués de Cádiz, y por el duque de Medina—Sidonia, cesaron de hostilizarse hácia fines de 1474, poco antes de morir el inpopular don Henriqué IV, del cual dice Zúñiga: «Príncipe desdichado, á quien fué preciso obscurecer honor (de que á la verdad cuidó poco,) para asegurar la sucesion á su hermana: su tiempo todo fué infortunios, efecto de su facilidad y sujecion á privados: reinaron con los vicios que lo predominaban, ofuscando virtudes que no le faltaron, y asi quedó trájica y odiosa su memoria á los siglos.»

Cruel censura al principe impotente; benigna aun al miserable padre putativo de Juana la Beltraneja.

CAPÍTULO XV.

Desde los Reyes Católicos, Fernando é Isabel, hasta Cárlos II, inclusive.

Aclamaba y coronaba con general aplauso reina de España la incomparable Señora doña Isabel, á la muerte de su hermano don Henrique, y reconocido juntamente por príncipe soberano su augusto esposo don Fernando V, rey de Aragon; quedó escluida para siempre la Infanta doña Juana, á quien la pública voz habia calificado de adulterino fruto, si bien trató de sostener en vano sus derechos el monarca portugués tio de aquella. Superada en gran parte la ruidosa oposicion de Portugal, ya por medio de las armas, ya tocando hábilmente los diversos resortes de la política; vinieron nuestros reyes á Sevilla cuyos antiguos males procuraron reparar, mezclando la justicia con la clemencia, uniendo á los castigos las benignidades; con lo cual pusieron término á los prolijos bandos en que continuamente estaba dividida la deslumbradora poblacion hispalense. Repitieron muchas veces sus dichosas venidas, principalmente desde que emprendieron la brillante conquista de Granada, á la cual concurrió relevantisimamente la ciudad de Sevilla.

Sería preciso escribir volúmenes enteros para historiar debidamente las cosas ocurridas en el reinado de tan dignos principes; y teniendo nosotros disponibles solo muy pocas pájinas el caso, no pódemos consagrarlas á ese objeto, por otra parte bien desempeñado en numerosas obras de aquel género. Baste decir que siempre distinguieron á los valientes hijos de Sevilla, quienes les ayudaron poderosamente á espulsar á los moros de sus últimos atrincheramientos, por largos siglos heróicamente disputados, con la gloriosa toma de Granada. Síguiéronse los inapreciables descubrimientos de las Indias merced al gran Colon, genios de mundos, perseverante siempre en sus empresas; y siguióse de aquellos la casi fabulosa prosperidad de Sevilla, llegada al colmo de su opulencia, echa emporio del comercio universal, y soberana dispensadora de todos los tesoros del Occidente.

Murió la católica y esclarecida reina doña Isabel el dia 26 de Noviembre de 1504, hallándose en Medina del campo. Recelábase el peligro de su enfermedad, que la íba acabando desde el año antecedente, y creciendo sin esperanza de mejoría, todas las províncias multiplicaban plegarias al cielo por su interesantísima vida, señalándose sobre todas Sevilla con dos solemnísimas procesiones, una á San Salvador, otra á la hermita de S. Sebastian; pero (como dice el analista) «queria yá Dios para si esta heróica matrona, cuyas incomparables acciones no son susceptibles en circunscribirse á limitados elojios espejo de cristianas reinas, que fué llorada con igual desconsuelo de todos los subditos, si pudo haber lágrimas bastantes á tal pérdida.

La princesa doña Juana, con el archiduque don Felipe su marido, sucedieron en los reinos de Castilla á Isabel la católica, madre de aquella y por ausencia de los jóvenes principes quedó con el gobierno el rey don Fernando, hasta que venidos de Flandes los reyes, retiróse á su corona de Aragon, pasando luego á visitar la de Nápoles.

No vinieron á Sevilla los nuevos reyes, por haber fallecido con muerte prematura don Felipe, en Burgos; é incapacitadose para el gobierno doña Juana, antes ciega de amor hacia su esposo, y despues loca de pena al verlo exanime. Fué llamado otra vez á la suprema direccion de los negocios de Castilla, el profundo y politico, y no

siempre bien intencionado monarca aragonés don Fernando V, padre de doña Juana, y viudo de doña Isabel. Este volvió á Sevilla, donde se le aclamó Gobernador y administrador perpetuo, como en lo demas de España, por la indisposicion de la reina, á que se diera decente título, poniendo toda la causa en lo escesivo de su dolor. Continuó la ciudad festejando al rey algunos dias, y habiéndole suplicado el cabildo que en la procesion del dia de S. Clemente llevase la espada de S. Fernando, como lo habian hecho muchas veces sus ilustres progenitores; envió á llamar el monarca al embajador de su nieto el príncipe don Carlos, ordenándole sacase en la misma procesion el estandarte de la conquista, á nombre de su señor. Aplaudió Sevilla entera el merecido honor, que se le hacia, venerándolo con públicas aclamaciones, haciendo ambos cabildos particulares diputaciones á darle gracias; en cuya solemne ocasion respondió: «merecian aquella espada y aquel pendon esta y mayores pruebas de la estimacion de los reyes, y mas la suya por su nombre de que se apreciaba mucho.»

Procediase á querer ocupar las fortalezas del duque de Medina-Sidonia, insistiendo el Rey en asegurarse de aquella casa, cuyo poder reconocia formidable; alarmándose fácilmente de todo su recelosa y suspicaz política. Esto le hizo portarse con escesivo rigor, lo cual le quitó mucha popularidad, como se la había quitado en Zaragoza su tenaz empeño, en establecer el execrable tribunal de la Inquisicion, contra la voluntad del pueblo, y en vengar la muerte del inquisidor Pedro Arbués, canonizado á consecuencia,

Corria el año de 1511, cuando ocurrió en Sevilla uno de aquellos ruidosos casos, que no se olvidan jamás, por las muy sensibles consecuencias que acarrear pudieron. Refiérelo Zúñiga de este modo. «Habia el artífice que concluyó la obra de nuestra Santa Iglesia atrevídose á cargar sobre los cuatro pilares que hacen centro á su crucero, máquina tan alta, que descollando cási otro tanto sobre el templo, llegaba cási á igualar el primer cuerpo de la torre; por esto no se dejaba de recelar riesgo, no juzgándose bastantes los estribos como se esperimentó, pués rajándose un pilar á 28 de diciembre, fiesta de los Inocentes, sustentándose cási milagrosamente todo este dia, á las ocho de la noche acabó de abrirse, y desplomándose trajo tras sí todo el cimborio, y tres arcos de los torales, con

estrépito que asombró toda la ciudad, y la llenó de sentimiento, y
tristeza, aunque por la hora no cogió persona alguna, que se tuvo
á milagro de nuestra Señora de la Sede, pués sin maravilla (se afir-
maba) no haberse podido sustentar desde la mañana, en que, co-
menzó á rajar, hasta la noche, que vino al suelo: la grandeza del
cabildo propuso luego su reparo, y la de la ciudad y sus naturales
el socorro con copiosas limosnas, y tambien ayudó el Rey don Fer-
nando enviando diez mil ducados. Y habiendo el Arzobispo el dia
siguiente concedido gracias á cuantos acudiesen á limpiar de las
ruinas el templo, capilla y coro, fué tal el fervor, que en veinte y
cuatro horas fué sacada toda la piedra y tierra. Hiciéronse juntas de
artífices sobre restituir á igual grandeza aquella obra; pero resolvien-
do todos que para rehacerlo de igual altura era preciso levantar mu-
cho mas robustos los cuatros pilares, de que resultaria desconformi-
dad notable, y á la capilla y coro serian embarazo; se [acordó ha-
cerlo como ahora está, sin media naranja, cúpula ni lanterna; pero
que ni se hecha de menos, ni se advierte seña de haber sido jamás
de otra manera de como se vé.»

Dos años después de este suceso, escitaba la admiracion gene-
ral por sus increibles proezas contra los moros de Africa el ilústre
y valiente sevillano Gonzalo Mariño de Rivera, al frente de otros
muchos caballeros y esclarecidos compatriotas. No era menos 'famo-
so el adelantado mayor de Andalucia, [don Fadrique Henriquez
de Rivera, primer marques de Tarifa, cuyo título le otorgó Fer-
nando V (en nombre de su hija doña Juana, reina propietaria de Casti-
lla). Citamos esos nombres como muy gloriosos para la poblacion hispa-
lense, habiendo citado otros muchos por iguales motivos.

Él dia 23 de Enero de 1516 falleció en Madridejos el anciano
y achacoso rey de Aragon, Fernando V., precisamente cuando se
dirigía á Sevilla, porque los médicos la designaban como el punto
mas á propósito para restablecerse de sus dolencias, atendiendo á
la salubridad y benignidad de su templado clima.

Incapaz doña Juana de rejir el cetro, comienza desde entonces
el reinado de su hijo el príncipe D. Carlos que se hallaba en Flan-
des, gobernando en su nombre el famoso cardenal arzobispo de To-
ledo don Fray Francisco Jimenez de Cisneros, designado por el tes-
tamento del rey difunto. Ayudole tambien por algun tiempo el no

menos célebre cardenal Adriano (despues sumo pontifice,) que mostró poderes del principe, habiendo antes venido como embajador á su abuelo.

No pocos lamentables disturbios consiguientes al nuevo órden de cosas alteraron la faz política de España; y muy especialmente en Sevilla donde amagaban reproducirse las antiguas discordias de sus bandos.

Por fin llegó de Flandes el príncipe don Cárlos, que con general aplauso tomó el nombre de Rey, siendo despues llamado al imperio de Alemania, por fallecimiento del emperador Maximiliano su abuelo. Con su ausencia quedaron espuestas las provincias á revolucionarios movimientos, de los cuales surjieron las célebres comunidades de Castilla, en cuyos proyectos no tomó parte activa la poblacion sevillana. Premiola á su regreso el jóven emperador, dispensandole honores y mercedes, dándole en persona las gracias y haciendo encomios de ella con justicia. Sobre manera alegre fué para Sevilla el año de 1526 por haber en él logrado la deseada vista de su rey, que la elegió para celebrar sus bodas con la infanta doña Isabel, hija de los reyes de Portugal don Manuel y doña María; distincion á que correspondió con tal magnificencia, que no acaban de ponderarla bastantemente los historiadores. Entre otros muchos aparatos dispuestos al intento, sobresalían siete grandiosos arcos triunfales, con alusivas inscripciones; y todas las casas de la poblacion decorosamente engalanadas.

Contentísimo salió el emperador de la ciudad de Hércules, cuya magnífica opulencia y generosidad le dejó para siempre los mas gratos recuerdos, sin que nunca le diesen los hijos de este suelo motivos de queja, como los de otras poblaciones, pués le sirvieron constantemente en todo su largo reinado hasta su ruídosa abdicacion y retirada al monasterio de Yuste, ocurrida en 1556, cuando el César español, con asombro de Europa y del Mundo, renunció la corona en su hijo el príncipe don Felipe.

Muchos grandes varónes florecieron en Sevilla durante el reinado del emperador, especialmente insignes predicadores de varias órdenes religiosas y asimismo del clero secular. Pero como en todas épocas produjo esta ciudad maravillosos tipos de ejemplarísimas virtudes, y hombres muy doctos en los diversos ramos del saber, ne-

cesitaríamos volúmenes enteros para citarlos biográficamente; y por otra parte, sería ofender á los de otros siglos el caracterizar tan solo á los de uno; por lo cual nos limitamos á consignarlo en globo y sin detalles. Tambien se debe contar entre las Glorias de Sevilla al ínclito don Fernando Colón, caballero en quien campearon grandes prendas y escelencias en armas y letras. Había nacido en Córdoba, hijo natural del celeberrísimo almirante don Cristobal Colon. Pasó con su padre y con su hermano el almirante don Diego varias veces á las Indias, y después con el emperador á Itália; Flandes y Alemania; y tanto en estos, como en particulares viajes, peregrinando por toda Europa con el aprovechamiento del sábio, enriqueciéndose de noticias y de libros, reunió mas de veinte mil selectísimos volúmenes, que legára en herencia á la Santa Iglesia de esta ciudad, donde quiso pasar los últimos años de su vida. Yace en medio del trascoro de la Catedral sepultura escogida por él mismo donde tiene su lápida que desde luego llama la atencion,

Murió tambien por entonces otra sevillana gloria, el marqués de Tarifa, piadosisimo caballero, que habia invertido cerca de tres años en peregrinacion devota á la tierra-santa, describiendo á su vuelta los sagrados lugáres y contando los sucesos de su viaje, escritos por él mismo, en la relacion impresa, que circula. Era tan amado por sus virtudes y bellisimas prendas que Sevilla entera sintió y lloró su muerte, pues siempre habia visto en él un verdadero padre de la patria, prodigando beneficios á la nobleza, limosnas á las clases indulgentes y menesterosas, memorias pias á las iglesias, y acabando de trasmitir siempre grata su recordacion á las generaciones venideras con la beneficiosa amplificacion del Hospital de las cinco Llagas, tambien denominado de la sangre.

Dos años después de ocupar el trono don Felipe II, murió su augusto padre en el monasterio de S. Geronimo de Yuste, á los 58 años de su edad, variamente fecundos en glorias y vicisitudes, Sevilla al saberlo, así como en vida se esmeró en reverenciarlo, trató de escederse ási misma en la suntuosidad de sus exequias, disponiendo (como dice Zúñiga) «túmulo tan magnífico en la estructura, tan elegante en los adornos, tan rico en los materiales, tan perfecto en la arquitectura, tan grave en las estátuas, y tan erudita-

mente animado de inscripciones, geroglificos y elogios, que aun prolija descripcion no bastara á demostrarlo, como lo dejó curiosamente á la posteridad Lorenzo de S. Pedro en tratado digno de la Imprenta.»

Asi se portaba Sevilla, correspondiendo en ello á su opulencia, que llegó á rayar en fabulosa desde el descubrimiento de las Americas, pues no hubo en el mundo ciudad alguna adonde mas oro y plata se trajese en numerosas flotas, que todos los años regresaban cargadas de tan preciosos metales. Por eso los monarcas de Castilla miraron siempre á la famosa Hispalis como el punto de apoyo mas notable para grandes empresas, debiendole recursos cuantiosisimos en muchas ocasiones apuradas. Considerables fueron los servicios que prestó Sevilla al nuevo soberano, especialmente cuando la rebelion de los moriscos granadinos y la conquista de las Alpujarras. A consecuencia de tan terrible guerra, vino el rey á esta ciudad manifestando en público cuan agradecido le estaba y haciendo elogios de ella á cada instante; alabanzas que tenian doble precio, salidas de la boca de un Felipe II, naturalmente frio, austero y reservado.

Cuarenta y dos años reinó este severo principe, acerrimo sostenedor de la horrorosa Inquisicion, farisaicamente llamada tribunal del Santo-oficio, lo cual da una idea del fanatismo de la época, que permitió santificar impunemente, como una especie de sangrienta burla el barbaro oficio, de los verdugos, de los atormentadores y de los tostadores de inofensivas criaturas humanas!

Sucedió á su padre en 1598 el principe don Felipe, rey tercero del nombre. En su tiempo Sevilla, aunque fatigada al principio de peste y otras calamidades, floreció con magnifica opulencia. Fundaronse muchas casas religiosas de ambos estados. Distinguieronse no pocos eminentes varones; saliendo de esta ciudad los primeros sustentadores de la inmaculada concepcion de Maria Santisima, Madre de Dios; lo cual era entonces escolásticamente controvertible. Deseando todos que se declarase articulo de fé por el sumo pontifice opinion tan piadosa, dirijieronse á Roma los dos esclarecidos sevillanos don Mateo Bazquez de Leca, y el licenciado Bernardo de Toro, con autorizacion del rey, obtenida en la corte. Interin ellos negociaban como procuradores cerca de la Santa Sede, examinába-

20

se detenidamente el cuestionable asunto, resultando solucion favorable á tan cristianas pretenciones. Con fecha 21 de Agosto de 1617 concedió Paulo V breve relativo al sagrado misterio, donde. previno que nadie osase en sermones, lecciones, conclusiones, ni otras públicas disputas, afirmar ni defender la opinion contraria; que fué el primer importantísimo paso con que llegó al estado en que lo vemos; cuya fausta noticia entró en Sevilla á 22 de Octubre, recibida con imponderable aplauso y regocijo, «haciendo desatar (como dice el analista) arroyos de suavisimas lágrimas de consuelo á los devotos, viendo puesto tal silencio á los menos pios, y prorrumpió luego en solemnísimas demostraciones, fiestas tantas y tan grandes, que pudieron llenar muchos volumenes, como los hay entre los curiosos de sus relaciones.»

Esta singularísima devocion á la Madre de Dios, por cuyo decoro se trataba de volver con tal solicitud, y ardiente fé, es en nuestro humilde concepto una de las mayores Glorias de Sevilla, la cual se obligó con juramento á defender en todo caso y á todo trance el enunciado misterio de la Inmaculada Concepcion.

Recien entráda la primavera de 1621, murió en Madrid el rey Felipe III, sucediéndole su hijo don Felipe IV, príncipe ilustradísimo, que hubiera sido un buen monarca, si su estremada aficion á la poesía no le hiciese descuidar las cosas del reino, confiando la suprema direccion de los negocios públicos á secundarias manos. Conocida es de todos la famosa privanza á que llegó en su tiempo el conde duque de Olivares, hijo de Sevilla, adonde vino el rey mas adelante, favoreciéndola con especiales demostraciones de honor y agrado, siendo de ella servidor leal y finamente como todos sus coronados predecesores. Durante su reinado y á instancia suya, dióse principio á los piadosos tratados y devotas negociaciones para la suspirada canonizacion del gloriosísimo San Fernando, conquistador de la ciudad heróica en que radica su incorrupto cadáver. Pero aunque vinieron los remisoriales para la informacion de la santidad y virtudes de Fernando III, recibiéndolos Sevilla con estraordinario júbilo y análogas demostraciones; y aunque se prosiguió activamente el referido asunto, reservaba Dios su feliz éxito para el reinado siguiente.

Ocupando el trono de España Felipe IV padeció Sevilla gran-

disimas calamidades, que pusieron á dura prueba su inrendible con-
tancia. Fué la primera una espantosa avenida del Guadalquivir
(sin ejemplo antes ni después, aunque hubo varias) que hizo temer justa-
mente la total destruccion de cuantas poblaciones ocupan sus riberas.
Habia comenzado el invierno de 1626 con grandes y continuas lluvias
incesables noche y dia, en términos de recelar las gentes que se
preparaba otro diluvio universal. Con ellas y los impetuosos vientos
contrarios que detenian su desagüe, era tan arrolladoramente
considerable la avenida del ensoberbecido rio y tal era el embate
de sus óndas, que desbordándose estas con un furor y estrépito in-
decibles, inundaron la mayor parte de Sevilla, quedando la menor
aislada, merced á su sobresaliente elevacion en varios puntos.

Mil géneros de estragos, ruinas y desastres surjieron consiguien-
tes á tal desbordamiento, nunca visto. Pero si horrible fué la inun-
dacion de las crecientes aguas, no lo fué menos su permanencia,
á modo de indefinido estancamiento, durando nada menos que cua-
renta dias, hasta que comenzaron á menguar, mitigándose las llu-
vias y dejando de soplar los muy tenaces vientos opuestos; en cu-
yo intermedio se procuró aplacar la Justicia divina con muchas pro-
cesiones, rogativas y públicas penitencias. Fueron incalculables las
pérdidas. Ocupó el agua cási la tercera parte de la ciudad, y en
partes con tanta altura, que llegaba hasta los cuartos altos, de no
muy humildes habitaciones; cerca de tres mil casas padecieron rui-
na, pero infinitas grave deterioro; desplomáronse no pocas, sepultán-
dose entre los escombros sus desventurados habitadores. El asisten-
te y cabildo de la ciudad, la real audiencia, los sacerdotes, los no-
bles, los empleados y cuantas personas éran de algun valer esme-
ráronse á porfía en aliviar y socorrer constantemente al afligido pue-
blo. Discurrian barcos por las calles inundadas, para salvar á los com-
prometidos, ó proveerlos de mantenimientos, que á los pobres re-
partían con largueza grandísima los comisionados. Perdiose tambien
cuantiosa suma de hacienda en mercaderías y frutos acopiados, sin
el daño eterno de los campos y ganados, que fué escesivo, valuán-
dose en cuatro millones de ducados la pérdida consiguiente al ge-
neral destrozo.

Cualquiera otra poblacion de menos recursos que la poderosa
Sevilla, habría sucumbido agoviado bajo el peso de semejante cala-

midad. fecunda en infortunios dolorosísimos, que del mayor. sin límite se recrecieron. Empero la opulenta Híspalis, entre cuyas glorias figura la de no abatirse jamás, tardó muy breve tiempo en levantarse por sí misma á la dominadora altura que ocupaba antes del cataclismo y sus efectos. Parecía, sin émbargo, que el reinado de Felipe IV le hubiese cabido la triste suerte de presenciar fatalísimas cosas, especialmeute en lo que atañe al sevillano recinto; pués en el año de 1649 (dos siglos justos ha) viose la poblacion hispalense espuesta á perecer víctima de la mas contagiosa y asoladora peste, que jamás se haya conocido en el mundo. Á consecuencia del estancamiento de aguas procedentes de repetidas inundaciones, surjian con la fuerza del calor solar muy nocivos vapores de tantas humedades exaladas, que impregnaban la atmósfera de pútridos miasmas, inficionando el aire necesario á la vida, y convirtiéndolo en elemento inexorablemente mortífero. Sentimos que los estrechos limites. de nuestra reducida obra, nos priven de insertar alguna de las varias relaciones escritas y conservadas acerca de tan ruidoso como infaustísimo acontecimiento. Pero al menos daremos cabida á los mas interesantes renglones de una lamentable reseña impresa en los anales; para dar una idea de lo que padeció Sevilla mortalmente vulnerada en medio de sus glorias y en todo el esplendor de su maravillosa grandeza.»

. Creció la violencia de la epidemia entrando el mes de Mayo, y ya casi toda la ciudad era un hospital, porque á la inmensidad de todos estados que se heria y moria no bastaba la prevencion del sitio destinado, aun fuera de la gente principal y caudalosa (hoy diriamos acaudalada) que no podia ser sacada de sus casas. Aunque de esta se aumentó muchas llenándose los lugares y casas de campo circunvecinas y en todo el Aljarafe; pero no por eso se preservaron de morir muchos. Entretanto la vijilancia de los ministros, animosos en lo· mas duro del peligro, disponía varios medios á la cura y conduccion de enfermos al Hospital, y de los muertos de este y de la ciudad á los osarios y carneros, número grande de carros y sillas de manos los iban incesablemente llevando; pero á muchos llegaba primero la muerte, y á no pocos cojía en el camino, y de los que morian en las casas amanecian cada dia llenas las calles y las puertas de las Iglesias: todo era horrores, todo llantos,

todo miserias; faltaban médicos, no se hallaban medicinas, los regalos aun á exorbitantes precios no se conseguian, valiendo tres ducados y á veces cuatro una gallina, uno un pollo, y á dos ó tres reales un huevo, y al respecto lo demas, y todos los mantenimientos, aunque la comarca estaba abundante y abastecida: pero negabanse á la conduccion los forasteros con el horror del riesgo, y crecía en lo demas la codicia, aunque diferentes ministros salian á hacerlos venir y á que se condujese el pan, carne, y otros géneros precisos, con admirable prontitud y desvelo, en tanto que la muerte se cebaba de tal modo en todos estados, que habia día que pasaban de dos mil y quinientos los muertos en los hospitales y casas particulares, y aunque se llenaban las bóvedas de las Iglesias, de que ninguna se reservó (que no era tiempo de mirar en patronatos ni respetos) ya no cabian ni en los cementerios ni en los carneros del Hospital, con ser estos diez y ocho, y muy capaces, y se hicieron otros seis previniendolos con las bendiciones de la Iglesia: uno fuera de la puerta de Macarena; otro en lo alto de los Humeros cerca de la Real; otro á la de Triana, á un lado del convento del pópulo; otro á la puerta del Osario, y el sesto, que casi igualó á todos los demas; cerca de la ermita de S. Sebastian; ¿pero qué muchos si puede pasarse con segura verdad de doscientas mil personas el número que murieron, acabandose familias enteras, despoblandose número grandisimo de casas y barrios casi del todo, como el de S. Gil, el de santa Lucia, y el de santa Marina, á que no ha bastado el tiempo á reintegrar la poblacion? Veíanse salir de la ciudad y de los hospitales cargados de cadáveres á descargar horrorosamente en los carneros, donde la multitud mal cubierta de tierra despedia un olor, intolerable, en que recibía aumento la corrupcion del aire, y esto llegó á tal esceso, por no profundizarse las sepulturas en algunos templos parroquiales, que fué preciso sacar de ellos el santisimo sacramento, retirándolo á algunas capillas particulares, ó en los mas vecinos templos de los monasterios. Y por que algunos del todo quedaron sin ministros, y sin quien cuidase del culto y administracion de los sacramentos, á que no bastando los curas, ni la ayuda de los demas sacerdotes, acudian religiosos de todas las órdenes, sacrificandose al peligro voluntariamente, porque los fieles no muriesen sin los sacramentos de la Iglesia, como tambien á los hos-

pitales, no solo al mismo ministerio sagrado, sino al de servir á los enfermos con maravilloso ejemplo, en que gran número padeció gloriosa muerte.» Hasta aqui el analista.

Parece increible que con semejante asolador contagio, mucho mas terrible que el tan funesto cólera-morbo asiático de nuestros dias no sucumbiese enteramente la desventurada capital de Andalucía, objeto á la sazon de lástima profunda aun para aquellas desairadas poblaciones que envidiaban sus glorias y riquezás. España entera conmovióse atónita, procurando aplacar la ira divina por cuantos medios suele en casos tales.

Estas y otras indiscribibles calamidades padeció Sevilla reduciendose considerablemente su numerosísima poblacion, que en otros tiempos competir podia con las mayores capitales del mundo.

Poco mas de tres lustros habíanse deslizado con la insensible marcha de los tiempos, cuando sobrevino la muerte de Felipe IV, en 17 de setiembre de 1665; príncipe esclarecido (como dice un conzienzudo historiador) en quien campearon grandes prendas de rey y de caballero, pero cúyo largo reinado de cuarenta y cuatro años, cinco meses y diez y siete dias, vió en larga série de varios sucesos sobrepujar el número de los infaustos como la pérdida y guerra de Portugal entre cuya inconstante diversidad fué notable la constancia é igualdad de su ánimo, con que mostraba igual semblante á los triunfos que á los infortunios, meréciéndole el renombre de grande.

Siguiose la regencia de la reina viuda doña Mariana de Austria, tutora del Príncipe don Cárlos II, monarca luego de triste y mísera recordacion; cuyos sucesos, historiados ya por otras plumas, no es de nuestra incumbencia repetir. Circunscribiéndonos como siempre á Sevilla, lealísima y minífica y espléndida servidora de aquel fanatizado señor, como lo habia sido de los soberanos sus predecesores: hallamos en los anales relativos á este reinado, el faustísimo acontecimiento de la canonizacion de S. Fernando, terror y asombro de la raza Osmánli. Con inesplicable júbilo recibió la poblacion sevillana en breve pontificio tocante á la anciedad de su conquistador, despachado por el sumo Pontífice Clemente X, á 4 de Febrero de 1671. Escede los limites de humana ponderacion la maravillosa fastuosidad, grandeza y esplendidez con que los sevillanos ce-

lebráron la sublimacion del héroe á los altares, teniéndola justísima-
mente por una de las mayores solemnidades religiosas en que se dis-
tingue la española Iglesia.

Iba caminando hácia su fin el año de 1700, cuando murio Cár-
los II, estinguiéndole en él la linea masculina de la casa de Austria,
que habia poseido el trono de España desde Felipe I, llamado el
Hermoso, cerca de dos siglos, pués no se consumaron por un lustro.
Principe débil y mal aconsejado, cuya voluntad siempre inclinada
á la casa de Austria y enemiga de la de Borbon, dejó sin embargo
á esta la Corona de España, realizándose en parte los dorados sue-
ños del ambicioso Luis XIV, no sin costarle inmensos sacrificios, gran-
des sinsabores y la humillacion de verse cási á dos dedos de su ruina.

CAPÍTULO XVI.

Sevilla siempre leal.

Antes de pasar adelante mentando algunos sucesos pertenecientes á la dominacion de los
Borbones, parece natural hacer como una especie de resúmen histórico de las grandes pruebas de adhesion fidelisima, que en todos tiempos ha dado á sus reyes la nunca desmentida lealtad de Sevilla cristiana. Y siendo esta acaso la mayor de
sus Glorias, justamente encomiada por muchos príncipes, que le debieron gratitud eterna; no parecerá supérfluo dedicarle un capítulo,
aunque de reducidas dimensiones, por no ser asequible mejor cosa.

Nada ofrecen con mas frecuencia las historias y anales de Sevilla, (dice Varflora) á là atencion de los lectores, que constantes argumentos dé fidelidad para sus soberanos. Todos los timbres que la
distinguen en lo político deben ceder el primer lugar á esta inapreciable cualidad, y todas las circunstancias, que en lo natural la
constituyen feliz, reconocerse de menos valía que la invencible constancia de su afectuosa y verdadera lealtad. Si se ha visto opulenta, y uno de los primeros emporios de la Europa, ha sido para ofrecer espontáneamente sus cuantiosas riquezas á los pies del trono de

sus reyes. Si se ha conceptuado fuerte y numerosa en moradores, supo en todas ocasiones presentarlos y aun sacrificarlos impasible por defender la patria y la corona. Si la fidelidad de otros pueblos ha vacilado, Sevilla con su ejemplo y con sus armas les hizo entrar en sus debidos límites. Si los sevíllanos por sus ingenios, introduciéndose en el santuario de la sabiduria, se han remontado al templo de la fama, donde quiera emplearon sus talentos en servicio de España y de sus principes, para honor de estos reinos y de sus monarcas. Y á fin de que no se juzguen hiperbólicas estas breves consideraciones, como si se tratase de alabar exajerando ó de adular, que viene á ser lo mismo; convendrá mencionar algunos hechos de la imparcial historia entresacados, para que sirvan de fundamento á las observaciones emitidas.

En el año de 1259, queriendo el infante don Enrique revolucionar tumultuando á Sevilla con su lejitimo rey, la gente de ella acaudillada por don Nuño de Lara lo rechazó y venció cerca de Lebrija.

En el año de 1283 los sevillanos firmes en su proposito de obedecer á su legitimo rey, don Alonso X, vencieron junto al rio Guadajoz á los parciales del rebelde infante don Sancho, poniendolos en completa dispersion y escarmentándolos en terminos de no incomodar nuevamente al anciano monarca.

En el año de 1297 sirvió Sevilla al soberano reinante con cuatro galeras armadas á costas de sus vecinos, que voluntariamente contribuyeron para todos los gastos. Y habiendole pedido mas adelante Fernando IV, la villa de Fregenal, respondió la ciudad noblemente que aquella y cuantas poblaciones le habian cedido sus progenitores estaban á su real disposicion; cuya generosidad recompensó el soberano con un privilegio dado el año de 1310 en que hace mencion honorífica de la lealtad de los Sevillanos, que le asistieron en los cercos de Gibraltar y Tarifa.

En los años de 1316 y 1327 tomaron los sevillanos algunas fortalezas y castillos, siguiendose la rendicion de diferentes puntos fortificados.

En 1336 los sevillanos derrotaron el ejercito de Portugal, junto á Villanueva de Varcarrota.

En 1339 los valerosos hispalenses á las órdenes del maestre de

21

Alcantara, derrotaron á los moros salidos de Algeciras; y despué
reuniendose mas gente de Andalucía, dieron otra san grienta batalla
contra el rey moro Abomelic, que fué vencido y muerto.

El siguiente año de 1340 se halló el Pendon de Sevilla con su
gente en la célebre batalla del Salado, como atrás queda referido.

En 1380 sirvió Sevilla para la guerra contra los ingleses con tres
galeras costeadas á sus espensas.

En 1385 derrotaron los sevillanos, en número de 300 de caba-
llería y 800 infantes, bajo el mando de don Alvar Perez de Guz-
man, Alguacil mayor de esta ciudad, un poderoso ejército de mas
de cuatro mil portugueses, haciéndoles muchisimos prisioneros, y re-
portando las ventajas consiguientes.

En varias épocas los importantísimos servicios de Sevilla fueron
recompensados por algunos reyes, quienes le concedieran privilegios
notables, espresándose en los términos mas lisonjeros para la renom-
brada poblacion hispalense. Necesitaríamos muchas pájinas para la
insercion de aquellos documentos, en el lenjuage antiguo redactados;
y no siendo posible destinarlas, parécenos cumplir con advertirle.

En pestes y hambres á consecuencia de prolongadas guerras Se-
villa con mano pródiga socorrió á las poblaciones inmediatas y se so-
corrió á si misma en la parte menesterosa de sus habitantes, con
gruesas cantidades de trigo y de dinero, que remediaron la miseria,
del pueblo necesitado, salvando considerable número de indigentes
familias.

En 1456 la gente de Sevilla ganó á Jimena; iban los hispalen-
ses mandados por el duque de Medina——Sidonia y el marqués de
Villena.

En 1474 entraron los sevillanos por las fronteras de Portugal ba-
tieron el pais, sacaron gran presa de ganado; y al volver con ella
fueron acometidos por tropas lusitanas venciéndolas y destrozándolas
en términos de no quedar quien diese la noticia,

En 1482 sirvió Sevilla para el socorro de Alhama, con cuatro
mil peones, trecientas lanzas, cantidad de mantenimientos, cinco mil
bestias de carga, siete mil arrobas de vino, y considerables donati-
vos pecuniarios.

En 1483, para la guerra que se hizo en la Vega de Granada,
contribuyó Sevilla con quinientos jinetes y ocho mil infantes.

· En 1485 para la conquista de Ronda, sirvió Sevilla con cinco mil infantes y quinientos caballos.

En 1486 distinguióse admirablemente el ejército y pendon de Sevilla en la toma de Illora, de Loja, de Moclin y otras interesantes poblaciones fortificadas,

En 1487 fué á la conquista de Málaga, sobresaliendo como siempre toda la nobleza sevillana capaz de tomar armas.

Én 1489 sirvió Sevilla heróicamente para las conquistas de Baza, Almería, Guadíx y sus comarcas, con seiscientos de á caballo, y ocho mil peones á cargo del Asistente, conde de. Cifuentes, llevando por supuesto, su. Pendon con sus veinticuatros y nobleza; y á doce de Enero de 1490 escribieron los reyes Católicos á esta ciudad ponderaciones de grándísimo honor á tan gran servicio.

En 1491, para el ejército que fué sobre Granada, contribuyó Sevilla con seis mil infantes y seiscientos caballos; además de lo cual continuó repitiendo socorros, que alguno fué de mil y quinientos soldados, con su pendon y nobleza, cooperando al breve y notable empeño de la fundacion de Santa Fé: y esta vez, lo mismo que las anteriores, no quedó caballero capaz de tomar armas, que no sirviese en persona, arriesgando gustoso la vida.

En el año de 1501, á no haber sido por la gente de.Sevilla que iba con el pendon de esta ciudad, hubiera padecido una total derrota el ejército de los reyes católicos en la Sierra Bermeja; y añadiendo Sevilla otros cuatro mil peones á los que habían ya ido, tuvo la guerra feliz conclusion. Este servicio no reconoce precio en los límites de lo humano.

· En 1569 sirvió Sevilla con dos mil infantes pagados por algunos meses, para hacer guerra á los moriscos sublevados.

En 1581 contribuyó Sevilla para la espedicion de Portugal, con su nobleza, gente y tesoros.

En 1625 sirvió Sevilla con repetidos socorros de gente, dineros, granos, armas y municiones para impedir la invasion de los Ingleses que intentaron tomar á Cádiz.

En 1641 sirvió Sevilla con una compañia de 105 hombres de á caballo y tres compañias de infanteria, que pasaron á Badajoz contra los Portugueses.

· En el año de 1645 contribuyó Sevilla generosamente con dos-

cientos mil ducados para la guerra que sostenía Felipe IV contra Portugal y Cataluña á un tiempo.

Por último (aunque esto deberiamos decirlo mas adelante) en el año de 1706, cuando mas vivamente empeñada seguia la desastrosa guerra de sucesion, el marqués de las Minas, general del ejercito lusitano, solicitó á Sevilla para que se revelase contra Felipe V, negándole la jurada obediencia. Pero la muy noble y muy leal ciudad, sin dignarse siquiera leer la instigadora carta del marqués, la remitió á dicho monarca, quien no encontraba términos suficientemente espresivos para manifestar su reconocimiento á una fineza sin precio, atendidas las circunstancias. Y no contentándose todavia la poblacion sevillana con aquella espresion de su lealtad, escrivió á las demás ciudades de Andalucía, para que confederándose y uniéndose á la capital, sostuviésen victoriosamente la causa de su rey. Igual dilijencia repitió Sevilla en el año de 1710, con motivo de haber entrado los partidarios del archiduque en Madrid, con cuya Villa se mandó cortar toda comunicacion, adoptándose las medidas correspondientes para socorrer al rey en cualquier paraje que se hallase. Dió á entender el soberano su profunda gratitud á esta capital, en carta notable por el parrafo siguiente: «De todas las ciudades y pueblos á quienes rindió la fuerza, tengo muy seguras señas de fidelidad, y cuando las violencias y engaños de los enemigos pudieran haber entiviado á alguno, que no lo han logrado, bastaría el ejemplo de Sevilla para alentarlos al cumplimiento de su obligacion en defensa de la relijion, de mi causa, y de sus haciendas y familias, en cuyo empeño me sacrificaré yo gustoso correspondiendo al amor y fidelidad, que he reconocido, especialmente en esa ciudad.»

Otras muchas glorias hispalenses de análoga significancia enumerar podríamos, como las que recopila el padre Valderrama, si no bastasen estas para el objeto que nos propusimos.

Pero todos estos lauros que engalanan la frente de esa Reina del Betis, siempre hermosa, perderian mucho de su mérito é inmarcesible losania, si no los realzase maravillosamente la proverbial beneficencia de la Señora augusta que los luce. Es con efecto, Sevilla una de las poblaciones mas generosas, humanitarias, filantrópicas y hasta muníficas, que liberalmente campean en el ám-

hito de España, para consuelo de los desvalidos. En los muchos años de horrorosa mortandad epidemica, que la aflijieron solicita acudió mas que otra alguna al alivio de los innumerables enfermos, improvisando admirablemente cómodos hospitales, donde con todo esmero se les asistiese. En 1504, simultáneamente acometida Sevilla por terremotos, hambres y peste, sus dos Cabildos espendieron muy gruesas cantidades consoladoramente reparadoras en lo posible, siendo tal su beneficencia, que llegando á oidos de los reyes católicos, les escribieron cartas desde Medina del Campo, dándoles gracias por ella. En 1522 llegó á ser tan grande la esterilidad en Andalucía, que los vecinos de los pueblos comarcanos á Sevilla se viníeron á ella, implorando remedio á su afliccion. Acogiólos benevóla como tierna la capital, sosteniendo y alimentando sus dos cabildos á aquella considerable multitud, todo el tiempo que duró la enunciada calamidad.

De esta misma clase (segun Arana) se pueden referir muchos casos en que Sevilla, ó ya con motivo de esterilidad, ó ya con el de las frecuentes y soberbias inundaciones de Guadalquivír ha ocurrido no solamente al socorro de sus moradores, si no tambien al de otros pueblos á quienes ha tocado el mismo infortunio; de lo cual son testigos Alfarache, Gelves, Coria, Camas, la Algava, la Arínconada; Alcalá del Rio, y algunos mas distantes. Y no es para omitido que en el calamitoso año de 1750 se estableció un hospital en el sitio llamado la Laguna, donde se mantuvieron mas de dos mil pobres; pero creciendo el número, y no habiendo alli capacidad para mas colocáronse otros cuatrocientos en el hospital de la Sangre, teniendo en ambas partes la debida separacion hombres y mujeres.

No testifican menos esta beneficencia pública de Sevilla, diferentes establecimientos protectores de la humanidad, á saber: muchos y bien dotados hospitales, adonde en los años de epidemia son muchos los enfermos que de fuera viene á curarse; la casa de los niños espósitos, en que se recibe no solo á los de esta ciudad, sino tambien á los forasteros, pagándose algunos años por cuenta de la casa quinientas cincuenta y tantas amas ó nodrizas; y entre otras mandas notables la piadosa dotacion que la ilustre sevillana doña Guiomar Manuel dejó para la manutencion de los encarcelados.

Todas estas cosas y otras análogas, que por no ser difusos omitimos, bien pueden figurar entre las Glorias de Sevilla.

CAPÍTULO XVII.

Desde 1700 hasta 1800.

os pretendientes habia á la corona de España. El archiduque Carlos de Austria, despues emperador de Alemania; y el jóven duque de Anjou, nieto dél Rey de Francia. Este fué proclamado soberano de España, con el nombre de Felipe V. Aquel se hizo proclamar á su vez y hasta llegó á entrar triunfante en la capital de dos mundos, en el palacio de Madrid. Uno y otro alegaban derechos de pretendida legitimidad. Uno y otro alucinabanse imperdonablemente; porque las naciones no se heredan como los mayorazgos; porque muchos millones de asociados no pueden ser propiedad de ninguna familia ni persona. La Nacion, que debia haberlos silbado y darse un buen legislador á su manera fraccionose en opuestas banderías, llevando unos la voz de don Felipe, dando otros la razon al archiduque. Tal era la ignorancia de aquel tiempo, que aun se creian en los reyes de derecho divino, aun

que ninguno fué mas opuesto á ellos que Dios mismo, como lo dió á entender á los hebreos, á quienes á ejemplo de las ranas libres y dichosas, un despota pidieron corónado, quejándose de vicio los muy necios, hartos de independencia y de ventura,

Pero ademas de aquellos pretendientes, surjian otros planes europeos de ambiciosos monarcas, que ansiaban repartírse entre si los inmensos despojos de la opulenta metrópoli en cuyos interminables dominios nunca el sol se ponia; siquiera adoleciese de leonina la reparticion proyectada, como la que, setenta y cuatro años despues llevose á cabo respecto de la infeliz y acaso para siempre desmembrada Polonia.

Desde 1701 representabase en el teatro de Europa el mas sangriento é indefinido de los dramas, al parecer sobre motivos dinásticos, en que jugaban como autores nada menos que los ejercitos de toda aquella parte del mundo (con ser la mas civilizada de las cinco y cuyo suspirado desenlace hicierase esperar unos trece años, hasta la paz de Utrecht; hable la historia!

Nosotros concentrandonos á Sevilla, no sin revisar los anales inéditos ó manuscritos, como tambien los impresos, continuacion de los de Zúñiga y Espinosa; hallamos que se decidió resueltamente por Felipe V, bastándole para ello el verlo designado como heredero en el testamento de don Cárlos segundo. Asi desde 1701 la poblacion sevillana, leal como ninguna, sobre todas espléndida y valiente, proclamó rey de España á un principe francés, si bien nieto de Infanta española, Maria Teresa de Austria, hija de Felipe IV.

No es fácil calcular aproximadamente las inmensas sumas que Sevilla aprontó en diversas ocasiones durante una lucha tan encarnizada, sirviendo fidelísima al nuevo soberano, como había servido á todos sus predecesores. Infinitos socorros de hombres y dineros salian de esta capital, para reforzar el ejército, no siempre vencedor de aquel principe, á cuyo triunfo bien se puede afirmar que contribuyó poderosísimamente la generosa Híspalis, acaso mas que ninguna de las poblaciones nacionales. Por eso mereció que don Felipe, queriendo blasonar de agradecido, hablase de ella en términos magníficos y resolviese darle personalmente satisfactorias pruebas de su afecto. Pero los graves negocios de que continuamente se ocupaba, le impedieran realizar tan digno pensamiento hasta el año de

1729, cinco después de haber tornado á regir el cetro español, por la temprana muerte de su hijo primogénito don Luis I, en quien había abdicado la corona á principios de 1724

Si tratásemos de describir las maravillosas fiestas reales que hubo en Sevilla; cuando la venida de Felipe V. aun con quedarnos cortos respecto de su grandiosidad y magnificencia, seguramente nos tildarian de exagerados, sin que por eso tuvieran punta de hiperbólicos los narrativos asertos. La esplendorosidad de ovaciones análogas solo es susceptibles de compararse con la grandeza y opulencia del ríquísimo pueblo, que las prodiga: y pocos pueblos había entonces en España, en Europa, en el Mundo capaces de competir con la deslumbradora Sevilla.

En ella permaneció la corte hasta el año de 1733, y hubiera residido mucho mas tiempo, si la razon de Estado no llamase al monarca hacia el centro de sus dominios, para equilibrar con su reconocida prudencia los varios intereses de tantos reinos, hoy denominados provincias. Pero antes de partir el soberano, tomó, disposiciones protectoras, que hicieron florecer como nunca en este suelo ciencias, artes, comercio, agricultura, cuanto conduce al bienestar del hombre, cuanto hace que prosperen los paises,

Un mar de sangre, un número infinito de millones costó á la pobre España el afianzamiento de la dinastía borbonica, que parece destinada á presidir infaustas guerras de sucesion y de partidos; pero tambien es preciso confesar que se le debe mas de un príncipe justo, ilustrado, bénefico. De esta opinion gozó Felipe V, durante su largo reynado; si bien no pudo cicatrizar las profundas heridas abiertas con la lucha de trece años en el corazon de la patria. Murió en 1746, dejando la corona al virtuoso Fernando VI, su hijo que mantuvo en paz y dicha á la nacion española, para la cual fué una verdadera desgracia lo breve de su reinar. Merced á sabios y hábiles ministros, como el digno marqués de la Ensenada, supo comprender y seguir la única política capaz de convenirnos, para no ser juguete de estranjeros; supo conservar neutral y respetado el majestuoso pabellon ibero, con gloria de la hispánica marina y cási fabulosa prosperidad comercial.

Apuntaláronse en su tiempo las tesorerías, que cargadas de oro y plata en copia ubérrima, parecian naturalmente espuestas á des-

plomarse, tanta era su riqueza; mientras que otras naciones guerreaban entre sí y empobrecíanse, surtiéndose de todo en nuéstros puertos. ¡Lástima grande que semejante principe solamente imperase unos trece años, hasta el de 1759, en que fuera llamado á mejor vida! Su génio melancólico, como el de su padre, habíase tornado mas sombrío, triste y meditabundo desde la muerte de su idolatrada esposa, doña Bárbara de Portugal, victima de dolorosa y repugnante enfermedad, que hizo en vida manar sucios insectos del delicado cuerpo sin ventura; siendo voz general, que lo arrastró á la tumba su cariño, por el invencible sentimiento consiguiente á la irreparable pérdida y á la consideracion de tan intenso sufrir.

Sevilla, que debia especiales favores á Fernando VI, sintió imponderablemente su prematuro finar, espresándolo en los templos con fervorosas preces al Eterno por el descanso de su alma, con magníficas exequias y honras fúnebres, como las inmejorables tributadas en 1746 al fundador de los Borbones.

Si algun consuelo mitigó la pena, fué la omnimoda seguridad de que el sucesor merecía todo el afecto y el respeto de los corazones sevillanos. Eran harto públicas la brillantes prendas del principe don Cárlos, rey de las dos Sicilias, y hermano del difunto monarca, quien no dejaba sucesion directa. Presto una escuadra española llegó á las aguas de Nápoles, donde embarcandose con su familia el nuevo soberáno, regresó felizmente á estos reinos, siguiéndose proclamacion solemnísima, que celebrára con estraordinario júbilo la poblacion hispalense, si bien ya lo habia reconocido mucho antes.

Durante los seis lustros del reinado de don Cárlos III, esperimentó Sevilla no pocas felicidades, con mezcla, empero, de vicisitudes y pérdidas enormes, singularmente desde que aquel monarca firmó, para desgracia del pais, el tristemente célebre *pacto de familia*, que acarreándonos el odio del Inglés, por servir á la casa de Francia, fué causa de tantos males de inolvidable recordacion. Esto nos trae á la memoria el antiguo proverbio: «con todo el mundo guerra, pero paz con Inglaterra;» sobre el cual nos estenderiamos en largas consideraciones, robustecidas por gran número de datos históricos, si eso fuera de nuestro cometido, estric-

tamente limitado á la poblacion sevillana. Entre las varias cala-
midades que sobre ella pesaron durante el siglo XVIII, cuéntanse
algunas terribles inundaciones ó avenidas del caudaloso Guadalqui-
vir, especialmente la de 1758 y la de 1783. Apárte de estas ine-
vitables desventuras, no siempre reparadas por los auríferos rau-
dales que de la america fluían, gozó Sevilla, eomo toda España,
las tanjibles mejoras progresivamente desarrolladas por el sabio go-
bierno de don Cárlos. Murió este gran rey en 1789, dejando la
corona á su hijo don Carlos cuarto que en 1796 vino á la capi-
tal de Andalucia, acompañado de su real familia y numerosa corte
deslumbrante. Inmensos gastos hizo la ciudad de Hércules para
recibir dignamente á su monarcas, que se manifestaron muy com-
placidos de la lealtad, adhesion y esplendidez, de los sevillanos,
cuyo entusiasmo y españolismo iguala por lo menos sino escede,
al de las mas adictas y poderosas cápitales de Iberia.

Hemos llegado al siglo XIX, aunque sucintamente compendia-
dores de los muchos que le precedieran. Hemos llegado al siglo de
las luces, que debióse llamar de las tinieblas; al siglo en que per-
dimos las inmensas posesiones del Nuevo–Mundo; al siglo de los par-
tidos políticos mas encarnizados; si hubo glorias en él para Sevi-
lla, no sin costarle caras á la Patria. Muy largas cosas escribir po-
dríamos, tal vez interesando ó entreteniendo; empero al recordar
los grandes males, las mil revoluciones, los espantosos dramas sub-
seguidos en menos de diez lustros; el aliento nos falta y la ener-
gía, y desde el mismo umbral retrocedemos. Otros muchos mas fe-
lices acaso puedan, sin lastimar el crédito de la dinastia reinan-
te, esplicar las causas de esa contínua y desconsoladora decaden-
cia, que por todas partes se advierte, como un horrible cáncer apo-
derado del patrio seno, desde los últimos años del reinado de Cár-
los IV, destronado por su mismo hijo, á quien ya varias veces
perdonára las sorprendidas conspiraciones de que imparcialmente
ocúpase la Historia.

Y volviendo á Sevilla, debemos consignar que eran precisos vo-
lúmenes enteros para encomiar suficientemente sus glorias. Pero sien-
do tan reducida la parte destinada en nuestra obra á semejante
objeto, otras plumas vendran mas luminosas, que largamente la
materia tóquen. Ha sido tan fecunda en hombres de eminente mé-

rito, con especialidad en sábios, literatos y artistas, que se han escrito numerosos catálogos de sus inmortalizadas denominaciones, y hasta un diccionario, que se conceptuó imprescindible, para evitar confusos laberintos, mentándolos por órden alfabético. D. Diego Ortiz de Zúñiga, citando á don Nicolas Antonio, autor de una Biblioteca de escritores españoles, hace mención de muchos esclarecidos sevillanos; y el P. Lector Fr. Fernando Valderrama (si bien con el seudónimo anagramático de don Fermin Arana de Valflora) publicó un tomo en cuarto, edicion de 1791, relativo al mismo asunto, y cuyo título es: *Hijos de Sevilla ilustres en santidad, letras, armas, artes ó dignidad.*» Grande fué el esmero que puso el P. Valderrama en su riquísimo acopio de notabilidades hispalenses, consultando y revisando infinidad de manuscritos, amén de las noticias que le dieron doctos y eruditísimos varones; apesar de lo cual todavia se quedó corto, pero dijo bastante para que otros continúen y perfeccionen sus concienzudos trabajos. El simple estracto de estos requeria por nuestra parte diferentes capítulos; y haciéndose imposible el destinarlos, cumplimos con citar aquel precioso libro, donde nuestros lectores admiren, si les place, las muchas glorias de la gran Sevilla. Cuan esclarecida y numerosa haya siempre sido y sea su nobleza, no hay para que demostrarlo, tóda vez que resplandece notorio. Además de los nobles caballeros establecidos desde la conquista de esta ciudad, su creciente opulencia habia ido atrayendo otras muchísimas familias, que en ella se naturalizaron, ya por regias mercedes, ya por ventajosos enlaces; bien por adquisiciones heredadas, ó bien á fuerza de oro conseguidas, particularmente después del descubrimiento de las Américas. Con gusto nos ocuparíamos de esta considerable parte de las sevillanas glorias, si no fuese empresa mas que suficiente para necesitar algunos años y no pocos volúmenes en folio; acerca de lo cual, porque no se nos tache de exagerados, reproduciremos la ilustrada opinion del analista Zúñiga.

«Han tenido (dice) los que han formado historias de las ciudades de España, por parte esencialísima tratar de sus nobles familias; escribiéronla algunos con brevedad y acierto; pero fué materia comprehensible; no así en Sevilla, cuya numerosidad ha sido y es tanta, que en estilo genealógico que describa orígenes y suce-

siones, la tendré siempre por cási imposible, si ha de ser con el acierto y desapasionada verdad, que requiere; no puede esta proceder sin registro de papeles, molestísimo y sospechoso (sin escepcion,) y sin tropezar mil veces en la lisonja, en la pasion y equivocacion: esto me hizo retirar la pluma, habiendo corrido no poco, porque no habiendo del todo penetrado la dificultad (como es ordinario) en los princípios, la hallé inaccesible en los medios.»

«Pero como sea tan especial autoridad de las ciudades las familias tituladas y engrandecidas, que por varios títulos tienen su vecindad, y la nuestra goce este en tanto número, no será ageno de este lugar recopilar su noticia, que aunque sean tantas mas su esclarecida nobleza, y que merecía singular memoria, aqui solo hablaré de las que gozan de titulo, por ser estas numerables, y casi innumerables las otras.»

Esto alega Ortiz de Zúñiga, que continúa haciendo mencion de las casas de Sevilla pertenecientes á la grandeza ó alta ariscia de España, en el tomo 3.º de sus Anales, pájina 292 y siguientes, donde no faltan hispalenses glorias. Bien conocemos que desde entonces han dejenerado bastante no pocos descendientes de muy esclarecidas progenies; pero eso no deslustra los blasones de la ciudad antigua, que tanto ha figurado, y está sin duda llamada á figurar, en el teatro de Europa. Sentimos á par del alma quedarnos sobremanera cortos en la enumeracion de sus hermosos timbres, que imperiosamente reclaman para ella la admiracion de los contemporáneos y de la posteridad: consolándonos solo la certeza de que abunda en génios admirables, que sabran trasmitir á las generaciones venideras los imperecederos títulos de su maravillosa valía, para esplendor eterno de esa patria, que les diera su ser, su luz, su númen: Sevilla es el pais de los trovadores, y seguramente no faltará alguno muy sublime, que en estenso magnífico poema cante al mundo sus glorias inmortales. Hemos leido con placer muy grande varios ensayos épicos relativos á tan interesante argumento; entre ellos sobresale un hermoso canto á Sevilla, compuesto por el aventajado literato y poeta don Juan José Bueno, de cuya celebrada produccion entresacamos los siguientes versos alusivos á la guerra de la Independencia.

«Guadalquivir pacifico se altera
al bélico rumor de los soldados;
retumba el grito infando en su ribera,
el brillo de los sables acerados
en sus olas de plata reverbera.
Á Córdoba destruyen: su cuchilla
se blandió sobre el cuello de Sevilla.
Mas ¡oh! sus hijos en la llama ardiendo
de patria y libertad, enardecidos,
la pereza y el ocio sacudiendo,
en tropel polvoroso confundidos,
de Daoiz en la tumba,
y del fuerte Velarde,
juran antes morir que ser vencidos.
«¡Guerra! claman, el déspota sucumba,
que recuerde el cobarde
lo inútil de su bàrbara osadía
en los campos sangrientos de Pàvía!

————

«El ronco trueno del cañon retumba,
silban las balas, en los pechos arde
el patricio entusiasmo, y de repente
de pólvora una nube
la tierra envuelve y hasta el cielo sube:
cada muerto del bando castellano
nuevo arrojo y valor presta à su mano.
El galo maldiciente
à tanto esfuerzo su cerviz humilla,
lleno de rabia, confusion y espanto.
Del español en la sudosa frente,
el sacro lauro de victoria brilla,

sus ojos vierten de placer el llanto.
Vencieron en la lid la osada gente
los intrépidos hijos de Sevilla.»

Digna es de figurar esta composicion entre las muchas épicas
y líricas, respecto de la nunca bastantemente ponderada metrópoli
antiquísima, que tales ingenios produce. Con este motivo recorda-
mos algunas odas sublimes, verdaderamente pindáricas, que se le
dedicaron en varias épocas, por ejemplo, en 1818 cuando el rey
añadió á sus dictados de MUY NOBLE y MUY LEAL, el de MUY HERÓICA
ciudad; y en 1843, cuando se ofreció en la Corte un premio de
diez mil reales y una pluma de oro (que obtuvo don Ventura de
la Vega) al autor de la mejor oda sobre la defensa que hizo la
ciudad de Hércules contra el ejército del Rejente. Prescindiendo de
que la composicion premiada no era la mejor, segun el voto de muchos-
eminentes literatos; y prescindiendo tambien de las fatales consecuen-
cias del pronunciamiento del 43, porque hemos ofrecido no ocu-
parnos de cosas políticas contemporáneas; parece natural hacer
mencion del obsequio dispensado por Isabel II á la capital de
Andalucía, en premio del último hecho de armas, que la rejia ca-
marilla debió sin duda considerar como muy importante para el
afianzamiento del trono constitucional, en lo que, al parecer, no todos
estan de acuerdo, porque no todos son ministros, cortesanos, em-
pleados de palacio, funcionarios públicos, ó cosa equivalente. El
obsequio consiste en una corona de laurel de oro, esmeradamente
cincelado, como que es obra labrada en la célebre platería de Mar-
tinez. Acompañó á este réjio presente una carta firmada por la
reina, dando gracias á Sevilla; y ambas cosas se conservan en las
casas capitulares de esta muy noble muy leal y muy heróica poblacion.
Y ya que la brevísima digresion precedente se orijinó de haber
citado los hermosos disticos de un poeta moderno, justo será re-
producir los de otro algo antiguo, si bien no menos elocuente, in-
sertando algunos trozos de la magnífica silva anterior al prólogo
de las *antigüedades sevillanas*, escritas por el eruditísimo andaluz Ro-
drigo Caro. Despues del encabezamiento: *à Sevilla antigua y mo-
derna* (edicion de 1634) dice:

«Salve, ciudad ilustre honor de España,
«Que entre todas al cielo te levantas
«Como el ciprés entre menudas plantas...

.
.

«Siempre grande te vieron las edades
«Independiente al cetro de los dias,
«De los tiempos burlar las monarquias,
«De los hados vencer las variedades.

.
.

Que otros frutos mas ínclitos adquieres:
«Los hijos digo, que á la luz añades,
«Para vida inmortal de las edades:
«Héroes, repito, tantos,
«Que á Dios forman ejércitos de Santos.

.
.

«Que Dios, Sevilla, en tus preciosas venas
«Para el Cielo crió tantos tesoros,
«Cuantas el ancho mar esconde arenas,
«Cuantas estrellas los celestes coros.

.
.

«Salve primera fàbrica Española,
«Madre de todas, hija de tí sola.»

Estos dulcísimos, armónicos y conceptuosos versos figuran sus-
ceptibles de competir con los del sublime Herrera y el simpático
Rioja, númenes hispalenses uno y otro, inmejorables glorias de Se-
villa; la cual (dice el padre Valderrama, con el estilo de sabor
mitológico usado en su época) «ha dado sabios que coloque Mi-

nerva en sus Museos; talentos elevados, y corazones rectos que presidan los Tribunales de Astrea: animos valerosos que triunfen en los campos de Marte; Argonautas, que con felicidad surquen los golfos de Neptuno; Príncipes que mantengan en justicia á la nacion; Pastores que apacienten cuidadosos el rebaño de Cristo; y almas fieles á su Dios, que alaben eternamente sus grandezas.»

Hemos llegado al fin de la parte histórica; pero antes de venir á la descriptiva y monumental, recordaremos á nuestros lectores, que no se nos ha ocurrido disculparnos, como hacen otros valiéndose de prólogos ó advertencias preliminares *ad hoc*; muy lejos de eso, ni aun lleva prólogo nuestra obra, únicamente precedida de un prospectillo imprescindible, que supla ó haga veces de tal. Sabemos que no escribimos para la posteridad, como de sí mismo decía Eurípides; lo cual sería ridiculo en semejante siglo, cuyas elucubraciones de duracion efímera, llevan el carácter de vaporosidades luminosas, puesto que ahora se escribe, se imprime, se corrije, se lee y se comenta al vapor. Sabemos tambien que en materias históricas nada hay original, como no sea el método y el estilo; y como no presumamos gran cosa de los nuestros, solo hubiera probado petulancia el referirnos á tan pobres méritos. Sabemos finalmente que nunca faltan criticas mordaces para los mas humildes escritores; por lo cual nos parece una solemnísima necedad el dar anticipadas satisfacciones, que al cabo no han de ser tenidas en consideracion; máxime si el ligero censor es algun ignorante, escritorzuelo anónimo, como uno que se ocupó de nuestra primera entrega, conceptuándola suficientemente mala para estimar infeliz toda la obra. Respetamos la censura que viene de la pluma de un sábio, ó al menos de un sujeto concienzudo, que analiza, y aduce convincentes razones. Pero despreciamos tan altamente como nos lo permita nuestra estatura, nuestros cinco dedos de frente y nuestra limitada inteligencia, á los necios aprendices de Aristarcos, con su tono magistral, sus dogmáticas ínfulas y sus pedagógicas decisiones, dándoles por toda contestacion, dos dísticos latinos de que se valió oportunamente el ilustrado Araujo. Hélos aqui:

INVIDUS AUT TACEAT, NOSTRI DETRACTOR HONORIS,
AUT ALIUD MELIUS, SI SAPIT, EDATOPUS.»

FIN.

GLORIAS

DE SEVILLA.

C.† 2.

Monumentos, Edificios, Artes y Ciencias.

POR

D. VICENTE ALVAREZ MIRANDA.

SEVILLA.--1849.

Cárlos Santigosa editor, calle de la Sierpes. núm. 81.

SEGUNDA PARTE.

CAPITULO I.

Reseña preliminar indispensable.

a esplendida, magnífica y populosa Sevilla está situada en la parte meridional de España, á los treinta y siete grados, veinticinco minutos de latitud, y á los diez grados, treinta y tres minutos y cuarenta y cinco segundos de longitud, sobre los orillas del Guadalquivir. En el recinto de sus viejos muros, que ocupan la circunferencia de una legua; tiene sobre trece mil ochocientas casas,

setecientas calles y plazas, y mas de cien mil habitantes, vien‑
dose á si mismo ennoblecida por multitud de palacios, que elevó
la opulencia de sus próceres. Rodéala una espaciosa llanura por
donde corre el espresado rio, que aun los poetas denominan Bé‑
tis, fertilizando su campiña hermosa y su muy dilatado hereda‑
miento, poblado de viñas, olivos, tierras labrantías y frutales, huertos
y bellos plantios de cidras, naranjos, limoneros y otros varios
árboles, alquerias y casas de placer, pintorescas vistas y cuanto de
risueño idear puede la mas fecunda imajinacion. Hállase tambien
surtida de abundante y rico pan blanco, sabrosas carnes, esquisito
aceite, numeroso ganado lanar, caballar y vacuno, todo género de
aves, caza y copiosa pesca (de lo cual es buen testigo su incomparable
plaza de abastos,) ventajas que reunidas hacen de Sevilla una
de las ciudades mas deliciosas de la península Ibérica, y de las
mas apetecibles para vivir en ella.

Goza de un templado y apacible temperamento siendo asaz
notoria la salubridad de su clima y la pureza de sus aires tan beneficio‑
sos para las personas afectadas del pecho, muchas de las cuales,
como por encanto, logran restablecerse y vigorizarse en este pais
cuando mas desesperaban de su problemática curacion. El cielo
de Sevilla cuyo hermoso azul no tiene semejante, deslumbra por
su limpidez, tersura y claridad, serenándose instantáneamente, co‑
mo desaparece de un espejo el hálito que lo empaña, aun cuando
las mudanzas atmosféricas, los efectos de las estaciones y las ne‑
cesidades de la tierra, hacen imprescindibles las copiosas lluvias
que refrescan, esponjan, impulsan y garantizan la poderosa vejeta‑
cion de esta siempre ubérrima Vega, fecundizada por un sol be‑
nigno, mirifico y resplandoroso.

El calor ordinario en estío, es de veintitres á veinticinco gra‑
dos del termometro Reaumur, subiendo alguna vez hasta los vein‑
tiocho, veintinueve y aun treinta, si bien semejante esceso no
ha llegado (digamoslo asi) á sistematizarse. Durante los mayores
frios de invierno, señala el termometro cinco grados sobre yelo. El
barómetro, en tiempo de grandes lluvias, señala veintinueve pul‑
gadas y cincuenta y cuatro centésimos ingleses; y en el de mayor
sequedad treinta pulgadas y veinticuatro centésimos. Sevilla está
ceñida, como en otro lugar hemos dicho, de una estensa cadena

de muros antiquisimos, cuya reconstruccion, que data de diez y nueve siglos, se atribuye al inmortal Julio Cesar. En su circuito contábanse algun dia hasta 166 torres, esparcidas á trechos, de las cuales se han derribado varias, como tambien las barbacanas, que por todas partes los ceñia, y de que solo se conserva un pequeño resto, de imponencia suma, ante el lienzo de muralla entre las puertas de la Macarena y Cordoba. Cuenta la ciudad unas 8,750 varas de circuito, no incluyendo la poblacion existente fuera de ella como son los arrabales ó barrios de la Cesteria, Baratillo, Carreteria, Resolana, San Bernardo, Calzada de la Cruz del Campo, San Roque, Macarena, Humeros, y el principal de todos, que es el vasto arrabal de Triana, constituyendo por si solo una poblacion regular. Incluido este vastisimo recinto, tal vez abarcará en su contorno mas de tres leguas y media la antigua y poderosa Híspalis, matrona predilecta de Hércules, de César y de S. Fernando, franqueada al Español, y al estrangero, como en estremo hospitalaria y accesible, no menos que por quince puertas, contando como tales dos postigos. Empezando á numerarlas por la de Triana y siguiendo la derecha, son las que brevemente describimos, antes de pasar á los barrios.

Puerta de Triana.=Es indudablemente la principal y mas hermosa de las trece, viniéndole su nombre de hallarse situada al frente de aquel estendido y populoso arrabal. Construyose en el año de 1588, y consta de un cuerpo de arquitectura de órden dórico, obra majestuosa y digna del célebre Juan de Herrera, á quien se atribuye fundadamente su traza. Compónese dicho cuerpo de cuatro colosales columnas istriadas, esterior é interiormente, asentantes en altos y bien proporcionados pedestales, recibiendo el ancho y sencillo cornisamento, cuyo friso distínguese exornado de hermosos triglifos. Descansa en la cornisa un majestuoso balcon; sobre el se lee esteriormente una inscripcion latina, que espresa el tiempo y circunstancias en que se edificó tal obra; en el interior figuran las Armas Reales de España, rematando el todo con un gracioso ático triangular, adornado de vistosas pirámides. En el intercolumnio se contempla el magnífico arco, que forma la puerta, la cual ha sufrido diversas reparaciones debidas, en su mayor parte, á la necesidad de conservarla. Tiene en su parte superior un

castillo, antiguamente destinado para prision de los caballeros y personas de alto rango ó de elevada alcurnia, los cuales eran custodiados por un teniente de alcaide, nombrado por los duques de Alcalá y marqueses de Tarifa. Tambien sufrió reparacion completa en 1824. Parece que en el dia se halla habitado.

Cuando los reyes de España visitan la capital de Andalucía, hácen desde tiempo inmemorial su entrada solemne por esta soberbia puerta, contribuyendo á hermosearla, además de su bella arquitectura, la espaciosa alameda que hay desde ella al puente, la deliciosa orilla del rio, los paseos del Malecon, el salon de las Damas, la plaza de Toros, y los barrios de Triana, Baratillo, Cestería y Humeros, que estan en sus inmediaciones.

Sigue la puerta REAL al estremo de la ancha y hermosa calle de las Armas, dando salida hácia el arrabal de los Humeros. El dictado ó epiteto de REAL le provino de haber entrado por ella triunfalmente el glorioso conquistador San Fernando. Tambien lo verificó el tétrico, despótico y desconfiado monarca Felipe II, en 1570.

La Puerta Real.=Llamóse antiguamente *de Goles*, corrupcion de Hércules, cuya estátua descollaba encima.

Leíanse en el frontis (hoy borrados) los siguientes dísticos latinos:

«FÉRREA FERRANDUS PERFREGIT CLAUSTRA SIBILLE,
FERRANDI, ET NÓMEN SPLENDET, UT ASTRA POLI.

Está luego la PUERTA DE SAN JUAN asi llamada por su inmediacion á la iglesia de S. Juan de Acre. En lo antiguo se dominó *del ingenio*, por hallarse cerca el antiguo muelle en que se descargaban las mercaderias, que permaneció allí, hasta el año de 1574 desde cuya época data el haberlo situado en el lugar que ahora ocupa.

La puerta de la Barqueta.= Tomó el nombre de la barca, que cerca de ella sirve al pasaje del rio. En lo antiguo se llamó de la ALMENILLA, por una que la corona, y al presente se conoce por el BLANQUILLO. Tambien se apellidó de VIB-RAGEL, denominacion arábiga de una plazuela inmediata.

La puerta de la Macarena. Da salida al gran arrabal de este

nombre, que es el de una infanta mora, cuyos palacios estaban situados en estas inmediaciones. Frente á dicha puerta se admira el magnifico Hospital de la sangre, que describimos en el capitulo IV. En ella termina el camino de herradura de Estremadura, pasando por Cantillana y Brenes.

Puerta de Córdoba.=Desde dicha puerta empezaba el antiguo camino de esta ciudad á aquella. Encima hay una torre donde segun la tradicion, estubo prisionero el glorioso rey de Sevilla y esclarecido mártir de la iglesia, san Hermenegildo, á cuyo culto está dedicada una ermita en la parte interior del muro, contigua á la misma puerta.

La Puerta del Sol.=Es la mas oriental de la ciudad; consagrada por la gentilidad á aquel astro, lució una imajen suya en el frontispicio esterior. Proxima se encuentra la fábrica de Salitres.

Puerta del Osario.=Daba salida en lo antiguo á los cementerios de los árabes, situados en el sitio que hoy ocupa el arrabal de San Roque. Tambien se llamó de *Vib-Alfar*, nombre del moro que la construyó. Vib, en arábigo, significa puerta.

Puerta de Carmona.=Principia la Calzada, que á ella va desde Sevilla. Junto á esta puerta remata el grandioso y utilísimo acueducto, que de ahí llaman Arcos ó Caños de Carmona, donde radica el depósito géneral de las aguas, que de allí se reparten á las diversas fuentes públicas y privadas. En el hueco de esta puerta se conservaba á un lado, una Concepcion de *Cornelio Schut*.

Puerta de la Carne.=Debe tambien su fundacion al pueblo mahometano. Sacóla de cimientos un famoso árabe, llamado VID ALMAR, cuyo nombre conservó por mucho tiempo, hasta que á mediados del siglo XIII se estableció el matadero de reses inmediato á ella tomando desde entonces la denominacion, que hoy lleva. Llamábase asimismo de la JUDERIA, porque moraban en aquella parte de la ciudad los judios y por hallarse situada una sinagoga en el templo contiguo que es hoy iglesia con la advocacion de SANTA MARIA LA BLANCA. Por los años de 1567 fué enteramente renovada, perdiendo cási todas las bellezas, que la enriquecian; y posteriormente ha sufrido tambien algunos reparos. Compónese de un solo arco de regulares dimensiones, el cual conserva aun pàrte de la gracia

de la arquitectura àrabe, tan pródiga y generalizada en este privílegiado pais.

A su frente se halla el muy poblado barrio de San Bernardo y la famosa FUNDICION DE ARTILLERIA, y en su parte esterior se lee la siguiente inscripcion latina:

«CONDIDIT ALCIDES, RENOVAVIT JULIUS URBEM,
RESTITUIT CHRISTO FERRANDUS TERTIUS HÉROS.»

«No era menos de exámen (dice un escritor contemporáneo) por su antigüedad la PUERTA DE JEREZ, que dá vista al hermoso paseo de CRISTINA. Pero habiéndose aproximado á la capital de Andalucía en 1836 la division carlista, que mandaba el famoso general Gomez, creyeron conveniente los ingenieros el desmantelarla para facilitar la defensa de la plaza, y fué destruida cási absolutamente, quedando solo de su antigua fábrica el arco de entrada, en cuya clave se veía aun una lápida, con esta leyenda:

HÉRCULES ME EDIFICÓ.
JULIO CÉSAR ME CERCÓ
DE MUROS Y TORRES ALTAS.
Y EL REY SANTO ME GANÓ
CON GARCI PEREZ DE VARGAS.»

Estos malos versos, que ya hemos aducido en la parte histórica, vienen á ser una traduccion de los preinsertos disticos latinos que empiezan CONDIDIT ALCIDES. &c.

Deseoso el Ayuntamiento de edificar en el sitio que ocupaba esta puerta, otra mas digna de la Ciudad y que contrastase con las de primer orden, como las llamadas de Triana y del Arenal, mandó demoler la antigua que hemos descrito alzando otra de mucha mas amplitud y en la que la severidad del órden arquitectónico se une á una gran solidez y al mejor gusto. Esta obra ha sido concluida en el año anterior de 1848.

Antes de la precitada de Jerez, está la de San Fernando, abierta, el año de 1760 en aquella parte del muro, donde, ocupando los moros á Sevilla, hubo un postigo por el cual, segun tradicion

piadosa, entraba San Fernando en la ciudad, mientras seguia el asedio, para hacer oracion ante la milagrosa imágen de nuestra Señora de la Antigua, existente de oculto en la mezquita principal.

Es puerta de graciosa y arreglada arquitectura de columnas pareadas, sobre las cuales vuela el arco.

En ella termina la recta, hermosa y ancha calle de San Fernando, donde está el magnífico edificio de la Fábrica de Tabacos.

Sigue el **Postigo del Carbon** que en lo antiguo parece haber sido postigo del Alcázar, nombrándose de los Azacanes por ser el sitio donde asistian los de la Aduana; después se llamó del Carbon, por hallarse muy cerca el peso de este abasto.

El **Postigo del Aceite.** Asi llamado por estar junto á él los almacenes de esta especie, se decía de las Atarazanas, por haberse practicado en el sitio que estas ocuparon primero.

Réstanos mencionar la PUERTA DEL ARENAL, situada al estremo de la calle llamada de la Mar, que dá salida á los barrios de la Carretería y Baratillo. Fuè reedificada en 1566, y aunque las estátuas y relieves, que la decoran, no pueden ser designadas como bellezas artísticas, revelan sin embargo la floreciente época en que se construyeron varios monumentos artisticos, por ejemplo, la CAPILLA REAL de la Santa Iglesia metropolitana. En la parte esterior de dicha puerta se vén las armas reales, con una inscripcion referente al reinado y al año en que se hizo la obra, y en la interior las armas de Sevilla, con estas significativas palabras:

Cura rerum Publicarum,

Haremos ahora una sucinta reseña de los arrabales y de otras dependencias de Sevilla, antes de pasar á la descripcion de sus numerosos monumentos artisticos, que empieza desde luego con el capitulo segundo. Creemos que todas estas noticias no desagradaran á los que se hallen en el caso de ignorarlas.

El **arrabal de Triana** está separado de la ciudad por el Guadalquivir, en cuya orilla occidental radica como una poblacion no despreciable, siendo su proyeccion la misma que la de aquel por

esta parte, es decir, de N. á S. Por el lado frontero á la ciudad
báñanlo las corrientes del rio, cercándolo por el opuesto amenas y
frondosas huertas de perenne verdura, casas de campo y arbole-
das, que hacen su habitacion en estremo poética y deliciosa. Un
puente sostenido por diez barcas, lo pone en comunicacion con Se-
villa, por el sitio llamado del Arenal, además de las muchas lan-
chas, que de continuo atraviesan la corriente por todos los puntos
de las vastas riberas. Segun varios autores el nombre de Triana
derivase del inmortal emperador Trajano, que fué hijo de Itálica)
como dijimos en la parte histórica) cuyas célebres ruinas se con-
servan á menos de una legua de este famoso arrabal. Parece que
en latin se llamó TRAJANA y corrompido el nombre, como tantos
otros, á poder de los tiempos redújose al mas breve de TRIANA.
Otros empero, afirman que semejante aserto etimológico carece de
pruebas sólidas; sea de ello lo que quiera, poco hace al caso esa
inútil cuestion, tomando el hecho tal como existe desde largos si-
glos.

El vecindario de Triana, que asciende á 3,500 vecinos, no ba-
jará hoy de 15 á 16,000 almas. Para la administracion de Sacra-
mentos tiene una parroquia titulada de Sta. Ana, y otra iglesia auxi-
liar, llamada de nuestra Sra. de la O. Tenia asi mismo tres con-
ventos de religiosos y uno de religiosas, contando ademas varias ca-
pillas y ermitas. En su parte mas setentrional, con corta separa-
cion de las casas, se halla el famoso ex-monasterio de Sta. Ma-
ría de las Cuevas mas conocido por la Cartuja hoy establecimien-
to industrial, de que nos ocupamos en el capítulo V.

Finalmente, en el recinto de Triana y por la parte que mira
al campo, estan situadas las fábricas de loza sevillana, tan céle-
bres en toda Andalucía.

La CESTERÍA es un pequeño barrio situado junto á la puerta
de Triana, perteneciente á la collacion de Santa Maria Magdalena,
y cuya fundacion es posterior al tiempo de la conquista. En su
recinto se distingue el almacen de maderas de segura, y la casa
del remojo para el pescado.

El arrabal de los HUMEROS, situado junto á la puerta Real per-
tenece á la collacion de S. Vicente mártir. Llamose antiguamente
barrio de pescadores. Parece que los moros tenian en este sitio

su grande arsenal y fábrica de bajeles, habiendo sido en otros tiempos mucho mas considerable su vecindario. En su recinto estuvo el colegio de S. Laureano, convertido despues en casa de correccion. Tambien es fama que existia en este barrio la casa del célebre y desgraciado Almirante Cristoval Colon, á quien con tan negra ingratitud correspondió el desabrido aragonés Fernando V. cuyo tradicional aserto es mas que suficiente por sí solo para dar renombre perdurable al humilde arrabal de los Humeros. En él existe una capilla dedicada á nuestra señora del Rosario.

El arrabal de la MACARENA, situado frente á la puerta de su nombre, pertenece á la collacion de San Gil. Hállase mencionado en la crónica, por el sacomano, como dice Zúñiga, que se le dió en la conquista; pero no era el que ahora se habita, sino algo distante; fuese su poblacion acercando á Sevilla, y edificando mas cerca de la puerta. El vecindario, en su mayor parte, es agrícola. En su recinto, cercado de grandes huertas, está el famoso hospital llamado de la Sangre y el de San Lázaro, de los cuales en otra parte nos ocupamos.

El barrio de SAN ROQUE Ó LA CALZADA prolóngase desde la puerta del Sol hasta la de Carmona; y desde esta hasta la Cruz del Humilladero, vulgarmente llamada Cruz del Campo. Es ameno por sus deliciosos jardines, y de poblacion tan numerosa, que obligó esta circunstancia á construirle una iglesia ayuda de parroquia de la Catedral, con la advocacion de San Roque. El nombre de CALZADA lo toma del célebre arrecife que desde alli empieza y continúa en direccion de Carmona. Prescindiendo del convento de San Agustin y del monasterio de San Benito, que figuraron tanto en su recinto, existen las capillas de nuestra Señora de los Ángeles y la Soledad. Cerca de este arrabal se encuentra el famoso prado de Sta. Justa, regado con la sangre de innumerables mártires, especialmente durante las dominaciones romana y árabe, y por tales recuerdos venerado con singular reverencia, que en parte bajo y lagunoso, tiene por desagüe el arroyo Tagarete.

El arrabal mas populoso, despues del de Triana, es indudablemente el de S. Bernardo. Toma su nombre de la parroquia dedicada á este santo, la cual es auxiliar de la catedral. Tambien la crónica hace mencion de este barrio, denominado entonces de

2

Ben--Ahoar, como uno de los que saquearan completamente los sitiadores cristianos. En el estan situados el matadero de las reses la real fundicion de Artilleria, la huerta del rey, el cuartel de caballería, la hermita de S. Sebastian y otras cosas notables. [No lejos tenian su cementerio los judíos de Sevilla, cuyas sepulturas (repugnante es decirlo) se convirtieron en floridas huertas, abun- dantes en sabrosas legumbres y otros frutos, poco despues de la espulsion de aquellos.

Los arrabales de la RESOLANA, CARRETERÍA Y BARATILLO, no ex- sistian en tiempo de la conquista; todos son posteriores y pertene- cen á la collacion del sagrario de la santa iglesia. En su recinto se hallan los edificios de la real maestranza de Artillería, Hospi- tal de la Caridad, Real Aduana, Atarazana de Azogues, plaza de Toros y algunas ermitas.

Despues de estos preliminares, diremos algo, por último, sobre las casas de Sevilla, en general, que constantemente han llamado la atencion de todos los forasteros por su especial construccion y el caracteristico mérito de sus dependencias, del modo mas con- veniente distribuidas. Cási todas tienen al rededor de los pátios columnas de buenos mármoles con arcos que forman galerias al- tas y bajas. Hállanse comunmente divididas en dos cuerpos ó vi- viendas hasta cierto punto independientes, donde habitan las fami- lias con amplitud y comodidad, en todas estaciones, cubriendo los pátios en el verano con toldos que las preservan de los rayos del sol, haciéndoles conservar una deliciosa frescura.

Tambien suelen tener por lo regular graciosas fuentes en el cen- tro de dichos pátios, cuyo agradable murmurio deleita blandamente al oido, cuando á su inmediacion se descansa guareciéndose de los estivos calores. Exórnan además estos apetecibles recintos con ele- gantes macetas de flores y yerbas odoríferas, que recreando la vista, embalsaman el ambiente con su esquisita y suave fragancia.

Abundan asimismo deliciosos jardines, proporcionando á mu- chas de ellas solaz y esparcimiento sin salir á buscarlo, desahogos tan útiles como apetecibles y saludables. Contribuye á todas estas ventajas el esmerado aseo y la nunca desmentida limpieza en que ponen particular estudio los vecinos de Sevilla, viéndose (digá- moslo asi) la cara en el pavimento, techumbre y paredes de sus

estancias, como en los muebles que las hermoséan ó decoran. Hay sin embargo muchas habitaciones de aspecto triste, melancólico y hasta rigido y ascético, por decirlo así, notándose tambien . en muchas calles el fúnebre silencio de las huesas, quizá muy rara vez interrumpido por alguno que otro transeunte; y en no pocas, estrechas y sombrias, cuyo ancho cási ocupan dos personas, que su capacidad de frente llenan, es inconcuso que la yerba nace. Nada, empero, suponen semejantes desventajas, de imprescindible naturaleza en tan considerable capital, respecto de lo mucho bueno que encierra, y de los infinitos monumentos que las artes le deben, cobijando preciosidades sin número; además de no faltarle cosa alguna de cuantas pueden contribuir al encanto de la vida, que aquí tan dulcemente se gasta, sucediéndose tranquilos y plácidos los dias sin sentir disfrutados, como en una mansion privilegiada.

Después de digresiones tan precisas, vamos á entrar en la parte monumental, siguiendo el órden que mejor nos plazca, con claro estilo y descripciones breves, no sin valernos de trabajos de otros, por habernos con fama precedido varios inteligentes publicístas.

CAPÍTULO II

Catedral y dependencias.

a catedral de Sevilla es uno de los templos mas celebrados, magníficos y deslumbradores del mundo. Fué, en tiempo de los musulmanes, la principal de sus mezquitas mas esplendorosas; consagrada iglesia de cristianos en 1248. Enriqueciose despues considerablemente, llegando á ser la mas poderosa de España. En 1401 determinó el cabildo reedificarla á sus propias espensas. Duró la obra ciento y tres años, bajo la direccion de diferentes arquitectos, colocándose la última piedra el dia 10 de diciembre de 1506. Levantaba por entonces su gigantesco cimborio hasta la altura del prímer cuerpo de la Giralda, siendo el asombro de los estranjeros, que confesaban no haber visto magnificencia semejante, ni tan soberbias formas y ornamentos debidos á los famosos escul-

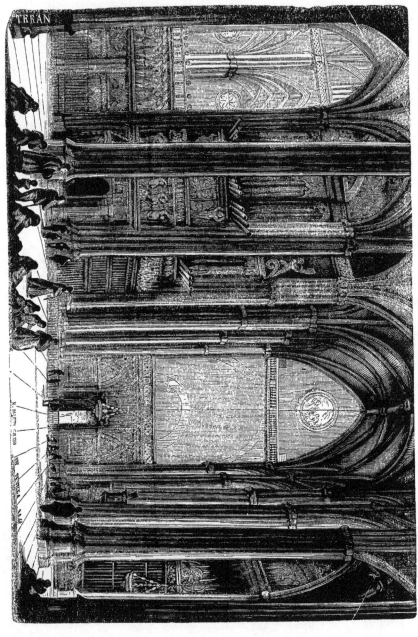

INTERIOR DE LA CATEDRAL

SEVILLA.

tores Millan, Florentin y Fernandez. Pero como si fuese demasiado para fábrica humana, desplomóse en 28 de diciembre de 1511 con tres arcos torales en medio del nocturno silencio, asordando los contornos y llenando de pavor aquel inesperado estruendo á los contiguos moradores; de lo cual hemos hablado en la parte histórica.

Esta portentosa catedral situada al mediodia de Sevilla, participando de la arquitectura árabe, de la gótica ó germánica, de la plateresca y de la greco-romana, forma por sí solo una manzana grandísima, rodeada de una espaciosa lonja, á la cual se sube en las fachadas del norte, levante y poniente por cómodas gradas. Unense al templo, por la parte del *Norte*, el pátio de los Naranjos, el Sagrario y su sacristía; júntansele, por la del *Este* la esbelta y linda Giralda, la capilla de S. Fernando, y la contaduria mayor del cabildo; agregándosele, finalmente, por la del *Sur*, la sácristía mayor y la de los cálices. Resulta de todas estas partes un conjunto singularísimo y de un caracter peregrinamente especial, esto es un edificio compuesto de otros varios edificios pertenecientes, cada uno de por si, á una época distinta y, como sin dificultad se deduce á un género diverso.

La planta del templo es cuadrilonga. De oriente á poniente tiene la longitud de trecientos noventa y ocho pies; y de Norte á Sur cuenta doscientos noventa v uno de latitud. Divídense el largo segun la espresion del inteligente Cean Bermudez, dando cuarenta á cada una de las ocho bóvedas, que componen las naves laterales, 59 al crucero en su ancho, y veinte á cada una de las capillas de S. Pedro y S. Pablo, que suman trecientos noventa y ocho, sin contar la capilla real, que sale fuera del cuadrilongo. Tambien subdivide el ancho, dando los 59 pies del crucero á la nave del medio, 39 y medio á cada una de las cuatro laterales y treinta y siete á las capillas, que componen doscientos noventa y uno. Da asimismo á estas capillas cuarenta y nueve pies de alto, noventa y seis á las naves de los lados y ciento treinta y cuatro á la principal, dejando reducido el cimborio á solos ciento cuarenta y tres y medío.

Mantiene treinta y seis pilares, segun observa Amador, de los Rios, compuestos de esbeltas palmas agrupadas graciosamente

y de quince pies de diámetro, aquella inmensa mole de piedra, que forma sesenta y ocho bóvedas elevadísimas. El ornamento de ellas parece sumamente sencillo; y esceptuándose las cuatro proximas al cimborio, y el respaldo del altar mayor, en que se nota algun follaje, caracteristico del género gótico; solo se advierten algunos resaltos en los pilares, arcos y cimbrias, en los marcos de las ventanas, en los nichos y en los calados y antepechos de los andénes, que dan vuelta á la nave principal, al crucero y á las terceras naves, desde aquel hasta la capilla de S. Fernando, viéndose ademas sobre algunas puertas. La nave del medio se compone de ocho bóvedas, además del cimborio y la capilla, que acabamos de mencionar, de la cual hablaremos mas adelante. Corresponde á la primera bóveda el espacio medio entre esta capilla y la mayor, que con su sacristía ocupa la segunda y tercera, llenando el coro el ambito de la cuarta y quinta, y el trascoro el de la sesta septima y octava. Considerables son las riquezas artísticas existentes bajo estas bóvedas; magnificas las naves laterales, que llegan de una á otra parte, sin interrupcion alguna, contribuyendo á la estraordinaria grandeza é imponente majestad del maravilloso interior. Reálzalo tambien notablemente el suntuoso pavimento de mármol blanco y negro, que en 1789 sustituyó al antiguo embaldosado, gastándose en la obra inmensas sumas. Pero si el pavimento realza la magnificencia de semejante obra, no llaman menos la atencion sus lindisimas ventanas de ojiba, que abriendo paso á la luz, comunican al templo un aspecto vago, sagrativo, misterioso, indefinible, al reflejar sobre los gallardos pilares el sol, que se quiebra en mil cambiantes en sus pintadas vidrieras, cuyo mérito varia, sin duda como el de sus autores. Dichas vidrieras ascienden al número de noventa y tres: cinco redondas, y las restantes entre largas, concluyendo por la parte superior en un arco repuntado. Cada cual es de nueve varas y doce pulgadas de alto y muy cerca de cuatro varas de ancho. Unas tienen pintadas pilastras ó columnas en el tercio superior, y otras nada. En aquellas se ven profetas, patriarcas, santos mártires y virjenes; en estas algunos pasajes del NUEVO TESTAMENTO.

Dan entrada á la Iglesia nueve elevadas puertas; tres por el lado de poniente, dos de levante, uno del mediodia; y tres del nor-

te. Aun no se han concluido algunas de ellas, causando pena á los amantes de las artes semejante abandono como dice un autor contemporáneo. Pero las cuatro de poniente y de levante cautivan por su belleza y originalidad; estando adornadas en su parte esterior de relieves y estátuas de barro cocido, que dan una idea del arte de la escultura en la época en que se labraron. Representan en sus relieves las del costado del poniente, que debió ser la fachada principal del templo; el NACIMIENTO DE JESUS, en cuya obra se advierten algunos accesorios perfectamente tallados, y el BAUTISMO DEL SEÑOR EN EL JORDAN. En los casetones, que forma el ornamento de la primera puerta, que lleva el nombre de S. Miguel, se ven seis figuras del tamaño natural, que parecen ser los cuatro evangelistas, y otros dos santos. En idénticos sitios de la segunda, que está inmediata á la del Sagrario, hay cuatro arzobispos de esta diócesis, segun asienta Cean Bermudez, y las santas tutelares de Sevilla, Justa y Rufina. Las del lado de levante tienen por asunto en sus relieves ó medallones LA ENTRADA DE JESUCRISTO EN JERUSALEN Y LA ADORACÍON DE LOS REYES; aquel la llamada de la Campanilla; y este la inmediata á la Giralda. Una y otra mantienen en los casetones, que las orlan, estátuas de ángeles profetas y patriarcas del mismo tamaño que las de las puertas del frente opuesto. Las restantes puertas no ofrecen cosa alguna digna de particular mencion; las dos del MEDIODIA y del NORTE no estan aun concluidas. En la parte interior contienen, sin embargo, andenes con antepechos laboreados prolijamente, y á los lados varios ornamentos góticos del mejor gusto. La del MEDIODIA lleva el nombre de S. Cristobal, por verse pintado este santo en el muro de la derecha con dimensiones colosales, pués tiene once varas y medio de alto, llevando sobre los hombros al Niño--Dios, y apoyándose con la mano derecha en el tronco de una palma, en actitud de pasar un Rio. Es obra de Mateo Perez Alesio. La del NORTE ha tomado su denominacion del PATIO DE LOS NARANJOS. La puerta del medio de las tres que dan á la parte de PONIENTE, es la principal de todo el templo.

Quedan solamente por mencionar las dos puertas del costado del NORTE, comunicante una con la galeria, que sostiene la Biblioteca Colombina, y otra con la nueva iglesia del Sagrario. Aquella, vulgarmente denominada del *Lagarto*, encuéntrase tapizada cási abso—

lutamente con un arco de la antigua mezquita y está exornada al estilo gótico.

Hechas estas indicaciones sobre los puntos principales de la catedral, daremos algunos pormenores sobre muchas de sus partes, con toda la claridad y concision que nuestro propósito requiere.

Retablo mayor.= La capilla mayor está situada en la nave del centro, un poco mas hácia la cabeza de la iglesia. Cuéntanse para subir al presbiterio catorce gradas de marmol blanco y negro. Los muros de aquella estan adornados con estatuas de barro cocido, é infinitas labores del gusto gótico, las rejas que la cercan, son de hierro, doradas y elaboradas por el estilo plateresco. El retablo es de madera de alerce, la cual se tiene por incorruptible, y tal vez el mayor que hay en España. Figura dividido en 36 nichos con escelentes esculturas, que representan los misterios de la pasion y resurreccion de Jesucrísto: todas estan pintadas y doradas por Alejo Fernandez.

El respaldo de la capilla mayor.=Es el muro principal sobre que descansa el retablo, si bien queda entre este y el dicho muro una pequeña estancia, que sirve de sacristía. En su parte superior se halla adornado segun el gusto gótico, de ricas labores y coronado de doseletes bellisimos y delicados cuya vista no es dable gozar perfectamente por la elevacion de los mismos.

Entre la Capilla mayor y el coro.=Se nota un pasadizo, que atravesando de una á otra parte, sirven para que vayan los capitulares desde el coro al presbiterio cómoda y desembarazadamente.

El Coro.—Está rodeado de tres muros y cerrado por la *reja* que da frente al altar mayor. Esta reja, diseñada por Sancho Muñoz, conforme al gusto plateresco en 1519, es de bastante mérito, conteniendo su friso multitud de figuritas, que representan los ascendientes de Jesucristo como hombre.

La Sillería.=Es gótica y consta de 127 sillas adornadas con caprichosos relieves y dibujos de animales raros etc. Cubrelas un dosel prolongado en laterales dimensiones, adornándolo primorosamente diversas torrecillas, estátuas &c. El *fascitol* es magnífico. Fué ejecutado en 1570 por Bartolomé Morelles; surje colocado en el centro del *coro*, y contribuye poderosamente con su maravillosa belleza á engrandecer el templo, como uno de sus mejores ador-

nos. Componese de tres grandiosos cuerpos, en que hay notables bustos, figuras y relieves.

Dice el historiador Espinosa, en su *teatro de la santa iglesia*, que en su tiempo no bajaban de ciento treinta y ocho los libros destinados al servicio del coro, llenos de riquísimas é interesantes viñetas. Casi todos fueron pintados desde el año de 1516 al de 1603, por Luis Sanchez, Padilla, Andrés Ramirez, Diego y Bernardo de Orta y Andrés Melchor de Riquelme. Tambien los hay modernos, si bien de mérito inferior.

Dos *son los órganos*, que sirven en los divinos oficios y demas fiestas, que celebra la catedral; ocupando los arcos de la bóveda cuarta. El del lado de la epistola, fué construido en 1792 por D. Jorje Bosch, sobresaliendo por la admirable distribucion, de sus rejistros y la melódica dulzura de sus voces. El del Evangelio, se ha debido al talento de D. Agustin Verdalonga, el cual lo ejecutó en nuestros dias con general aplauso de los aficionados é inteligentes en el arte musical. Pero si los organos merecen ser ponderados, no asi la parte arquitectonica sobre que estriban. Pertenece esta al género *churrigueresco*, con lo cual se deja entender que es de un gusto estremadamente depravado.

El *respaldo del Coro*, que dá frente á la puerta principal, consta de un cuerpo de arquitectura dórica, dividiéndose en su latitud en tres *cuerpos resaltados, compuesto cada uno de pedestales, de dos columnas, cornisamento y fronton*. En el del centro hay un altar, á cuyos lados vénse dos puertas comunicantes con el coro, y sobre ellas dos bustos de bronce dorado, que representan á las Santas Justa y Rufina. En cada cual de los otros dos cuerpos existen dos relieves de mármol de Génova, que contienen otros tantos pasajes de la sagrada Escritura.

En la parte lateral del *coro* y en los intercolumnios de la quinta bóveda, hay dos capillitas á cada lado, de gusto plateresco, trazadas y ejecutadas en 1531 por Nicolás y Martin de Leon, padre é hijo. El ornamento de las cuatro es bastante prolijo y bello, siendo muy de notar que todo él sea de blanquísimo y trasparente alabastro.

Por *trascoro* se entiende el grande espacio medio entre el respaldo del coro y la puerta principal del templo, ocupando las bó-

vedas sesta, sétima y octava. Es seguramente la parte que disfruta de mas luz en toda la Iglesia, y la destinada para celebrar los divinos oficios el dia del Córpus, con muy solemne pompa, magnificencia y aparato.

Colócase igualmente en el *trascoro el célebre monumento de Semana Santa*, que tanto escita la admiracion de nacionales y estranjeros, componiéndose de cuatro cuerpos de diferentes órdenes, y perteneciendo el conjunto á la arquitectura greco--romana. Su planta afecta la forma de una cruz griega, presentando cuatro fachadas absolutamente iguales. El primer cuerpo es de órden dórico; el segundo pertenece al jónico; el tercero, al corintio; el cuarto, al compuesto. Los cuatro súrjen magnificamente adornados con estatuas colosales sobre los pedestales de las columnas. En el centro del primer cuerpo que consta de diez y seis columnas hay otro compuesto de cuatro columnas mas pequeñas, del mismo órden, en el cual se coloca la deslumbrante custodia. Rodéanlo unas gradas de siete pies de alto, adornadas prolijamente con cintas de oro, lo mismo que las basas, frisos, capiteles y arquitraves. En el centro del segundo cuerpo, que se componen de ocho columnas apareadas de quince pies de altura, las cuales asientan sobre otros tantos plintos, se vé tambien otro cuerpo del mismo órden respectivo, que con igual número de columnas, aunque menores sustenta la cúpula terminadora, bajo la cual distinguese la adorable imajen del Salvador del mundo. En su parte esterior llaman la atencion ocho estatuas grandiosas, personificaciones de Abraham, Melquisedec, Moisés, Aaron, la Vida Eterna, la Naturaleza humana, la Ley antigua y la Ley nueva ó de gracia; todas con leyendas alusivas á los objetos simbolizados. En el centro del tercer cuerpo, contante de ocho columnas asentadas sobre igual número de plintos y sosteniendo la arquitrave y cornisamento, se ve una estatua del redentor, atado á la columna; y en torno de las que esta parte componen, hay ocho correspondientes á las del segundo cuerpo y representativas de otros tantos biblicos personajes alusivamente caracterizados, à saber: Salomon, la reina Sabá, el padre Abraham, Isaac, S. Pedro, el Sacerdote del Concilio, el Sayon de la bofetada, y el soldado que propuso jugar y jugó en efecto la túnica del Salvador. Sobre el cuarto cuerpo, reducido á una

A. MARTI D.º Y G.ª

MONUMENTO DE LA CATEDRAL.

DEDICADO AL ESCMO. ILUSMO. SEÑOR D. JUDAS JOSÉ ROMO, ARZOBISPO DE LA SANTA IGLESIA DE ESTA CIUDAD.

ESTE Monumento segun D. Juan Agustin, Cean Bermudez, fué trazado por micer Antonio Florentin el año de 1545, y le acabó de construir él de 1554. Está aislado y tiene cuatro fachadas iguales. La planta figura una cruz griega; y diez y seis columnas con su cornisamento se elevan sobre pedestales y forman el primer cuerpo dórico. Dentro de él hay otro mas rico de cuatro columnas menores: en su centro se coloca la celebre custodia de Plata de Juan de Arfe, y en ella una urna de Oro, en que se encierra la sagrada Hostia, que trabajó en Roma Luis Valadier el año de 1771 y costeó D. Geronimo Rosal, Canónigo de esta S. Iglesia. El segundo es jónico, y tiene ocho columnas, su estátua del Salvador enmedio, y otras ocho sobre pedestales mucho mayores que el natural. Otras tantas columnas, é igual numero de estátuas contiene el tercero, que es corintio, y en el centro Cristo á la columna. El cuarto, que pertenece al órden compuesto en forma de linterna ochavada, con el crucifijo y los ladrones encina. Llega su altura hasta muy cerca de la bóveda: se ilumina con 120 lámparas de plata y con 411 cirios y velas de varios tamaños que pesan 123 arrobas y 7 libras de cera, lo que causa un efecto maravilloso y respetable.

MONUMENTO DE LA CATEDRAL.

ESTE Monumento, DEDICADO AL ESCMO. ILUSMO. SEÑOR D. JUDAS JOSE ROMO, ARZOBISPO DE LA SANTA IGLESIA DE ESTA CIUDAD. segun D. Juan Agustin, Cean Bermudez, fué trazado por micer Antonio Florentin el año de 1545, y le acabó de construir el de 1554. Esta aislado y tiene cuatro fachadas iguales. La planta figura una cruz griega; y diez y seis columnas con su cornisamento se elevan sobre pedestales y forman el primer cuerpo dórico. Dentro de el hay otro mas rico de cuatro columnas menores: en su centro se coloca la celebre custodia de Plata de Juan de Arfe, y en ella una urna de Oro, en que se encierra la sagrada Hostia, que trabajó en Roma Luis Valadier el año de 1771 y costeó D. Geronimo Resal, Canónigo de esta S. Iglesia. El segundo es jonico, y tiene ocho columnas, su estatua del Salvador enmedio, y otras ocho sobre pedestales mucho mayores que el natural. Otras tantas columnas, é igual número de estátuas contiene el tercero, que es corintio, y en el centro Cristo á la El cuarto, que pertenece al órden compuesto en forma de linterna ochavada, con el crucifijo y los ladrones encima. Llega su altura hasta muy cerca de la bóveda: se ilumina con 420 lámparas de plata y con 441 cirios y velas de varios tamaños que pesan 123 arrobas y 7 libras de cera, lo que causa un efecto maravilloso y respetable.

A. MARTI D. Vg.

media naranja y una linterna ochavada, percíbese un calvario, donde se contempla á Jesus crucificado entre los dos ladrones, y en actitud de dirijir al bueno aquellas dulcísimas palabras de inefable consolacion, de redentora esperanza. A sus lados obsérvanse la Virgen y S. Juan Evangelista, cuyas estátuas tienen nueve pies de alto cada una.

Tal es, en rápido bósquejo, el magnífico, suntuoso y famos' *monumento de Semana Santa*, cuya prodigiosa elevacion impide el que ofrezca al espectador un amplio punto de vista, desde el cual le sea posible contemplarlo por completo. La asombrosa altura de tan deslumbrador edificio, asciende á 120 pies, no bajando de 80 su diámetro. Durante los dias en que se halla espuesto al público alúmbralo 114 lámparas, 82 de plata, de metal las otras; además de 453 cirios, hachones y velas, convenientemente distribuidos en los cuatro cuerpos mencionados, de semejante profusion de luces síguese un efecto maravilloso, que contribuye á realzar la suntuosidad del *monumento*, el cual es de madera y pasta, pintado de blanco, negro, y oro y bruñido perfectamente; habiendo sufrido varias é importantes modificaciones, desde que lo trazó en 1545 el célebre Micer Antonio Florentin.

Capillas.=Tiene la Iglesia en su circunferencia 29 capillas y 4 en las naves del centro, que contienen pinturas y esculturas de relevante mérito, justamente celebrado y nunca desmentido por los inteligentes. Las mas notables son: primera, la del *Bautisterio*, donde radica el admirable lienzo pintado por Murillo, que representa á S. Antonio de Padua, medio arrodillado, esperando al Niño-Dios descendente en una gloria de ánjeles, para estrecharlo en su amoroso pecho. La magnífica composicion de este cuadro, la graciosa disposicion é infinita variedad en las actitudes de tantos ánjeles, mancebos y niños; la brillantez y la suavidad de sus tintas, el ambiente, la viva espresion de los efectos, la finura y delicadeza de sus toques, la correccion, en fin, de su dibujo, son cualidades innegables que lo colocan en primera línea respecto de los primores artísticos de sus obras, cuya maestría cunde proverbial. Costó diez mil rs. en el año de 1656; pero sabido es que en el dia equivalen cuando menos á sesenta ú ochenta mil. Hay encima otro cuadro con dos figuras del tamaño natural, que represen-

ta el bautismo de Jesucristo, del mismo autor, aunque no de tanto mérito.

La capilla de Santiago el Mayor, tiene en su testero un famoso cuadro pintado por el licenciado Juan de las Roelas, natural de Sevilla; el año de 1609, que representa á Santiago matando moros en la batalla de Clavijo. La figura principal á caballo tiene mucho fuego, y en toda la composicion se nota mucha armonía y propiedad. El San Lorenzo en que acaba el altar lo pintó Juan Valdés, natural de Córdoba, con espíritu y valentia.

En la siguiente se halla otro gran cuadro que representa á San Francisco de Asis en un trono de nubes y de ángeles agrupados con bastante arte, y un lego eu primer término mirando absorto el rompimiento de gloria, que se percibe en lo alto. Este cuadro es una de las mejores obras de Herrera el mozo.

Hay otro encima figurando á la Vírgen sentada en un trono con acompañamiento de ángeles, entregando la casulla á San Ildefonso y lo pintó el mismo Valdés.

En una capillita qne sigue el brazo del crucero, hay una bellísima Vírgen de Belen, pintada con la mayor gracia y delicado colorido, por el célebre Alonso Cano. En otra lateral, hay una Asuncion de Cárlos Marata, apenas perceptible por la oscuridad. Sábese, no obstante, que está pintada con mucha fuerza de claro-oscuro y muy esmerada correccion de dibujo.

Sigue la capilla de las Doncellas, así denominada por tener muchas dotaciones para doncellas pobres. Es piadosa fundacion de Micer Garcia de Gibraleon, proto notario apostólico. Nada contiene de notable.

Se pasa luego á la de los Evangelistas, cuyo altar fué pintado por Sturmio, en 1555. Posee un cuadro debido á uno de los Vassanes.

En la capilla situada junto á la puerta de los Palos hay un Ecce-homo de medio cuerpo, pintado en tabla por Murillo. Apenas se percibe por la umbrosidad. Está despues un altarito con notables pinturas de Antonio Arjian, hijo de Triana, é inmediato hay otro altar con pinturas de Alonso Vazquez, todas de correcto dibujo y buen colorido.

A la cabecera de la Iglesia, al lado del Evangelio, está la fa-

mosa capilla de S. Pedro. Tiene uno de los mejores retablos de esta Catedral, por su sencillez, y corresponde á la arquitectura greco-romana. Está adornado con 9 lienzos pintados por Zurbarán en 1625, que representan varios pasajes de la vida de S. Pedro y una Concepcion. Nótase en ellos mucha fuerza y correccion de dibujo y buenos estudios de paños; siendo indudablemente de las mejores obras de dicho autor.

Á la cabeza de la última nave está la capilla intitulada de la Purificacion de Nuestra Señora, cúyo retablo tiene varias tablas que representan este misterio, otro de la pasion, algunos santos, y además cinco retratos: obras todas de las mas célebres y clásicas del maese Pedro Campaña, en las que mejoró su colorido, dando mas gracia á la composicion y dibujo. Á los lados de la puerta que sale á la Lonja, hay una capillita en el brazo del Crucero con un cuadro de Pedro Fernandez Guadalupe, pintor sevillano acreditado. Representa á Nuestra Señora con su Hijo Santísimo en los brazos, á San Juan y las Marias, con dos retratos de los fundadores. Las figuras tienen nobleza y buenas actitudes; pero el estilo es poco agradable, por demasiado seco.

Al lado corresponde la otra capillita dedicada al misterio de la Concepcion, en la cual se admira un famoso cuadro de la generacion ó ascendencia temporal de Jesucristo, ejecutado con maestria suma, por el célebre artista Luis de Vargas. Sobresale en toda la obra, á juicio de los intelijentes, una pierna de Adan, pero tan bien escorzada, que al verla Mateo Perez de Alesio, famoso pintor italiano, del cual es una gigantesca efigie de San Cristoval, diestramente pintada en este sitio, esclamó: «*Piu vale la tua gamba, che il mio santa Christóforo.*» De donde tomó principio el llamar á este altar *de la gamba.* Sigue la capilla de la Antigua, con la venerable efigie de nuestra señora, pintada en el lienzo de la pared. Ante esta milagrosa imagen, cuyo origen se ignora, oraba San Fernando algunas noches, sin haberse posesionado todavía de la ciudad entonces mahometana. Con el aceite de su lámpara obró S. Diego de Alcalá muchos prodigios. Aquí venía á ofrecer los cautivos, que de poder de infieles rescataba, el V. Contreras; y la intercesion de María santisima se ha manifestado siempre poderosa y propicia en las muchas ocasiones que ante esta su imagen la imploró Sevilla.

Así como esta célebre capilla escede en lo espaciosa á las demás así las aventaja en adornos y especialísimo culto. Su altar es de mármoles jaspeados, con estátuas de piedra, que ejecutó don Pedro Cornejo, escultor sevillano. Sus paredes, como su techumbre, estan pintadas al fresco, ó cubiertas de lienzos historiados, obra toda de D. Domingo Martinez, acreditado pintor sevillano. En los cuatro ángulos penden compartidas 80 lámparas de plata, siendo del mismo metal la baranda próxima al altar. La Sacristía contiene muchas preciosidades artisticas.

Al lado está la capilla de S. Hermenegildo, cuya escultura debida al muy conocido profesor Sevillano Juan Martinez Montañés, es lo único que hay en ella de buen gusto, y el sepulcro en mármol, perfectamente ejecutado por Mercadante, con la estátua del arzobispo cardenal Cervantes, lleno de bajos relieves é ingeniosas alegorías.

En la inmediata capilla del Cristo del Maracaibo, sobresale un cuadro de Juan de Valdés, que representa los Desposorios, acabado con mas prolijidad que las demás obras suyas.

Á los piés de la Iglesia, junto á la puerta de San Miguel, está un altar cercado con rejas, cuyo retablo representa el nacimiento de Cristo, y es de las obras mas perfectas de Luis de Vargas, por su composicion, dibujo y espresivos detalles; si bien carece de perspectiva aérea, lo cual rebaja el mérito de sus combinaciones artísticas, segun el voto de los inteligentes.

Luego que se pasa esta puerta, hállase otro altar pequeño con reja, que contiene el cuadro del Ángel de la Guarda mostrando al alma el camino de la gloria, obra de graciosa composicion y bellísimo colorido, debida al pincel del inimitable Murillo.

En otra capillita mas allá se encuentra otro cuadro representando á la Virjen sentada, con el niño en los brazos, y dos santos de cuerpo entero lateralmente colocados. Pasa por una de las mejores obras de Tovar.

Hay en el mismo frente otra capillita lateral á esta, con una tabla que representa la visitacion de santa Isabel; y á los lados otras figuras y retratos; obra de Pedro Villegas, pintor sevillano, acreditado en la segunda época.

Las demás capillas, que estan interpuestas á las mencionadas

no tienen cosa particular que pueda merecer la atencion de los in-
telijentes; si se esceptúa alguna que otra escultura de Montañes,
ó pinturas antiguas de clase inferior. Omitiendo, pues, descripciones
de escasa ó ninguna importancia pasaremos á la *capilla real*, lla-
mada asi porque en ella estan depositados, ademas del incorrupto
cuerpo de S. Fernando, los de su primera mujer doña Beatriz y
de su hijo don Alonso el sabio. Fué construida por el arquitecto
Gainza, aunque no enteramente, pues la acabaron otros. Pertenece
al genero plateresco, esto es, propio de los antiguos plateros en las
custodias y otros objetos del culto; pero esta arquitectura en rea-
lidad viene á ser la greco-romana en los principios de su restau-
racion. La capilla real tiene 130 pies de elevacion, desde el pa-
vimento hasta la cupulilla de la linterna, ochenta y uno de lon-
gitud, y cincuenta y nueve de ancho. Su planta, escluido el medio
círculo del altar mayor, es cuadrada. Dividese en siete partes ó
espacios, formados por ocho pilastras italianas, revestidas de ricos
ornatos y relieves. Apoyánse en otros tantos pedestales, con
los que se une él zócalo, que circuye todo el edificio; y en su
parte superior tienen capiteles ideales si bien bajo el tipo del ca-
pitel el corintio. El friso es igual en toda la capilla, y está exor-
nado de niños, que tienen en sus manos lánzas y alabardas. Ter-
minan en una media naranja esférica con casetones, que van dis-
minuyéndose hasta el anillo de la linterna, con bustos de reyes de
Castilla y serafines. Tiene diez gradas para subir al presbiterio.
En medio de ellas estan el altar y la urna de plata en que se ha-
lla depositado el cuerpo del santo rey. Alos piés de la capilla en
dos nichos, estan los de la reina doña Beatriz y su hijo don Alonso.
En el panteon, bajo el altar principal yacen sepultados doña ma-
ria de Padilla, mujer del rey don Pedro, y los Infantes don Fa-
drique, don Alonso, y don Pedro. Sobre las gradas, cuyo testero
tiene forma de semicirculo, ocupan el medio altar y retablo en
que está la Imajen de nuestra señora de los Reyes, con la santa
Justa y Rufina á sus lados, san Isidoro y san Leandro, San Joa-
quin y santa Ana. Mas altas hay imagenes de los Evangelistas.

La reja de la puerta fué costeada por la piedad del Sr. Don
Cárlos III, mediando la notable circunstancia de ser este el pri-
mer decreto que espidió como soberano de España. El mérito prin-

cipal de esta capilla, servida por gran número de capellanes reales y ministros, consiste en escelente gusto y fecunda inventiva de su autor, en la buena proporcion de todas las partes, y en la delicada ejecucion de las esculturas y relieves, que le prestan adorno. En ella se conserva la espada del Santo Rey, la misma que trajo á la conquista de Sevilla, y cinco famosos candelabros con un crucifijo en bronce primorosamente ejecutados, que regaló Fernando VII, en 1823.

Á la derecha de la capilla real está situada la de San Pedro, que posee uno de los retablos mas conformes con el género de arquitectura greco-romana. Compónese de dos cuerpos: el primero jónico y el segundo corintio, terminando en templete ático. Llaman la atencion varias pinturas, que le sirven de ornamento, debidas al pincel de Zurbaran. Hizo la reja de esta capilla Fr. José Cordero, religioso lego de S. Francisco, cuyo nombre se ha inmortalizado desde que construyó el magnífico reloj de la Giralda.

La *capilla de san Pablo* lleva tambien el nombre de *la Concepcion*. Destinada por el cabildo para enterramiento de los famosos y esforzados guerreros que ganaron á Sevilla, fueron trasladados á ella los huesos de aquellos nobles varones, en 1520; mas habiéndose ofrecido el piadoso D. Gonzalo Nuñez de Sepúlveda á dotar en 1500 ducados la fiesta de la Concepcion, resolviose el cabildo á cederle esta capilla, para que abriese en ella su sepultura; por cuya razon fueron nuevamente trasladadas las cenizas de los ínclitos conquistadores, colocándolos en la sacristía de los cálices; segun el testimonio de Zúñiga. El retablo de esta capilla, labrado á espensas de los herederos de Nuñez de Sepúlveda, fué obra de Francisco Rivas, quien carecía de gusto y de genio, é hizo las estatuas Alonso Martinez. En el centro del primer cuerpo de dicho retablo pusieron la estatua de la *Concepcion* y en la parte superior un crucifijo colosal antiguo de gran mérito. Lo restante vale poco, si bien las efigies no son despreciables.

La *Sacristia mayor* es obra digna de estudio, no solamente por su grandeza y suntuosidad, sinó tambien por la multitud de alhajas que encierra de grande estima y singular mérito. Su traza fué debida á Diego de Riaño, y aprobada por el cabildo en 1530. Pero así como no tuvo aquel distinguido arquitecto la gloria de ver ter-

SEVILLA.

SACRISTIA MAYOR DE LA CATEDRAL.

minada la *sala capitular*; tampoco pudo dar principio á la obra de la *sacristia*, despues ejecutada por Martin de Jainza. Se entra por un arco ladeado con casetones adornados de aves, frutas y otros comestibles perfectamente desempeñados. La sacristia tiene 66 pies en cuadro y 120 de elevacion desde el marmóreo pavimento á la cúpula.

Es sin disputa uno de los mas bellos y grandiosos edificios que ha producido el arte en el género de arquitectura plateresca. Todo en el cautiva y embelesa al espectador. Compónese de cuatro grandes arcos, que descansan sobre ocho columnas, asentadas en altos y gallardos pedestales, sirviendo de estrivo á la media naranja, en cuyo centro radica la linterna. Tiene cada uno de estos arcos en su intercolumnio un cuerpo elegantisimo de arquitectura del órden compuesto: los que corresponden á los muros laterales, son semejantes en un todo, y contienen otros cuerpos mas pequeños, aunque no menos bellos, en los cuales hay dos magnificos lienzos de Murillo, que representan á los arzobispos S. Leandro y S. Isidoro; en el medio punto del de la derecha hay un medallon con la figura de S. Juan Bautista: en el que pertenece al cuerpo de la izquierda hay un *Ecce Homo*; y debajo de las repisas de ambos, otros dos relieves, que representan á san Pedro y S. Pablo.

Las pilastras, que sostienen los segundos cuerpos, estan ornadas de riquísimos relieves, así como las columnas del centro; y el friso que representa la lucha de los centuarios y lapitas en un lado, y en otro un combate de gladiatores, es de un gusto esquisito y sorprendente. En el medio círculo de estos arcos, hay una claraboya ovalada, sostenida por dos angelotes: sobre la clave del de la izquierda figuran las estátuas de S. Pedro y S. Pablo, con ocho apóstoles, situados en casetones oblicuos; sobre el de la derecha se contemplan las figuras de Moisés, Aaron y otros sacerdotes del viejo testamento guardando simetria con los apóstoles del frente. No asi los arcos del centro, apesar de ser las columnas en que los segundos descansan, absolutamente idénticos sobre la clave del de la puerta y á los lados, dintínguese vários obispos, y en el medio círculo una claraboya figurada, de igual forma y dimension que las restantes. Sobre la puerta hay tres escudos que contienen los blasones de la Iglesia.

El cuerpo, que existe en el intercolumnio del frente, consta de tres arcos practicables, en estremo delicados y graciosos; el central mayor que los otros, descansa sobre pilastras que entivan en las magníficas columnas de relieves, cuya gallardía y esbeltez son admirables. En el grueso de este arco se ven cuatro figuras, esmeradamente esculpidas, que representan á los cuatro Evangelistas, y todo él es tan bello; como los delicadísimos del Alcázar.

Forman los cuatro grandes arcos, al unirse con el anillo de la media naranja, cuatro ángulos en los cuales se encuentran ocho estátuas, que parecen representar otros tantos héroes de la ley antigua y de la ley de gracia. Compónese la media naranja de tres divisiones ó anillos, que van cerrandose á medida que se aproximan á la cúpula. En el primer espacio se figura el infierno, y en el segundo y tercero á los bienaventurados; contemplase en el último al Salvador, asentado sobre el arco, en que lo vió San Juan, teniendo el mundo bajo sus plantas: y en la linterna, que consta de ocho arquitos lindisimos, al Padre Eterno, en ademan de echar su bendicion; cuyo relieve es el complemento del asunto, en suma religioso y filosófico, que contiene la media naranja y todo este peregrino edificio. Descuella en el como pensamiento capital, segun Amador de los Rios, la union del antiguo y nuevo testamento en una misma *ley*, contribuyendo todo á llevar á cabo esta idea altamente piadosa.

Los tres arcos del frente, dan entrada á otros tantos oratorios á los cuales se sube por dos gradas de mármol. Los retablos, que los adornan son muy sencillos: en el del centro se encuentra el famoso *descendimiento* de Pedro de Campaña, pintado en 1548, para la parroquia de Santa Cruz, siendo de admirar la perfecta correccion del dibujo caracteristico.

En los cuatro altares de los lados, no hay objeto alguno cuyo examen deba llamar mucho la atencion; si bien en los últimos se hallan dos cuadros, bien pensados, aunque no de grande ejecucion debidos á don José Maria Arango. Sobre la mesa del altar del centro hay un relicario, en el cual se custodian muchas y muy apreciables joyas, contándose entre ellas la llave que el caudillo Axatas entregó á S. Fernando, otra que regalaron los judios, despues de la conquista, á aquel magnanimo monarca, y una hermosísima taza de cristal de roca, en la cual bebia.

La última capilla de la izquierda, conserva sobre su altar una gallarda estatua del santo monarca, esculpida por el célebre Pedro de Roldan.

Imposible seria de todo punto el describir menudamente cada una de las joyas que en el pátio de la sacristia mayor se custodian, tratándose de un considerable número de riquisimas halajas de oro plata y piedras preciosas, con especialidad las que se usan en todas las solemnidades. Solo conseguiríamos molestar á nuestros lectores, si tal intentaramos; por cuya razon nos limitaremos puramente á los objetos mas renombrados, como de un mérito superior. Sobre todos descuella incomparable admiracion de propios y de estraños, la *custodia grande,* como la pieza de plata mas suntuosa y mejor trabajada que dar se puede en este género; mereciendo, por ende, trasladamos íntegra á este sitio la descripcion artistica que en 1668 hizo de ella el entendido caballero don Diego Ortiz de Zúñiga.

«*La custodia de Sevilla* (dice es una de las mas perfectas obras de arquitectura plateresca y demas ajustada y conforme simetría que parece posible se traze dentro de los términos rigurosos del arte casi sin las licencias que admite la materia; en ella se ven observadas reglas de macisos y claros, como si á la firmeza y permanencia fuesen precisos y no admitiese este género alterarse con muchas partes los preceptos, que son tan dispensables en estas como indispensables en otras.»

«Su artifice fué Juan de Arfe y Villafañe, platero, escultor, y arquitecto, cuyos escritos en esta facultad son de lo mas entendido y curioso: esmerose en esta pieza y muéstralo bien su composicion, que admira á los que la observan con algun conocimiento de los primores, que incluye; viendo en ella ejecutada con tanta gala la mejor arquitectura romana y tan estudiosamente observados sus reglamentos, como si fuese un edificio que hubiera de permanecer inmoble.

«Compónese, hablando en estilo arquitectónico, de *banco,* que solo tenia antes con marrijas y aldabones, para hacerla mas facilmente portátil y *sotabanco,* que es el que se le ha añadido (á espensas de D. Justino Neve) con gallardo pensamiento en forma de *urna,* formada de bocelones y medias cañas sobre planta exágona y relevadas doce airosas *cartelas,* sobre que se ven otras tantas

urnas ó jarras, dispuestas á recibir ya naturales ya artificiosas flo—
res. Suben estos bancos en todo género de fábricas á elevarlas, en
atencion al mayor lucimiento de los adornos, que se aumenta, no
estando tan inmediatos al plano.»

«El diámetro de la planta principal, que es el que tenia el
banco antiguo, es las dos quintas partes de toda la altura é igual
á esta el alto del primer cuerpo: porque de cinco partes del alto,
las dos contiene el primer cuerpo y las tres proporcionalmente es-
tan repartidas entre los demas, con poca alteracion por haberse ele-
vado algo mas el tercero y cuarto. Los cuerpos son cuatro, no
contando la linterna, con que remata y que es rigurosamente cuerpo
quinto, con que se ajusta el número impar, que en las obras de
cuerpos sobrepuestos es el mas elegante. Cada cuerpo constituye
una capilla redonda (planta que guardan uniformes, aunque el nú-
mero de arcos correspondientes al de los frentes del *sotabanco* la
hacen parecer, como el, exágona). Levantanse doce columnas con
su cornisamento entero, que luego sirve de imposta, sobre que juegan
seis arcos de medio punto, que guardan la rotudidad de la plan-
ta, con intercolumnios de la mitad del claro de los arcos. Ciérra-
se cada cuerpo con cielo, á manera de media naranja, aunque tan
rebajada, que parece raso, compartido de molduras y recuadros, que
llenan varias labores de relieve, de que es centro ó clave un
floron,

«En lo esterior igual número de columnas al perfil de las an-
teriores, sirven solo al ornato, formando seis resaltos (cada dos) y
otras tantas portadas sin alterar la rotundidad, como mejor se de-
muestra, sobre pedestales á cuyo igual corren las superficies. Las
columnas interiores son istriadas: las esteriores revestidas de cogo-
llos y brutescos varios, en que se entretejen misteriosas parras y
espigas. Tienen cada dos columnas el cornizamento entero, corriendo
de una á otra el arquitrave; pero los pedestales separados con que
se da lugar á que en los tres frentes de cada uno se vean de bajo
relieve otras tantas historias en que las mayores dificultades del
pincel se ven vencidas del buril, en los claros de los arcos se re-
tira esféricamente el pedestal, haciendo nichos, que dan lugar á
estatuas; el primero y segundo cuerpo de dos en dos en este
sencillas en lo primero; pero todas de talla entera. El primer

cuerpo es de órden jónico, bien aplicado, por ser el que como mas delicado dedicaba la antigüedad á sus dioses, y tambien conformes á reglas, que enseñan á escluir de estas obras los órdenes toscano y dórico, como mas robustos y mas capaces de riqueza de adornos. Las basas son áticas y los capiteles llanos, en donde se descubre mejor la gala de sus espiras.»

«El órden del segundo es corintio, dedicado por los antiguos á la deidad suprema: el del tercero compuesto, y asi lo mismo en el cuarto, con la pequeña diversidad que dan los artifices al compuesto *de compuesto*, en todo conformes entre si, sin variarse mas que en la contraposicion de los resaltos de las cornizas, sobre las columnas de afuera, cuya gala puede mejor manifestar la estampa que describir la pluma, y en que solo el primero se corona de balaustres y acroteas. En el primero, segundo y tercero se ven doce ángeles, en cada uno, sobre columnas: el cuarto solamente tiene remates torneados.»

De un cuerpo á otro hay la diminucion y remetimientos que buscan la figura piramidal: las cornizas de todos son singulares, cada una segun su órden, tanto mas vistosas cuanto menos ofuscadas de ornatos superfluos: los arquitraves compartidos de molduras: los frisos vestidos de tarjas, brutescos, y cogollos, sin que se vea en toda la custodia la mas pequeña parte interior ó esterior, en que falte el debido adorno, como si todo estuviese igualmente patente á la vista en el alma de tantas inscripciones, motes y geroglíficos que dan mística alusion á todas sus partes. Remata cerrando el cuarto cuerpo con cúpula redonda y calada, sobre cuyo anillo se levanta la *linterna* tan regular, de doce breves columnas, que constituyen un entero cuerpo quinto, sirviendo juntamente de pedestal á la figura de la *Fé*.

«El altura de toda la custodia hasta el pedestal es de diez y ocho palmos castellanos, siendo muy dificil el separar las medidas de las partes, por ser estas ejecutadas por repartimientos hechos en ellas mesmas, que era el prolijo modo de medir, de los antiguos, que hacian confuso el módulo, tan regular y fácil entre los modernos; y el reducir su medida á palmos castellanos de cuatro en vara, lo tengo por mas decente, aunque menos usado que el de piés geométricos que vulgarmente se reducen á una tercia, por lo me-

nos decoroso del nombre en pieza tan sagrada, que debia andar en palmas de ángeles.»

«Esto hé podido discurrir, admirándola mas cada vez y cada vez mas descontento de lo que digo. Lo cierto es que piezas de tan esquisita inventiva son dificultosísimas de dar á entender sinó las demuestra el dibujo; porque son tantas las menudencias de que se componen, que se confunde en ellas el discurso; por mas fácil tendré siempre el enseñar á trazarla por escritos, que el trazár en señarlas con las palabras, aunque el ingénio, que se aplica á este empeño, volará á tan alto que venza estas dificultades.»

La Custodia quedó terminada en 1584, con grande aplauso del cabildo y de todos los inteligentes; y el mismo Juan de Arfe escribió una descripcion de ella, en lo cual no titubeó en llamarla la *mayor y mejor pieza de plata que de este génsro se sabe.* Dió el célebre Francisco de Pacheco la idea de las estátuas, historias, jeroglíficos y demas atributos; en lo cual demostró no menos talento y saber que en la *sala capitular y ante-cabildo*, de que mas adelante nos ocupamos. En 1668 hiciéronse al primer cuerpo de esta preciosa joya de las artes los aditamentos, que indica Zúñiga en su descripcion, sustituyéndose con no buen acuerdo á la estátua de la *Fé*, que Arfe habia colocado de consuno con el ilustre Pacheco, la efigie de la Concepcion; se trasformaron los angelitos de cornisamento en mancebos, y se puso, en lugar de la cruz con que antes terminaba, otra estátua de la *Fè*.

No es menos digno de la estimacion de los artistas el famoso *Tenebrario* que en los tres últimos dias de Semana Santa sirve en los maitines delante del altar mayor. Trazolo en 1562 el afamado artista Bartolomé de Morel, quedando tan satisfecho el cabildo al ver la obra terminada, que mandó recompensar al autor con una gratificacion correspondiente. El erudito Cean Bermudez dice que es *«la pieza mas bien pensada airosa y bien ejecutada que hay de este género en España.»* Tiene de alto sobre treinta y cuatro palmos, y termina con un cuerpo triangular de doce, en el cual se contemplan quince preciosas estátuas, que representan al Salvador del Mundo, los doce apóstoles y dos de sus mas queridos discípulos. En el centro de este triángulo, que es de madera perfectamente bronceado, se encuentra un circulo ornado graciosamente, que contiene el

busto de la Virgen; y mas abajo se ve otro, que parece representar un S. Gregorio. Apóyase este cuerpo sobre cuatro gallardas columnitas de bronce, que estriban en el departamento de los leones y estos en las cariátides, que, como todo lo restante, son del mismo metal; formando un conjunto original y agradable en estremo.

Los *cajones*, que guardan los ornamentos, capas y paños usuales para los divinos oficios, obras de gran mérito y valía, hállanse colocados en los intercolumnios de los arcos laterales de la *sacristia*. No son los construidos en 1849 tan desairados, como algun escritor ha pretendido, antes componen la moderna y magnifica cajonería de caoba, con los embutidos y bajos relieves que tenía la antigua. Pero, sin embargo, no hay duda que las artes esperimentaron una grave pérdida cuando los antiguos cajones se desvarataron. En las puertas de los que ahora existen, se ven ocho figuras de relieve, con grande intelijencia trabajadas, representando las cuatro de la izquierda á los evangelistas, y las de la derecha á los doctores de la Iglesia. Tanto en estas obras como el las pilastras y frisos antiguos, se advierte el buen gusto de Guillen su maestria y gracia en la ejecucion. Resulta del conjunto un cuerpo de arquitectura de órden corintio, con bonitas columnas sobre sócalos y capiteles dorados.

Entre las joyas de mas mérito y nombradía, hállase la *Cruz* llamada de *Merino*, por ser obra de este distinguido artista. Se usa solo en las mas solemnes festividades. Tiene de alto fuera de la manga cinco palmos y medio, componiéndose en su parte inferior de dos cuerpos graciosos de arquitectura, cuya planta es octágona, cerrando el segundo una grandiosa media naranja, compartida en tantas divisiones como ochavas tiene la planta. Forman ambos cuerpos un completo edificio de órden dórico, que guarda en miniatura (digamoslo así) notable semejanza con el famoso templo del vaticano; costando el primero de ocho columnas con sus arquitraves, frisos y cornisamento, y viéndose en los intercolumnios las estátuas de San Gerónimo, la Magdalena, S. Juan en el desierto y San Francisco así como en los espacios que median entre unas y otras, cuatro efigies de obispos en estremo pequeñas, cinceladas con esmero y prodigiosidad. El segundo cuerpo se compone de diez y seis columnitas pareadas, advirtiéndose en cada uno de los ocho espacios que

resultan, un nicho con su frontispicio,. cuatro de los cuales contienen estatuas mas diminutas que *los* del primer cuerpo si bien no menos concluidas y correctas en el diseño. Los cuatro nichos restantes tienen otros tantos camafeos, esmeradamente trabajados, y en las divisiones de la media naranja se ven asimismo otros cuatro, alternando con igual número de calaveras, aunque mas inmediatas al cornisamento. Desde esta parte arranca la *cruz* propiamente hablando; sirviéndole de base otro cuerpo de arquitectura, gallarda en estremo. Tiene cuatro brazos, siendo los inferiores un poco mas largos que los otros, y viéndose un globo en el final de cada uno lo mismo que en la cabeza; en la parte anterior hay un Cristo, pendiente de otra cruz sobre puesta, y una medalla en que se vé de relieve la paloma que representa al Espiritu Santo. El crucifijo es de bastante mérito, digno de tan bien pensada y elaborada joya. En la parte posterior se encuentra un medallon que contiene una bellisima Virgen de Belen, con el Niño en brazos. En torno de esta medalla hay cuatro delicados camafeos, y toda la cruz figura ricamente esmaltada de preciosas piedras. Semejante obra maestra del arte, que hace honor al siglo XVI, ha inmortalizado el nombre de su autor Francisco Merino 1580.

Otra de las piezas mas estimable es la *fuente ó palangana de Paiba*, asi denominada porque la donó al cabildo en 1688 doña Ána de Paiba, hija del capitan don Diego, á quien se la había dado el rey de Portugal. Sirve en los pontificales, teniendo de peso veintinueve marcos y una onza, y tres palmos de diámetro, toda ella de plata perfectamente dorada. Reálzanla muchos bajos relieves sobre asuntos bíblicos, y otros mágnificos adornos. En el centro del reverso hay un escudo de armas con seis conchas y siete galeras una de las cuales está sobre el casco que la corona; viéndose en su alrededor árboles y animales silvestres, con ocho camafeos que parecen haberles servido de asideros.

Otras piezas de mucho mérito y dignas de estudio se guardan en este departamento, pero debemos hacer especial mencion de algunos portapaces y cálices, de sumo gusto y que por pertenecer á diferentes épocas deben llamar la atencion de cuantos vean en la historia de las artes un comentario de la del género humano. El *portapaz* gótico, que parece haber sido dádiva de algun rey de Cas-

SEVILLA.

CATEDRAL.—Sala Capitular.

tilla y de Leon, se halla, pues, en este número y merece ser detenidamente examinado. La prolijidad de sus esmaltes y el esmero de sus perfiles contrastan admirablemente con la imájen que contiene, cuyo escaso mérito revela el grande atraso en que se hallaba la escultura, cuando aquel se hizo. Mucho mas bello, aunque mas sencillo, es el que regaló á la catedral el Sr. D. Felipe Cassoni, que representa un *Ecce-homo*, de bajo relieve, obra en que se manifiestan los considerables adelantamientos, que de uno á otro habian hecho las artes. Para saber apreciar dignamente cuantas alhajas posée la catedral de Sevilla, baste decir que no se encuentra una sola, en que deje de admirarse alguna peregrina belleza. Guárdanse tambien con gran cuidado las famosas Tablas Alfonsinas, que son de plata dorada por fuera, y por dentro de oro con historias cinceladas en ellas, y sembradas de piedras. Su alto una vara, y el ancho vara y media. Además se conservan las siguientes notables reliquias. Un pedazo de la verdadera Santa Cruz, una Espina de la Corona de Cristo, parte de las vestiduras de María Santísima, los cuerpos de S. Servando y S. Germano, mártires, el de S. Florencio confesor, un brazo de S. Bartolomé, huesos de S. Andrés y S. Judas Tadeo, una canilla de S. Sebastian. un dedo de S. Blas, huesos de la Magdalena, Sta. Maria Egipciaca, Sta. Inés, Sta. Anastasia &c., parte de los hábitos de S. Francisco y San Bernardo, un cáliz de S. Clemente Papa, una cabeza de una de las compañeras de Sta. Úrsula, la de S. Leandro, y otras muchas reliquias, que pasan de trescientas.

Nada hemos dicho todavia de la incomparable *Sala capitular*. Fué trazada por Diego de Riaño, en 1530, poniéndose al momento por obra, que continuó Martin de Gainza, á la muerte de aquel célebre arquitecto, ocurrida en el año de 1533. No se terminó hasta 1585, habiendo puesto la última piedra de su media naranja ó cerramiento el fámoso Juan de Minjares, en union con Asensio de Maeda.

Éntrase á este departamento por la capilla que llaman del *Mariscal*, conocida tambien con el nombre de la purificacion. Antes de llegar al *Anté-cabildo* hay una pieza que consta de nueve piés de largo, y del ancho de aquel, sirviendole en cierto modo de vestibulo. A sus estremos se ven dos puertas pequeñas, en cuyas

claves existen dos medallas de mármol, que representan á *David*
y á Salomon, y sobre estas dos bajos-relieves con las figuras de la
Virgen y del *Sálvador del mundo.* Al frente de dichas puertas hay
otras dos en todo iguales, guardando exacta simetria. El ante cabildo
que bien pudiera servir de sala Capitular á las primeras catedra-
les de España, consta de cuarenta y seis pies de largo, veintidos
de ancho y treinta y cuatro de elevacion. Cuánto pudieramos de-
cir de tan hermosa estancia, verdaderamente magnifica, no alcan-
zaria á dar una idea aproximada de las innumerables bellezas,
que contiene. Aqui han venido á derramar sus gracias la escul-
tura y la arquitectura, obteniendo ambas señalados triunfos. Re-
presenta en conjunto un bellisimo cuerpo de órden jónico, sobre
basas ó repisas dóricas, magnificamente adornado con estatuas, pi-
lastras y ninchos, todo lindisimo y lleno de bajos relieves marmó-
reos; en tangible simbolizacion de virtudes y pasages de la sagrada
escritura, subseguidas de inscripciones latinas, que esplícan opor-
tunamente los objetos representados. La bóveda es de lo mas gra-
cioso, sencillo y elegante que imajinar se puede, componiéndose
de primorosos casetones, que recrean la vista, formando un sober-
bio y rico artesonado. En el centro figura una linterna cuadrada
de cuatro arcos, sostenidos por otras tantas pilastras; y en el mu-
ro del frente hay un tragaluz, que comunica bastante claridad á
la estancia. Las puertas de este lado dan salida á un pátio, poco
notable, de treinta y tres pies en cuadro.

En el ángulo que forma el muro lateral de la izquierda con
el de la cabecera, se vé una puerta comunicante con corredor, cu-
yas paredes exornan dos cuerpos de arquitectura: el primero es
de órden dórico y el segundo jónico. A la derecha y como
en el centro de este pasadizo, está la entrada á la maravillosa y
nunca bastantemente ponderada *sala capitular*; y al estremo hay otra
puerta mas pequeña, que conduce á la *contaduría.* Sin exageracion
podemos decir que en la *sala capitular* han asentado su trono las
nobles artes, cada una de las cuales ha procurado lucirse y os-
tentarse respectivamente mas esplendorosa; brillando al par las
producciones de los Céspedes y Murillos, para ácrecer la hermo-
sura de aquel indescriptible recinto, al cual prestan unánime su
seductora magia.

La planta de tan suntuoso edificio, es de figura ovalada ó elíptica, constando de cincuenta piés de longitud y de treinta y cuatro de latitud, en su mayor estension geométrica. Rodéanla dos podios de piedra, que sirven de asiento á los capitulares, descollando al frente la silla del Prelado, de preciosas maderas trabajada. El pavimento es de mármoles varicoloros, guardando en su dibujo la forma del edificio. Sobre una cornisa dórica, á once varas de altura, en que termina el primer espacio, adornada con metopas y triglifos, elévase un cuerpo jónico de quince piés de altura, con diez y seis pedestales y columnas istriadas, laboreado con resaltos; y desde su corniza empieza la media naranja repartida en tres fajas horizontales con muchos recuadros, terminando en una linterna eliptica de nueve piés de alto y diez y seis de largo, compuesta de ocho pilastras corintias, las cuales forman otras tantas ventanas que prodigan luminosos raudales á la estancia. Todas estas divisiones, muy lacónicamente descritas, estan ricamente adornadas y embellecidas con diez y seis medallas de figuras y relieves marmóreos; inscripciones históricas y pinturas de muchísimo mérito por la mirifica correccion de su inmejorable dibujo. Las que radican en el basamento del 2.º cuerpo, son obra del racionero de Córdoba Pablo de Céspedes; y las ocho subsistentes en la primera faja de la bóveda, que hacen juego con las claraboyas circulares de vidrios de colores, juntamente con la hermosísima Concepcion de cuerpo entero, que está en el frente, son del buen tiempo del inmortal Murillo.

Hemos indicado en pálida y descolorida reseña lo que es la *sala Capitular,* única de su género en España y quizá en el mundo donde acaso no tenga semejante. Pero se nos figura materialmente imposible formar una cabal idea de su magnificencia y belleza sin verla, contemplarla y admirarla á la par.

Saliendo de esta sala para la Iglesia, á mano derecha, está la Contaduría mayor, pieza tambien de buena construccion, y que tiene un San Fernando de cuerpo entero, obra de Murillo, y dos cuadros de dicho Céspedes.

La sacristía de los cálices está adornada de una coleccion muy bonita de cuadros de los autores Durero, Vargas, Roelas, Preciado, Zurbarán y Goya.

La de la Antigua tiene tambien otra coleccion de buenos cuadros de escuela Italiana y Española, entre los cuales se halla una tabla del divino Morales.

La Iglesia del Sagrario, no mentada todavía, con destino á la administracion de Sacramentos y á las demás funciones parroquiales, esta dedicada á S. Clemente Papa. Tiene por afuera, segun Cean Bermudez, de norte á mediodia 205 piés de largo: de oriente á poniente 71 y medio de ancho; y 88 de alto, con dos fachadas al norte y poniente, sobre la lonja, que rodea toda la manzana y con otra á levante en el patio de los Naranjos, pués por mediodia está contigua á la catedral. Compónese esteriormente de tres cuerpos de arquitectura: el primero es dórico, el segundo jónico, y el tercero corintio terminando con un antepecho calado y ornado de candelabros y flameros. Aunque es iglesia de una sola nave, tiene crucero y diez capillas laterales. Consta por dentro de 191 piés de largo, de 64 de ancho, inclusas las capillas, y de 83 de alto, y la media naranja de 108 desde el pavimento hasta la clave ó medalla de Santo Tomas de Aquino. Está revestida con dos cuerpos, dórico y jónico, que le sirven de adorno interior, uno sobre otro; en el primero hay cinco capillas por banda, bien que dos sirven de vestíbulo á las puertas laterales. En los brazos del crucero hay dos altares de jaspe rojo, con algunos embutidos blancos y negros. El altar mayor es mas costoso que arreglado. El segundo cuerpo consta de seis arcos, tres á cada lado, de los cuales arráncan otros tres, que dividen la bóveda, desde el muro del mediodia, hasta la cúpula; en la parte inferior de dicho cuerpo, hay dos antepechos calados, y sobre cada uno, cuatro estátuas gigantescas representando á los cuatro Evangelistas y á los cuatro doctores de la Iglesia. Bajo el presbiterio está un panteon de arzobispos, donde yacen los señores Tapia, Payno, Palafox, Árias, y Taboada. La iglesia tiene tres puertas; la del mediodia está ornada en su parte esterior de dos cuerpos de arquitectura: el primero es corintio y consta de cuatro medias columnas istriadas, que sostienen el cornisamento sobre que descansa el segundo, en cuyo centro se vé la estátua de S. Fernando, con otras cuatro á los lados que representan á S. Isidoro, S. Leandro, Santa Justa y Sta. Rufina.

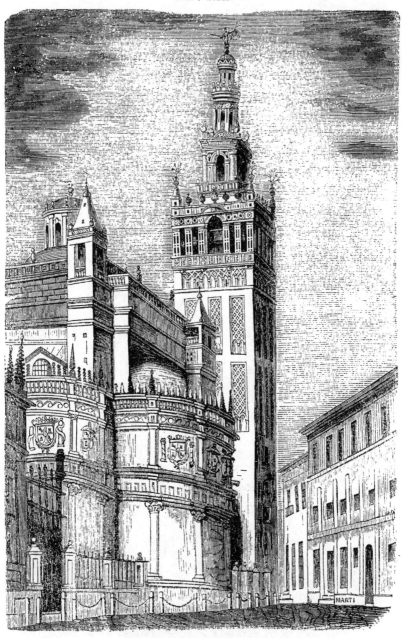

ESTERIOR DE LA CATEDRAL
(La Jiralda.)

La *sacristia del sagrario* ocupa el espacio medio entre la *puerta del perdon* y la iglesia, teniendo la puerta al lado de aquella.

Adorna á esta un cuerpo de arquitectura, de dos columnas istriadas y sobre el frontispicio hay tres estatuas de escaso mérito, que figuran las *virtudes teologales*. Tiene la sacristia 33 pies de alto, 133 de largo, y 34 de ancho, los muros laterales son de la antigua mezquita y estan revestidos de azulejos hasta cerca de la corniza. Réstanos hablar de la parte árabe, que ha podido sobrevivir á tantas revoluciones, como esperimentaron las artes y que tanto en la catedral, como en el alcázar, manifiesta la fecundidad del ingenio de aquel pueblo, y su delicado gusto.

El primer monumento, que se presenta á la vista al salir del Sagrario, es la gallarda y esbelta torre, que tanta fama ha dado y da á Sevilla, ya entre los naturales ó indígenas, ya entre los estrangeros de los mas remotos paises.

Esta soberbia torre, construccion del moro Hever ó Guever por los años de 1,000, y cuya altura llega á 250 pies, tiene cuatro frentes idénticos, cada uno de los cuales consta de cincuenta piés de ancho sin diminucion alguna en el cuerpo arabigo, y empiezan á la elevacion de ochenta y siete pies los lindos ornatos, que tanta gallardia y belleza le prestan, consistentes en diez y seis tablas de caprichosa *axaraca*, sostenidas cada cual en tres columnas que forman *dos* airosos arcos. En cada fachada hay seis *aximeses*, colocados en la misma direccion que llevan las rampas interiores: los dos pr'meros no tienen columna alguna en el centro: los restantes constan de dos arquitos que estriban sobre el muro y descansan en una sola columna con tanta gracia que encanta la vista de los espectadores. Son el tercero y quinto de herradura y el cuarto y sesto repuntados y compuestos de cinco semicirculos en estremo delicados. Sobre estas vistosas tablas de axaraca, que serpeando en el nucro producen un efecto admirable, hay un cuerpo de diez arquitos y de once columnas, que esceden en gallardia á los de los aximeces, componiendo entre todos la suma de cuarenta arcos y cuarenta y cuatro columnas. Desde esta parte comienza la obra greco-romana, que consta de tres cuerpos arquitectonicos; el primero tiene en sus cuatro fachadas el mismo ancho que el arabigo y termina con un antepecho calado, sirviendo en

cierto modo de zócalo á los dos restantes. El segundo es de órden dórico y consta de cuatro arcos, que sostienen otras tantas columnas sobre los cuales descansan el cornisamento y la bóveda. En el friso que da vuelta á los cuatro frentes, se percibe la leyenda siguiente:

TURRIS—FORTISIMA—NOMEN—DNI—Prov. 8.

Concluye este cuerpo con un antepecho enriquecido de graciosos adornos; y sirve de base al tercero, que se compone de pilastras del órden jónico, entre las cuales hay varias ventanas cuadrilongas, terminando con un bello *cupulino* en donde asienta un globo de bronce, que sirve de pedestal á la magnifica estatua de la Fé, vulgarmente conocida con el nombre de *Giraldillo*, por qué gira á todos vientos sobre un perno de hierro; la cual sirve de veleta, merced al gran lábaro que tiene en la mano derecha; en la izquierda ostenta una palma; cubre su cabeza una especie de capacete, y el cuerpo está vestido con mucha gracia, siendo dicha estatua muy gallarda y apareciendo desde el suelo muy bien proporcionada, lo cual prueba la grande inteligencia del artista. Ejecutola en 1568 el célebre Bartolomé Morel,, autor del *tenebrario* y del *facistol* y tiene catorce pies de alto, pesando veintiocho quintales.

Súbese á lo alto de la *Giralda* por treinta y cinco pendientes ó rampas tan suaves que no causan incomodidad alguna. La puer-

ta, colocada en la fachada del mediodia, es tan pequeña, que apenas puede dar suficiente entrada á una persona, las rampas ó cuestas suavísimas van estrechándose á medida que se alejan del suelo porque los muros van engrosando imperceptiblemente por la parte interior, hasta formar casi una bóveda con el machon del centro de la última cuesta. En el espacio que deja vacio el primer cuerpo moderno, está el famoso reloj que á fines del último siglo construyó fray José Cordero, lego franciscano, obra de gran mérito tanto en su parte artistica como en la maquinaria. La campana se oye en todo Sevilla y da solamente las horas, viéndose colocada entre los arcos del segundo cuerpo. El primero contiene entre diversos arcos veinticinco campanas de varias magnitudes, viéndose pendientes de la bóveda seis de estraordinario tamaño, que no giran, como las restantes, sobre los brazos.

El segundo cuerpo de la Giralda tiene 568 años menos de existencia que el principal, y es obra del arquitecto Fernando Ruiz, que lo elevó cien pies sobre el portentoso edificio de los árabes.

Desde lo mas encumbrado de la altisima torre, descubrense las inmensas planicies que rodean á Sevilla, y que, sembradas de olivares y alquerias, producen maravilloso efecto de sorprendente galanura. En la parte inferior de esta torre existieron algunas pinturas *al fresco*, del célebre Luis de Vargas, casi todas víctimas de la intemperie. La fachada del norte contiene, sin embargo, una *Anunciacion*, un *Calvario* y los santos *Leandro* é *Isidoro*, cuyas obras, aunque repintadas en estremo, revelan aun el gran talento del pintor sevillano.

La *Giralda* es toda de ladrillo, escepto sus cimientos y un estado de hombre sobre ellos, afirmando algunos escritores que los sillares, de que están labrados, pertenecieron á otros edificios romanos, demolidos por los árabes con tan grandioso objeto.

Lleva el nombre de *Patio de los Naranjos* el terreno que ocupó la antigua mezquita; conservándose solamente de esta los muros, que forman el ángulo opuesto al *Sagrario*, al oriente y norte de la Catedral. Mas á pesar de haber sufrido tantos trastornos y variaciones, conservan aun estos muros el caracter de la arquitectura sarracénica, pareciéndose en gran manera á los de la catedral de Córdoba. Es patio muy espacioso y de figura cuadrilonga, plantado

de naranjos con cierto órden simétrico, que contribuyen á darle un aspecto agradable. Consta en su latitud de trescientos cincuenta piés de ancho y en su longitud de cuatrocientos cincuenta y cinco. Fórmanlo por la parte de norte y oriente los muros indicados y por la de mediodia y poniente la Iglesia del Sagrario y la Catedral. Al pié del muro de esta se han construido una porcion de casillas ó habitaciones, que afean y causan daño al edificio. Entre ellas se cuenta la sala de juntas de la hermandad del Sagrario, que contienen algunos buenos cuadros de Herrera el mozo y de Arteaga, con un niño Jesus de Montañes, esculpido en 1507.

La célebre *Biblioteca Colombina*, fundada por el hijo del gran Cristóval Colon, ocupa la parte superior de la antigua nave de S. Jorge y la que fué Sagrario, hasta la construccion de la nueva iglesia de este nombre. D. Fernando Colon donó al Cabildo veinte mil volúmenes, que se redujeron á diez mil tomos; habiéndose aumentado considerablemente el número de aquellos en los muchos años que desde entonces trascurrieron, además de poseer gran cantidad de manuscritos, algunos muy preciosos, entre ellos una *divina comedia* del Dante, y el *misal* del Cardenal Mendoza, cuyas viñetas son inapreciables en su género de monumentos artisticos, especialmente para el conocimiento y estudio de los trajes antiguos. Tambien existe en esta biblioteca la famosa espada del Conde Fernan Gonzalez, traida á la conquista de Sevilla por el no menos célebre Garci Perez de Vargas. A su lado se léen estas dos redondillas:

«DE FERNAN GONZALES FUY,
DE QUIEN RECIBÍ EL VALOR;
Y NO LO ADQUIRÍ MENOR
DE UN VARGAS Á QUIEN SERVÍ
SOY LA OCTAVA MARAVÍLLA
EN CORTAR MORAS GARGANTAS:
NO SABRÉ YO DECIR CUANTAS;
MAS SÉ QUE GANÉ Á SEVILLA.»

Los estrangeros admiran mucho este monumento de las antiguas sevillanas glorias.

Luis Felipe, ex–rey de los franceses, habia regalado á la *bi–*

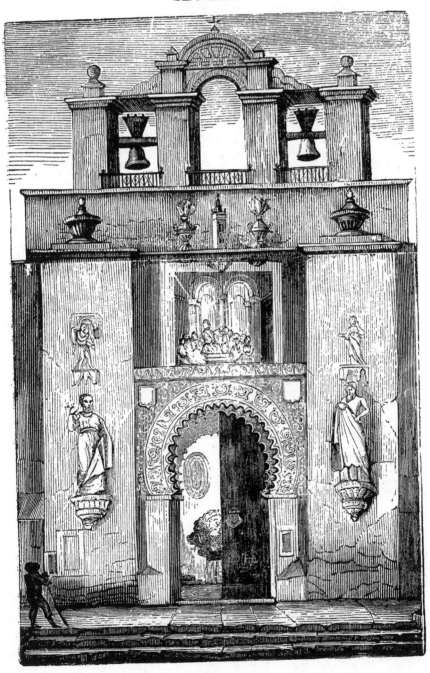

blioteca colombina algunas obras de interés y mérito; y un retrato de cuerpo entero, que representa á Cristóval Colon en la actitud mas digna, magestuosa y admirable, debido al pincel de Mr. Emilio Lasalle, en 1843. La cabeza del Almirante descubridor de un mundo, es inimitable, espresando profundamente el magnifico y sublime pensamiento que se propuso el artista. A los lados de este retrato, puesto en la cabeza de la sala mas antigua, hay otros muchos de diferentes personages distinguidos doctos y eruditos sevillanos, y ilustres en ciencias y artes, entre ellos los del marqués de Santillana, don Diego de Zúñiga, Luis del Alcázar, Francisco de Pacheco, Covarrubias, Murillo, Arias Montano y otros, pero no todos son de igual mérito y artistica valia. Lo mismo sucede en el salon del norte donde se vén los retratos de todas los arzobispos de Sevilla, desde el Infante don Felipe hasta el predecesor del actual. En el testero del frente hay un S. Fernando de medio cuerpo pintado por Murillo en su mejor tiempo, del cual son tambien algunos de los indicados, á cuya circunstancia deben el sobresalir entre todos,

En la primera meseta de la escalera hay una losa de mármol, fija en el muro, que contiene una estátua de relieve, la cual representa á don Iñigo de Mendoza, sobrino del cardenal don Diego. Es obra de un mérito estraordinario, y Cean Bermudez la atribuye al famoso Miguel de Florentin.

La *Puerta del Perdon* es uno de los mas lindos monumentos de la arquitectura árabe en Sevilla, si bien apenas resta ya de aquel género mas que la gracia y gallardía de sus tres magníficos arcos. A los de esta puerta hay cuatro estátuas ejecutadas, así como el relieve del templo, por Miguel de Florentin, desde 1519 hasta 1522. Las mayores representan á *S. Pedro y S. Pablo* y las menores la *Anunciacion.* Dos hojas tiene la puerta, que segun algunos, pertenecieron á la antigua mezquita; segun otros, las mandó labrar don Alonso XI, en 1340, volviendo victorioso de la batalla del Salado y no menos rico de botin que de gloria.

Llegamos, por fin al término de la descripcion de la Catedral, cuya tarea creemos haber desempeñado con tanta sucintez como exactitud, no sin valernos de relaciones impresas y particularmente del testo redactado por el muy elocuente y profundo escritor don José

Amador de los Rios, cuya elegante pluma ha sido nuestro guia. Réstanos contemplar con él ese maravilloso edificio en su parte esterior ya que interiormente hemos admirado su estraordinaria magnificencia de imperecedera remembranza. Al primer golpe de vista descubre el inteligente en ese mirífico deslumbrante coloso, dominador de la ciudad del Bétis, compendiados y confundidos todos los géneros artísticos, que han sido la admiracion de las edades. Allí desde el primoroso arco arábigo, hasta el no menos bello, conocido con el epiteto de *plateresco,* y desde este hasta la depravada balumba churrigueresca y las pesadas moles de la decadencia, contémplanse y al par estúdianse, reportando por fruto el conocimiento de las revoluciones que han esperimentado las costumbres y con ellas el buen gusto de los mas sobresalientes artistas. La catedral de Sevilla es oportunamente comparada por el erudito Cean Bermudez, á un hermoso navío de alto bordo, magníficamente empavesado y «cuyo palo mayor (dice) domina á los de mesana, trinquete y bauprés, con armoniosos grupos de velas, cuchillos; grimpolas, banderas y gallardetes. Tal aparece la catedral de Sevilla, enseñoreando su alta torre y pomposo crucero á las demas naves y capillas, que la rodean, con mil torrecillas, remates y capiteles.»

No concluiremos sin citar las elocuentes palabras del señor Amador de los Rios, vertidas en un momento de sublime entusiasmo antes de empezar su descripcion artistica.

«Hija la *Catedral* (dice) de un sentimiento noble y generoso, de un sentimiento altamente cristiano, despierta en nosotros las mas sublimes ideas religiosas, su grandeza y elevacion corresponde á la grandeza y elevacion del pensamiento. No está este templo como los de otras antiguas ciudades, cargado de adornos esmerados, ni apenas ostenta la filigrana de las catedrales de Burgos y Milan. Su caracter distintivo es la grandiosidad y la magnificencia: sus esbeltas y gigantescas formas admiran al par que sobrecojen y llenan de respeto profundo.

He aqui, pues, otra de las mayores GLORIAS DE SEVILLA.

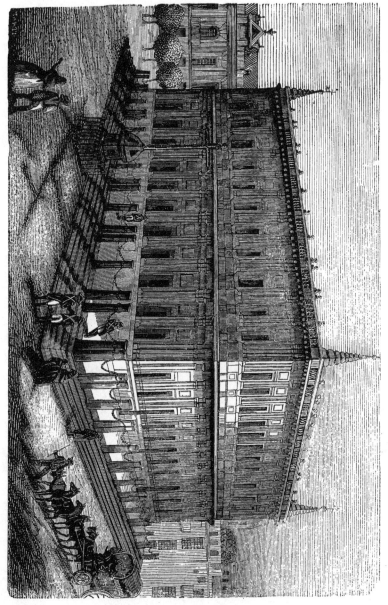

EL CONSULADO.

SEVILLA

CAPÍTULO III

El consulado ó lonja de mercaderes.--El Alcazar.--La torre del Oro.

amos á describir rápidamente este magnifico edificio, asentado al medio-dia de la catedral, y aislado absolutamente en sus cuatro simétricas fachadas que pertenece al género de arquitectura greco-romana, y que fué construido segun la traza, del famoso Herrera, por su brillante díscipulo Juan de Minjares, á espensas de los mercaderes de la poderosa Sevilla. Comenzose la fábrica en 1585, reinando Felipe segundo, y no se levantó mano de ella hasta verla concluida en 1598, trece años despues de abrir sús anchurosos cimientos.

Situado, con justas pretensiones de monumento artistico en la parte meridional de Sevilla, tiene el CONSULADO al norte la esplendida Catedral y al oriente el suntuoso alcázar de Abdalasis y de D. Pedro primero de Castilla, rodéalo una ancha lonja, á la cual se sube por varias gradas, viéndose de trecho en trecho gruesas columnas, que sostienen pesadas cadenas de hierro. Su planta es enteramente cuadrada pues tiene cuatro fachadas iguales, de 200

pies de largo cada una, y de alto hasta el antepecho con que termina, 73 solamente. Componese de dos cuerpos de arquitectura de órden toscano, sin mas ornamentos que las pilastras pareadas que dividen cada fachada en once espacios, las cuales son sencillas de piedra de las canteras inmediatas á Jerez, y las entrepilastras de ladrillos grandes y bien construidos; con 119 ventanas y puertas en el esterior que remata con una balaustrada, contemplandose de cuando en cuando en sus correspondientes pedestalones, asentantes sobre las pilastras, grandes bolas pétreas, y levantándose una especie de pirámide en cada uno de los cuatro ángulos.

Éntrase al CONSULADO por dos puertas practicables, una en la fachada del norte, y otra en la del Occidente.

El magnifico patio de tan grandioso edificio, cuyo pavimento corresponde por doquiera á su admirable riqueza y suntuosidad, consta de 72 pies en cuadro y de 58 de elevacion. Está cercado de grandes y espaciosas galerías acomodadas á su objeto, que dan magnificencia al sorprendente conjunto. Las columnas sobre que se elevan los arcos del primer cuerpo, son del órden dórico, y las del segundo pertenecen al jónico; en este primer cuerpo hay varios salones y departamentos dedicados al tribunal del consulado, y á las oficinas que corresponden á este importantisimo establecimiento.

La escalera principal, que conduce al segundo cuerpo, es ancha y espaciosa, con tres descansos: y aunque es riquísima por la multitud y variedad de mármoles de que está construida, la colocacion de ellos y sus adornos no son del mejor gusto. Este segundo cuerpo tiene tres grandes salones corridos y de la lonjitud de las tres fachadas á que corresponden, donde estan colocados en una magnifica estantería de caoba todos los papeles pertenecientes al descubrimiento y la conquista de las Américas por el Almirante Colon y Hernan Cortés, y además parte de los papeles del archivo de Simancas, relativos á infinitos asuntos de aquellas auriferas regiones. Estas tres piezas son admirables por su magnitud y la delicadeza con que estan trabajadas las bóvedas, y, sobre todo, es objeto de mucha curiosidad el precioso *archivo de Indias*, como depósito de memorias muy interesantes á la historia.

Otra ponderada escalera de mucho mérito por su construc-

SEVILLA.

Interior del Consolado.

MARTI

viera deslizarse plácidos y tranquilos sus primeros años, y dueño ya de la corona de Castilla, dedicóse con grande empeño á hermosear el palacio, que habia servido de morada á sus ilustres predecesores en la bella capital de Andalucìa. Hizo venir de Granada con semejante objeto los mas famosos arquitectos árabes, durando tan dificil obra cerca de doce años y viéndose terminada en el de 1364, cinco antes de que la alevosía de un mal francés arrebatase al jóven don Pedro en los campos de Montiel la corona y la vida á un tiempo mismo. Otras muchas reparaciones esperimentó el ALCAZAR, que serian largas de especificar y por tanto ajenas de nuestro propósito, limitándonos á describirlo rapidamente tal como se halla y ha llegado, con mas ó menos deterioro á nuestros dias, cual surje un antiquísimo trofeo, emblema de recuerdos seculares.

Cerca del CONSULADO y frente tambien al mediodia de la catedral, levántase ostentoso el vastísimo edificio de que nos ocupamos abarcando un recinto muy estenso, cuya espaciosidad sorprende á todos. Su principal entrada es por la puerta de la Monteria, asi denominada porque se reunían alli los monteros del rey; la cual conduce á un patio cuadrado, en que se vé una gran portada á la arabesca con adornos prolijos, perfectísimamente ejecutados, y una inscripcion en el friso, de carácteres antiguos, mandada poner por el Rey D. Pedro. Por ella se entra al patio interior y principal que es un cuadrilongo regular cercado de galerías superior é inferior, adornadas con labores arabescas del mejor gusto y composicion: sus arcos están sostenidos con 104 columnas de mármol pareadas del órden corintio, y sus paredes y arcos lindisimamente calados con adornos y signos en estremo curiosos. Los techos de las galerías son de maderas preciosas, con labores y estucos de gracioso capricho è invencion. Todas las piezas bajas correspondientes á este patio, hállanse decoradas con vistosos ornatos del mismo género, y algunas columnas de diferentes clases de mármoles, particularmente del negro y verde antiguo, y azulejos de las paredes con variadas labores y magníficos artesonados; pero con tal profusion de costosos y ricos adherentes, que haríase imposible su descripcion minuciosa, en detalles artisticos fecunda hasta el punto de requerir numerosas pájinas, que no podemos consagrarle.

El pavimento de este magnífico patio, que los moros llamaban *Alfayìa* es de losa de mármol blanco, y en el centro hay una fuen-te, cuya taza nos parece demasiado sencilla respecto de cuanto la ro-dea. Tiene dicha *alfajìa* setenta piés de longitud y cincuenta y cuatro de latitud, siendo una de las mas suntuosas, que en este género de arquitectura se conocen. Las puertas son de alerce, embutidas de pie-zas esmeradamente labradas y pintadas de azul y verde, notándose en su alrededor dos leyendas arábigas, una en carácteres cúficos y otra en vulgares.

Síguense varias estancias, cuyo alicatado es mas ó menos bello, elegante, estrecho ó ancho &c. así como tambien varios arcos y arqui-tos primorosos, de que prescindimos, para llegar, al celebrado *Salon de Embajadores*, admiracion de propios y de estraños, que los ára-bes denominaban *tarbea*.

Todo cuanto en su alabanza se diga es poco y quedará muy atras de su imponderable mérito. Confundese la imajinacion á vis-ta de tanta grandeza, y apenas acierta á comprender como se pudo llevar á cabo una obra tan suntuosa, no tanto por su magnitud, cuanto por la riqueza inaudita de sus afiligranados muros, por el lujo espléndido de ornatos, que en ella se admiran, y por la es-tremada variedad y belleza de sus caprichosos diseños. El *salon de em-bajadores* reune en si cuanto mas grandioso y bello ha producido la arqui-tectura árabe en este suelo privilegiado, y no es de aquellos do-cumentos que á primera vista se examinan, formándose de ellos. un concepto mas ó menos aproximado á la exactitud, á la realidad. Es preciso estudiarlo (dígamoslo asi) detenida y prolijamente; y, sobre todo, es necesario, es indispensable verlo, para lograr concebir una idea de su riqueza artistica y de las infinitas bellezas que con--tiene.

La planta del salon de embajadores es cuadrada, constando de 35 piés castellanos: su elevacion es de 66. Tiene comunicacion por la entrada principal con la galeria del patio, y por los otros tres frentes con las piezas interiores, mediante unos lindisimos arquitos sostenidos por tres columnas de mármol verdoso, con capiteles árabes.

En cuatro cuerpos se puede dividir este *salon* segun el intelijente publicista Amador de los Rios. Componese el primero de cuatro gran-

des arcos, tres de los cuales estan embutidos y contienen cada uno otros tres mas pequeños. Sobre cada arco grande hay tres *aximecillos* figurados, los cuales, calados prodigiosamente, dan paso á la luz, contribuyendo á embellecer en gran manera aquel encantado recinto. Los arcos pequeños, que son de herradura estan orlados de una franja de vellisima *axaraca*, manteniendo sobre su cúspide una concha pintada de oro, viendose todo lo demas del adorno de *almocárave* esmaltado de azul, rojo y verde con filetes delicadísimos de aquel metal. Apoyánse estos arcos sobre seis columnas de rarisimos mármoles, dando entrada á diversos departamentos.

Consta el segundo cuerpo de cuarenta y cuatro arquitos maravillosamente embutidos, sobre los cuales hay una ancha franja de arabesco de agradable y caprichoso relieve, salpicado de leones, barras y castillos. Entre este y el tercero se ven cuatro balcones de construccion moderna, apoyados en ocho grifos sobredorados.

El tercer cuerpo es de arquitectura gótica y esta formado de una gran porcion de arquitos de ojiva orlados con flores de lis, en cuyo centro se ven los retratos de los reyes de España, desde la época de Chindasvinto hasta Felipe Tercero, últimos de los monarcas contenidos en aquella numerosa galería.

El cuarto cuerpo, segun nuestra division, comprende toda la parte del artesonado, cuya magnificencia escede á humanas ponderaciones de limitado apreciar. En cada uno de los angulos, de donde arranca la media naranja, hay una especie de corona de doradas y gallardas tenas, que pasan á enlazarse de uno á otro lado, sirviendo de cornisa á la magnífica obra del *alfarje* arábigo. Forma este artesonado en la trabazon prodigiosa de su maderamen vistosos casetones de estrella y triangulares, que brillantes como el oro, de que estan pintados le prestan un aspecto majestuoso y sublime Tambien el pavimento es de bellos mármoles y de esquisito gusto. Las puertas son de alerce, como casi todas las antiguas, siendolo tanto estas, que no han sufrido alteracion ni antes ni despues de la conquista de Sevilla; lo cual realza el valor de aquella inapreciable madera, tenida siempre por incorruptible. Segun sus leyendas en carácteres arábigos, dátan del año 1181; aunque tambien las hay en carácteres góticos, lo cual parece dar á entender que han sufri-

do alguna renovacion. Todas las puertas que dan al patio, son del mismo género y gusto; y por do quiera abundan las inscripciones mas curiosas, no faltando figuras simbólicas muy raras, emblemas y signos de la religion mahometana á vueltas de diminutas y complicadas labores, que ostentan el delicado primor de los artistas musulmanes.

En todos estos cuerpos hay trozos bordados de tan ricos y varios relieves, que parecen encajes de finísimo olan, ó partes dibujadas y puramente aéreas de cási fabulosa tangibilidad, que solo el contacto puede hacer creible desilusionando la imaginacion.

Hay otros salones, patios y estancias de que no hacemos especial mencion, por ser de mucha menor importancia, bastando lo espuesto para dar una idea de los primores artísticos, que atesora el ALCAZAR. Sin embargo, debemos citar el cuarto del Príncipe, y los jardines.

Entre las salas del segundo cuerpo, distinguese la que corresponde á la fachada del primer patio, que llaman puerta del Principe, toda llena de menudas labores y repartida con hermosas columnas de escelentes jaspes. La que sale á la galeria descubierta, que dá vista á los jardines, tambien es notable por su escrupulosa ejecucion.

Por esta galería se vá á una muralla adornada de grotescos, que circuye los jardines. Tiene en su primer cuerpo otra galería cerrada que comunica con el muro que conduce á la puerta de San Fernando y de Jerez, y de esta anteriormente á la torre del Oro. Todo este lienzo de muralla ofrece unas vistas deliciosas de los alrededores de la Ciudad.

En el piso superior del ALCAZAR existen pocos objetos dignos del aprecio y admiracion de los inteligentes. Reedificado, reparado y ampliado en diferentes épocas, apenas ofrece restos de sus primeras formas, á escepcion de dos suntuosas *tarbeas*, que aun quedan, y de algunos artesonados; únicos vestigios de que esta parte del palacio sea tambien debida á la dominacion árabe. Pero no solamente ha sufrido las alteraciones del gusto artístico en varias épocas; sino que, ademas, por los años de 1762 esperimentó un horroroso incendio, que redujo á pavesas considerable parte de las magnificas techumbres, destruyendo simultáneamente multitud de estancias,

ornadas antes de bellisimos arabescos. Perdonó el incendio algu-
nas habitaciones, que dan vista á los jardines, y cuyos techos, si
bien no son de las mas suntuosas del palacio, conservan el carác-
ter árabe.

Las puertas mas nombradas del ALCÁZAR son la de las *Bande-
ras* y la de la *Monteria*, estando las demas cási desconocidas ac-
tualmente, por haberse .hecho varias calles en lo que debió ser
la esplanada del castillo. Sobre el arco de la primera se ha
pintado recientemente un escudo de armas, en el cual se con-
templan todas las banderas de los antiguos reinos de España. So-
bre la puerta de la *monteria* un Leon, que en la garra izquierda
sostiene una *cruz* y con la diestra empuña una *lanza*. Ambas pin-
turas han sido dirijidas por el jóven artista Don Joaquin Domin-
guez Bequer.

Se sabe por tradiccion que la puerta de *las Banderas* fué an-
tiguamente postigo del *Alcázar* y había junto un tribunal en que
el rey D. Pedro acostumbraba juzgar los pleitos y oir á cuantos
pedian justicia. Esta puerta comunica á un patio de su mismo
nombre, donde los reyes tenian el picadero, y este á un portigo
de 38 varas de largo y quince de ancho, donde está el apeadero
con dos ordenes de columnas de mármol pareadas y apoyos al re-
dedor para montar á caballo. De aqui se vá á otro patio, que di-
cen fué el primitivo en tiempo de los moros despues, reedificado,
debajo del cual se conserva intacto el cañon de bóveda donde los
moros tenían los famosos baños que tanta celebridad adquirieron
desde que los usó la hermosa doña *Maria de Padilla*, cuyo nom-
bre llevan como si para ella sola se hubiesen construído. Tienen
52 varas de longitud y 6 ó 7 de latitud, entrandose á ellos por
los jardines.

Uno de los dos salones, que siguen al espresado pátio, está lleno
de fragmentos, pedestales y algunas estátuas de mármol, estrai-
dos de las célebres ruinas de la antigua Itálica, entre cuyos efec-
tos se distinguen dos figuras mutiladas, de sorprendente colosal ta-
maño, y algun trozo reducido, pero de estraordinaria é inmejo-
rable perfeccion.

La deslumbradora portada del ALCÁZAR hispalense, es digna
de los mejores tiempos de la arquitectura árabe, dando al inte—

ligente una idea inequívoca del grande amor, que profesó á las artes, el mas calumniado de los monarcas. Prescindiendo de los miríficos detalles, llama desde luego la atencion por la majestuosa gallardia, que en su conjunto presenta, y por la destreza é inteligencia con que figuran colocados los respectivos adornos. Él artesonado, que, como un magnífico dosel de todo lujo, cobija tan grandiosa obra, corresponde á la grandeza, esplendidez, gracia y hermosura de toda ella, poniendo término competente á tan famosa portada, que basta por sí sola para inmortalizar la memoria del valeroso don Pedro. Toda la parte superior estuvo dorada en un principio, habiéndose conservado brillante hasta fines del siglo XVI. en cuya época decia Rodrigo Caro, hablando de su magnificencia y esplendor, que parecia un *áscua de oro*.

Tal es, lo mas sucintamente describiendo, el renombrado AL-CAZAR de Sevilla, cuyo aspecto anterior parece convidar con sus vo-

luptuosas formas á los placeres y al goze sensual de la vida. Sen-
timos que no haya podido nuestra pluma dar una idea cabal y
exácta de tan esplendorosa magnificencia.

Divídense los jardines en tres departamentos, respectivamente
dignos de la admiracion de los viajeros, tanto por la amena fer-
tilídad y frescura, que respiran cuanto por los bellos caprichos que
en sus cuadros de arrayan y de boj representan. Entrase á es-
tos jardines por un oscuro y angosto callejon, que se encuentra en
uno de los ángulos del *Apeadero* y que realmente desdice de la gran-
deza y fama del *Alcázar* sevillano. Mas luego que se pasa el um-
bral de la puerta de hierro, disipase la enojosa impresion de tan
desagradable vista apareciendo los encantados verjeles, que tantas
inspiraciones prestan á los númenes del Bétis, y tantas delicias pro-
porcionan á los que por vez primera gozan estasiados de esta apa-
cible morada.

El primer departamento, donde se halla el gran estanque,
permanente depósito á las aguas, lleva por nombre el *jardin de la
danza,* por haber existido en él multitud de figuras de arrayan.
que tenian en sus manos diversos instrumentos alusivos. Compó-
nese de seis cuadros de mirto y arrayan, en cuyo centro se ven
las mas hermosas y delicadas flores, y en el vacio resultante en
medio de ellos hay una pequeña y deliciosa fuente, la cual brota
en opuestos giros, vistosos hilos de plata, pués tal parecen los sal-
tadores, que la embellecen. De la otra parte del *jardin de la danza,*
está el llamado de la *gruta,* el cual dá paso á la *casa rústica;* al
frente de la puerta de los *baños de doña Maria,* hállase la verja
de hierro, que comunica con el *jardin grande,* el cual consta de
ocho cuadros de arrayan, en cuyo centro se ven los diferentes es-
cudos de la corona de Castilla, con varias inscripciones.

El tercer departamento, que se llama el *jardin del Leon,* está
poblado de limoneros, cidros y naranjos, cuyas frondosas copas nun-
ca se ven despojadas de su riquísimo fruto, hallándose cási en su
centro un bello cenador al cual rodea una galeria sostenida por 22
columnas de rarísimos mármoles.

Hay en este jardin un estanque no pequeño, que recibe el agua
de la boca de un leon de pésima escultura, el cual ha bastado, no
obstante, para darle el nombre que lleva. Mucho tendríamos que

JARDINES DE LOS REALES ALCAZARES.

SEVILLA.

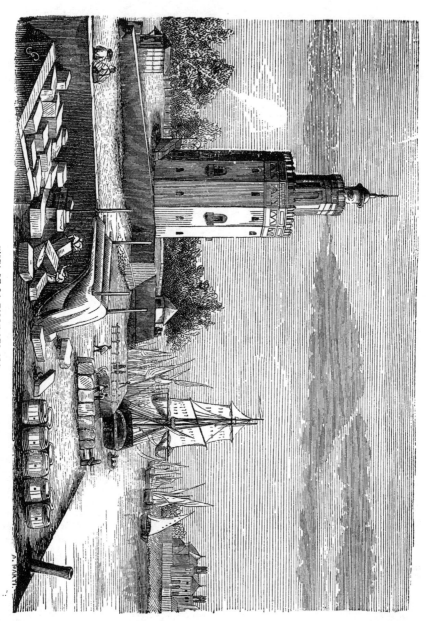

SEVILLA.

VISTA DE LA TORRE DEL ORO.

estendernos si nos empeñáramos en una prolija descripcion de estos jardines, cuyos muros entapizan verdes naranjos, matizados constantemente de blanco y oloroso azahar, que embalsama el fresco ambiente, exhalando suavísimos aromas. Hácese preciso, imprescindible, ver los jardines del *Alcázar*, para concebir aproximada idea de la hermosura, amenidad y fragancia de aquel recinto, mansion deleitosa, no menos encantada que el fabuloso huerto de las Hespérides. «Allí el celebrado *laberinto* con su silvestre gruta y sus mil huertas (dice el inspirado Amador de los Rios) que burlan la destreza de los que intentan aventurarse en sus retorcidas calles de frondoso arrayan; allí la *casa rústica*, brindando al goce tranquilo de una apacible y embalsamada sombra; allí los deliciosos estanques, que en sus cristalinas aguas parecen reflejar aun los minaretes del ALCAZAR famoso del valiente Abdalásis, y allí finalmente el eterno manto de flores, con que en otras partes se engalana la primera por breve espacio!... Y sobre tanta delicia, sobre tanta belleza ese cielo purísimo de Sevilla, que á ningun otro se parece y que tanta vida y calor le presta al propio tiempo!... Gloríense las ciudades de Italia con sus pensiles, ornados de mil estátuas de riquísimos mármoles de Ferrara y Génova, y decanten cuanto puedan la amenidad de su suelo: mientras Sevilla ostente los jardines de su ALCAZAR, en donde tanto orientalismo, tanta poesía se respira, nada tiene que envidiar en este punto á ninguna de las ciudades, que mas alta fama hayan alcanzado por su fertilidad y abundancia.»

Ahora procuraremos describir ligeramente la hermosa TORRE DEL ORO, de cuya nombradía nos ocupamos en la parte histórica. Varias son las opiniones, que sobre el nombre de esta torre han sostenido algunos autores, ya creyendo unos que su denominacion es bastante moderna, ya suponiendo otros que la debió á haber sido en tiempo de D. Pedro y otros soberanos, el sitio en que se custodiaban los tesoros de la corona. Nada se sabe de cierto, pues otros creen que en ella se depositaban los cajones de oro y plata traidos de America. Lo que sí consta es que en lo antiguo tenia su alcaide particular, y que estubo adherida al *Alcázar*.

La figura de esta TORRE, situada á la márgen del caudaloso Guadalquivir, no es, como generalmente se ha dicho, *octógona*;

pués que consta de doce ochavas ó fases y no de ocho, que son las que requiere aquella figura geométrica. Su forma es *duodecágona* ó *polígona* y el todo que constituyen las doce ochavas, tan esbelto y airoso, que cautiva la atencion de cuantos la contemplan. Divídese en tres cuerpos, á cada cual mas bello: el primero, que es de mayores dimensiones, está coronado de almenas y contiene las ventanas, balcones y troneras, que dán luz á los tres pisos arriba mencionados. El segundo guarda la misma forma y es en estremo gallardo y delicado, no faltando quien por estas prendas lo atribuya á los árabes, El último cuerpo, que sirvió en otro tiempo de *almenara* ó faro, se halla en la actualidad cubierto de un *cupulin* vestido en esterior de azulejos, sobre el cual ondea la bandera española en los aniversarios de alguna victoria señalada ó festividad solemne. Si es bella la Torre del Oro, esteriormente considerada, no lo es menos en su interior, que manifiesta claramente la madurez y acierto con que fué construida. La escalera que conduce á los tres primeros pisos, es ancha y cómoda y está cobijada de arcos redondos, que ván dando vuelta en la misma direccion de aquella. Súbese al segundo cuerpo por una firme y bien conservada escalera de caracol. Desde esta parte se disfruta de una vista encantadora.

Parece que en 1827 se trató de restablecer la antigua comunicacion que, por medio de la muralla, existia entre la *Torre del Oro* y el *Alcázar*. Pero al cabo nada se hizo.

Toda la fábrica de esta lindísima *torre* es de Sillería; y si bien ha sufrido algunas restauraciones de poco momento, permanece robusta, sólida y estable, pareciendo garantir largos siglos de existencia.

CAPÍTULO IV

La casa de Pilatos.—Las casas capitulares.—La fábrica de tabacos.-La torre de D. Fadrique.—El torreon de Santo Tomas.

leva el nombre de *Casa de Pilatos* un magnifico palacio de los antiguos duques de Alcalá, en Sevilla, actualmente poseido por la casa de Medina–Celi. Es uno de los monumentos artisticos mas visitados por los intelijentes; si bien como todos los edificios del género arabesco, á que principalmente pertenece, apenas dá en su parte esterior la mas ligera idea de las bellezas que encubre y que pueden competir con las mas ponderadas de los alcázares mirificos.

Refiere la tradiccion que habiendo hecho un viaje á Jerusalen en 1518, el piadoso caballero D. Fadrique Enriquez de Rivera, primer marqués de Tarifa y virrey de Nápoles; trajo á su regreso un diseño de la famosa casa de Pilatos, segun se figuraron que debió ser, con arreglo al cual se fabricó el palacio de que nos ocupamos, quedándole por ende tan peregrina denominacion, la cual

parece al pronto originada de algun motivo peculiar funesto. Los opulentos sucesores de aquel benéfico personaje, hicieron conducir de Italia escelentes estátuas, columnas y fragmentos preciosos de la antigüedad, con que adornaron parte de - ella, formando una galería.

La *casa de Pilatos* está situada en la parte mas oriental de Sevilla, lindando con la parroquia de San Esteban, en cuya Iglesia tiene tribuna particular y reservada. La fachada principal, que dá á la parte de levante, se compone de un cuerpo arquitectónico de órden corintio, cuyas pilastras son bastante gallardas y todo él de mármol blanco. En la clave del arco, que descansa en dichas pilastras, se ven dos bustos y escudos de armas; sobre estos una leyenda latina, y mas arriba otra inscripcion castellana, alusiva á sus esclarecidos fundadores. Remata esta fachada con un antepecho calado de gusto gótico, y en cuatro pilarones, que sobre la puerta se notan, existen las cruces de los Santos Lugares, con el rótulo que copiamos mas arriba. Entrase por esta puerta á un patio, que no contiene objeto alguno, digno de mencionarse, y por una galería que hay á la derecha, se vá al principal, que causa en el espectador una agradable sorpresa, con sus bellas y variadas labores. Es cási un cuadrado de grandísima estension cercado de espaciosas galerías con arcos, que susténtan 45 columnas marmóreas. Los arcos y una cornisa, que figura alrededor de los muros de las galerias, tiénen muchas labores y calados arabescos, y en diferentes espacios están colocadas 24 cabezas de mármol, representando las de otros tantos Césares y personajes históricos, algunas de las cuales no carécen de mérito. En el centro del patió hay una gran fuente, sosteniendo la taza cuatro delfines y terminando con un busto de Jano. Suministra constantemente una cantidad de agua, que viene del acueducto de Alcalá, estendiéndose á las fuentes de todos los jardines. Están colocadas en los ángulos de cuatro estátuas de mármol sobre pedestales, dos de ellas de tamaño colosal, una representando á *Pàlas*, como diosa *pacífera*, segun se advierte en la inscripcion de su plinto: y otra á la misma divinidad mitológica, como diosa *beligera*, segun de su actitud y atributos se deduce. La grandiosidad y bellezas de las formas, la correccion y dulzura del diseño y finalmente la delicadeza y abundancia de los paños, todo

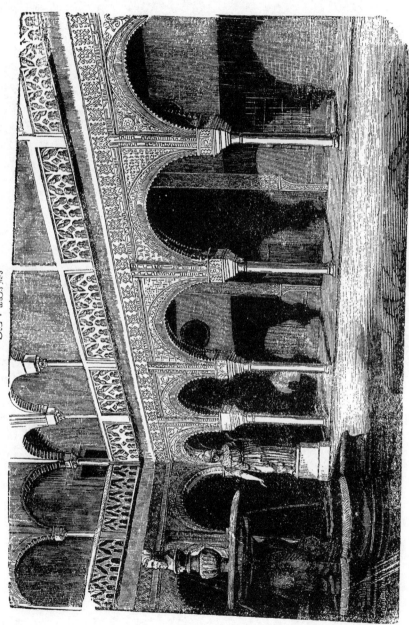

SEVILLA

INTERIOR DE LA CASA DE PILATOS.

induce á creer que estas producciones artisticas son griegas y de los mejores tiempos de Atenas. Ambas ostentan en sus cabezas los cubridores cascos, admirablemente tallados, y ambas respiran aquella nobleza é idealismo, que solamente supieron dar á sus espléndidas obras los moradores del famoso Archipiélago.

Representan las otras dos á *Ceres fructíferas y á Caupo Syrisca* ambas tienen buenas proporciones, gracia en las actitudes y escelentes paños; pero no son del mérito de las anteriores.

Las piezas ó estancias bajas de este palacio, estan adornadas y elaboradas por el estilo arabesco, cubiertas las paredes de azulejos, de dibujos lindísimos y cosas primorosamente ejecutadas. Los artesonados, cuyo trabajo es de suma prolijidad, figuran enríquecidos con oro sobrepuesto. Las puertas contienen inscripciones labradas en la madera, como algunas del Alcázar. Por ellas se pasa á una galería de arcos y columnas, que sirve de entrada á un hermoso jardin rodeado de mirto y de naranjos.

En dicha galería se conservan muchos restos curiosos de antigüedades, entre las cuales merecen observarse seis soberbias columnas de mármoles esquisitos con capiteles corintios y jónicos, un muchacho de cuerpo entero dos cabezas de Alejandro y Marco Aurelio, una estátua de un senador romano, muy destruida, y otra de Ceres, bien conservada. En las otras dos galerías, que corresponden al referido jardin, son notables una Vénus con un delfin, muchos trozos de bellas estátuas, dos enteras consulares, varios pedestales y lápidas con inscripciones de mucho mérito. Todo trasportado de Italia, en los mejores tiempos de las artes. El techo de la sala que llaman *contaduria alta*, esta pintado al temple por el célebre Francisco Pacheco, grande amigo del duque de Alcalá, don Fernando Enrique de Ribera, siendo una de sus mejores obras.

La capilla es admirable por el precioso trabajo de sus muros. Reune la peregrina circunstancia de que sus bóvedas esten construidas conforme al arte gótico, aunque sembradas de esmerados y proligos arabescos. Fenómeno artistico, solamente esplicable recordando que la *Casa de Pilatos* se construia á fines del siglo XV, y que se habian propuesto sus autores imitar un edificio del gusto arábigo. Lo cierto es que semejante circunstancia presta á la capilla un carácter singularísimo de originalidad digna de verse.

8

Entre sus pinturas solo hay un cuadro de bastante mérito, que representa á la Virgen con Jesus y San Juan, obra atribuida al artista Francia, fundador de la escuela bolonesa.

La escalera principal de este palacio, quizá la única que·de este género se conoce en Sevilla, es verdaderamente digna de la suntuosidad y grandeza del edificio; tanto por sus hermosas proporciones, los mármoles y los azulejos de que está revestida; como por sus sorprendentes labores arabescas y su magnífica cúpula cuyo primoroso artesonado es de· lo mas prolijo y rico que de tan difícil género se encuentra.

Hay otras muchas curiosidades en esta casa, peculiares de su singular construccion, que, como las precedentes, requieren. ser vistas, para estimarlas en proporcion de su incalculable valia.

Pasaremos. ahora á la breve descripcion de las CASAS CAPITULARES, ó edificio del Ayuntamiento, cuya multitud de ornatos recargados, á cual mas lindo é ingenioso, ha dado márgen á los encomios y á las criticas, á las alabanzas y á las censuras.

Pertenece esta obra al *género plateresco*, debiéndose su fundacion al celo del asistente de Sevilla don Juan de Silva y Rivera, quien de consuno con los señores *veinticuatros*, acordó en 1527 levantar unas casas, en que decorosamente pudiera el ayuntamiento sevillano celebrar sus sesiones. Este monumento artistico ha quedado sin terminar, hallándose en el mismo ser y estado á que llegó por los años de 1564, bajo la asistencia de D. Francisco Chacon, señor de Casa—Rubios. Se ignora el nombre del arquitecto que trazó su plano y puso la primera piedra á sus cimientos; ignóranse tambien los de sus continuadores, sabiendose únicamente, merced, al testimonio del erúdito Cean Bermudez, que por los años de 1539 1545 y 1551, fué llamado Juan Sanchez á dar su dictámen sobre los diseños de varios edificios, que se labraban en Sevilla, como arquitecto entendido y que dirigía á la sazon la obra de las casas capitulares.

Esta presentan dos fachadas, hasta cierto punto irregulares, constando de dos cuerpos arquitectónicos, mas inmediatos al órden compuesto, que ningun otro. La fachada principal, con vista á la calle de Génova, ha sido afeada segun observa don Juan Colon en sus *apuntes*, con un balcon enorme y desairado, que ademas causa daño

SEVILLA.

Escalera principal de la casa (llamada) de Pilatos.

A. MARTÍ

á la Fábrica, habiendo destruido el cornisamento del primer cuerpo Este se compone de cuatro pilastras, admirablemente talladas y colocadas de dos en dos, viéndose en los espacios intermedios las columnas de Hércules con el *plus ultra*, el blason de la casa de Borgoña y dos círculos con bustos, lastimosamente mutilados. Levantase en el centro un arco airoso, de graciosos follajes revestido, el cual contiene la puerta principal, que es de dos hojas, apareciendo ornada de relieves y delicados frisos. Ambas hojas presentan inscripciones latinas.

Consta el segundo cuerpo de cuatro columnas esmeradamente labradas, guardando simetría con las pilastras del primero; echándose de ver en sus espacios dos bustos de guerreros sobre manera hermosos y espresivos. Encima de la puerta del centro estan las armas de la ciudad y del cabildo eclesiástico, en señal de la antigua union de ambas corporaciones. Desde la izquierda de esta fachada hasta la parte que dá frente á la calle de Vizcainos, se levanta un muro exornado en la misma forma que el descrito, en el cual se vén dos arcos notables por su gracia y gallardia: el de la derecha da entrada al *juzgado de fieles ejecutores*, destinado hoy para tribunal de uno de los alcaldes constitucionales, y el de la izquierda comunicaba con el patio del convento de San Francisco. El primer cuerpo de arquitectura de este lienzo, consta de seis pilastras, y el segundo de dos columnas de órden corintio, viéndose entre ellos cuatro ventanas pertenecientes al archivo. Alguna mas regularidad ofrece la fachada de la plaza de san Francisco, compuesta, como la principal, de dos cuerpos, el primero de los cuales consta de seis pilastras ricamente talladas. En el centro está la puerta, adornada de dos columnas, revestidas de relieves y enriquecida de grotescos y follajes; distinguiendose sobre su cornisa dos niños de bellisima escultura, en los intercolumnios hay cuatro ventanas: coronan las dos primeras, que son mayores y estan mas bajas que las otras; dos medios puntos, en cuyo centro hay dos círculos con las armas de Sevilla, y, fuera de ellos, cuatro niños airosamente movidos, que tienen todo el caracter de las obras de Alfonso de Berruguete, lo cual ha hecho sospechar que sean obra de su mano. Sobre las segundas se contemplan dos círculos, que encierran dos bustos, lateralmente dos niños arrodillados

y debajo de todas cuatro una cabeza de guerrero.

«Son los capiteles de las seis pilastras (dice un autor contemporáneo) ideales y diversos entre si y sobre ellos se ostenta un friso tan bello y caprichoso, que escede á cuanto pudiéramos decir en su alabanza y es quizá el mas delicado y rico de cuantos ilústran este género de arquitectura. Levántanse sobre el cornisamento seis gallardos pedestales y sobre estos asientan otras tantas columnas, de las cuales consta el segundo cuerpo, no menos estimable que el primero por sus copiosos y esmerados adornos. Están sus columnas llenas de relieves, y en los espacios que dejan, tiene lugar cinco ventanas de diferentes formas y tamaños, decoradas unas de pilastras laboreadas y otras de columnas arbitrarias, que sostienen diversos capiteles, sobre cuyos cornisamentos descansan en las laterales los escudos de armas del asistente Casa-Rubios.»

La puerta de esta fachada elévase del suelo sobre dos gradas, de igual altura que el zócalo circuyente. Es de dos hojas, viéndose grabadas en ellas de relieve las armas de la ciudad y las del imperio. Entrase por ella al atrio ó vestíbulo del edificio, compuesto de dos bóvedas de gusto gótico, enriquecidas de bellos resaltos y divididas por una columna *salomonica*. En las bóvedas hay varios adornos, como florones, niños, escudos, cabezas &c. y al frente de la puerta, ademas de un templete, hállanse inscripciones latinas.

Sobre el dintel de una puerta mas pequeña, que conduce á la *Sala capitular baja*, hay un escudo, que sostienen dos niños y que encierra las armas imperiales. Antes de entrar en la indicada *sala* se encuentra una pieza de pequeñas dimensiones, que está embebida en el hueco de la escalera, á cuya izquierda se vé la puerta revestida de ornamentos semejantes á los del vestíbulo. Sobre su clave se levanta un templete del mismo género, en el cual aparece San Fernando sentado, teniendo en su diestra una espada y en su siniestra un globo y á sus lados los santos arzobispos Leandro é Isidoro.

La *Sala Capitular* es una de las mas bellas estancias, que ha producido ·tal vez el *género plateresco*. Consta de cuarenta piés su longitud y su latitud de treinta y cinco, viéndose circuída de dos gradas, que prestan cómodo asiento á los concejales. Sus muros es-

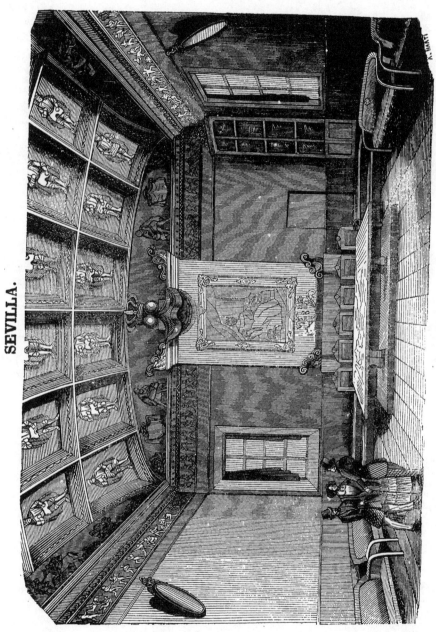

SEVILLA.

AYUNTAMIENT?.
(Sala Capitular)

tan cubiertos de una rica colgadura, la cual llega hasta muy cerca del friso, que está compuesto de bichos angelotes y grotescos de admirable labor.

Sobre el cornizamiento se levantan cuatro medios puntos, que reciben el espléndido artesonado y todos ellos contienen alegóricos asuntos de relieves perfectísimamente ejecutados, cuya enumeracion prolija fuera, siendo ademas indispensable verlos, para formar concepto y apreciarlos. La escalera, que es ancha, alegre y bastante cómoda, dividase en tres tramos, de ocho, quince y catorce gradas respectivamente, con bóveda, media naranja arco en el último, adornos varios tales como casetones cuadrados, cabezas de niños serpientes ó grifos ideales, que se enroscan sobre sus colas etc.

Es el *ante-cabildo* alto una pieza desahogada, á la cual corresponden casi todas las ventanas del segundo cuerpo. La puerta es merecedora del aprecio de los inteligentes por el mérito de las hojas, esteriormente adornadas con cuatro cabezas de reyes y con otros tantos bajos relieves en su parte interior. La *Sala capitular alta* no es tan rica de ornamentos como la *baja* ó principal, si bien llama la atencion por la magnificencia de su artesonado, que consta de muchos casetones circulares, ricamente tallados, y dorados con grande esplendidez, no desmereciendo en cosa alguna de los mas célebres y primorosos de la arquitectura árabe. Hay en esta pieza dos ventanas colocadas del mismo modo que las de la inferior.

Otras estancias hay en este edificio, que no dejan de contener algunas bellezas, especialmente la sala del archivo cuya techumbre ha sido modernamente pintada. A la fachada que presentan las *casas capitulares* por la plaza de san Francisco, corresponden los aposentos destinados para oficinas del ayuntamiento, y cuerpo de guardia del principal.

No concluiremos sin recordar que en 1840 viéronse á punto de sucumbir las *casas consistoriales ó capitulares*; pues habiendose decretado por la junta popular de gobierno la demolicion de la famosa iglesia de San Francisco, se pensó al mismo tiempo en echar por tierra aquellas, como impedimento, que eran al proyecto de formar una grandiosa plaza; digna de Sevilla, en el área del antedicho convento. Pero el gobierno estimó descabellada la idea, salvándose en consecuencia la casa de Ayuntamiento, cuya desapa-

ricion, segun los inteligentes, hubiera sido una pérdida harto sensible para las ártes.

Pasaremos á describir la magnífica FABRICA DE TABACOS, edificio soberbio y majestuoso como pocos, que quizas no tenga superior en su género.

Hállase situada en el espacio medio entre el *Colegio de S. Telmo* y la muralla de la ciudad, viéndose rodeada y defendida de un ancho foso por los lados del levante, mediodia y poniente, donde radica un fortísimo puente levadizo, que en épocas no muy remotas facilitaba el embarque de tabacos. En la parte del norte, que ofrece la fachada principal, tiene á su frente el mencionado muro, en el cual se abrió una puerta, para darle comunicacion con la ciudad y felicitar el paso á los trabajadores.

Surjió deslumbrador este edificio por espreso mandato del monarca Borbon Felipe V. pues quiso que tuviera Sevilla una casa propia para la copiosísima elaboracion de tabacos. Trazolo y sacolo de cimientos un arquitecto flamenco ó aleman (en lo cual hay alguna discordancia) llamado Wvamdembor, que dirigió la obra hasta el año de 1725, encargándose despues, de ella, don Vicente Acero el cual la continuó por espacio de siete años, al cabo de los cuales pasó de esta vida. Reemplazolo don Juan Vicente Catalan y Bengoechea, quien siguió dirigiéndola hasta su término, poniéndose la última piedra y trasladándose á ella los talleres en 1757. Su planta es cuadrilonga, constando de seiscientos sesenta y dos pies de longitud y de quinientos veinticuatro de anchura. Tiene cuatro grandiosas fachadas, mirando la principal á la parte del norte, en cuyo centro existe la portada, dividida en dos cuerpos arquitectónicos de órden compuesto. Adórnan al primero cuatro columnas semi-istriadas, dos á cada lado, las cuales asiéntan sobre un zócalo ideal, recibiendo el cornisamento que no escede del machon á que están anexas aquellas. Hay á los costados de las referidas columnas dos pilastras, sembradas de relieves caprichosos en su parte inferior, que parecen tambien servir de apoyo á la cornisa, en que descansa la balaustrada del balcon, que decóra el segundo cuerpo,

La puerta es de un tamaño proporcionado y el arco, que la forma, aparece exornado de relieves, alusivos á la elaboracion

SEVILLA.

FABRICA DE TABACOS.

del tabaco viéndose entre ellos los bustos de Cristóbal Colon y Hernan Cortés, conquistador este y descubridor aquel, como todos sáben, del nuevo mundo. Sobre la clave de dicho arco hay un leon, que sostiene en sus garras una gran targeta, en la cual se leia *fábrica réal de tabacos* y hoy *fabrica nacional* porque de la nacion es y no del monarca.

Componese el segundo cuerpo de cuatro medias columnas y dos pilastras, colocadas en la misma forma que las del primero, las cuales asientan en otros tantos pedestales sustentando el cornizamento, sobre el cual elévase un gran frontispicio de forma triangular, en cuya cúspide se contempla una estátua colosal de mala ejecucion y peor gusto, que representa á la *Fama*. Vése en el intercolumnio la puerta del balcon mencionado, leyéndose en su clave una inscripcion. Sobre la especie de corniza, que lo corona, hay un escudo de armas reales, sostenido por dos mal trazados leones y envuelto en una ojarasca. Sírven de remate á la portada ocho mal trazados jarrones.

Toda la fábrica consta de un cuerpo colosal de arquitectura de órden dórico, de sesenta piés de alto. Divídese cada fachada en veinte y cuatro espacios, viéndose á los estremos de la principal dos puertas, correspondíentes á dos grandes casas destinadas para los jefes del establecimiento. Decoran las fachadas del norte y mediodia treinta y dos colosales pilastras, que asentando en un zócalo proporcionado á su magnitud, llegan hasta la corniza, en que estriba el antepecho abalaustrado, que circuye todo el edificio; y en las del oriente y occidente cuéntase solo veintiocho, cuatro de ellas almohadillas. Reciben estas los pedestales, que mantienen ocho torres piramidales, formando simetria con las de los ángulos, las cuales vénse adornadas de ocho leones, no inferiores en belleza.

La parte interior está construida con mucha solidez, siendo toda ella de piedra y ladrillo y muy acertada su distribucion. Antes de llegar al primer patio, destinado para las cuadras y caballerias, encuéntrase la escalera principal, que es de dos ramales, ancha cómoda y de luz abundante. Repártese en cuatro tramos: tiene el primero doce gradas, cuatro el segundo, doce el tercero y quince el cuarto. Júntase en el final de estos dichos ramales y vénse en el deseanso, que forman las puertas de los salones altos, que han servido de oficina.

Dos bóvedas cási llanas cúbren á las escaleras, estrivando en diez arcos inclusos los de entrada, teniendo cada cual en su centro una linterna de forma eliptica, alumbradas por ocho ventanas entre largas y ornadas de otras tantas columnas de órden compuesto. Hállanse las indicadas bóvedas vestidas de recuadros, no de mal gusto aunque algo recargados, siendo el pavimento de vistosos mármoles blancos y negros.

El pátio llamado de las cuadras, consta de dos cuerpos el primero se compone de diez y seis arcos redondos y hay en el segundo otros tanto balcones, sin el menor ornato. Al frente del arco de entrada de este primer patio está la puerta comunicante con el principal, formado de' un cuerpo de órden dórico, y compuesto de doce arcos estribantes sobre otros tantos machones, en los cuales se cuentan doce columnas, que parecen recibir el ancho cornisamento, donde asienta un antepecho de hierro, ciertamente pobrisimo respecto de las colosales dimensiones del edificio. Hay en el centro una fuentecilla, que termina con un caprichoso juguete de cuatro niños sustentantes de un globo coronado, alegórica simbolizacion de España, como dominadora del mundo. Hállase circuido este pátio por una galeria compuesta de diez y seis bóvedas, en cuyos lados de poniente y levante hay varias escaleras, que conducen á los talleres altos situados al mediodia y occidente. Estos consisten en tres largas y espaciosas naves, compuestas de multitud de bóvedas sostenidas por gruesos machones, siendo de admirar el efecto agradable y pintoresco que producen bajo dichas bóvedas las dos é tres mil operarias asistentes á la diaria elaboracion de cigarros puros y mistos, que en esta parte se fabrican, haciendo honor á un establecimiento donde tantos brazos encuentran ocupacion y tantas familias regular subsistencía. Parece que en tiempo de Carlos IV llegaron á emplearse doce mil operarios entre hombres y mujeres; contándose ciento cuarenta molinos de rapé, continuamente movidos por quinientas poderosas mulas, esclusivamente destinadas ab hoc. En 1827, amenguado el contrabando de Gibraltar por la peste que afligió á esta plaza, no bajaron de siete mil los trabajadores de ambos sexos; si bien en mil ochocientos treinta y tres llegó á haber solamente dos mil y cincuenta. Al presente se empléan mas de cuatro mil, la mayor parte mujeres.

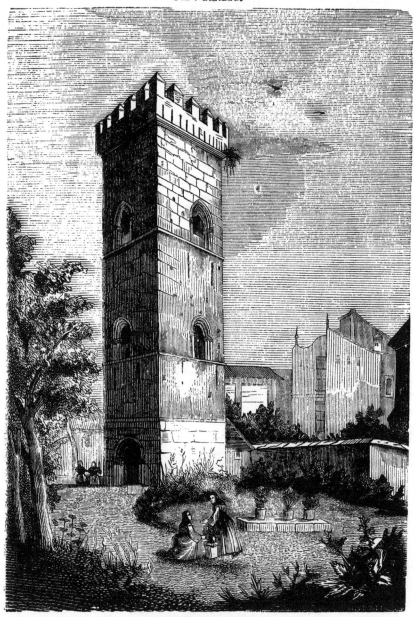

TORRE DE DON FADRIQUE.

Ninguna otra circunstancia artísticamente notable ofrece la *Fàbri-cu de Tabacos*, que, inclusos el foso y puente levadizo, termina-do en 1770 por el arquitecto don José de Herrera, costó á la na-cion nada menos que la exorbitante suma de *treinta y siete millo-nes de reales*. Tiene veintiocho patios, propios para las diversas fae-nas de su industrial objeto, considerable número de ventanas, ofi-cinas, galerías, azoteas &c; todo correspondiente á su destino, fe-cundo en multiplicadas dependencias. Cúbreñla, cási en su totali-dad, espesas y fortísimas bóvedas de piedra, columbrándose desde su cúspide los espaciosos y agradables campos de Tablada, la fe-racísima vega de Triana y un ancho estenso trozo del célebre Gua-dalquívir.

Incúmbenos ahora describir ligeramente la airosa y gallarda TORRE DE DON FADRIQUE, situada en la huerta del antiguo conven-to de Sta Clara, cuya deliciosa posesion legó á las monjas el In-fante de Castilla, de aquel nombre, hermano de don Alonso el Sa-bio. Habia mandado construirla para su recreo, por los años de 1252, y como entonces dominaba el gusto artistico de los árabes, participó de aquel carácter delicado y bello, que supieron dar á sus producciones los creyentes del Islam.

La planta de esta torre es cuadrada y consta de cuatro cuer-pos, adornados de graciosos *aximeces*, cuyos arcos son de herradura terminando con una corona de almenas. Parece el conjunto una de aquellas obras tan perfectamente ejecutadas, que no le so-bra ni le falta cosa alguna, en términos de que perdería su prin-cipal mérito quitándole ó añadiéndole el menor adorno, la mas mí-nima parte, cualquier imperceptible adherente. El docto analista Zúñiga la califica de «alta, fuerte y hermosa;» y semejante fallo emitido por un caballero tan entendido, no deje duda acerca de la grande estima que en todos tiempos mereció tan admirable for-taleza.

En el ángulo de la muralla del antiguo Alcázar sevillano, al frente de la *Fábrica de Fusiles* y á la parte occidental del *Consu-lado*, encuéntrase el bellísimo TORREON, DE STO. TOMAS, pertenecien-te al mismo género de arquitectura que la TORRE DE DON FADRI-QUE. Segun la tradiccion, fue dependencia del primitivo Alcázar de Abdalásis. Su planta es octógona y consta de un solo cuerpo, ter-

minando con una especie de anillo, que escede al grueso de to-
do lo demas, sin que ostente almena alguna, ya sea porque las
haya demolido el tiempo, ya porque desde su origen carecia de
ellas. A sus lados hay varias casas sin mérito é irregulares, qué
ciertamente desdicen de su elegante vecina.

CAPÍTULO V.

aliendo por la puerta de Jerez se encuéntra el notable SEMINARIO DE SAN TELMO, esclusivamente destinado para educar jóvenes en el arte de la náutica, proporcionando al comercio maritimo escelentes pilotos, como principal garantia de su seguridad.

El COLEGIO DE SAN TELMO pertenece á una época en que desgraciadamente no conservaban ya las artes el esplendor y recursos de sus mejores tiempos. La regularidad y proporcion del edificio son bastante buenas; pero su fachada y su ornato adolecen de malisimo gusto y de pésimo estilo, como que dátan de los dias mas fatales para la arquitectura, cuando su corrupcion era su mérito. La portada representa tres órdenes arquitectónicos profusa y nimiaménte recargados con adornos, estátuas, relieves y follajes al estilo churrigueresco, los cuales, aunque de un trabajo escesivamente prolijo y costoso, no merecen ser descritos como obra digna de las artes.

La COLEGIATA DÉL SALVADOR no es un monumento de gran mérito, pero se encuentra mas descargado, que el precedente, de inecesarios y superfluos adornos y mas conforme con las reglas del arte, si bien no respiran sus formas aquella suntuosidad y magnificencia, propias de la arquitectura del renacimiento. Tiene una sola fachada, de todo el ancho de la Iglesia, dando vista á la parte occidental de Sevilla. Consta de un solo cuerpo de órden corintio, adornado de grandes pilastras, que llegan hasta el mismo cornisamento, viendose en los espacios, que dejan, tres puertas de un regular tamaño, las cuales comunican con cada una de otras tantas naves. No habiendose concluido los ornatos proyectados para dichas puertas, quedó imperfecta la fachada, libertándose tal vez de algunas hojarascas, que la hubieran afeado en estremo. Corónala un cuerpo ático, de grandes volutas, siendo bastante sencilla respecto de la época en que se construyó el edificio.

Es la iglesia capaz y espaciosa, componiéndose, como hemos indicado, de tres naves y el crucero, cuyas bóvedas estriban sobre robustos pilares, enriquecidos por medias columnas corintias, de magnitud colosal. Los retablos son de mal gusto, pareciendo como una de las obras mas disparatadas y caprichosas que haya producido la escuela de los Barbas, los Churrigueras, los Acostas y otros descabellados ingenios,

La bóveda de la capilla mayor está pintada de maño de don Juan de Espinal, grande imitador de Murillo, que floreció á fines del siglo pasado. En los retablos colaterales hay algunas buenas estátuas; y en la capilla del Sagrario llaman la atencion dos cuadros de bastante mérito; no encontrándose en toda la Iglesia otros objetos que merezcan citarse.

La IGLESIA DE LA UNIVERSIDAD LITERARIA, es uno de aquellos soberbios templos cuya fundacion se debiera al entusiasmo religioso, que en el siglo XVI creó en España tantos prodigios de las artes. Merced á los esfuerzos de los Jesuitas, secundados por los fieles sevillanos con infinitas limosnas y cuantiosos donativos de pródiga piedad abriéronse las zanjas para los cimientos de tan celebrada Iglesia en 1565, colocando la primera piedra el Obispo de Canarias, don Bartolomé de Torres, y terminándose la obra en 1579.

La traza de este bellísimo templo se atribuye fundadamente al

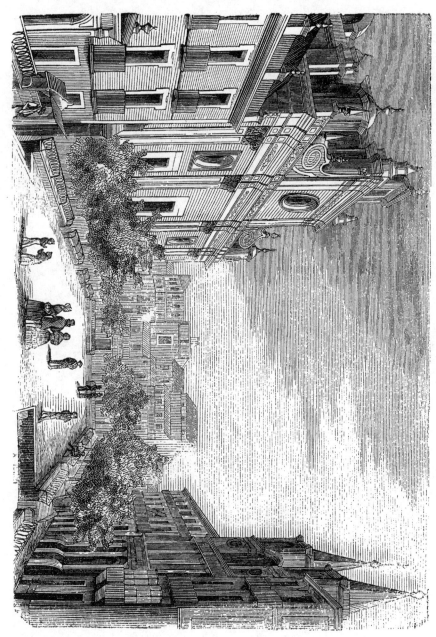

SEVILLA.

Plaza del Salvador.

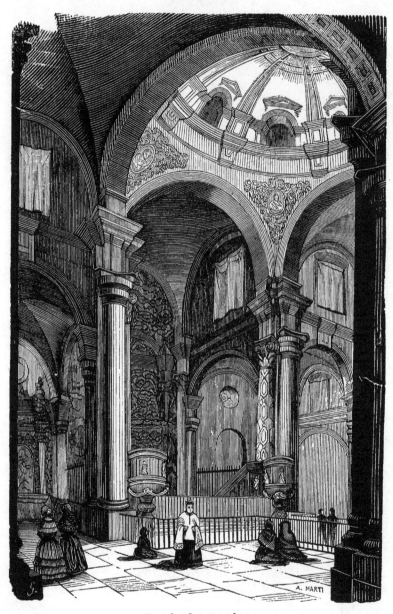

Interior de la iglesia del Salvador.

renombrado arquitecto Juan de Herrera, por la elegancia, majes-
tad y grandezas de sus formas, al mismo tiempo sencillas. Pero
tambien con bastante fundamento la atribuyen otros al famoso je-
suita Bartolomé Bustamante, uno de los primeros que vinieron á
Sevilla en 1554. Sea como quiera, puede asegurarse (dice Ama-
dor de los Rios) que es la Iglesia de la Universidad digna de lla-
mar la atencion de los viajeros intelijentes y que debe servir de
orgullo á los naturales.

La planta del templo forma una cruz latina, constando de una
sola nave, compuesta de tres bóvedas, inclusa las del crucero. La
media naranja de este asienta sobre cuatro grandes arcos, sosteni-
dos por ocho medias columnas istriadas, de órden dórico cerrán-
dola una linterna de figura circular, alumbrada por ocho ventanas
que difúnden raudales de luz. En el espacio que deja el arco del
frente hállase situado el altar mayor, cuya traza fué debida al cé-
lebre Alonso Matias. Súbese al presbiterio por cinco gradas de már-
moles varios, que tienen de latitud todo el ancho de la nave; ad-
virtiéndose al lado de la epístola una puerta de sencillo ornamen-
to, que comunica con la sacristía. El retablo es de buen gusto for-
mándolo un cuerpo de arquitectura de órden corintio, compuesto
de cuatro pilastras y dos columnas istriadas, las cuales se leván-
tan sobre un ancho zócalo y sus correspondientes pedestales, re-
cibiendo el arquitrave y cornisamento, en el cual asiéntan tres cuer-
pos áticos, que le sirven de remate.

En el intercolumnio céntrico se admira un sobervio cuadro del
muy inteligente artista Juan Roelas, que representa la sacra familia
adorando al Niño-Dios un hermoso coro de ángeles y viéndose á
sus pies san Ignacio mártir y san Ignacio Loyola, patronos de la
compañia de Jesus. La tersura y brillantez del colorido, la acer-
tada disposicion de las figuras, el sorprendente efecto de la luz y
la correccion, exactitud y verdad del diseño, son los rasgos carác-
teristicos de este magnífico lienzo, que embelesa al contemplador.
Otros dos se distinguen á sus lados, no menos merecedores de es-
tudio y encomio, que ofrecen un Nacimiento y una Adoracion de
los reyes obras de Juan de Varela.

En el ático mas estenso del segundo cuerpo admirase una anun-
ciacion de Francisco Pacheco, esmeradamente diseñada y pintada con

tanta propiedad como gusto. Én los laterales hay lienzos de Alonso Cano, á demasiada altura para ser vistos. En los estremos del cornisamento vénse dos estatuas, que representan á san Pedro y san Pablo, notables por la abundancia y belleza de sus bien plegados paños, por la nobleza de sus rostros y la majestuosa naturalidad de sus actitudes. Obras del afamado escultor Juan Martinez Montañez.

El retablo, todo de madera, á escepcion de las grandes losas de jaspe negro, que enriquecen su zócalo y pedestales, está perfectamente dorado y sin otros ornatos de inoportunos colores. Sobre la mesa del altar hay un airoso templete ó tabernáculo, compuesto de tres cuerpos de arquitectura de órden corintio, terminando con un gracioso cupulin, que le presta suma gallardia y elegancia.

En el lado del Evangelio y al frente de la puerta de la sacristia, se hallan dos figuras de bajo relieve en bronce, que tienen mucho mérito si bien prolijamente cinceladas, representando á Francisco Duarte, y á su esposa doña Catalina de Alcocer, segun consta del epitafio latino. El caballero está armado de punta en blanco y la señora cubierta de un ostentoso brial.

En los intercolumnios de los grandes arcos laterales, que forman los brazos de la cruz, hay dos retablos admirables. El del lado del evangelio es de órden corintio, poseyendo multitud de tablas de diferentes épocas, que prestan abundante materia; da estudio al obserbador, y pueden servir de documento para escribir la historia de la pintura.

En este mismo brazo del crucero existe el sepulcro del famoso doctor don Lorenzo Suarez de Figueroa, con su estatua é inscripciones latinas alusivas á sus ínclitos hechos.

El retablo situado en el lado de la epistola, es tambien de órden corintio, y está dedicado á la purisima Concepcion. Consta de un arco que descansa sobre cuatro pilastras, dos á cada lado, en cuyos intercolumnios figuran varias estatuas de no escaso mérito, encontrandose en el hueco de dicho arco dos pequeños cuerpos arquitectónicos, del mismo órden. Contiene el primero en su parte central un nicho semicircular, donde se contempla una graciosa virgen de Montañez; y á los lados cuatro hornacinas de mas reducido tamaño, con otras tantas figuras, que representan varios santos.

SEVILLA.

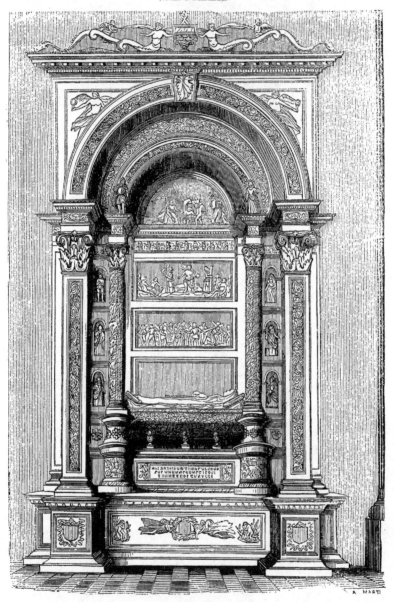

SEPULCROS DE LOS DUQUES DE ALCALA Y MOLARES EN LA IGLESIA DE LA
UNIVERSIDAD LITERARIA.

El segundo tiene igual número de ninchos, y hállanse en el las estátuas de santa Ana y la Virgen con el niño-Jesus en los brazos. Levantase sobre el arco principal un ático en el cual hay una imágen del Eterno Padre bendiciendo; y termina el retablo con el frontispicio triangular, que lo corona.

Guarda simetria con el sepulcro de Figueroa, el que contiene las cenizas del celebérrimo humanista Arias Montano, cuyas obras llenaron de admiracion á sus coetáneos y son todavia el orgullo de sus compatriótas.

Contiene la segunda bóveda seis magníficos enterramientos entre los que se encuentran los de los condes de Alcalá y de los Molares obras de sobresaliente mérito por sus artísticas bellezas y riquísimos primores admirablemente concluidos. Son sin dispúta unos de los monumentos artísticos de mas merito que se encuentran en Sevilla y dignos por lo tanto de ser visitados por naturales y estrangeros. No se alcanza la razon de haber omitido hacer mencion mas detallada de tan grandiosos sepulcros, los ilustrados escritores que nos han precedido en la descripcion de los monumentos artisticos de esta capital, pues ciertamente que son dignos de ser visitados por todos los inteligentes, y es lástima que obras tan notables permanezcan casi olvidadas y no se llame sobre ellas la atencion de los admiradores de las artes.

Hay otras estátuas de personajes célebres tanto en la segunda como en la tercera bóveda con sus correspondientes inscripciones, cuya descriptiva enumeracion necesitaria algunas páginas, que no podemos consagrarle, bastando decir, que realzan considerablemente el mérito de esta Iglesia. Toda su obra es de mampostería, constando su única nave de ciento treinta y nueve piés de longitud, hasta la primer grada del presbiterio, y de cuarenta y dos de latitud. Los brazos del crucero tienen cada cual cuarenta y tres piés de largo y veinticinco de ancho, presentando una figura agradable en su planta. La media naranja cuenta ciento veintidos piés de altura, figurando exornadas de sencillos recuadros, que le prestan simultáneamente gracia y majestad.

No concluiremos sin hacer mencion de una magnífica plancha de cobre, que existe en el pavimento de la iglesia, desde la definitiva esclaustracion de todos los monacales, antes de cuya época

radicaba, como tantos otros sarcófagos ó enterramientos, en el célebre monasterio de la Cartuja. Tiene diez iés de ancho y siete de largo, ostentando grabada en el centro una figura, armada de punta en blanco, aunque sin morrion, cuyo dibujo es sumamente airoso y elegante. Al rededor hay una orla y en su centro una leyenda alusiva á los restos mortales del Escxmo. Sr. don Per Afan de Ribera, duque de Alcalá, marqués de Tarifa, conde los Molares, adelantado mayor de Andalucía, virey de Nápoles. (1571.)

Á los pies de la figura con tal primor diseñada, como si através de la fria piedra en vagarosa aparicion se abrase la sombra del enterrado, nótase un targeton, sostenido por unos niños, con elegantes disticos latinos.

Tal es la hermosa IGLESIA DE LA UNIVERSIDAD de Sevilla, de esa Universidad fecunda siempre en eminentes letrados y consumados humanistas, como los Mal-Laras, Medinas, Herreras, Montanos, Listas, Blancos, Nuñez, Reinosos y otras muchas notabilidades cientificas, que son otras tantas inapreciables Glorias del suelo hermoso que nacer los viera y de la Nacion que puede enorgullecerse de contarlos en el número de sus predilectos Hijos.

El magnifico y suntuoso HOSPITAL DE LA SANGRE, que indudablemente merece por su grandiosidad y sólida construccion el segundo lugar despues de la catedral; hállase situado en un estenso campo frente á la puerta de la Macarena. Debió su fundacion, aunque no en el mismo sitio, bajo el título de *Hospital de las cinco Llagas*, á la piadosísima y esclarecida matrona doña Catalina de Rivera, viuda del ilustre D. Pedro Enriquez, adelantado Mayor de Andalucia. La idea de aquella benéfica señora fué crear un hospital para cura de mujeres, prodigando personalmente sus cuidados á las pobres enfermas, en cuyos cristianos ejercicios no se desdeñó de acompañarla mas de una vez, ejemplo á reinas catolicas, la magnánima Isabel 1.ª esposa del suspicaz politico Fernando V. egoista y desconfiado aragonés, que no la merecía.

Muerta doña Catalina en 1505, dejó encargado á sus hijos don Fadrique y don Fernando la obra del hospital, cuyas rentas aumentó considerablemente el primero, poseido del mismo espiritu cristiano, que habia animado á su gloriosa madre y que tanto le recomendara en la hora de su muerte. Acaeció la de don Fadrique,

HOSPITAL CENTRAL.

SEVILLA.

primer marqués de Tarifa, en 1539, y quedaron nombrados en su testamento por patronos de la referida casa los priores de la Cartuja, de san Gerónimo y de san Isidoro del Campo.

. Estos dignísimos prelados, movidos por el mas ardiente celo, trataron en 1540 de dar mayor ensanche al hospital y dispusieron labrarle un nuevo edificio fuera de la ciudad, fijándose de consuno en el espacioso terreno, que hoy ocupa, como mas cómodo, salubre, independiente y ventilado.

Llamaron á los mejores arquitectos, que entonces habia en España, y reunidos y examinados cuidadosamente los diseños, se eligió para su ejecucion el de Martin Gainza sentando este la primera piedra de tan grandioso edificio en 12 de Marzo de 1546, y continuándola hasta su muerte ocurrida en 1555; después de lo cual sucediéronse hasta siete directores en el cargo de maestro Mayor. Cuando ya en 1559 estaba la obra bastante adelantada, fueron trasladados el Santísimo Sacramento, las enfermas y las oficinas al nuevo hospital, con grande solemnidad y pompa habiéndolo antes bendecido el obispo auxiliar de Sevilla.

Dadas estas noticias preliminares, pasaremos á su descripcion, no sin valernos de los eruditos y concienzudos escritores Cean Bermudez y Amador de los Rios, privilegiados genios, que tanto trabajaron en honor de su patria.

Tiene el HOSPITAL DE LA SANGRE 600 piés de oriente á poniente y 550 de norte á mediodia. Un patio de 161 piés de ancho, la Iglesia y una huerta, que tambien había de ser patio, segun la planta, dividen este gran terreno en dos partes iguales. En la del lado de poniente hay dos grandes patios de una misma estension, uno después de otro. Tiene cada uno 154 piés de ancho y otros tantos de largo, con once arcos en cada galeria alta, y baja, que descansan sobre machones de material; y los rodean espaciosas galerías, cuadras y habitaciones para enfermas. Igual anchura que la de estos patios ocupan otro de seis arcos en su largo y de cinco en su ancho, y un jardin, que pertenece al cuarto del administrador. En todos estos patios hay escaleras muy cómodas y la principal es magnífica y espaciosa. La otra parte del lado de oriente está por concluir; pero no las paredes maestras, las divisorias; ni los machones de los patios, en todo iguales á los de la otra banda

La fachada principal, que está al mediodia del edificio, es toda de piedra de Moron del Puerto de Santa Maria, ocupando la estension de 600 piés, que tiene de latitud todo el edificio. Consta de dos cuerpos: el primero pertenece al órden dórico y el segundo al jónico. El cuerpo dórico se compone de un zócalo, sobre el cual se vén treinta y cuatro gallardos pedestales, que sostienen otras tantas pilastras, dividiendo la fachada en treinta y cinco espacios, inclusos los dos que ocupa la portada, y advirtiéndose en cada cual una ventana pequeña, que dá luz á las cuadras bajas y está exornada con jambras y frontispicios. Asienta sobre las referidas pilastras el cornisamento, recibiendo los pedestales del cuerpo jónico, el cual ostenta, en lugar de aquellas, graciosas medias columnas, al parecer sostenedoras de la cornisa, en otro tiempo coronado de un antepecho de balaústres, asi como tambien la fachada del lado de poniente, segun se colige por algunos trozos, que en esta parte existen todavía. En los intercolumnios del segundo cuerpo hay treinta y tres ventanas mucho mayores que las del primero y cási cuadradas, con ornamentos de arquitectura plateresca, tales como las columnas abalaustradas, que reciben los frontispicios triangulares cubrientes.

La portada principal se compone tambien de dos cuerpos arquitectónicos pertenecientes á los mismos órdenes dórico y jónico. Consta el primero de cuatro columnas istriadas, en cuyos espacios se ven nichos ú hornacinas; y el segundo de dos, teniendo en su intercolumnio un balcon de balaustres y terminando con el escudo de las armas del Hospital, sostenido por dos angelotes de pésima escultura. Toda la portada es de ricos mármoles lusitanos, no habiéndose concluido hasta 1818.

Hay una inscripcion latina en la clave de la puerta. Por esta se entra á un zaguan ó apeadéro, que tiene noventa piés de ancho y veinticinco de largo, cuya techumbre sustentan seis arcos estribantes en columnas pareadas; existiendo sobre esta parte una galería con igual número de arcos y columnas. El patio á que dá paso, está rodeado por el poniente y levante de otras galerias, no menos anchas y alegres, constando de diez y seis arcos, tanto en su parte inferior como en la superior, y viéndose en sus muros las puertas que comunican con las dos principales *divisiones* del Hos-

pital. En medio de este patio se contempla, absolutamente aisla-
da, su magnífica Iglesia, que es uno de los mas preciosos y lin-
dos templos del mundo cristiano.

Su traza fué debida al famoso arquitecto Fernan Ruiz, que di-
vidió la fachada en tres cuerpos, á saber, dórico, jónico y corin-
tio, siendo digna de admiracion por su deslumbradora portada.
Consta de dos torres resaltadas, de veinte pies de ancho cada una
viéndose en su centro aquella, compuesta de jaspes riquísimos y
levantándose á la altura del segundo cuerpo. Tienen entrambas tor-
res en sus estremos pilastras, correspondientes á los órdenes de ar-
quitectura mencionados, distinguiéndose en medio de ellas seis ven-
tanillas; que prestan luz á los caracoles, situados en sus án-
gulos.

Las dos terminan á la misma elevacion, que el resto de la
fachada, rematando esta con el cornisamento corintio, sobre que
asiéntan pirámides y candelabros.

Compónese ígualmente la portada de los órdenes dóricos y jó-
nico, divididos en dos cuerpos. El primero consta de cuatro me-
dias columnas, que reciben el cornisamento y tienen en medio el
arco de la puerta, sobre cuya clave descánsan en bajo relieve tres
figuras de mármol, representando las *virtudes teologales*, de estraor-
dinario mérito y delicada ejecucion.

El segundo cuerpo consta asimismo de cuatro medias columnas
viéndose entre ellas graciosos ninchos y un medio circulo artesona-
do en el centro, sobre el cual hay una lápida, orlada de ricas la-
bores, con unas palabras del Evangelio, que deben aludir á la de-
dicacion del *Hospital de las cinco llagas*, en su testo pronunciado por
Cristo: «*Quia vidisti me, Thoma, credidisti.*» Á los lados de esta le-
yenda existen los escudos de armas de las casas de Enriquez y
Ribera; y en las *enjutas* aparece escrito el año en que se conclu-
yó dicha portada, la cual tiene por remate un frontispicio trian-
gular y tres jarrones.

Por la parte interior cubre la puerta un rico y elegante can-
cel, adornado con cuadros bellisimos de labores embutidas, el cual
tiene á sus estremos dos entradas. La planta de la iglesia forma
una cruz latina, y su alzado consta de tres cuerpos arquitectóni-
cos, de las mismas órdenes que todo el edificio. Cada uno de los

muros laterales divídense en dos partes, por otros tantos machones que les sirven de estribo, resaltando en ellos gallardas columnas y pilastras jónicas, y descansando sobre su ancho cornisamento dos grandes arcos, que comparten el templo en tres macizas y magestuosas bóvedas. Asientan las pilastras y columnas en otros tantos pedestales, sostenidos por ménsulas exornadas de triglifos, pertenecientes á la cornisa dórica del primer cuerpo, que comunican á esta obra un aspecto estraordinario y agradable. Consta aquel de ocho arcos, convenientemente situados en ambas partes, los cuales forman otras tantas capillas, de dimensiones idénticas á las de aquellos, enriquecidas por hermosas pinturas, entre ellas ocho primorosos lienzos de Zurbaran, lindos modelos pictóricos é inmejorables representaciones de otras tantas Virgenes. En los machones inmediatos á las capillas hay tambien un apostolado, debido al sevillano Estevan Márques. Las figuras conservan el carácter de la *escuela sevillana*, ostentando notables cabezas, llenas de dignidad y espresion. Otros santos y virgenes se contemplan en esta parte, como tambien algunos lienzos de autores desconocidos, si bien todos pertenecen á la misma *escuela sevillana*.

Á los dos estremos del crucero hay dos puertas, adornadas en su parte esterior con pilastras de orden jónico, que sostienen el cornisamento y frontispicio, sin ofrecer cosa notable, á escepcion de los frisos, propios del gusto plateresco. En los colaterales al presbiterio se vén dos altares: el de la izquierda contiene un gran lienzo, que presenta á Jesus enclavado, con la Magdalena á los piés. El altar de la derecha posée otro lienzo pintado por Gerónimo Ramirez, discípulo de Roelas; representa á San Gregorio, rodeado de cardenales. El presbiterio que forma un semicírculo, se levanta sobre nueve gradas de mármol, existiendo laterales dos puertecitas, cuyo ornamento de jambas, dinteles y frontispicios es de vistoso jaspe almendrado. Por la que está colocada en la izquierda del altar mayor, se entra á la sacristia, algun tanto reducida, pero de bastante mérito. Consta, como el cuerpo de la Iglesia, de tres bóvedas, enriquecidas por labores de buen gusto, participando de abundante luz, aunque sus ventanas dan al lado de norte. En el centro hay una magnífica mesa de alabastro, cuyas dimensiones llaman la atencion, por ser toda de una sola pieza, y en los espa-

cios, que dejan los arcos figurado en el muro, se han colocado decentes cajones de caoba, que contienen los ornamentos sacerdotales.

El retablo del altar mayor, es de buena forma, contribuyendo á realzar el mérito de la Iglesia. Tiene tres cuerpos: el primero es de órden dórico, el segundo jónico y el tercero corintio, rematando con un ático en el cual se vé un escudo con las *cinco llagas*. El primero está adornado por un zócalo en que se comtemplan pintados los cuatro Evanjelistas y los cuatro Doctores de la Iglesia, y sobre él hay dos lienzos del tamaño natural, que representan á San Sebastian y San Roque. El segundo contiene en el centro á Cristo resucitado, mostrando al apóstol incrédulo sus llagas, y á los lados San Francisco y San Antonio. El tercero, en fin, ostenta en medio un calvario, con San Juan y San José á los estremos. Todos estos cuadros son notabilisimos y se atribuyen al profesor Alonso Vazquez, aunque no falta quien los suponga ejecutados por el célebre Luis de Vargas.

Tal es la iglesia del HOSPITAL DE LA SANGRE, que no se concluyó hasta el año de 1592, tomando parte en el cerramiento de sus bóvedas los mas famosos y entendidos profesores, que en aquella época florecian. El hospital, como dejamos insinuado, quedó por concluir en la parte del oriente y norte, presentando solo otra fachada en la de poniente, igual en sus ornatos á la del mediodia, que es la principal, si bien carece de portada y se compone de veintiocho espacios ó intercolumnios. En sus estremos conservanse dos torres, no enteramente concluidas, que fueron cubiertas por una pirámide de azulejos, para ponerlas á salvo de la intemperie, habiendo sufrido varias alteraciones,

Los HERCULES DE LA ALAMEDA constituyen uno de los monumentos mas notables, que encierra Sevilla. Asientan sobre dos colosales columnas cuya antigüedad se remonta á los mas lejanos tiempos. Varios autores, entre ellos Morgado, Medina y Zúñiga, opinan que estas columnas fueron colocadas con otras cuatro, en el lugar que ocupa hoy la parroquia de san Nicolas, por el mismo Hércules egipcio, cuando fundó la ciudad de Hispalis. Otros, empero, disiénten de semejante aserto, conceptuándolo fabuloso y aun ridiculo, entre ellos el erúdito Rodrigo Caro. Prescindiendo de tales conjeturas, es lo cierto que las

CAPITULO VI.

Iglesias parroquiales.--Iglesias de varios ex--conventos.

Muchas páginas necesitariamos para describir con algun detenimiento los templos PARROQUIALES; por cuya razon nos limitaremos solamente á señalar los objetos de mas nota, que cada uno contenga.

Veintiuna IGLESIAS PARROQUIALES cuenta la populosa Sevilla, que consideradas y descritas, para mayor calidad, por su órden alfábetico, son las siguientes.

Santa Ana: san Andres: san Bernardo: santa Catalina: santa Cruz: san Estevan: san Isidoro: san Juan de la Palma: San Julian: san Lorenzo: santa Lucia: la Magdalena: san Marcos: santa Maria la Blanca: santa Marina: san Martin: san Miguel: Omnium Sanctorum: san Pedro: Santiago: san Vicente.

SEVILLA.

La IGLESIA DE SANTA ANA, templo de gusto gotico, es uno de los mejores de Sevílla y contiene bastantes producciones de mérito. Especialmente en su altar mayor admiranse muchas bellezas; es de gusto *plateresco*, y decóranlo quince tablas con otros tantos pasajes de la vida de la Virjen, santa Ana y san Jorje. Todos estos cuadros estan muy correctamente dibujados, siendo de un colorido fresco y brillante. Contemplanse en los estremos algunas estatuas y relieves de Pedro Delgado. A los lados del Presbiterio vénse dos retablos de buena traza y ejecucion, que poséen algunas pinturas de grande estima.

La IGLESIA DE SAN ANDRÉS, que en su parte esterior ostenta el sello de la arquitectura gótico–bizantina, conserva tambien en el interior digno de mencionarse una *Concepcion*, atribuida á Montañez, obra de estraordinario mérito; y otras estatuas debídas á su famoso díscipulo Alonso Martinez; viendose ademas en todo el templo algunos buenos cuadros de la escuela sevillana, entre los cuáles se cuentan varios de don Juan Valdés, célebre artista contemporáneo de Murillo. Junto á la puerta del lado de la epístola, hállase un retablo muy digno de llamar la atencion por su antigüedad y sus numerosas bellezas.

La IGLESIA DE SAN BERNARDO, que consta de tres naves, parece construida con mucha regularidad y buen gusto. Contiene varios retablos que poséen pinturas de primer órden por su relevante mérito, sobresaliendo entre todas un magnifico cuadro que representa el *juicio final*.

La de SANTA CATALINA no contiene cosa alguna digna de particular mencion, esceptuando la estátua de la *santa*, en el retablo mayor, y un cuadro de *Jésus atado á la columna*, en el Sagrario.

La de SANTA CRUZ es bastante capaz y de buena construccion, pero no encierra cosa notable, al menos de las que figuran como preciosidades artisticas.

La de SAN ESTEVAN no carece de admirables objetos. El retablo de su altar mayor, enriquecido con sobervias pinturas, consta de dos gallardos cuerpos arquitectónicos, compuesto cada cual de seis esbeltas y graciosas columnas de órden corintio, terminando con tres elegante áticos, y viéndose todo el conjunto profusamente decorado de lindos adornos del *genero plateresco*.

La de SAN ISIDORO posée y ostenta en su altar mayor uno de los mejores lienzos que ha producido la escuela sevillana y quizá el mejor del célebre canónigo Juan de Roelas. Representa el glorioso *transito de san Isidoro*. Observase en esta obra contrapuestos el cielo y la tierra, produciendo un efecto maravilloso. La ejecucion figura inmejorable, brillante y correcto el dibujo, pastoso y trasparente el colorido.

La de SAN JUAN DE LA PALMA, si bien es uno de los templos mas antiguos de Sevilla, aunque muy renovado en varias épocas solo guarda como objetos artísticos notables, algunas hermosas pinturas.

La de SAN JULIAN llama la atencion por el retablo de su altar mayor, que es plateresco y de elegantes formas, adornándolo además muy buenas estátuas. Hay tambien en el recinto del templo algunos escelentes cuadros.

La de SAN LORENZO, tiene un altar mayor digno de ser notado. Consta de dos cuerpos de bellas formas y arregladas proporciones, rematando con un airoso ático. En los intercolumnios se contemplan varios altos--relieves con pasajes de la vida del santo, y en el centro su estátua, terminando con un crucifijo. Tambien contiene bastantes lienzos ó pinturas de grande estima.

La de SANTA LUCÍA solo contiene de notable el lienzo colocado en el altar mayor y que representa el *martirio de la Santa*, obra del célebre Juan de Roelas, maestro de Zurbaran. Hay tambien una estátua de la *Concepcion* y una efigie de Santa Lucia. La torre, que sirve de campanario á esta iglesia, es de construccion árabe y se halla en un estado ruinoso.

La de la MAGDALENA, aunque no se puede presentar como un modelo de buen gusto, es sin embargo grandiosa y tal vez una de las mejores que en el siglo XVIII se edificaron menos sobrecargadas de ornamentos viciosos. Contiene algunas tablas y lienzos de bastante mérito.

La de SAN MARCOS, ofrece en su parte occidental una fachada sumamente pintoresca que aun en nuestros dias ha servido de escelente modelo para varios cuadros. En su interior nada conserva esta iglesia digno de mencionarse, como no sea un lienzo de don Domingo Martinez, en el retablo del altar de *Animas*, que contiene algunas bellezas

La torre levantada á la izquierda del templo, imitacion de la Giralda (segun algunos ínteligentes, es un magnífico monumento de la arquitectura árabe.

La de SANTA MARIA LA BLANCA, que antes de la invasion francesa poseía diferentes lienzos del inmortal Murillo, conserva un cuadro suyo, representando la *Sagrada Cena*, última de Jesus con los apóstoles, en la cual instituyò el inefable Sacramento de la Eucaristía. Hay tambien una famosa tabla de Luis de Vargas, figurando á nuestra *Señora de las Angustias*, con Jesus muerto en sus brazos, y á los lados la Magdalena y otros personajes del Nuevo Testamento.

La de SANTA MARINA, cuya torre aunque desfigurada, pertenece á la arquitectura árabe, posée en el retablo de su capilla mayor una estàtua de la Santa à quien está consagrado el templo digna de citarse por la naturalidad y maestria de su primoroso desempeño.

En la misma capilla permanece el enterramiento del magnífico caballero é ilustre sabio Pedro de Mejia, tan conocido por sus varias obras. Púsole un epitafio en latin el célebre humanista Benito Arias Montano, íntimo amigo de aquel grande hombre.

Las estàtuas del famoso paso de la *Mortaja*, que recibe culto en capilla propia, fueron debidas al entendido escultor Pedro de Roldan.

Hay tambien un lienzo muy estimado, que representa á *Santa Ana*.

La IGLESIA DE SAN MARTIN posee varios lienzos debidos á Francisco Herrera, el Viejo, que se hallan á los lados del altar mayor. En una de las capillas hay un escelente cuadro, que representa el *Descendimiento* obra de Alonso Cano, así como otros cuatro lienzos laterales, figurando la *Ascension, la Resurreccion del Señor*, un *San Lorenzo* y un *San Vicente*.

La de SAN MIGUEL, edificada en el reinado de D. Pedro el Justiciero, pertenece á la arquitectura gótica, si bien ha sufrido considerables alteraciones, que de todo punto la han desfigurado. Tiene cortados los pilares, que debieron darle en otro tiempo mayor suntuosidad y gallardía, quedando escasamente algun vestigio de las palmas ¿que les sirvieran de ornamentos.

En esta iglesia reposan las cenizas del doctísimo anticuario Rodrigo Caro.

En una de las capillas hay un *Crucifijo* del tamaño natural, magnífica obra de Montañez, digno de encomiarse por la estremada correccion del diseño y la belleza de sus majestuosas formas.

La de OMNIUM SANCTORUM es una de las iglesias cuyas torres parecen pertenecer á la arquitectura sarracénica. Pocas obras posée esta parroquia, que merezcan citarse por su mérito. Conserva, no obstante, seis cuadros de Francisco Varela, que llaman la atencion de los inteligentes.

La de SAN PEDRO requiere algunas líneas mas que la precedente. Su retablo mayor, que consta de dos cuerpos arquitectónicos, es uno de los mas bellos entre cuantos poséen las Iglesias Parroquiales de Sevilla, aunque algo recargado de supérfluos adornos. Contiene seis relieves, alusivos á la vida del Santo, viéndose en el centro su admirable estátua. En la capilla titulada de *San Pedro Advíncula* se contempla el soberbio lienzo de Roelas, que representa divinamente al ángel sacando de la prisíon al Apóstol.

En diferentes partes del recinto hay otros lienzos y tablas de bastante mérito.

La IGLESIA DE SANTIAGO, ostenta en el retablo de su capilla mayor un gran lienzo pintado por el famoso artista romano, Mateo Perez Alesio, que representa al santo patrono en la memorable batalla de Clavijo.

Junto al altar se vé la losa que cubre los restos del aventajado poeta y erudito historiador Gonzalo Argote de Molina.

El TEMPLO DE SAN VICENTE figura entre los mas antiguos y venerados de Sevilla, como hemos indicado en la parte histórica al referir la muerte del bárbaro Genserico. Segun varios autores, sirvió de catedral en tiempo de los godos.

En la capilla titulada de los *Remedios*, hay un retablo de gusto plateresco, que contiene varias pinturas notables. Existe en la capilla del *Santisimo* un lienzo alusivo al sacramento, viendose en todo el templo otros cuadros muy bien ejecutados entre ellos un escelente *Ecce-homo* del divino Morales.

Acabamos de recorrer, aunque en brevisima reseña, las IGLESIAS PARROQUIALES; incumbiendonos, segun lo ofrecido dar alguna idea

SEVILLA.

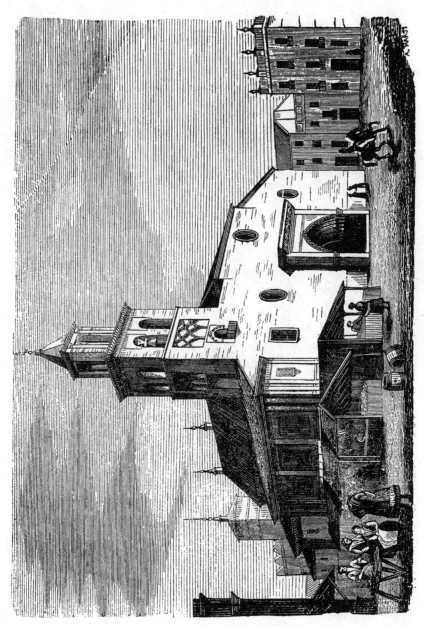

ARQUITECTURA SARRACENICA.

Parroquia de Omnium San

de las preciosidades contenidas en otras,

La IGLESIA DE SAN ALBERTO posée algunas obras verdaderamente dignas de mencionarse. En unos de los retablos del lado del evangelio contemplase un magnifico lienzo de Alonso Cano, que con todos los primores del arte representa la *calle de la amargura* obra de perfecta composicion é inmejorable colorido. No es menos interesante la estatua de *santa Ana*, obra del mismo profesor, en la cual se advierte toda dulzura y maestria de su diestro cincel. Tambien atrae las miradas de todos. los inteligentes el retablo que contiene varias tablas figurando los cuatro *Evangelistas*, la *Corónacion* de la Virgen y un santo sacerdote diciendo misa; debidas todas al celebrado Francisco Pacheco.

En el lado de la epistola hay un buen cuadro, sobresaliendo ademas dos estatuas del mismo Cano, que representan á santa Teresa y san Alberto.

Debajo del coro llama la atencion un san Miguel, sublime creacion de Pacheco.

Ni el conjunto ni los detalles arquitectónicos del templo ofrecen cosa alguna estraordinaria.

El convento de SAN CLEMENTE es uno de los mas antiguos y respetables de la capital de Andalucía, por sus recuerdos históricos. El retablo mayor de su iglesia pertenece al género plateresco. En el presbiterio hay algunos lienzos con pasajes de la vida del santo.

En el costado de la epistola se vé un retablo compuesto de dos graciosos cuerpos de arquitectura, con ocho pinturas de Pacheco, que representan apostoles y evangelistas. En el nincho principal hay una mirifica estátua de *san Juan Bautista* en el desierto, inapreciable obra de Gaspar Nuñez Delgado,

En la capilla mayor yacen sepultados los restos mortales de doña Maria de Portugal, madre de don Alonso XI, y dos hermanos de este rey, que fallecieron de muy corta edad. En el coro estan los enterramientos de las infantas doña Beatriz, hija de Enrique II, doña Leonor y doña Berenguela.

En una de las capillas de la IGLESIA DE LA CONCEPCION, situada junto á la parroquia de san Juan de la Palma, hay una estatua de piedra obra de Alonso Cano, que representa á la *Virgen con el niño Dios*, en la cual derramó su autor admirables bellezas.

El retablo mayor de la IGLESIA DE LAS DUEÑAS, consta de dos cuerpos arquitectónicos de órden corintio, notables por sus lindas formas: sin que en lo restante contenga objetos dignos de fijar largamente la atencion. Hay en los laterales, consagrados á san *Juan Bautista* y al *Evangelista*, algunas estatuas y relieves de bastante mérito,

La IGLESIA DE SANTA INÉS pertenece á la arquitectura gótica, pero está completamente desfigurada. En el retablo mayor distinguese la estatua de la santa, y en otros dos colaterales la de santa Clara y una *Concepcion* de Montañez.

En esta iglesia se conserva el incorrupto cuerpo de doña Maria Coronel, esposa de don Juan de la Cerda, matrona castisima, cuyo cadaver se espone anualmente al público el dia 2 de diciembre aniversario de la defunsion, ó mejor dicho, del glorioso tránsito de aquella santa y mártir voluntaria de su misma hermosura.

El templo de las monjas de MADRE DE DIOS, ya que no es célebre por su parte arquitectónica llama la atencion por las muchas bellezas de escultura, que encierra, viéndose desde luego en el retablo de la capilla mayor varias estatuas de relevante mérito y algunos bajos relieves de no inferior valía. Entre aquellas sobresale un *san Geronimo*, perfectamente ejecutado y comprendido: y entre estos una *cena* de admirable composicion.

Obras todas de Hernandez, que don Antonio Pons atribuye equivocadamente al famoso Torregiano. En el mismo retablo hay dos buenas estatuas de Montañez, que figuran al *Bautizo* y al *Evangelista*.

Los altares situados junto á la puerta del templo contienen igualmente diversas apreciables esculturas.

La IGLESIA DE LA PASION posée varios lienzos y tablas admirables y un vistoso alto relieve en el centro del retablo mayor.

La portada de la IGLESIA DE SANTA PAULA debe llamar la atencion por su regularidad inmejorable, sin que esto la constituya tipo ó modelo de arquitectura gótica, á cuya género pertenece. Donde está la *Catedral de Sevilla*, nada hay que pueda tener semejantes pretensiones, por muy bueno que sea. Consta dicha portada de un arco de ojiva adornado de esbeltas palmas, viéndose en su clave las armas imperiales con el célebre epígrafe: *tanto monta*

círcuyelo tambien una orla de *azulejos*, que contiene dibujos de
santos y angeles, terminando con una cornisa, sobre la cual se le-
vantan diferentes ornatos piramidales, y hay una cruz en el
centro.

Posée la iglesia dos magníficos retablos, trazados y ejecutados
por Alonso Cano, los cuales, como todas sus producciones, abún-
dan en inimitables bellezas.

Hay en el retablo de nuestra Señora del *Rosario*, seis notables
lienzos pintados por Francisco de Cubrian. La traza del altar (que
no desmerece de los de Cano,) y las estátuas existentrs en el, son
obra de Gaspar de Ribas, escultor y arquitecto de gran fama.

Descánsan en esta iglesia los restos mortales de sus fundado-
res, el condestable de Portugal, don Juan y doña Isabel Enriquez
descendiente de los reyes de Castilla y marquesa de Montemayor.
Sobre los sepulcros hay dos estátuas de piedra, que no dejan de
inspirar interés, aunque son de escaso mérito, por su imponente as-
pecto monumental.

La iglesia del hospital de los VENERABLES, poseia, en otros tiem-
pos, escelentes pinturas de Murillo y de otros renombrados profesores;
Pero solamente ha quedado en el altar mayor un lienzo de Valdés que
representa á *San Fernando* y los frescos del techo, obra del mis-
mo autor, á la sazon bastante mal parada. Fundose esta iglesia
en el mismo terreno que ocupó el *Corral de doña Elvira*, especie de coli-
seo ó teatro del siglo XVI, donde se pusieron en escena las obras dra-
máticas de Juan de la Cueva, Juan de Mal-Lara y otros inge-
nios españoles de aquella época tan floreciente para la literatura
nacional.

No hablaremos de otras iglesias, que dieron fama y lustre á Se-
villa con las muchas y escelentes producciones artísticas custodia-
das en su seno. Caducaron unas cuando la invasion francesa; des-
manteláronse y desmoliéronse otras, con no pocos edificios de ins-
titutos religiosos, á consecuencia de las reformas políticas y de los
trastornos subseguidos desde el memorable año de 1835. Así es
que muchos templos, donde ántes se admiraban riquezas y produc-
ciones de primer orden, no ofrecen ya interés alguno á los aman-
tes de las artes; y otros, que aun conservan algunas creaciones dig-
nas de examinarse. Vieron tambien desaparecer sus principales jo-

yas. Pero aunqne esto haya sucedido en todas las provincias de esta monarquia, el pueblo Sevillano puede aun gloriarse de reunir preciosidades infinitas acumuladas en un solo edificio, la Catedral! Seamos bastante cuerdos para conservar lo que existe de primorosamente artístico en España, y no se burlaran los estranjeros, como han estado haciéndolo, de la poca ó ninguna importancia que diéramos á objetos cuyo valia surje incalculable, cuyo asombroso mérito no reconoce superior en el Mundo!

CAPITULO VII.

La mayor parte de las maravillas artísticas secularmente atesoradas en los tres ex-monasterios cuyos nombres sirven de epígrafe á este capitulo, han pasado á enriquecer otros monumentos, como lo prueban la iglesia de la *Universidad literaria* y el *Museo de pinturas*. Los dos primeros renombrados conventos ni aun son la sombra de su magnífico pasado; pero no obstante, desde que el gobierno los enagenó, se han establecido en sus recintos fábricas industriales, que pueden ser muy útiles y beneficiosas al pais. En santa MARIA DE LAS CUEVAS ha planteado don **Carlos Pickman** un establecimiento en que se elaboran ya toda clase de lozas de tan escelente calidad como las inglesas.

El señor de Picman ha invertido cuantiosas sumas en mejorar tan magnifico edificio, y el antes tetrico monasterio de Cartuja se halla hoy convertido en la mas bella y deliciosa posesion del Guadalquivir. Llama sobre todo la atencion de cuantos visitan hoy esta Fábrica, la mira recientemente construida, obra de esquisitos-

12

gusto y que ha merecido los mayores elogios de cuantos la han visitado.

La *Iglesia de Santa Maria de las Cuevas* pertenece al gusto gótico y era una ¿de las mejores que en su´época se construyeron; actualmente sirve de almacen para la referida fábrica no viéndose, ya en el coro la magnifica sillería, que (á juicio de los inteligentes) aventaja ó supera á la de la catedral en buena ejecucion y delicadeza; y que ha sido trasladada á uno de los salones del *Museo de pinturas*.

El ex-monasterio de la Cartuja, se halla situado á la margen occidental del Guadalquivir y al norte del arrabal de *Triana* ocupando una posicion en estremo pintoresca y deliciosa.

El convento de san Gerónimo tomó el nombre de *Buena vista*, por los bellisimos paisajes que desde sus torres y ventanas se descubren en todos sus contornos. Está situado á un cuarto de legua al norte de Sevilla, en medio de una fértil y dilatadisima llanura, y en la orilla oriental del rio. Su fábrica pertenece á la arquitectura del renacimiento. Todo el edificio respira grandeza y severidad. El patio principal y el soberbio claustro ó galeria que lo rodea, son admirables constando de dos cuerpos de arquitectura; el primero dórico y el segundo jónico. Las bóvedas adornos y antepechos y demás partes, tienen toda la gravedad clásica y toda la magnificencia de la época de la restauracion de las artes. La escalera principal es tambien digna de los mayores elogios, por su sólida, construccion y suntuosidad.

El ex-monasterio de san isidoro del campo se conserva lo mismo¡que cuando fueron esclaustrados los monacales. Tambien ofrece una vista muy pintoresca, asentado en una colina rodeada de olivares, al oriente de las famosas ruinas de Itálica. Su iglesia contiene muchas preciosidades artísticas y considerable número de epitafios.

El motivo de haberse fundado esta obra, es bastante curioso y merece ser consignado, por los beneméritos y heróicos personajes á que se refiere. Parece, segun la tradicion nunca desmentida, que habiéndose encontrado el cuerpo de San Isidoro entre las ruinas de un Colegio fundado por aquel santo en el mismo lugar que hoy ocupa el convento, hicieron allí una ermita los cristianos que moraban en Sevilla, consagrándola á la memoria de tan esclare-

cido arzobispo. Visitábala con frecuencia y devocion profunda' el valeroso caballero don Alonso Perez de Guzman, el Bueno, que al fin trató de edificar un monasterio donde el culto fuera ejemplarmente servido y su cuerpo sepultado, como tambien el de su esposa y sucesores. Gozaba don Alonso de pingües rentas y tenia gran caudal, como hemos dicho en la parte histórica; así es que en poco tiempo vió terminado el grandioso edificio, poblándolo de monjes Bernardos del órden del Cister claustrales, por no haber en aquella época observancia. Dióles por fuero de heredad á *Sevilla la Vieja* (Itálica,) y el lugar de Santiponce, con todos sus heredamientos y tierras calmas, viñas, olivares y mil fanegas de *pan de renta* á la redonda del monasterio, con la obligacion especial de celebrar por su alma y la de su mujer diez misas diarias, las nueve rezadas y una cantada. Para llevar á cabo tan costosa fundacion, obtuvo don Alonso un privilegio del Rey Fernando IV, el Emplazado, concedido el año de 1288 en la ciudad de Palencia, documento curioso y de importancia suma en otros dias, pero de ningun valor ni fuerza en la época presente. Tambien existe una carta inédita del mismo Alonso Perez, que no trascribimos por su estension, relativa al asunto, especificando multitud de circunstancias favorables todas á los monjes, que no debian bajar de cuarenta, siendo veinte de misa, cuando menos. Entre las frases mas notables de dicha carta, son dignas de reproducirse las siguientes,—«É esta donacion que nos facemos é el ruego que vos pedimos que sea escrito en el libro de nuestra regla é sea leido dos veces en el año, *para que nuestra remembranza sea durable para siempre jamás.*»

Lo cual deja entrever el natural deseo que animaba á Guzman el Bueno de vivir justamente inmortalizado por sus patrióticos sacrificios, al menos en la memoria de los Sevillanos,»

Parece que la iglesia primitiva constaba de una sola nave de estilo gótico, compuesta de cuatro bóvedas de regulares dimensiones. Pero deseando enterrarse en el mismo templo que sus padres don Juan Alonso de Guzman, hizo construir la nave de la izquierda, algo mas baja y angosta que la primera, resultando perjudicada á consecuencia la regularidad de la obra antigua. Pero si en esta parte no es digna de admiracion la iglesia de san ISIDORO DEL

CAMPO, muy al contrario sucede con los preciosos objetos radicantes en la primera bóveda de la nave primitiva, existe en ella un magnífico retablo lleno de bellezas, soberanamente artísticas. Consta de dos gallardos cuerpos arquitectónicos de órden corintio, conteniendo el primero dos soberbios medallones de primorosa escultura que representan el *Nacimiento de Jesus* y la *Adoracion de los Reyes*. Las composiciones de estos altos-relieves hállanse dispuestos con mucho acierto y filosofia: las formas del diseño son nobles y grandiosas, y la ejecucion inmejorable. En el centro se admira una hermosísima estatua de *san Geronimo*, de tamaño natural, que descansa sobre un templete donde se conserva la custodia con las divinas formas. Está el santo arrodillado, en actitud de adorar á un pequeño crucifijo, que tiene en la mano izquierda, y con la derecha empuña una piedra para golpearse el pecho, como es fama que lo hacia por penitencia en su gruta. Semejante obra, á juicio de los inteligentes, es una de las creaciones mas perfectas que ha producido el arte, bastando por si sola para acreditar de consumado escultor á cualquiera que no contase ya con los gloriosos titulos de Montañez.

En el segundo cuerpo vénse igualmente dos medallones no menos admirables que los del primero: el de la derecha representa la *Asuncion* y el de la Izquierda la *Resurreccion* de Cristo cuya figura tiene un bellisimo desnudo. En el centro descuella la estatua de *san Isidoro*, obra de un mérito relevante. Contiene el ático una Virjen rodeada de ángeles y un escelente crucifijo en el medio, adorado por dos de aquellos. Sobre el cornisamento del segundo cuerpo hay dos escudos sostenidos por las *virtudes teologales*.

Todo el retablo es de mano de Montañez, y tal vez uno de los mas selectos de Sevilla.

En el mismo sitio, que don Alonso Perez de Guzman eligió para su enterramiento y el de su esposa, existen hoy los sepulcros de ambos: á la derecha del presbiterio está el de don Alonso, y á la izquierda el doña Maria. Sobre la losa cineraria del primero se vé una estátua, hincada de rodillas ante un reclinatorio y armada de punta en blanco, aunque destocada la cual representa al héroe de Tarifa. En el sepulcro de enfrente se distingue otra estátua en la misma actitud que la de don Alonso, figurando á la hermosa y pú-

dica matrona doña Maria Alonso Coronel. Tiene vestido un brial de manga boba, muy airoso y elegante; adorna su cabeza una blanca toca y cubre sus hombros un rico y bien plegado manto, embelleciendo su talle un cinturon de grandes borlones. Una y otra estátua son obras de mucho mérito, dignas del cincel de Montañez. Uno y otro sepulcro ostentan en su losa las correspondientes inscripciones fúnebres.

En la segunda bóveda, que comunica con la nave del norte, hay un retablo churrigueresco, si bien posee un primoroso Niño-Dios, obra de Montañez. Las dos bóvedas restantes contienen el coro, que es bastante espacioso y cómodo, y su sillería, en estremo sencilla y de buen gusto. En el muro lateral de la epístola, se vé el órgano.

La segunda nave no encierra tantos objetos dignos de exámen; pero en la primera bóveda subsisten los tres notables enterramieutos, de don Bernardino de Zúñiga y Guzman, don Juan Alonso de Guzman y doña Urraca Ossorio de Lara, mujer de este; con estátuas y epitafios.

Otras cosas hay, que llaman la atencion en dicha iglesia, pero no parece que bastará con las indicadas.

El esterior de tan famoso monasterio sorprende al que lo examina, por la singularídad característica de su aspecto, que nada tiene de comun con otros edificios erigidos para institutos análogos. Asentado, como hemos dicho, en una colina rodeadas de llanuras con vejetacion olivífera, y guarnido ó coronado de imponentes almenas, mas bien parece un antiguo castillo señorial con dominadoras, pretensiones, que un monasterio consagrado á la contínua reproduccion de fervorosas preces y cristianas plegarias.

Lo cual se esplica recordando que en la época de su fundacion, merced á la constante guerra con los moros, podia servir para ambas cosas, esto es, para convento y fortaleza defendible en caso necesario. Tal es el pensamiento que naturalmente despierta la mera contemplacion de esta grande obra, corroborado y robustecido al consultar las ιájιnas de su historia.

Volviendo á la ciudad de que hemos ido alejándonos insensiblemente por las eslabonadas digresiones artísticas, parece justo decir algo sobre el hermoso PASEO DE CRISTINA.

En el vasto espacio que mediaba entre la puerta de Jerez y el Guadalquivir, limitado hácia el N. por el arroyo Tagarete y hácia el S. por el Colegio de San Telmo, se ha contruido aquella magnífica estancia de recreo, la mas ostentosa y de mejor gusto, en su linea, de cuantas adórnan y hermosean el sevillano recinto, é igualmente digna de competir con las mejores de semejante clase, que décoran las principales poblaciones de España.

El terreno invertido en esta obra, constituye una especie de triángulo, cuyos vértices miran á la enunciada puerta de Jerez, al estremo occidental de dicho colegio y al puente nuevo del Tagarete, que hace practicable la recta continuacion de este paseo con el de la Alameda del rio. En su centro, y en direccion de este último punto, elévase el gran salon, cuyo pavimento baldosado en su totalidad, proporciona el piso mas igual y cómodo. Circúndalo un canapé corrido de losas marmóreas, con una graciosa verja de hierro, que forma su espaldar. Se sube á él por seis escalinatas, igualmente de mármol, cuyos laterales estremos cierran bazas, que sostienen en las cuatro principales entradas ocho leones en diversas actitudes, de la misma materia y de una bella escultura. Rodean este salon, formando las dos calles con que termina, frondosos plátanos orientales de hoja de parra, alternados con sombríos y melancólicos cipreses. Otra calle principal de acacias falsas, interpoladas con cipreces, palmas, interrumpída por dicho salon, parte la longitud de todo el jardin, resultando cuatro grandes divisiones, en cuyos puntos céntricos existen otras tantas plazuelas. La primera de la derecha y sus entradas las forman vistosos arcés de hojas de fresno, notándose en aquella regulares asientos de madera pintada de verde. La segunda, que es de mayor capacidad, hállase ocupada con un grande estanque cercado de asientos como los de la anterior, y de copudos chopos lombardos. Las calles que comunican con esta plazuela desde la principal de travesia estan alineadas con árboles del amor, y entre ellas figura un hermoso laberinto en cuyo centro hay una glorieta cubierta á la chinesca, con plantas enredaderas, que visten el aparato. Saliendo de dicha plazuela por la parte que mira hácia el rio, conduce otra pequeña calle á un descanso sin salida en forma de medio, punto, rodeado tambien de asientos, á que dan sombra los poeticos sauces.

Entrando al lado izquierdo por el puente, se encuentra otra calle y plazuela iguales á las del derecho, pero formadas de fresnos de la Lusiana, como igualmente la que dá salida á la casita de los guardas, que es de una construccion sencilla, aunque vistosa. Hállase situada en la division principal de este lado izquierdo, á cuya cabeza se vé otra plazuela cuadrilonga, con un surtidor de agua en su centro cercado de ailantos, y esteriormente rodeada por un paseo (digámoslo así) culebreante, mitad de acacias de tres púas, y mitad de arces de hoja de parra.

Todos los espacios que dejan libres las calles, están plantados de flores de todas las estaciones, de arbustos aclimatados, y de frútices aromáticos, cuya amenidad, fragancia y bello desorden deleitan simultáneamente los sentidos de la vista y del olfato. Además de los árboles, que forman las calles, se han colocado en sus líneas verjas de madera pintada, de una vara de altura, produciendo un bonito contraste con el arbolado y los floreros.

Todo este hermoso recinto se ve circuido de otra calle de álamos y diversos arboles, que cierran sus costados, habiendose trabajado mucho para perfeccionar sus vistosisimos adornos de construccion y plantacion.

Saliendo del paseo que acabamos de describir, y dirigiendose por el de la *Bella--flor*, se llega al vergel de las DELICIAS, cuyo centro es una plazuela rodeada de frondosos llorones, de la cual parten ocho calles rectas hasta los limites de este amenísimo recinto, que sirve de plantel á inumerables especies de árboles y plantas exoticas é indigenas. La vigorosa ejecucion de unos y otras, y el perenne perfume exalado por la copiosa reunion de flores y matas odoríferas, que recrean por doquiera los sentidos, hacen de todos los puntos del estenso terreno, que ocupan un lugar verdaderamente digno de su poétíco nombre.

En su mayor altura hay una casita rural de bellisimo aspecto viéndose contiguos un criadero de flores delicadas, y un estanque para aves acuaticas.

En una de las estremidades del vergel está situado el templete gótico, que contiene la máquina de vapor para estraer agua del rio.

Pasemos ahora á la descripcion de uno de los mas notables edi-

ficios, que hacen honor á la poderosa Sevilla.

La REAL FUNDICION DE ARTILLERIA, parece ser el unico establecimiento de su clase en España, y uno de los mejorés de Europa. Hállase situado al E. de la ciudad, mas allá del barrio estramuros llamado de San Bernárdo, y detrás de unas malas casas, que impiden gozar su vista desde que se sale por la puerta de la carne.

Apesar de haber sido construidos en diferentes épocas los distintos talleres de este vasto local, observase cierta uniformidad en toda su estructura, que dá á conocer los grandes recursos del tiempo en que se verificó. Está dividido en dos alas unidas por un pátio, en cuyas estremidades se hallan las dos puertas de entrada. El ala izquierda, mayor que la otra, comprende el taller de afinos y lígas, donde se hace sufrir á los cobres llamados en el comercio *cobrero zeta*, un nuevo grado de afinacion para los efectos consiguientes. Tambien se ejecuta en el mismo taller la liga del cobre con el estaño; fundiéndose considerable numero de piezas menudas, cuyas técnicas denominaciones no creemos sea necesario especificar. Para todas estas obras posée dicho taller dos hornos de los conocidos con el nombre de *Copelas* y seis de *Reverbero*, destinados tres de estos á la afinacion del cobre, dos á las ligas y uno á la fundicion de las espresadas piezas pequeñas, tanto para el servicio nacional, como para los particulares provistos de la autorizacion competente: sin la cual no conseguirian de manera alguna se les elabórase el mas sencillo artefacto.

Inmediato á este taller se halla el de la *fundicion vieja*, en que están colocados cinco hornos de reverbero, donde se funden piezas cortas como cañones de campaña, obuses y morteros.

En el taller de moldería, que sigue á este, llamando por su magnitud la atencion de nacionales y estranjeros, es donde se construyen los moldes propios para contener el metal fluido, y que por su solidificacion constituyen la pieza de artillería sólida. En una de las naves de este vasto taller, hay tres grandes hornos de fundir, capaces de 500, 600 y 700 quintales de bronce fundido, siendo este último el mayor que se conoce en Europa.

Además de estos talleres, contiene esta parte del edificio grandes almacenes para el acopio de leñas, carbones, cordajes, depó-

sitos de arcillas, hornos de recocido de yeso, de fundicion de hierro para proyectiles, que han caido en desuso, y de afinacion de estaño, molinos para la pulverizacion de las arcillas y trituracion de las escorias, solerias de los hornos y filtraciones; un lavadero de tierras metalizadas; y últimamente un pequeño laboratorio químico y gabinete de mineralogia, que por efecto de los trastornos de la fábrica han quedado muy disminuidos.

El ala derecha del edificio comprende el taller de barrenar y tornear, donde estan colocadas cuatro máquinas de sangre (movidas por mulas) de las inventadas por Mavitz, uno de los fundadores del establecimiento, por medio de las cuales se barrenan y tornean las piezas con una precision estraordinaria y de la manera mas economica ó menos dispendiosa.

Sigue á este el taller de *graveria*, donde se arreglan y labran las azas y muñones de las piezas, haciendose otras muchas operaciones, hasta la última de grabar cifras, inscripciones &c. En este mismo se hallan los tornos al aire, máquinas de roscar y de taladrar, y en que se concluyen piezas menores, asi de bronce como de hierro.

Tambien contiene esta parte del edificio otros talleres, como los de herreria cerrajería y carpintería, que, aun secundarios, no son menos espaciosos que los anteriores, ni estan menos provistos de suficientes máquinas y herramientas para el servicio de todos ellos.

Las piezas de artillería que salen de tan famoso establecimiento, tienen indisputablemente una reconoçida superioridad sobre casi todas las de Europa, por confesion de los mismos estranjeros. asi en su duracion, como en la pureza de la materia y en su hermoso color natural verde bronceado, que en vano han querido los franceses hacer tomar á sus piezas, valiendose de la influencia de los agentes químicos.

La fundicion de Artillería de bronce, que vamos describiendo basta por si sola para proporcionar al estado un considerable número de piezas perfectamente surtidas, calculándose en 624 de todos calibres, al año.

Pero esta grandiosa fábrica ha sufrido mucho á consecuencia de gravisimos trastornos improvisados por la terrible guerra de la

independencia.

Ocupada por los franceses en mil ochocientos diez, hízose cé-lebre en la historia de su artillería por la construccion de los grandes obuses á la Villantrois, esclusivamente destinados al bombardeo de Cadiz. Todavía se conservan dos ejemplares en la fábrica, evacuada por los franceses, no sin gran sentimiento suyo, en Agosto de 1812.

Muchas son las mejoras introducidas desde entonces así en el sistema de elaboracion ó trabajos, como en la economia de los gastos, en el buen gusto y perfeccion de las obras, y en el ornato del establecimiento; esmerándose á porfía todos los individuos de él en contribuir á hacerlo aun mas digno de la admiracion de los estranjeros, quienes muy equivocadamente créen no puede haber nada magnífico y deslumbrador fuera de sus respectivos paises.

Vamos á describir ahora el HOSPITAL DE LA CARIDAD, situado entre el postigo del Carbon y el del Aceite y afamado en todas partes por haber poseido la mejor coleccion de pinturas del sin igual artista sevillano, Bartolomé Esteban Murillo.

Fundose esta casa en el sitio donde estuvieron las antíguas y famosas atarazanas de Sevilla, destinadas á los efectos de construccion de bajeles por don Alonso el Sabio; ocupando ahora la mayor parte dicho hospital, reedificado por el piadoso caballero Mañara para socorro de los pobres. En los dos patios del edificio se ven espaciosas galerías con gran número de marmóreas columnas y dos grupos de figuras enmedio, que representan, asimismo en mármol, *la caridad y la fé*, príncipales bases de la religion. Los salones son muy capaces, y los pobres estan muy bien cuidados y asistidos en sus dolencias por la mas calificada nobleza de la Ciudad, nada menos, de que se compone la hermandad titular del establecimiento.

La iglesia es un cuadrilongo regular de mucha estension. En el altar mayor se vé representado el Santo Entierro por nueve figuras de madera, de tamaño mayor que el natural, y es la obra mas perfecta del escultor Pedro Roldan.

En los muros laterales del cuerpo de la Iglesia, existen los dos cuadros históricos, mayores y de mas fecunda invencion, que pintó Murillo. Cada uno de ellos necesitaria un análisis muy deteni-

do y prolijo, para dar à conocer su mérito y sus bellezas; pero debiendo ser rápida esta ojeada, únicamente diremos que son las dos obras maestras de aquel genio, y que para formarse una idea de su aproximada valia, es indispensable examinarlos muy de propósito y con algunos conocimientos en el arte.

En los altares que están debajo de estos cuadros, hay dos tablas con un Niño–Jesus y un San Juan con el Cordero, obras del mismo autor.

Hácia el medio del templo, al lado del Evangelio, en un altar, se vé un cuadro de la Anunciacion, sumamente bello; y mas allá otro formando un medio punto, que representa á San Juan de Dios conduciendo á un desvalido sobre sus hombros, y volviendo el rostro á un ángel, que le ayuda porque no puede sostener su peso Estraordinario es en este cuadro el efecto de luz comunicada á las figuras por él resplandor que despide el angel, la naturalidad de la posicion del Santo y la viva espresion de su rostro.

De esta admirable coleccion de Murillo, faltan cinco cuadros no inferiores en merito, pués componian un total de once y solo han quedado seis. Representában la parábola del hijo pródigo: la aparicion de los tres ángeles al patriarca Abraham; Jesucristo con varios apóstoles hablando tan consoladoramente al paralítico de la piscina; el ángel libertando á San Pedro de la prision; y el de Santa Isabel curando á unos leprosos. En todos estos cuadros demostró el artista su carácter dulce y su hermoso corazon decidido por los objetos mas propios para escitar la ternura del ánimo compasivo, ora como profundo filósofo, ora como dignísimo cristíano. Estrajéronse, por desgracia, cuando la invasion francesa; posteriormente hemos oido que cuatro de ellos obran en poder del mariscal Soult, y el otro en la Academia de San Fernando.

Á los lados de la puerta principal de la iglesia y debajo del coro, se conservan los dos famosos cuadros que tanta nombradía han dado al célebre Valdés Leal. Entrambos representan asuntos alegóricos, que manifiestan la vanidad y fragilidad de las pompas mundanas. El pensamiento del artista no puede ser mas altamente filosófico y desengañador, asi como los medios empleados para desenvolverlo ostentan un carácter de terribilidad que de ninguna manera podria ir mas léjos en los angostos límites de las crea-

ciones humanas. El cuadro de la derecha, figura un panteon lú-
gubre y sombrío, donde se desarrolla lentamente la hedionda pu-
trefaccion de los cadáveres, viéndose algunos obispos y otros per-
sonajes carcomidos ya por los gusanos, que recorren sus lívidos
semblantes. Aqui aparece la naturaleza corrompida, absolutamente
desnuda de toda ficcion ó apariencia seductiva, con toda su re-
pugnante asquerosa fealdad, solo infundiendo horror, espanto y
miedo en el ánimo de los espectadores, que conservan para siem-
pre la fúnebre memoria de aquellos sitios y de aquellos difuntos
medio podridos; sobrecogiéndolos de terror la misma idea cuantas
veces se presenta á su desilusionada imaginacion. En la parte su-
perior del primer lienzo aparece una mano de la cual pende un
peso que está en el fiel: en las balanzas se lee: *ni mas ni menos*,
denotando con tan lacónica frase, que bajo el imperio de la muerte
reina ya, sin apelacion de ningun género; la igualdad mas com-
pleta.

El lienzo de la izquierda representa el mismo pensamiento, vién-
dose un esqueleto hollando esferas, coronas, mitras, armaduras, en-
señas, purpuras y espadas. Nada se liberta en esta produccion del
espantoso y árbitro dominio de la muerte: las tiaras como los cen-
tros, la paz como la guerra, y finalmente, los orbes y todo lo crea-
do percíbense sometidos á su destructora guadaña.

Valdes, fué aqui tan afortunado en concebir como en ejecutar.
Estos lienzos fecundos en desengañadores emblemas alusivos á las
falaces y perecederas grandezas de la vida, son indudablemente
los mas sublimes cuadros de aquel famoso pintor. Todo en ello
perfectamente observado, todo se espresa con asombrosa exactitud
y verdad.

El colorido es brillante, fluido y trasparente; la entonacion ar-
moniosa y fuerte, y el dibujo mas correcto que el de otras produc-
ciones de dicho Valdés Leal. Los paños estan pintados con esqui-
sito gusto y plegados con abundancia y riqueza.

Otro lienzo hay tambien en la *Caridad*, debido á D. Juan Val-
dés. Representa la *Exaltacion de la Cruz*. Las figuras son del ta-
maño natural: la composicion es abundante, si bien algo confusa,
y el colorido no tan fresco como el de otras producciones.

En la sacristía hay varios paises de escuela flamenca y algu-

no del célebre Rubens. En la sala capitular existen igualmente varios lienzos dignos de atencion, entre ellos un retrato de don Miguel de Mañara, que aparece profundamente meditabundo, notándose en su rostro el mas vivo y verdadero arrepentimiento. Pero el mejor cuadro existente en dicha sala es una *Vision de San Cayetano*, obra que algunos atribúyen al renombrado artista español Pablo de Céspedes. En la parte superior del cuadro y á la derecha del espectador aparece la Virgen sobre un trono de nubes, sostenido por un coro de querubines: en la parte inferior y á la izquierda de los espectadores se vé al santo arrodillado y recibiendo el escapulario de su órden. La cabeza de nuestra Señora tiene mucha dignidad y belleza, siendo las formas adoptadas por el pintor, de un carácter verdaderamente grandioso. El niño Dios apoyado en los brazos de la Divina Madre, está dibujado con una gracia estraordinaria; la cabeza del santo llena de una fé altamente cristiana y todo el cuadro concluido de una manera inmejorable. Esta obra maestra del inmortal Céspedes, es de lo mas sublime ejecutado en el divino género pictórico.

CAPITULO VIII.

El Muséo.

ste gran depósito de creacionès ar-
tísticas se halla situado en el ex-con-
vento de la Merced. Es de fun-
dacion moderna, como que data de
1838. Tiene hasta ahora cinco salo-
nes: el primero ocupa la antigua iglesia, que consta de una sola
nave, y cuya planta afecta la figura de una cruz latina, viéndo-
se dividida en cuatro bóvedas endoladas, separadas por cinco
arcos.

El segundo ha sido destinado para colocar en [su recinto la
magnífica y costosa Silleria de Santa Maria de las Cuevas.

El tercero y el cuarto, situados en el piso alto, contienen, co-
mo los demas, considerable número de cuadros debidos á diferen-
tes profesores. El quinto, finalmente, encierra los magníficos lien-
zos de Murillo, que pertenecieron al convento de Capuchinos. Exis-
ten además multitud de obras, colocadas en la galería superior del
patio del norte, aunque no de tanto mérito como las de dichos sa-

lones. Pero, á escepcion de los lienzos de Murillo, todos estan dispuestos con poco órden. Con esto, pues, daremos principio á nuestra rápida reseña artística, como los mas notables de la *escuela Sevillana*, á cuyos principales ingenios dedicamos seguidamente algunas pájinas, por no sernos posible consagrar algunos libros á las miríficas obras de los inmortales maestros Murillo, Zurbaran, Roelas, Valdes Leal, Herrera, Céspedes, Cano, Castillo, Varela, Perez, Gutierrez, Meneses, Tovar, el Mulato, y otros.

El primero de aquellos nació en Sevilla, año de 1618, donde murió en el de 1682. Pocos son los lienzos que el *Museo sevillano* conserva de este grande artísta, si se atiende al considerable número de sus obras, especialmente de las que pintó para los muchos conventos de esta ciudad.

Sin duda deben haberse estraviado muchísimos en la epoca de la esclaustracion, y Dios sabe en qué manos habran ido á parar. Los que causan mas admiracion entre los acopiados, son trece, representando el primero á *San Leandro* y *San Buena-ventura*, ámbos del tamaño natural. Las dos figuras ostentan grave y majestuoso aspecto, como animadas por la fé mas viva, trasluciéndose en sus rostros toda la sublimidad de sus almas y aquella inefable paz reinante en el corazon de los justos. El segundo lienzo trasmite á la posteridad un inmejorable *Nacimiento*, que ofrece un partido de luz maravilloso. Jamas se vió pintada con tal verdad y dulzura la fé sencilla y cándida de los humildes pastores, que llenos de fervor adoraron al Salvador del mundo, en un pesebre. El efecto de este lienzo no puede ser mayor, realzándolo esa fuerza inimitable de la naturaleza, que en todas las obras de Murillo se admira, y viéndose superiormente iluminado por los celestiales resplandores que despide el Niño–Dios. La Virgen y san José aparecen como estáticos de puro satisfechos y gozosos, revelando sus semblantes el inmenso júbilo, que los animaba. Es cosa de quedarse el espectador suspenso y arrobado ante creacion tan lucida y encantadora.

El tercer cuadro representa á *San Felix de Cantalicio*, y es uno de los que mas caracterizan al celebrado pintor. Está el santo arrodillado y tiene en sus brazos al Niño-Dios, que parece haberse desprendido de los brazos de la Virgen aparecida al fervoroso ermi-

taño, sobre un trono de fúlgidas nubes, entre raudales de celeste gloria, indibujable para cualquier otro. Los ángeles, que vuelan en el espacio, son estremadamente graciosos, viéndose ademas pintados con sin igual maestría y soltura.

En todo el cuadro reina la mas perfecta armonía. Murillo poseyó, como ninguno, el dificil arte de pasar felizmente de una masa de claro á otra de oscuro; y esta peregrina manera de graduar ó disponer los mas opuestos contrastes, sin producir nunca mal efecto, antes cautivando siempre la imaginacion y avasallando los sentidos, resalta estraordinariamente en dicho lienzo.

El cuarto representa á *Santo Tomàs de Villanueva*, dando limosna á los pobres, que era su mas sobresaliente virtud,y la mas evangélica, pórque, sin caridad, todo es mentira. Dicese, que Murillo solia llamar á este *su Cuadro*, su *obra maestra*.

Obsérvase, en efecto, soberanamente pintado; pero nada mas admirable que la figura del pobre arrodillado en primer termino, por el correcto dibujo y escelente colorido de su espalda y de la pierna izquierda, que parece (digámoslo así) salirse del cuadro. Toda la composicion está dispuesta con tal habilidad y esquisito tacto, que proporciona un efecto de claro-oscuro verdaderamente maravilloso.

El quinto cuadro está consagrado á las patronas de Sevilla: *Santa Justa y Santa Rufina* aparecen sosteniendo entre ambas las torre de la iglesia, y ornadas con la doble palma de la virginidad y del martirio. Tienen las dos notable gallardía: los paños estan perfectamente dispuestos, y todo el lienzo corresponde á la fama de su autor.

El sesto representa una *Vision de San Antonio*. La composicion de este cuadro es en estremo sencilla, pero inimitable en su género, como tantas otras creaciones misticas de Murillo. El santo está de rodillas ante una peña; sobre la peña hay un libro: sobre el libro un Niño-Dios, tendiendo al anacoreta sus delicados brazitos. Ningun artista ha impreso en las figuras del Salvador tanta divinidad, como díó Murillo á sus niños, cuando quiso pintar la infancia del que se llamó *Hijo del Hombre*. Sobre la cabeza del santo vuela un gracioso grupo de ángeles, que forman una linda corona. Todo está comprendido y desempeñado magistralmente, á la suma perfeccion al

nomplus de la inmejorabilidad.

El sétimo es una concepcion, que aparece en un trono de nubes y espiritus angelicos de aérea corporeidad, coronando á la virgen el padre eterno, que la contempla arrebatada en un sublime éstasis de amor. Nada mas grandioso de pincel salido.

Los ángeles, nadando en un ambiente de suavisima luminosidad, distinguense pintados con una nitidez y una perfeccion indefinibles. El padre Eterno de naturaleza incomprensible á nuestro limitado entendimiento, concíbese intúitivamente adivinado por el divino genio del artista, que osa trazar sus formas con la seguridad de parecidas, caso de tomar cuerpo el Ser Supremo. ¡En su gloria estarás, *pintor del cielo!*

El octavo representa otra *Concepcion* algo mas pequeña, si bien no menos admirable. El colorido es brillante y vaporoso, trasparente, y todo el lienzo está pintado con superior habilidad y gracia.

El noveno es la *Anunciacion de Nuestra Señora,* cuadro inferior en mérito á los anteriores, si bien el solo bastaria para acreditar de gran pintor á otro que no contara con los gloriosos timbres de Murillo. Tan cierto es que, despues de haberse manifestado grande y creador, no se puede impunemente declinar de aquel rumbo. El paraninfo, que anuncia á la virgen tan interesante misterio parece realmente bajado del cielo. Su cabeza es muy noble, su figura gallarda y elegante. La Virgen tiene gracia y dignidad; pero todo su aire lleno de peligrosa seduccion, se acerca mas á lo terreno, que al celestial idealismo y mistica belleza de profundo respeto inspiradora, tan necesariamente privativas y caracteristicas de la madre de Dios, que jamas debe confundirse con las hermosuras terrenales. Hay ademas segun los inteligentes poca frescura, fluidez y trasparencia en el colorido de este cuadro, y alguna sequedad en los contornos, pareciendo tambien que el *rompimiento de gloria,* alumbrador, no es tan luminoso y las nubes no tan leves como las de otras muchas producciones análogas del mismo renombrado pintor.

Quizá esten equivocados, y nosotros con ellos; mas la imparcialidad exije consignarlo.

El décimo contiene un *Crucifijo desprendiendose de la Cruz,* para abrazar á San Francisco. Este magnifico cuadro es una de aquellas caprichosas concepciones, que en una hora de éstasis creaba el cere-

14

bro de un fraile delirante, y que el pincel de Murillo traducia tan
fácilmente: porque dotado el artista de un alma tierna, animado de
un ardiente entusiasmo religioso, trasmitía (digámoslo así) todo su
espíritu á sus lienzos llegando en alas de su fé á poseer una *be-
lleza ideal,* peculiar suya y dulcificada por el benigno influjo de su
apacible carácter. Uno de los mejores cuadros, que posée el *Museo
de Pinturas,* es el *Crucifijo* de que nos ocupamos.

Parece que Dios da gracias al hombre sumido en la contemplacion
de sus dolores, y que la augusta víctima consuela á quien la com-
padece. «Nunca (dice Mr. de Saint Hilaire), ni aun bajo el pincel
del divino Rafael Sancio, ha espresado una cabeza de Cristo resig-
nacion tan sublime. Las miserias de la humanidad entera estan rea-
sumidas en esta divina cabeza, reflejo de un alma mas divina, que
aun en medio de la lenta agonía de la Cruz, solo piensa en bendecir
á aquellos, que le maldicen y ruega todavia por sus verdugos.» Saint
Hilaire ha comprendido al gran maestro Sevillano.

El undécimo lienzo representa á *Sàn Juan Bautista en el desierto*
figura del tamaño natural y de cuerpo entero, llena de gallardia y
correctamente dibujada. Hay en este cuadro un vigor pictórico y
una fuerza de claro-oscuro sorprendentes, cautivadores, inimitables.
La cabeza del Santo, tiene mucho de inspirada. El desnudo no pue-
de estar mejor entendido, ni mas correctamente diseñado.

El duodécimo tiene por asunto una de las mas dolorosas y des-
garradoras escenas del *Nuevo-Testamento,* pues representa al ama-
do Jesús, muerto en el regazo de su divina inconsolable Madre Se-
gun el erudito Cean Bermudez, son muy recomendables en este
lienzo la correccion del dibujo y la inteligencia de la anatomía, con
que está pintado el cadáver, como tambien el sentimiento de los
ángeles, que acompañan á la Virgen en el suyo.

El décimotercio ostenta un *San José* de cuerpo entero, del ta-
maño natural, con el Niño-Dios apoyado sobre su hombro dere-
cho. «El mismo Rafael (dice el entendido estranjero Saint Hilaire)
nada ha pintado igual á esta bellísima y deliciosa cabeza de ni-
ño en la que una melancolía precoz, vago presentimiento de las
miserias de la humanidad, se mezcla con las gracias insustancia-
les de la infancia.» La cabeza del Santo no corresponde en méri-
to artistico á la del Niño; pero lo demas del cuadro está pintado

de una manera, que seguramente no admite superior en su línea.

Tales son las principales obras maestras contenidas en el salon, que lleva el nombre de Murillo; adornando ademas sus paredes otros cuatro lienzos suyos, de menor tamaño, aunque no inferiores en mérito y valia, que representan á *San Felix*, *San Antonio*, *la Virgen de Belen* y la llamada de la *Servilleta*; creaciones magníficas, verdaderamente dignas, como las otras, del gran discípulo de Velazquez, para admiracion de nacionales y estranjeros y para eterna Gloria de Sevilla.

En el salon de la iglesia, hay tambien algunas obras de Murillo; siendo las mas notables una *Concepcion* y dos cuadros de *San Agustin*: obras de imponderable sublimidad, llenas, por muchos conceptos, de seductora irresistible mágia. Algunos otros lienzos se le atribuyen; pero no está incontestablemente probado que sean suyos.

El segundo artista de nuestro breve catálogo es FRANCISCO DE ZURBARAN, natural de Fuentecantos. Aunque anterior á Murillo, y contemporáneo suyo, vivió exactamente los mismos 64 años, que aquel, pues nació en el de 1598, muriendo en Madrid por los de 1662. Fué discípulo de Roelas, y grande imitador de Caravaggio, cuyo estilo sobre manera le agradaba. Su obra maestra es indudablemente la celebérrima *Apoteosis de Santo Tomás de Aquino*.

Este mirífico cuadro hállase dividido en dos partes, en la superior aparece el Santo trasfigurado, y rodeado de los cuatro doctores de la iglesia: en la inferior se distingue al Emperador Cárlos V. cubierto con una dalmática imperial, puesta la corona en su cabeza y arrodillado delante de una mesa, sobre la cual hay una bula, un bonete y un libro. A su derecha figuran varios cortesanos, que visten ropilla de terciopelo negro, notándose á su izquierda, algunos obispos y frailes dominicos. Tal es la composicion del cuadro, concebido con una fuerza estraordinaria y pintado del modo mas concienzudo. En elogio de él, no citaremos autores españoles, que podrian estimarse sospechosos ó parciales, sinó el testimonio del mismo célebre autor francés, antes mencionado. «El mejor elogio que puedo hacer de la figura de Cárlos V. (dice Mr. de Saint Hilaire,) es que iguala al admirable retrato que conserva el Museo de Madrid debidó al célebre Ticiano: es siempre es-

ta cabeza pálida y pensativa, dueña de sí, como del mundo, y en la cual ha ennoblecido el conocimiento intimo de su fuerza, hasta la astucia, primitiva espresion de ella. El pesado manto de oro, que lo cubre con sus pliegues inflexibles y contrapuestos, es maravilloso por sus lúces y por su brillo. Nunca ha gastado el sombrío Zurbaran tanta luz en un cuadro: nunca su colorido negruzco ha tenido tanta trasparencia, pudiendo decirse que era esta la revelacion de un nuevo talento, que el mismo ignoraba. La parte superior del cuadro es por lo menos igual á la otra; y esta vez se titubea entre el Cielo y la tierra. Quizá no sea el santo la figura mas ideal de los cinco personajes trasfigurados: pero nada iguala en hermosura á los cuatro doctores, ocupados en ojear con grave é inteligente atencion los libros de la ley. El aire y la luz circulan de lleno entre los muchos pliegues de sus mantos: ninguna huella de los defectos habituales de Zurbaran y de su gusto por los contrastes repentinos en la luz y la sombra, se nota en estas cuatro figuras, así como tampoco se percibe en la de Cárlos V, igualmente irreprensible. Un poco de sequedad y de dureza en las otras figuras, algunos paños negros recortados con demasiado vigor, sobre los hábitos blancos de los frailes, tal cual sombra demasiado fuerte... hé aqui los únicos lunares de este admirable cuadro.»

Asi se espresan estrangeras plumas, no siempre injustas respecto de nuestras bellezas artisticas, acerca del famoso lienzo debido al pincel de Zurbaran: lienzo que, llevado á Paris en timpo del Imperio (época tan brillante para las artes del vecino reyno) sufrió sin desventaja, ni humillante inferioridad, las comparaciones hechas por los intelijentes con la maravillosa *Transfiguracion* del divino Rafael, adquiriendo tal importancia, á consecuencia que su renombre, figuró, por dicha, segun la fama pública, europeo. Otras obras posée el primer salon, en cuyo testero deslumbra colocada la *Apoteosis*, dignas del aventajado discipulo de Roelas, sobresaliendo como mas notables la *coronacion de san José*; *un eterno padre*; dos *Frailes* de tamaño natural dos *Cristos*; una *nuestra señora de las Cuevas*, cobijando con su manto á los Cartujos; un *San Hugo*; un *San Bruno* en conferencia con el Pápa Urbano, sobre la aprobacion de su regla; un *refectorio de dominicos*, en que sirven de fámulos dos ángeles (sin duda serian santos cuando menos los *padrecitos*;) un *Arzobispo* re-

vestido de pontifical; un *cardenal* y un *supremo pontifice romano*, en la plenitud de sus soberanas atribuciones. Imposible sería, atendidos los estrechos límites de nuestra obra, describir estos cuadros primorosos, sin destinar por cierto muchos pliegos. Basta, empero, indicarlos como interesantisimos objetos, ya que dable no sea mejor cosa, para llamar sobre ellos la atencion de cuantos quieran y puedan recrearse con su deliciosa vista.

Al lado de las producciones debidas á Zurbaran, es posible colocar sin chocante desventaja las de su maestro. Asi lo haremos pues no seguimos órden cronológico, sino el que establece la jerarquia del mérito en sus diversos grados, que de ninguna manera pueden pasar por anacronismos históricos, efecto de la ignorancia: cuando ante todo exhibimos, respecto de los artistas, la fecha de su nacer y el año de su finar.

El LICENCIADO Juan DE ROELAS, maestro de Zurbaran, nació en Sevilla, por los años, de 1558, y murió en la villa de Olivares, de cuya colegiata fuè canónigo, en 1625.

Muy pocos cuadros suyos existen en el *Museo Sevillano*, siendo el mas notable el *Martirio de San Andrés*, obra capital de Roelas. La composicion está concebida y dispuesta de una manera digna: es abundante sin ser confusa, y encierra mucha naturalidad en sus escenas, sin dejar de ser profundamente filosófica. El *santo*, que, como protagonista del histórico drama y como sagrado héroe del cuadro, aparece en el céntro de este, es una figura bella, en cuyo rostro se vé pintada la mas profunda resignacion y la fé mas sublime. Todos los demás personajes parecen estar en movimiento, todos contribuyen á formar la unidad del armonioso conjunto, animados de una espresion unáníme y verdadera. El rompimiento de gloria, que que con tanto acierto puso Roelas sobre la cabeza del mártir, es de muy bien efecto y concurre magníficamente á realzar la patética escena, que quiso representar. El colorido, el dibujo, la ejecucion.... todo es bueno en esta obra que, sin embargo, á juicio de los inteligentes, no se puede llamar perfecta.

Hay otros cuadros atribuidos á Roelas, entre ellos una *Concepcion*; pero es cuestionable que realmente procedan de su pincel. En semejante duda, solo diremos de tan digno maestro, que, aunque no tuvo el genio de sus disipulos, su escuela formó pintores, y acaso

sin sus luces no hubieran existido, como eminentes artistas, los Velazquez, Zurbaránes y Murillos.

Otro de los pintorés de mas nombradia y séquito, cuyas obras decoran el *Museo sevillano*, es indudablemente DON JUAN DE VALDÉS LEAL. Nació este insigne profesor en Córdoba, 1630, y murió en Sevilla, 1691. Las pocas obras suyas, que se conservan en el Museo, manifiestan la pictórica destreza de su fecundo y atrevido pincel. Entre ellas sobresalen; *un Calvario* de naturales dimensiones; *una Calle de la Amargura*: *una Asuncion*: *una Concepcion*: dos pasajes de la vida de *San Gerónimo*, *cinco Santos* pintados en tabla, á saber: San *Antonio*, Santa *Catalina*, San *Andrés*, San *Anton* y San *Sebastian*: dos *Frailes*: y el *Bautismo de San Geronimo*.

El gran defecto de Valdés escelente pintor en cuanto cabe, consistió en tener demasiadas pretensiones, no sujetándose á las reglas que dicta la naturaleza y atropellando por todo, con tal de lograr para sus cuadros un efecto sorprendente. En el deseo que le aquejaba de parecer original, llegó tan al estremo, que, sin tener en cuenta la verdad histórica, vistió á San Gerónimo á la usanza española del siglo XVII, anacronismo imperdonable en cualquier otro profesor; y mas digno de censura en Valdés Leal. Sin embargo es de advertir que cuando hizo esto, solo contaba veinte años de edad. Apesar de sus defectos, cuenta bastantes glorias para inmortalizar su nombre, artista de tanto mérito, así en España, como fuera de ella.

FRANCISCO DE HERRERA, conocido entre los pintores con el ditamento de el *viejo* nació en Sevilla, año de 1576, y murió en Madrid, 1656.

Este profesor, á quien tanto debe la *escuela sevillana*, tiene tambien algunos cuadros de mérito en el Museo. El principal representa la *Apotesis de san Hermenegildo* cuadro celebérrimo, porque, segun tradicionales relaciones, á él debió Herrera la vida y la honra, referiremos la anecdota, por ser muy interesante. Cuentase que, habiendo sido acusado de monedero falso y viendose por esta causa reducido á prision en el colegio de san Hermenegildo, pintó en su prision este gran cuadro. Cuando ya lo tenia concluido, sobrevino la llegada de Felipe IV á Sevilla, teniendo el preso la dicha de que viese el cuadro aquel monarca, entusiasta apreciador

y protector de los buenos artistas. Admirando la belleza de tal obra, quiso el rey informarse de la suerte del autor, y al saber que se hallaba encarcelado por monedero falso esclamó» quien pinta cuadros como este, no á menester fabricar moneda, para ser poderoso. su mejor moneda son sus pinceles.» Al momento dispuso que le restituyesen la libertad, sin servirle de nota la prision sufrida. Las artes, con semejante acto de justicia recobraron un genio, la *escuela sevillana* uno de sus mas distinguidos maestros, y el Rey Poeta, al menos esta vez, mereció el dictado de grande.

La *Apoteosis de san Hermenegildo* es un cuadro de mucho efecto: su composicion rica de emociones, de pensamientos y fantasías sublimes, tan hábilmente dispuesta, como ingeniosamente concebida. Aparece el santo en lumínosa nube rodeado de espíritus angélicos, que ostentan las insignias emblemáticas ó simbólicas del martirio, coronando al monarca sevillano un esplendente coro de serafines. La figura del héroe es gallarda, gentil, airosa y noble: su semblante está lleno de fervor religioso y de espresion dulcísima animado. En la parte inferior se ven en primer término dos reyes y dos arzobispos: aquellos están arrodillados y al parecer llenos de asombro, de indefinible estupefaccion: estos poseidos de admiracion profunda y deliciosa. Los reyes personifican á Leovigildo y Recaredo: los arzobispos á San Leandro y San Isidoro. Las dimensiones de este lienzo son verdaderamente colosales. El colorido es brillante, vigoroso, terso, fluido. Otro cuadro de menor mérito, aunque de tanta nombradía como el precedente, es la *Apotèosis de San Basilio*, debida al mismo autor. Su composicion es abundante, pero algo confusa. El colorido tiene tanta fuerza como el de *san Hermenegildo*: pero la entonacion del claro-oscuro caréce algun tanto de armonia. El dibujo es nervioso: pero algo descuidado.

Francisco de Herrera, *el viejo*, tiene la imperecedera gloria, en los pictóricos anales, vinculada, de haber contribuido entre los primeros genios creadores, á la inauguracion de la *escuela naturalista*, que tan célebres triunfos alcanzó en manos de los Velazquez y Murillos.

Tambien encierra el *Museo* algunas producciones del sapientisimo PABLO DE CESPEDES, famoso ingenio cordobés, pintor y poeta sublime, que despues de haber estudiado las principales obras del in-

mortal *Miguel Angelo* y de otros celebérrimos artistas, haciendo tan admirables como rapidos progresos en Italia, volvió á su patria con inmenso caudal de conocimientos para la enseñanza de la juventud, hermanando el divino arte de la pintura con todos los demás ramos de las ciencias.

Los dos lienzos que de este profesor guarda el museo, representa una *cena* y un *Salvador*. El primero ostenta considerables dimensiones; sus formas son grandiosas y valientes: su colorido brillante, y su estilo maduro. La composicion está dignamente concebida: todas las figuras contribuyen á darle unidad perfecta, notándose que Céspedes habia comprendido profundamente la filosofía de la pintura.

Supo comunicar cierto caracter de orijinalidad sorprendente, á un argumento tan conocido y (digamoslo asi) tan manoseado por otros. En la cabeza de Jesucristo se echa de ver cierta melancolía dulce y apasionada, que revela desde luego al hijo del Hombre, pronto á morir por los pecados del mundo; en las cabezas de los apóstoles se advierte una variedad de afectos prodigiosa, pintándose en unos la admiracion, el asombro en otros y una amarga tristeza acompañada de sobresalto y zozobra, en los semblantes de los mas al escuchar las últimas proféticas palabras del Divino Maestro. Hasta en el rostro del traidor Judas, hay ya una tinta de remordimiento y de aquella desgarradora desesperacion que lo condujo al suicidio.

El *Salvador* es un cuadro de vara y media de alto y una de ancho. La cabeza del Hombre-Dios no puede ser mas notable, interesante, divina, como suya, apareciendo velada de un suavísimo tinte ó apasible sombra de dulce melancolía, que infunde ternura y cautíva la imaginacion. Las carnes tienen una morvidez estraordinaria, y sus manos están primorosamente dibujadas. Este cuadro perteneció á un convento, donde le quitaron parte de su mérito, dorando ridiculamente, en imitacion de las tablas bizantiuas, el primitivo manto y la túnica del *Salvador*. Apesar de semejante disfraz, es una de las obras, que bastan para eternizar gloriosamente el nombre de un artista.

El célebre ALONSO CANO nació en Granada, 1601; donde murió en 1667. Fué discípulo de Juan del Castillo, á quien logró aven-

tajar en su obras, poseyendo además, pero en grado de perfeccion estraordinaria, la escultura y la arquitectura.

El *Museo Sevillano* no posée, desgraciadamente, otra obra suya que un cuadro de *Animas,* poco notable. Como escultor lo hemos citado ántes diferentes veces.

JUAN DEL CASTILLO, maestro del precedente, nació en Sevilla, 1584; murió en Cádiz, 1640. Entre los cuadros que le debe el *Museo* sobresalen: una *Anunciacion:* un *Nacimiento:* una *Adoracion de los Reyes:* una *Visitacion:* y sobre todos una *Coronacion* de nuestra Señora. Castillo tiene menos celebridad que los anteriores, en el catálogo de los artista nacionales.

JUAN DE VARELA, discipulo de Roelas, y pintor sevillano, merece particular mencion, aunque no contenga el *Museo* mas que una sola de sus reputadas producciones, en un famoso lienzo representando la memorable y cási increible *batalla de Clavijo,* donde el apóstol Santiago (que, segun lo pintan, debió ser espadachin) se descuelga en persona haciendo trizas con espadon de celestiales fraguas al poderoso ejército agareno, sin dejar títere con cabeza en los innumerables pelotones de la aterrada y desbaratada morisma.

Tales son, en rápido bosquejo ligeramente característico, los artistas de mas nota, cuyás obras dan valor al naciente *Museo de Sevilla.* Sensible es que no posea lienzo alguno del inmortal Velazquez de Silva (don Diego), cuyos asombrosos cuadros son el orgullo de España, y constituyen uno de los mejores ornamentos, que enriquecen el *Museo de Madrid.* La Corte puede envanecerse con poseer tan admirables obras, dignas de la capital, metrópoli de dos mundos; pero no puede disputar á Sevilla la alta gloria de haber engendrado en su heroico seno un ingenio tan esclarecido, un artista como Velázquez, cuyo pecho ennobleció Felipe IV condecorándolo por su propia mano.

Tampoco hay en el museo cuadro alguno de *Francisco Pacheco,* maestro de Velázquez. Entre los pintores de segundo órden figúran los hermanos Polancos y Bernabé de Ayala á quienes se atribuye un *Apostolado.* Hay tambien algunos cuadros de Andrés Perez, Juan, Simon Gutierrez, Alonso Miguel de Tovar, Francisco Meneses, y otros pintores, que vivieron en la época de la decadencia á que desgraciadamente vino la *escuela sevillana.* Aunque no carécen de merito en su linea, tampoco reúnen la circunstancia de ser muy notables, parà

15

individualmente examinados. No así un famoso discipulo de Murillo, que por su condicion, su estraordinario ingenio y hasta por las circunstancias particulares de su vida, hizose admirar de los inteligentes. Tal fué SEBASTIAN GOMEZ, mas conocido por el *Mulato de Murillo*. Cuéntase, que ocupado este gran profesor en pintar una Virgen, y habiendo salido de su estudio con todos sus discípulos, quedose solo Sebastian, quien animado por un sentimiento ó impulso irresistible, cogió la paleta y se atrevió á seguir pintando en la admirable cabeza que tenia dibujada Murillo. Cuando este volvió, llenose de sospresa al reparar en creacion tan bella, sabiendo bien que no era debida á su mano. Al cabo de algun tiempo, empleando ruegos y amenazas, llegó á saber quien osado á tanto; y desde aquel momento amó Murillo á su mulato con el cariño de un padre. Sebastian, que poco ántes solo se ocupaba en moler colores, fué proclamado como *artista* insigne. Vivió largo tiempo en Sevilla, coincidiendo su muerte con la de su protector y amigo, en 1682.

El *Museo* posee dos lienzos de este genio, *artista improvisado*, cuya educacion desgraciada le impidió alcanzar los triunfos á que le destinaba la naturaleza. La *Vision de Santo Domingo* y el *San Jose* del *Mulato*, son obras que manifiestan su genio creador, que suplia la falta de instruccion, adivinando prodigiosamente con la superioridad de su inspirado talento, cual si fuérale dada infusa ciencia.

Tambien posée el *Museo Sevillano* algunas tablas de *escuela italiana*, debidas al célebre profesor FRANCISCO FRUTET, que abúndan en bellezas artisticas de primer órden. La tabla de mayores dimenciones representa un *Calvario*, obra mirifica así en su conjunto, verdaderamente grandioso, como en sus detalles no menos dignos y felices. Las otras dos tablas represéntan, por un lado, una *Calle de la amargura*, y un *Descendimiento*; por el otro, una *Virgen de Belen* y un *San Bernardo*. Todos estos magníficos cuadros, al parecer inmejorables, correspónden á la celebridad y merecida gloria de su autor, quien, ayudado del famoso Pedro de Campaña, ejerció, segun los inteligentes, bastante influencia en algunos genios de la *Escuela Sevillana*.

Por último, existe en el *Museo de Pinturas* un portentoso cuadro de *escuela flamenca*, debido al célebre MARTIN DE VOS, que representan el *Juicio Final*, y basta por sí solo para acreditar á su áutor de artista muy escelente. Familiarizado con la lectura de la *Divina*

Comedia del *Dante*, cuyo digno intérprete fué, concibió profundamente la grande epopeya, que se proponia trasladar al pincel, logrando que este la trasmitiese á la tabla, de inmejorable manera.

Todo cuanto pudo crear una imajinacion riquisima y fecunda, inspirada por el entusiasmo religioso y filosófico de su época, todo se encuentra reasumido, prodigado, derramado, en el maravilloso cuadro del *Juicio final*. Alli la gloria con sus celestes espiritus, con sus incomprensibles fruiciones, con la intuicion beatifica de la Divinidad, que nunca sacia en su delicia inmensa; alli, como espantosa contraposicion de inesplicable efecto, el tenebroso baratro profundo, el hondo infierno con sus lagos igneos, con sus cavernas, lóbregas, sombrias, con sus rios de sangre, con sus ruedas de hierro candente, donde son despedazados y sin cesar reproducidos, para serlo de nuevo eternamente, los ahuyantes precitos, á quienes ya ni aun resta por consuelo un mínimo vislumbre de esperanza... Si tratasemos de describir minuciosamente cuantas concepciones encierra el *Juicio final*, propias de la mas elevada poesia y desempeñadas por diestro pincel, únicamente alcanzaríamos á rebajar su incalculable mérito. Es necesario verlo, es fuerza examinarlo, para admirar con fruto sus bellezas. Tiene, si, mas de ideal, que de verdadero, mas de fantástico, que de real y positivo; tal vez contribuye á fanatizar, como el *alma condenada* que sacaban á relucir con serpentifero adorno los frailes de las misiones, cuyo rigido ascetismo y furibundos apostrofes al *siglo civilizado*, nos helaban de terror en la candorosa infancia, viendo á los citados *padres* moverse como energúmenos en púlpitos al aire libre y calumniando al infinitamente misericordioso señor, que nunca fué, ni es, ni será *verdugo de sus criaturas, ni atormentador implacable*, como se desprende del flamenco cuadro y de las cáusticas predicaciones, que ya no volveremos á oir, merced á la esclaustracion de *los consabidos fanaticos*.

El colorido de tan imponente cuadro, es bello, pastoso, brillante. Por lo demas, la esperiencia nos ha demostrado, que no es posible verlo sin esperimentar en lo intimo del corazon emociones profundas, terribles y duraderas.

Otras obras de autores estrangeros contiene el *museo sevillano*, si bien no son de tanta monta como las indicadas. Pasaremos ahora á las esculturas.

Pocas son las que posée el *museo*, pero escelentes, superiores, perfectas. Todo el mundo tiene noticia, por ejemplo, del san Gerónimo de Torregiano, cuyo nombre se pronuncia con veneracion y no sin recordar su inmerecido lamentable infortunio. Este célebre artista florentino, discipulo, rival y enemigo de Michael Angelo, fué una de las innumerables víctimas sacrificadas por la infernal inquisicion, muriendo en la de Sevilla, cuando prometía aun largos dias de gloria para las artes. Vergüenza es decirlo: pero nadie duda que la causa de su muerte fué la sórdida é indisculpable avaricia de un opulento magnate sevillano.

Habiendole encargado á Torregiano los monges de san Geronimo de Buena–vista una virgen de Belen, la sacó tan sumamente perfecta, que prendado de su belleza el duque de Alarcos quiso tener de su mano otra estatua semejante. Hízola, en efecto, el artista; y el mísero duque le dió por su trabajo la insignificante cantidad de treinta y cinco ducados en maravedises. Abultaba esta moneda mas de lo que Torregiano podia prometerse, y salió muy satisfecho del palacio ducal: pero despues que en su casa contó la suma dada en retribucion de sus esfuerzos, volvió desesperado al palacio del duque y sin tener en cuenta sus amenazas, arrojándole el dinero, hizo mil pedazos la estatua de la virjen. Este rasgo algo violento, pero muy propio de su orgulloso y susceptible caracter, le acarreó la vengativa persecucion del aristocrata, produciéndole al fin la muerte. Acusado de hereje y aprisionado en los calabosos de la Negra Inquisicion sin aire en que pudiera respirar libremente su génio, perdidas ya sus doradas ilusiones cayò en el mas profundo abatimiento y espiró el infeliz, en tierra estraña, abandonado de todos, en 1522. Algunos lo créen victima de ejecucion secreta llevada á cabo por los verdugos del execrable tribunal, que tuvo la audacia de titularse Santo Oficio.

Poco antes de ser preso, habia hecho el *San Gerónimo*, obra en que brilla deslumbradoramente su ingenio colosal. La cstátua es de barro cocido y algo mayor que el tamaño natural. El famoso Goya al verla, no pudo menos de esclamar, que era la obra moderna de mas mérito admirada por él, en escultura. El erudito Cean Bermudez la describe asi: «Está desnuda, á reserva del púbis y de la parte superior de los muslos que estan cubiertos con un paño

Escribano d.

A. Martl g.

S. GERONIMO.
Escultura de Torregiano.

escelente, y en una actitud sencilla, descansando sobre la rodilla iz-
quierda puesta en el suelo, y sobre el pié derecho: tiene en la mano iz-
quierda una cruz, que antes fué tosca y despues han pulido, añadiendole
un crucifijo de poco mérito, y en la derecha un canto con que se hiere
el pecho. Es muy dificil ésplicar el gracioso y respetable aire de la ca-
beza; el grandioso caracter y belleza de las formas, la gallarda si-
metría, la devota y tranquila espresion, sin que la violente la fuer-
za del golpe en el pecho, y la prudencia con que el artista ma-
nifestó la anatomia del cuerpo, huyendo de la afectacion de Bou-
narrota en esta parte. Todo cuanto se vé en esta estátua es gran-
de y admirable: todo está ejecutado con acierto, despues de una
profunda meditacion: todo significa mucho, y nada hay en ella
que no corresponda al todo.» El no menos erudito Amador de los
Rios, añade á lo dicho por Bermudez, estas brillantes y elocuen-
tes frases: «El *San Gerónimo* es una figura nerviosa y viril: aun-
que demagrados por la maceracion y el estudio, no tienen sus mús-
culos esa sequedad repugnante de la vejez, que hace vulgares las
formas del diseño mas correcto: su presencia es tan dulce como
su alma: su cuerpo está en estrecha armonia con su espíritu.—Tor-
regiano, cuya vida inquieta y cuyo fin desastroso no pueden me-
nos de interesar á las almas nobles, quiso dejar en esta bellísi-
ma estátua una prueba de su gran talento y legó en ella á la pos-
teridad un monumento, que ha merecido la admiracion de los in-
teligentes y será presentado como un modelo á los jóvenes, que á
tan seductora arte se dediquen.=Lástima es que no se haya pen-
sado en vaciarla en bronce, para ponerla á cubierto de cualquier
contratiempo, que pudiera sobrevenirle por la fragilidad del barro.»
 Tambien hay en el Museo algunas esculturas del famoso Juan Mar-
tinez Montañez siendo las príncipales un *santo Domingo* penitente
y un inestimable *crucifijo*. El primero está representando una
estatua del tamaño natural, hincada de rodillas y desnuda has-
ta la cintura, azotándose con cadenas de hierro. La cabeza está
animada de una espresion estraordinaria, viendose brillar en ella
el entusiasmo de la fé religiosa. No puede ser mejor la ejecucion
de tan hermosa obra: todo aparece perfectamente entendido, todo
realizado con acierto. Pero es mas digna de elogio todavia la inte-
resantisima figura del *crucifijo*: su belleza revela un ser sobrena-

tural y divino: es la belleza del Dios que vino al mundo á redimir al género humano con su preciosisima sangre. Montañez, como artista de genio y de imaginacion brillante, preparado con una meditacion profunda, supo elevarse contemplativamente hasta concebir un tipo de naturaleza divina, exenta por lo tanto de las fragilidades humanas. Asi la cabeza del *crucifijo* esprime esa ternura indefinible, que llena de consuelo al espectador religioso, asi parece respirar su pecho á impulsos del amor que le merecen todas las criaturas redimidas, asi, en fin, campea en toda su dulcísima figura la gracia que difunde salvadora.

Á los lados de ámbas estátuas (*San Gerónimo y Santo Domingo*), estan las cuatro *Virtudes*, debidas á un tal Solís, discípulo de Montañez, á quien ayudó en algunas de las obras, qué hizo su maestro en Sevilla. El tamaño de las cuatro es la mitad del natural, viéndose todas graciosamente modeladas. Fáltales empero, segun los inteligentes, esa verdad de imitacion y esa grata espontaneidad que suelen caracterizar las obras del génio. Solis no habia nacido en la esfera del génio; por eso el buen artista, con toda su aplicacion y su conocimiento de las reglas, no logró pasar de una insignificante mediania.

Posée, ademas, el *Museo* algunos fragmentos estraidos de las escavaciones practicadas en las famosas ruinas de Itálica; pero la mayor parte de aquellos despojos, reliquias y vestigios, pertenécen á la época de la decadencia de las ártes entre los romanos; por cuya poderosa razon ofrecen poco interés y escasa materia de estudio. Llama, no obstante, la atencion un soberbio trozo de estatua colosal, no ha muchos años descubierto, cuyo magnifico ropaje es un cumplido modelo de la mejor escultura. Con dificultad podrá encontrarse una obra en que todo aparezca ejecutado con tal gusto, con tanta verdad y acierto, como en este bellisimo fragmento; siendo muy sensible el no haberse conservado íntegra la estatua, que indudablemente seria una de las mejores y mas espléndidas joyas de la escultura romana.

Existían asimismo en el Palacio de las Artes, algunas estátuas, que pertenecieron al de Umbrete, contándose entre ellas *Satiros, Faunos* y niños. Dichas estatuas, aunque no todas, figuran colocadas en la magnífica glorieta recientemente construida al frente de la puerta

SEVILLA.

Paseo del Museo.

principal del Museo, y en cuyo centro se vé una hermosa fuente de surtidor, adornada por un robusto niño de grotesca belleza. El paseo es tan lindo como solitario, y por lo mismo triste, comuni_ cándole cierta tinta melancólica el altísimo cipres, que en uno de sus ángulos descuella.

CAPITULO IX.

Sobre diferentes motivos que honran á Sevilla.

a hermosa capital de Andalucía cuyos sun-
tuosos edificios abúndan en número con-
siderable, posée magníficos establecimien-
tos públicos, que harían honor á las ciu-
dades mas renombradas de Europa. Acre-
centándose y engrandeciéndose podero-
samente de dia en dia los elementos de
su lucír, que tanto figuraron en lo antiguo, osténtase hasta cierto
punto émula, competidora, rival de la soberbia capital de España.
¿Cuenta acaso Madrid con ese rio surcado por bellísímos vapores,
tan sólidos como capaces, tan fuertes como grandiosos, singularizán-
dose peregrinamente sobre las aguas del Guadalquivir, donde im-
provisan artificiales bosques y numerosas naves de diversos paises? Y
en tal sentido? no podriamos decir que Sevilla aventaja á la cór-
te, que la Reina del Bétis supera en deliciosas posesiones y aun
deja muy atras á la Señora del cási inexistente Manzanares? Y si
este pobre rio, siempre desnutrido de caudal acuático, calificado de

modesto por el buen ingenio de D. Juan Nicasio Gallego, pero en realidad semi–eshauto, arrastrándose lánguido y sin fuerzas, como un anciano tísico, ó como una serpiénte desangrada; si este pobre rio no puede ahora compararse ni aun á la sombra del Guadalquivir ¿qué seria en los famosos tiempos de las sevillanas flotas, regresando henchidas de raudales auriferos y esquisitos frutos americanos?

Es verdad que el Manzanares ostenta puentes magníficos, como pudieran ostentar sarcófagos ó mausoleos suntuosísimos, los raquiticos huesos de un esqueleto importado del Lilliput; pero de aqui resulta, que semejantes monumentales obras hácen mas ridicula su ya incurable postracion fluvial. Concedemos, no obstante, que el Bétis carezca de un puente digno, como lo merece tan famoso rio, llave inapreciable por abrir á Sevilla la comunicacion marítima con todos los puertos del mundo; pero tambien es cierto que se trabaja, años ha, en la construccion de otro paralelo al de barcas, y cuyos sorprendentes estribos de la mejor piedra, bástan pára dar una idea de la prodijiosa fabrica emprendida. Una vez terminada la colosal obra de nueva comunicacion entre Sevilla y su populoso barrio de Triana, ¿qué podrá envidiar la ciudad de Hércules, á las mejores de la península, marchando, como marcha constantemente, al no lejano apogeó de su restaurada grandeza?

Y ya que hablamos de ese rio de oro, pués él lo trae á Sevilla de tantos puntos del globo, no estará demás consignemos una de las antigüedades relativas á el, que seguramente figura entre las especies mas remotas, ó bien del mayor número ignoradas. Segun datos tradicionales de auténtica veracidad, un grueso brazo del antiquisimo Bétis cruzaba la poblacion, pasando por la Alameda, plaza de San Francisco y otros sitios, hasta encontrar salida donde hoy radica la puerta del Arenal; luego se unia con el otro brazo, siguiendo el rio su curso majestuoso, algo diferenle del que hoy sigue, por haberse inclinado hacia la parte de Poniente, hasta mas allá de San Juan de Aznalfarache.

Decíamos *rio de oro*, y no hay motivo para retractarnos, pues no solo abre inmenso campo al comercio marítimo, surcándolo innumerables buques de todos portes, unos con cargamentos de todas cla-

ses, otros que vienen á surtirse de diversos artículos mercantiles;
sino que en sus gallardos y ostentosos vapores llegan diariamente
forasteros y estranjeros ricos, ora por sus negocios, ora atraidos por
la universal nombradía de esta antigua metropoli española. Y es de
advertir, que cuantos pisan el encantado suelo de Sevilla, no pueden
ya ausentarse sin recorrer como embebidos sus vastas dependencias,
fecundas en primores de todo género, admirando las infinitas pre-
ciosidades atesoradas en su seno de reina poderosa. No se crea que
únicamente aludimos á las invaluables y esplendosas maravillas artis-
tiscas; pués tambien hacemos referencia al escelente é inmejorable
trato que los transeuntes recíben en tan bella capital. Ahi estan, para
que nadie pueda desmentirnos, sus bien servidas fondas con lujosas
estancias, con opíparas mesas, cocineros selectos (culinariamente *cienti-*
ficos), diligentes y respetuosos criados. Ahí estan sus grandiosos cafes,
que revelan la opulencia del pueblo sevillano, capaz de sostenerlos
frecuentándolos, donde abundan los magníficos espejos de cuerpo
entero, las mesas de mármol blanco y de colores, los costosos y tersos
pavimentos de admirable lisura y limpidez, los lindísimos azulejos
varicoloros, las elegantes lámparas broncinas, en estremo vistosas y
lucientes; con otros muchos adornos á la verdad espléndidos, cual si
de regias estancias se tratase. Añadase á lo dicho, el obsequioso
esmero y diligencia con que sírven los apuestos mozos, que por
cierto no escasean, aventajando en atencion y modales á los sirvientes
de la corte; segun parece reconocido por los viajeros aficionados á
comparaciones de esta clase.

No bríndan menos por su magnificencia los teatros, sobresaliendo
en grandiosidad el de San Fernando, fábrica ostentosa, modernamente
levantada en el mismo sítio que ocupó un vetustísimo hospital, cuyo
desagradable aspecto entristecia las inmediatas calles de los Colcheros
y Lombardos. Semejante local consagrado á la escena (verdadera
escuela de las costumbres, siendo bien dirigida,) quizá aventaje en
espaciosidad y estraordinarias dimenciones á todos los teatros de
España. Pero desgraciadamente no llena las condiciones de su be-
neficioso instituto, al menos en la actualidad, por carecer Sevilla
de compañía dramática á propósito para las grandes miras, que desde
luego arroja el pensamiento creador,

Entre las varias distracciones que ofrece esta gran capital, ade-

màs de los cafés, teatros y paseos, de todo lo cual, aunque ligera-
mente, hemos hablado, hay otra interesantisima, y en nuestro con-
cepto la mas útil, cual es la de poder instruirse con la amena é ilus-
tradora lectura, durante cuatro horas diarias (no contando por su-
puesto los dias festivos) en la copiosa y bien montada Biblíoteca de la
Universidad.

Increible y maravilloso parece que, en menos de seis años, el
infatigable celo de unos esclarecidos jóvenes cuya ilustracion corre
parejas con su sorprendente laboriosidad, haya llegado à reunir 60,000
volúmenes, todos útiles, revisados, ordenados, colocados, numerados
é inclusos en indices, conteniendo lo mas selecto entre las obras de
fondo escritas hasta fines del siglo anterior.

Hay gran copia de crónicas, historias particulares de obispados,
provincias, ciudades, casas distinguidas, familias póderosas, personajes
célebres por varios títulos ó conceptos &c. Abúndan los clásicos espa-
ñoles, griegos y romanos: riquísimas ediciones de los Padres de la
Iglesia, así griegos como latinos, ó de Oriente y Occidente: una
magnífica coleccion de biblias en distintos idiomas y de diversas edicio-
nes, entre ellas tres poliglotas: muchos bularios y colecciones de
Concilios generales, nacionales y provinciales: otra coleccion de espo-
sitores de la Sagrada Escritura: càsi todos los glosadores. y comen-
tadores del Derecho Canónico y civil: considerable número de fueros
y códigos, tanto generales. como particulares; obras de historia, viajes,
poesía antigua, filosofía, retórica, arqueologia y especialmente numis-
mática, agricultura, bellas-ártes; gramáticas, diccionarios, opúsculos,
manuscritos &c. &c. &c.

Además del indice general de autores, en que van à refundirse
todos los primitivos, se trabaja sin descanso, con la mayor escrupulosi-
dad é inteligencia, en redactar otro importantísimo. por órden de
materias, que, después de concluido, será un copioso é inapreciable
diccionario enciclopédico, sumariamente abarcador de cuanto encierran
los sesenta mil volúmenes citados.

Tan brillante como útil establecimiento, el tercero de su clase
en España, se debe á la perseverante aplicacion y ciencia de unos
cuantos entusiastas por las glorias de su Patria; figurando
dignos de especial mencion los dos bibliotecarios, 1.° y 2°., á saber:
el Doctor y profesor agregado en Jurisprudencia, D. Ventura Camacho

y Carbajo; el Doctor y profesor agregado en Teología, D. José Mateos Gago. Los demás empleados, que son pocos, muy inteligentes, activos y finos, se desvelan por servir al público.

Después de todas las noticias consignadas hasta ahora, omitiendo otras, muchas, como de menos valer, solo nos falta examinar las interesantes *galerias pictóricas* de los *coleccionistas* sevillanos. Sin embargo, no pasaremos en silencio que existe aqui desde 1847 una gran *fabrica de Cápsulas* y escuela de *Pirotecnia Militar*, situada al estremo del barrio de San Bernardo, en línea recta de la puerta de San Fernando, sitio denominado la *Enrramadilla*. La descripcion de tan útil establecimiento, la de sus muchas máquinas, particularidades y dependencias, el análisis de los importantísimos trabajos, que alli con el mayor órden, tino, concierto y precision científica se operan, requieren numerosas páginas, que sentimos no poder consagrarle. Se ha establecido á consecuencia de Real órden, y en vista de los planos presentados por la comision de jefes y oficiales de artillería, que viajan por el estranjero, con gloria y aprovechamiento de su patria.

Produce el clima de Sevilla cierto genio especialísimo para la pintura, y es tan general en sus naturales la aficion á esta clase de trabajos artísticos, que cási todas las casas se ven adornadas de cuadros ó lienzos pictoricos. Abúndan igualmente las esculturas del mejor gusto, no solo denotando la antigua opulencia de estos moradores, sinó tambien el singular esmero, el asiduo cuidado y la entendida laboriosidad con que se fomentaron tan útiles estudios, fecundos siempre en rápidos progresos.

Cuando Sevilla tocó á su mas alto grado de esplendor, reflejándose florecientísimo estado de su universal comercio, la pintura fué por mucho tiempo el arte predilecta, que llegó á dominar como inclinacion poderosa. Favorecido el genio bajo los auspicios de la riqueza, que munificamente recompensaba sus prodigiosos esfuerzos, veíase tambien animado por el estímulo del buen gusto, en aquella época estensivo al mayor número de los habitantes. Llegaron á reunirse en esta capital los mas distinguidos profesores de todas artes, que tanto lustre dieron á su patria, esmerándose á porfía en perféccionar sus talentos, ya por amor á la gloria, ya por la honrosa emulacion consiguiente.

Formándose la Escuela Sevillana bajo tan recomendables auspicios, multiplicáronse y cundieron por todas partes sus brillantes obras, para hacer las delicias y el recreo de las personas de esquisito gusto, que constantemente se empleaban en dichas artes, para dar mayor impulso á sus felices adelantos. De aqui el haberse generalizado la aficion á las bellezas artisticas, y el afan de todos por llenar sus casas de obras maestras, que fielmente trasmiten desde siglos la reputacion y memoria de aquella venturosa época.

Es de advertir, empero, que no fueron la pintura y escultura, con sus tradiccionales resultados prósperos de tangible relieve, las únicas ártes felizmente cultivadas por los naturales de Sevilla. Dedicáronse tambien con laudable constancia á la bella literatura, y muy especialmente á la poesía, constituyendo una sublime escuela, que así por su diccion elegante, fluida, rica y sonora, como por la elevacion pindárica y la grandiosidad épica de sus conceptos, ha llamado y llamará siempre la atencion de los inteligentes en la restauracion del buen gusto. El principal fundador fué el insigne Fernando de Herrera, llamado por sus contemporáneos, el divino; y para decir escediéran los talentos andaluces á lo mejor que habia entonces en España, baste recordar pertenecieron á ella, además del ínclito Herrera, los célébres Arquijo, Jáuregui, el tierno y delicado Rioja y otros muchos ingenios sevillanos. Las admirables obras poéticas debidas á la Academia particular de letras humanas, que se formó en esta ciudad á fines del siglo pasado, honraran siempre á sus autores; á Sevilla y á España, mereciendo un lugar distinguidísimo entre las grandezas de la Capital y de la Monarquía.

Pero volviendo á la pintura, es fuerza confesar su lamentable postracion, consiguiente á la decadencia mercantil y falta de caudales, paralízándose los rápidos progresos obtenidos en pocos años, desapareciendo los grandes maestros, acabándose el provechoso estímulo y originándose, finalmente, la corrupcion del buen gusto, á que debieran las ártes su deslumbrador incremento. Los mismos particulares que con tanto esmero las fomentáran, empezaron á desprenderse de aquellas obras célébres que constituian el principal adorno de sus casas. Estrajéronse infinitas pinturas remitidas á distintos puntos permaneciendo intactas solamente las de los templos y edificios públicos, ó las de algunas ilustradas personas, que muy particularmente apreciaron conservarlas.

No obstante, habiendo vuelto á renacer en este siglo, con el buen gusto, la pristina aficion á las obras pictoricas, regelada (digámoslo así) por algun tiempo; se ha visto y se vé prosperar rápidamente el arte entre los sevillanos, con la institucion de academias públicas y la proteccion que el gobierno dispensa á los artistas de relevante merito, en cuanto llegan á sobresalir. Nótanse además otros elementos fomentadores de la aticion artística predominante, como son las muchas personas que en particular la protegen, impulsándola por cuantos medios pone la riqueza en sus liberales manos, para gloria del pais bellisimo, que tales ingenios crea y tales Mecenas remuneradores produce. Con semejante proteccion estimuladora de- los genios, no hay duda que volverá Sevilla á disfrutar reproducidos los hermosos tiempos de sus mejores obras, admiracion de nacionales y estranjeros, poniendo todo su conato, aplicacion y estudio en evitar una sensible recaida, que seria la muerte de las artes. Afortunadamente la esperiencia y los tristes desengaños subseguidos al descrédito inaugurado en el siglo XVII, son motivos suficientes para que, temiendo retrasarse ó retrogradar un solo paso en el camino de la perfeccion, ultímen incansables sus esfuerzos los pundonorosos hijos de una patria aleccionada ya por muchos años de aciaga decadencia y de infortunio.

Hay por consiguiente en esta ciudad muchas personas de acendrado gusto, que reúnen en sus casas cólecciones selectísimas de pinturas debidas á los autores mas célebres de la escuela española y estranjera; proporcionando encantador recreo á todos los aficionados y viajeros inteligentes, que por Sevilla pasan; sirviendo al mismo tiempo de emulacion y á estudio cuantos se desvelan por aprender el arte á imitar á los grandes maestros, sobre cuyas huellas ambicionan lucirse. Aun quedan, sí, en la Capital de Andalucía, inapreciables restos de aquellos depósitos preciosos, aunque infinitos cuadros suyos hayan ido á surtir y poblar los mejores y mas ponderados Museos de Europa. Existen todavía en muchas casas particulares, y se conservan en el mejor estado por el esmero é inteligencia de sus poseedores, lienzos de gran valor, muy afamados, cuya sola y simple nomenclatura, á estilo de catálogo, bien pudiera llenar algunos libros. Sentado este verídico precedente, pocos seran los cuadros, que nos sea posible mencionar; pero bastante para dar una idea

de la inmensa riqueza artística, que atesoran las casas de tan hermosa ciudad, fecunda en hijos ilustres, cuyo genio nativo para las artes, mereció, merece y merecerá ser profusamente recompensado con española munificencia, con sevillana esplendidez.

CAPITULO X.

mpezaremos nuestra difícil tarea por la Galería mas rica de Sevilla, perteneciente al Sr. D. Aniceto Bravo, segun el erudito é inteligentísimo publicista Amador de los Rios, á quien otras veces hemos citado ya con todo el entusiasmo que nos infúnden sus admirables obras.

La magnífica y esplendorosa coleccion artística del señor Bravo, cuya reconocida superioridad puede competir con no pocos Museos de primer órden, exhibe hasta ochocientos cuarenta cuadros. Entre ellos se cuentan muchos de las mas célebres escuelas nacionales y estranjeras; pareciéndonos oportuno comenzar los trabajos descriptivos por la sobresaliente y deslumbradora escuela Sevillana, que reune trescientos setenta y siete. Mas como se necesitaria muchos [pliegos para analizarlos debidamente, haremos una breve reseña de los principales, figurando en primer término las obras del inmortal *Murillo*. Entre ellas se distínguen por su mérito y especialísima gracia, el *orígen de la pintura*, vulgar-

mente llamada *cuadro de las sombras.* Representa un jóven delineando en la pared la sombra de otro: á la izquierda del espectador se ve además un lindo paisaje y un grupo de figuras, sumamente animado. El conjunto arrebata: su colorido es bello y pastoso: su ejecucion sorprendente é inmejorable.

Síguese un *cuadro de Animas,* que enternece y hace llorar, no sin pedir el corazon misericordia al Supremo Juez. En la parte superior aparece Jesucrísto, coronado de gloria, sobre un trono de nubes refulgentes, asistido de su Eterno Padre, del Espiritu–Santo, de la Virgen, de S. José y de S. Francisco. En la inferior las ánimas del purgatorio, con rosarios y escapularios al cuello, algunas sacadas por mano de ángeles, otras á medio salir, todas indicando con suplicantes ojos y humildes ademanes el ansia natural de verse libres, como que en llamas vívidas ardiendo, no puede dominarlas otra idea. El colorido del cuadro es jugoso y trasparente: las figuras estan dibujadas con suma correccion y naturalidad: la entonacion del conjunto no puede ser mas vigorosa y llena de armonía.

No parece menos digno de ponderacion encomiadora otro lienzo, que representa á *Santa Ana dando leccion á la Virgen.* Todo él está pintado con tanta gracia, como propiedad y soltura, advirtiéndose mucho de espontáneo y no poco de inspirado en semejante delicadísima obra. La cabeza de Santa Ana es muy noble, pero en la de Nuestra Señora se vislumbra una suave melancolía, que revelando desde luego su inmaculada naturaleza, sirve como de preludio á los grandes é inefables misterios para que la reserva el Supremo Hacedor.

Admirase después una *Santa Rosa,* mirando con fervor al Hijo del Eterno que entre célicos resplandores se le aparece. Hay un rompimiento de gloria con cinco cabecitas angélicas primorosas. El dibujo es correcto, el colorido suave y delicado: la composicion lindísima y acabada con toda la perfeccion de que figura susceptible el arte.

El *San Diego de Alcalá,* es un bellísimo cuadro que respira uncion religiosa. La figura, del tamaño natural, está diseñada con notable verdad de movimiento y correccion, produciendo un efecto admirable. El *San José* es compañero del *San Diego de Alcalá;* lleva de la mano al Niño–Dios. Murillo anduvo atinadísimo en la ejecucion de ambos lienzos.

Por el mismo estilo, si no temiéramos aparecer difusos, podriamos ir describiendo otros cuadros del mismo autor, en sus mejores tiempos, que nos limitaremos á enumerar, entresacados como muy selectos. Tales son: una *Anunciacion*: un *San Hermenegildo*: un *San Fernando*: otro *San Diego de Alcalá*: un *San Francisco de Paula*: un *San Agustin*: otro *San Fernando*: un *Retrato de D. Diego Ortiz de Zuñiga* y otro de *D. Justino de Neve*, autor aquel de los *Anales de Sevilla* y protector este de Murillo: otro *San Diego de Alcalá* sorprendido por el Guardian, cuando estraia del convento ciertos panes para los pobres: el pan se vé ya convertido en rosas, sobre la falda del hábito: cuyo milagro del Altísimo lo libertó de las amonestaciones de su atónito superior, dándole además permiso para seguir en los ejercicios de tan laudable caridad. Esta joya artística nos parece la mejor de cuantas adornan la galería del Señor Bravo; cuanto mas se la contempla, mayor admiracion infunde. Tambien son obras de gran mérito, aunque ínferiores á la precedente, una *Concepcion*: otra *Santa Ana*, dando igualmente leccion á la Virgen: un cuadro conocido por *El Piojoso*: otro de *La Frutera*: varios ángeles adornando al *Divino Cordero*: *El ángel libertando á San Pedro, de las prisiones*: el retrato de *D. Juan Federiqui*, Arcediano de Carmona, que aparece en el ataud, y finalmente una interesantísima *Dolorosa*.

Los principales lienzos que del inimitable *D. Diego Velazquez*, el gran pintor de Felipe IV, posée la Galería del Señor Bravo, son las siguientes: *un pais que representa la Cruz del Campo*, visitada por los fieles en Viérnes Santo: *otro pais con varios ladrones robando un bodegon grande*: un *San Gerónimo*: dos *retratos* uno *de Señora* y otro de *Caballero* con la insignia de Santiago: un *Filosofo*: un *Nacimiento*: una *adoracion de los Reyes*: una *vista de Sevilla*, desde Triana: *el retrato de una vieja*, que dicen fué la cocinera del mismo artista: *una figura de academia*; y otras varias obras de inferior mérito, que quizá pertenézcan á los discípulos de tan esclarecido maestro.

Envidiable es ciertamente la fortuna que ha tenido el S. D. Aniceto Bravo de reunir tantos cuadros de Velazquez, cuando ni en el Museo, ni en otras colecciones existe alguno, que razonablemente puedan ser tenidos por creacion de aquel autor. Escusado parece advertir que todos los mencionados figurán dignos del sublime pincel, que á tanta altura supo elevar la pictòrica ciencia.

Tambien posée dicho Señor bastantes obras del célebre ALONSO
CANO, cúyo mérito y nombradía rivalizan con la fama y el talen-
to de los anteriores. Las principales, en nuestro juicio, son: *dos
Magdalenas*, una de rodillas y otra sentada: *un San Juan Bautista
un San Francisco de Asis*, de cuerpo entero: *otro idem*, de medio
cuerpo: *un San Juan de Dios: un San Agustin* con capa pluvial: *otro
San Agustin* con habitos negros: *un San Antonio de Padua*, predi-
cando á los peces desde la orilla del mar: una *Virgen de Belen* otra *Vir-
gen de la Espectacion*: un *San Estéban*: un *Niño-Dios*, tejiendo la corona de
espinas: *otro Niño-Dios*, con atributos de la pasion, y un *Jesús de la
columna*.

Tales son los principales cuadros de *Alonso Cano*, que hay en esta
preciosa *Galeria*, no sin razon atribuidos á tan famoso artista, por
su relevante mérito. Pero el mas poético de todos, es indudable-
mente el *San Antonio de Padua*, tan bien caracterizado por el fun-
dador de la escuela granadina. La figura del santo que aparece
á la orilla del mar, es muy noble y esta poseida de una espre-
sion tierna: la del lego acompañante, manifiesta el espanto y ad-
miracion consiguientes á la vísta del increible prodigio operado, ha-
llandose nada menos que ante un auditorio de inmóviles y silen-
ciosos peces, cuya atencion y recogimiento edifican. La entonacion
de todo el cuadro es armoniosa: el colorido vigoroso y dulce al
mismo tiempo.

Hay asimismo diferentes obras ejecutadas por el valiente pincel del
melancólico discipulo de Roelas, ZURBARAN. Las mas notables son : dos
magníficos lienzos de colosales dimenciones, que representan uno
al profeta *Elias arrebatado en el carro de fuego*, y otro al mismo santo
personaje *confortado por un ángel en el desierto: la Santa Faz: una
Concepcion: los Desposorios de Santa Catalina: un Salvador: otra Con-
cepcion: un San Juan: una Dolorosa. una Santa Casilda: una Santa
Inés: un retrato del venerable Osorio*.

Contiene además la *coleccion* del Señor Bravo otros cuadros del
mismo ZURBARAN, no menos bellos que los indicados y algunos de
HERRERA EL VIEJO sobresaliendo entre los de este un *Padre Eterno*,
un *San Pedro* de medio cuerpo, un *San Pedro* y *San Pablo*, una
Concepcion, otro *San Pedro curando al Paralítico*, y otro *San Pedro*,
tambien de medio cuerpo, con otras producciones de considerable

mérito. Sin embargo, las obras de Francisco de Herrera carecen de dulzura, y aun tienen cierta dureza fisonomíca, debida al áspero carácter de aquel artista, cuyo rispido y arisco genial llegó hasta el punto de enagenarle la voluntad de sus amigos y el amor de sus propios hijos.

Algo mas tratable era el escelente VALDES LEAL á quien debe la misma *Galería pictórica* cuatro hermosos lienzos entre-largos que representan á *Santa Lucia, Santa Inés, Santa Catalina* y *la Magdalena*, bastantes para acreditar à un artista. Correccion y gallardía en el dibujo, fluidez y trasparencia en el colorido, facilidad y gracia en la ejecucion, morvidez en el modelado: tales son las dotes que mas sobresálen en ellos, y cada una de las cuales puede servir para calificar de buena á una produccion en semejante genero artístico. Pero sobre todo cautiva el lienzo de la Magdalena, conocida en Sevilla con el nombre de la *Moña*, por tener en la cabeza un rico lazo de cintas, que le sirve de adorno. La santa, que aparece en el acto de despojarse de sus galas y ornatos mundanales, para entregarse á la penitencia, es una figura gentil y de estremada hermosura. Su interesantísima cabeza, obra mirífica, está poseida de una profunda melancolia, que revela el pensamiento dominante en el lacerado corazon. No apareció Valdés menos entendido al pintar el traje, que cubre su esbelto cuerpo, pués con díficultad podran hallarse paños mas ricamente trazados, ni que mas sedúzcan la vista del espectador. Al contemplar tanta magnificencia, al ver tanta belleza, es cuando se comprende la magnitud del sacrificio, que el artista queria imponer al personaje de su obra, y la filosofia de su admirable concepcion. Es quizá el mejor cuadro de Valdes Leal, sin que por eso se deba precindir de mentar una *Adoracion de los Reyes*, una *Circuncision*, una *Anunciacion*, un *Nacimiento*, una *Presentacion*, un *San Lúcas Evangelista*, *el Señor en el Castillo de Emmaus*, una *Santa Paula*, una *Santa Eustaquia*, hija de Santa Paula, con hábitos entrambas de la órden de San Geronimo; dos cabezas imitadas de las de *San Pablo* y *San Juan Bautista*, una *Santa Rosa*, una *Coronacion de la Virgen*, una *Concepcion*, con los dos San Juanes: un *San Diego de Alcalá*, sorprendido por el guardian de su convento en el instante de dar limosna á los pobres, y un *boceto* grande del cuadro de los muertos de la *Caridad*,

aunque mas parece una repeticion hecha por el mismo profesor, segun lo bien entendido y desempeñado que está todo el lienzo.

Cuéntanse igualmente en dicha Galería varios cuadros debidos al buen talento de DON FRANCISCO PACHECO, resaltando en seis de ellos la firmeza y seguridad con que ponía el pincel sobre la tabla (mucho mas de su gusto que el lienzo.) Los de mayor mérito son: una *Concepcion*: *el bautismo del Salvador*: un *San Bruton* y un *San Angelo*, religiosos carmelitas descalzos: un *San Gerónimo y un San Miguel*, en tabla, y una *Santa Catalina de Sena*, en lienzo, admirable por la belleza de su rostro. Entre todas estas magníficas pinturas sobresale la *Concepcion*; á un dibujo gracioso y delicado, á un colorido fresco y brillante, reune la deliciosa morbidez en el modelado pareciendo el conjunto una mirífica creacion de Vinci.

Además de las profesores citados, que enriquecen con sus obras maestras la *Galeria* de tan afortunado é inteligente coleccionista, hay otros muchos de bastante celebridad y opinion artística, contándose los nombres de D. Lúcas Valdes, D. Sebastian de Llanos y Valdes, Juan Simon Gutierrez, Estéban Márqués, Andres Perez, D. Pedro Nuñez de Villavicencio, Alonso Miguel de Tovar, Schut, Juan de las Roelas, Cristóbal Lopez, Juan del Castillo, Bernabé Ayala, Clemente de Torres, Juan Martinez de Gradilla, Pedro de Moya, Pedro de Camprobin, Sebastian Gomez (el Mulato), Meneses Osorio, Cristóbal de Leon, Antolinez y Sarabia Vasco Pereira &c. &c.

Hemos repetido hasta la saciedad que los estrechos límites de nuestra obra nos impiden analizar tantas bellezas, pues ni aun seria posible enumerarlas. Pero al menos es evidente que procuramos dar una idea de cuanto existe, siquiera no surja tan aproximada como á la grandiosidad de los objetos convendria. Y pareciéndonos haber dicho bastante de la escuela sevillana, si hemos de tocar otras y detenernos algo en varias *Galerias*, prescindimos de las obras ejecutadas por todos esos autores de mas ó menos nombradía, de mayor ó menor mérito, para venir á las Escuelas granadina, castellana y valenciana. La escuela granadina, hija de la Sevillana, solo tiene dos representantes en la coleccion del Sr. Bravo, que son: ATANASIO BOCANEGRA y JUAN DE SEVILLA discípulos ambos de ALONSO CANO. El lienzo mas notable de Bocanegra, representa una *Adora-*

cion de los Reyes, obra tan apreciable, que, satisfecho el autor al concluirla, no titubeó en ponerle su firma.

Por lo que hace á Juan de Sevilla, cuyo carácter dulce le inclinó á seguir el estilo de Murillo, solo tiene dos lienzos notables, que representan á *San Felipe Apóstol* y *San Macario*.

No faltan otros cuadros de la escuela granadina, pero son de autores desconocidos. Entre ellos se distingue un *San Francisco Javier*, de medio cuerpo, muy estimado por su dibujo natural y correcto, su espresion animada con noble vehemencia y su colorido vigoroso y trasparente. La escuela castellana está representada, aunque no en gran copia, por varias creaciones debidas á Luis de Morales (el divino), Mateo Cerezo, Visencio Carduci, Santiago Moran, D. Juan Antonio Escalante, Luis de Menendez; Teodoro Ardemans, D. Juan Carreño de Miranda, D. Jose Martinez, Blas del Prado, y algun otro de menos fama, ó absolutamente desconocido.

Á la escuela valenciana pertenecen las obras del celebérrimo JOSÉ DE RIBERA, que nació en San Felipe de Játiva (1588) y murió en Nápoles (1656), siendo conocido en toda Italia con el nombre del *Spagnoleto*. Doce cuadros suyos posée la coleccion de D. Aniceto Bravo, distinguiéndose entre ellos un *San Antonio Abad*, cuya cabeza esta pintada con mucha valentia: un *San Geronimo penitente*, de cuerpo entero: una *Dolorosa*: un *San Pablo*: otro *San Geronimo* leyendo: un *Nacimiento*, de luces bien entendidas y de colorido suave sin dejar de ser animado: un *San Pedro*: *Sario III Codomano*: y un *Sacrificio de Isaac*.=JOSÉ DE RIBERA fué discípulo del insigne CARABAGGIO.

Á la misma escuela pertenecen dos cuadros, por cierto muy peregrinos del renombrado VICENTE DE JUANES, que representa la *Resurreccion del Señor*, y á *Jesús muerto en la Cruz*. el célebre DE JUANES estudió en Italia, y con frecuencia se le ha llamado *el Rafael Español*.

Existen además diversas producciones de PEDRO TORRENTE, feliz imitador de Bassanos, singularizándose por superiores un *Nacimiento* y *cuatro cabañas*, que contiénen otros tantos pasajes del antiguo Testamento.

Tambien figuran dignos de especial mencion, los dos lienzos que representan á *San Juan el Precursor*, bautizando á Jesucristo, y á

San Juan Evangelista, componiendo el Apocalipsis: ámbos ostentan admirables dotes, y aparecen firmados.

ARTISTAS ESTRANGEROS. Reseñadas ligeramente las principales obras de los pintores españoles, cuyos ilustres nombres campean en el riquísimo catálogo del señor Bravo, pasaremos á tratar de las notabilidades estranjeras, limitándonos, empero, á enumerar escuelas y artistas pertenecientes á la espresada *Galería*, por ser á todas luces imposible el que exhibamos mejor cosa. La escuela romana está allí representada por algunas sublimes creaciones de MIGUEL ANGEL AMERIGI (el *Caravaggio*,) celebérrimo artista, cuyo solo nombre vale tanto como un poema apologético de sus glorias. Los cuatro lienzos preciosos, conocidos por suyos, representan: el 1.º á *Jesus muerto en brazos de su Madre*; el 2.º á *Psiquis y Cupido*, asunto mitológico y no exento de cierta lubricidad; el 3.º y 4.º, *dos mesas revueltas*, en las cuales se ven cajas, libros, marcos, flores, candelabros &c.

Hay tambien una *Sacra familia*, original de *Julio Pippi*, predilecto discípulo de Rafael Sancio; *tres* lindísimas *cabezas de Vírgenes*, resaltando en ellas la pureza de los ángeles, debidas á JUAN BAUTISTA SALVI *(Sassofferrato;)* y un hermoso cuadro de *la Virgen en cinta*, hecho por GUIAQUINTO.

Hasta aqui la *escuela romana*. La *veneciana* tiene por principal representante en dicha coleccion, á TICIANO VECELIO, cuyas magníficas obras se admiran en toda Italia, aunque no escasean, por haber vivido 99 años aquel dichoso y celebrado maestro.

Las mas notables son: *un cuadro de familia*, compuesto de cuatro retratos, que representan á los padres del autor, á una hermana y á él mismo, *doce retratos* de los emperadores romanos César, Octaviano, Tiberio, Neron, Vespaciano, Galba, Domiciano, Claudio, Oton, Vitelio, Tito y Cayo, un boceto del *martirio de San Lorenzo*; un *Nacimiento*: los *Desposorios de la Virgen*: otro boceto figurando una sublime *Alegoría de la Religion cristiana*, sobre cuya parte alta aparece la Trinidad, la Virgen y San Francisco, entre innumerables serafines, graciosamente diseñados, y en la baja ó inferior las virtudes teologales, el ángel custodio y los enemigos del alma, en figuras arrogantes, llenas de nobleza y gallardia. Todas estas composiciones merecen ser del Ticiano, príncipe del *pictorismo veneto*; y es cuanto decir se puede laudatorio, pués constituyen su mayor alabanza.

Por último, hay en la *Galería* del Señor Bravo, que tantas riquezas atesora, diferentes producciones de las escuelas veneciana, boloñesa, milanesa, lombarda, napolitana, alemana, florentina, flamenca y holandesa, especificándose sus respectivos autores, los célebres artistas: Bassano, Greco, Piombo, Tintoreto, Caliari, Tiepolo; Reni, Galli, Crespi, Procacini, Allegri; Vacaro, Rosa, Jordan; Durero, Mengs, Michael Angelo; Wan-Dik Rubens, Vos, Gort-cins, Sneyders, Pourbus, Wan Herp.

Esos famosos nombres bastan para dar una idea de las incalculables preciosidades, que encierra la mejor coleccion sevillana; siéndonos imposible hacer otra cosa que mentarlos, pués no acabaríamos si hubiésemos de analizar sus infinitas y maravillosas creaciones.

Galeria del Escmo Señor D. Manuel Lopez Cepero.

El Señor Dean de Sevilla habita la misma casa en que Murillo pasó los últimos años de su existencia, tan útil á las artes. Así lo manifiesta un retrato del eminente artista, que desde luego llama la atencion, antes de entrar á un delicioso recinto, cuya simple vista y el apacible murmurio del agua, que en su centro suena, inclinan el ánimo á la sublime y dulce meditacion religiosa. Muy grata debe ser la vida en sitios tan amenos como los jardines del Señor Cepero, donde se conservan cuatro frescos de asuntos mitológicos entre los ornamentos de un risco, que dá sobre el estanque, sin contar otros muchos adherentes embellecedores de su pacifica morada. Allí vive tranquilo y retirado, feliz cuanto es posible acá en la tierra, el sacerdote, el literato, el filósofo, el sabio modesto y sin pretensiones de lucir, el protector de las ártes, el amigo de los artistas.

Hay en su hermosa *Galería de pinturas*, diferentes obras del inmortal Murillo, sobresaliendo por magnificas siete cuadros, que representan: *un San Francisco de Paula*, de cuerpo entero, menor que el natural, *un San Antonio*: un boceto del *martirio de San Pedro Arbués*:

un *Niño Dios*, pequeñito, de cuerpo entero: una *Magdalena*; una *Dolorosa*; un *Salvador*, de medio cuerpo. Existen además algunos bocetos de Santos y ángeles, producciones bellisimas como las precedentes: pero ni unas ni otras seran analizadas por nuestra pobre pluma, circunscribiéndonos á indicar tales riquezas artísticas, pués son muy pocas las páginas de que podemos disponer.

Los cuadros de mas nota, entre los de ZURBARAN, ilustre discipulo de Roelas, son: *una Sacra Familia*, con figúras menores que el natural; una *Virgen de la Merced*: un *San Francisco*, y *dos Mártires*. Al pincel de PACHECO pertenece en esta coleccion un cuadro, que indudablemente es el mejor de cuantos ha pintado el ilustre maestro del divino Velazquez. Representa á *Jesucristo con la cruz acuestas en la calle de la amargura*. Tiene otro, igualmente firmado, aunque de tanto mérito, que figura el tránsito de *San Alberto*.

Los dos cuadros que mas caracterizan el gran CÉSPEDES, son los que enriquecen la *galeria* del Señor Dean, segun afirma el inteligente Amador de los Rios. Representa *una Concepcion*, y *una Virgen con el Niño Dios en su regazo*, las dos en tablas, y de cuerpo entero. Ámbas figúran dignas de aquel omniscio maestro.

De ALONSO CANO hay un admirable *Crucifijo*, inequívoca prueba de su genio, y un *San Juan de Dios*, ambos del tamaño natural, é inapreciables joyas en coleccion tan rica; que asimismo posee algunas escelentes tablas debidas al célebre LUIS DE VARGAS, singularizándose una *Virgen* leyendo, *Jesus* disputando con los doctores, una *Aparicion de Cristo á su Divina Madre*, una *Santa Lucìa* y una *Santa Bàrbara*. Con ellas puéden competir cuatro tablas pictóricas del distinguido PEDRO DE CAMPAÑA, que represéntan á *San Cosme, San Damian, San Hermenegìldo* y *San Leandro*, todos menores que el natural y no desmerecen de los anteriores cuadros, los que de VALDES LEAL se conservan, á saber: *Los àngeles* de cuerpo entero y tamaño natural, con varios atributos de la pasion: dos *cabezas* una de San Juan y otra de *San Pablo*, que producen un efecto sorprendente, pudiendo rivalizar con las inmediatas obras ejecutadas por el renombrado JUAN DEL CASTILLO, maestro de Murillo y de Cano. Los mas interesante lienzos, que de él se admira en casa del Señor Cepero, represéntan una *Anunciacion* y una *Sacra Familia*.

18

DE ANTONIO DEL CASTILLO hay dos cabezas colosales, pintadas con mucha valentía.

Lo mas importante que de HERRERA el *viejo*, posée dicha coleccion, es un boceto anatómico, magníficamente caracterizado, con la admirable destreza propia de aquel maestro. Á HERRERA, el *mozo*, pertenece otro boceto mirífico, hecho para pintar el gran cuadro existente en la Sala del Santísimo Sacramento, de que ya se hizo mencion al describir la CATEDRAL. Tambien debemos citar una *Concepcion* pequeñita, hecha por JUAN DE VARELA y obra de mucho mérito.

Entre los demás cuadros, atribuidos á los discipulos ó profesores de la *escuela sevillana*, tales como Roelas, Cornelio Schut, el Mulato, Meneses, Antolinez y Tovar, merecen especial mencion *seis paises* de Ignacio Iriarte, pintor muy celebrado por sus buenos celajes y lontonanzas, un *Nacimiento*, que se atribuye al gran Velázquez, ántes de que en Madrid perfeccionára sus estudios y asombrára al mundo con sus incomparables creaciones; una *Magdalena*, de Pedro de Moya; la copia de San *Felix de Cantalicio*, ejecutadas por D. José Gutierrez, felicísimo imitador de Murillo; y finalmente, los admirables lienzos pintados para el coro de la Catedral, por D. Antonio Maria Esquivel; y cuyo importe no pudo satisfacer el Cabildo, ni el de otros de D. Antonio Bejarano, ejecutados con el mismo objeto.

Tales son las producciones de la *escuela sevillana* que ha llegado á reunir el Señor Cepero, poseyendo además no pocas de las escuelas granadina, castellana y valenciana; debidas á sus respectivos profesores Juan de Sevilla, Bocanegra: el divino Morales, Carreño, Ardemans: Macip, Ribera. Semejantes denominaciones, á falta de análisis, son mas que suficientes para que se deduzca el mérito caracteristico de las principales obras enumeradas por nosotros. Pertenecen al 1.º de aquellos renombrados artistas: un *San Sebastian*, en los momentos de su martirio: un *San Cristóbal*, en el acto de pasar el rio, llevando sobre sus hombros al Salva:or del mundo, por supuesto, bajo la interesante forma del Niño Dios. Pertenecen al segundo pintor dos lienzos, representando el uno *dos hermosísimos niños*: el otro un *Cristo de la espiracion*, no menos estimable. Al tercero. se le dében tres tablas, viéndose en una á *Jesucristo cargado*

con la Cruz: en otra, una *Sacra Familia;* en la ultima un *Ecce-Homo.* Al cuarto, un *San Isidro,* de cuerpo entero. Al quinto, una preciosa *Virgen del Rosario,* que, sobre trono de querubines, tiene al Niño–Dios en sus brazos. Al sesto (Macip ó Juan de Juanes) unas tablas interesantísimas, que, segun sus dimensiones, debieron formar un oratorio. Represéntan unidas el *Calvario,* donde se vé á Jesús crucificado, rodeada la Cruz de sus mas queridos discípulos, sobresaliendo la figura de Maria Santísima poseida de un dolor acerbo cual ninguno, si bien bañado su rostro de una profunda y sobrehumana resignacion, que contrasta admirablemente con la desgarradora pena del momento. Son del séptimo (Ribera ó el Spagnoletto) dos lienzos, que represéntan *una Piedad* y un *San Gerónimo,* dignos ámbos de su fama.

Incúmbenos ahora hablar ligeramente de los pintores estrangeros, cuyas obras lláman la atencion en la bellísima *galeria* de que nos ocupamos. El 1.º es RAFAEL SANCIO, al cual se atribuye una magnifica tabla, que parece representar su retrato, segun la concienzuda opinion del Señor Dean. El 2.º, CORREGIO, tiene dos cuadros que figuran un *Decendimiento* y una *Virgen de Belen.* Del 3.º, GUIDO RENI, hay un escelente lienzo, que representa á nuestros primeros padres espulsados del paraiso terrenal. La 4.ª notabilidad artística estranjera, es *Elisabeta Sirani,* insigne profesora, discipula del precedente Guido Reni. Hay un solo cuadro suyo y representa un Ecce-Homo, tan superiormente ejecutado, que basta para asegurar la reputacion de aquella celebre mujer. Del 5.º DOMINIQUINO, existe *una Piedad,* obra maravillosa, que basta para acreditar la maestria de tan famoso y aventajado profesor, émulo de Ribera, á quien debió no pocas persecuciones y desgracias. Del 6.º, RUBENS, ostenta la *Galería* cuatro hermosas tablas, que son segurameute de sus mejores obras. Representan los cuatros doctores de la Iglesia, *San Gerónimo, San Agustin, San Gregorio* y *San Ambrosio.* Ál 7.º, SNUYDERS, se le debe un soberbio frutero, regalado por Carlos III á un canónigo de Córdoba, de cuya testamentaría lo compró el inteligente *coleccionista,* actual poseedor.

Otros muchos lienzos adornan la rica *Galeria,* ora de artistas conocidos, ora de autores ignorados. Entre los de aquellos se distingue un precioso boceto pintado por Peregrino Tibaldi, que repre-

senta el *Martirio de San Lorenzo*. Fué regalado al Señor Cepero por su digno amigo el apreciable literato y poeta Don Juan Nicasio Gallego. Tampoco pasaremos en silencio las tres *cabañas* de Salvator Rosa, ni la *batalla*; obras de mucho mérito. Atribúyense, por otra parte al famoso Tintoreto *dos cuadros* de pescadores; teniéndose por del Veronés un *Cristo* resucitando á Lázaro, y dos buenos retratos; así como hay otro conocido con el nombre de Rembrant.

Los lienzos mas notables que se cuéntan entre los de autores ignorados, son: una *Magdalena*, que aparece leyendo, obra de mucho efecto y ejecutada con maestría: un *Santo Domingo*, de cuerpo entero y de tamaño menor que el natural; *dos bocetos de San Gerónimo* y *San Agustin*, otra *Magdalena*, una *Santa Teresa* de hermosa cabeza y escelentes paños; un *San Bruno* con un libro en la mano y en actitud de pisar un globo: y *tres cabezas* bien dibujadas, de bastante efecto. Además de estas joyas pictóricas, posée tambien el Señor Dean de Sevilla varias esculturas de estraordinario mérito, ocupando lugar preferente un bello *Cristo* de bronce, en el cual todo es digno de admiracion. Son asimismo de gran valor en su género dos estátuas pequeñitas, figurantes dos profetas de los *doce* que se admiraban en el famoso facistol de la Cartuja, los cuales desapareciendo con otros objetos cuando sobrevino la invasion francesa. Atribuíanse estas obras al célebre é infortunado PEDRO DE TORREGIANO, y debieron particular mencion á D. Antonio Pons en su viaje artístico, así como á otros escritores no menos distinguidos. Es, por último, muy digna de estima una *Magdalena* pequeñita, esculpida por Alonso Cano, en la cual resáltan muchas é inimitables bellezas; la Santa aparece tendida durmiendo tranquilamente el sueño del arrepentimiento y de la justificacion. Su lindísimo rostro tiene una espresion verdaderamente angelical; y todo el cuerpo se vé primorosamente tallado, con la mayor delicadeza y gusto.

Galería del Sr. D. Pedro Garcia.

La interesante coleccion de este caballero no se reputa, en verdad, como de las mas numerosas, pero es indudablemente de las mas selectas de Sevilla. Entre los lienzos que llevan impreso el caracter de la *escuela sevillana*, se atribuyen con justicia al gran MURILLO tres

que representan: el *Transito de Santa Clara*: un *San Agustin* de medio cuerpo, en actitud meditabunda: y una V*irgen de la Merced*, con el Niño-Dios en su regazo. No lláman menos la atencion cuatro cabezas colosales de *Evangelistas*, dibujadas con una valentía admirable y pintadas con vigor, por HERRERA, el V*iejo* segun se crée. Tambien se ha supuesto eran del ínmortal VELAZQUEZ; pero en todo caso semejantes lienzos tienen un mérito distinguido, que ningun pintor de nota ó respetable fama desdeñaría el poner su nombre al piè de ellos. Además de estos cuatro, hay otros tantos de ZURBARAN, á saber: un *Salvador* de tamaño natural y cuerpo entero: un *San Francisco de Asis*, con los atributos de la pasion: un *David* con la cabeza de Goliat en una mano y la espada en otra; y un *San Francisco* penitente, de medio cuerpo.

De ROELAS posee varios esta coleccion, siendo los de mas nota, por muchos conceptos, una *Asuncion* y una *Concepcion*; en ambas brillan las prendas que tanto distinguieron al concienzudo maestro de Zurbaran. Y no acreditan menos el escelente gusto del Sr. Garcia, varias producciones de Valdés Leal, Juan del Castillo y Francísco Pacheco. Entre las del primero sobresalen: un *San Ildefonso* recibiendo la casulla de manos de la Virgen, y el *Bautismo de San Francisco*.

Del segundo hay tres cuadros; *los Desposorios de la Virgen*, un *San Miguel*, y un *Ángel de la Guarda*. Entre los del tercero lláman particularmente la atencion *una Virgen* y un *Cristo*.

Tales son las obras de los autores mas afamados pertenecientes á la *escuela sevillana*. De sus discípulos y otros artistas de segundo órden, se hallan tambien bastantes trabajos apreciables. De Andrés Perez existen *dos hilanderas* pequeñas: de Cornelio Schut, *varios niños*: de Sebastian Gomez de Meneses, una *Adoracion al Santísimo* por los doctores y patriarcas: de Antonio del Castillo, un *San Francisco* de tamaño natural: del caballero Villavicencio, un *San Bernardo* adorando á la Virgen; el *Niño Jesus con San Juan: Santa Teresa* en el acto de sentirse inspirada; y *la fuga á Ejipto*. Igualmente se admiran otras producciones atribuidas á profesores de tanta nombradía como Luis de Vargas, y no pocas que, sin autor conocido, merecen particular mencion. Entre las últimas citaremos un *San Roque* de tamaño natural: una *Asuncion*: una *Santa*

Inés; un *Salvador*: un *Nacimiento*: una *Cabeza de San Pedro*, de grande efecto: cuatro *cabezas de apóstoles* todas de dimensiones colosales: una *Virgen dando el pecho à Jesus*, y un *San Agustin* leyendo.

Tampoco fáltan obras de las escuelas granadina, castellana y valenciana, distinguiéndose los lienzos y cuadros siguientes: una *Piedad*; un *Niño-Dios* durmiendo sobre la cruz, y una *Virgen* pequeñita, de Cano; una *Virgen* de medio cuerpo de Bocanegra; *Jesucristo muerto en los brazos de su Madre*, del divino Morales (aunque lo duda Amador de los Ríos;) un *Gerónimo*, por Cerezo; un *San Pedro* valientemente pintado por Ribera; una *Concepcion*, graciosamente dibujada por Maella; *varios paises*, bastante agradables, de Orrente.

En cuanto á las *escuelas estranjeras*, se hallan mal representadas, pués son muy pocos los cuadros que, debidos á sus pintores, posée la *galeria* del mencionado *coleccionista*. Hay un *Ecce-homo* y una *Virgen*, de Ticiano (aunque no se sabe de positivo;) otra *Virgen*, de Anibal Caracio, tres retratos, uno de Benedicto XVI, y dos de Reyes Sajones, por Mengs; *Cleopatra* voluntariamente sucumbiendo á la mordedura del áspid, por el francés Pousin, discípulo de Quentin Varin. No se cítan otros cuadros por ignorarse sus autores y ser harto impropio el *bautizarlos*, ó garantir su mérito, con nombres, de artistas respetables. Sin embargo, conviene advertir, que algunos de aquellos se atribuyen á profesores tan célebres como Wan-Dik, Rubens, Rembrant, y otros de no menor fama, cuyo relevante mérito es bien conocido en el mundo,

Tambien figura bastante en Sevilla la *galeria* del señor WILLIAMS vice-cónsul de S. M. Británica: pero muchísimo mas figuró en otro tiempo. Por los años de 1832 poseia dicho caballero hasta treinta y siete cuadros de Murillo; hoy solo posée cuatro á saber; la *Conversion de San Pablo*; *Jesus atado á la columna*; *San Francisco de Paula*, y una *Concepcion* pequeñita. Entre las magníficas obras enagenadas, distinguíanse por su estraordinaria valía un *retrato* de aquel artista, príncipe de los pintores sevillanos: un *San Agustin*: cuadro de grandes dimensiones, pintado con tanta valentía como espresion; un *Ecce-Homo*, de medio cuerpo: dos cuadros de *Santo Tomas*, de Villanueva; un *San Rafael*: un *Jubileo de la Porciuncula*: una *Verónica*: un *San Bernardo*: cuatro cuadros de la vida parabólica del *Hijo pródigo*: y *Jesus orando*. Semejante coleccion, de valor inestima-

ble, daba á la *Galeria* del Sr. Williams la mayor importancia entre todos los coleccionistas sevillanos. ¡«Lástima es (dice un publicista contemporáneo) que se haya deshecho de tan preciosas joyas, de que no podrá en manera alguna reponerse la capital de Andalucía!» Algo exagerado nos parece semejante aserto, aunque admiramos el candoroso entusiasmo del escritor que lo consigna; esas preciosas joyas, á nuestro modo de ver, no estarán perdidas donde sepan apreciarlas debidamente; la patria del genio es el mundo: sus maravillosas creaciones no deben restrinjirse á determinada localidad: eso equivaldria á coartar su poderoso vuelo, círcunscribiendo á estrechos límites lo inmenso de su tendencia cási infinitamente aspiradora, aunque no abarque lo que oculta el cielo al loco ambicionar de los mortales. Preciso se hace confesar que algunas veces las ponderaciones oficiosas suelen degenerar en ridículas, acaso por su misma sublimidad, pues nada está mas cerca de lo ridículo que lo exageradamente sublime: y es que los estremos se tocan. En este triste caso se halla el decir, que la capital de Andalucia nunca podrá reponerse de la pérdida de unos lienzos!

Tambien han desaparecido de la misma coleccion algunos de ZURBARAN, entre ellos el *Martirio de San Serapio*, y dos cuadros misticos. Al presente solo existe en ella un *San Antonio*, que con algun fundamento se le pueda atribuir. Y no es inferior en mérito un *Crucifijo* ejecutado por MOYA, discipulo de Wan Dick; sufriendo ventajosamente comparacion artistica con ámbos una admirable *Concepcion*, debida á PABLO DE CESPEDES, y dos cuadros, únicos restantes de los cuarenta atribuidos en 1832 al famosísimo CANO, que representan la *Sacra familia* y la *Virgen de Belen*, con el Niño-Dios en sus brazos.

De HERRERA, el *viejo* hay un pais sorprendente y dos cabezas muy bien pintadas. De HERRERA el *mozo*, dos paisajes bellisimos. Del célebre FRUTET, á quien tanto debe la escuela sevillana, posée el señor Williams varias tablas de grandes dimensiones, que representan la *Adoracion de los Reyes*, la *Presentacion al templo* y la *Circuncision*. Todas estas producciones abúndan en bellezas de estilo y de dibujo, dignas de admiracion. Créese tambien de Frutet otra tabla, que figura á *San Pedro* y *San Pablo*, cuyas cabezas estan ejecutadas con notable propiedad y esmeradamente concluidas. De

PACHECO se conservan los *Desposorios de Santa Catalina*; de SCHUT un *San Juanito*; de ANTOLINEZ, *dos paises* con buenos celages y buenas lontonanzas; de ARELLANO, dos floreros y cuatro fruteros y bodegones, desempeñados los primeros con mucha delicadeza y los segundos con admirable naturalidad; de IRIARTE cuatro paises, que llaman la atencion por la armonia de su colorido y la delicadeza de los tóques; del malogrado BECQUER, un retrato de Murillo, copiado del magnífico oríginal, que enriquecia la coleccion en 1832.

ESCUELAS ESTRANJERAS. Hay una *Sacra Familia* pintada por PIOMBO y un *Cupído*, por PARNEGIANINO, rodeado de varios Cupidillos muy graciosos, en cuyas carnes se admira la belleza y la armonia de las tintas. Ignórase el autor de una tabla de escuela italiana, que representa la *Visitacion*, obra ejecutada con mucha inteligencia y esmero. Otros cuadros de mérito, aunque de artistas desconocidos, existen en esta *galeria*, siendo el mas notable una *Santa Cecilia*. De autores flamencos se hállan tambien escasas producciones, singularizándose por sobresaliente un lienzo, que representa á *David* en ademan de tañer el harpa.

Al terminar la descripcion de esta *galeria*, el escritor antes mencionado, sintiendo vivamente que el Sr. Williams se haya deshecho de muchas obras, tanto de la escuela sevillana, como de las estranjeras, que eran el mas precioso ornamento de su coleccion, añade; «como amantes de Sevilla é interesados en sus glorias, nos atrevemos á suplicarle que conserve las existentes, en lo cual veran los aficionados á las artes un servicio de no poca monta. Si el señor Williams fuese español, no hubiéramos titubeado en dirigirle un cargo, y cargo tal vez severo por enagenacion semejante; pero recordamos que pertenece á otra nacion y en este concepto solo nos toca rogarle que no saque de nuestro suelo joyas que en él ha recojido, y que en último resultado son esencialmente españolas.»

Sentimos vernos precisados á decir que las precedentes frases aunque no carecen de sentido comun, implican una impertinencia y son un *lagsus plumed* casi inconcebible en la bien cortada de aquel aventajado publicista. ¿Donde se ha visto formular cargos y *cargos de veros* á un sugeto digno, sea ó no español, por deshacerse de

una alhaja suya, de un objeto propio, de una cosa que lejitima-
mente le pertenece? ¿Quíenes son esos poderosos aficionados á las
artes, que *veràn un servicio de no poca monta* en la conservacion de
unos cuadros, que nada les dében, como si el independiente posee-
dor tuviera obligacion de servirles, ò los comprase para darles gus-
to? ¿Qué significa el imperioso ruego dirigido al Señor Williams,
para que no saque de este suelo joyas en el *recogidas,* como si no
las hubiera pagado à buen precio, segun acostumbran las notabi-
lidades estranjeras, y aun los mas oscuros compradores de oficio
dedicados á revender nuestros cuadros en sus respectivos paises?
¿Acaso no han merecido en estos mucho mas aprecio que en su
ingrata patria las obras de eminentes españoles, condenados á la
miseria, como el buen Cervantes, en pago de los admirables es-
fuerzos de su génio? ¡Lástima grande que el distinguido escrítor
á quien aludimos, se haya metído á dar intempestivos consejos, lo
cual no suele y nos complacemos en reconocerlo así; otros escri-
tores hay, que, sin tener el relevante mérito de aquel, se tóman
neciamente esa confianza con pedagógica magistralidad y dogmá-
ticas ínfulas, mas, por lo regular, en sus ampulosas observaciones
irrisoriamente críticas, muy rara vez se halla una idea beneficia-
ble, un pensamiento que se utilice; reduciéndose todo á vaciéda-
des, sandeces y despropósitos.

Mas Galerias de Coleccionístas.

Dice Amador de los Ríos, que si hubiésemos de juzgar el mé-
rito de las *Galerías* por el número de sus cuadros, sin duda se co-
locaría la del Señor D. José Saenz al frente de cuantas enrique-
cen á la capital de Andalucia.

En efecto, este caballero, con una aficion sin límites á la pin-
tura, ha logrado reunir en corto tiempo mas de mil ochocientos
lienzos, no pocos de un mérito superior. Muchos de ellos pertene-
cen á la *escuela sevillana,* como pintados por los discípulos de Mu-
rillo y de otros esclarecidos artistas. Atribúyense asimismo varios
al gran discípulo de Velázquez, entre ellos: una *Virgen de Belen:* un
San Francisco en el desierto: un *San Francisco de Paula* y una *Vi-*

sion de San Antonio; todos dignos de quien pintára el *cuadro de las Aguas*.

De Herrera, el viejo, hay dos apóstoles; *San Andres y San Felipe*, y un *apostolado* completo, aunque de medio cuerpo solamente. De Zurbaran, un *Crucifijo* y dos Santos, que parecen ser *San Asisclo* y *Santa Victoria*. De Valdés Leal, dos buenas cabezas figurando las de *San Juan Bautista* y *San Pablo*. De Meneses, varios lienzos muy estimables, distinguiéndose: un *San José* con el Niño-Dios en sus brazos, y una *Santa Rosa*, orando ante otro Niño-Dios. De Tovar, una *Dolorosa*; un *San Miguel* y una *Santa Gertrudis*, sin contar otros menos apreciables. De Schut, un *San Juan Bautista*, regular. De Andrés Perez, muchos lienzos, singularizándose por mejores: *dos Arcángeles*: un *San Francisco*, orando en el desierto, y un *apostotado*, aunque estos últimos se atribuyen tambien á Estéban Marquez. De Juan del Castillo, una *Adoracion de los Reyes* y una *Sacra Familia*. De Matias Prets, un *Martirio de San Pedro*, cuadro escelente.

Entre los demas lienzos de la misma escuela, aunque de autores desconocidos, figurán especialmente designables: un *Crucifijo* en el momento de finar: un *San Francisco*, espirando: una *Piedad*: un *Cristo* sostenido por dos ángeles: una *Concepcion*: un *Calvario*: y un magnífico *San Francisco*, adorando á Jesus Crucificado.

Tambien hay muchísimos lienzos pertenecientes á la escuelas granadina, castellana y valenciana, sobresaliendo: una *Virgen de Belen*, obra de Alonso Cano; un *Niño-Dios* dormido sobre la Cruz, de Atanasio Bocanegra; un *San Gerónimo penitente*, de Mateo Cerezo; varios cuádros y bocetos de Maella, pintados con estraordinaria facilidad y bastante filosofía, sobre todo, un admirable *Nacimiento*, por el sorprendente efecto de la luz, y por la riqueza de su composicion. De Balleu existen *dos batallitas*, representando en miniatura digámoslo asi, las de *Guadalete* y *Clavijo*, ambas ejecutadas con maestria y primor; y un *Ecce-Homo* de medio cuerpo del tamaño natural, superiormente concluido. Del famoso Parra, tan inclinado á pintar flores bellísimas, hay cuatro lienzos ejecutados con suma delicadeza de toques y brillantez de colorido.

Entre los dos mil cuadros, que fórman próximamente la coleccion del Señor D. José Maria Saenz, apenas se hallan algunos originales de pintores estranjeros, aunque se les atribuyen no po-

cos. Tambien ha reunido muchas cosas raras y peregrinas, como una plancha de piedra de toque, en la cual se ve pintada una Magdalena, de bastante mérito, que llama vivamente la atencion de los aficionados á esta clase de objetos muy antiguos.

No son muchos los cuadros que enriquecen la *galería* del Sr. D. José Lerdo de Tejada, pero cási todos se distinguen por su mérito indisputable, elevándola al rango de las mas selectas, que sirven de ornamento á la esplendorosa Sevilla. Los lienzos mas bellos de su coleccion, pertenecen á escuelas españolas, siendo escasos los de otros pintores, aunque no faltan algunos flamencos é italianos, verdaderamente dignos de mencionarse. La escuela sevillana ha pagado mas rico tributo que ninguna otra á esta *galeria*, dándole notable importancia las producciones atribuidas á muchos de sus eminentes profesores.

Dos son los cuadros que de Murillo posée, y ámbos representan al *Niño-Dios*, adornado de todas las gracias infantiles, que con tanta donosura, facilidad y maestría supo espresar aquel génio en cien lindísimas creaciones análogas. El dibujo es correctísimo y la ejecucion tan bella, que realmente encanta la morbidez del modelado y la trasparencia del colorido.

Zurbaran cuenta mas producciones en esta *galeria*, sobresaliendo entre todas: un *Crucifijo*: un *Martirio de San Andres*, y una *Virgen de la Merced*; obras pintadas con aquel admirable vigor, que tanto distinguió al meditabundo discipulo de Roelas. De Herrera, el viejo, hay dos cabezas de estudio, que prodúcen maravilloso efecto. De Valdes Leal existen varias obras, singularizándose por su especial mérito: una *Vision de Santa Teresa*: dos cabezas de *San Pablo* y una de *San Juan*. De Meneses hay un buen *Crucifijo*. De Ayala una *Santa Margarita*. De Perez, una *Trinidad* y un *San Cristobal*, cuadros tenidos en bastante aprecio, por las buenas prendas que en ámbos resaltan. De Lopez, una *cabeza de mujer*; adornada con flores, y dos cuadritos, que representan *la muerte de Goliatd y el triunfo de David*. De Camprobin, dos floreros ejecutados con mucha delicadeza. De Antolinez, seis paisitos con otros tantos pasajes del nuevo y viejo Testamento. De German, un San José con el Niño-Dios en los brazos, cuadro notable por la gran fuerza de claro-oscuro y por sus bellas cabezas. De Esquivel, un *San Hermenegildo*, y al—

gunos retratos. De Bejarano, un gracioso cuadrito de duendes. Del malogrado Becquer (D. José) muerto en la flor de su vida, varios cuadritos de costumbres, donde brillan el gracejo y proverbial viveza los andaluces. «Si Becquer (dice un gran escritor) hubiera dado mayores dimensiones á sus figuras, guardando la misma belleza de colorido, habria logrado, como indicamos en otro lugar, renovar los laureles de los célebres profesores sevillanos de los siglos XVI y XVII! Lástima que la muerte atajára tan pronto su gloriosa carrera.»

Otros muchos cuadros de escuela sevillana admíranse en esta escogida coleccion: y aunque se ignoran sus autores, parecen dignamente mencionables, sobre todos, una *Virgen* con el Niño-Dios en los brazos, de buen colorido y esmerado diseño; dos bocetos, que figuran una *Adoracion* y un *Nacimiento*, notables por la riqueza de las tintas y la armonía de las composiciones: dos *Concepciones*, que alguno atribuirá á Murillo, segun la delicadeza con que están pintadas y la trasparencia del colorido: una *Sacra Familia* con escelentes cabezas, en especial la del Niño-Dios, que aparece dormido; y cuatro *paises*, que tal vez séan de Iriarte ó de otro autor de igual nota, segun su reconocido mérito. Todos estos lienzos estan perfectamente conservados y son dignos del lugar que ocupan.

Las escuelas granadina, castellana y valenciana no carecen aqui de algunas bellas obras, que las representén. Dos producciones hay del célebre Alonso Cano, á quien los estranjeros denominan el *Ticiano Español*. Representa la una á *San Juan*, de cuerpo entero, y la otra á la *Virgen de los Dolores*. Lleva además el nombre de Bocanegra un lienzo donde se admira la *Sacra Familia*. Del divino Morales se conservan dos magníficos *Ecce-Homo*, pintados el uno en tabla y el otro en lienzo. Al Greco (Dominico Theotocopuli) se atribuye una *Virgen de los Dolores*, cuyos lunares ó defectos indican pertenecer á la época en que comenzó á turbarse la razon de aquel malogrado artista. De Ribera hay una *Magdalena*, obra màgnífica, pintada con prodigioso vigor y fuerza de colorido. De Maella, una *Virgen*, que dá á conocer su manera fria, aunque graciosa y su colorido agradable.

Tambien existen algunas creaciones debidas á las escuelas estranjeras, particularmente á la italiana y à la flamenca. De la pri-

mera hay *dos ruinas*, que deben referirse á Herculano y Pompe-
ya. De la segunda se ven varios cuadros, pero merecen particu-
lar mencion dos lienzos, atribuidos el uno á Wan-Dick, y el otro
á Sneyders. El primero es un retrato de la *Condesa de Uceda*, obra
desempeñada con tanto gusto como inteligencia. El segundo cuadro
representa un perro valientemente dibujado con toda la gracia y
maestría de su autor.

La *galeria* del Sr. D. Jorge Diez Martinez, aunque poco nume-
rosa llama la atencion de los inteligentes, por lo escogida y por
lo bien conservado de sus cuadros. Del gran Murillo posee: una
Virgen de Belen; una *Concepcion*; un *San Antonio*, todos tres de ta-
maño natural y cuerpo entero; y un *San Bernardo* de medio cuer-
po. De Zurbaran, entre otros lienzos, tres principales, que repre-
sentan á *Santa Agueda* á *Santa Ursula* y á un *San Francisco*. To-
dos son de tamaño natural, y el último solamente de medio cuer-
po. De Velazquez, un *Montero* dispuesto, al parecer, á abandonar
la caza, pintado con tal soltura y verdad, con tanta riqueza de
tintas y brillantez de colorido, que hácen recordar las obras del au-
tor de la famosísima *Rendicion de Breda*. De Roelas, dos *Concepciones*
de igual tamaño y algo menores que el natural. De Schut, cinco
lienzos, entre los cuales existen tal vez la mas brillante ó una de
sus mas brillantes producciones, Representan dichos cuadros á *Santa
Rosa, San Francisco de Paula, la Concepcion de nuestra Señora, y dos
Niños-Jesus* bellísimos. La *Concepcion*, es obra muy superior á to-
dos los demás, y á cuanto hemos visto de este artista, dentro y
fuera de Sevilla.

De *Valdes Leal* un cuadro que figura la *Comunion de la Virgen*.
De Cristóbal Lopez, tres hermosos lienzos que representan el *Na-
cimiento de Jesus*; un *San José* y una *Vision de San Antonio*. De Iriarte,
doce paises de bastante tamaño, todos de mucho efecto. De Esqui-
vel, una *Concepcion* de medio cuerpo: un *Jesus en el Huerto*, de igual
dimension: un boceto, que representa la *muerte de doña Blanca de
Borbon*; y el segundo que hizo para pintar el cuadro de la caida
del Angel, mencionado en la *galeria* del Sr. Cepero. De Becquer,
cuatro cuadritos muy lindos y graciosos, que representan escenas
andaluzas bellamente pensadas y pintadas con esquisito gusto. Entre
las demas producciones de escuela sevillana, que avaloran esta *ga-*

leria, admíranse algunas bonitas copias de Murillo, y una *Piedad* atribuída á este sublime profesor.

Muy pocas son las obras de escuela granadina que enriquecen el catálogo del Sr. Martinez, distinguiéndose entre ellas el lienzo en que figuran representados los *desposorios de Santa Catalina*, debido á Juan de Sevilla. Otros dos cuadritos medianos, esto es, no muy buenos, representan los *Desposorios de Santa Clara* y *Santa Rosa*. Tampoco abundan en dicha coleccion obras de escuela valenciana, los únicos autores de algun valer en su catálogo. son *Ribalta* y *Balleu*. Del prímero hay un *San Lorenzo*: del segundo un par de retratos. La escuela castellana carece, al parecer, de representantes en casa del mencionado *coleccionista*. No así las estranjeras, pues hay cuadros de la italiana, alemana y flamenca. A la primera pertenecen las obras siguientes: una *Magdalena*, *la Samaritana junto al pozo*, y una tabla, que figura un *pórtico ruinoso*, del célebre Jordan; *dos marinas* de un mérito estraordinario, y *dos cabañas* no menos apreciables, del afamado Salvator Rosa, un cuadro alegórico, que representa la *Apotéosis de un potentado de Italia*, y un *San Francisco Javier*, predicando á los Indios, del modesto Solimena, dos cuadros que representan *ruinas romanas*, del escelente Panini.

Pertenecen á la segunda, un magnífico retrato, que parece ser del cardenal Celada; hecho por el famoso caballero Mengs, y un cuadrito, que representa la *Degollacion del Bautista*, debido á la señorita Angélica Neuman, distinguida discipula del mismo artista. A la tercera escuela pertenece un precioso oratorio portátil, que contiene trece planchas de cobre, pintadas con notable frescura y riqueza de colorido. Representan otros tantos pasajes del *Nuevo y Viejo Testamento*, en figuras de diversos tamaños, si bien todas pequeñitas. En la parte interior de las puertas hay, no obstante, un *Nacimiento* y una *Adoracion* de mayores dimensiones, donde se advierte mucha riqueza de composicion y de colorido. Entre otros cuadros de esta misma escuela, sobresalen: una primorosa *mesa revuelta*, donde se ven animales y frutos, dos lienzos, que representan *unos niños jugando*, pintados solamente de claro-oscuro, y un hermoso cuadrito del gran pintor contemporáneo DON GENARO VILLA-AMIL, autor de la *España artística y monumental*, que representa un *interior gótico*. El Sr. Villa-amil, partidario del eclecticismo pictó-

rico, y cuyos conocimientos en aquel género difícil le han conquistado una celebridad europea, ha dado en dicha obrita un nuevo testimonio de sus talentos artísticos, siendo al parecer, la única produccion suya existente en la bella capital de Andalucía.

La galería del Sr. D. José Maria Suarez de Urbina, consta en su mayor parte de autores españoles, pues parece que aquel caballero, eminentemente patriota, lleva su fervoroso españolismo al estremo de malmirar ó desdeñar las producciones estranjeras, si bien no deja de poseer algunas. Y comenzando, como siempre, por la escuela sevillana, dos son los únicos cuadros atribuidos al celebérrimo Murillo: un *Crucifijo* pintado en tabla, y un boceto, que representa muy al vivo la *Degollacion de San Pablo.* De Zurbarán se vén dos lienzos, con las Santas *Justa y Rufina,* patronas de Sevilla, ambos de un mérito relevante. De Alonso Cano hay un magnífico *Salvador*, de cuerpo entero y algo menor que el natural, vestido de una túnica verde, cuyos riquísimos pliegues pueden competir con los mejores de Zurbaran. De Castillo (Juan del) existen dos obras regulares: un San José con el Niño-Dios en brazos, y un San Pedro. De Valdes Leal se admira una hermosa *Concepcion.* De Schut, un *San Juan* en la niñez, dibujado con bastante gracia y pintado con cierta trasparencia de colorido. A Marquez se le atribuye un interesante y bien trazado boceto, que representa la *Coronacion de la Virgen.* A Meneses, franco imitador de Murillo, se deben dos lienzos con las figuras de *Santa Rosalia* y *la Magdalena.* De Céspedes se contempla un cuadrito lindísimo, el Niño–Jesus echando la bendicion sobre un globo ó esfera, que sostiene en su mano izquierda. La cabeza, sobre estar dibujada cón esquisito gusto y limpidez, sobre hallarse esmeradamente concluída, luce bellisimas tintas y osténtase modelada con admirable morbidez.

Tales son las obras mas notables de la escuela sevillana, entre las demas se cuentan producciones del Mulato, Gutierrez, Tovar y otros discípulos de Murillo. Los mas dignos de atencion parecen ocho lindísimos *floreros,* tenidos por de Arellano: cinco *paises* como de Antolinez, y una *Virgen deBelen,* cuyo autor se ignora. Ningun cuadro se halla de la escuela granadina; de la castellana existe un *San Juan Nepomuceno* orando ante un Crucifijo; obra de colosales dimensiones, debida á D. Domingo Martinez. La escuela valenciana se vé representada por

dos cuadros del célebre Ribera, figurando el primero á *San Pedro libertado de la prision por el ángel*, ambos de tamaño natural: y el segundo lienzo, al mismo *San Pedro*, aunque de medio cuerpo solamente. Su cabeza es de un efecto prodigioso, y sus manos, especialmente la izquierda, parecen (al decir vulgar, pero muy espresivo) salirse del cuadro: tal es la maestria, el estudio y la verdad con que se obsérvan escorzadas.

De escuela estranjera hay dos cuadros que representan *cabañas* atribuyéndose una al famoso Salvator Rosa, Tambien posée el señor Urbina algunas obras de talla, por cierto no indignas de mencionarse. Las mas notables son: *un niño durmiendo*, que representa á San Juan en el desierto, obra de Alonso Cano; un *Niño-Jesus* debido á la Roldana; una *Concepcion* de D. Cristóbal Ramos, célebre escultor sevillano: y varios *pastores*, que pertenecieron á un *Nacimiento* ejecutado por el mismo artista.

Tanto esta *coleccion* como las anteriores, pueden haberse auméntado ó disminuido, enriqueciéndose ó empobreciéndose mas ó menos, pues no es dable respondamos de que permanezcan todas en un mismo ser y estado, segun se cae de su propio peso. Decimos esto porque, pareciéndonos yá matería harto enojosa, mas bien para los suscritores, que para nosotros, el seguir inspeccionando *colecciones ó galerias pictóricas*, damos fin á la tarea. Todavía, sin embargo, nos era fácil recorrer otras muchas, entre ellas las de los señores D. José Olmedo. D. José Larrazabal, y D. Pedro Ybañez, ilustre caballero mejicano, si bien desde su infancia avecindado en la deliciosa Sevílla. Este distinguido *coleccionista* posée mas de doscientos cuadros pertenecientes á las varias escuelas nacionales y estranjeras, singularizándose por admirables no pocas del inmortal Muríllo. Él señor D. Pedro Ybañez tiene ademas una hija sumamente aficionada al divino arte, cuyas producciones, muy superiores á sus pocos años, parecen augurarle un porvenir de gloria y un puesto distinguido en el brillante catálogo de los mas célebres artistas contemporáneos. Mucho sentimos ofender la púdica modestia de la señorita doña Teresa Ybañez, susceptible como una sensitiva, pues con la timidez propia del verdadero mérito, ni aun á los amigos de su padre manifiesta los trabajos artísticos en que maravillosamente progresa; pero creemos rendir un justo tributo al interesan-

te Bello--Sexo de su patria, cuya hermosura y gracias admiramos, publicando el nombre de esa jóven dignisima que á tanta altura sublimarlo debe.

Ótros publicariamos tambíen si recordasemos en este momento los de algunas celebradas autoras, cuyos artísticos trabajos figuraban en la reciente esposicion del consulado ó Casa--Lonja. Pero ya los periódicos han hecho justicia al mérito de aquellas producciones aunque no de todas; y, por otra parte, nuestra mision es alto breve para detenernos en comentarios analísticos, imprescindiblemente reclamadores de algunas páginas, que no podemos consagrarles. Duélenos, empero, haber de soltar aqui tan bruscamente la pluma, sin dedicar algun elogio, algun recuerdo admirador sencillo á los ilustres fundadores de la benéfica institucion que constantemente vigila, se esfuerza y tantos sacrificios consuma en obsequio de las señoritas sevíllanas. Hablamos de ese tríbunal improvisado por temporadas en el recinto de la Casa--Lonja, para examinar y premiar á las interesantes niñas educandas de varios colegios, instruidas bajo los auspicios de la dignísima sociedad de Emulacion y Fomento, para ser algun dia modelo de casadas virtuosas, escelentes madres de familia, orgullo de su patria y delicia y consuelo de ciudadanos honrados, en los azares y vicisitudes del mundo, en las mudanzas y contrariedades de esta mísera vida. Parece que la providencia velando especialmente por el bienestar y el porvenir de una ciudad tan piadosa, prodiga á manos llenas sus tesoros de gracias sobre esas inocentes criaturas llamadas á endulzar el amargo cáliz de la existencia en el transitorio destino de los hombres. Asi ellas, niñas dóciles, respetuosas, aplicadas, sumisas, como sus infatigables directoras cuya virtud y asidua laboriosidad tales discipulas producen, merecen las simpatias y los justos encomios de todos los sevillanos apreciables y rectos. Por eso les tributamos nuestros humildes votos de admiracion y de respetuoso afecto, no menos que á los ilustrados y bondosos examinadores, á quienes con gusto indecible hemos contemplado ejerciendo las agradables funciones de su paternal ministerio, no sin echarse de ver la fina solicitud, la inteligencia y la gracia tan propia de la sevillana cultura, tipo de educacion y dignidad. Finalmente no estará de más reproduzcamos aqui cuatro de los principales apellidos, que en grandes

letras doradas distinguense á los lados del retrato de Cárlos III, en ese hermoso templo consagrado á la instruccion de la infancia; á la virtud, al saber: aquellos venerables apellidos son los de Velasco, Blanco, Mármol, Anduesa: eminentes varones, que con sus luces y recursos debieron concurrir á la grande obra de tan beneficiosa institucion.

Después de escritas estas líneas, creyendo fuesen las últimas sobre motivos artísticos, hemos tenido ocasion de ver la admirable *galeria*; pictórica del muy inteligente caballero D. Joaquin Saenz. Aunque poco numerosa, sobresale por tan selecta y de tan esquisito gusto, como formada de obras escogidas entre los mas acendrados y costosos originales, que arrebata la atencion de los artistas y entendidos aficionados. Muchos lienzos posée del inmortal Murillo, predilecta joya de tan esplendorosa *coleccion* mas no siéndonos dable el ocuparnos de ellas, como superiormente merecian, citaremos solo las que deslumbran entre las mas notables. A este numero pertenecen: una mirífica *Conecpcion* de tamaño natural, circuida de lindísimos ángeles; pintado el cuadro todo con tanta valentia, fuerza de claro-oscuro, colorido jugoso y trasparente, é indefinible maestría de pincel, que compite con las mejores creaciones de aquel génio, y seguramente habrá muy pocas, que puedan igualarla, pero en cuanto á escederla, ni una sola. Del mismo autor la fama eternizando, cautivan la atencion sobremanera un *Salvador* y una *Dolorosa* de medio cuerpo: San *Francisco de Paùla*; y un preciosísimo *Crucifijo*.

Distinguense ademas sobresaliendo, como inapreciables adquisiciones de remembranza magnífica, un *San Juan de Diòs*, debido al eminente Alonso Cano; una *Sacra-Familia*, de Meneses: un *Nacimiento*, de Antolinez; una *Asuncion*, de Valdés Leal, y diferentes cuadros de los muy célebres artistas estranjeros Ticiano, Wan-Dick, Rubens &c. componiendo entre todos esa riquísima *galeria* cuya envidiable posesion bien pudíera envanecer á un principe.

Todavía sonrie á nuestra mente la gratísima impresion que produce el simple inspeccionamiento de esas obras maestras, por cuya propiedad felicitamos al entendido caballero Saenz. que tan acertadamente supo, merced á su buen gusto y no vulgares conocimientos en la materia reunir aquel tesoro de inmenso valor artístico.

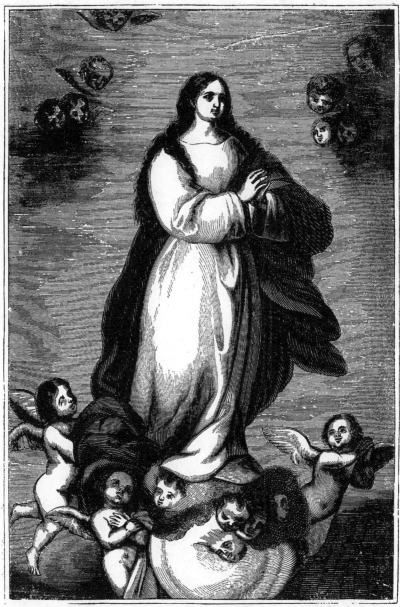

Escribano d. Al. 8 pies. Anc. 5 pies. A. Martl g.

LA PURISIMA CONCEPCION
Pintura original de Murillo.

Hemos concluido la parte monumental, como antes habíamos terminado la histórica, sin vanas pretensiones de lucir, sin aventurar mentidos conceptos propios sobre temerarias hipótesis, que merezcan apasionada critica ó severa censura. Nuestras apologéticas opiniones esplicitamente consignadas, son las de muchos publicistas, que nos han precedido: el que nos zahiera, contra ellos se dirije primero: y cuenta, señores Zóilos ó Aristarcos, que dichos publicistas figuran entre los mas acreditados de España. Si hemos prodigado encomios, nunca por carril sistemático ahí están los hechos de que son legitimas deduciones irrebatibles ó consecuencias lógicas innegables.

Mas bien creemos habernos quedado cortos en las apreciaciones del verdadero mérito, pues no podiamos dedicar mucho tiempo al minucioso análisis de las preciosidades que Sevilla encierra. Por eso han quedado sin la debida mencion algunos establecimientos industriales, que prueban los continuos adelantos de las artes en la poblacion hispalense, pudiendo ya competir, sin desmerecer, con los mejores del estrangero, y aun tal vez superándolos en la escelencias de las obras. Tales son, por ejemplo, las admirables fábricas de los señores Miura y Bonaplata; aquella de sombreros, y esta de prensas ferreas y otras máquinas, ambas sin rival en España, ámbas muy dignas del mas prólijo encomiador exámen por la notoria inmejorabilidad y maravillosa perfeccion de sus ártefactos, cualidades y circunstancias que nos hacen sentir profundamente haber de mencionarlas tan de paso.

Por último, aunque escribimos en el pais de los hablistas hiperbólicamente ponderativos, nada, absolutamente nada hemos ponderado al historiar las GLORIAS DE SEVILLA.

FIN DE LA PARTE SEGUNDA.

GLORIAS

DE SEVILLA.

COSTUMBRES, CARACTERES, ESTILOS, FIESTAS Y ESPECTACULOS.

POR

DON SERAFIN ADAME Y MUÑOZ.

———◦◦◦◦◦◦———

SEVILLA—1849.

Càrlos santigosa editor, calle de las sierpes nùm. 81.

Por enfermedad de nuestro amigo el Sr. D. José Velazquez y Sanchez quedó encargado en la redaccion de esta prate el jóven literato D. Serafin Adame y Muñoz: así pues, debe entenderse que se debe á la pluma del primero hasta la página 33 y al segundo desde ella en adelante.

COSTUMBRES ANDALUZAS.
(trajes.)

PARTE TERCERA.

SECCION DE COSTUMBRES

PROLOGO.

Sevilla, bella sultana
del amante musulman,
que vino á prestar su fuego
al fuego meridional.
Sevilla, cuna de reyes;
heróica, noble, leal;
pátria gloriosa de héroes
de eterna celebridad.........
.......................................
.....................(GAZUL.)

No es un relato minucioso y cansado lo que me propongo haceros, amados lectores: no cuadra á mi propósito zurcir análisis aislados de uno ú otro tipo especial de la reina de Andalucía; de este ó aquel carácter predominante en el lindo panorama de nuestras orijinales costumbres; de tal ó cúal rasgo determinativo de nuestros graciosos hábitos; ni pretendo presentar á vuestra benévola atencion cuadros sueltos; ahora la fiesta popular, luego la escena del festejo privado; después la tasca, ó el ventorrillo con sus grupos álegres, y sus zambras que alguna vez terminan en batallas campales; mas tarde la ceremonia piadosa en que el altivo prócer, la elevada dama, y el galan mancebo mezclados sin distincion en la casa de Dios con el maton, la salerosa castellana nueva, moradora de Triana, y el mocito terne y cruo, habitante de san Bernardo, dan muestras de ese férvido espíritu religioso, transmitido de padres á hijos como el mas precioso patrimonio: en una palabra; no es mi ánimo seguir las huellas del difunto Becquer, del sucesor de su nombre y de su gloria, del estimable Rodriguez, pintores inspirados que en seis lienzos os dan seis pedazos de Andalucía

con los diversos episodios de ese poema cuyo asunto es el pueblo feliz que habita en lo que después del paraíso perdido por nuestros primeros padres puede llamar paraiso en la creácion.

Mas alta empresa me propongo: yo trato de producir un cuadro de estudio, como el que el decano de la pintura en Sevilla, el concienzudo y laborioso Bejarano, ostenta en gigantesco caballete en su gabinete de trabajo trazados en figuritas de á medio palmo, magistralmente colocadas y distribuidas, todos los incidentes de la feria mas atractiva, de la predilecta de nuestro pueblo: os acercais, amables lectores, á este inmenso campo del pincel, y no echais de menos un solo lance de los que pueden acontecer en semejante diversion; aqui el garito improvisado, teatro de las flores de un tahur, y la candidez de sus víctimas; alli un jaleo, mozos y huries de nuestro privilegiado suelo, que al compas del rasgueo de la guitarra danzan con una gracia voluptuosa, capaz de resucitar á Lázaro si sobre la losa de su túmulo se hubiesen bailado esos aires tan seductores: acá beodos á quienes los humos del mosto incitan á interpelaciones pesadas, y bromas del peor género con los que tienen el mal destino de pasar cerca de aquellos sacerdotes de Baco, dignos descendientes de Noé, el patriarca inventor del zumo de la uva: allá la parte trágica; el escribano auxiliado del alguacil y protegido por tres guardias civiles, tomando declaracion á un homicida, rodeado de inocentes hijos que lloran, cerca del cuerpo de su enemigo, que recojen por órden de la justicia: á este lado un titirimundi, ó sea neorama; caja llena de estampillas de dibujo detestable, á cuyos vidrios se abalanzan granujas, payos, mozuelas y hasta niños y niñas de alta clase encomendados á la custodia y proteccion de cuidadoso gallego: tal propiedad hay en este grupo que parece escuchar la charla rápida del tio, que al poner de manifiesto la vista de la iglesia de nuestra señora de París, grita con voz gangosa—«aqui verán vds. el gran templo de Babilonia, edificado por Cristobal Colon á los doscientos años de la era cristiana, adornado con once millones de columnas, y pintado al fresco por un lego de S. Francisco, de nacion portugués»—pregon que termina con el «tum-turrum, tum-turrum atronador de su enorme tamboril: á esotro costado, patriarca venerable acaudillando su tribu se abre paso por entre las turbas, llevando en sus brazos al hijo mas pequeño; la esposa sigue al moderno Abrahan cargada con pesado envoltorio en que se encierran cubiertos, servilletas, mondadientes y demas utensilios menudos de una comida campestre; tras de ella, una adolescente, y una púbera marchan incómodas por la zumba de un diablillo de trece años que las apostrofa frecuentemente; la hermanita mayor escoltada por el almibarado galan se derrite al fuego de los requiebros; y tentaciones la van dando de sacudir un cariñoso bofetoncillo en las sonrosadas

mejillas del D. Juan, empresa que acometiera si no viniesen tras ella robusta fregona con el canasto henchido de platos, vasos, botellas, panes aceitunas, y golosinas, y sencillo nieto de Pelayo con descomunal porta-viandas en la siniestra, y cesta mas que mediana al hombro.

Lo que Bejarano ha intentado con el pincel, intento yo con la pluma; el pintor se ha propuesto ofrecer á los admiradores de su cuadro todo lo que pasa en una feria; vuestro humildísimo servidor, lectores, se ha impuesto la tarea de reproduciros las escenas todas de que es ameno teatro la primera capital de Andalucía, de la antigua Bética de los Romanos. Verdad es que no tengo la inspiracion, la chispa, los elementos necesarios para llevar á término este cometido con felicidad completa, con entero efecto; pero aparte de que nadie puede pedirme mas de lo que alcance á dar mi escaso entendimiento tengo tan buena fé, me gusta tanto este campo plácido por el que me trazo un sendero, es tan ingénita en mi la aficion á estas descripciones alhagüeñas, traslados de originales de tanto mérito y valía, que no puedo persuadirme de que mi pobre opúsculo salga del todo mal. En cualquier caso no apelo á la indulgencia del público; recaiga su fallo sin consideraciones de ninguna especie, que siempre ansioso de consejos y dictámenes los escucharé todos y de todos; que no hay hombre por sábio que sea, que no esté en el caso de aprender, ni hombre por mas necio que aparezca, que no sea capaz de enseñar.

Semejante á esas linternas májica de los titereros, mi obrilla irá presentando cuadro por cuadro la coleccion que forma la historia de la vida de nuestro pueblo empezando por sus festividades de navidad y concluyendo en la octava de la concepcion del otro diciembre, que precede á las antedichas funciones, logrando asi hallar cabida ordenadamente nuestro Carnaval bullicioso; nuestra Semana Santa, de tan espléndidas ceremonias, y grandiosa ritualidad; nuestras especiales veladas; nuestras romerías y férias; nuestras suntuosas procesiones; nuestros brillantes festejos; nuestros regocijos y recréos; sin parecer hojas sueltas de una novela rica en descripciones, sino un poema lleno de idealismo, y graciosidad, en que no hay héroe, ni trama uniforme, aunque en cambio se fatiga menos la imaginacion siguiendo al personaje y el lector no recorre primero el salon aristocrático, para zambullirse despues en el buque que navega hácia remotos paises, y volver mas tarde á penetrar en la sucia taberna en busca de un hilo de la narracion, cortado de repente: aquí no se para un momento el interés; ni el plan de la obra obliga á disculpar la monotonía en gracia de la conveniente preparacion de los sucesos: en este capítulo las diversiones campestres; en el otro las bromas de la Ciudad; en aquel las risueñas imájenes de la jovialidad, y el placer, en el próximo la pintura exacta de el estruendo y el desórden.

de la orjía plebeya que con tantos hechos insignes suele contribuir á la crónica criminal que llena las gacetillas de la prensa periódica.

Esto es lo que pienso que sea mi obra, no lo que será; encomiéndome á Dios, doy una ojeada al rico y fecundo manantial de las gracias, el bello suelo andaluz; tomo la pluma, y comienzo mis trabajos:

Sevilla, hermosa ciudad,
pues tal encargo me cupo,
de las costumbres me ocupo
de tu alegre vecindad;
humilde será en verdad
el galardon que me espera,
que digno á tu obsequio fuera
ingénio mas soberano
á pintarte Alonso Cano,
á cantarte el gran Herrera.

PARTE PRIMERA.

INVIERNO.

CAPÍTULO I.

Navidad.

Esta noche es noche buena,
y mañana navidad;
dame la bota Maria,
que me voy á enborrachar.

os árboles han perdido sus hojas; los pra-
dos su verdor; la atmósfera ese temple
delicioso del Otoño, que nos mantiene sin
calor ni frio, como sin pena ni gloria los
niños del limbo: los aguadores no ostentan
ya sobre los robustos hombros, ó en car-
rillos sus limpias cántaras y frescos búcaros;
el pregon lúgubre del cisquero ha susti-
tuido las frases: *que fresquita viene! de la Ala-
meda!* con que se anunciaba el remedio á
toda fauce seca por los rigores de una temperatura ardiente; en
el taller de los sastres se nota una singular animacion, y sobre

las rodillas de los oficiales se destacan pelotones de blanco algo-
don en rama, que se acomodan dentro las entretelas de pesados
gabanes: las modistas esponen en sus vidrieras abrigos de las mas
lindas hechuras, y paletinas de costosas pieles: el vendedor de
molletes, y panecillos sopla el brasero al amor de cuya lumbre man-
tiene calientes sus apetitosos productos: los mercaderes colocan al
fin de sus mostradores piezas de *patencourt* en vez de *primaveras*
y *driles*; bayetas de Antequera en lugar de la lona y la zaraza,
preservativos en velas y cortinas del abrasador combate del sol en
la estacion estival: los dueños de puestos de refrescos recurren á
la coccion de zarzaparrilla y á la venta de leche, para no cerrar
sus despachos cuando la orchata de almendra y chufas, el agraz
la naranja, y el límon se han declarado en cesantía por el pú-
blico: las casas de baños no son visitadas de elegante concurso, y
solo valetudinarios huéspedes recibe en su abandonado recinto: las
neverías se ven desiertas: los valencianos colocan en sus portales
enormes rollos de tejidos de pleita, y cuelgan de sus puer-
tas erizados felpudos, cuyos flecos de esparto desgarran las blon-
das de la mantilla de mas de una señora que poco prudente no
los evita: en las mercerias sustituyen flamantes paraguas á las pe-
queñas sombrillas que entre cristales lucían los lindos estampados
de china, los bordados finísimos de la industria manileña: transi-
tan de noche por las calles menos principales esos ciudadanos por-
tadores de una enorme cafetera, y un cestillo de oja de lata con
tacillas y platos, que por la módica retribucion de un cuarto pro-
porcionan á los hijos del pueblo ese licor americano que real á
real sorbemos durante la estacion fríjida en los Lombardos, el Turco,
y la Campana: arenques gallegos pregonados con acento tétrico,
como cuadra al canto de una noche fria, brindan barata cena á
los poco provistos de numerario; los doctores médicos no revuelven
los autores en consulta de remedios para violentos tabardillos, y
calenturas inflamatorias, buscando con avidez ahora los tratamien-
tos mas plausibles contra las perlesías, pulmonías, y afecciones ca-
tarrales: las familias redoblan sus cuidados para con los patriarcas
de la tribu, papá y abuelos de avanzada edad, que según la frase
adoptada por el vulgo van á subir la cuesta; terrible prueba de
senectos, y enfermos del pecho: la espendicion matinal de aguar-

diente está en alza prodigiosa; los anchos marselleses madrileños, las calientes zamarras de Búrgos se despachan con rapidez; los carruages lucen con sus puertas y ventanas, puertas de cristales que herticamente cierran sus cajas; el curtidor lamenta su oficio, que le obliga á trabajar á lo pato con las piernas en agua, mientras el herrero encarece la ventajas de vivir cerca de la fragua: las domésticas cuentan entre sus obligaciones la de limpiar y encender el brasero, en reemplazo del deber de fregar, llenar de agua, y medio zambullir en el pozo la blanca alcarraza, preparar el tallero y el morado sabañon afea la linda mano de la Dama, y mientras que no puede hallar cabida para sus estragos en la del gañan, áspera y callosa: los desocupados consagran la mañana á *tomar el sol*, como la noche en julio á *tomar el fresco*: en las tertulias aburridas, en las visitas de presentacion y cumplimiento, el frio sirve de exordio á todo diálogo; porque ya se sabe la táctica social: despues de los saludos de ordenanza la estacion es la orden del dia, siguiendo tras un resoplido al hablar del calor, y un estremecimiento al mencionar el frio, la murmuracion, los chismecillos, y las nimiedades que constituyen la conversacion de sociedad, desde la familiar y de confianza, hasta la encopetada y de alto tono: lectores, el invierno es dueño de la situacion, la niñez de un año, penosa y aquejada de mil males como la primera edad del hombre; decrepitud de otro año, trabajosa y aquejada de males como el postrer periodo de la vida humana: estamos en invierno, estacion que los pueblos antiguos presentaban bajo la figura de un viejo rebujado en una larga vestidura, y estendidas las manos al calor benéfico de una hoguera: el sol ha entrado en Capricornio: Diciembre toca á su término: la iglesia prepara las plácidas fiestas que han de conmemorar la cuna del cristianismo en el humilde pesebre del establo de Belen; la natividad de aquel divino verbo, víctima espiatoria de las maldades del linaje humano, anunciada por la voz magestuosa de los grandes profetas del pueblo escogído: astro radioso que difundió la luz de la verdad por el mundo, hundido por los crímenes de sus moradores en el cáos.

La capitanía del puerto pasa á los periódicos una voluminosa nota de buques entrados: los unos conducen á su bordo las dulces y gordas batatas que el feraz suelo de Málaga produce; los otros traen

un néctar suavísimo en el seno de las verdes cañas de azúcar que atestiguan la fecundidad de los campos de Torroz: aquellos místicos contienen en cestas anchísimas sábrosas sardinas que estimulan la sed, y preparan el camino á la ambrosía de nuestras bodegas de Jerez: esotros quechemarines y goletas transportan de Sanlúcar las redondas patatas tan necesarias á todo guiso importante, y el soberano zumo de las vides de aquella tierra bendita de Dios. Las ricas castañas de Galaroza, los melones de Valencia, las pasas de Almuñecar, las nueces de Antequera, los peros de Ronda, las uvas conservadas con esmero víenen á el mercado á reclamar la preferencia los unos sobre los otros, brindándose á todos los apetitos ya en monton voluminoso, ya pendientes de berlíngas, ya en cajoncillos de pino sellados y marcados, yá en sacos inmensos, ya en canastones de mimbre, yá entre largas ojas. Dos hileras de tiendas de campaña se estienden como un campamento árabe desde el puente hasta cerca de la Torre del Oro, tan rica en tradiciones, y tan renombrada en consejas: romanas, pesos y medidas se destacan en primer termino: los productos de la cultivación se ostentan en esposicion lujosa; los granujas establecen su cuartel general en las márgenes del Bétis; los mandaderos se preparan á la conquista de parroquianos, y amos improvisados: los puestos de zambombas y panderetas se levantan engalanados con cascabeles, castañuelas, microscópicos cencerrillos y demás materiales para armar bulla; el turron anisado, el de Gijon, el de almendra, y frutas se manifiestan en barras, y trozos entre los picados de papel de color y oropel; la hermafrodita serrana con sus enaguas azules rayadas de blanco, chaqueta negra de hombre, y sombrero de paño con motas, erije su tienda brevemente, colocando sobre un banquillo el cajon de corcho que álberga en el fondo bien elaborados alfajores: los marineros andaluces con sus chamarretas de bayeta verde ó parda, y sus viejos calañeses que récuerdan la construccion de las primeras hormas del mundo; los catalanes con sus cachuchas de piel de gato, zorro, ó gato montés: los valencianos con gorros encarnados: los vascos y mallorquines con sombreros de hule ó paja, y tal cual tripulante estranjero con gorra azul, y blusa de color obscuro se situan á lo largo de las orillas del caudaloso rio dirijiendo cùriosas miradas á la inmensa poblaciou que invade el muelle;

los nautas contemplan á las gentes que transitan por aquel sitio como los indios las carabanas inglesas que visitan el terreno donde tienen estendidos sus aduares: los grumetes obligados á permanecer en las naves se encaraman á la punta de los palos, mira desde donde gozan del vistoso panoráma de tierra; los soldados fórman grupos acá y allá con los paisanos, vecinos de sus pueblos, que encuentran, y para dar una muestra del despejo, que se adquiere en el servicio militar á los payos deudos, ó conocidos suyos, consagran galanterías de cuartel, y piropos de cuerpo de guardia á las mozas de temple que transcurren por el local de la féria; los reclutas, y quintos asidos de las manos, tiradas atrás las gorras militares, con ese aire bobo del paleto, hacen y dicen mil bestialidades por imitar el estilo truhanesco y esos golpes de los veteranos: el lugareño se distingue acompañando media docena de rollizas hembras, con mantones de bayeton y pañuelos de percal por la cabeza, admirándose de todo, y siguiendo largo tiempo con la vista el largo trage de MOIRÉ, la capota de raso, y el chal de cachemira de las Damas; los *paletots*, anchos *surtouts* y deslumbrantes botas de charol de los galanes, con ese estúpido asombro de los salvages de Otaiti al presentarse entre ellos el gran capitan *Cook*.

Navidad, época del contento: los cesantes, esclaustrados, retirados y viudas condenados á los rigores de la escasez, hasta la reduccion á la trasparencia, se acercan con fruto á la pagaduría; el ministerio de hacienda se digna conceder por aguinaldo lo que por derecho debe: el antiguo gefe de administracion, el viejo coronel, cuya familia ha estado á media dieta trecientos, de los trecientos sesenta y cinco dias del año, vuelven á sus hogares sonando con júbilo los realejos cobrados; no cuentan con ahorrar un solo maravedi; la prole se insurrecciona;—papá, castañas, bellotas, batatas,—y aquella barahunda no cesa hásta que cede papá á las exijencias de la amotinada plebe: sale, y regresa con dos gallegos cargados de frutos y golosinas para solemnizar la natividad del Mesias, gastando en su compra la mayor parte de esa paga que aguardó desesperado como los rabinos el Salvador futuro de la gente hebrea.

Los hijos del pueblo aguardan el sábado último anterior á la Pas-

cua al cobrador de la hermandad, que debe traerles la suspirada papeleta; letra á la vista á cuya presentacion se les pagará en castañas, batatas, bellotas, peros, turron, bacalao, nueces, vino y aguardiente los ínteres del capital impuesto en la caja de la asociacion, por prestaciones semanales de á cuatro cuartos hastas dos reales: el artesano libra á estos pagos cada sábado la provision de su mesa en la noche célebre en los fastos del cristianismo: el batallon de herederos de su apellido se regodea al pensar en las golosinas que harán época en las memorias de sus buenos dias, y todos se ocupan de la confeccion gastronómica de las viandas, que deben cubrir la mesa en celebridad del natal precioso del hijo de Dios desde el chiquitin que comienza á balbucear el dulce nombre *papá*, hasta la morena y resalada mocetona de veinte julios, ga- chona, y jacarandosa hembra que tiene en insurrecion permanente el bárrio; y en estado escepcional los mas pulidos mozos de la manzana: todos en la familia del artesano sueñan con aquella noche de regalo y zambra, en que con el estómago relleno y medio eclipsada la razon por los humos del mosto, se baile y loquee al repiqueteo de la sonora pandereta, y al zumbido monotono de una descomunal zambomba de bien curtido pellejo, y suave carrizo.

La pulcra dama no se desdeñó de tomar parte en los festejos de la clase pobre y de la media: no es estraño ver á la elegante condesa, á la distinguida descendiente de Guzmanes, Lunas, Laras, y Albas, echar al aire sus pantorillas en las habas verdes, acompañada en su bulliciosa danza por las hijas de su administrador un empleado, un jovial estudiante, y un vivaracho periodista, amigos de la casa. Es justicia hacer esta digresion; la aristocracia andaluza no tiene ese orgullo insoportable, esa insultante altaneria que conquista el ódio á esta parte alta de la sociedad en otros paises: podrá haber en la clase elevada de nuestra provincia tal ó cual familia, que encastillada en su rango, y parapetada tras sus blasones de antiguo, considere indecoroso cumplir con las mas ligeras practicas de urbanidad con los que pertenecemos á esfera diferente; pero son pocas por fortuna: las demás tienen un trato dulce, amable y afectuoso: se mezclan con placer con la clase media cuya valía saben apreciar cumplidamente, y con una benevolencia singular se regocijan en asistir á las escenas en que la clase prole-

taria presenta esos cuadros vivos, y de una graciosa originalidad, delicia del observador. En este elogio que me arranca la verdad de los hechos, no temo pasar plaza de afecto y defensor de la aristocracia; aqui no existe esa nobleza vana, ignorante, y despreciable que en Milan forma el partido tudesco, adhiriendose por singularidad presuntuosa á los estrangeros dominadores de su patria: aqui no hay segunda edicion de esa gerarquía suprema inglesa, que emula la ostentacion, y la altivez de los monarcas; no hay por último ese procerazgo despótico de Rusia que se engrandece con las servilidades que impone por tributo: la aristocracia andaluza es sociable en grado eminente, y su afabilidad la atrae el aprecio de la clase media que no puede menos de responder á su cortesanía, y él respeto de la inferior que dice con una espansion de gozo al referir las bondades de los grandes señores ¡que *llano es el señor de T.* ¡que *campechana la señora!* La grandeza de la Bética ha nacido en un paraiso donde llamados todos á gozar nadie se siente capaz de juzgarse favorecido donde todo es tan bello para todos.

Los estudiantes han recibido el permiso de ausentarse de las aulas por algun tiempo; de ciento apenas diez repasarán el indigesto Vinnio, hojearán el cansado Salas, abrirán siquiera la hastiadora práctica de Gutierrez; en estos dias de holganza media lejion escolástica emigra de la capital diseminándose por los pueblos de la provincia en busca de las diversiones de Pascua en su vecindad; prontos los escursionarios á regresar á el templo augusto de Minerva el primer dia del mes que la grey gatuna consagra á los dulces misterios del amor.

Todo sonrie anunciando una era fausta; todo se prepara al goce: noche buena va á llegar.

II.

Los que no han hecho su provision para la noche buena con algunos dias de antelacion al correspondiente á tan feliz noche, se apresuran á visitar el mercado en busca de los elementos de la cena mas opípara del año. Los chicos de cada familia se creen relevados de concurrir á las escuelas y academias, alegando por pretesto la escursion á las márgenes, del Guadalquivir; fórmase una

cámara en cada casa donde cou el mayor calor se discute la com-
pra de las especies, y su preparacion y condimento para el festin
nocturno: la sopa de almendra, el bacalao enjamonado, las batatas
cocidas en leche, tienen sus representantes, en el congreso, y la
votacíon definitiva del proyecto de cena cuesta frecuentemente duros
y prolongados debates, interpelaciones, y hasta alusiones personales
en el trascurso de la sesion: al fin queda decidido el punto; las
señoritas pasan un billete de invitacion a sus amigas predilectas aso-
ciandolas á la felicidad preparada á sus hogares; colócase en debi-
do lugar el nacimiento, en las casas donde esta en practica celebrar
el misterio augusto representándole en figuritas de barro, esparcidas
en un cuadrilongo de corcho, cortado de tal suerte que reune to-
das las clases de terrenos en tres ó cuatro varas, cuestas, monta-
ñas y llanos: informanse de los templos en que debe decirse la misa
del gallo; preparase una zambomba enorme, tinaja de atroces di-
mensiones cuya boca tapa un ancho pellejo perfectamente estirado
que sujeta una lozana caña, á quien con el roce de las manos hú-
medas se hace despedir ronquidos como los que daria en su sueño
el gigante Polifemo embriagado por el astuto Ulises; una pandereta
adornada de cintas, flores, lazos, y sartas de cascabeles, es el ins-
trumento destinado á el acompañamiento de los sencillos cantares,
y bailables de la noche, la guitarra y el piano se templan por una
mano cuidadosa; las sonoras castañuelas se preparan á dar anima-
cion al jaleo, con sus repiques y carretillas; todo se dispone para
la broma y la alegría: tengo por indudable que el contento equi-
vale á cinco penas en este picaro suelo, que por antojo de la ciu-
dadana Eva habitamos;la diversion de la noche no compensa las im-
paciencias, ansiedades, y sofocaciones de la madre y hermana ma-
yor de cada tribu, directoras de la seccion gastronómica; los tra-
bajos, cálculos, y desvelos de la comision encargada del exorno del
nacimiento: la precipitacíon con que otra comision especial se en-
carga de escribir circulares á los amigos convidandoles á tomar
parte en el festejo, y el trasiego, inquietud, y sobresalto de doce
horas ó mas del dia para reir, loquear, y solazarse cinco ó seis
de la noche.

Vamos á echar una ojeada al nacimiento, examínando rápida-
mente la obra en que todo individuo de la familia ha dado su voto

y que contempla envanecido á cada muñeco que coloca el inge-
niero constructor, frecuentemente el varon de mas edad de la casa,
rodeado de los miembros menudos, de la parentela, aclamado por
una parte con la esclamacion ¡qué mono! ¡qué bonito! y molestado
otras veces por las reiteradas preguntas, advertencias, y hasta pu-
jos y llantos de un testarudo chicuelo, que se empeña contra to-
dos los principios de arte en que los reyes magos se han de me-
ter por *fas* ó por *nefas* en el portal de Belen: además de las pena-
lidades de combinacion, y colocacion conveniente se desespera nues-
tro ingeniero por los percances que sufren sus materiales de cons-
truccion por culpa de el enjambre de pequeñuelos que le asedia;
ya se hace pedazos el cristal que debía imitar la limpida corrien-
te de un riachuelo en el declive de la montaña: ya se queda el sa-
grado portal sin la mula que desprendida de las manos fatales de
curiosa niña pierde la cabeza, siendo segunda parte de Cárlos de
Inglaterra, Maria Estuarda, y Luis XVI; ya esotro impertinente mu-
chacho pisa el caserío de carton de la hacienda, que se alza en
un llano situado en el último término del cuadro; á cada uno de
estos contratiempos el maestro de obras vota, regaña, sacude un
bofeton al mas tenaz de sus hostilizadores, y protesta no volver
á ocuparse de semejante tarea, mientras uno de los pequeños espec-
tadores le replica insolente, otro se burla de los gestos con que la
impaciencia contrae su rostro, y el aporreado recurre en queja á
la superioridad, gritando y enseñando la marca de la mano aira-
da sobre su mano. Al fin entre episodios más ó menos notables se
dá por concluido el trabajo y su autor cubierto de polvo, aserrin,
arena, raspadura de corcho y ceniza, mira con satisfaccion desde diver-
sos puntos el vário panorama que ha trazado y sonríe como sonreiría
Murillo al dar el último toque á el magnífico S. Antonio de nues-
tra Catedral; Fr. Luis de Leon al terminar la postrera estrofa de
su soberbia oda á la Ascension del Señor, Montañés al colocar en
las andas la imágen de Nuestra Sra. de la Esperanza, joya ines-
timable, que posee la parroquia de S. Gíl.

Veamos su produccion. En una tabla forrada de papel verde
se han formado con el corcho y el carton diversas prominencias
de modo que puestas las figuras acá y allá las mas lejanas colo-
cadas en alto no se confunden con las mas próximas: enmedio, ó

en lo mas elevado del terreno se ha de levantar el establo, mansion primera del hijo del Eterno.

A la derecha se destaca un cortijo; á la izquierda una choza; mas allá una iglesia; mas acá una posada: hácia el fondo tres casas de humilde apariencia; vése á poca distancia el cercado donde una grey bicornia reposa. Los mas espantosos anacronismos se advierten en este cuadro; un asceta venerable de larga barba blanca, cabeza calva, hábitos grises, nudoso cordon y grueso breviario en la mano, contemplativo, y piadoso, se descubre sentado en un banco próximo á una hermita, en cuya torrecilla cuelga una campana, girando en lo mas elevado del edificio una veleta de flecha y cruz; este santo varon reune á los méritos de su vida estrecha, penitente, y retirada, la singularidad de haber acertado las prácticas de los siglos posteriores á el del triunfo de la doctrina católica, aun antes del nacimiento de su fundador; envidiable adivinacion de lo futuro! Los pastores arrodillados con espanto á presencia del ángel que les anuncia el nacimiento del Mesías llevan calzonas de paño burdo, chaleco azul, zamarra, sajones, polainas y sombreros portugueses ni mas ni menos que los gañanes de Estremadura: sin duda otro ángel les trajo al efecto un figurin del género español. Se ven descender y ascender en direccion á el portal, asilo de la magestad divina, hebreas con pañoletas, peinas, traje corto con faralaes, y delantal; judios con botines, y calañeses unos llevan como presente al Señor de cielos y tierra lonjas de tocino, conejos y embuchados: sin duda Hérodes habria abolido recientemente la ley de Moysés, que prohibia al pueblo israelita comer la carne del cerdo y la liebre por ser animal rumiante sin hendidura en la uña. Los pastores que en la puerta del establo celebran con cantos y danzas la natividad del hijo de Dios, ostentan panderetas, zambombas, gaitas gallegas y demás instrumentos de zambra popular, que les prestarian las generaciones futuras para aquel festejo: una pasiega con su cuévano á la espalda, y su niño dormido tranquilamente en la portátil cuna de mimbre, vá tambien á visitar al recien nacido, llevando la devocion hasta el estremo de abandonar el hermoso valle de la Paz para ir hasta Judea, cerca de *Bethlen*, llamada antes *Efrata*, esto es, casa de pan, por adorar al glorioso infante. Una gitana frie buñuelos en las cercanias de un cortijo, auxiliada por el des-

calzo y haraposo granuja, que avienta el fuego con una rota esportilla, desmintiendo así esa tradicion, áque los mísmos Zincalos dan fé de andar errantes sobre la superficie de la tierra y miserables, en castigo de haber negado asilo sus progenitores naturales del Egipto, á la Virgen prófuga de su patria, huyendo del feroz decreto de Herodes, porque si antes que la divina madre pariera ya se ocupaban en sus fritadas, con esparcirse por la tierra no han hecho mas que mudar los cachibaches de su oficio de un lado á otro, y en esto no es tan grande el castigo como haberlos esparcido sin industria, arte, ni oficio. Una estrella de carton, brillante con auxilio de una lentejuela, arenilla de acero, sujeta con un baño de cola, y diez ó doce hilillos de oro por rayos, guia en su escursion á los tres soberanos, Gaspar, Melchor y Baltasar, magos del oriente, vestidos á lo moro de Ceuta, precedidos de dos clárineros sobre camellos, y acompañados de numerosa comitiva, en que figuran sobre tordillo fogoso un ciudadano con equipo á la chamberga, y sobre un ruano un palafrenero inglés con botas de campana, sombrero con escarapela, casaquin grana, y látigo. Para formar este conjunto se desocupa media Alcaiceria, nombre del mercado de juguetes en Sevilla, se recurre al vaciado en yeso de los figureros italianos; y se pone en contribucion el chinero: nada importa que entre bustos de á pulgada, de trabajo basto, elaboracion trianera, se levante, como Goliath frente á Dávid, un pescador de á cuarta, de fabricacion granadina, que servia de adorno á la mesa de un gabinete: nada importa que desdiga un grupo de dos amantes de la época de Luis XV; juguete de china, que disimula una escribania, del objeto del cuadro; hay un bosquecillo formado con pequeñas ramas de ciprés, y á favor de su sombra están perfectamente los derretidos novios colocados en voluptuosa nospcion á cinco dedos de donde está espuesto á la adoracion él Omnipotente: nada importa la propiedad de el espectáculo; un cazador apunta con su escopeta á la tórtola que posa sobre un árbol cercano, usando el buen judío por un milagro inconcebible de la pólvora que inventó un monge aleman en el año 1213 de la era cristiana; sobre el vidrio que aparenta la superficie de un rio se nota un buque de cristal vitrificacion curiosa traida alli á representar en la aurora de el catolicismo las formas de los aparejos náuti-

cos de diez y nueve siglos despues: es el producto de la industria
de tiempos futuros llevada á la esposicion de lo pasado. Con insig-
nificantes diferenciás esto viene á ser un nacimiento, amantísimos
lectores.

Como hemos examinado los trabajos de la comision constructo-
ra, debiéramos inspeccionar los de la gastronómica, y la de invita-
ciones: pero de lo segundo prescindo porque os haria abrir la bo-
ca, una vez de fastidio, y otra de hambre al enumerar tantas y tan
bien confeccionadas viandas como brindan satisfaccion al mas de-
licado apetito; de la tercera no me ocupo bastando decir que para
escitar los invitados á la puntualidad se previene en la posdata á
Dolorcitas que el simpático Andres será de la partida, se notifica
á Leandro que Juana concurre, y á la linda viudita se deja entrever
que está en el número de los escojidos aquel caballero de los gran-
des ojos negros, espeso y retorcido mostacho que tanto la
gusta.

En fin, la deseada noche tiende su manto, tachonado de estre-
llas y comienza la jarana en todas partes: la sala de la casa de
vecindad alumbrada por un candil se vá llenando de mozas jaca-
randosas, mozos templados, y gentes del bronce, dispuestos á pa-
sar un buen rato con los airosos bailes del pais; los cantares de
nuestro pueblo, tradicion de los tiernos y melancólicos romances
de los moros, ó graciosas invenciones impregnadas de esa espre-
sion viva y llena de espiritualidad tan propias del carácter anda-
luz; con los diálogos animados de que se pudiera sacar un reper-
torio de chistes del mejor gusto.

La suspirada noche envuelve en sus nieblas la naturaleza: la
casa de las familias de la clase media se vé favorecida por alegres
y lindas señoritas, por galanes y apuestos jóvenes: la luz brillante
de reverberos y quinqués se proyecta en los bellos muebles que ador-
nan la estancia; en la chimenea hay un buen fuego, que man-
tiene una temperatura grata en sumo grado para el que entra ti-
ritando, azotado en su camino por un viento húmedo que hace pe-
netrar el frio hasta el tuétano de los huesos; en el gabinete pró-
ximo, sobre un altar, se levanta el nacimiento alumbrado por ara-
ñitas primorosas de laton, y las bujias de pequeños candelabros de
plaqué. El piano abierto, y cargado de papeles, y la guitarra

terciada en dos sillones del estrado denuncian que la fiesta ten-
drà su seccion filarmónica. El baile está indicado con la desapari-
cion de la mesa redonda cargada de dijecillos que se destacaba en-
medio del salon; con sus juegos de café de porcelana, producto de la
industria manileña; y primores del ingénio fabril francés. La cena se
anuncia con el estridente choque de los cubiertos, que colocan los
sirvientes por el órden de asientos, y cierto olor confortante y de-
licioso, que alhaga el olfato de los concurrentes al festin al atra-
vesar los corredores, á cuyo estremo se halla situado el comedor.

Se me ofrece una ocasion de haceros tocar, lectores, los con-
trastes entre las clases; para ello dividiremos el tiempo intermedio
entre la reunion, y la salida á *misa del gallo* en dos partes: una
el *jaleo probe* como se denomina la fiesta de los hijos del pueblo;
otra la tertulia de las gentes de buena posicion.

III.

El baile de candil tiene inmensas ventajas sobre los que nos
congregan en aristocráticos salones: en trueque de el refinamiento
de lujo con que no puede allí lucirse, prescinde de las prácticas de
etiqueta, que regularizan el goce á que sois invitados en la alta
sociedad, y sujetan vuestra diversion á formulario; estais seguros
de no ver allá como en las fiestas de gran tono, fastidiados que bus-
can un sofá para colocarse en esa lánguida posicion que parece in-
diear que quieren aislarse en medio de una numerosa concurren-
cia que los marea, de una alegría de que están cansados de no dis-
frutar: el ciudadano admitido á la jarana tiene derecho á todo lo
que no traspase los limites de la decencia: si le conviene tener ca-
lado el chapeo, nadie lo estraña; si le place cruzar las piernas,
nadie lo censura: si le parece bien dirijirse una por una á todas
las hembras en chanzas permitidas, de todas obtendrá contestacion
si no quiere mas que observar en silencio nadie sacará partido de
su reserva: yo confieso francamente que la perspectiva de un ja-
leo probe (asi se llama por la gente del bronce estos festejos) es mas
alhagüeña á mis ojos que el panorama que presenta un baile de al-
to coturno: en el de la gran sociedad el primer golpe de vista es
soberbio: torrentes de luz de magnificas arañas, suntuosos candelabros,

brillantes quinqués, y chinescas fogatas, dan una entonacion deslum-
bradora á los objetos, y á impresion tan fuerte él que entra, tarda cin-
co ó seis minutos en reponerse de la emocion que suscita cuadro
de tanto y tan prodigioso efecto: parece un profano que llega á pe-
netrar casualmente en el santuario de la divinidad de las mara-
villas y los supremos placeres, y retrocede con pavor ante los res-
plandores misteriosos del Tabernáculo: pasa mas adelante, y le es-
tasian como una turba de huries, aéreas y graciosas las jóvenes con
sus trajes trasparentes, sus adornos en que rielan perdidos entre
el ébano y el oro de sus cabellos; los diamantes, y rubies y sus
bouquets ó porta-ramilletes llenos de fragantes flores, que contribuyen
con su aroma á condensar el ambiente perfumado y trastornador de
las salas; pero no tiene esta tropa de apuestas señoritas, esa singu-
laridad que hace tan várias las reuniones populares: blancos tra-
jes, peinado sino igual análogo, y adornos no muy diversos pues un
mismo figurin los ha inspirado, hacen monótono al fin el aspecto de
la elegante concurrencia femenina para el que no tenga el singu-
lar capricho de andar inquiriendo si el collar de aquella duquesa
es de perlas, el brazalete de esotra dama de esmeraldas; exami-
nando la colocacion de aquella pluma en el tocado de estotra Mar-
quesa, los vuelos de las mangas de la señora de T...." En cuanto
á los caballeros la uniformidad está en lo general llevada á mas alto
punto; frac y pantalon negros, corbata y chaleco blancos: he aqui
el traje admitido: los uniformes de maestrantes, oficiales, emplea-
dos vienen á dar algun tono á este cuadro masculino tan amane-
rado: el gran baile es como los coros en la ópera, se atiende al con-
junto; en el detalle se pierde mucha ilusion. Todo al revés acon-
tece en el baile de candil: el primer golpe de vista es miserable:
las paredes están decoradas con láminas groseras de imágenes
sagradas; un espejo de á dos palmos con el azogue gastado en un
estremo, atravesada la luna por un chirlo como cara de valiente,
marco ex-dorado con esas curvaturas y atroces florones de el peor gé-
nero churrigueresco, está suspendido en mitad del testero del cuar-
to como el mueble de mas estima del ajuar plebeyo; un belon ra-
quítico con sus dos mecheros encendidos alumbra con ténue res-
plandor los rostros de los convidados á la fiesta, sepultando en la
sombra las enérgicas y pronunciadas fisonomías de la parte séria y

juiciosa del concurso que se situa en el estremo de las filas y la componen hombres formales, mugeres en el otoño de la vida, y jóvenes tímidas que se apartan de la faccion bulliciosa, loca, y enredadora, colocada en el centro y testero, donde la luz dá de lleno, combinando este efecto óptico las muchachas alegres y garridas, los mozos galanes y airosos, que pretenden ser vistos y ver; armando una algazara en que el requiebro incita la risa franca, la broma escita la hilaridad, y los aplausos celebran el chiste. Nada de monotonía: cada cabeza merece un estudio diferente; cada; ropage un análisis separado: cada carácter un exámen aparte; porque aquí no se toman posturas convencionales, no se adoptan gestos ensayados al espejo; ni se obra de reglamento como en las reuniones de alta clase; la que es voluptuosa lo revela en sus posiciones y maneras lánguidas, y apasionadas: la altiva no sonrie, como aprendió á hacerlo ante la luna de su tocador la señorita; su lábio inferior saliente, y las cejas unidas por un pliegue determinan su carácter: esta morena con dos volcanes por ojos y dos encendidos corales por lábios recoje sus largos y espesos cabellos de un negro azulado y brillante como las álas de la cantárida, en forma de lazo en cuyo centro se sujeta una moña de gasa con flequillos de seda; partiendo de sus sienes hasta bien cerca de sus pómulos ese círculo de cabellos enroscados merced á la glutinosa pepita del membrillo, que las hijas de la encantadora Andalucía llaman *la patilla*: aquella rubia de ojos de un azul tan limpio como el de nuestro puro cielo, y cútis mas blanco que el ampo de la nieve; recoje sus hebras de oro en espléndido rodete, y en uno de sus rizos delanteros se sujeta el cabo de una rosa contrahecha; menos tersas sus ojas de terciopelo que la epidérmis de la jóven: esta viste un traje oscuro, reservando el color azul para su pañolon de lana arrasada, que hace resaltar el armiño de su garganta: aquella trigueña cuya sonrisa provocativa, y mirada maliciosa declaran la guerra á todo corazon incauto, encuentra medios en su vestido color de hortensia de señalar las ligeras tintas ambarinas de su piel, dejando ver el nacimiento de un pecho seductor, que ensanchándose y comprimiéndose en los movimientos de diástole, y sístole del corazon hace ondular los pliegues de la cotilla: estotra viudita, que lleva hábito de Dolores, sabe demasiado bien que el

color negro hace favor á sus bellas formas, alabastrinas en cuanto pueden verse: esotra menudísima y vivaracha mozuela reciensalida de la *pubertad* al parecer, y en realidad frisando en los treinta años, afecta los modales de una niña, contenta con el engaño de la fisonomía, que apoya cualquiera fecha menor que la que se desprende de la fé de bautismo; engaño que si mereciera pena de presidio, haría arrastrar el deshonroso grillete á las 99 de cada cien hijas de Eva.

La parte masculina del baile de candil no se diferencia menos de la seccion masculina del baile elegante, por su franca alegria la variedad de sus trages, y la singularidad marcada de sus tipos: ¡este moceton de espesas y pobladas patillas, moreno y con ojos negros, lucientes como el azabache, revelando la raza africana en la belleza de su aclimatacion en nuestro suelo, se sienta entre dos chiquillas que tocan á rebato al alma del hombre mas pacifico del universo: ese jóven de cabello castaño ensortijado, ojos garzos melosos, y sonrísa tiernamente espresiva se coloca en un taburete á los pies de una arrogante hembra que lo persigue con la fascinacion de su mirada y con pretesto de ponerle un papillote para sujetar uno de sus pequeños rizos rebelde sácia sus ojos de contemplar al lindo mancebo, que la deja hacer, y sonrie con una sonrisa cándida que acaba de enamorar á la ardiente y apasionada beldad, nacida en Tarifa; Tarifa la de Guzman el Bueno; la que tantas mozas buenas ha dado á la Bética enviando al mundo más fuego en media docena de sus robustas y alarmantes mujeres, que hizo llover la cólera divina sobre las dos ciudades malditas Sodoma y Gomorra; ¡ay si el marido de la Tarifeña ocupado en escuchar el relato de la tia Francisca, que le cuenta con sus circunstancias todas quince partos, y las desgracias de su próle llega á reparar la fuerza de la mirada que clava en su mujer el adolescente del pelo ensortijado! hará una tan sonada como cumple á un valiente contrabandista, que ha tomado el peso al hierro vizcaino con que S. M. condecora á los nobles individuos de las maestranzas de Ceuta, Melilla, y la Carraca, tres ó cuatro veces por autopsias en cuerpo vivo. Áquí se ha destinado un puesto de preferencia al *cantador*, al artista filármónico, al trobador del pueblo, al rey de la fiesta: el *cantaor* es la verdadera notabilidad de

toda jarana: cuando entona la caña, sus melancólicas cadencias vibran en el alma de todos los espectadores, y la dan esa languidez suave, que tanto favorece al amor: cuando las playeras; un sentimiento melancólico se apodera de todos los corazones: cuando los polos, y jarabes, una alegria bulliciosa sigue á cada equivoco á cada final de la frasecilla algo truanesca y maliciosa en que siempre se descubre un rasgo feliz de esa fértil y privilegiada imaginacion de este pueblo encantador que mora en el mediodía de nuestra hermosa España. El *cantador* es objeto de mil atenciones á cual mas delicadas: al colocarse sobre la mesa la bandeja con bizcotelas y alfajores, y el azafate con las botellas de *resoli* y *anisete* todos los varones se ponen en movimiento para servir una por una á las jóvenes, y tomar despues un traguito; el *cantador* permanece en su asiento, p eludiando una sonata, por que sabe que esta le traerá un bizcocho en pago de una copla de rondeñas dirijida á sus ojos; otra le brindará un vasito de mistela en compensacion de la complacencia conque se prestó á repetir una estrofa del *Fray Pedro* á instancia suya; y mas de cuatro han de partir con él la mitad de la porcion que les ha tocado en el reparto de golosinas para tenerle propicio, y hacerle que cante alguna coplilla contra la inconstancia de los hombres, sobre desprecios de una mujer ofendida, que piensan aplicar con un rápido gesto á el que las ha abandonado, haciendo rabiar con la seña despues de la cántiga, al amante prófugo que pide amnistía: del cantador no hay celosos; maridos y nóvios no tienen derecho para interpelarle por sus galanterías: tose y callan las conversaciones, suspendiéndose la discusion mas interesante, poniéndose puntos suspensivos al mas inspirado párrafo de amor; la tocata se deja oir en la tierna vihuela; el cantador fija su mirada en la de ojos mas lánguidos, y con una espresion afectuosa dice:

Matas si los ojos cierras,
matas si los ojos abres,
deben prohibirse esos ojos,
porque son ojos-puñales.

¡Bien! ¡viva la gracia! claman mil estruendosas voces, y hasta
el marido, el amante de la agraciada con la troba se unen á el aplau-
so universal, mientras que la de los ojos–puñales dedica al bardo
el mas espresivo de sus gestos amables, la mas afable y grata de
sus estasiadoras sonrisas.

Torna á prepararse el *cantador*; el silencio. mas relijioso reina
en la estancia; en los hombres es deferencia hácia el Trobador, y
las hembras, ávidas de recoger las letras, y acordes de los can-
tos, que despues repetirán como distraccion en sus tareas: en las
mugeres es ansiedad y espectacion; cada una se revista, y exami-
na esperando una copla á su faccion mas notable; y daría la mi-
tad de sus dias por merecer la estrofa laudatoria; es tan natural
esa propension á oir sus elogios en la bella porcion de la especie
racional que representa á la primera madre del linaje humano.
¿no habeis visto un mendigo recaudar cuantiosas contribuciones fi-
lantrópicas, por el simple uso de la frase *hermosa señora* al diri-
jirse á las mugeres? Al fin el cantador pasea dominadora su mi-
rada por todas las hembras que le cercan, y que se juzgan in-
teriormente favorecidas en la próxima copla, y clavándola en la
menos notable hace morir de envidia á las demás, al paso que
vuelve loca de felicidad á la privilegiada; empieza así el *cantaor*
después de una guiñada de inteligencia:

> Al verte por vez primera
> no hay duda que te miré,
> y si no estabas sentada,
> era que estabas en pié.

La risa acoje esta ocurrencia: las muchachas se solazan en el
despecho de la orgullosa chasqueada, celebrando que no hayan ac-
cedido á su anhelo de celebridad; la desairada desearía despeda-
zar al insolente que la ha dedicado una vulgaridad cuando ella
buscaba una flor, pero por no descubrir su rábia ríe con un ges-
to como de prójimo á quien dan agua de campeche en lugar de
vino tinto, y disimula su coraje. El cantador prosigue:

> Las mugeres y los hombres

dijo un fraile franciscano
si no hubiera mandamientos
no tenían que guardar.

Nuevo estrépito de risotadas á este chasco; nuevas aclamaciones al héroe de la fiesta; este es un bosquejo somero de la misión del cantador en el *jaleo probe*; de su soberanía: en la orjía como en la sencilla fiesta campestre, en la casa de familia honrada como en el festin ruidoso del lupanar siempre se halla este tipo, mucho mas curioso que el charlatan italiano que zurce estrofas trás estrofas prevalido de la facilidad portentosa del idioma del Lácio para la versificacion repentina.

Ademas del cantador hay en la sala cinco ó seis jóvenes bailarinas y otros tantos ó mas mozos que pueden ayudarlas en su ejercicio: el canto y el baile son la diversion de la asamblea y esto dura hasta las once y media, hora en que la carabana se pone en marcha hácia la iglesia para asistir al divino sacrificio, celebrado en punto de media noche. El pueblo llama á esta misa la del gallo, y lo que la hace mas notable será motivo de una breve descripcion aparte.

IV.

Descrito rápidamente el *jaleo probe* pasemos á la sala de la familia acomodada; donde en medio de la franqueza que se afecta reina una sujecion impuesta por el respeto á las tigeras implacables de la seccion femenina, esto es, á la critica que aja; al ridículo. Las mamás forman un congreso de que la señora de la casa es presidenta; los patriarcas, sus esposos, se situan al estremo opuesto de sus caras mitades, y se ocupan en discutir las mas árduas cuestiones políticas: mientras D, Anselmo arregla la revolucion italiana dando al vicario de J. C. una ciudad en cada reino del continente y colocando á los romanos bajo el protectorado de los ingleses, D. Pantaleon entrega á los cosacos media Europa, y ahorcando tres docenas de socialistas, y fundando un convento de RR. PP. Franciscanos, difunde la civilizacion, elevándo á la generacion presente á un grado fabuloso de perfectibilidad: alli sue-

nan las mas rimbombantes palabras de la ciencia político–adminis-
trativa tan disparatadamente aplicadas como es de esperar de
los que aprenden en los articulos editoriales de los periódicos ese
formulario de vocablos exóticos, que componen el diccionario de la
moderna ciencia de gobierno, entre los que figuran *órden de cosas,
finanzas, contabilidad,* y otros ciento que no puedo dijerir. Cerca del
Congreso materno se sientan las viuditas jóvenes, las casadas y los
hombres de mas formalidad; estado mayor de las directoras y ge-
fes de la familias, que un agradable soláz reune: en el centro del
salon es donde está la fraccion alegre, risueña y bulliciosa: apues-
tas señoritas, elegantes mancebos, que cuchichean, chancean lije-
ramente, y se entregan á la mas franca hilaridad á cada gracioso
dicho, á cada relato chistoso. La luz artificial es mas propicia al
sexo que necesita ser bello, que la del astro divino.

Las pecas, las manchas que empañan un cútis desaparecen ó
al menos no se distinguen lo bastante á el dorado reflejo de un
quinqué solar; la descolorida aparece coloreada dulcemente al ra-
yo rojizo de un reverbero: la luz viva de las bujias apiñadas en
góticos candelabros, hiriendo de lleno en dos azules pupilas las ha-
ce brillar con rayos deslumbradores. En el cabello ondeado de
una atractiva morena la luz de lámparas de alabastro y vistosas
arañas serpea entre los rizos como la Luna sobre la bruñida su-
perficie de ese espejo del cielo que llaman el mar. A la brillan-
te luz que da el gas se ven bañadas con tintas suaves y encan-
tadoras la blancura de esta linda mujer, que revela la raza tipi-
ca griega en su mayor esplandor; toma el dorado precioso del ám-
bar el color moreno de aquella trastornadora beldad, que puede
decir como la Sulamitis de Salomon––*morena soy; pero hermosa, hijas
de Jerusalen.*

Esta digresion ayuda á concebir el aspecto admirable, que pre-
sentarán nuestras sevillanas de gran tono en la noche buena reunidas
para la diversion y la broma: escitadas por la deliciosa franqueza, que
se establece desde luego entre los jóvenes, cuando la mirada se-
vera de una adusta mamá, ó la atencion recelosa de un padre
desconfiado no pesan sobre ellos, ahogando esa ingenuidad, esa
espansion de sentimientos: verdad del corazon sacrificada á la
mentira social con pretesto de la conveniencia y el decoro: ani-

madas por el calor de la chimenea, la atmósfera confortante de un salon bien preparado y concurrido, que hace reinar la primavera de Mayo en la estancia, mientras el hielo de Diciembre transe los miembros fuera; favorecidas por la luz artificial, cuyos efectos hemos trazado rápidamente, y embellecidas por esa amabilidad, esa voluptuosa ternura, ese encanto, que surjen del alma contenta como rayos del Sol de la felicidad, y dan mas realce á la hermosura de las predilectas de la naturaleza, haciendo adorables las que no poseen mas que regulares dotes físicos y quitando toda apariencia repugnante á la deformidad misma, las dichosas moradoras de la ciudad de S. Fernando harian enloquecer al más frio y pesado aleman que asistiera á los festivos círculos ó tertulias donde celebran con recreos sencillos la natividad del Salvador del mundo. Un consejo voy á daros, lindas señoritas, que hojeais mis humildes pajinas: nunca adopteis el desden presuntuoso, la frialdad, y el orgullo, como medios de hacer notables vuestras relevantes gracias; la dulzura, las afectuosas prevenciones, sientan mejor á vuestros rostros hechiceros: la Dama altiva y arrogante choca á muchos, llama la atencion de algunos y puede subyugar á varios; la jóven afable, cautivadora y alhagüeña place á todos, provoca las miradas más espresivas, rinde infinitas voluntades. El amor en la primera es el soplo del viento que hace balancear las mas pequeñas hojas de la cimera verde de la palma; en la segunda es el hálito de la brisa, que arrulla la mas gaya flor de los verjeles, recojiendo aromas en pago de blandos arrullos.

Veamos el lado maligno del cuadro: es una propension de la corrompida naturaleza humana buscar un blanco á las pullas; gotas de la hiel que en mas ó en menos cantidad existe en todo corazon: este blanco es siempre un ser incapaz de defenderse de los ataques, que se le dirijan; ó un desgraciado cuyas facultades sean incompletas, y en que haya indicios de demencia, ó sintomas de idiotismo: ó un projimo iluso, á quien era menester gritar con bocina en las veinticuatro horas del dia *conócete, conócete; nósce ipsum* que dijo el filósofo; la presuncion de ser el filarmónico mas sobresaliente, el bailarin de mejor aire, el poeta de mayor inspiracion y númen, el pintor de mas crédito, hacen orijinal la posicion de aquel mono-maniaco, y proporciona escenas cómicas en grado eminente, de que sacan partido los que concuren á una reunion:

estos seres se llaman *víctimas de primer órden*: felices engreidos que
no descubren en el aplauso estruendoso, que celebra la conclusion
de su *ária* ó su *romanza* la befa á su voz inharmónica, á sus in-
fernales, estravagantes *fioriture*; venturosos estúpidos que no advier-
ten en los bravos atronadores, que dedican á sus piruetas y estram-
bóticos saltos; la burla que merecen sus pretensiones de distingui-
do danzante; afortunado necio que interpreta por entusiasta acla-
macion el irrisorio murmullo de su auditorio despues de la lectu-
ra de cien herejias rimadas, que el llama letrilla, traduciendo por es-
clamaciones de asombro las frases con que todos se mofan de los ma-
marrachos de que hace pública esposicion. Las *víctimas de segundo órden*
son aquellos entes en último grado de presuncion, el más próxi-
mo á la manía: señoritas á quienes una madre fanática y un maes-
tro adulador han imbuido en que á los cuatro meses de enseñan-
za música puede cantar el ária final de Lucía, sobrepujando á la
Persiani, desairando á la Grissi, emulando á la Malibran: fea mo-
zuela á quien una turba de estudiantes malignos y zumbones fin-
gen cortejar haciéndola creerse una Venus de Médicis y que de-
satiende el espejo que la arroja á la cara su estampa risible, en
que no hay un solo rasgo que no convenza al que la mire que
el pincel de la naturaleza se ensaya alguna vez con éxito feliz en
la caricatura: mancebo petulante, preciado de terrible con el be-
llo sexo y que siendo un solemnísimo majadero, se figura seductor
como Lovelace, afortunado como Richelieu, intrépido como D. Juan
de Marana, irresistible como D. Juan Tenorio: mozalvete presumi-
do, que afecta modales y gustos estrangeros; que si os habla de ca-
ballos se declarará un *sportiman* famoso: si de mujeres un *lion* de-
cidido; que os contará cantidades por zequíes turcos, os presenta-
rá con cualquier pretesto su petaca comprada en Rusia, fuma-
rá en pipa de porcelana que trajo de Coblenza y os ofrecerá un
lindo mondadientes que le regaló una familia maggyar, cuya his-
toria os contará con acento húngaro pronunciado.

Donde la clase media y elevada se vea reunida en mayor nú-
mero de cuatro, el quinto ha de ser una victima; aqui es la ma-
dre tonta y orgullosa de su pimpollo, á quien supone un artista
singular en el canto, habiendo logrado persuadir al fruto de sus
entrañas de su escelencia filármónica: viejas y jóvenes muchachos

y respetables ancianos se unen en ruegos lisongeros á la mamá
para que interponga su influencia con la *notabilidad* música á fin
de admirar á la concurrencia con las inflexiones de su acento en
cabaleta suelta y conmovedora.

—Señora (dice un tuno con exajerada galanteria á la satisfe-
cha madre) haga vd. un milagro: que oigamos trinar el ruiseñor
en las tinieblas de la noche.

—Caballero, (replica alborozada y fuera de sí la sexajenaria) us-
ted es demasiado bueno: vamos, Clarisa; por complacer á estos se-
ñores canta.

—Pero, ¡mamá por la Virgen Santísima! si no sé nada.

—Vaya! (torna á decir la mamá) estos señores dispensarán tus
defectos; quien hace lo que puede y lo que sabe no debe mas.

—Pero.. si estoy tan ronca! aja! aja! ¡Jesus ¡que tos.

—Clarisa, ese es un desaire, esclama conteniendo la risa una
mozuela cuyos ojos estan denunciando el espíritu mas burlon y pi-
caresco del mundo) aunque no sea mas que una estrofa has de
cantar.

—Pero si no se nada de memoria; torna á responder la jóven
artista) sin los papeles delante no entonaré una nota.

—Yo no te ayudo á mentir: (replica la mamá) bien cantaste
anteayer noche sin papeles el aria de la *Esclava en Bagdad*, y la
cabatina de la *Peña negra*.

—Muy bien (interrumpe un truhan) que las repita: esas pie-
zas tienen un sabor clásico escelente; le hacen recordar el entusiasmo
de nuestros bisabuelos al asistir á su estreno.

—Lo que recuerdo es una cancion andaluza.

—Viva la tierra! á ella!

—Cuidado que estoy muy ronca: tápense vds. los oidos.

—Al contrario echaremos de menos veinte conductos auditivos
para adsorver torrentes de trastornadora armonía, dice un ciudadano
con la mayor gravedad poniendo á riesgo de soltar la carcajada
á las muchachas que ya en vano tosen, vuelven los rostros, y se
muerden los lábios hasta hacerse sangre.

Mientras que abre el clave, se quita los guantes, se acomoda
bien en el asiento, y preludia la cantora: la madre como en aire
de intimidad dice á los mas próximos á ella:

—Por Dios, no la ensalcen vds. mucho: estoy sumamente alarmada con esa aficion al canto, ya se vé, alhagada por el maestro, que se gloria de ella como de la discipula que mas honor le dá, aplaudida con un furor que raya en delirio por todo el que la oye, convidada á todas partes, vá tomando tal pasion al canto, que cuando venimos de la ópera no deja de suspirar, esclamando=¡quien pudiera ajustarse de prima donna! ¡que horror! la hija de un teniente Capitan!

En esto Clarisa empieza, y la mamá la interrumpe para decir al concurso que la cancion que su tierno fruto se dispone á entonar es obra de un apasionado de la seductora niña: un jóven de clarísimo talento, y de inspiracion feliz que se ha dedicado á la poesía andaluza, tiene compuestas diez y seis producciones dramáticas en caló, un tomo de leyendas gitanas intituladas *Sesenta y seis puñalás*, y canciones macarenas; zurcido de ponderaciones estravagantes, esclamaciones vulgares, y tremendas: he aquí el parto del númen poético de nuestro insigne vate, .puesto en música por el maestro de Clarisa, viejo cantor de rosarios y novenas, tan sonorante como presuntuoso, y ejecutado por la notabilidad filarmónica de una manera destrozadora, y tan cruel en su línea como en la suya Calígula y Neron.

EL TUNANTE.

—

Jesucristo! maire mía!
Virgen de las tres caías!
Puñalá!
Que me estripo! que me estrozo!
Viva el mundo! vaya un mozo!
¡Qué sandunga! jui! ¡qué sá!
Soy un tunante
Y al que cojo por delante
Vá á la América á pará.

Lo ridículo de la cancion, uniéndose al subido ridículo de la presumida cantora, cuyo acento inharmónico rompería el tímpano á la estátua ecuestre de Felipe IV. hacen estallar la sonora y es-

truendosa carcajada universal, por tanto tiempo comprimida; la madre y la hija que hacen el oso de la mejor buena fé traducen la risa por celebracion de la gracia de la letra, y la espresion pillesca que la ha dado la artista: el maligno y zumbon mancebo que la estimuló á cantar hace reir nuevamente á la concurrencia señalando á un prójimo sordo de nacimiento que sentado en un rincon á todo, permanece indiferente, y esclamando--aquel amigo si que es dichoso; si el hubiera oido dos minutos la cancion se alegra de haber nacido sordo.--

Concluye al fin Clarisa, y se restituye á su puesto entre las mil aclamaciones de fingido entusiasmo de hombres y mugeres; ovaciones que saborean hija y madre con esa delicia [intima fruicion, y orgullo de Nabucodonosor al verse adorado como Dios por su pueblo; de Alejandro al creerse reputado hijo de Júpiter: del ambicioso y tiránico Tiberio al recibir el holocausto del senado, cuando se arrogaba sus altas funciones, de nuestro *Felipe el Grande* al oirse dar este sobre-nombre apesar de su debilidad, de su pequeñez de su miseria.

--¡Qué notabilidad pierde nuestra escena! dice uno.-¡Qué Angel desperdicia Dios! esclama otro.-¡Qué leccion se han perdido la Montenegro y la Rocca! añade un tercero.

--¡Gracias! gracias! contestan en coro las *víctimas* objeto de la irrision, y la befa ¡que cuadro con escarmiento de la vanidad! padres, no desaprovecheis la ocasion de enseñar á vuestros hijos el *pilori* de ignominia, la argolla de escarnio en que se coloca el que pretende posicion qne no está llamado á ocupar.

Fina la triste mision de servir de blanco á las pullas y burlas por parte de las dos cándidas hijas de Eva, y toca en turno divertir, á la concurrencia á cierto ciudadanito, aficionado á la declamacion, director, que fué de la *Trompeta sonora*, sociedad dramática por acciones, y que á fuer de buen aficionado al género dramático no repára en pelillos, y como por vía de ensayo ha representado en várias ocasiones los papeles del P. Froilan en *Cárlos II*, Andres en *la Carcajada*, el protagonista en *Sancho Garcia*, y el altivo, bravo, indomable D. Pedro de Castilla en entrambas partes del *Zapatero y el Rey*. Si hay alguno más osado que el periodista es el aficionado á la declamacion: las obras de mayores di-

ficultades son su delicia: como en aquella fábula de Esopo el cuer-
vo, envidioso del águila, que arrebató un cordero entre sus uñas
se lanzó á el carnero mayor de la grey, quedando enredado en
el vellon, el aficionado emulando al artista se abalanza á las pro-
ducciones de mas árduo desempeño, y sufre la suerte del cuervo,
sirviendo de mofa su posicion, tanto más triste cuanto que ni el
producto del escarmiento saca el malaventurado.

—Torcuato, declame usted, esclama una jóven:

—Sí, si: que declame, repiten en coro las demás.

—No me acuerdo de nada, señoritas, (replica el tocayo de Tas-
so envanecido de la demanda que le proporciona lucir sus talentos,
tengo una memoria infernal.

—Vamos, caballero (responde una respetable señora disimulan-
do admirablemente la risa que retoza en sus lábios) me han di-
cho que lo hace vd. inimitablemente, que si se aplicara seria otro
Maiquéz

—Latorre se retiraria del próscenio cargado con sus antiguos
laureles: Romea esconderia su frente tras los bastidores, y Vale-
ro se sepultaria humillado en la concha del apuntador, si Toreua-
to apareciese sosteniendo con ellos la competencia. Esto dice el truhan
mismo que tanto contribuyó á ridiculizar á Clarisa.

—Porfiado Talma (añade otro no menos maligno) sal á mere-
cer el mas brillante de tus triunfos caseros.

—Que represente! que represente! gritan todos atronando con
sus estrepitosos clamores al naciente génio escénico.

—Haré un trozo de una trajédia moderna francesa, que acaba
de traducir un amigo mio, titulada *El rey bestia ó Nabucodo-
nosor*.

—Perfectamente (replica el de la competencia) debes hacer sin
rivalidad posible las escenas de la bestialidad régia.

—Aparece el monarca de Babilonia, castigado por el señor, re-
cobrando el ser de criatura racional al cabo de los siete años de
pena...

—¡Magnifica situacion!

—Sale á cuatro piés; dice en esta postura los cuatro primeros
versos y levantándose de repente, se transforma en hombre.

—Silencio! oido al actor!

Torcuato se pone á gatas y con un desentono diabólico; ges-
to de energúmeno exortizado, y accion ridícula comienza así:

¡Burrum! yo quiero comer:
el hambre me dá molestia;
venga yerba soy un bestia;
vine el juicio á perder.
(pausa)
Mas.... ¿que esto? cielo santo!
¿mi destino al fin cual es?
no son pezuñas mis pies!
firme y recto me levanto!
me enderezo sin trabajo!
puedo las manos alzar!
el cuerpo puedo estirar!
ya no andaré boca abajo!
pierde mi espina dorsal
su penosa curbatura!
ya soy humana criatura,
ya no soy un animal.

—Bravo! sobervio! claman los espectadores aturdiendo con sus
palmadas al interprete de la gran obra trágica francesa con tanta
naturalidad traducida:
Torcuato animado por esta dulce y alhagüeña ovacion prosi-
gue con ardor creciente.

Ya del cáos no se pierde
mi mente en la confusion;
irresistible atraccion
ya no me arrastra hácia el verde.
Siento pasar el celaje
que nubló mi pensamiento
ah! ¿porqué acontecimiento
comiendo estuve forrage....?
Mas.... ya recuerdo, exigí
como un Dios culto infinito,

y en pago de tal delito,
en bruto me convertí.
Oh Dios! clemente me tratas;
yo bendigo tu bondad;
tu inapreciable piedad
me quita de andar á gatas:
La boca que dió al vasallo,
leyes sacras que conserva
ya no mascará la yerba
como el toro y el caballo:
Yo ruin, pobre mortal,
rendiré culto á tu nombre;
tu hiciste animal al hombre;
tornas hombre al animal.

Al terminar la plegaria Torcuato queda de hinojos: una salva de aplausos ahoga sus últimas palabras, y entre las aclamaciones de una fingida admiracion, el artista vuelve majestuosamente á su primitivo asiento, con un aire digno y satisfecho, como *Guillermo Tell* tornaría á reducirse á la vida privada despúes de libertar del yugo del despótico *Gesler* á su pátrio suelo; como *Wasington* renunciando cargos y honores despues de contemplar la obra de la emancipacion de la América del dominio británico.

Hé aquí dos faces de la vida de víctima hé aqui dos tipos de esos pobres seres, objeto de la rechifla de los demas, y que Dios parece haber criado con el fin esclusivo de poner en ejercicio la malvada propension de solazarse con las flaquezas de los prójimos patrimonio de la especie hnmana, viciada por el gérmen de corrupcion desarrollado por el pecado original.

Cansados los concurrentes de sacar partido de la necedad de algunos originales, hacen sentar al piano á una señora, dan la guitarra á otra, y se disponen á las danzas de la época: las habas verdes; la *carrasquilla*; y la *geringoza*: no hay sexo ni edad que se esceptue del jaleo: la septuajenaria baila la *tarara* con un estudiante alborotador y calavera, correspondiendo salir á saltar con el decrépito mas tarde la mozuela salerosa y retozona.

La señora de la casa viene á poner término á la broma anunciando, cuando el baile iba quizá á dejenerar de caprichoso y

desordenado en regular, y de etiqueta, cediendo el campo las *habas verdes* á el rigodon ó la *geringoza* al voluptuoso wals, que la cena espera á los invitados.

A tan precioso anuncio, el concurso abandona la sala para invadir el comedor donde se levanta una mesa abundantemente provista de viandas, cuyo olor y vista escitarían á la soltera de treinta años mas inapetente, y hastiada de todo, haciéndola olvidar su desesperacion por el celibato forzoso á que se vé condenada, y cuántas dolencias la aquejan por tan deplorable motivo.

Lo bueno de todo esto es que Clarisa dice al oido de su mamá, señalando con un rápido gesto á Torcuato.=¡*qué mal lo hace el pobre!*= y el actor repite al oido de un amigo hablando de la filarmónica—¡*qué atrocidad de canto!*... ¡Pobre humanidad!

Las campanas de la gigantesca Giralda dejan oir su solemne repique anunciando á la desvelada ciudad los suntuosos oficios celebrados en su catedral magnífica. Nosotros iremos á la misa del Gallo; pero no á la iglesia matriz donde todas las ceremonias son ostentosas é imponentes, sino á una parroquia donde el culto admíta todo lo gracioso y risueño de la época, que no amengue el decoro al gusto del templo.

Si os habeis fingido alguna vez en vuestra imaginacion las alegres y bulliciosas notas de los dulces caramillos é instrumentos campestres de los pastores de la Arcadia: si alguna vez os habeis representado dentro de vosotros mismos, sus rostros risueños animados por inocentes placeres: y si á estas escenas les añadís cierto tinte de religion y de sencilla grandeza, no necesitais mas para poder comprender de lleno, lo que es esa festividad de la madrugada del primer dia de Pascua, que conocemos con el nombre de *misa del gallo.*

Con efecto, una docena, poco mas ó menos, de personas, cási siempre de la clase trabajadora, se instalan con los instrumentos dedicados solo á este y á los próximos dias de celebridad, en el coro de la iglesia que han elejido para rendir sus adoraciones análogas al nacimiento del hombre-Dios.

Mil y mil personas, desveladas por el alegre sonido de las campanas, envueltas ya en anchas capas, ó en pesados pañolones segun el diferente sexo, acuden de todas partes para ser participes

de la funcion de este dia: algunas familias que no han tenido que despertar, por que el placer de las reuniones no há permitido la entrada á Morfeo en los agitados espiritus, llegan tambien sin olvidar sus risas y sus bromas, hasta tanto que la puerta del templo, á cuyo dintel se hallan, les hace recordar que ya es tiempo de que se restablezca la calma en los intranquilos corazones, y que una veneracion y respeto en armonía con los sentimientos que debe esperimentar todo hombre religioso al pisar el sagrado pavimento, venga á reemplazar la franqueza y jovialidad, que solo en aquel momento ha dejado de ser permitida.

La iglesia sigue cubriéndose poco á poco de millares de personas, de todos los sexos, de todas las clases y de todas las condiciones: ya aquí un grupo de elegantes jóvenes cubren sus rostros, quebrados de color por el insomnio ó encendidos por el placer; con el ligero velo de tul, que pende del borde de la parte superior de su mantilla de sarga negra, la que arrollada á la cintura, con cierto aire de descuido, deja entrever un delicado talle, esbelto y flecsible como el junco que se eleva acariciado por el blando suspiro de las ondas del lago.

Ya un poco mas adelante otro grupo de la clase del pueblo, ostenta sus trages de colores fuertes, en contraposicion del vestido de seda negro de las jóvenes mas ventajosamente acomodadas; sus mantillas de tafetan, que guarnecen dos anchas bandas de terciopelo, estan apenas sujetos en las negras hebras del abundante cabello, que cae perpendicularmente, formando un gracioso lazo, sobre la parte posterior del cuello: Las fisonomías de estas últimas casi siempre de una hermosura varonil, fuertemente caracterizadas por muy subidas tintas y enérgicas delineaciones forman un raro contraste con las primeras, que en la transparencia y debilidad del colorido, en la ligera espresion de las facciones suaves y poco pronunciadas, revelan el descanso y el ningun uso de los trabajos penosos.

El sexo fuerte no está eliminado del número de los espectadores de esta clase de festividades, como ya tenemos anunciado: por el contrario, forma el mayor número y se hace casi necesario para animar el espíritu de las que encargadas en entonar alegres cantares al recien-nacido, temen hacerlo en atencion á la fácil hilaridad de sus mismas compañeras.

No es muy difícil, si osamos tender la vista á algun rincon del templo, hallar un respetable anciano que la edad y la mala noche han rendido, y que disfruta, indiferente á todo cuanto le rodea, de un tranquilo sueño: en cuyo caso, es bien fácil escuchar algunas débiles palabras de un jóven de buen humor, que reparando en el que paga el debido tributo á sus escepcionales circunstancias, le dice poniendo la mano sobre su hombro con cierto aire de jovialidad.

—Que tal amiguito? ¿os ha reconciliado el sueño el apacible fresco de la madrugada? Es de advertir que el termómetro indica cuatro ó seis grados bajo cero.

El desconocido no hace el menor movimiento, su reposo continua sin interrupcion.

—No me ois? repite el primero, ved que vá á empezar la misa.

—Eh? que decís?

—Nada, caballero, me pareció que dormiais y me tomé la libertad de dispertarlo.

—Miren que cuidadoso, sois acaso maestro de ceremonias.

—Dispensadme, caballero, no pensaba incomodaros: por el contrario, lo hize con sanisima intencion: pues ya que habeis abandonado vuestro lecho, pensé que queriais disfrutar por completo de esta solemnidad.

—Si es asi, gracias por la incomodidad que os habeis tomado.

Y continuan una larga conversacion, que toma mil giros y varía de objeto un millon de veces, á la que nosotros no podemos estar presentes, porque la hora de comenzar ha sonado y esto cautiva mas nuestra atencion.

El santo ministro del señor, adornado de la santa vestidura, ofrece ante el ara el divino sacrificio, con todo ese respeto, con toda esa pompa ceremoniosa y solemne, que debe anteceder al dichoso momento en que desciende el criador, por un misterio inefable y sublime, á las sagradas manos del sacerdote: todas las rodillas se doblan, y todas las frentes se inclinan, bajo el peso de una contrita veneracion, y los espiritus desprendiéndose acaso de la materia, cruzan las celestes esferas y adoran la divinidad del altisimo.

No hay uno, por mas escesiva que sea su indiferencia reli-
giosa, que no se anonade al recibir las impresiones producidas por
la sublimidad del sacrificio, y por la inspirada melodía de las ora-
ciones sagradas, que al perderse bajo las bóvedas del templo,
toman todavia una entonacion mas mística y mas agrada-
ble: hasta el impío, que nada cree de nuestra religion, para el
que los canonicos ritos no son mas que ridículas manifestaciones,
al penetrar en el sagrado recinto, al que quizá lo lleva unica-
mente la curiosidad, siente temblar el marmóreo pavimento bajo
sus plantas y cae de hinojos impulsado por una fuerza interior,
que en vano lucha por repeler.

Pasados pocos momentos, toda esta grandeza de la religion, to-
da la pompa del templo, todo el misterio de los cánticos del
sacerdote, se confunden con la alegre música pastoril, de los que
antes dejamos instalados en el coro: la sencillez de las canciones en-
tonadas por los profanos, y la ligereza y dulzura de la composi-
cion, tanto en su armonía como en el pensamiento, chocan de
una manera agradable con el sonido del órgano, que convierte to-
da su gravedad en risueño placer, todo su estruendo en notas ar-
moniosas de alegria.

Acaso en estos instantes algo pierde el corazon del cristiano de
las impresiones primeras; mas en cambio, la gravedad religiosa
toma un carácter mas dulce, una espresion mas poética, ya que
menos sublime, sin perder nunca su pureza y su santidad.

Hé aqui la inocente letra de una de esas canciones que se
entonan acompañadas de panderos, flautas y castañuelas:

> Esta noche nace el niño,
> es mentira que no nace,
> que esta es una ceremonia,
> que todos los años se hace.

Letra altamente popular, y que se escucha en estos dias por
todas partes, acompañada de un estrivillo por cierto de grande
originalidad.

Una, dos ó acaso mas horas suele durar esta funcion, tan ape-
tecida de los hijos de este suelo, que seria suficiente su supresion

para turbarles todos los placeres de que disfrutan en el tiempo feliz de pascua de *Navidad.*

Llega por fin la hora de la conclusion y todos abandonan con disgusto un lugar en que han gozado de tan varias y gratas emociones.

Los que solos han ido á participar de ellas, vuelvénse solos y taciturnos á sus moradas, donde encuentran medios para hacer mas flexibles sus helados miembros traspasados del frio norte, que los ha atrapado durante el camino en tal ó cual encrucijada.

No corren la misma suerte los que supieron buscar compaña para pasar esta noche: pues, los que asi lo han hecho, vuelven con un crecido número de personas á la sala misma que ántes abandonaron; donde empiezan de nuevo escenas mas ó menos analogas á las que antes hemos descrito; notándose sin embargo la diferencia de que algunas personas, que se encuentran bajo la ley del ayuno, esto es, desde la edad de veinte y un año, hasta sesenta, y que antes dejaron de saciar su regular apetito en los manjares y licores del lijero ambigú, ahora, como ya ha llegado otro dia en que la iglesia no preceptua abstinencia, se entregan de lleno á los placeres gastronómicos con la mas recomendable disposicion.

El sol, que levanta sobre las cumbres de oriente sus rayos de oro, les anúncia lo adelantada que se halla la mañana y con las frases de costumbre se abandonan las gratas compañia, para reponerse de las fuerzas perdidas y del natural cansancio, sobre las plumas del mullido lecho.

V.

Como que el dia de noche buena está enlazado con tan íntima relacion al primero de la Pascua, nos ha sido imposible hablar del primero sin dejarnos de introducir en la madrugada del último; mas desde ahora podemos ocuparnos de este en particular, que ante todo encierra una notabilidad religiosa que solo tenemos lugar de ver otra vez en el año.

Nos referimos á las tres misas que puede decir cada sacerdote en este dia, y le hemos llamado notabilidad, porque si bien es

cierto que en los primeros siglos de la iglesia los sacerdotes po-
dian celebrar varias misas en un mismo dia, y que el concilio de
Salgustad celebrado en 1022 las redujo á tres solamente· tambien
no es menos exacto que á fines del siglo XI Alejandro II. dispuso
que no celebrasen mas que una escepto el dia de *Navidad*; con-
cesion, conque el pontífice Benedicto XIV ha privilegiado á las
iglesias de España y Portugal, haciéndola estensiva al dia en que
se solemniza la conmemoracion de los difuntos.

Aparte de esta diferencia en el rito religioso, el primer dia de
Pascua no se distingue de las otras festividades del año, mas que
por la costumbre de innumerables familias, que usan en este dia
abandonar los pacíficos hogares, y ya en vistosos carruajes ó en
pequeñas barquillas, que cortan con rapidez las tranquilas aguas
del delicioso Bétis, se hacen conducir á los amenos campos de las
cercanias, cubiertos siempre de su alfombra de esmeraldas, aun en
medio de la época mas rigorosa de la frigida estacion.

El sol, que al dejar caer sus rayos sobre las gotas de rocio
de la fresca hierva, corona sus matices de relucientes diamantes;
el azul puro y diáfano de la celeste atmósfera, cuyo resplandor no
se atreve á nublar ni la mas pequeña nuvecilla, si se esceptua
solamente el vapor de los montes que miramos en lontananza, lo
que dá al cuadro mayor poesia con esa lejana sombra del hori-
zonte, los apacibles vientos del medio dia, que hacen balancear la
cúspide del verde pino: las avecillas, que armoniosamente gorgean
entre sus ramas; las cántigas y la voz del rústico pastor, tan
esencial á la misma naturaleza, el vario acento de las olas, que
se estrellan mansamente en la ribera y el lejano clamoreo de los
gritos de jubilo de la ciudad que confusamente se percibe con-
ducido hasta la opuesta orilla por los pacíficos vientos y por las
aguas del rio, todo contribuye en la creacion para hacerla tomar
un colorido tan sublime y alegre, que haria desear al corazon
mas indiferente, amor dulzura y felicidad en la que estasiarse y
vivir eternamente.

De estos naturales encantos rodeados, vense en la estensa lla-
nura multitud de tribus, si nos es permitido llamarles asi, á esos
grupos de placer, donde la música, la jovialidad y una franca bro-
ma han colocado su asiento.

El carácter de los andaluces, sencillo, jovial, sincero y sin doblez de ninguna clase, saca un partido mayor de estas giras campestres que los naturales de otras provincias de España, cuando practican las suyas á semejanza de estas.

A cualquier lado que torneis los ojos, alli podreis encontrar esos bailes andaluces, tan voluptuosos y llenos de gracia, que en vano se empeñan en imitar las bailarinas estrangeras de mas nota; en cualquier parte repetimos, vereis esos lindos aires, ejecutados al son del instrumento nacido en la Arabia, y cuyos naturales nos lo legaron en tiempo de su ominosa dominacion: hablamos de la guitarra, que con el bien combinado sonido de sus cuerdas, heridas por una mano diestra, y acompañada ademas de las agudas notas de la flauta, forma un todo tan completo que nada deja que desear.

Hay tanta belleza, tanta armonía, en los acentos de esta última, que con solo percibir lijeramente su sonido, basta para que se fijen en nuestra imajinacion los lugares de que toma origen: la Frigia, y la Fenicia, con todas sus encantadoras memorias, con sus campos y su cielo, no se apartan un momento de nuestra vista, y aun nos parece mirar el rostro de Alejandro el grande cuando oyendo tocar á Timoteo de Tebas un canto de guerra en este instrumento, se ciñó la espada y se dispuso prontamente cual si fuera á entrar en combate.

El fandango, las seguidíllas y otros bailes naturales del pais, son interrumpidos con demasiada frecuencia, por el escitante wals y el pacifico rigodon, contrastando vistosamente los primeros con los últimos, y ofreciendo al espectador un cuadro tan alhagüeño como inconstante, no tan solo en las figuras, sino hasta en los acentos que de los grupos se desprenden, y que siempre entonan estas ú otras análogas letras, cuyas palabras altamente gramaticales, producen carcajadas en el alegre auditorio.

> Es verdad que te quisi,
> que siempre te estoy quisiendo
> y el amor que te tuví,
> siempre te lo estoy tuviendo.
> No llores, paloma mia,

si hoy no he volado á tu nido,
bien sabes que te he querido
mas que el sol á Andalucía,

O esta otra de no menos interes y amoroso concepto.

Quien me dará remedio
para una niña,
que cuanto mas la quiero
es mas esquiva.
Niña del alma,
que me hace arder de amores
sin esperanza.

Cuyas dulces cantinelas son acojidas con innumerables aplausos mereciendo á veces los honores de la repeticion.

En estos inocentes placeres pasan unas tras otras las horas de la mañana, hasta tanto que se anuncia há llegado el momento de dar algun refrigerio á los estómagos, que con la presencia del campo han crecido en deseos de aprovechar completamente cuantas viandas se presenten á su voracidad, dispensada de buen grado, porque en estos dias todo se dispensa.

Los efectos culinarios, que tienen gran ascendiente en estas diversiones de campo, son el pescado frito, el esquisito jamón y el *picante salchichon*, tan rico, como no podia dejar de serlo, una cosa cualquiera. que como él hubiera tenido la misma patria y hubiera sido arrullado por las mismas auras que el célebre Cristobal Colon.

Licores agradables de nuestras vecinas campiñas, hacen diglutir con mayor placer los sabrosos manjares, cuidando siempre que no sean aquellos estrangeros, por la sencilla razon de que:

No habrá quien cambie en España.
y sea en buen hora altivez,
una copa de jerez,
por un barril de champaña.

Por fin, despues de la comida que interrumpen mil brindis de cada uno de los convidados: vuélvense á restablecer los placeres anteriores, hasta tanto que el sol, que marcha precipitadamente, hunde sus madejas de oro en los profundos mares del occidente, á cuya hora se les mira regresar de su espedicion, contentos y divertidos, aunque no poco cansados por los placeres del dia: no se crea por esto, que aqui há acabado la diversion, por el contrario ahora puede decirse que empieza: no parece sino qué los corazones de toda la humanidad impregnados en este dichoso dia de la felicidad del cielo, desean más placer cuanto mas placer agotan y están mas dispuestas sus almas para la alegria cuanto mas cansados se hallan los mortales miembros.

Si antes la verde alfombra del campo y los dorados rayos del sol con el azul transparente del cielo y con todas las gracias de la madre naturaleza, convidaban á gozar y á animar los corazones; ahora los mullidos confidentes y las movibles butacas, con las luces de infinitos reverberos que se reproducen en otros tantos relucientes espejos, el lujo y la elegancia de los adornados salones, y los ricos perfumes de la Arabia que de pebeteros de oro se desprenden, incitan todas las fibras del corazon á disfrutar de nuevos goces, que si no tienen la rústica y natural sencillez, de los solaces del campo, se engalanan en cambio con cierto tinte de grandeza y esplendor.

Y en medio de estos salones cuya hermosura no puede fingirse la imaginacion, con su aire embalsamado de esquisitos aromas y con tanta profusion de adornos como los visten, no hay uno que cierre su alma á las impresiones, que de todas partes se desprenden; todos se lanzan en medio de aquella atmósfera de fuego, todos empapan alli sus espíritus del aliento que les rodea y ninguno cede en crear nuevas gozes y en dar al brillante cuadro mas calor, mas vida y animacion.

Llega por fin el momento en que ese perenne centinela, que mide por segundos las horas de nuestra vida, y el que fué creado para martirio de la sociedad, por la rapidez con que vuela, en el siglo XIV por Ricardo de Walingfort, hace sonar la lúgubre campana de la iglesia matriz, que tiene la honra de haber sido el reloj primero que se conociera en España: si es que el célebre Capma-

ny se ha equivocado, al decir que antes que en Sevilla en 1393
se colocó el primer reloj en una torre de Barcelona: mas sea de
ello lo que quiera, es lo cierto, que al compas de sus pausados
golpes la diversion vá cesando, porque se ha anunciado la me-
dia noche y todos vuelven á sus moradas, para adquirir nuevas
fuerzas de que disponer en los siguientes dias; pues en esta época,
como ya hemos dicho, jamás se cansa de goces el corazon.

VI.

Con las escenas que acabamos de describir concluye el primer
dia de Pascua: los dos siguientes apenas se diferencian del prime-
ro mas, que en que no son tan repetidos los bailes, las zambras
y las diversiones: diversiones, zambras y bailes, que en vano pug-
nan algunos abuelos vetustos por destruir con crudas palabras, di-
rigidas especialmente á este último, fundándose en su mal origen
y en sus peores y trascendentales consecuencias; mas yo, que
soy su apasionado, y que amo la verdad cual ningun otro, me
propongo ahora vindicarlo de las falsas acriminaciones, que de
todas partes le lanzan, esperando me dispensen mis lectores una
corta digresion con pretensiones de erudita.

El origen del baile que se pierde en la oscuridad de los tiem-
pos, no se sabe donde tuviera su cuna; mas, si es muy cierto, si
hemos de creer el divino Samuel, que David danzó ante el arca
de Dios, y que Judith hizo lo mismo, despues de haber dado
muerte á Holofernes: Ciceron, el célebre, el eterno orador de Ro-
ma, no rehusa invertir su elocuencia en descripciones, que tienen
por objeto esplicar los cinco géneros de ejércicio del cuerpo, que
tenian los griegos, entre los que cita el baile: Homero le dá el
nombre de ciencia divina; y Sócrates, con toda su filosófica gra-
vedad, era sumamente apasionado de ese ejercicio, segun nos re-
fiere Luciano: y por último, todavia conservamos el nombre de bai-
les pirrhicos, lo que no recuerda la aficion que á ellos tenia el
célebre capitan Pirrho tan valiente como Anibal y Alejandro.

Véase pues si podrá tener mal origen una diversion favorecida por
tantas autoridades, y si podria tener malas consecuencias, cuando las
rigidas leyes de Esparta mandaban bailar espresamente á sus súbditos.

Una vez aclarado este punto, sigamos nuestra carrera sin interrumpirnos. Los espectáculos teatrales por tarde y noche son los mas apetecidos placeres de estos dias. *Guzman el Bueno, Carlos 2.° el Hechizado, Felipe el Hermoso, el Trovador* y otra tal ó cual drama de este mismo género, de grande sentimiento y pasion, llaman á los diferentes coliseos, que en este tiempo solemos reunír hasta seis ó siete, á gran parte del pueblo, que llora y se entusiasma alternativamente con las escenas de las citadas composiciones: por la noche *la Rueda de la Fortuna, Los dos Validos, ó Bandera negra* del poeta dramático de España, hacen cubrir el estenso circo de la clase media y de la aristocracia de Sevilla.

El dia posterior al último de pascua, conocido con el nombre de *dia de los Inocentes* se verifica por lo regular esa composicion dramática tan conocida y que lleva por título la *Degollacion* de aquellos: mas á la vez, que se celebra el aniversario de la terrible desgracia y atrocidad de que fueron victimas los infantes del tiempo de Heródes, es este dia para los de la época presente el mas feliz de todos los de sus cortas primaveras.

Los aguinaldos: dulce palabra, que repite sin cesar cada parvulito á todo aquel que tiene la desgracia ó la felicidad de presentarse ante alguno el dia de los Inocentes; cuya peticion que en otro cualquier tiempo fuera reprendida con la mas dura severidad por los padres del demandante es en este dia la frase mas graciosa que pronuncia el angelito.

Costumbre es esta á la verdad, que aunque hoy ha perdido su verdadero significado, creemos debe perpetuarse en memoria siquiera del grande pensamiento que envolvia en el tiempo que fué creada: pues entonces, en el año sétimo de la fundacion de Roma, cuando empezó esta costumbre, por haber entregado Romulo á Tacio rey de los sabinos algunas ramas cortadas del bosque consagrado la Strenua diosa de la fuerza y de la industria, significó tanto como un pacto de eterna alianza; desde entonces los romanos se hacian regalos reciprocos al comenzar el nuevo año, asegurándose felicidad completa para el próximo, así como la habia concebido Tacio al recibir el presente del rey de Roma, y al cual llamó Strenæ de donde se deriva el nombre de *Strenas ó aguinaldos*

Pasa por fin este dia,
de algazara y confusion,
y acaba la noche fria;
que nos roba la alegria
del alma y del corazon.

Que aquellas horas serenas,
de tantos placeres llena,
de que supimos gozar,
ay vienen ahora á aumentar
nuestras tristisimas penas.

Misterios del cielo son,
que al acabar la alegria
de la brillante ilusion,
llore el alma en su agonía
las penas del corazon.

Que como hubo en el Edem,
un árbol del bien y el mal,
hay en el mundo tambien
un árbol del mal y el bien
de aquel primero en señal.

Y nunca ve la razon
si estan sus flores podridas,
si flores del cielo son,
si son del cielo queridas,
ó llevan su maldicion.

.

.

Mas... ya las horas pasaron,
que tanto nos encantaron
con su aliento de placer,
y rápidas se ausentaron
quizás para no volver.

Mas no que ya volverán
los vivos rayos de Febo
con grande pompa y afan,
con su irresistible iman,
á anunciar el año nuevo.

Rayos que nunca quizas,
ven los ancianos serenos,
porque ellos cuentan detras
un año de vida menos,
y un año de vida mas.
 Y todo vuelve á nacer
como en el año anterior,
donde hubo fuego hay amor,
donde placeres placer,
y donde penas dolor.

CAPITULO II.

Año Nuevo.

As doce de la noche del dia de San Silvestre último del año han sonado: cada una de las profundas campanadas que anuncian esta postrera hora son otros tantos elementos de vida lanzados en medio de la sociedad; pues al escuchar su sonido, se verifica en todo el mundo una revolucion mas agitada que la que pudieran producir todas las campanas del globo tocando á rebato: cada uno pide al cielo felicidad y ventura para el año venidero, todos elevan sus espíritus á la mansion del Creador, y todos ante él, postrados humildemente, piden perdon de las culpas pasadas y ofrecen no volver mas á pecar; oferta que todos los dias hacemos, y que acaso nunca cumplimos.

El comerciante se cree con bastantes fuerzas para dar sus efectos lucrándose solo en las permitidas ganancias, el militar ya que no desee ir á campaña, quiere al menos obtener un ascenso: el

médico, no que haya epidemia, pero si que todos los enfermos se sometan á sus cuidados: el abogado que todos los ricos pleiteen: el novel poeta, que ardan todas las poesias de Espronceda y Zorrilla quedándole á él un ejemplar de cada una de sus composiciones, para copiar á su placer sin incurrir en la nota de plegiario la doncella, que ya que se enlacen en matrimonio sus amigas que ella reciban antes las bendiciones, y las ancianas en fin, tener algun numerario con que contar y el que les facilite una buena nupcial colocacion.

Pero no obsta ninguno de estos pensamientos, dor muy agitados que esten todos y cada uno de los cerebros con su magia encantadora, para que dejen de reproducirse jiras de campo, que diferenciándose unicamente en algunas particularidades, que solo merecen el nombre de accidentes, son identicas á las que acabamos de referir en el anterior capitulo.

La luz resplandeciente del sol, el divino manto del firmamento, las aguas del Guadalquivir y el brillo total de la creacion, vuelven á llamar de nuevo los corazones de los andaluces, que, como galantes y apasionados de la naturaleza, no cierran sus ojos á tan dulcisimos encantos: sino que por el contrario, todas las clases de la ciudad heróica, divididas en pequeñas fracciones, se hacen conducir formando una especie de carabanas andaluzas á los mismos campos donde pocos dias antes encontraron gratos solaces y recreos consoladores.

De buen grado desearamos circunscribir mas las esplicaciones que vamos haciendo, presentando al natural y con todos sus incidentes, las variadas escenas, los chistosos diálogos, y las alegres frases que encontramos en cualquier parte que fijamos nuestros sentidos; mas como para esto fuera necesario una grande detencion, cual ya no nos permite el estado de la presente obra, nos privamos de este placer, contentándonos solo con ligeras descripciones que aunque escasas de todo mérito, pueden gloriarse siquiera de contener en si, la mas estricta veracidad.

Prosigamos pues: este primer dia pasa sin otras notabilidades que sean dignas de particular mencion y pasan otros cuatro de la misma manera hasta que el de pascua de reyes viene á sorprender nuestra tranquila desanimacion.

II.

Desde la noche antes un ruido espantoso que aturde nuestros cerebros, nos sorprende en todas las calles por que transitamos; pero tan atronador y terrible, que mas de una vez se ven correr à los estrangeros, que ignoran esta costumbre, cual si temiesen ser victimas de los furores sanguinarios de algun levantamiento general: el estrangero quiere pararse y preguntar à los demás pacíficos transeuntes, que significa aquel estruendo que le persigue mas conociendo que acaso no entenderan su idioma, y que habian de gastar harto tiempo en esplicarse, durante el que fuera fácil llegára hasta él aquella cuadrilla como salida del infierno, que hace media hora que le persigue, resuelve á apretar mas su carrera, con tanta precipitacion, cual si fuera conducido por uno de esos buques inventados en España en el siglo XVI y los que conocemos con el nombre de vapor.

Apenas el hijo de París, de Londres ó Amsterdan ha detenido un poco su carrera, por que cree oir algo mas lejos el bullicio que le aterraba, y por que ya apenas puede respirar de cansancio; cuando se encuentra frente á frente de una legion, que él cree de demonios, la que, habiendo hasta entonces guardado silencio, prorrumpe en aquel ínstante en los mas atronadores chillidos: el inocente natural de la nebulosa Albion, vuelve atras lleno de pavor y de miedo sin saber si es victima acaso de una terrible pesadilla: mas ya no hay remedio, una de aquellas bandadas clamorosas corre tras él con demasiada precipitacion, cuando él se adelanta hácia el mismo lugar en que huyó acosado por la primera, y despues de un gran rato de creciente fatiga, se encuentra entre dos fuegos sin saber que camino tomar, y decayendo sus fuerzas en fin por el cansancio y desanimado al llegar á comprender la imposibilidad de su huida: pues en su juicio, aquellos dos ejercitos de endemoniados han dictado su muerte y ya no hay medio de conquistar la libertad.

Sin embargo, el buen estrangero hace el último esfuerzo, y divisando una angosta callejuela, que encuentra providencialmente á uno de sus costados, escapa por ella con el mismo placer que

distingue el náufrago la ondeante bandera de un buque en medio de la estension del occeano: y entrando en cuentas consigo mismo, pesa cual de dos caminos le será mas acertado; si continuar corriendo hasta llegar á su morada, ó si quedarse escondido tras la puerta de alguna casa hasta tanto que la sanguinaria cuadrilla haya descendido á sus mansiones infernales: él ve que el primero de estos caminos puede ponerle en el mismo compromiso de antes y del que solo el cielo ha podido librarle, por lo que opta por el segundo, que tiene la considerable ventaja de restablecer las fuerzas en los estropeados miembros: se instala, pues, tras la puerta que mas á propósito le parece y alli con ambos oidos alerta y conteniendo los latidos del corazon, comprende de lleno toda la gravedad del peligro de que el cielo le ha librado.

Una ó dos horas han pasado y se halla en su magnifico escondite, comenzando á gustar alguna alegria, pues no ha vuelto á escuchar los bramidos de la infernal zambra, cuando un robusto asturiano, criado de la casa que ha escogido por punto de salvacion, se prepara á cerrar la puerta: mas reparando en la estraña figura del estrangero entabla con este un diálogo entre mal francés, mal castellano y peor asturiano, que el diablo no fuera capaz de entender, y que por quitar nosotros trabajo á nuestros lectores nos tomamos la libertad de traducir.

--Qué hace usted ahí? pregunta el asturiano sorprendido.

--Oh! perdon, amigo mio; responde el estrangero en actitud suplicante.

--Qué perdon, ni que calabazas, pregunto que por que se esconde usted tras esta puerta.

--Han querido matarme.

--Matarle..... porqué motivo?

--Ah! no tuve culpa ninguna, pero me perseguian furiosos, eran endemoniados.

--Qué! se burla el franchute? por la virgen de Covadonga....

--Ah! no señor, buen amigo.

--Bien, está bueno, mas de cualquier manera puede usted plantarse en mitad de la corriente.

---No, no, me perseguirian otra vez.

---Eso no me importa, yo tengo obligacion de echarle á

Cost. 7

usted á la calle y de cerrar la puerta.

—Ah!¡ le han encargado á usted que me heche á la callé, que me mande al suplicio donde han de asesinarme, infames, ni aun aqui me he podido librar de vuestro furor.

—Este hombre, dice para si el asturiano, se ha vuelto loco: despues prorrumpe en alta voz: pronto que me espera mi amo.

—Si.... si, verdugo! esclama con terror el estrangero, voy á obedecerte, seré inmolado en cruento sacrificio y te saciaras con mi sangre: y con un horrible y temeroso pavor sale al concluir esta frase de su escondite y llega receloso hasta la corriente.

Entonces el asturiano suelta una estruendosa carcajada en armonía con sus durisimos bronquios; pues á la luz de uno de los faroles que alumbran la calle, ha podido distinguir completamente la vestidura del estrangero en cuestion:

Calzon corto de hilo, en los primeros dias de enero, botines bordados de seda de diferentes colores, frac negro de esquisito paño, ceñidor encarnado, chaleco encarnado tambien con botones de plata, corbata blanca, guante paja y sombrero de muelle bajo del brazo, he aquí lo que constituye el traje del asustado estrangero, como el de tantos otros que en épocas especiales llegan á Sevilla y encantados con el trage de majo andaluz hacen una amalgama de este y del suyo propio, que causa risa y compasion.

El asturiano, pues, acaba de reir y de un fuerte cerrojazo pone un muro de roble entre él y la victima de su hilaridad: á cuyo ruido el viajero cree de nuevo que le persiguen y se desboca corriendo por una y otra calle hasta llegar á su casa lleno de cansancio y de un sudor de hielo.

Si por su fortuna y por desgracia de España, es el buen hombre escritor, al ocuparse de las costumbres de Sevilla dirá con frases llenas de horror y de espanto: despues de algunas alabanzas. Sevilla es una ciudad deliciosa, su cielo es puro, trasparente, y sereno; sus campiñas son fértiles abundantes, y el traje de sus hijos sumamente gracioso y encantador: una sola cosa he encontrado en esa ciudad, que haya podido desagradarme, y la que no quiero pasar en silencio, porque considero que es un deber de conciencia manifestarla; pues acaso por estas palabras podré salvar la vida

de algun viajero que vaya inocente á visitar la reina de Andalu-
cía. Se que tengo que luchar con la incredulidad de algunos, y
con el sarcasmo de no pocos; mas nada temo cuando aconsejo úni-
camente por bien de la humanidad. El dia cinco de enero co-
mo á las ocho de la noche, se oye en el centro de la ciudad el
mas estraño alboroto, es un estruendo horroroso, que aturde y que
enloquece el cerebro; por todas partes gritos; por todas partes ayes,
por todas partes lamentos y esclamaciones terribles; instrumentos in-
fernales se confunden entre la diabólica consternacion y vagan por
toda la ciudad legiones de estos demonios con hachas encendidas que
despiden un olor de azufre de que queda llena la atmósfera por
tres y cuatro dias; enmedio de cada uno de estos grupos, el ver-
dugo con la escalera al hombro y demas insignias de su ejercicio,
ostenta su rostro caracterizado por el mas sanguinario furor; lo que
mas me sorprendió, cuando tuve lugar de ser testigo de tan hor-
roroso espectaculo, fué la calma y tranquilidad de que disfrutaban
todos los sevillanos, para quienes pasaban desapercibidas esas es-
cenas sin apartarse de su horrible aparicion, en esto demuestran
un gran valor: despues llegue á entender, que no tenian de que
asustarse, pues todo ese lujo de sanguinaria persecucion va dirigido
contra los estrangeros, que por desgracia residen uno de estos dias
en aquella ciudad; llegando sus deseos de muerte hasta el punto
de tener hombres pagados en todas las casas, con el objeto de que
si cualquier estrangero se guarece en algunas de ellas, sea arrojado
á la calle donde hallará ciertamente su suplicio; asi tuvo la avi-
lantez de confesarmelo á mi mismo uno de estos sicarios. Tan
luego como uno en mitad de la corriente, comienza á pensar la ruta
que ha de seguir, una satánica carcajada que se escucha en los
aíres como la del demonio al arrojarse sobre el precito, viene á
sacarnos de nuestro estupor, y un profundo trueno da la señal de
que ya el estrangero se halla á disposicion de la turba; entonces
se suspenden los latidos del corazon y se agitan nuestros miembros
con una convulsion horrible; poco despues se oyen sonar los ins-
trumentos de muerte, y no hay medio de quedar libre Yo tuve
la fortuna de evadirme de sus manos, cuando ya escuchaba bien
cerca el estrépito y estruendo de sus clamores, mas me he infor-
mado de que no pocos estranjeros han sucumbido á la homicida

fuerza de estos demonios ó nuevos vámpiros, con cuyo nombre me atrevo á calificarlos.

Y sabeis amados lectores, que es lo que ha causado todo el terror del escritor transpirenaico? una costumbre popular solamente, que en cortas lineas os voy á describir de la mejor voluntad.

El dia seis de enero, celebra la iglesia la Epifanía del Señor, palabra griega la primera, que significa manifestacion, y en la que se encubren tres misterios en una sola solemnidad; pues es tradicion, que en este mismo dia, aunque en diferentes años, tuvieron lugar la adoracion de los reyes Magos, llamados Athos, Sathos y Parotoras, ó por otros nombres Gaspar, Melchor y Baltasar, el bautismo de J. C. por san Juan Bautista y el primer milagro del Salvador en las bodas de Caná; se duda si esos tres primeros cristianos fueron verdaderamente reyes; cuyo nombre le ha dado la iglesia en atencion á algunas profecias y especialmente á la de David que dice: *Los reyes de Tarsis y de las islas; los reyes de Arabia y de Sabá, vendrán á ofrecerle dones*: respecto al nombre de Magos, este era el que daban los orientales á sus doctores, asi como los Hebreos Escribas, los Egipcios profetas, los Griegos filosofos, los Latinos sábios, y los Persas magos á sus sacerdotes.

La iglesia pues, celebra en este dia la memoria de estos tres hombres ilustres que dirigidos por la reluciente estrella de Job, llegaron á rendir sus adoraciones al niño que habia de salvar el linage humano.

Con motivo de esta festividad, algunos jóvenes de la clase del pueblo, haciéndose cargo de la ilustracion de algun nieto de don Pelayo, que acaba de llegar de su pais de hielo, le hacen creer que la vispera de este dia, á las doce de la noche entran en Sevilla los reyes Magos tirando á manos llenas las arrobas de dulces: los crédulos hijos de Santiago, beben esta noticia con la mayor buena fé y arden en deseos de aprovechar la feliz ocasion que se les presenta de endulzar sus organos diglutivos: lo que conocido por los jóvenes embaucadores le hacen cargar con una escalera y dos ó tres pesados cestos, para recoger los dulces con los últimos y asaltar la muralla con la primera, caso necesario; armada ya la victima de los efectos citados á los que suelen añadir una horrible coroza; se previenen de pitos, cuernos, cencerros, campanillas y

hachas de viento, y á carrera tendida atraviesan la ciudad de un estremo á otro mil y mil veces aparentando no hallar ó no ser aquella, si ven alguna, la puerta por donde deben entrar los reyes: hasta que convenciéndose el estropeado gallego de la pesada burla que le han jugado, tira cestos y escalera, siendo acaso el año próximo quien engaña con la misma funcion á algun compañero que es todavia novel en el pais.

Por lo demas tanto la vispera como el mismo dia de la pascua, no ofrece nada de particular, fuera de lo que anteriormente dejamos descrito, si se eceptua tal ó cual vetusto hidalgo, que embuido en sus nobles antiguallas, no ofrece el sacrificio de la diosa Strenua hasta este dia, por ser el consagrado á la solemnidad de la pascua de los caballeros.

Y entre zambras y festines,
y el vapor de la ambrosía,
vé perderse su alegria
la reina de los jardines,
la diosa de Andalucia.

CAPITULO III.

San Sebastian.

Roba la muerte á su feroz mirada,
cuanto ese sol con sus ardores viste,
nada en el mundo permanece, nada;
tan solo Dios para vivir existe.

reo presumir con razon, amados lectores, que habreis asistido alguna vez, por saciar la sed de vuestra alma á lo maravilloso, á algunas de esas comedias de mágia y ademas románticas, en las que cuando mas de lleno se disfruta de una alegre floresta, que dora el sol con el resplandor de sus rayos, donde cantan los alegres pajarillos con delicados trinos, á la vez que el festivo diálogo que recitan los actores envuelve en si una estrema dulzura y bulliciosa jovialidad; nos encontramos trasportados repentinamente, sin saber por donde, ni de que manera, (tanta es la habilidad del maquinista) á una

mansion subterránea y lúgubre, en la que se respira un aire mefí-
tico, y en la que solo se escucha la apagada voz de un er—
mitaño moribundo, confundida á veces con el sonido estrepitoso de
la lluvia que cae á torrentes, con el silvido del aquilon que tron-
cha las encinas, y con el estampido del retumbante trueno que se
arrostra mugiendo por la breñosa cumbre de las montañas: pues
bien, si esto lo habeis visto en el teatro, como asi lo creo, esto
mismo vais á verlo ahora, practicado por mi, en esta série
de articulos de las costumbres populares de Sevilla, que por mi
buena ó mala estrella me veo precisado á escribir.

Ya os he dejado en los capitulos anteriores cuadros alegres y
bulliciosos, en los que si acaso encontrais poca valentia en el pincel
y debilidad en el colorido, vuestras ricas y fecundas imaginaciones
les habran dado toda la animacion y brillantez de que por mi culpa
estan escasos, y de las que son tan susceptibles: no obstante, alli
habeis visto, bien ó mal desempeñado, pues no me tengo por maes-
tro en el arte, el placer del campo, de las tertulias, de los teatros
de las veladas, y hasta el de religion revestida de mas sencillas
formas que las de la magestad que comunmente le acompañan; alli
habeis oido, ó por lo menos habeis creido oir, dulces cantínelas
de tanta gracia henchidas, que basta escucharlas una vez para que
nunca se borren de la memoria; alli se han desvanecido vuestros
cerebros al dar mil y mil vueltas sobre un punto mismo acom-
pañado de ligeras y voluptuosas silfides ó recatadas doncellas, al
rápido compas de una de esas composiciones favoritas de Straces
y alli finalmente, habeis sentido arder la sangre en las venas, ó
palpitar con vehemencia los corazones, al contemplar uno de esos fan—
dangos, que con tanto arte manejan los andaluces, y que son tan
escencialmente naturales en nuestro delicioso pais: ahora amados
lectores, el dolor va á reemplazar al placer, el llanto á la risa,
la tristeza á la alegria, el silencio al bullicio, la circunspeccion al
desvanecimiento, y la tranquilidad del alma á la esfervescencia de
las pasiones: en una palabra voy á mudar de decoracion, lo que
es tanto mas fácil hacer en mi cosmorama, cuanto que se compone
de infinidad de vistas, y son sus vidrios naturales, á diferencia de
los demás objetos de aquella especie, y sobre todo, de ciertos cos-
moramas politicos, que me han contado andan por esos mundos

de Dios, y que tienen cristales de subidísimo aumento.

Me duele en el alma tener que fatigar á mis lectores con espectáculos tristes y de lastimoso recuerdo: mas mi deber me impone una obligacion de la que no puedo prescindir y solo haré en pró de sus buenos sentimientos, lanzar una mirada retrospectiva á las pasadas escenas á fin de aminorar en cuanto posible me sea el dolor que puede venir á turbar sus sensibles corazones.

Dos hileras de árboles simetricamente colocados forman una calle de regular latitud, á cuyo fin se levantan los elevados muros del cementerio: nada mas sencillo, nada mas regular, que el esterior de esas cuatro paredes alzadas para encerrar dentro de ellas á los que dejaron de ser: no obstante esa sencillez, esa regularidad, esa monotonía de su esterior infunden pavor y lastiman melancólicamente nuestro corazon. Hay en la mansion de la muerte un no se que de triste y magestuoso, de lúgubre, y de grande, que nuestra alma se siente oprimida bajo el peso de dolorosas y fúnebres meditaciones: esos muros que nada dicen á nuestros ojos, que no presentan ni una ventana ni el menor resquisio, por el que puedan penetrar los rayos del sol, esa sola falta que no observamos en la morada del hombre, nos anuncia que alli ha colocado su imperio la insaciable muerte: si, alli están nuestros padres, nuestros hermanos, nuestros amigos: alli estan las mas caras afecciones de nuestros mas felices dias, alli quizas descansa la tierna hija bella y candorosa como una flor de la primavera, arrancada de su florido tallo por el furor del vendaval: alli tambien acaso duerme en paz la querida esposa, que fué en un tiempo nuestro mayor consuelo y el objeto mas digna de nuestra veneracion.

Triste, muy triste es el aspecto de esa morada silenciosa donde las tumbas nos rodean, donde una atmósfera de plomo oprime nuestras sienes y no nos deja ni meditar siquiera los nombres y las vidas de aquellos que nos han precedido en ocupar los sombrios subterraneos de la muerte; *la nada*, he aqui la sola impresion de la mente en semejante momento, los únicos quizas en que alcanzamos lo que era el mundo, antes de animarlo el Señor con su soplo de vida; único instante en que la nada del caos, en que esa idea, á que jamas alcanza nuestra limitada compresion, se presenta á los ojos del espíritu de una manera clara, distinta, mate-

rial y sensible, hasta esa tierra que se mueve bajo el peso de nuestras plantas y á la que han dado un color rogizo los pútridos vapores de los cadáveres, nos revela algo de grande y misterioso: allá en el jardin de la Mesopotamia Dios formó al hombre del fango *de la tierra*, el que al recibir el soplo de vida de su mismo creador, cubrió su rojo colorido con una tinta mas suave y mas agradable; ahora deja de existir, su alma sube á la eternidad y la impura materia vuelve á cubrirse del color primero; triste y exacta correspondencia de la muerte antes de ser, con la muerte despues de haber sido.

He aqui todos los destellos de nuestra imaginacion, cuando osamos pisar ese recinto, ese templo de la muerte, en el que todos hallaremos nuestro fin y será el término de nuestros deseos, de nuestras ilusiones, de nuestros cálculos y de toda esta pompa vana que nos rodea; lúgubre mansion, á la que todos tememos y á la que todos somos llamados por una ley que jamás se quebranta: las leyes todas han tenido sus escepciones, el sol ha podido eclipsar su disco de fuego, y suspender en la mitad de la atmósfera la precipitacion de su carrera, la tierra ha podido temblar y abrir al impio un abismo bajo sus plantas, la lluvia del cielo se ha convertido en brasas encendidas y ha abrasado cuatro ciudades de la Pentapolis, todo ha podido cambiar en la naturaleza, todo ha podido faltar una vez, y solo la muerte permanece como al principio tendiendo su segur sobre los mortales sin hallar siquiera una escepcion. Hasta Dios mismo se sugetó á la fuerza de esta ley y espiró como puede morir un Dios sobre la cumbre del Golgatha.

En el interior de este lugar dedicado á la muerte levantase una pequeña capilla en la que se rinde culto al santo que da nombre á este edificio, San Sebastian, solemnizándose el veinte de Enero su conmemoracion con una fiesta religiosa que llama á aquel fúnebre recinto gran parte de la poblacion; pues no obstante encerrar aquellas solitarias tumbas los objetos mas caros, y de despertar hondos y tristes sentimientos con su lúgubre presencia, somos llevados alli por una fuerza impulsiva, por una necesidad de rendir en este dia á aquellos cadáveres una oracion ó derramar una lágrima de dolor sobre la losa que los cubre.

Esta costumbre, que con tanta solemnidad y acompañados de los benditos acentos de la religion practicamos, ni es una costumbre moderna, ni ha sido dictada por los canonicos ritos de la Iglesia; á su práctica nos conduce unicamente un instinto de amor y veneracion, que se despierta en nosotros, toda vez que dedicamos un pensamiento á los que pasando á mejor vida, no nos han de volver á encontrar, sino cuando el estruendo y furor del juicio final hayan acabado el mundo para siempre y se hunda la creacion en la nada; mas como este culto secreto que dedícamos todos los dias á la memoria de los habitantes de los sepulcros, necesitaba formas esteriores, que le dieran mayor grandeza, hemos fijado un dia en que nos inspiramos todos á la vez de los mismos é identicos pensamientos.

La iglesia tambien ha coadyuvado, ó mejor dicho, ha influido con su divino cáracter para darle á esta solemnidad toda la grandeza y santa melancolia de que deben ir llenos esos cantares y esas lágrimas derramadas sobre los yertos despojos.

La remota antiguedad que hemos indicado, tiene esta costumbre; se eleva casi hasta el tiempo de los primitivos romanos: una de sus solemnidades mas célebres eran las fiestas Feralias en el mes de febrero y en las que iban á dedicar ofertas sobre los sepulcros de los parientes difuntos á la manera que hoy vamos nosotros á ofrecer nuestros dolorosos tributos al pié de los cipreses y sobre las mustias flores que brotan al borde de las tumbas del campo santo de San Sebastian.

Estraño contraste ofrecen aquellos sitios, cuando multitud de vivientes se paran á contemplar los nombres de los que fueron, inscritos en las lápidas de los sepulcros; aquella animacion de tantas personas que ecsisten aunque lloran, choca con la paz constante de aquellas frias paredes, con el silencio de aquellos lugares, nunca interrumpido mas que por los acentos de la naturaleza.

Los nombres de los amigos, de los parientes, resuenan en boca de todos y acaso las tumbas responden con un gemido á los acentos de vida que las cercan; todos tambien recitan tristemente los epitafios que recibieron aquellos despojos, como última ovasion de sus objetos queridos; epitafios en que á veces se encierra la vida toda de los que yacen y en los que grandes y dolorosos pensamientos

recuerdan todo el pesar de la muerte.

Dos inscripciones sobre todas hemos leido, en las que se revelan todo el sentimiento, toda la angustia, todo el amor y toda la grandeza y espresion de un alma que gime sin poder hallar consuelo.

¡Hijo mio' = ¡Mi madre!

Hé aqui dos pensamientos; que con su naturalidad y sencillez valen acaso tanto ó mas que los mejores conceptos de algunos otros epitaflos perfectamente versificados y llenos de la tristeza de lamuerte.

Aun no hace mucho tiempo el cabildo eclesiástico, con un grande acompañamiento pasaba tambien á visitar este recinto celebrando en su capilla una misa que ofrecia algo de original, pues tanto las vestiduras de los oficiantes, como todos los ornamentos y necesarios objetos para la celebracion de aquella, eran conducidos por dos robustas mulas con arreos encarnados, las que llevaban dos grandes cajas dedicadas á guardar los citados objetos, siendo tan escesiva la ecsageracion de esta ceremonia, que hasta la yesca y demas utensilios necesarios para encender las velas, eran transportados allí, sin permitir el cabildo servirse de nada que no le perteneciese en plena propiedad; ahora aun se conserva esta costumbre yendo solo una diputacion de ese mismo cabildo.

Nuestros padres tambien, antes que los sepulcros hubieran rodeado esa capilla con su funerario aspecto, encontraron en ella asi como ahora se encuentra la muerte, el placer, la alegria y la felicidad; la estensa llanura sobre que se destaca, se cubria de una infinidad de puestos que ya convidaban con agradables dulces á toda clase de paladares, ó con juguetes primorosos y orijinales á los pequeños infantes que esperaban sus compras con júbilo y animacion.

Sevilla quedaba desierta y las danzas, las risas y los brindis, con toda clase de encantos confundidos, fijaban allí su asiento en este memorable dia: ¡ah! entonces no pensaban nuestros padres, que aquella tierra que les ofrecia tan dulces placeres, habia de ser la misma que los llamára á su centro para cubrir sus yertos despojos: entonces el bullicio y la vida eran los dioses de aquellos lugares, ahora el silencio y la muerte.

Descansen en paz.

CAPITULO IV.

El Carnaval.

Horas de eterno placer,
que miro en torno girar,
¡oh! quien tubiera poder
para haceros detener,
ó á vuestro paso marchar.

NTES de entrar á ocuparnos de ese tiempo fe-
liz en que arde la humanidad en un deliran-
te placer, haremos una ligera mencion de
la festividad religiosa, que le antecede y que
puede ser considerada como un medio hi-
giénico sabiamente administrado por los que
tienen á su cargo el cuidado de las almas, á
fin de evitar todos los males que nazcan aca-
so de la locura y desvanecimiento de los si-
guientes dias.

La *Purificacion de la santisima Virgen* es la solemnidad que he-
mos indicado, y en la que el clero de la iglesia matriz, despues
de los especiales cánticos de este dia lleva en procesion por lo
interior del templo dos inocentes tórtolas parodiando á las ofreci-
das por la Virgen Maria en su presentacion primera ante el altar,
cuarenta dias despues del nacimiento de J. C. segun estaba orde-
nado por la ley antigua, á todas las que diesen á luz hijos varones.

El nombre de *Candelaria* que se da con bastante frecuencia á esta fiesta, trae origen de haber instituido el pontifice Gelasio en este dia la ceremonia de las candelas con el fin de barrar por medio de misticas manifestaciones, las que los paganos celebran en sus *Lupercales* el dia 13 de Febrero, pasando con antorchas encendidas al rededor de los templos, y practicando otros ritos de su religion á los que daban el nombre de *Lustraciones*.

Los Griegos han conocido esta fiesta bajo la denominacion de *Hypapanto* que significa *encuentro* y aludian con esta palabra al que tuvieron el anciano Simeon y Ana profetiza en el templo á ocasion de hallarse tambien en el la madre del Redentor á la que anunciaron la grandeza del que en los brazos llevaba.

Pasado este dia y otros pocos tras él en monótona calma se nos manifiesta el carnaval, con todos sus caprichos y con todas sus ilusiones; lo que ha de ser este tiempo ya se ha anunciado suficientemente en los tres jueves anteriores; pues los paseos á la rica feria, que ostenta esta poblacion todos los jueves del año, se hacen mas concurridos y numerosos, la animacion crece hasta el mas alto grado, las mascarillas de carton grotescamente pintadas se descubren sobre los puestos é incitan los deseos de los que todavia no han llegado á la juventud, los panderos aturden nuestros timpanos, las castañuelas nos martirizan, los gritos de los vendedores nos ensordecen, los pisotones y codazos nos lastiman, la confusion nos marea, y mientras tanto reimos, bromeamos, devolvemos las chanzas y la buena armonía con la franca familiaridad, retratando plenamente el caracter del pais se ostentan en el grado mas brillante de poderio.

Cuando la noche tiende su manto de estrellas no por eso cesa el placer: personas de ambos sexos previamente avisados se constituyen en algunas casas particulares donde los bailes de todas clases, las frases de amor y de contento y los dulces y ricos licores encienden con ardiente llama todos y cada uno de los corazones, aun los de aquellos mas endurecidos por los pesares y mas indiferentes por la mano fria de los tiempos. Todavia tras todo esto invaden hoy las cédulas de compadres algunas de estas funciones, consistiendo aquellas en inscribir en pequeñas targetas los nombres de los asistentes de ambos sexos, los cuales se ván sacando uno por

uno alternativamente de las urnas en que se conservan, y dandose el
nombre de compadres y comadres en todo el año siguiente los que
han salido á la vez de las diferentes urnas, estando aquellos obli-
gados á presentar á sus respectivas comadres los regalos de dulces
ú otros objetos designados en unas nuevas targetas casi siempre
escritas en verso lo que dá una nueva alegria á estas diversiones; mas
no obstante la antigüedad que en su beneficio alegan y de lo que nues-
tros abuelos gustaron de ellas, esta costumbre va cayendo en desuso.

Lo que vive hoy y ecsistirá siempre sin inucitarse jamás, es
la diversion de las bambas ó columpios, que en esta época es en
la que convocan á todos los hijos de Sevilla á disfrutar de los
encantos que siempre le rodean. Su mecanismo es sumamente sen-
cillo: una cuerda bastante gruesa amarrada por sus estremos
á la parte superior de dos maderos que se elevan unas cinco ó
seis varas sobre la tierra y que distan tres ó poco mas: en el
centro de la cuerda se siente una persona, dos de sus compañeros
con otras cuerdas mas pequeñas sugetas á ambos lados de la pri-
mera la hacen mover acompasadamente, hasta que pasado algun
rato se suspende este ejercicio por un momento para que descien-
da el que acaba de columpiarse y vuelva á ocupar su lugar otro
de los miembros de la diversion.

A este tan fácil é inocente placer, se añaden los de la música,
los del baile y los de graciosas letras, que entonan con grande na-
turalidad y alegria los hijos de este suelo; concluyendo todas las
canciones con un grito general y atronador exalado como una vio-
lenta prueba de la efusion ardiente de sus corazones.

Qué os podré decir amados lectores, despues de lo referido res-
pecto al Carnaval? Qué os podré decir que no sepais vosotros me-
jor que yo cuando á la vez sois actores y espectadores siendo yo
nada mas que lo segundo? Qué podré ingerir en mi relato qué
haya pasado desapercibido por ante vuestros ojos escrutadores? Na-
da, amables lectores, nada: mas como pudiera darse el caso, como
ya ha sucedido, de que las leyes se ocupasen de la completa estin-
cion de estas fiestas respecto á las mascaras, (1) que es lo mas

(1) La ley setima, libro 8 del titulo «de los levantamientos y ar-
madas de gente armada» promulgada á peticion de las cortes de Valla-

notable de aquellas, yo deseo dejar en mi libro una relacion, al nivel de las fuerzas de mi pluma, de todo lo que acontece en una diversion tan misteriosa, que ni aun los rostros se determinan á presentarse ante la luz de las antorchas y reverberos.

Siento infinito tener que señalar con mal origen á tan alegre diversion, y digo malo, porque si no mienten crónicas, estos bailes nacieron entre los romanos, quienes para gozar con mas libertad de las fiestas saturnales se enmascaraban con caretas de papiro de hojas de ciertas plantas, de cuero, de madera ú otras materias fabricadas.

Los Griegos tambien usaron en el teatro las máscaras llamadas *cómicas tràgicas, ó satíricas*, pero no conocieron esta clase de baile, ni usaron de las máscaras en las pompas fúnebres como los ¡romanos que llevaban ante los entierros y funerales un hombre vestido con la ropa que habia usado el difunto, y haciendo los ademanes y gestos mas conocidos de aquel á quien representaba.

· En Italia en 1575 tuvieron principio las máscaras modernas, Venecia ha sobresalido en presentar. estos espectáculos, en 1578 se conocieron en Francia estendiéndose á los demas paises aunque no falta quien opine que ya ecsistian en España en los siglos XV y XVI.

Nosotros ahora es cuando las observamos y ahora es cuando las tenemos que describir. Amanece el dia 10 de febrero, que ha de ser en el próximo año el primero de Carnaval, y se descubre en el rostro de todos los que por las calles transitan la solemnidad del dia; trajes muy ricos y otros no tanto de todas las épocas, de to—

dolid, de 1523 es una de las que se ocupan de su desaparicion, mas pronto volvió á reaparecer esta costumbre como lo prueban los bailes, de máscaras que con autorizacion real se celebraron en Madrid en 1637 con motivo de haber sido elevado al imperio el rey de Bohemia y Hungria, cuñado de Felipe IV.

Felipe V. en 26 de enero de 1716 dió una ley que es la segunda, titulo 13 libro 12 de la Nov. Recop. prohibiendo las máscaras bajo severas penas, la cual fué reproducida en otra de 27 de febrero de 1745; pocos años despues fueron permitidas como puede verse «la instruccion para la concurrencia de los bailes de máscaras dados en el teatro del Principe en el carnaval de 1767.

dos los personajes y de todas las naciones, ostentan sus relumbrantes bordados y sus vistosos colores en multitud de tiendas, donde se confunden los trajes de Napoleon y de Julio Cesar, los de Lucrecia y Helena, los de Santanas y Ana esposa de Enrique octavo; alli todo es desorden y confusion, ya á uno que ha pedido cortesmente un vestido de Musulman le entregan el Yelmo que completaba un traje de Anibal, á la que exigió una mantilla de serrana le responden con trage de vestal, la que un dominó, porque teme la conozcan en la delicadeza del talle, acepta por no esperar otra hora sobre la que ha permanecido paciente, un trage de Amazona, que ha los veinte minutos le ha dejado el cuerpo molido y cubierto de cardenales, otro por fin que deseaba un uniforme de militar, vase contento con un hábito de religioso franciscano; y mientras tanto crece el bullicio, la algazara se connaturaliza poco á poco con los delicados timpanos, y giran acá y allá elegantes y bellas ante robustos asturianos que les conducen los atavios bajo los que tanto han de disfrutar cuando llegue la noche; para acabar este cuadro mascarillas de seda, de cera ó de alambre se presentan al público como otros tantos rostros asomados á las vidrieras de las perfumerias.

La noche llega por fin y hé aqui el momento en que todo el mundo nos miente; todos se enmascaran es cierto, mas yo que algunas veces veo las cosas al reves de como son, creo con todas mis fuerzas que esta es la única época en que todas las personas se desmascaran, con permiso de la Academia. Un instinto particular, una inclinacion secreta es la que decide en cada uno del traje que han de elegir; asi es que cada cual se acomoda con el que su propension le designa, en cuyo acto se manifiesta el carácter y demas de todas las personas, pues que dicen que con el disfraz quieren ocultar lo que son: y yo opino que significan lo que quisieran ser.

He aqui la poderosisima razon de por que se encuentra en los salones del Consulado ó en el de san Fernando tanta variedad de trages segun el capricho de cada uno; es de admirar y aun de sorprenderse á su vista ese confuso laberinto en que cada persona es un anacronismo histórico, una mentira de la época que se quiere representar, un solemne mentís lanzado por todos mutua y reciprocamente. En medio de esto, que variedad, que desigualdad, que confusion, que desorden, que de risas, que de voces, que de anima-

cion, cuantas escitaciones. Aqui Robespierre encanta con los mas delicados acentos á una jóven griega; alli Guzman el Bueno, come y bebe como un antropófago acompañado de Neron: la música llena los ámbitos del salon con sus armoniosos torrentes, los brindis del ambigú se confunden con su acento, y mas se animan los corazones y se cruzan las palabras de amor, se revelan los secretos, se descubren los incógnitos; un marido reprende á su inocente mujer que, despues de haberse deshecho en ternezas para obligarla á que se quitase la mascarilla, se enfurece y la desprecia porque es la suya propia y por lo tanto la abandona, á cuyo tiempo un almivarado mancebo que acierta á pasar ante la inocente esposa cediéndole el brazo con galanteria enjuga sus lágrimas y se pierden en la confusion. Baile, baile gritan unas cuantas voces y cien parejas y otras cien tras ellas se preparan á romper á la primera nota de la orquesta, suena por fin y aquel panorama de confusion confunde y lastima al cerebro aun con sus mismos encantos. Una beata con su larga mantilla y su rosario cargado de cruces y medallas, danza que no hay mas que ver, acompañada del gran sultan, un capuchino con sus barbas de nieve y sus largos hábitos acompaña á una flecsible maja tan ligera como pesado su compañero: por último, los bailes de máscaras son tan varios en los elementos que los componen, que apenas basta una descripcion para dar una verdadera idea de ellos, siendo imposible tambien pintarlos completamente, sin tener en consideracion las palabras del célebre don R. Mesonero -- tan eminente en toda clase de conocimiento.

Figúrense, pues, en lo interior de su mente, un gran salon capaz de quinientas personas ocupado por mil, que con sus anchos disfraces y ecsagerados movimientos habian menester el espacio correspondiente á mil y quinientas; formense una temperatura á treinta y seis sobre cero, ocasionada por el inmenso número de luces y de concurrentes. Añadese á esto para el sentido del olfato la mucha confusion de buenas y malas ecsalaciones naturales y artificiales; diviertan la vista con el deslumbrante reflejo de aderezos y bordados, gorras y turbantes, mantos y capacetes; amenicen el tímpano con el tiple contínuo de las voces disfrazadas y con los rotundos compases de una *galop*, ejecutadas por dos docenas

Cost. 9

de músicos, y obligada de pandereta y látigo; encomienden al tacto la violenta ondulacion que por un principio físico obliga á la mitad de la concurrencia á marchar impelida por la otra mitad, y satisfagan por último el gusto con una perdiz petrificada y solicitada en pié por espacio de tres horas en la sala de descanso: con todos estos antecedentes podrán formarse una idea en miniatura de los goces que un baile semejante proporciona á los sentidos.

El corazon y el entendimiento, apreciables lectores, debo yo continuar, tambien disfrutan á su modo de esta clase de bailes: pues al jóven calavera nada le queda que desear en ellos y al filósofo le ofrecen cuadros profundos sobre los que meditar largamente.

En nuestra pátria, como en otros puntos de Europa donde reina la mas alta civilizacion y como en el mismo Paris; cruzan grandes comparsas de enmascarados de un punto á otro de la ciudad, ostentando con estravagantes caprichos, ridiculas y ecsageradas vestimentas; mas como estas cuadrillas se componen unicamente de personas de cierta clase, y ademas van paulatinamente desapareciendo, no merecen cautivar por mucho tiempo nuestra atencion, ni què dediquemos largas páginas á sus cortos atractivos.

Solo indicamos por original la costumbre que se conserva desde luengos siglos entre estas personas, de remitirse mutuamente grandes regalos á que dan el nombre de candilejos y los que hacen conducir á la morada del favorecido con grande pompa y alegre solemnidad: algunas veces tambien estos mismos regalos no fijan su pertenencia, sino que recorren varias casas recibiendo en todas dulces ó efectos culinarios primorosamente condimetados, hasta que su abundancia es suficiente para todas las personas que con anterioridad han consentido de disfrutar de aquellos manjares en un dia de campo la mas predilecta diversion del pais.

Y en medio de tantos goces como llenan el alma en este dichoso tiempo, quién dice que estas distracciones son impias y agenas de los cristianos, mucho mas en una época en que la iglesia se prepara para el dolor y la amargura, cual desmiente las citadas razones con armas escolasticas y llenas de mordacidad;? considerando estos placeres como una necesaria espansion que se da

al alma antes de entregarse al ayuno y á la austeridad de las
penitencias; quienes por fin, ven pasar sus encantos con indiferente
calma, sin cuidarse de si seria ventajosa su estincion, ó se debe se-
guir en el mismo estado; mas yo que ante todas cosas procuro co-
locar el prisma por medio del que miro al mundo, en armonia con
la razon, soy de parecer; que todos van engañados, pues si bien el
carnaval no tiene mucho de santo, tampoco se aparta totalmente
de la naturaleza del hombre, asi pues, corriganse los escesos si aca-
so los hay y permanezca un solaz permitido, siempre que una ale-
gria franca y sincera sea su único elemento.

Por ultimo, el Miércoles de Ceniza cierra la puerta á estos bai-
les y la abre á la penitencia y misticas contemplaciones imponien-
do la señal de la cruz en la frente de los cristianos con la ceni-
za de las palmas y matas de olivas que sirvieron para la solem-
nidad del Domingo de Ramos anterior, cuya ceremonia unida á los
placeres de los pasados dias ha dado lugar á las palabras de cierto
viagero arabe que no titubeó un momento en decir: los cristianos
al llegar á esta época del año padecen todos de demencia, la que
se cura despues de cierto tiempo, con ciertos polvos de un color
ceniciento que les ponen en las frentes sus sacerdotes, los unicos
que se libran del contagio.

PRIMAVERA.

CAPITULO VII.

Semana Santa.

Aqui, señor, tu nombre bendecimos
y aqui con grave pompa te adoramos,
preciosos dones á tus piés rendimos,
cuanto tenemos á tu altar llevamos,
tus templos de brillantes revestimos,
incienso y mirra sin cesar quemamos,
en honra y prez de vuestro escelso trono,
si mas quereis manifestadnos como.

L Golgotha, Nazaret, Jerusalen: tres palabras
sublimes, que en medio de su fácil pronun-
ciacion encierran conceptos grandes y miste-
riosos; tan grandes y sorprendentes como la ec-
sistencia misma de J. C. en cuyos parages está
escrita con inestinguibles caracteres la historia
divina de sus triunfos y sus padecimientos.
Cuando la inteligencia del hombre del ser
privilegiado, corona de la creacion, contempla
esas poblaciones grandes por sus sucesos, y ese elevado monte cu-
na del cristiano: cuando los admira y venera con los ojos de la
fé religiosa, siente el espíritu inflamado por ese encanto inefable,

que levanta siempre en nosotros la contemplacion mística de ideas
tan grandes como las de la religion, tanto mas cuanto que las
escenas que han visto pasar sobre ellos esos santos lugares, estan
grabadas con signos de amargura y de gloria juntamente en los
corazones de todos los cristianos.

Estas escenas, pues, estos sucesos divinos, son las representa-
ciones que en todos los pueblos se reproducen cada año, en con-
memoracion de los que tuvieron lugar en la tierra santa hace diez
y ocho siglos; época de dulce recuerdo para todo hombre,
ya como filosofo, ó ya como cristiano, pues de ella data nuestra re-
generacion moral, alcanzada por las elocuentes palabras por los
santos ejemplos, y por la crucificcion y muerte del Salvador.

Mas aunque todos los pueblos convengan en los mismos senti-
mientos, no son iguales en todas esas parodias significativas de la
pasion de J. C. en cada pais hay sus usos, prácticas y costum-
bres particulares mas ó menos modificadas en unas partes que en
otras: la religion empero, sea cualquier el modo con que se verifi-
quen estas solemnidades, recibe con ellas un verdadero culto digno
de la época y circunstancias que se procura representar: y aun-
que si bien es cierto que todos los lugares católicos son acreedo-
res á que se refieran las funciones que en ellas se verifican en
la Semana Santa, ninguno debe serlo con mayor razon, que nues-
tra hermosa capital por la regularidad magnificencia y buen gusto
de las procesiones que tienen lugar en este santo periódo.

Si en Roma, si en la metrópoli de la cristiandad son solem-
nizados estos preciosos dias con la riqueza y magestad divina que
brilla en todos sus actos religiosos; si alli el romano Pontifice acom-
pañado del colegio de cardenales dá á estos actos una verdadera
espresion de mistica grandeza; si alli se encuentran esas suntuosas
basiliscas presididas por la del principe de los apostoles levantada
sobre las ruinas del soberbio palacio de Neron; si alli, finalmente
hay notables edificios que contemplar y fiestas religiosas que cau-
sen admiracion, aqui tambien bajo el cielo de Andalucía, se en-
cierran magnificos monumentos cada uno de nueva hermosura y
todos revestidos del severo carácter de la religion; de ese ca-
rácter dulce y magestuoso á la vez; que conmueve nuestro espiri-
tu y lo eleva en elocuente estasis á la mansion del Todo--pode-

roso: obras del arte y del ingenio, de las ciencias y de la fé religiosa que admiran los naturales y vienen á estudiar los estrangeros: por último, las cofradías ó procesiones de esta época en Sevilla no encuentran rivales, ni en medio de Roma donde acabamos de decir son tan suntuosos los espectáculos de la Semana Santa.

Antes de entrar, apreciables lectores en los ligeros detalles que pensamos espresar respecto á estas procesiones, justo parece dediquemos algunas aunque breves palabras al tiempo de preparacion, para llegar con alma contrita y corazon sin mancha á la época mas religiosa del año.

Todos los domingos de este tiempo, conocido con el nombre de Cuaresma, se os ofrecen en cada uno de los templos, felices oraciones sagradas de moral, acaso las mejores que se predican en todo el año: jóvenes y ancianos, infantes y adultos, tan luego como escuchan el lúgubre sonido de la campana lleno en esta época de no se que inefable encanto, corren á escuchar las palabras del divino sacerdote que en la catedra del Espiritu Santo, é inspirado por él, nos manifiesta con rasgos elocuentes las mas sublimes verdades del Evangelio.

Son tan esenciales é ingénitos en el carácter del pais, estos sermones y demas prácticas religiosas, que en ninguna parte se verifican mas, ni con tanto aparato, magestuosidad y veneracion; respondan de esta verdad los suntuosos setenarios de Dolores, que, todos los años al celebrarse el aniversario del dia de la Madre del Salvador, se ostentan en infinidad de templos de la reina de Andalucía, y á los que es imposible añadir mas riquezas, mas lujo, ni una devocion mas sincera; respondan tambien tantas y tan multiplicadas funciones de esta clase como se verifican todos los dias del año, y respondan por último, el crecido número de los rosarios de que á su tiempo nos ocuparemos, asi como tambien la costumbre que ecsiste de antiguo en esta ciudad, y la que abre un ancho campo á grandes meditaciones; pues la presencia de dos ó tres centenares de niños espósitos murmurando las mismas oraciones que J. C. dirigió á su padre, y conducidos por un santo ministro del altar, que ostenta en sus brazos un pesado crucifijo, impone cierta veneracion, preocupa de tal manera nuestra mente, que acaso nos hace derramar una lágrima, al considerar á aquellos inocentes, vic-

timas del delito de sus padres, llevando un borron de infamia sobre sus cabezas, y que á pesar de su triste estado van á orar, á rendir gracias al señor y á escuchar sus palabras por boca de sus ministros, al sitio de la Catedral, que lleva el nombre de el patio de los naranjos.

El domingo de ramos se anuncia, tras estas festividades religiosas, con todo el esplendor que merece de derecho el dia en que el Crucificado penetra en la tierra de Jerusalen, en esa mansion sagrada de tantas inspiraciones llena, y henchida de tan dulces al par que melancolicos recuerdos. En este primer dia de la semana consagrada á Dios esclusivamente, despues de los oficios divinos de la mañana, varias procesiones de penitentes, con hachas encendidas, formados con escrupulosa regularidad ostentan en su centro magnificos pasos cuyas imagenes ricamente vestidas son de un merito original.

El trage de los penitentes citados consiste en una túnica negra (1) de hilo rematando en la parte posterior con una larga cola de cinco á seis varas de estension; medias de seda negra y zapatos del mismo color con hevillas de plata ó motas de seda, segun la regla de cada una de las hermandades; la cabeza la llevan adornada de la misma tela, que en figura cónica se eleva hasta una vara de altura, de la que deciende el antifaz y una esclavina en la parte posterior que baja hasta un ruedo de esparto de poco mas de una cuarta de latitud con el que se oprimen la cintura: los trages de los que llevan las insignias como la cruz, la bandera y el estandarte con las iniciales S. P. Q. R. no se diferiencian en nada del de los demas, del mismo modo que de los que llevan las canastillas y vocinas por último, con muy pocas escepciones en nada se distinguen las de unas ú otras cofradías mas que en los pasos y en los escudos de la hermandad á que pertenecen bordados al lado izquierdo del pecho con seda de diferentes colores.

El lunes y martes santo rara vez hace estacion alguna de estas

(1) De este color son generalmente las túnicas de todos los penitentes, mas hay algunas que los llevan de otro, como los de la cofradia del Señor de la Sangre, que las llevan moradas, blanca, los del Señor del Silencio.

procesiones, reservandose visitar la iglesia metropolitana hasta el
Miércoles, Jueves y Viernes que son los dias mas notables de esta
semana; asi pues, á no ser los cánticos religiosos de la catedral
apenas existe otra cosa en los dias primeramente citados, que sea
digna de mencion particular.

Los oficios en la catedral del Miércoles santo convoca un cre-
cido número de fieles en el sagrado recinto, que contemplan con
admiracion la magestad y grandeza de las ceremonias, mas guar-
dadas y practicadas con mayor solemnidad que en ninguna otra
iglesia de España.

El órgano sonoro herido por un hábil profesor que en este gé-
nero poseemos; los coros perfectamente entonados de los colegia-
les, las voces de los que representan á Jesus á san Pedro y á
Judas contando alternativamente las escenas de la pasion, los tor-
rentes de la melancólica y santa armonía de una música sábia-
mente dispuesta y combinada, los ritos religiosos que con tanta
pompa se manifiestan ante el hermosisimo altar mayor, las es-
pesas nubes de fragante incienso que se elevan sobre él, y per-
diéndose en las elevadas bóvedas se esparcen por el espacio, y has-
ta los rayos de luz quebrados al traspasar los vidrios de colores
de las góticas ventanas, todo forma una ilusion tan completa, ins-
pira á nuestra fantasia un anonadamiento tan dulce y divino,
que solo puede sacarnos de él el ruido del velo del templo al
rasgarse en dos mitades, y los disparos de pólvora que resuenan
dentro de la catedral, retumbando fuertemente y haciendo estreme-
cer el pavimento.

Mas á pesar de todo esto, no obstante tanta grandeza, nada
mas regio en rica ostentacion; nada mas alhagueño, nada mas vis-
toso, nada mas poético y grande, que los templos, las calles y plazas
y hasta las personas, del dia mas clasico del año, del Jueves Santo
en Sevilla.

Los oficios de este dia son practicados en la catedral con toda
la pompa requerida por las creencias mas sublimes de la religion:
el Arzobispo, oficiando de pontifical, bendice los santos óleos, tras
cuya ceremonia y despues de conducir el sagrado cuerpo de S. M.
al Monumento con un lucido acompañamiento, pasa al acto del
lavatorio causando un verdadero sentimiento de ternura contem—

plar al gefe de la metrópoli con todos sus honores, grandezas y dignidades, inclinarse humildemente ante doce pobres sacerdotes, y practicar en ellos, el acto que el mismo J. C. en sus apostóles; despues en el mismo palacio arzobispal se da una comida abundante á doce pobres ancianos los que ademas reciben considerables limosnas.

Todos los alicientes que cercan á este dia, llaman al templo santo á los numerosos habitantes de esta poblacion y á millares de forasteros, que acuden tambien deseosos de admirar las preciosidades, que se encierran dentro de sus muros: circunstancias que hacen doblemente brillante una hora en que las corporaciones civiles y militares todas de gran gala y presididas por las autoridades, los desgraciados de los asilos de caridad decentemente vestidos, las compañias de los regimientos sin armas y marchando acompasadamente, y por último una escojidisima concurrencia que admira tanta solemnidad, cruzan las calles principales dandoles nuevos encantos y dirigiéndose á visitar los sagrarios alzados en todos los templos, y especialmente al magnifico monumento de la Catedral.

Esta admirable pieza comenzada por micer Antonio Florentin en 1545 y concluido en 1554, figura en la planta una cruz griega de cuatro frentes iguales: el primer cuerpo que pertenece al órden dórico, está formado por diez y seis columnas elevadas sobre pedestales con su cornisamento; en el centro de este primer cuerpo se ostenta otro mas rico de cuatro columnas menores, que dejan mirar la preciosa custodia de plata de Juan Arfe, y en ella la urna de oro que contiene la sagrada Hostia: ocho columnas con una estátua del Salvador en medio, y otras ocho figuras sobre pedestales mayores que acaban de completar el segundo cuerpo del órden jónico; otras cuatro columnas é igual número de estatuas, con la imagen del señor en la columna, forman el tercer cuerpo que pertenece al estilo arquitectónico llamado corintio; el cuarto de órden compuesto remata con el crucifijo del señor y las del bueno y mal ladron: estando esta magnifica obra iluminada por 120 lámparas de plata, y por 441 cirios y velas de varios tamaños que pesan 123 arrobas y 7 libras de cera.

El aspecto magestuoso de este monumento tan brillante y tan sorprendente, acompañado de las melancólicas armonias del divino *mi-*

serere, composicion de don Hilarion Eslava, que hiere nuestros oidos y resuena en nuestra alma como un canto angélico entonado por los moradores del Empireo, hacen tan profunda impresion en nosotros con la patética dulzura, y la magestad suave de esas celestes vibraciones impregnadas de tan mística sublimidad, que á su mágico impulso sentimos arder en un santo, divino y religioso entusiasmo las mas heladas fibras del corazon.

En medio de esta animacion celica de nuestros espíritus, contemplamos con tristeza aquellos altares sin adornos de ninguna clase, aquellas cruces signos de nuestra redencion cubiertas de velos funerarios, aquel lúgubre recinto, no ostentando mas que en un sitio su grandeza y rodeado por todas partes de demudez y silencio, apenas interrumpido por el cascado acento de la matraca que en este y el siguiente dia sustituye al armonioso sonido de las cóncavas campanas.

Las cofradias que hacen estacion en la madrugada del viernes á la iglesia metropolitica, dán á este cuadro un colorido mas triste y respetuoso todavia: hasta que al amanecer la mañana, esparce la aurora nueva vida en los soñolientos espiritus, y se distinguen en los pálidos rostros de todos los que concurren á estas procesiones las visibles señales del insomnio.

La llegada del Viernes santo, aumenta las dolorosas angustias que afligen á los corazones: el orador sagrado narra en la cátedra del evangelio la muerte del redentor y á sus elocuentes palabras nos parece que vemos ocultar al sol su disco de fuego en un total eclipse, retemblar la tierra, chocar las rocas contra las rocas precipitarse retumbando las cimas de las montañas, saltar en mil pedazos las losas de los sepulcros, presentarse ante nuestros ojos sus macilentos cadáveres y espirar un Dios crucificado sobre la cumbre del Golgotha.

El sermon de *las tres horas* concluye, y la hermosa cofradía del *Santo Entierro* cautiva todas las atenciones.

Un inmenso pueblo rodea las calles, plazas, encrucijadas y portales de la carrera, un fuerte murmullo que por momentos se anuncia y se pierde por momentos, hiere nuestros oidos; balcones, rejas y ventanas todas estan cubiertas de multitud de personas que con la variedad de trages y adornos, forman una vista encantadora:

las miradas se fijan con avidez en el lugar donde debe mostrarse la cofradia, é impacientes esperan su llegada; por fin, el bullicio que crece, la multitud que se agrupa, los cuerpos que se tornan y se empinan, las miradas que se clavan, las carreras que se proyectan y la confusion que aturde, anuncian suficientemente la deseada aparicion de la cofradia,

Abren su marcha cinco soldados de caballería romana; el ministro muñidor con ropon de terciopelo negro guarnecido de galon de oro y el escudo de relieve de la hermandad: los diputados con varas de gobierno le siguen: el cuerpo de nazarenos con cirios, y otros con vozinas de terciopelo negro bordadas de oro, acompañando á los hermanos de la cruz y la bandera, se adelantan ante el paso primero sobre el cual se halla un cuerpo de arquitectura que sirve de peana figurando el calvario: en el centro la santisima cruz, arrimadas á sus brazos dos escaleras en representacion de las de que se sirvieron José y Nicodemus para bajar de aquella el cuerpo de Jesus: al pié la muerte significada por un esqueleto de preciosa escultura, está sentada sobre un globo que figura el mundo y el que rodea la serpiente con la manzana en la boca; sierra este paso el acompañamiento de hermanos seglares, que ostentan en su centro nueve coros de ángeles representados por niños pequeños vestidos con riqueza, elegancia y exactitud, llevando en sus manos los atributos de la pasion y siendo capitaneados por los dos Arcángeles y demás ángeles principes. Tras de estos coros, siguen las doce sibilas figuradas por doce niñas con los trajes respectivos á cada una de las provincias orientales, las que llevan tambien sus atributos nombres y principales profecias; los doctores de la iglesia y la mujer Verónica dan fin á la angélica comitiva.

Un coro de música la sigue cantando el salmo de David: *In exitu Israel de Egipto*. Hermanos con cirios, varios acólitos y doce sacerdotes con casullas negras, marchan delante de la urna sepulcral, de un trabajo esquisito, y en ella la imagen sagrada de Jesus, adornada con magestuosidad: una escuadra de soldados romanos, con morrion de visera y elegantes plumas, peto y espaldar de hoja acerada, tonelete y calzado color de púrpura, y armados de lanzas y espadas, marchan al compas de roncas vozinas rodeando la urna del Señor. Despues los señores diputados con

varas y el estandarte seguido de doce hermanos con cirios, la música cantando el *Stabat Mater*, y presidiendo la autoridad politica.

Sigue por último el paso de la Virgen bajo la advocacion de Villaviciosa acompañada de san Juan Evangelista las tres Marias y los santos José y Nicodemus, un númeroso clero tras este último paso, y los regimientos residentes en Sevilla con las cajas y cornetas destempladas y armas á la funerala, ponen fin á tan vistosa y magnifica procesion.

El sábado de esta feliz semana apenas revela una idea que manifieste su enlace con los anteriores dias: solo se escucha por breves instantes la pasion de J. C. cuando rasgándose el velo, que cubre el altar mayor de la iglesia Catedral, nos aturden los truenos estrepitosos que parecen nada sobre la soberbia cúpula, como los clamores que oyó el pueblo Israelita ecsalados en la cumbre del Sinaí: las campanas del templo santo dejan oir sus armónicas vibraciones y á ellas corresponden en general, alegre y atronador repique todas las de la populosa ciudad: disparos de armas de fuego salen de todas partes y un bullicio de general entusiasmo se levanta y corre como una chispa eléctrica del uno al otro estremo de la poblacion, siendo dirigidos tantos clamores y algazara á celebrar la resurrecion de J. C. llegando este sentimiento hasta el punto, como sucede en algunos barrios situados al estremo de esta ciudad, de construir una figura representando á Judas, la que pendiente por el cuello de una cuerda sugeta en sus estremos, recibe los insultos, las salivas y multitud de tiros de los jóvenes que encuentran en esto un agradable soláz, hasta que por fin la imagen del falso ápostol desciende á la tierra terriblemente mutilada.

El cordero de pascua de la antigua ley, se presenta ante nuestra memoria cuando crecidas manadas de estos sencillos animales pueblan en la tarde de este dia y en los tres inmediatos el bello campo que se dilata desde la puerta de la Carne á la de Cármona; en cuyo lugar se improvisaba antiguamente un elegante paseo, reemplazado hoy por el de nuestra hermosa y fragante ribera del Guadalquivir, y por el de los poéticos y memorables jardines del Alcázar, abiertos para el público en los dias festivos desde el primero de pascua de Resurrecion, hasta el último de la octava del Corpus.

El tiempo de la Pascua citada arriba no puede considerarse en su parte religiosa mas que como continuacion de la Semana Santa: asi pues, podemos proseguir este capitulo dando una breve idea á nuestros lectores de las solemnidades que despues de la despedida dedicada á la cuaresma por una multitud de gritos y roncos clamores desde la torre de la Catedral á las doce de la noche del sabado, y despues del estruendo de sus campanas que vuelven á celebrar la resurrecion á las dos de la madrugada del siguiente Domingo, se verifican en Sevilla con su lujo nunca desmentido y su riquisima ostentacion.

Reducense aquellas á las procesiones de S. M. en público que acostumbran á hacer varias hermandades con el objeto de presentar el Santo cuerpo de Jesus, á los que impedidos fisicamente estan imposibilitados de recibir la comunion en el templo.

Estas procesiones en sus respectivas parroquias se estienden á las cárceles y casas de caridad; ofreciéndose en aquellas un espectáculo digno del hombre observador: pues tal atencion merece la vista de una multitud de criminales mas corrompidos mientras fuertemente castigados, al doblar sus rodillas humildemente y sujetarse con corazon sincero y contrito á la ceremonia que envuelve el mas inefable incomprensible y sublime misterio de nuestra fé.

La hermandad del *Santo Entierro* verifica esta procesion llevando ademas de los comunes adornos los coros angélicos de la cofradia; dando con este aliciente, nuevo realze á una festividad con la que puede decirse acaba la *semana Santa* en Sevilla.

CAPITULO VIII.

Los Toros.

El ancho circo se llena
de multitud clamorosa
que atiende à ver en su arena
la sangrienta lid dudosa,
y todo en torno resuena.
<div style="text-align: right">Moratin.</div>

UANDO esparce la primavera su brillante manto rico en colores y en matices de tan variado aspecto y de tanta grandeza revestido, cuando el azul transparente del cielo esmaltado de brillantes estrellas ó del luciente luminar del dia envuelve la creacion en los rayos de su hermosura, cuando el blando susurro de los pacíficos rios y de los límpidos arroyos es la única voz de la naturaleza, cuando las flores se ostentan llenas de animacion, de vida y bordando con sus seductores cambiantes las halagüeñas colinas y las dilatadas pra-

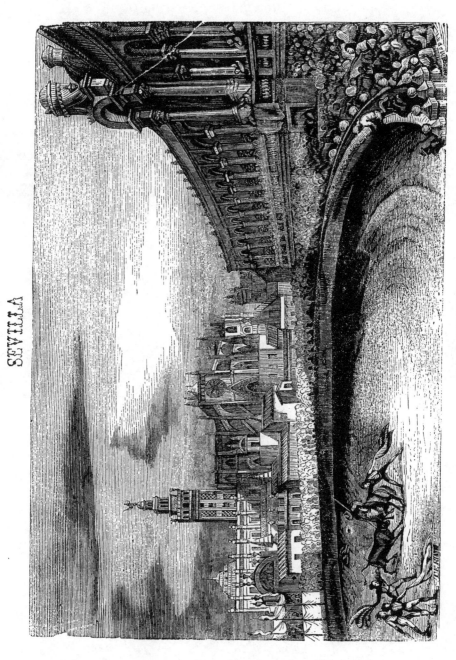

SEVILLA

PLAZA DE TOROS

deras, cuando los odoríferos vapores de la madre tierra, el aroma de las plantas, las auras mansas de las primeras horas del dia llegan embalsamadas por el aliento de los oscuros bosques y de las tranquilas florestas, cuando finalmente las flores, las plantas el firmamento, los vientos de la tarde, las auras de los jardines, el brillo de la aurora, el resplandor de los astros y el lujo de toda la creacion se reviste de nueva grandeza y de mayor armonía, entonces es cuando la alegria arde en los corazones de los hijos de este suelo, y entonces cuando se entregan á ese placer de las corridas de toros, que si bien cuenta en su favor millares de pareceres, no está libre con todo del furor de constantes detractores.

Siento no contarme en el número de los primeros, aunque tampoco me adhiero á la opinion de los segundos; mas el entusiasmo con que acojen esa diversion mis alegres compatricios, y el deber en que estoy de revelar su carácter, sus usos, sus costumbres y sus sentimientos, me obligan á hacer la apologia de ese espectáculo, que si acaso es sangriento, no se derrama siempre la sangre humana.

Los estrangeros son los que mas se ensañan contra esta clase de fiestas públicas, lanzando contra ellas en algunas de sus obras las mas absurdas acriminaciones, acompañadas casi siempre de una ignorancia reprensible sobre los lances y suertes que en ellas se practican, encontrando graves fundamentos para echarnos en cara nuestra escasa cultura, nuestra poca civilizacion; pero si esa poca civilizacion, si esa escasa cultura, es lo que en ellas se refleja, preciso se hace sean consecuentes y confiesen tambien el estado abyecto y poco estimable de la sábia Grecia y la culta Roma, cuando en los tiempos de su mayor grandeza y poderío, consentian y autorizaban con sus leyes los juegos olimpicos los *Pitios, los Istmicos, los Nemeos, la Carrera, el Salto, el Pujilado, la Lucha, y el Disco,* los que sino todos eran cruentos y sanguinarios, algunos de ellos daban lugar á tristes escenas mas proximas de acontecer, que no en nuestros espectáculos tauromáquicos.

Sirva de prueba para la que de decir acabamos la autorizacion ó tolerancia que han tenido los pontifices respecto á esta diversion, desde que Clemente VIII salvando las escomuniones de muchos papas, y la espresa prohibicion de Pio V. ha consentido en ella, teniendo

presente que el peligro es casual y no inminente como antes se
creyera; asi, pues, hagamos una breve reseña de lo que es en
Sevilla esta clase de fiestas, introducidas por los moros en España
el año de 1110, aunque en el modo de lidiarlos ha habido constan-
tes y repetidas variaciones.

Entre los cantos del primer dia de pascua, que hemos procura-
do describir en el anterior capitulo, se escucha la voz del ciego
que aturde con su constante pregon de *papeletas de los toros*; *y pa-
peletas de los toros, toros en Sevilla*, gritan una porcion de hombres
mugeres y chiquillos, todos tropezando á causa de la nulidad
de los órganos opticos; lanzánse á esta cuadrilla todos los tran-
seuntes llamados por la confusion inharmónica de tiples, tenores,
bajos y bajos profundos, acompañados tambien de las acentos del
lazarillo y del perenne compas de la contera de hierro en que
rematan sus bastones.

Y estos gritos tienen un poder tan mágico que desde luego se
cierran los talleres, los trabajadores cruzan aqui y allá revelando
en sus rostros el placer: y hay confusion y algazara, y todos con
trajes oportunos y graciosos se disponen prontamente al divertido
espectaculo; mas no solo los obreros se afanan por disfrutar
de él; sino que el profundo abogado, el Esculapio sapiente, el ro-
mántico poeta y sobre todo, el jovial estudiante, acompañados de
bellas andaluzas con sus trages huecos de vivisimos colores, con
profusion de volantes y sus vistosas mantillas blancas de tul, se di-
rigen en tropel y en confusion seductora al estenso circo cubierto,
apenas se abren sus anchas puertas, de una crecida multitud de
alegres espectadores.

Jóvenes bulliciosos, que en la tarde anterior en briosos alazanes
han ido á conocer las tendencias del ganado, son los que ocupan
los preferentes asientos, entregándose hasta que empieza la diver-
sion, á bromas sarcasticas y mordaces.

Por fin, no es dificil en estos dias y á estas horas observar á
un jaque andaluz qne ante la ventana de su hermosa, le dirige
estas ú otras analógas palabras:

> Vente conmigo á los toros,
> vente á los toros, chiquilla,

que ni en cristianos ni en moros
has de encontrar mas tesoros
que en los toros de Sevilla.

Te aguarda aqui una calesa
que en diciéndole, *á correr,*
lo hace con tal lijereza,
que el que á su lado atraviesa
ni puede llegarla á ver.

Vente á la plaza, y allí
sentirás tu corazon
cual baila dentro de ti,
al contemplar junto á mi
tan hermosa diversion.

Que sin pena, ni carcoma,
solo hay allí franca broma
envuelta en placeres mil,
desde que en la plaza asoma
el mal montado alguacil.

El que con paso bien grave
y orgulloso continente,
que apenas finjir bien sabe,
se dirije al presidente
para recojer la llave.

Van detras los lidiadores
marchando con gran decoro,
y ostentando mil primores
con relucientes colores
en trajes de plata y oro.

Sigue despues *Chavarrias,*
que haciendo mil cortesias,
y dando sus vueltas mil,
dirije sus largos dias
á la puerta del toril.

Sale el furioso animal
y al picador le arremente,
pero con esfuerzo tal,
que en tierra dan por su mal

Cost.

caballo, y lanza ^y ginete.

Prosigue con su altivez,
y con el segundo cierra,
con el tercero despues,
dejando sobre la tierra
tendidos á todos tres.

Y la tierra en derredor
de roja sangre se empapa
del caballo ó picador,
á quien salva un lidiador,
que tiende al toro la capa.

Toca las palmas ufano
el que libertado ha sido,
la pica empuña su mano,
y sobre un troton lozano
se lanza al toro atrevido.

Mirólo el toro llegar,
y en frente de él se detiene,
quieren ambos empezar,
mas cada cual se mantiene
contemplandose á la par.

Hácia adelante inclinado
el toro escarva en la arena,
mueve la cola obstinado,
brama con siniestro enfado,
y mal su furor refrena.

Echado sobre el arzon
el buen picador le espera,
latiéndole el corazon,
y llamando en conclusion,
con ronca voz á la fiera.

Y la fiera se prepara
cuando él acorta la brida,
sin distinguirse su cara
la barba en el pecho hundida
y bajo el brazo la vara.

El toro por fin le enviste

11

y al sentir la férrea pica,
que bien tenaz le resiste,
de sus proyectos desiste,
y el circo en sangre salpica.

Muchos, que del picador
en el encuentro anterior
fueron fieles detractores,
pagan ahora su valor
con aplausos y clamores.

Suena el clarin, los toreros
arrojan las monterillas,
poniendo al toro certeros
los diestros banderilleros
cien pares de banderillas.

Y dando horribles bufidos
corre y se para y se pierde,
y piérdense sus sentidos
á los violentos tronidos
del aguijon que le muerde.

Suena de nuevo el clamor
del clarin porque se rinda
el toro al fuerte dolor,
y el apuesto matador
ante el presidente brinda.

Su diestra el hierro sujeta
y el capote la inmediata,
dos veces al toro reta,

y al tercero de muleta
de un solo golpe le mata.

La fiera cae cuando siente
el golpe del hierro agudo,
y el matador diligente
se dirije al presidente
á hacer de nuevo el saludo.

Y al par que mil maravillas
está la orquesta entonando,
las enjaezadas mulillas
cubiertas de campanillas
llevan al toro arrastrando.

Este es, hermosa, el placer
que odian los estrangeros,
aunque es fuerza conocer,
que son ellos los primeros
que aqui lo vienen á ver.

Ay! vente tu hermosa mia!
vente conmigo á gozar
del placer y la alegria
con que nos sabe brindar
la reina de Andalucia.

Vente, pues, vente á los toros,
vente conmigo chiquilla,
que ni en cristianos ni en moros
has de encontrar mas tesoros
que en los toros de Sevilla.

CAPITULO IX.

Feria de Sevilla.

oma y Atenas son dos pueblos que nunca pueden borrarse de nuestra memoria, sus fiestas y sus placeres, los dioses tutelares de aquellas solemnes escenas convertidas á veces en alegres ninfas, y en mágicas fantasmas; sus fértiles campiñas convidando á disfrutar de los preciosos dones de la naturaleza, aquellos famosos montes el *Janiculo y el Palatino, el Quirinal y el Vaticano*, el magnífico *Capitolio* de *Tarquino* el soverbio, con sus grandes puertas de bronce y su techumbre de oro; el *Panteon* de Agripa, morada de los dioses, los templos de Marte y de Saturno, los arcos triunfales y trofeos, los inmensos teatros y los famosos acueductos, todo lo vemos en la ciudad primera girar constantemente ante nuestros ojos: y en la segunda, en esa rica Atenas reina de la antigüedad fundada por Cecrope 1556 años antes de J. C. dominada por el *Olimpo*, y fecundada por los tranquilos vientos del valle *Tempe* de la Tesalia, con los templos de Neptuno y Minerva presididos por el orgulloso *Partenon*; el de Júpiter olímpico, el de Teseo, los pórticos y el *Odeon* y finalmente el delicioso

Academus donde resonó la voz de Platon el divino, todo, todo se
presenta á nuestra mente como en un mágico espejo donde vemos
perennemente reflejadas nuestras ideas, nuestras fiestas, nuestras so-
lemnidades, nuestros ricos monumentos y hasta nuestros mismos co-
razones; con la única diferencia, que todas esas pasadas escenas
de la antiguedad las hemos pasado nosotros por el crisol de nues-
tra religion quedando libres por lo tanto de las impurezas que con-
tenian, y dándonos medios para gozar de sus innumerables en-
cantos.

Una de esas vistosas y alegres fiestas en que se nos represen-
tan las de la antigüedad es la hermosa feria con que en el 18 de Abril
nos regala la reina de Andalucía: con efecto, nada mas brillante, na-
da mas encantador, nada mas risueño al par que sublime, que el
estenso llano cubierto de menuda yerva de esmeraldas; que el cla-
ro sol puro y resplandeciente dorando las encantadoras praderas
y vivificándolas con sus ardientes rayos, que aquella variada mul-
titud de personas de todas las edades, secsos y condiciones, que
aquel panorama, finalmente, tan rico, tan variado y tan lleno de
placer. La diosa Venus *Afrodisa* preside esta *solemnidad*, y la alhagüe-
ña. *Hebe*, esparciendo las flores de la juventud y llevando la
copa del precioso nectar, le dá mayores encantos: rodeado de es-
tas gracias es de admirar aquel mágico laberinto, lo mismo en las
cosas, que en las gentes, en las maneras y el lenguage : ya
aqui los elegantes puestos de las buñoleras, ostentando sus ricas col-
gaduras y sus fuertes adornos, mas allá la portátil fonda, que abre
el apetito mas estragado solamente al percibir el fragante aroma de los
efectos culinários ó de las ricas botellas de Málaga, Jerez, y Sanlúcar; á
éste lado la larga fila de los vendedores de sables, tambores, escopetas,
y demás efectos dedicados á la infantil falange que destroza con su vista
y con sus deseos á aquella multitud de objetos tan numerosos como
variados; á la otra parte las tiendas de binaterias y en todos lados
en el prado y en los pequeños montecillos, alli reina la confusion;
la algazara y el goce de todos los placeres, ya sea donde innu-
merables cabezas de ganado ofrecen su pintoresco aspecto ó ya donde
los majos andaluces con sus bellas mitades, ostentan ora los sover-
bios alazanes de la Arabia, Córdoba y Sevilla, ora las elegantes
carretelas y multitud de otras clases de carruajes antiguos y mo-

SEVILLA.

dernos, fabricados en Londres ó en los mismos obradores de nuestro suelo.

Y en medio de esto los gritos de alegria, los *fandangos* y *seguidillas* inopinadamente improvisadas, los alegres rasgeados y punteados armónicos de la guitarra, los pitos, carrañacas y otras preciosidades de la misma naturaleza, las sonrisas y los galanteos, se encuentran alli como nativos y esenciales de tan vistosa diversion, realzada por último con la incomprensible Babilonia de las diferentes hablas y acentos de los naturales de todas las provincias de España, que vienen á Sevilla á celebrar sus contratos y negociaciones, unas veces con el carácter de compradores, con el de vendedores en otras; mas siempre caracterizando con la mayor exactitud el lenguaje, usos y costumbres de sus respectivos paises. El alegre y ligero *valenciano* con sus zaragüellos, manta al hombro izquierdo y pañuelo en la cabeza, el maragato con sus bragas del siglo XV, capaces de encerrar en su inaudita estension á mas de doce individuos de su misma especie, su sombrero de ala ancha y tendida, su larga chupa, su coleto de cuero y preciosos alicientes; el aragones con su sombrero de tres cuartas de circunferencia, su aire grave, noble y sencillo asi como su vestimenta; el asturiano con traje de pana de un mismo color, sus espaldas atléticas y su rostro encendido y oboligado; el navarro con sus anchos pantalones, su rostro espresivo y su boina de grande borla; el gallego con su pequeña monterilla, su nariz aguzada y sus medias del predilecto color de ceniza; finalmente, cuantos provincianos ecsisten en España todos hablan aqui con sus discordes acentos y todos celebran sus convenciones, aunque con no poca dificultad, lanzando al aire disparos de las escopetas, tan luego como se verifica algun negocio que merece la pena.

Todo lo qué nos hace sospechar, é imaginarmos ir no poco fundados, que la Feria de Sevilla se hará célebre en toda España, asi como todas nuestras notables festividades y solemnes dias son nombrados con entusiasmo en algunos puntos de Europa, y por cuya razon dedicamos nosotros los siguientes versos à la famosa perspectiva que nos ofrece esta feria:

Nadie le ponga mancilla à la féria de este suelo;

es la octava maravilla,
que ha descendido del cielo
para asentarse en Sevilla.

En mitad del bello Prado,
cuyo verdor nos encanta,
vistosamente enjaezado
un bello mundo ignorado
orgulloso se levanta.

Es un mundo de placer,
de mil formas y colores,
su alfombra bordan las flores,
que nos brinda por do quier
sus escitantes olores.

No hay realidad que compita
con su completa ilusion,
y á su presencia bendita
ardientemente palpita
de júbilo el corazon.

Y qué corazon de roca
no habría de palpitar
al ver esa estancia loca
donde el alma se sofoca
de tanta dicha al gozar?

Que alli el alma y los sentidos
la mente y el corazon,
en si mismos confundidos
los placeres mas queridos
miran girar en monton.

Porque á un tiempo alli se ven,
entre el continuo vaiven
de los que vienen y van,
del rico señor el tren,
y el lujo de su alazan.

Y al par que rica ambrosía
se bebe allí sin rubor,
sus flechas Cupido envia,
porque siempre Andalucia

fué la tierra del amor.

Y alli todos son hermanos,
ni nobles hay ni pecheros,
andaluces y gitanos
se estrechan alli las manos
cual antiguos compañeros.

Solo hay alli diversiones,
allí no hay mas que placeres,
dulces y gratas canciones,
ardorosas impresiones,
y enamoradas mugeres.

Hadas de los campos son,
ú Odaliscas de un harem,
que vienen en confusion,
á disfrutar de este edem
en tan brillante funcion.

Mas de una suerte tan seria
yo no quisiera cantar
los placeres de esta féria,
cuando hay en ella materia
para otro acento entonar.

Que tan lujosa y compuesta
es de admirar la campiña
como á trechos manifiesta
en cada parte una fiesta
y en cada fiesta una riña.

Pues que es de la humana esencia
segun para mí adivino,
que en bebiendo sin pudencia
siempre se diga, tras vino
sobre—vino una pendencia

Y aun no es bello el panorama
que el mundo aquel nos presenta
al par que del sol la llama
en medio el azul se ostenta
y sus ardores derrama.

Que entre bulla y confusion

corre la gente en monton
del uno al otro lugar
para ver donde encontrar
mas vária la diversion.

Y vuelan mil carrruajes,
cual sobre el mar las espumas,
dejando al viento los trajes
de hadas que adornan plumas
y los chinescos encajes.

Y aturde alli el loco afan
y la estraña algaravia
de los que vienen y van,
por que llenos de alegria
sus corazones están.

Y oyénse en bajos y cerros
los gritos de cien chiquillas,
y ladridos de mil perros,
al son de las campanillas
y al compas de los cencerros.

Y á la par alli es de ver

como se suele beber
no á tragos sino á cuartillos
entre la danza y placer
de chozas y ventorrillos.

Ventorrillos mas galanes
que sus alfombras de flores,
donde lucen sus primores
adornos de tafetanes
y tules de mil colores.

Aun mas pudiera decir
si tiempo y ganas tuviera
mas no debo proseguir,
dejadme, pues, concluir
de la siguiente manera:

Nadie le ponga mancilla
á la feria de este suelo,
es la octava maravilla
que ha descendido del cielo
para asentarse en Sevilla.

Y aun no concluyen aqui los placeres de la estacion florida: apenas
acaban de pasar esas escenas que debilmente hemos descrito,
cuando la venida de las gentes de la Feria de Mairena, nos hace
improvisar un lujoso y encantador paseo, en la hermosa y risue-
ña Calzada que se estiende entre la Puerta de Carmona y la pa-
cífica y solitaria Cruz del Campo.

Mientras una crecida concurrencia engalanada con el mayor lu-
jo y la mas esquisita elegancia, cruza de uno á otro estremo del
paseo, sufriendo las incomodidades consiguientes á un par de milla-
res de individuos de sobra, alegres andaluces sobre briosos corce-
les, llevando á ancas del overo ó del tordillo, perfectamente dibuja-
dos, las preciosas reinas de sus corazones, con sus trages de ancho
vuelo y profusion de faralaes voluptuosos, con sus medias blancas
como la nieve y sus zapatos de cinco puntos, corren alegres y bulli-
ciosos por el estenso llano cubierto de su rica vejetacion y sobre
el que resalta visiblemente el tipo andaluz tan original y encanta-

dor como hermosa la mansion donde tiene colocado su asiento.

Admirable es el contraste que ofrecen con la concurrencia espectadora estos majos andaluces con sus pequeñas chupas de terciopelo azul, negro ó verde, bordado de seda, y adornada con agujetas de plata, pendientes de cordoncillos, el corto chaleco con botones del mismo metal, el calzon de punto perfectamente ajustado y cerrado en la parte esterior de los muslos con monedillas de veinte y un cuarto, el ceñidor encarnado, amarillo ó azul, el botin de becerro sin teñir, y el sombrero de figura cónica con grandes motas de seda y rodeado de terciopelo; traje comun de cierta clase de gentes en todo el año, y casi general en los dias de la presente feria.

Con esta fiesta puede decirse que acaban las diversiones del mes de abril, empezando el siguiente consagrado á los gemelos Castor y Polux, con la apertura al público de la casa de espósitos alhajada en el dia de la Santa Cruz con multitud de adornos, lujosas cortinas y elegantes pabellones de raso y arcos de flores que producen un efecto demasiado agradable; tan agradable y vistoso como el florido aspecto que ofrecen en este tiempo multitud de templos cubiertos y adornados de odoriferas plantas, como holocausto rendido á la Virgen en las solemnidades, cuya serie continuada durante todas las noches de mayo se conoce con el nombre del Mes de Maria.

Finalmente, la esposicion al público del cuerpo de san Fernando, que se conserva en la capilla real de la iglesia metropolitana, rodeado de algunos números de la compañia de preferencia que acompañados de la bandera y música del rejimiento á que pertenecen se destacan á este santo objeto, es en el dia 30 de Mayo lo que llama la atencion de los curiosos por última vez en este tiempo feliz; á no ser que la festividad de la pascua de Pentecostés pertenezca á aquel, como en el año venidero que será el 19 de Mayo en cuyo caso hay que disfrutar de la feria de la Virgen del Rocio que pasamos á delinear.

CÁPITULO X.

Feria del Rocio.

No encontrareis en mi sencillo cànto
ni ensueños, ni fantasmas, ni visiones:
viejas historias y costumbres canto;
respeto pues, antiguas tradiciones.

ABIDO es que la feria del Rocio, no pertenece pre-
cisamente á las fiestas que son peculiares á Sevilla;
mas como todos los años, tan luego como se acerca
la pascua de Pentecostés, que será en el prócsimo
de 1850 el dia 19 de Mayo; vemos correr por las
estensas calles del arrabal de Triana, una multitud
de personas convidadas por el sonoro caramillo y el retumbante
tambor de uno de los hermanos de la corporacion piadosa que ha-
ce estacion á la ermita donde se venera la Virgen que dá nombre
á esta solemnidad: como además acuden á esta de todas partes
mil y mil procesiones del mismo género, pugnando por sobresalir
y ostentar mas riquezas en los sobrecargados adornos de las carrozas y
de los bueyes que las conducen; como mil y mil familias salen
tambien de nuestra rica ciudad por disfrutar de los encantos y pla-
ceres que en medio de esas piadosas caravanas se disfrutan, como

Cost. 12

por último esta feria es conocida y celebrada en toda España y
acaso en el estrangero; por eso nos hemos decidido á dejar en nues-
tro libro una reseña fiel de la que ella es, de sus escenas mas no-
tables, de las creencias de las gentes que pagan á esa santa ima-
gen su tributo de adoración, y de todas las cosas en fin que han
pasado por ante nuestros anhelantes ojos al ser curiosos especta-
dores de tan variada, poética y lujosa solemnidad; tan poética y
variada como que en ella se confunden caprichosamente los senti-
mientos piadosos de los andaluces, con sus alegres placeres y sus
costumbres joviales y divertidas con la práctica de sus actos reli-
giosos: pues esta feria es la viva imágen de todo cuanto rodea la
ecsistencia de los hijos de este suelo.

I.

En mitad de un verde prado,
denominado el Real,
una ermita se levanta
que remota antiguedad
revela en sus pardos muros,
y en la que culto se dá
á la Virgen del Rocío,
en una fiesta anual.

Antiguas histórias cuentan,
ignoro si con verdad,
que un pastor halló esta imágen
de un dilatado pinar
en el mas lozano pino,
que al cielo osaba llegar.
Miró el pastor su hermosura,
quedando ciego al mirar
el rostro de aquella Virgen
de rostro tan virginal;
y diciéndole, bajase
del empinado sitial,
ni hizo el menor movimiento,
ni se dignó contestar.

Volvió el pastor otra vez
sus ruegos á pronunciar;
mas hallando por respuesta
solo un silencio tenaz,
el último esfuerzo hizo,
el que ni menos, ni mas
logró que los anteriores,
de lo que enojado asaz,
el buen pastor, en su honda,
colocando un pedernal,
lanzólo á la hermosa imágen,
sin conocer su desman.
Y aun todavia esa Virgen,
de rostro tan virginal,
conserva la corta herida
que le causára el zagal.

Tampoco con esto aun pudo
sus proyectos alcanzar:
por lo que á Almonte avisando
de un suceso, en que quizás
algo de estraño entrevia,
al árbol hizo llegar
el cabildo de la iglesia,
con el alcalde ademas.

Todos quedaron estáticos,
sin saber qué imaginar
de aquella estraña aventura
de la Virgen del pinar;
y despues de un gran consejo,
que alli hicieron celebrar,
determinaron llevarla
á la iglesia principal.

Hiciéronlo buenamente,
cual lo supieron pensar,
y todos se retiraron
tranquilos á descansar;
mas apenas vió la Virgen
que todos dormian en paz,
cuando tomando el camino
de su frondoso sitial,
en el pino en que la hallaron
volvió su asiento á tomar.

Amaneció la mañana,
como se suele anunciar,
dorando con sus fulgores
por donde quiera que vá;
y apenas abren la iglesia
cuando comienzan á entrar
los rústicos aldeanos
la Virgen á visitar.
Echanla todos de menos,
y el cura y el sacristan
con el barbero reunidos
pusiéronse á meditar
sobre la fuga impensada
de la divina deidad:
y hubo hablillas en el vulgo,
y secretos por demas,
y voces y comentarios,
que bueno será callar:
quedando en fin decidido,

ir otra vez al pinar,
por ver si acaso la hallaban,
por suerte ó casualidad,
Hiciéronlo asi en efecto,
y lográronla encontrar,
trayéndosela en seguida
á la iglesia principal:
pero la Virgen, que acaso
le gustaba respirar
los céfiros de los campos,
mas que el del templo glacial.
volvióse otra vez al prado
de su hermosura á gozar,
y los rústicos volvieron
por vez tercera á buscar
á la Virgen fugitiva
de su templo celestial.

Entonces ya conociendo
su suprema voluntad
determinaron contestes
una ermita levantar.
de la que fuera cimiento
el árbol en que ella está.

Y desde este tiempo antiguo
culto en la ermita se dá
á la Virgen del Rocio,
en una fiesta anual.

II.

Alli de todos los pueblos
de las cercanias ván,
pintorescas cofradías
sus dones á tributar
á esta Virgen tan querida
por mil milagros y mas,
que diz, en todos los años

se miran alli brillar,
por el poderoso influjo
de la virgen celestial.

Y aquellos campos cubiertos
de espantosa inmensidad
de todas clases de jentes,
ofrece, á decir verdad,
el mas bello panorama,
que puede el hombre alcanzar

Aqui vistosas se elevan
con su forma irregular,
ya la choza pintoresca
del inocente zagal,
ya alli el puesto de avellanas,
el del turron mas allá,
las buñoleras delante,
dulce y quincalla detrás,
tiendas de todos matices,
formando un conjunto tal
que se pierde el pensamiento,
sin que se llegue á fijar.

Y á este lado los festines
nos convidan á gozar
con vivos aires que bailan
de la guitarra al compás,
y al son de las castañuelas
de granado ó de nogal.

Y aturden alli las voces,
marea tanto bailar,
confundense tantos brindis
tantas cosas á la par.
Los gitanos y andaluces
juranse alli eterna paz,
y los serranos con ellos
no se desdeñan de hablar.

Y en medio tal confusion
de zambra y delirio tal

de tantos brindis y bailes
de tanto estruendo y gritar:
—Turron—Avellanas—Dulces—
—De Alicante—De S. Juan—
—Que son de confituria—
—Señora, venga osté acá—
—venga osté acá señorito—
—aqui se dan á probar—
—damascos son de la parma—
—quien me merca estas granáz—
—naranjas, buenas naranjas—
—una docena un real—
—á las buenas son del moro—
—dátiles, frescos estan—
—relaciones de la vinge
del Rocio—Eh, D. Blas—
—no oye oste las doy baratas—
—Zaleroso ven acá
zi tiene cara é roza—
—ze acabará de marchá—
—ze empeñó que mis guñuelos
se le iban á indigestá—
El del clavel no oye osté—
—arvellanas americán—
—tortas é Sevilla tortas—
—por vida de Satanás—
—per hombre si estan muy caras—
—los hemoos tomado ya—
—está visto, no hay quien compre—
—vaya osté con Barrabas—
Jesus, y que confusion—
—Bueno—malo—regular—
á la guardia,—que se matan
—tira primero—allá vá
—socorro—ausilio—señores
jasé el favó da asperá,
que á la vingen del Rocio

se hase ezta feztivia,—
—esta icho—y se acabó—
—viva la Vingen—vivaáá—
responden mil y mil voces
co nfundidas á la par
—Pues vamos pronto Curriyo—
—principiemos á bailar—
—viva la gracia—zalero—
—la guitarra venga acá—
—viva la gente é mi tierra—
—que me ajogo en tanta zá—
—alfajor que es de la sierra—
—vaya eze brindis Tomas—
—suelte osté ya la cancion—
—si tengo mu apreta
la garganta-eso no importa—
—pues entonces á cantá—
—comare vaya un fandango—
—venga de ahi—bueno vá—
—brindo por la cantaora—
—se tragó osté la toná?
—sopla el anafe Juaniyo—
—cristo de la Treniá—
—que me errama osté el canasto—
—está osté ciego quizas—
—me escucha osté?—quince siglos
jase que la quiero yá—
—miste que no soy tan vieja—
—sí la quice asté en la naá—
　　Todo esto confundido
á nuestro lado y detras,
al frente y á todas partes,
vemos en torno girar,
en rápido torbellino,
sobre aquel inmenso mar
de confusion, de desórden,
donde no se puede andar

sin ser inocente víctima
de aquel delirio fatal.
que reina en todas las almas
en esta solemnidad.

III.

　　Pasan los dias primeros
de esta feria original,
y con sus danzas y brindis
el tercero vá detras:
centenares de milagros
en ellos se han visto ya:
pues muchos cojos que fueron
la Virgen á visitar,
se tornan á sus moradas
por sus pies, sin cojear:
del mismo modo, los ciegos
sin lazarillos van ya,
rindiendo todos mil gracias
á la virgen celestial.
　　Y van alli penitentes
á aquella capilla á orar,
ya para cumplir promesas
ó alguna cosa á implorar,
y van unos á vender
y otros van para comprar
y otros á divertirse,
siendo de estos los mas,
puesto que el génio andaluz,
que es cuando debe formal,
cuando la ocasion lo pide
es mas que todos jovial.
　　Vedlos alli como cruzan
sobre el apuesto alazan,
ó sobre el tordo gallardo,
causando placer mirar

tanto caireles de plata,
tanto adorno y alamar,
como cubren el jaez
del amo y caballo al par.
y tienense los primeros
por felices en llevar
en ancas de sus corceles
las mozas de caliá,
derramando con sus gracias.
por todas partes su sal,
con los adornos que llevan,
y las plumas que andear
miránse á par de los trages,
que sueltos.y al aire van
desde que el bruto comienza
con contento á galopar.

Y entonces es el reir
del ginete y el temblar.
de la dulce compañera,
de la graciosa beldad,
que aunque con gracia y primor
se sabe fuerte enlazar
á la redonda cintura
del andaluz con quien vá,
y lleva la baticola
con fuerza asida ademas,
vá temblando y sin aliento,
sin determinarse á hablar
hasta tanto.que la bulla
y alboroto general
quita de.todos los ánimos;
la amargura y el pesar.

Y todos alli pasando,
unos de otros detras,
se despiden tiernamente
de la virgen celestial:
y cada uno á su pueblo

se marcha con su hermandad,
volviendose á su recinto
satisfecho cada cual.
Vuelven tambien á Sevilla
los que alli fueron de acá,
y los que aqui nos quedamos
los vamos siempre á esperar,
por que su vuelta merece
todo eso, y mucho mas.
Fínjase pues el lector,
si de finjirlo es capaz
limpia una noche y serena,
la luna en el cielo está,
y esparcen sus tibios rayos
misteriosa claridad;
chicos, jóvenes y ancianos,
gente de poco y de mas.
al otro lado pasando
del sonoroso raudal,
que Guadalquivir le llaman,
vamos todos á gozar
del bello cuadro que ofréce
la caminante hermandad.
Las diez ha dado un relox,
y debe ser poco mas,
cuando de lejos se mira
salir de la oscuridad
del triste y estenso campo
una luz de otra detras,
y en dos hileras formadas
se van distinguiendo mas,
hasta que al fin se descubren
las carrozas en que van;
cantando y tocando alegres
sin detenerse jamas,
y ostentando mil riquezas
con flores y tafetan.

con moños y con prendidos,
de oro y plata y de metal.
　Sigue larga cofradia,
hermosa á decir verdad,
por los caballos briosos
que conduce cada cual,
y por las hachas de viento
que suelen tambien llevar,
cerrando la comitiva
la carroza principal,
con mas cintas y brillantes,
mas luces de todo mas,
y en la que llena de gloria
se vé la Virgen brillar.
　Por último, mis lectores,
cuando acaba de pasar
tan lujosa procesion,
y cuando se encuentra ya

en casa del mayordomo
de tan brillante hermandad
con mil vivas á la Virgen
nos solemos retirar,
volviéndonos por el puente
contentos á descansar.
　Asi concluye esta feria,
que acabamos de contar,
aunque con sencillo estilo,
sin ponerle ni quitar.
　Si acaso hallais algo estraño
en la Virgen del pinar,
no me culpeis á mi solo,
si no conmigo culpad
á aquellos que me contaron,
sin detenerse á juzgar,
esa linda tradicion
tenida como verdad.

CAPITULO XI.

Procesión del Corpus.

Y habiendo tomado el pan dió gracias, y lo partió, y se lo dió diciendo: Este es mi cuerpo, que es dado por vosotros: esto haced en memoria de mi.

[S. Lucas cap. XXII vers. 19.]

ada mas hermoso, nada mas grande, nada mas sublime que esos sagrados misterios de nuestra veneranda religion, esos sagrados simbolos de nuestras creencias, brillantes espresiones del poder del Altisimo, donde el espiritu se pierde lleno de un santo entusiasmo, y donde el alma goza en su misma pequeñez, en la misma insuficiencia de su comprensibilidad; insuficiencia que conoce la razon cuando se lanza temeraria á querer penetrar en los profundos arcanos de la suprema inteligencia, cuando ciega y con confianza en si misma quiere romper el denso velo de la religion con sus débiles esfuerzos, y conocer únicamente con sus materiales sentidos sus santos secretos que son las mas brillantes pruebas de la fé y sin los cuales fuera imposible comprender una religion verdadera.

Imposible, si, ya lo ha dicho un escritor de nuestros tiempos: «La religion es un abismo de magestad y de grandeza, el cual

se presenta á los sábios tanto mas profundo cuanto mas trabajaban por interesarse en él: por eso cuanto mayor es nuestro empeño en conocer los misterios de nuestra creencia, menos podremos comprenderlos, porque su celestial grandeza, porque su esplendor, porque el tinte de divinidad que han recibido fascina nuestros ojos y oscurecen nuestra razon, no dejandonos admirar otra cosa mas que la sabia mano del Omnipotente, que asi lo tiene dispuesto desde su infinita eternidad.

Esta incomprensibilidad poética, sublime y misteriosa, es la que encontramos al fijar nuestra atencion en la solemnidad del presente dia, época de feliz memoria para todo cristiano, época de dulzura y de místico placer, porque recuerda al católico las santas palabras del crucificado: *Hoc fecit in meam commemorationem,* sublime espresion en que se encuentra consignado el mas santo y venerable de nuestros sacramentos, , el Sacramento de la Eucaristia.

La iglesia, que desde su institucion ha recibido su práctica, como recibir podia un dogma evangélico, ha dedicado dos dias del año para revestir esa grande fiesta de toda la pompa y magestad debida á la grandeza del Ser Supremo; el Jueves santo y el presente son, pues, en los que tiene lugar su recordacion. En el primero, embargados nuestros espiritus por las tristes ideas de la muerte del Redentor, apenas podemos alcanzar su esplendente gloria, y por eso la iglesia ha asignado este otro dia para que podamos desahogar nuestros corazones, y comprender con dulzura, con amor y con alegria del alma, toda la grande idea, que envuelve en sí mismo ese santo sacramento, cuya solemnidad ha sido querida por el mismo cielo, manifestando su deseo por medio de una de esas apariciones llenas de poesía, con que el Omnipotente se ha dignado hablar á los que en él adoran con pureza de corazon.

Allá en el siglo XII una virgen del claustro, tierna y misteriosa, se postra humildemente ante el ara del Altisimo; sus ojos están bañados en lágrimas de compuncion y de fé verdadera, su vista está clavada sobre la imágen del Omnipotente, su corazon se abrasa en el fuego del Señor, y su espíritu se aduerme en un éstasis divino: entonces la imaginacion de la doliente virgen, se vé sorprendida por un mistico ensueño: el astro de la noche se ostenta brillante clavado en el cénit y se halla en su plenilunio; empero su

esplendor se encuentra oscurecido en su centro; el punto céntrico
de su esfera se mira atravesado como si un cuerpo estraño hubie-
ra robado parte de su disco: esta vision, tenida por Juliana, la
virgen del señor, como una aparicion maléfica que le queria tur-
bar en sus religiosas fruiciones; pero advirtiendo su continua repe-
ticion le atribuyó otro origen y comprendió al fin su significado.
La luna en sí misma representaba á la iglesia, la oscuridad ó la
herida de su centro era el vacío que de esta fiesta se encontraba
en la práctica y ritos religiosos, que tanta influencia ejercen en
los corazones de los cristianos.

Juliana por fin fué inspirada y se quiso que sirviese de instru-
mento para la instalacion de esta fiesta, comunicando su pensa-
miento á las potestades eclesiásticas; así lo hizo despues de gran-
des luchas consigo misma, y los santos ministros del Señor á quie-
nes reveló sus secretos, se esforzaron con ella á la realizacion de
tan importante solemnidad.

El Papa Urbano IV contribuyó en gran manera para llevarla á
cima, y quedó instituida finalmente en tiempo de Juan XXII.

La procesion y demas atractivos á que dá lugar esta fiesta en nues-
tra hermosa capital, es lo que debe fijar por ahora nuestra aten-
cion.

En la noche del 29 de mayo del año prócsimo, víspera de este
feliz dia, abandonad vuestros pacificos ó ruidosos albergues, cruzad
unas cuantas calles, llegad á las de las Sierpes, Génova, Gradas
de la Catedral, etc., y entonces vereis como todo cuanto desde
ahora voy á anunciaros tiene un exactísimo cumplimiento.

El sol ha declinado lánguidamente y se ha sumergido en los
profundos mares del ocaso, las medias tintas tan poéticas y miste-
riosas del crepúsculo, vanse apagando sucesivamente, suena la hora
del Ave Maria, y la elevada torre de la iglesia metropolitana nos
sorprende con la estruendosa armonia de sus sonoras campanas, ce-
lebrando desde la víspera toda la grandeza de la próxima aurora.

Las calles se pueblan poco á poco de gente, hasta que dentro de
media hora ya se hace imposible dar un solo paso sin esponerse á
los continuos choques con otras personas, á los codazos involunta-
rios, á las pisadas insignificantes, aunque sumamente dolorosas: los
balcones y fachadas de toda la estacion aparecen casi cubiertos de

damascos y preciosas telas de diferentes colores, formando mil pabe-
llones ú otros caprichos, cubiertos con ramos de rosas ó análogos ob-
jetos, sobre los que se clavan todas las miradas, y se ceban, ya las
exajeradas alabanzas, ya las estúpidas admiraciones, ó ya finalmen-
te, críticas, agudas y mordaces, si por desgracia, los dueños de es-
ta ó aquella casa no han tenido todo el gusto y buen tino necesa-
rio para combinar sus adornos y colgaduras: los balcones de la real
audiencia, asi como los del ayuntamiento, están cubiertos de sus
colchas de damasco encarnado, sobre las que resaltan los escudos
distintivos de cada una de las citadas corporaciones. Desde este pun-
to se levantan, formando un aspecto agradable, los pintorescos pues-
tos de turron, avellanas, muñecos, dulces, buñuelos y demas; tan
esenciales en nuestras veladas, y sin los cuales nada nos parecerian
nuestras fiestas populares.

La carrera se ha corrido diez ó doce veces por todos y cada uno
de los concurrentes; se han examinado con escrupulosidad todas las
colgaduras; se ha criticado la negligencia de los que todavia no las
han puesto, y vuélvense todos á descansar esperando la próxima ma-
ñana en que tanto se ha de gozar con el espectáculo de una proce-
sion tan rica por todos conceptos : echandose de menos en la noche
de víspera la presencia en la estacion de tres clases de personas,
cuales son, los sastres, sombrereros y trabajadores de calzado, pues
estos no levantan cabeza desde una semana antes, hasta la semana des-
pues de una de estas solemnidades.

Llega por fin el dia tan deseado; las calles han sido previamente
regadas de arrayan y otras plantas odoríferas; tupidas velas, pues-
tas con arte en toda la carrera, impiden la entrada de los rayos so-
lares, y convidan con la fresca sombra, cuya atmósfera se halla
embalsamada por el aliento de las flores, que sobre la anterior venta-
ja hacen el piso menos penoso ; las aceras están guardadas por los sol-
dados de la guarnicion, vestidos de gran gala y colocados á conve-
niente distancia; hasta los preludios, en fin, son hermosos de esta proce-
sion tan verdaderamente brillante.

Las campanas, esa invencion de los egipcios y declaradas como
de imprescindible necesidad en todos los templos por disposicion del
pontífice Sabino en el año 604, vuelven á escucharse de nuevo; pe-
ro con tan dulce armonia, con un encanto tan inesplicable, con

una significacion tan clara, que cualquiera que hubiese dormido desde el año anterior, si al despertarse oyese sus dulces acentos no titubearia en decir: estamos en el dia del Corpus; á sus mágicas vibraciones, vénse llegar por todas las calles y encrucijadas, ya los hijos de este mis - mo suelo, ya los forasteros, que vienen en cuadrillas ó mejor dicho en regimientos, á disfrutar de tan solemne festividad. Los balcones tambien han recibido un nuevo encanto al ser ocupados por mul- titud de personas que revelan en sus rostros y hasta en sus mis- mos vestidos, los sentimientos que inspiran á sus corazones.

Si ahora viviésemos en el siglo de Felipe IV ó á un poco mas adelante, nosotros distraeríamos nuestra imaginacion, con los carros exénicos donde tenian lugar los autos de Calderon, ecsornados con el cántico de las aves, con las dulces chirimias y representados por la naturaleza, el Angel de la Guarda, el Diablo y otros tan- tos personages por este mismo estilo: mas como estamos en el siglo XIX vamos á esponer lo que en él se ha practicado al celebrar es- ta fiesta.

Despues que á fines del siglo pasado desaparecieron los carros alegóricos en que se egecutaban preciosas danzas, y músicas encan- tadoras; despues de haberse hundido en la nada, los gigantes de que tanta gala hacia esta procesion; despues de haber pasado tam- bien aquella multitud de figuras simbólicas, y acaso mas ridicu- las que edificantes; todavia quedaron algunas de esas alusivas re- presentaciones, siendo la mas interesante de ellas la deforme *Taras- ca* (1) que estendió su influjo en casi toda la cristiandad.

Tras de esta deforme figura, seguian la hermandad de los sastres acompañados del pendon que les donara san Fernando, las herman- dades sacramentales, las cofradías, únicamente con sus insignias, mul-

(1) La Tarasca era una figura de sierpe, representando el vencimiento J. C. sobre el Demonio. Es voz tomada del verbo griego theracca que sig- nifica amedrentar. En Tarascon, villa de Francia, en la Provenza, sobre la orilla izquierda del Ródano, existe una tradicion que dice que habiendo lle- gado á aquellas riberas Sta. Marta, logró vencer y encadenar á un monstruo carnívoro, llamado la Tarasca, que afligia y desolaba aquel pais. La villa eli- gió á la Santa por su patrona, y en la procesion que le hacen anualmente vá de ante una imágen del monstruo, vencido y arrastrado por una muchacha.

titud de particulares con velas encendidas, los niños doctrinos, los pendones y cruces de todas las parroquias y las comunidades, religiosas, por su órden respectivo, los mercenarios descalzos-capuchinos trinitarios descalzos--agustinos descalzos-carmelitas descalzos-clérigos menores-jesuitas mercenarios calzados-trinitarios carmelitas-agustinos -Franciscos-dominicos-Basilios-Bernardos-y Benitos; (1) tras estas religiones todo el clero de la ciudad, los curas de las parroquias vestidos con casullas siendo propios y con sobrepaliz siendo ecónomos los pasos de santa Justa y Rufina, los bustos de san Leandro y S. Isidoro, el del Niño Perdido, las reliquias que se conservan en esta santa iglesia, la magnífica custodia de que en otro lugar nos ocupamos: los seises con sus trages preciosos, el cabildo catedral, canónigos y dignidades, la real audiencia, el escelentisimo Ayuntamiento, las corporaciones ciéntificas y literarias, la real maestranza, los empleados gefes y autoridades tanto civiles como militares, el ilustrisimo Arzobispo de la metrópoli, cerrando por último tan rica y vistosa procesion gruesos batallones vestidos de gran gala y acompañados de músicas brillantes que contribuyen á completar la magnífica perspectiva que ofrece esta rica ciudad en el dia mas clásico del año.

Todo cuanto acabamos de decir, y acaso mas, armónicamente confundido, sábiamente dispuesto, llena de placer los ánimos, no tan solo ai mirar la riqueza y lujo de la procesion, sino tambien todos y cada uno de los aspectos de los personajes que la componen, esforzándose en demostrar en sus semblantes los dulces sentimientos que preocupan sus corazones: la clemencia de *Pericles*, la indulgencia de *Antonino Pio* la benignidad de *Marco Marcelo*, la mansedumbre de *Moysés*, la humildad de *Valerio Mácsimo*, la paciencia de *David*, la tolerancia de *Ribulo*, el sufrimiento de *Julio César*, la indulgencia de *Octaviano*, la piedad de *Filipo*, la afabilidad de *Vespasiano*, la compasion de Luis XII de Francia y la misericordia de Alonso I de Aragon, finalmente, cuantas pasiones benéficas pueden mostrarse en el rostro, otras tantas se ven alli copiadas con religiosa escrupulosidad.

(1) Los trinitarios, Basilios y Benitos, estaban esceptuados por privilegio, del que usaban algunas veces.

Mas el momento mas sublime de este dia es el de la adoracion
de la custodia; un bullicio general ensordece y perturba nuestros
sentidos, vese llegar el Santísimo Sacramento y todos inclinándose y
postrándose de rodillas con fáz sincera abren sus corazones á la ver-
dad, á la vez que los soldados rinden sus armas, guardan un pro-
fundo y respetuoso silencio no interrumpido mas que por los acen-
tos de gloria de la marcha real, de esa composicion tan brillante que
llena nuestros espíritus de las mas dulces y elevadas emociones de
la religion.

Poco tiempo despues vense desfilar las tropas: las calles sin col-
gaduras se presentan como de ordinario y nada revela la solemni-
dad del dia, mas que el paseo instalado durante una hora des
pues en las calles de la carrera por los mismos espectadores de la
procesion.

Llegada la tarde las campanas de la colosal giralda vuel-
ven á convocar á los fieles á la magnífica octava que todos los
años se verifica en esta solemnidad, siendo celebrada con un apa-
rato religioso tan sorprendente y complicado que de todos los pue-
blos de España vienen á estudiar su maravlllosa grandeza.

Una notabilidad se observa en la octava de que acabamos de ha-
cer mencion y es la de los seises que ante el ara santa del Se-
ñor Sacramentado, egecutan graciosos y sencillos bailes, acompaña-
dos de castañuelas de marfil y vestidos con los preciosos trages de
seda que han ostentado el dia primero de solemnidad por las ca-
lles que ha recorrido con su grandeza la procesion mas célebre del
año; sus ligeros movimientos, el ruido de sus pastorales instrumen-
tos y hasta sus trages inspiran al alma la dulzura y el candor á
la vez que la proteccion armónica del órgano sonoro y las brillan-
tes notas de la orquesta, acompañando los divinos cantares del sa-
cerdote levantan en nuestros espíritus ese sentimiento grandioso de
la religion, esa sublime inspiracion del Eterno que desciende has-
ta nosotros cuando en medio de sus magníficos templos llenamos nues-
tra alma de su gloria y de su grandeza.

Por fin, cuando los armoniosos cánticos de armonia se han per-
dido bajo aquellas suntuosas bóvedas: cuando las dulces vibraciones
de la orquesta han cesado de producir tranquilas sensaciones en
nuestra alma, ó de llenarla de la dulce y magestuosa melancolía

que se respira en el templo; impregnada la atmósfera de la fragante aroma de los quemados perfumes, cuando ya han recibido nuestros espíritus bajo la cóncava techumbre de tantas riquezas revestida las divinas espanciones de nuestra veneranda religion, cuando finalmente, á la voz del atronador repique, y de las nubes de incienso que se evaporan y á medida que asciende sobre la cúpula del altar mayor, se ve la brillante faz del Santisimo Sacramento; entonces cambiando rápidamente de pensamiento y sensaciones, dirigimos nuestros pasos á los hermosos jardines del Alcázar, donde los naranjos y los arroyanos, las rosas y los jazmines, las fuentes y los preciosos surtideros, los tibios rayos del sol que declina y la suave melancolia de la hora del crepúsculo en el cielo apenas empieza á cubrirse de sus innumerables y lucientes astros, nos presentan el aspecto mas sublime de la naturaleza en su mejor momento conmoviendo tranquilamente nuestras almas y haciendo duraderas para siempre sus sencillas y agradables impresiones.

ESTIO.

CAPITULO XII.

La Velada de S. Juan.

A populosa capital de Andalucia célebre por tantos titulos recomendables, á pesar de la civilizacion y cultura, que encierra en su seno, no obstante los hombres eminentes que en ella han nacido, y han derramado en sus conciudadanos toda la grandeza de sus conocimientos, no ha podido librarse aun, en cierto circulo de sus naturales, de antiguas y rancias creencias, de estravagantes preocupaciones que aparte de cierta poesía que encierran, no debieran tenerse ni en lo poco en que son considerables.

Empero, verídico historiador de las alegres y sencillas costumbres de los habitantes de este suelo, no debo pasar en silencio la creencia conservada por algunas jóvenes de la clase del pueblo que en el dia de S. Juan, cuando el sol se encuentra en su apogeo, arrojan á las calles, jarros de agua, intimamente convencidas de que los que con ellas se estrechen en lazo conyugal han de llevar el nombre de quien primero acierte á pasar sobre las piedras mojadas, teniendo por tan verdadera esta preocupacion, constante-

mente desmentida, que el quererlas apartar de sus ideas, seria suficiente para no contar mas ni con su amistad ni consideraciones.

Mas prescindamos de esto, y para ocuparnos de la velada de tan grande dia, observemos ante todo que el sol ha entrado en Cancer, ó en el cangrejo, mas claramente dicho, que hizo Juno le picase en el pié á Hércules, cuando peleaba con la hidra del lago de Lerna: contemplemos asimismo, que nos hallamos en el mes dedicado por los romanos á la juventud, por lo que le dieron el nombre de Junio, y representado bajo la figura de un jóven robusto casi desnudo, para denotar los calores del naciente verano: y todo esto nos dará una suficiente idea de los placeres á que nos debemos entregar cuando nos sonrie época tan encantadora, presidida por la diosa de la jovialidad.

Mas no se crea que solos nosotros nos entregamos á estos placeres, sino que el vaticinio que el angel del Evangelio hizo á Zacarias, de que el nacimiento de S. Juan habia de dar gran contento al mundo, se verifica aun en el dia despues de diez y ocho siglos, y es solemnizado hasta por los mismos gentiles con juegos, hogueras y luminarias, análogas á las que, con el mismo objeto y en este mismo dia, practican los turcos y todos los orientales segun nos refieren en sus obras con demasiada estension algunos curiosos viageros.

La iglesia, como se comprenderá facilmente, ha solemnizado tambien tan notable festividad desde el tiempo mas antiguo y aun en los primeros tiempos tenian los sacerdotes libertad para decir tres misas en este dia, como sucede ahora en el de Navidad, y los fieles difuntos.

Mas contraigamos del todo á nuestra hermosa poblacion: el calor no se ha hecho todavia intolerable, un viento suave y tranquilo sopla de la parte del Sur, las estrellas brillan resplandecientes, la alegria y la animacion se encuentran en todos los semblantes, y dirigimos nuestros pasos á la Alameda de Hércules.

Apenas hemos llegado á las mas próximas calles, cuando el ruido espantoso de las voces de los vendedores, el interminable rumor de las carrañacas, las notas agudas de los destemplados pitos, el llanto ó la risa de los pequeños infantes, las ecsalaciones de todos y cada uno de los grandes faroles de los alajados puestos,

nos causan una dulce emocion, sorprendiéndonos tan agradablemente que nos precipitamos con rapidez sobre aquel inmenso mar de bullicio y alegria, para ser actores al propio tiempo que espectadores de tan risueños encantos, de tan hermosos placeres.

Por fin, á fuerza de un millon de dificultades creadas por la multitud, hemos salvado gran porcion de terreno, y nos colocamos en medio de las columnas, que á la entrada del paseo se manifiestan como queriendo tocar con sus cabezas esas claras luminarias de la bóveda celeste. Y entónces, qué perspectiva tan brillante! es un mundo encantado, un palacio de las mil y una noches, una mansion dispuesta para celebrar alguna solemnidad los génios ó las hadas! el número de los convidados al festin no puede calcularse: sobre aquellos asientos, sobre la blanda arena, no se ven mas que rostros, no se distinguen mas que sonrisas, no se oyen mas que dulces conversaciones: esto notablemente realzado por los trescientos vetustos árboles que, no obstante su prodigiosa ancianidad, se manifiestan lozanos como el mas florido abril de su dilatada existencia; por el brillante aspecto de las preciosas figuras que junto á ellos se levantan, formadas por la innumerable, increible y exagerada multitud de vasillos de variados y caprichosos colores, colocados tambien con formas mas suaves y variadas sobre las susurrantes fuentes, y llevado hasta la sublimidad por los torrentes de estrepitosa armonía que de númerosas orquestas se desprenden, todo nos arrebata la imaginacion, nos inspira un profundo entusiasmo, y nos hace disfrutar, gozar y sonreir de la presencia de un tan hermoso dia, que siempre lo miramos desaparecer con tristeza.

La ciudad toda está agitada de estos mismos pensamientos. y aun ahora se conserva la costumbre de que haya una libertad general para pelar la pava, es decir, pero que los jóvenes de ambos secsos, las del débil en el lado interior de las rejas y los del fuerte al esterior se entreguen con conversaciones de amor, amenizadas con un dulce de vez en cuando y sin lo cual no ecsistiría entre ellos una buena correspondencia: aun quedan tambien algunos vestigios de cuando, preciso es confesarlo, era menor la sátira, ya que no la malicia, en cuyo tiempo les era concedido á las jóvenes llamar sin la menor mancha en su reputacion á todos los que transitaban por ante sus ventanas dándoles el nombre de Juan y pidiéndoles

los dulces tan esenciales é imprescindibles en esta noche. Bien es cierto, que si hemos perdido esa bella costumbre, hemos ganado en cambio en $m_{or}{}_{alid}{}^{a}{}_{d}$, pues recordemos la prohivicion (1) *de instrumentos ridiculos, insultos* y palabras lascivas en las noches de S. Juan y san Pedro, y esto nos da una idea de nuestros adelantos.

El dia del príncipe de los ápostoles sucede á el que acabamos de describir, y el que sin producir tanta novedad'en los ánimos, participa de la misma grandeza que el anterior. Este concluye con las fiestas del mes, y Julio se presenta adornado de sus preciosos atributos, y convidando á gozar de los baños de mar que ya han caido en poder de la moda, proporcionándonos el solaz de contemplar nuestros hermosos muelles, levantados preciosamente sobre las verdes y encantadoras riberas del sonoro Guadalquivir, cubiertos de innumerables personas que, bien dispuestas á marchar en algunos de los vapores ó dando el último adios de despedida, ya se les mira llorar tristemente, ó ya reir con estrepitosa alegria, segun los sentimientos que preocupan las impresionables almas de cada uno de los iniciados.

No por esto deja de haber inumerables personas que se contenten con los baños del Bétis, comodamente dispuestos, ya que no con el lujo de los de Roma y de los orientales tan justamente celebrados y que han dado lugar á la institucion de órdenes caballerescas prescribiéndoles como necesarios antes de calzarse la espuela. (2)

Llega el dia de Ntra. Sra. Sta. Ana: las estrellas se miran reflejar y perderse sobre las olas del Guadalquivir, los barcos anclados en las orillas se hallan rica y vistosamente empavesados, ostentando los pabellones de sus diferentes paises, el puente de barcas está iluminado por vasillos de colores formando variados caprichos, y adornado ademas con figurones alegóricos presididos por Neptuno: la orilla opuesta á la de nuestro rico paseo se mira bri-

(1) Ley IX tit. XXV. libro 12 de la Novs. Recp.

(2) La orden del baño fué creada por Ricardo II á fines del siglo XIV aumentada por su sucesor Enrique IV y restablecido por Jorge I en 1725. Una de las ceremonias indispensables para pertenecer á esta orden era la de bañarse antes de recibir la espuela de oro.

llar con los lujosos puestos de los consabidos vendedores, y la ale-
gria, la animacion y el contento parece no han de acabar nunca,
segun la brillante influencia que se le mira ejercer en aquellos fes-
tivos lugares.

El dia quince del siguiente con motivo de la fiesta de la Asun-
cion de la Santísima Virgen, vuelve á instalarse de nuevo otra
risueña velada en el mismo sitio de la del Corpus, y vuelven tam-
bien los forasteros á poblar esta ciudad, para ser participes de la
hermosa procesion que en este dia se verifica con la pompa reli-
giosa que se acostumbra en nuestra iglesia catedral. La grande-
za de este dia celebrado en toda la cristiandad, cuyo origen pro-
viene del siglo V, y que con tanta veneracion era acogida en la
antigua ciudad de Efeso, por estar dedicada su principal iglesia á la
Virgen Maria bajo la dicha advocacion dió lugar al rito de las *Misas
Vespertinas* y ahora á la multitud de procesiones y fiestas que en to-
dos los pueblos se practican.

La Virgen Astrea hija de Júpiter y de Temis recoje su flotante
velo y arroja la dorada espiga, á la vez que Ceres llama á descan-
sar de las fatigas del campo, al jóven que preside al mes de agos-
to, llevando los atributos de su egercicio representados por una hoz,
un manojo de espigas y el abanico de plumas de pavo real; los
dias, pues, consagrados á perpetuar la memoria de Octavio César Augus-
to, desaparecen para dar lugar á los dedicados á Tiberio, en que
se presenta Vulcano, llevando á un jóven con la corona de pámpanos y
sazonados racimos; con las figuras alegóricas de las vendimias, su lagár-
to, que procura escaparse del cordel con que le sujeta, contribuyendo
con todo esto á colocar al sol en el signo de *libra* ó la balanza en re-
presentacion de la igualdad que guardan los dias y las noches en
esta época del año.

La Natividad de la Santísima Virgen es lo primero que encontra-
mos en el mes de Setiembre: en este dia sale de la iglesia cole-
gial del Salvador una procesion de nuestra señora bajo la ad-
vocacion de la Virgen de las Aguas, respecto la que ecsiste una
tradicion contada hoy como muy verdadera por el vulgo y la
cual es como sigue:

El rey D. Fernando el santo habia entrado triunfante en Se-
villa, y habíasele aparecido en sueños una Virgen, con la que tuvo

una conversacion harto interesante, cuyas particularidades guardan en el mas profundo misterio los narradores de esta historia: queriendo el rey conservar y tener siempre ante sus ojos la preciosa imagen tan profundamente grabada en su corazon, determinó confiar su pensamiento á un entendido artifice á quien dió las perfectas delineaciones y célico aspecto de la aparicion brillante de su sueño: poco tiempo habia transcurrido, cuando el habil artista le presentó su inspirada obra caracterizada con los mas divinos destellos y mostrando un rostro tan puro y angélico cual el que el rey llevaba constantemente en su imaginacion y era el mas perenne deseo de su existencia. Recibió el rey aquella apreciabilísima figura alabando justamente la habilidad del diestro escultor á la vez de la semejanza con el original, mas notaba un no se que, cierta cosa particular imposible de esplicacion, mas que revelaba al parecer alguna pequeña inexactitud: no sabiendo por esta razon S. Fernando qué partido tomar, espuso al inspirado escultor que necesitaba cabilar, y traer mil y mil veces á su memoria la Virgen del sueño para encontrar si habia entre ambas una verdadera correspondencia; por lo que daria su decision pasados que fuesen algunos dias.

Marchose el artista, algo apesadumbrado por su acierto en cuestion, aunque confiaba que á su vuelta seria premiada su obra con la aprobacion del rey, lanzando al salir una mirada de fuego al busto de la señora sobre el que habia colocado toda la copia de sus brillantes conocimientos.

En los procsimos dias apenas descansaba el monarca de sus serios y graves negocios fijaba su atencion completa en el precioso busto, volvia su imaginacion al el de la virgen aérea, pasaba de nuevo á la que ante sus ojos tenia, y nunca por grande que fueron sus esfuerzos logró alcanzar lo que constituian todos los pensamientos de su soledad.

Temblando volvió el escultor á la cámara del rey pasado el término que este le fijara, y con aspecto tímido, preguntóle por el ecsito de su trabajo: El rey que en aquel momento tenia clavada la vista en la imágen, y se reclinaba lánguidamente sobre la mesa en que aquella se encontraba, tomola respetuosamente entre sus manos, imprimió un beso en sus perfectas ropas, y fijos los ojos en el celestial semblante respondió cortesmente á su creador: Todos los dias

desde que me dejasteis esta rica alhaja, asi como mis ocupaciones me lo han permitido, he hecho cuanto á mis alcances há estado para dar fin á mis dudas y cabilaciones; mas á pesar de todo aun no puedo contestarte hoy; acabando estas palabras el rey clavó una mirada llena de respeto y curiosidad en el rostro de la Virgen y esclamó despues de cortos instantes de silencio: entre *dos aguas estoy*. Aqui los historiadores cortan su narracion sin volvernos á dar la menor idea ni del artista, ni si volvió otra vez al palacio, ni cual fué el fin de esta ventura respecto á él; por esta razon, continuan, se le ha dado á esta Virgen el precioso nombre de nuestra señora de las Aguas. Despues prosiguen diciendo que al dia siguiente de la conversacion última entre el rey y el artista, presentaronsele al primero tres caballeros sumamente hermosos deseosos de encargarse del trabajo que el monarca apetecia los que se retiraron tan luego como recibieron de él la esplicacion suficiente, y en virtud de la que formaron y entregaron á san Fernando la imagen de nuestra señora de los Reyes que se venera hoy en nuestra iglesia metropolitana.

La procesion pués de la virgen á que anteriormente nos referimos concluye con las grandes solemnidades de la ardorosa estacion, si bien en ella, han tenido lugar aunque no con tanta grandeza como las anteriores, las fiestas de S. Lorenzo, santas Justa y Rufina patronas de Sevilla, san Agustin y otros solemnizados con grande pompa y veneracion,

Cuéntase de las dos santas patronas que siendo alfareras en un barrio de esta ciudad se esperimentó un violento temblor de tierra ocasionando la caida de algunos edificios; á esta sazon pasaban las santas hermanas al pie de la torre de nuestra catedral procsima á desrrumbarse por el furor del sacudimiento, y ellas con la sencillez de sus corazones puros y sin mancilla, poniendo las manos sobre sus muros, detuvieron la violencia con que se precipitaba esa magnifica fábrica gloria de la arquitectura arabe; por cuyo motivo fueron consideradas despues de su canonizacion como protectoras de la ciudad.

En el dia de san Bartolomé es en el que no hemos fijado nuestra atencion y vamos á hacerlo en breves palabras: hácese en este dia en la iglesia de este mismo santo una solemne funcion acom-

pañada en lo esterior del templo de la velada indispensable á to-
das nuestras solemnidades: y hoy en Sevilla la comun opinion de
que la vispera de este dia se suelta el diablo: mas yo que en
ciertas cosas tengo el especial placer de llevar la contraria, estoy
en la creencia de que el diablo se recoje ese dia y anda suelto los
trescientos sesenta y cuatro restantes del año.

Por fin, el mes de Setiembre vá espirar; la estacion se hace me-
nos calorosa, los vientos húmedos del Sur sustituyen, á los vientos
del Este abrasados por las cálidas arenas de los desiertos de Egipto,
tal ó cual tormenta se arrastra mugiendo por las montañas y os-
curecen los horizontes: la claridad de algunos relampagos llega hasta
nosotros, las estrellas brillan mas y con nuevos resplandores, la at-
mosfera no está tan cargada de vapores sofocantes, los arboles em-
piezan á perder su verde de esmeraldas, sus hojas ruedan en re-
molinos impelidas por fuertes huracanes, nuestros cuerpos no ape-
tecen ya los baños, y los vapores traen á nuestros muelles á los
que dos meses antes lloraron al separarse de las riberas floridas
del Guadalquivir: por fin, los paseos nocturnos estan poco concu-
rridos, las tertulias comienzan á instalarse, las calles se encuentran
solitarias, las noches parecen eternas, los teatros anuncian las fun-
ciones de la proxima temporada, el frio empieza á sentirse, el Otoño
ha llegado.

OTOÑO.

CAPTULO XIII.

Torrijos y Santiponce.

ENID, amables lectores, conmigo, no os arredre lo triste de la estacion, las nubes en Andalucia pasan como sombras fugaces ó como ligeras nieblas, que se evaporan al brillante ardor de los rayos solares; ademas no todos los arboles han perdido sus verdes matices, no siempre braman los aquilanos, las lluvias no son eternas; flores hay todavia que hermosean nuestras deliciosas campiñas revistiendolas de una segunda vejetacion, si no tan rica, mas nueva y llena de una alhagueña candidez: que importa pues que salgais al campo, y aspireis sus vientos no siempre helados? si alguna nieve os espanta, nada temais, el sol lucirá pronto bajo esa bóveda de un azul mas puro, mas transparente y brillante que el de los dias de la primavera, esto animará vuestra existencia, vuestros miembros no estarán déviles y cansados como en el estío: que temeis pues? venid conmigo venid: Yo os pintaré si no os desagradan mis ligeros cuadros, ya el paseo elegante y llenos de delicados perfumes, ya las dilatadas llanuras cubiertas de rica y andaluza concurrencia; ahora el baile improvisado, con su necesaria é indispensable guitarra, ya la es-

tensa calle de vendedores, cruzando por medio de ella los potros con sus correspondientes ginetes, ó los adornados carros tirados por mansos bueyes y engalanados de cuantas preciosidades puede crear el capricho y el gusto mas delicado: finalmente, vamos à colocarnos otra vez en el centro de esas escenas campestres en las que se hallan confundidas casi todas de las que pasan en la sociedad: si amor buscais, allí tiene su asiento; si alegria, nunca se aparte de esas mansiones, si estudiais costumbres, allí teneis las mas bellas, si religion, en fin, alli teneis templos en que orar y santos á quienes rendir vuestros humildes homenages; si ademas quereis descender á materiales objetos, si despues de vuestras almas deseais que disfruten vuestros sentidos, encontrareis para el de la vista el mas bello, luciente, rico y variado panorama, que os haya jamas fingido la imaginacion; si para el olfato, viandas perfectamente condimentadas nada os dejarán que apetecer con sus vapores reanimantes, á la vez que os traerán aromas de delicadisima esencia los vientos del prado; si para vuestros oidos, armoniosas y bien concertadas músicas llegarán á vosotros confundidas con dulces voces, y canciones de graciosas letras; si al paladar, los mismos condimentos que dijimos, ya mas materializados, y los licores espirituosos del pais; por lo que hace al tacto podeis tocar cuanto quisiereis; no obstante os aconsejo no os entregueis demasiado á los placeres de la planta de Baco ó de Noé, que sobre esto tendriamos nuestras dudas, ni tampoco á los encantos de ese vejetal indígena de la América, traido á España en 1520 por Hernan Cortés, y presentado por él al Emperador Cárlos V, como el mas rico presente que pudiera hacerle al volver de su memorable espedicion: pues si bien es cierto que ese ligero narcótico encierra en sí bellisimas cualidades, no deja tampoco de serlo que su uso escesivo acarrea males de gran trascendencia y de muy alta consideracion: acordémonos sinó de las prohibiciones y anatemas civiles, políticos y religiosos, que ha merecido desde el tiempo de su importacion (1).

(1) Algunos, contra nuestro parecer, opinan que esta planta fué traida primeramente á Europa por un caballero inglés llamado Raghlifi el que se la presentó á Jacobo I, mereciendo por esta importacion y por otros hechos que se le imputaron, ser condenado á muerte en el Par-

Asi pues, sea la moderacion vuestra base y dirigid vuestros pasos conmigo á la deliciosa ribera del Guadalquivir, al lado de la puerta de la Barqueta, donde es preciso vayais, si quereis disfrutar de un divertido, nuevo y variado panorama.

Alli sobre las tranquilas aguas ó sobre las mansas ondas del rio, levemente impelidas por los céfiros de este clima encantador, encontrareis los alegres feriantes de uno y otro secso, de estas ó aquellas edades, de mas elevadas ó pobres condiciones, todos mostrando los risueños trages del pais y haciéndose conducir en ligeras y rápidas barquillas, que se deslizan surcando las blandas olas; éstended todavia mas lejos vuestras miradas ó mejor, conducid allá vuestros cuerpos, y de seguro elevareis algo mas vuestros pensamientos, al hallaros sobre la misma tierra que pisó Trajano; pues estais al borde de la ciudad conocida por el nombre de Itálica.

Imposible es pasar sobre sus solitarias ruinas, sin derramar una lágrima de amargura y sin dirigirle un saludo de veneracion, á la manera que el conde de Volney al tocar con su planta los restos de Palmira ó como el célebre Rioja sobre los régios escombros de la misma Sevilla la vieja, con los hermosos y sabidos versos de,

> Estos, Fabio ¡ay dolor! que ves ahora
> campos de soledad, mustio collado,
> fueron un tiempo Itálica famosa.

Pero despues de haber recorrido esa ciudad precipitada en el abismo de su grandeza, despues de haber encontrado en cada una de sus carcomidas piedras una página de su prepotencia y de su glo-

lamento de aquella época, que no dudó en sacrificar la vida del inocente caballero á su ignorancia, desconociendo las inmensas sumas que algun dia habia de proporcionar al estado.

Igual aversion que en Inglaterra obtuvo esta planta en otros paises, como en Turquia, donde se fijó un edicto para que fuese paseado por las calles con una pipa atravesada por la nariz todo aquel que lo usase; en Rusia donde se mandó cortar la misma parte del rostro al que tomase tabaco en polvo; y en Persía donde se dictó la pena de muerte contra los fumadores; uniéndose la iglesia con anatemas y escomuniónes, á estos pareceres; con el fin de acabar de todo punto con un vejetal, considerado entonces como el mas nocivo de todos.

ria, despues de haber lanzado un suspiro sobre aquella mansion de hondos recuerdos, de grandes y profundas memorias, vuestra alma saldrá de aquel recinto, inspirada por los mismos sentimientos que si abandonase el lúgubre, al par que magestuoso panteon de un poderóso monarca: y al respirar otro aire, al dejar, y acaso para siempre aquella tumba romana, os hallais convertido en un ser nuevo, nuevos pensamientos rodeáran vuestras frentes, y un mundo agitado, vivo y bullicioso, se presentára á vuestros ojos, como si los habitantes de la ciudad que habeis abandonado, saliesen de ella llenos de alegria, al ver que aunque se hundian en la nada los antiguos monumentos y preciosas maravillas, ellos habiendo presentido la ruina escapaban de sus moradas, por no verse convertidos con ellas en las cenizas de la muerte.

Y aquellos hombres y mugeres, adultos y decrépitos en confusa algazara y griteria, no dán allí lugar á sus pesares ni recuerdan sus desgracias; sino que el placer únicamente y el contento son los móviles de sus sencillos corazones: ora bien alhajadas y relumbrantes calesas corren de aqui para allá en encontradas direcciones, con los apuestos majos y las beldades andaluzas: ora la elegante carretela tirada de briosos alazanes de las célebres castas de Córdoba y Sevilla, conduce á tres ó cuatro miembros de la mas elevada aristocracia; aqui el gitano, rodeado de sus inofensivos y escuálidos asnos, exagera con su lenguaje y gestos, las perfecciones de sus desmayados animalitos; á este lado el baile estrepitoso seguido de mil entusiastas bravos, pronunciados en ese ridículo dialecto que llaman *caló*; á este otro lado la cita de amor, los deseos de los amantes, las galantèrias, los requiebros, los juramentos y protestas eroticas: en la parte contraria los brindis, el choque de los vasos y botellas y los dificiles gorgeos de la *caña*, cancion *sui generis* de los ternes de estas inmediaciones; luego los necesarios puestos de todas clases de materias, la bulla de los pregones, las disputas de los contratos, los gritos de unos, las voces de otros, la admiracion de estos, la contemplacion silenciosa de aquellos, las risas de muchos, las carcajadas estrepitosas de la mayor parte, finalmente, á qué nos hemos de cansar en describir todas y cada una de las diferentes escenas, que alli giran en torno de nosotros, cuando sabeis lo que es una féria; bástenos pues, esto, y no tengais dificultad alguna en ec-

sagerar, en corregir, en combinar, en aumentar, en recargar estos cuadros de todo cuanto querais, siempre que las canciones, los bailes, las músicas, la alegria, los encantos y los placeres, sean la base de vuestras caprichosas variaciones.

Y en medio de este vasto panorama tan rico como variado, apenas alzamos nuestras frentes, cuando se presentan ante ella los solitarios y antiguos muros de la iglesia de San Isidro del Campo; qué cambio tan rápido entonces en nuestro pensamiento! que mutacion tan violenta en nuestra imaginacion! qué ideas tan nuevas! qué sorpresa tan agradable! y qué sentimientos tan distintos!

El monasterio de Santiponce se alza á nuestra vista con ese aire magestuoso de las ideas de los pasados siglos; mas por una necesaria amalgama debida á circunstancias particulares, (1) ese edificio no pertenece en su forma esclusivamente á la religion; es un templo y un palacio feudal á la vez, la mansedumbre y la grandeza de la religion, con la fé del caballero, el amor á sus egecutorias, á sus escudos y sus hazañas que le daban el poder señorial de toda la cómarca, están alli reflejados de una manera evidente: manifestando estos dos caracteres, ya en las formas austeras y en la construccion de sus torres, como en sus duros contornos y en sus almenadas murallas; ofreciéndosenos alli tambien, todo de repente, y á un solo golpe de vista; la destruccion de una ciudad antigua perdida en una lóbrega tumba como Palmira ó Pompeyo, el grande aspecto de la religion del Crucificado y la historia de la edad media tan llena de poesia, como galante, religiosa, guerrera y caballeresca.

En medio de estos lugares, que nos muestran por una parte las riquezas de la antigua Roma como conservadas en subterráneo panteon, y por otro esos dos tipos de la edad media el sentimiento religioso, aunque mal comprendido, y la época de los feudos; es,

. (1) Habiánse encontrado los restos de san Isidro en las ruinas de un colegio elevado por él mismo: y erigieron una ermita en su memoria la que venían á visitar grandes y nobles caballeros. Visitábala tambien D. Alonso Perez de Guzman el Bueno, el que con anuencia de su esposa doña Maria Alonso Coronel, hizo levantar este monasterio poblándolo de monjes Bernardos dándoles crecidas rentas: y siendo á la vez como dice un conocido escritor, la mansion del retiro y el palacio de un señor feudal, que disponía de la vida ó la muerte de sus vasallos.

pues, donde encontramos los dichos placeres, y á donde iban aun no hace mucho tiempo, cuadrillas de estudiantes sobre pintorescos y relucientes carros con mil figuras é inscripciones: ya mitológicas y propiamente alusivas á la solemnidad las primeras: ya sátiras chistosas y pertenecientes á las ciencias las segundas; lo que aumentaba el verdadero y escesivo placer que en ellas se disfruta, sin embargo de notarse la falta de aquellas carrozas tan lindamente albajadas; y de sus conductores tan caprichosamente vestidos. A este mismo lugar y en esta mi época fueron tambien nuestros ascendientes, á hacerse de las provisiones necesarias de todo especie, para la procsima temporada de invierno; costumbre antigua, que ha ido cesando á proporción que el comercio y la industria han ido tomando un considerable incremento en nuestra riquísima poblacion.

Despues de estos cuatro dias de placer, que son los cuatro primeros de octubre, llega la fiesta del Señor de Torrijos, á la que debemos considerar solamente como una estension dada la primera de Santiponce, si bien variando de lugar y de particulares incidentes.

Asi pues, fingid de nuevo en la imaginación los mismos festines, las mismas conversaciones, ora de amor, ora indiferentes, y escasas de interés; las mismas escenas de esta ó aquella manera modificadas, los mismos gritos, iguales canciones y contento, é igual alegria; finalmente, abandonad el templo almenado, el pequeño pueblecito que á sus piés se levanta, y la ciudad destruida de Teodosio y en vez de todo esto figuraros una pequeña ermita entre la verde sombra de un delicioso campo de árboles circuida, haced tal ó cual essepcion, añadid algo de nuevo, y podreis decir con la mayor verdad, es la solemne fiesta donde tantas promesas se cumplen, donde se admiran tantos milagros, y donde tantos penitentes descalzos y á pié van á orar y á pedir gracia ante el Señor atado á la columna, confundiendo sus oraciones, con los acentos de alegria de los que van solo y esclusivamente á matar el tedio y los pesares, dando franca entrada y feliz acogida en sus espiritus á toda clase de diversiones.

Cuando despues de haber conmovido en ella todos los resortes de su sensibilidad, mas ó menos esquisita vuelven á los tranquilos y pacificos hogares, los hijos de este suelo, que no se han deter-

minado á abandonarlo ni por tan corto espacio de tiempo, van á esperar su regreso, constituyendo en hermoso y encantador paseo la calle de Castilla del arrabal de Triana, comunmente solitaria y entonces cubierta de un lujo oriental, de la mas crecida concurrencia, y de elegancia suma; todo dedicado á los que vuelven satisfechos, si bien estropeados, en los briosos y bien cortados córceles revestidos de los primores de la féria, como rosas, claveles y otras multitud de flores artificiales con otros objetos de esta ó de distinta naturaleza; que suelen colocar, ya en la parte superior del freno de los caballos, ya sobre la copa de sus sombreros andaluces.

Mil y mil objetos que admirar se encuentran, lo mismo en el trage y adornos de los ginetes, como en los vistosos y rápidos carruages atravesando la estensa calle en confusa multitud, que en los demás alicientes atractivos y particularidades de los espectadores: mas donde se fijan nuestras miradas con el mas alto interes, donde la novedad nos sorprende, donde la ilusion se realiza y completa, es en los estensos carros que, conducidos por alegres jóvenes pertenecientes al bello secso del estado llano, se manifiestan perfectamente adornadas y revestidas del mas esquisito primor: allí el tul, el raso, el tafetan, el olan esquisito y ligero, el tupido terciopelo, con el bien colorado damasco, y la finísima gasa, alternan en ellas con armónica perfeccion, lo mismo en la propia combinacion de las telas, como en la correspondencia proporcion y buen gusto de los matices: arcos triunfales de aromáticas flores se levantan graciosamente sobre los lados de aquellas portátiles harenes, donde ademas de las preciosidades anunciadas, lucen á favor de las hachas de viento, las ricas piedras y relumbrantes alhajas que esmaltan aquellos elegantes pabellones, y que se ven brillar sobre los trajes y prendidos de las ninfas, semejantes á las africanas huríes, que siguen su marcha, al paso de los tardos bueyes adornados tambien, cantando las letras mas admitidas en el pais, y acompañadas de guitarras, panderos y castañuelas.

Por último, Triana el puente del Guadalquivir y algunas de nuestras calles principales son testigos todos los años de estas escenas en los primeros dias de Octubre y despues en todos los domingos, siendo estas fiestas una de las mas celebradas y apetecidas por todos los hijos de la diosa de las riberas del Bétis.

CAPITULO XIV.

Dia, de todos los Santos.--Octava de la Concepcion.

L dia primero de Noviembre es célebre en Sevilla no solo por ser un dia tan solemne como el de todos los Santos, si no tambien, por ser este el del aniversario del terremoto acaecido en 1775, y que puso á toda la ciudad en terrible consternacion al considerar demasiada proxima su ruina: quisieramos detenernos á señalar los detalles mas son tan conócidos sus incidentes, que pasamos á ocuparnos á continuacion de la fiesta religiosa, que por el mótivo indicado se practica, trayendo á la memoria lo sucintamente necesario.

El año de 1775, cuando se hizo sentir la terrible convulsion de la tierra, celebrabase una misa, en la iglesia catedral, y el sacerdote que justamente acababa de consagrar mediante las evangélicas y misteriosas palabras de la Eucaristia la sagrada hostia y el caliz ocupado por la preciosa sangre de J. C. sorprendido por el inopinado y terrible movimiento, á la vez que temeroso del peligro que pudiesen correr los consagrados y divinos objetos, corrió tras

todos los fieles fugitivos desde luego que imaginaron ver descender sobre sus cabezas aquellas elevadas bóvedas resentidas de tan violenta conmocion. El sacerdote dirigese al Triunfo y alli ante el ara santa de la cruz consumió volviendose á la catedral, asi como el rápido estremecimiento dejó de hacerse sensible.

En memoria, pues, de este notable sucesos, determinó el cabildo eclesiastico en junta del 14 de noviembre del mismo año, que para siempre se predicase en este dia un sermon moral de hora, refiriendo todos los sucesos y maravillosas circunstancias del espresado terremoto: despues se canta la misa mayor y el cabildo acompañado del Ecsmo. Ayuntamiento salen en procesion hasta el Triunfo entonando los sacerdotes el divino canto de *Sub tuum prcsidiuum* á cuya conclusion comienza el *Te–deum laudamus* volviéndose á la catedral y concluyéndo en el altar mayor con las oraciones y preces *pro gratiarum actione*..

Tras esta festividad revestida de cierta grandeza religiosa y solemne, el pausado son de las monotonas campanas empieza á herir nuestros cansados sentidos, desde las dos de este dia hasta las doce del inmediato de los difuntos, no pareciendo otra cosa mas sino que los monaguíllos, que en los dias anteriores han recogido de sus respectivos feligreses sumas bastantes considerables por rociar nuestras casas de agua bendita, han formado el proyecto de dejar nuestros órganos auriculares sin ejercicio á fuerza de las repetidas y metálicas vibraciones.

Este tambien es el dia en que multitud de Rosarios compuestos de personas de uno y otro secso, hacen sus anuales estaciones al triste cementerio de S. Sebastian, dando á aquel sombrío recinto cierto aspecto más lúgubre y mas imponente que de ordinario le rodea; aquellos campos vécinos se cúbren tambien de esas procesiones religiosas, y no es estraño ver allá en la hora del crepúsculo cuando el sol se ha hundido en sus profundos marès; alguna de esas cofradias, que inspiran un místico pavor, al ver cruzar las lúces de los faroles, que le acompañan, á traves de las espesas ramas de los árboles, marchando pausada y silenciosamente confundidos entre la espesura de los oscuros bosques.

No porque en el dia de Todos los Santos se vea esta multitud de procesiones y de ellas solo nos hallamos ocupados, debe creer-

se sean las únicas de esta clase que aparecen en nuestro pais: por el contrario, la hermosa capital de Andalucia, célebre tras sus muchos títulos por la especial devocion á la Virgen, suele ofrecer casi todos los domingos holocaustos religiosos de la misma naturaleza: siendo los mas notables, los que se practican todos los domingos de madrugada y cuyos hermanos son convocados en la noche anterior por otros destinados al efecto, que entonando canciones de sencillas letras y acompañados de pequeñas campanillas, á las que hacen dar notas armónicas y regulares, recojen limosnas con que hacer mas rico el culto de la Virgen, á la vez que dan ocasion á una peculiar costumbre, tan original como antigua y tan antigua como esclusiva.

Las funciones religiosas á san Cárlos Borromeo, á la presentacion de Nuestra Señora, á san Andrés y otros célebres santos con la procesion de la espada del santo rey en el dia de san Clemente, en que se pone el cuerpo del primero á la veneracion de los fieles, concluyen con el mes de Noviembre.

El dos del siguiente esponense tambien á la pública veneracion los restos de doña Maria Coronel, conservados en el convento de religiosas de santa Inés sin, que se ofresca otra cosa notable hasta el dia de la Purisima Concepcion.

Esta fiesta tan célebre en casi todo el universo lo es mas en en España desde que, por proposicion de don Cárlos III en las córtes de Madrid de mil setecientos cincuenta y nueve se declaró á la Virgen lmaculada como patrona de estos reinos, cuya declaracion fué autorizada por el Pontífice Clemente VIII

Por esta razon facilmente se deja concebir cuales serán las demostraciones de júbilo y de alegria á que se entregarán los corazones de los hijos de este suelo cuando es la Virgen y la Virgen patrona de las Españas, quien dá ocasion á tan grande y suntuosa solemnidad.

Con efecto, desde la vispera de tan magnífica fiesta se revela en los templos, en las calles y hasta en los ánimos de los naturales del pais, la grandeza, la devocion, el contento y culto inspirado del siguiente dia, como en todos los de la octava. Apenas llega esa hora en que todo el mundo católico, vuelta la vista hácia oriente, prorrumpe en una ferviente y unánime oracion, cono-

cida con el nombre del Ave Maria, las armónicas campanas de la
colosal giralda esparcen al viento sus sonoras lenguas de metal,
cual si los genios de la alegria las hiciesen girar en rápido y acom-
pasado movimiento: en el mismo instante la multitud de parroquias,
conventos, ermitas, y demas iglesias, asi de la poblacion, como de
los arrabales, haciendo vibrar con atronador ruido los elevados cam-
panarios de mil estilos y formas arquitectónicas y dando la mas comple-
ta indicacion de todo el placer, dulzura y sentimientos religiosos que ani-
man á los espíritus. Un momento despues, cuando todavia se escucha el
repique general, la torre de la Catedral, de pronto iluminada por multitud
de relucientes fogatas, se presenta á nuestros ojos, como una inmen-
sa mole de fuego, semejante á la esplende columna que durante la
oscuridad de la noche guiaba en el desierto al pueblo escogido del
Señor: todas las casas de la ciudad, sin que pueda contarse ni una
escepcion, ostentan tambien en las rejas y balcones caprichosas ó
regulares luminarias, que contribuyen con los anteriores adornos á
dar á la ciudad un aspecto grandioso á la vez que rodeado de una
original hermosura.

El bullicio atronador de las campanas vuelve á escucharse á
las doce del siguiente dia y cada vez es mayor el entusiasmo que
inspiran, la alegria que revelan, la magestad sublime que retratan
con sus acordes acentos, anunciando la llegada de las vespertinas
funciones que en las ocho tardes consecutivas tienen lugar en nuestra
iglesia metropolitica.

Casi imposible nos parece, confundido nuestro espíritu por la gran-
deza de los pensamientos que le asaltan, hacer una verdadera re-
seña de lo que es esta grandiosa y continuada solemnidad: al im-
poner nuestras plantas en dia semejante sobre el marmóreo pavimento
de la augusta morada del Señor, una sorpresa agradable y seducto-
ra, suspende en éxtasis nustras almas y esperimentamos una de
las mas deliciosas y misticas fruiciones á que acaso en toda nues-
tra vida no vuelve á hallarse opuesta nuestra impresionable sensi-
bilidad: y qué espectáculo mas grandioso pudiera ejercer su pode-
rosa influencia sobre nuestras almas! qué mas encantador que aque-
llas elocuentes horas del crepúsculo! Qué panorama mas divino
y magestuoso que el que ofrece la veneranda religion del crucificado
representada con toda su grandeza en el misterio mas inefable de

su infinita sabiduria: heridos de grandes y célicos sentimientos, ena-
genados nuestros espiritus por emociones tan poéticas y tan subli-
mes, llenos de placer, circundados de gloria, rodeados de aquella
atmósfera tan divina, no es un templo donde nos encontramos, no,
es mas magnífico lo que á todos nuestros sentidos se presenta,
nos hallamos junto á los coros angélicos, en la mansion de la di-
vinidad, en los tronos del Empíreo.

Preocupadas y henchidas nuestras almas de semejantes pensamien-
tos, presentase á nuestra vista el tabernáculo de Israel con toda la
prodigiosa grandeza y magestad que le decoraba, ya en sus colum-
nas de bronce y de reluciente plata, ya en sus pabellones suntuo-
sos de púrpura, de escarlata y jacintos, en las bellas molduras de la
preciosa madera de setin, cubiertos de oro purísimo sus capiteles, en
las sagradas vestiduras del sacerdote de ricas materias y de grana,
dos veces teñida y hasta en el inapreciable Efod con sus cuatro órde-
nes de piedras preciosas, sobre las que sobresalian entre todas el zá-
firo y la agata, la esmeralda y el ányx: y hasta en la mirra y
los esquisitos inciensos.

Y á la verdad que nuestra principal basílica nada tiene que estra-
ñar ni que echar menos del primer tabernáculo ni del temlpo de
Salomon tan justamente celebrado; si alli el oro y la plata, el
bronce y los mas preciosos metales formando las bases y capiteles
de las elevadas columnas, si los cedros del Líbano y de Sion el li-
rio y el jacinto de los valles recibian oportunas aplicaciones, si alli
realmente todo era decoro, esplendor y magestad; aqui tambien ba-
jo esa inmensa mole de piedra, gloria artística de los pasados si-
glos, que parece desafiar á las nubes con su sorprendente elevacion
no son menores las manifestaciones de la pompa y magestad reli-
giosa que hemos alcanzado.

Es de admirar y de estudiar profundamente la magnificencia que
respira el sagrado recinto en dias como el que ahora fija nuestra
atencion; las divinas preces entonadas ante el altar mayor de ma-
dera del incorruptible alerce donde millones de bujías despiden sus
luminosos fulgores, la melódica espresion del órgano armonioso acom-
pañando los místicos cantares, el recogido silencio del templo au-
gusto cuando por intérvalos cesan los sonoros torrentes, y hasta la
media luz, que siempre se muestra en él, no permitiendo aquellos

muros de encajes, ni los vidrios de encantadores matices, libre en_ trada [á los luminosos rayos del astro rey, hacen tan bello conjunto, forman un todo tan completo, tan sublime, tan religioso, tan grande, que el espíritu se rinde fatigado por las fuertes impresiones como de todas partes envia el sagrado templo á penetrar y hacer profunda mella en nuestro corazon.

Finalmente, puede asegurarse sin temor de inexactitud, que si cualquiera que no profesara nuestra misma religion penetrase en semejante dia en nuestra orgullosa basilica, se veria precisado á recogerse en su corazon y á pagar tributo á nuestras creencias, sin meditar, sin discutir ni el menor pensamiento de las verdades que seguimos, sino impulsado y convencido intimamente por los hondos y profundos argumentos de sus impresiones.

Tras de tanta magestad y ostentacion sublime míranse girar ante el ara sagrada, los jóvenes seises con sus trajes blancos y azules análogos al objeto de la solemnidad y los que gozan entre otros del privilegio esclusivo, como puede verse en las antigüedades de esta santa iglesia, en virtud de varias concesiones pontificias, de estar cubiertos ante el Santísimo Señor Sacramentado: por último, pasados estos ocho dias en que el termómetro de Reaumur se coloca bajo cero por mas que el almanaque no anuncia todavia el invierno, acosados por el rigor de la frigida estacion, volamos á buscar los placeres de Navidad que ya dejamos descritos con la serie consecutiva de las mas notables festividades, de que vamos gozando sin interrupcion.

EPÍLOGO.

ESPUES de haber recorrido con toda la esactitud que á nuestro objeto cumplia, las diversas escenas, las varias diversiones, las solemnes fiestas, tanto profanas como religiosas: despues de haber presentado, de la mejor manera que nos ha sido posible esos tipos tan esenciales al pais con todos los accidentes y particulares circunstancias que les rodean: despues de haber girado y mil veces por las estensas calles de tan hermosa poblacion vistosamente decoradas, de haber penetrado en sus templos ó de haber hecho ligeras escursiones sobre los halagüeños y encantadores campos de las cercanías; despues, finalmente, de habernos detenído á contemplar el grandioso y magnifico cuadro que ofrece al natural y al estrangero la diosa querida del Bétis, la orgullosa sultana de Andalucia, parándonos á ecsaminar cada una de las bellas figuras que nos presenta, no solo en su forma y colorido sino tambien en el caracter, costumbres, dominantes ideas, instintivos sentimientos, preciosas particularidades y hasta los mismos caprichos de los objetos que con su aglomeracion perfectamente combinada y armónica le componen, ya no nos queda mas que dar el último toque, hacer resaltar los mas ligeros perfiles, perfeccionar las sombras, dulcificar las medias tintas, y nuestra obra quedará terminada.

La historia de este pueblo, llena de heroicas hazañas, de memorables hechos, de recuerdos, de gloria y de grandeza, ha sido presentada en toda su sublime magnificencia, con todos sus adornos

y relieves caracteristicos, en los que ecsiste una de las mas bri-
llantes páginas de los fastos de nuestra nacion; aqui se le ha ofre-
cido al lector la encantadora Hispalis romana bebiendo las ideas
de la señora del mundo é impregnada de las poéticas tradicciones
y costumbres de ese gran pueblo corona del occidente, mas ade-
lante la corona 'gótica muestra en nuestro fértil suelo las mas
inequívocas señales de su preponderancia y poderío; despues las
victorias sucesivas contra; los hijos de Mahoma, y los triunfos al-
canzados sobre estos antiguos muros por el valor y ardiente celo
del tercer Fernando: luego los sucesos del rey don Pedro de Castilla,
único del nombre, justo é inecsorable, cuya pálida imágen se
encuentra reflejada en cada una de las leyendas y antiguas con-
sejas emanadas de la vida de ese rey, cruel ó justiciero, pero
siempre colocado en escenas tan poéticas, como novelescas, tan no-
velescas, como interesantes: últimamente los preclaros timbres debidos
á los actos de gloria de los hijos de esta tierra de delicias; todo se
ha recorrido sucesivamente y sin intermision.

Concluida esta penosa tarea se ha ofrecido otro espectáculo mas
nuevo, mas interesante, de formas mejóres, si bien con alguna ana-
lojia á lo anteriormente descrito; los ricos monumentos de la ciudad
orgullosa donde se halla reflejado visiblemente el carácter y ten-
dencias especiales de todas las dominaciones á que se ha visto
espuesta en los eternos siglos de su vida, son otras tantas obras del
arte y del ingenio, de la fé y de las ciencias, donde brillan los gra-
ciosos arabescos y delicados relieves, ya el deslumbrante mosaico
tan minucioso como pintoresco, ya finalmente todos los estilos ar-
quitectónicos en los momentos de su mayor grandeza y esplendor.

Aqui el órden corintio nos presenta sus bellas columnas con
sus proporcionados adornos y su inusitada riqueza: allí la solidez
del dórico queriendo parodiar con su rigidez severa al templo de
Juno del rey del Peloponeso: mas adelante el jónico con su elegan-
cia caracteristica, ni tan delicado como el primero, ni tan mages-
tuoso como el último, finalmente, la mano y el buríl mas ó me-
nos brillante del cartaginés y el romano, del godo y del árabe se
encuentran aquí grabados sobre los muros de piedra, ora en los
suntuosos edificios, en los templos magestuosos ó en los soberbios
palacios.

Radiantes nuestras almas de alegria ante esos monumentos de tan magnifica sublimidad, hemos pasado ante sus magestuosas presencias, ora animados por la alegria, el contento y bullicio de las fiestas populares, ora por las divinas impresiones de la religion, ó absortos al considerar sus inesplicables misterios , ya finalmente por unos y otros cuadros inspirados á la vez, y disfrutando en ambos de varias y agradables emociones.

Lejos del centro de la populosa ciudad, hemos abandonado su bullicio y animacion para dirijirnos á las alegres florestas y á los deliciosos campos, donde la creacion entera nos brindaba con el brillo de sus relucientes objetos, con la elegancia y brillante lujo de sus mult'plicadas producciones.

Orgullosos al gozar tanta dicha, inflamados nuestros espíritus, dulcemente escitados, y escuchando las repetidas vibraciones de todos los resortes del corazon; hemos vuelto otra vez al encantado seno de la mas rica piedra de la corona Castellana, y de nuevo tambien hemos vuelto á disfrutar en esos bailes del pais voluptuosos y encantadores, tan queridos de los indigenos de este suelo, como acogidos con ciego entusiasmo por los hijos de la nebulosa Albion ó de la Francia inconstante y veleidosa: en esas funciones á la religion de tan magestuosa pompa revestida de ritualidad tan severa ecsornadas, y que se suceden constantemente; en todos los dias del año sin treguas, sin descanso, sin interrupcion: en nuestras indispensables y numerosas fiestas tauromáquicas, en las representaciones teatrales, tanto liricas como drámaticas, y finalmente, en nuestros paseos, ya nocturnos como los de verano en la plaza del Duque, el Museo, ó la Magdalena, ó á los claros rayos del Sol. en las primeras horas de las mañanas de primavera, en la ribera del Bétis al mediodia en el invierno, ó ya en el verano estivo á la hora del crepúsculo sobre la misma ribera cuando los rayos horizontales del sol poniente van á reposar sobre los profundos mares y cuando las cristalinas ondas del Guadalquivir, impelidas por los céfiros de la tarde, besan con mas ténue y delicada armonia las fragantes orillas que marcan el curso de su caudalosa corriente.

Todo, pues, cuanto debiamos y queriamos ha pasado á nuestro alrededor, como en un mágico panorama, radiante de esplendor,

henchido de grandeza, si bien agitados los diversos cuadros por móviles distintos y de naturaleza diferente, no obstante haber derramado en todas las ideas y sentimientos, que hemos podido escoger de nuestros propios espíritus y nuestros mismos corazones, al ser oculares testigos de cuanto acabamos de someter á las rígidas leyes de una descripcion tan verídica como severa.

Ahora, proximo yá á cerrarse nuestro libro, solo nos resta decir, que acaso en un dia no muy lejano, asi como ahora nos hemos detenido en LAS GLORIAS tanto históricas como monumentales y de costumbres; fijaremos la atencion especialmente en algunas de estas últimas, y mojaremos nuestra pluma en la fuente de una sátira prudente y correctora: mas mientras no llega ese tiempo, en tanto que no nos revestimos de ese nuevo carácter; justo es, que teniendo la honra de haber sido los primeros trovadores de sus gloriosas costumbres, dediquemos por la postrera vez una ovacion de amor á esa ciudad, nuestra querida pátria, de nobles recuerdos llena, y que nos brinda por todas partes con la copa de sus inestinguibles placeres.

Llena el alma de dulces emociones,
aspirando tu aliento de ambrosia,
gozando en tus antiguas tradicciones,
de tu honra y prez en la inmortal valia,
yo guardaré tus ínclitas acciones,
y aun sobre el borde de la tumba fria,
débil él alma el corazon temblando,
yo espiraré tu nombre pronunciando.

Y en tanto, oh reina! del Eden de amores,
que el rey del dia con sus rayos dora,
grato vergel de las fragantes flores,
de la esplendente Bética señora;
rica mansion de encantos seductores,
bella ciudad en quien mi alma adora,
preciada flor del castellano escudo,
oye mi acento fiel; yo te saludo.

Fin.

CPSIA information can be obtained
at www.ICGtesting.com
Printed in the USA
BVHW06*1044091018
529679BV00009B/73/P